U0103193

徐復觀教授著

中國藝術精神

臺灣學生書局印行

自　叙

當我寫完中國人性論史先秦篇後，有的朋友知道我要着手寫一部有關中國藝術的書，非常為我就

心。覺得因為我的興趣太廣，精力分散，恐怕不能有計劃地完成我所能作的學術上的工作。真的，有

時我是浪費了自己有限地精力。但我之所以要寫這一部書，却是經過嚴肅地考慮後，才決定的。

道德、藝術、科學（附記一），是人類文化中的三大支柱。中國文化的主流，是人間的性格，是現

世的性格。所以在它的主流中，不可能含有反科學的因素。可是中國文化，畢竟走的是人與自然，過

分親和的方向，征服自然以為己用的意識不強。於是以自然為對象的科學知識，未能得到順利的發展

（附記二）。所以中國在「前科學」上的成就，只有歷史地意義，沒有現代地意義。但是，在人的具體

生命的心、性中，發掘出道德的根源、人生價值的根源；不假藉神話、迷信的力量，使每一個人，能

在自己一念自覺之間，即可於現實世界中生穩根、站穩脚；並憑人類自覺之力，可以解決人類自身的

矛盾，及由此矛盾所產生的危機；中國文化在這方面的成就，不僅有歷史地意義，同時也有現代地、

將來地意義。我寫中國人性論史，是要把中國文化在這一方面的意義，特別顯發出來。

在人的具體生命的心、性中，發掘出藝術的根源，把握到精神自由解放的關鍵，並由此而在繪畫

方面，產生了許多偉大地畫家和作品，中國文化在這一方面的成就，也不僅有歷史地意義，並且也有

現代地、將來地意義。雖然百十年來，中國的知識分子，對於這一方面的成就，沒有像對於上述道德

方面的成就，作瘋狂地誣衊。但自明清以來，因知識分子在八股下的長期墮落，使這一方面的成就，

也漸漸末梢化、庸俗化了，以致與整個地文化脫節；只能在古玩家手中，保持一個不能為一般人所接

觸、所了解的陰暗地角落。我寫這部書的動機，是要通過有組織地現代語言，把這一方面的本來面

目，顯發了出來，使其堂堂正正地匯合於整個文化大流之中，以與世人相見。所以我現時所刊出的這

一部書，與我已經刊出的《中國人性論史先秦篇》，正是人性王國中的兄弟之邦。使世人知道中國文化，

在三大支柱中，實有道德、藝術的兩大擎天支柱。

但我決不是為了爭中國文化的面子，而先有上述的構想，再根據此一構想來寫這一部書的。我深

信為個人爭沒有內容的面子，為民族爭沒有內容的面子，不僅是枉費精神，而且也會痹麻真實地努

力，迷誤前進的方向。我之所以寫這部書，也和我寫中國人性論史先秦篇一樣，是經過嚴肅地研究工

作，而認定歷史中的事實，和當前人類所面對的文化問題，確實是如此。為了說明這一點，便須略述

我寫這部書的經過。

因好奇心的驅使，我雖常常看點西方文學、藝術方面有關理論的東西。但在七年以前，對於中國

畫，可以說是一竅不通的。而本書十章，有八章便專談的是中國畫。我的生活，有在上床之後，入睡之

前，隨意翻閱新到的書，或是輕鬆的書的習慣。因爲買進了一部美術叢書，偶然在床上翻閱起來，覺得

有些意思，便用紅筆把有關理論和歷史的重要部份，作下記號。我爲了收拾自己精神的散亂，也養成

了抄書的習慣；便斷續地將注記好的這種材料加以抄錄。時間久了，感到裡面有超出於骨董趣味以上

的道理，態度也慢慢地嚴肅起來，便進一步搜集資料，搜集到美術叢書（附記三）以外的畫史、畫論；

搜集到宋元人的詩文集；搜集到現代中日人士的著作，搜集到可以入手的畫冊。在搜集的過程中，看

完或翻完一部書，而竟毫無所得，乃常有之事。經過這種披沙揀金的工作後，才追到魏晉玄學，追到

莊子上面去。然後發現莊子之所謂道，落實於人生之上，乃是崇高地藝術精神；而他由心齋的工夫所

把握到的心，實察乃是藝術精神的主體。由老學、莊學所演變出來的魏晉玄學，它的真實內容與結果，

乃是藝術性的生活和藝術上的成就。歷史中的大畫家、大畫論家，他們所達到、所把握到的精神境

界，常不期然而然的都是莊學、玄學的境界。宋以後所謂禪對畫的影響，如實地說，乃是莊學、玄學

的影響。我自己並沒有什麼預定的美學系統；但探索下來，自自然然地形成爲中國地美學系統。雖然

我爲了避免懸擬虛構之嫌，所以不順著理論的結構寫了下來，而是順着歷史中有關事實的發展寫了下

來，以致在形式上有的不免於顯得片斷或重複；但決不因此而妨礙其由內在關連而來的系統性。站在

資料的立場來說，這一系統是「集腋」所成的「裘」（附記四），也就是由歸納方法所求得的系統。

我在探索的過程中，突破了許多古人，尤其是現代人們，在文獻上、在觀念上的誤解。尤其是現在的中國知識分子，偶而著手到自己的文化時，常不敢堂堂正正地面對自己所處理的對象，深入到自己所處理的對象；而總是想先在西方文化的屋簷下，找一膝容身之地。但對西方文化的動態，又常陷於過分地消息不靈。當西方繪畫，早由寫實主義、古典主義、前後期印象主義、立體主義，而進入到「現代藝術」時，許多人以為西方的繪畫還是寫實主義；於是為了維護中國繪畫地位的苦心，便也把中國繪畫比附成寫實主義。故宮名畫三百種所以把郎世寧的畫選印得最多（十一幅），這種奇怪的選擇，我推測即是出於此一觀點；他們以為郎世寧正在這一方面為我們的西化開路（附記五）。當西方的抽象主義，以二十世紀的五十年代發展到高峯，六十年代已走向沒落時，又有些人大聲叫嚷，說中國的繪畫乃至書法，正是抽象主義。於是在畫布或畫紙上塗些墨團團，說這是抽象地東西合璧。其實，從畫史來說，中國由彩陶時代一直到春秋時代，是長期的抽象畫，可是並非現代的抽象主義（附記六）。戰國時代開始有了寫實的精神、作品。但因秦漢陰陽五行及神仙方士的影響太大，寫實的路沒有得到好好地發展。到了魏晉時代，因玄學之力，而比西方早一千多年，引起了藝術的真正自覺（附記七）。爾後中國的繪畫，始終是在主客交融、主客合一中前進。其中也有寫實的意味，也有抽象的意味；；但不是一

般人所比附的寫實主義、抽象主義。任何人不必干涉他人的藝術活動與見解；但說到「中國傳統地」

的時候，便要受到中國畫史事實的限制。今日有些人太不受到這種歷史事實的限制了；甚至連起碼地

字句也看不懂，便放言高論，談起中國的繪畫，是如何如何（附記八）；還有許多人，只靠人事關係，

便被敕封為鑒賞專家。這便更促成我動筆的決心。所以從五十二年的下季起，利用授課以外的片斷時

間，斷斷續續地寫成了這裡印行的三十多萬字。我所寫的，對中國整個地畫論、畫史而言，只能算是

一個大的線索、大的綱維。但每一句話，都是經過自己辛勤研究以後才說出來的。這等於測量地圖，

測量的基點總算奠定了。

　因為過去「人生觀論戰」的時候，有一方面為了打擊對方，便編出了「玄學鬼」三個字的口號，很

收到了大眾性的宣傳效果。所以至今有許多人只要聽到一個「玄」字，便深惡痛絕。我在此處願意告

訴這種人，剋就人生上的所謂「玄」，乃指的是某種心靈狀態、精神狀態。中國藝術中的繪畫，係在

這種心靈狀態中所產生、所成就的。科學心靈與藝術心靈本不相同；而在每一個人的具體生命中，可

以體驗得到的東西，也與唯心唯物之爭無與。假定談中國藝術而拒絕玄的心靈狀態，那等於研究一座

建築物而只肯在建築物的大門口徘徊，再不肯進到門內，更不肯探討原來的設計圖案一樣。

　本書有八章是專門談畫，這對本書的標題而言，有點不相對稱。但就我目前所能了解的是：中國

文化中的藝術精神，窮究到底，只有由孔子和莊子所顯出的兩個典型。由孔子所顯出的仁與音樂合一的典型，這是道德與藝術在窮極之地的統一，可以作萬古的標程；但在實現中，乃曠千載而一遇。而在文學方面，則常是儒道兩家，爾後又加入了佛教，三者相融相即的共同活動之場。所以對於由孔子所代表的典型，在本書中只分佔了一章的篇幅。當然，這也是由於我在這一方面的研究作得不夠。由莊子所顯出的典型，澈底是純藝術精神的性格，而主要又是結實在繪畫上面。此一精神，自然也會伸入到其他藝術部門。例如魏晉時代的音樂，也可以看作是玄學的派生子。而宋代形象素樸、柔和，顏色雅淡、簡素的瓷器，在精神上是與當時的水墨山水畫相通的。但是：第一，我研究的能力與時間有限；又不願抄輯些未經自己重新檢證過的他人文字來撐持門面。第二，中國藝術精神的自覺，主要是表現在繪畫與文學兩方面。而繪畫又是莊學的「獨生子」。本書第三章以下，可以看作都是爲第二章作證、舉例。至於書法，僅從筆墨上說，它在技巧上的精約凝歛的性格，及由這種性格而來的趣味，可能高於繪畫。但從精神可以活動的範圍上來說，則恐怕反而不及繪畫。即是，筆墨的技巧，書法大於繪畫；而精神的境界，則繪畫大於書法。所以有關書法的理論，幾乎都是出於比擬性的描述。過去的文人，常把書法高置於繪畫之上，我是有些懷疑的。不過在目前，還不敢肯定的這樣講。

很遺憾的是：我是一筆也不能畫的人。但西方由康德所建立的美學，及爾後許多的美學家，很少

是實際地藝術家。而西方藝術家所開闢的精神境界，就我目前的了解，常和美學家所開闢出的藝術精神，實有很大地距離。在中國，則常可以發現在一個偉大地藝術家的身上，美學與藝術創作，是合而為一的。而在若干偉大地畫論家中，也常是由他人的創作活動與作品，以「追體驗」的功夫，體驗出藝術家的精神意境。我不敢援引晉衛夫人筆陣圖「善鑑者不寫，善寫者不鑑」的話以自飾；而只想指出，創作與批判、考證，本是出自兩種精神狀態，須要兩種不同的工夫。我雖不能畫，但把他們已經說出來的，證以他們的畫蹟，而加以「追體認」，似乎還不至於有大的過失。同時我也願在這裡指出，年來我所作的這類思想史的工作，所以容易從混亂中脫出，以清理出比較清楚地條理，主要是得力於「動地觀點」、「發展地觀點」的應用。以動地觀點代替靜地觀點，這是今後治思想史的人所必須努力的方法。

也或者有人要問到，以莊學、玄學為基底的藝術精神，玄遠淡泊，只適合於山林之士。在高度工業化的社會，競爭、變化，都非常劇烈，與莊學、玄學的精神，完全處於對極的地位。則中國畫的生命，會不會隨中國工業化的進展而歸於斷絕呢？我的了解是：藝術是反映時代、社會的。但藝術的反映，常採取兩種不同的方向。一種是順承性的反映；一種是反省性的反映。順承性的反映，對於他所反映的現實，會發生推動、助成的作用。因而他的意義，常決定於被反映的現實的意義。西方十五、

六世紀的寫實主義，是順承當時「我的自覺」和「自然的發現」的時代潮流而來的。他對於脫離中世紀，進入到近代，發生了推動、助成的作用。又如由達達主義所開始的現代藝術，它是順承兩次世界大戰及西班牙內戰的殘酷、混亂、孤危、絕望的精神狀態而來的。看了這一連串的作品——達達主義、超現實主義、抽象主義、破布主義、光學藝術等等作品，更增加觀者精神的殘酷、混亂、孤危、絕望的感覺。此類藝術之不爲一般人所接受，是說明一般人還有一股理性的力量與要求來支持自己的現實生存，和對將來的希望。中國的山水畫，則是在長期專制政治的壓迫，及一般士大夫的利欲薰心的現實之下，想超越向自然中去，以獲得精神的自由，保持精神的純潔，恢復生命的疲困，而成立的；這是反省性的反映。順承性的反映，對現實有如火上加油。反省性的反映，則有如在炎暑中喝下一杯清涼的飲料。專制政治今後可能沒有了；但由機械、社團組織、工業合理化等而來的精神自由的喪失，及生活的枯燥、單調，乃至競爭、變化的劇烈，人類還是須要火上加油性質的藝術呢？還是須要炎暑中的清涼飲料性質的藝術呢？我想，假使現代人能欣賞到中國的山水畫，對於由過度緊張而來的精神病患，或者會發生更大的意義。

在這部書中，我原想爲元季黃公望、倪瓚兩人的平生，與明末石濤的畫語錄，作較詳細地陳述；資料收集好後，又放棄了預定的計劃。好在元季四大家的地位，到現在爲止，還沒有受到不白之冤。

而石濤的畫語錄，雖爲一般人所不易了解；但他與八大山人們的作品的地位，數十年來，正如日中天，已得到應有的評價。所以在這部書中輕輕帶過，乃至根本不曾提到，沒有多大的關係。評隲古人，也和評隲今人一樣，既要不失之於阿私，又不可使其受到寃屈。這須要有一股剛大之氣，和虛靈不昧之心，以隨時了解自己知識的限制，和古人所處的時代，及其生活所歷的艱辛。目前風氣，是毫無分際地阿諛與自己利害有關的今人；卻又因無知而又急於想出風頭的關係，便以一股乖戾之氣去寃屈古人。現在許多人，似乎根本不知道對他人所作的阿諛與寃屈，乃人世間最醜惡之事。而這兩者，又必然地是一個人格的兩面。在我的生命史中，雖一無成就；但在政治與學術上，尚不曾有過阿諛的言行。而過去所寫的政論文章，從某一方面說，乃是爲今日普天下的人伸寃。十年來所寫的學術文章，則是爲三千年中的聖賢、文學家、藝術家，伸寃雪恥。這部書中，也有一部份是如此。

寫完了這部書後，在中國藝術史方面，還有許多工作可做；我也有資料、有興趣去做。但回顧我們學術界的現狀，我寧願多做一點開路築基的工作，而期待由後人舖上柏油路面。所以在這一方面的努力，就此止步了。今後我希望能接着寫一部兩漢學術思想史，把由乾嘉學派的「漢學」所蒙蔽了的這一重大歷史階段的學術文化，能如實地闡明於世人之前。因爲兩漢所佔的歷史階段，不論它的好和壞，對後來歷史的形成，有直接地關係。世局、人事的變化，能允許我完成此一工作嗎？

自十六年前，我拿起筆開始寫文章以來，雖爲學識所限制，成就無多；要皆出於對政治、文化上的責任之心。政治是天下的公器，學術也是天下的公器。正因爲這樣，所以我批評了他人；更懇切希望海內外的學人，肯指出我的錯誤。在爲此書的收集資料過程中，有的得到了友誼的幫助；有的則得到橫蠻地阻擾。這兩種不同的感受，一時是不會忘記的。我的友人朱龍盦先生，隱於下吏，書畫雙絕，人品尤高；承他爲我集漢碑作檢書，至可感念。我的學生、陳君文華、鄭君基慧，爲本書執校對之勞，應當一併記在這裡。

當我寫完本書第二章時，偶成七絕一首，附記於此，以作紀念。可惜此章是最難讀的一章。

「茫茫墜緒苦爬搜。劌腎鐫肝只自仇。瞥見莊生眞面目。此心今亦與天遊。」

中華民國五十四年八月十八日徐復觀自敘於東海大學宿舍。

附記一：宗教必轉向於道德，立基於道德，然後能完全從迷信、偏執中脫出，給人生以安頓，消刼運於無形。否則許多災禍，皆假宗教之名以起。；這只要張開眼睛一看，便不能不承認此種鐵地事實。宗教的前途，完全決定於此種轉換的能否順利進展。

附記二：中國科學未能發達的原因，此僅其一端。讀者請勿誤會。

附記三：美術叢書，當然可以提供研究美術者以若干便利。但裡面所收的資料，不僅眞僞不分；而且收了許多無聊的東

西；却把在研究畫史、畫論上，所必不可缺的文獻，有如唐張彥遠的歷代名畫記、北宋郭若虛的圖畫見聞誌、南宋鄧椿的畫繼之類，都遺漏不收。而珊瑚網中所摘錄的，又極為零碎。至於字句的失於校勘，更不待論。

附記四：我原想仿照今日所流行的方式，把本書採撫所及的書目，列了出來，這陣容是相當堂皇的。但我又想到，內中有些材料，只是順著線索，臨時翻檢的，或間接引用的；不列出，即不完備；列出，有點近於自欺欺人，心有不安，所以便取消了。

附記五：我雖對故宮名畫三百種的編者，在鑒別上、在觀念上，有許多不敢苟同的地方。但它的裝製、編排、說明，却也經過了一番苦心。在我所能看到的三十種以上的有關中國畫冊（集）中，依然要算是難得的。

附記六：古代抽象畫，從自然物的形象去看，那是抽象的。但在抽象中都含有藝術的規律性。如對稱、均衡等等。現代的抽象主義，則要把一切藝術的規律性都抽掉。

附記七：古希臘的藝術模仿說，一直支配到歐洲的十七世紀。及康德的判斷力批判出，對美的成立、藝術的成立，才開始了真正地反省。

附記八：目前臺灣可以看到的鄭昶的中國畫學全史，抄了不少的材料；但因其缺乏理解力，所以他自己的議論，皆是麻木不仁的一些話。其自標「全史」，有點近於不通；誰能寫出中國畫學的「全史」？俞劍華的中國繪畫史，其抄材料不如鄭昶，而議論之妄誕過之。此外，即是我在此處所說的一類。今人侈言考據；不懂字句、偽造材料，固不足以言考據。因無思考及體認的能力，因而根本不了解所考據的對象的內容，又如何能言考據呢？

三版自序

當我著手寫這部書的時候，正是許多人標榜以抽象主義為中心的「現代藝術」的時候。現在這種聲音，似乎比較微弱了。藝術到底走到什麼地方去，三十年來，他人是在摸索，而我們則在模仿；摸索者多已感到空虛，模仿者也應有些迷惘。我覺得大家應當暫時放下「傳統」「現代」這類硬殼子的招牌，先下一番工夫，了解傳統、現代、有關藝術的說明，到底是些什麼意義。就我的淺陋所及，在理論方面，西方自康德起，是美學家走在藝術家的先頭。我國三百年來，因過份重視筆墨趣味，而忽視作品中所表現的人生意境，以致兩皆墮退，尤以畫論方面的墮退為甚。當代名家中，只有白石老人，拈出一個「靜」字，為真能道出他的體驗所至，接觸到藝術中某一方面的真實。畫家的心中，若塡滿了名利世故，未留下一片虛靈

一

之地，以「羅萬象於胸中」，而欲在作品中開闢境界，抒寫性靈，恐怕是很困難的事。這部小著，假定能幫助讀者，帶進古人所創發的「心源」，而與其互相映發，使自己的作品，出自此種根源之地，則天機舒卷，意境自深；或者這是一點小小地貢獻。

壬子冬至後十日　**徐復觀**　自序於九龍寓所。

中國藝術精神目錄

目　錄

三

為幫助讀者的了解，原擬附印如上的附圖及插圖；因印刷費不足作罷，姑存目於此。

第一章　由音樂探索孔子的藝術精神

第一節　我國古代以音樂為中心的教育

人類精神文化最早出現的形態，可能是原始宗教；更可能的是原始藝術。對於藝術起源的問題，最妥當的辦法，是採取多元論的態度。在多元起源論中，以遊戲說與藝術的本性最爲吻合；也以遊戲在原始生命中呈現得最早。因爲它是直接發於人的自身，而不一定要假助於特定的工具。所以，由遊戲展開的歌謠、舞蹈，不僅是文學的起源，也可能是一切藝術所由派生，因之，也可能先於其他一切藝術而出現。歌謠、舞蹈之與音樂，本是屬於同一血緣系統的；所以，我們不妨推論，音樂在人類中是出現得很早的藝術。同時，周易豫卦「象曰，雷出地奮，先王以作樂崇德，殷薦之上帝，以配祖考。」上面的「象曰」，普通稱爲大象，大象大約成立於戰國初期；但其言必係來自古代傳承之舊；是音樂與宗教，又有不可分的關係。

中國古代的文化，常將「禮樂」並稱。但甲骨文中，沒有正式出現禮字。以「豊」爲古「禮」字的說法，不一定能成立（註一）。但甲骨文中，已不止一處出現了樂字。這已充分說明樂比禮出現得更

早。同時，周禮春官宗伯有下面的一段話：

「大司樂掌成均之法，以治建國之學政，而合國之子弟焉。凡有道者有德者使教焉；死則以爲樂祖，祭於瞽宗。以樂德教國子中和祇庸孝友。以樂語教國子與道諷誦言語。以樂舞教國子舞雲門、大卷、大咸、大磬、大夏、大濩、大武……」

我始終認爲周禮是戰國中期前後的儒家，或散而在野的周室之史，把周初傳承下來的古代政治制度，加以整理、補綴、發展而成的東西。所以裏面雜有戰國中期前後的名詞觀念。但形成此書的骨幹，却是由周初所傳承、建立、積累起來的資料。上面的一段話，正其一例。全段語句構成的格式，及有道者」「有德者」「樂德」之類的觀念，可能是出於整理者之手。但以樂爲教育的中心；且全章音樂的活動，皆與祭祀密切關連在一起；這便不可能是春秋中期以後，尤其不可能是戰國中期以後的人所能懸空構想得出來的。按國語周語伶州鳩曰「律所以立均出度也。」韋注「均者均鐘木，長七尺，有弦繫之，以均鐘者，度鐘大小清濁也。」均鐘即調鐘，故均亦可訓調。賈誼惜誓「二子擁瑟而調均兮」，王逸注云：「均亦調也。」由此而孳生出魏晉間之韻字。是均字亦可指音樂之調和而言。成均即「成調」，乃指音樂得以成立之基本條件而言；是「成均」一名之自身所指者即係音樂，此正古代以音樂爲教育之鐵證。後人輒以成均爲我國大學之起源，雖稍嫌附會，要亦由此可知其在我國教育史

上之重要地位。又今文尚書堯典，舜命夔典樂，「教胄子」，以樂爲教育的中心，與周官大司樂所記者正相符合。日人江文也在其上代支那正樂考中謂中國古代以音樂代表國家；音樂的發達，遠較西洋爲早（原書四—五頁）；這種說法是可以成立的。

祭神當然有一種儀式。但把這種儀式稱之爲「禮」，是周初才正式形成的。即使是禮的觀念正式形成以後，通過西周的文獻乃至追述西周情形的資料來看，禮在人生教育中所佔的分量，決不能與樂所佔的分量相比擬。同時，古代既以音樂爲教育的中心，而音樂本來有種感人的力量，於是在古代典籍中，便流傳着許多帶有誇飾性的音樂效果，及帶有神話性的音樂感動神、人、及其他動物的故事。

在五十四年六月九日中央日報陳裕清的紐約新聞通信中記有音樂對動物發生了若干良好反應的紀錄，則「百獸率舞」這類的話，恐並非全係誇大之詞。但奇怪的是，進入到春秋時代，作爲當時貴族的人文教養之資的，却是禮而不是樂。對禮的基本規定是「敬文」或「節文」（註二）。文是文飾，以文飾表達內心的敬意，即謂之「敬文」。把節制與文飾二者調和在一起，使能得其中，便謂之「節文」。在多元地藝術起源說中，「文飾」也正是藝術起源之一。因此，禮的最基本意義，可以說是人類行爲的藝術化、規範化的統一物。

春秋時代人文主義的自覺，是行爲規範意識的自覺。通過堯典和周禮看，音樂當然含

有規範的意義。但禮的規範性是表現爲敬與節制，這是一般人所容易意識得到，也是容易實行的。樂的規範性則表現而爲陶鎔、陶冶，這在人類純樸未開的時代，容易收到效果；但在知性活動，已經大大地加強，社會生活，已經相當地複雜化了以後，便不易爲一般人所把握；也使一般人在現實爲上是無法遵行的。春秋時代，在人文教養上，禮取代了樂的傳統地位，不是沒有道理。但當時在朝聘會同的各種禮儀中，不僅禮與樂是合在一起；而且當時歌詩以道志的風氣，實際便是一種音樂的活動。

而春秋時代，一般貴族把禮的文飾這一方面，發揮得太過，致使徒有形式而沒有內容，所以孔子常常思加以矯正（註三）。但他基本的意思還是在「文質彬彬」（論語雍也）；他曾說「君子義以爲質」（論語衞靈公），所謂質即是義；文質彬彬，正說明孔子依然把規範性與藝術性的諧和統一，作爲禮的基本性格。子貢答棘成子「君子質而已矣，何以文爲」之問是「文猶質也，質猶文也」（論語顏淵），也是這種意思。何況禮樂本是常常合在一起的。禮樂並重，並把樂安放在禮的上位，認定樂才是一個人格完成的境界，這是孔子立教的宗旨。所以他說出了「興於詩，立於禮，成於樂」（論語泰伯）的話。可以說，到了孔子，才有對於音樂的最高藝術價值的自覺；而在最高藝術價值的自覺中，建立了「爲人生而藝術」的典型，這是我在下面所想加以討論的。

第二節　孔子與音樂

從論語看，孔子對於音樂的重視，可以說遠出於後世尊崇他的人們的想像之上；這一方面是來自他對古代樂教的傳承，一方面是來自他對於樂的藝術精神的新發現。藝術，只有在人們精神地發現中才存在。可以說，就現在所能看到的材料看，孔子可能是中國歷史中第一位最明顯而又最偉大地藝術精神的發現者。

史記孔子世家稱「孔子學鼓琴於師襄」；韓詩外傳五，淮南子主術訓，家語辨樂篇，所載皆同。由此推之，世家探論語述而篇「子在齊聞韶」之文，加「學之」二字，也是可信的。由此可以想見孔子對音樂是曾下過一番工夫。又孔子世家在「孔子學鼓琴於師襄」下，更詳細記載他學習進度的情形說：

「孔子學鼓琴於師襄，十日不進。師襄子曰，可以進矣。孔子曰，丘已習其曲矣，未得其數也。有間曰，已習其數，可以益矣。孔子曰，丘未得其志也。有間曰，已習其志，可以益矣。孔子曰，丘未得其為人，黯然而黑，幾然而長，眼如望羊，心如王四國，非文王其誰能為此也。」

按「曲」與「數」，是技術上的問題。「志」是形成一個樂章的精神；「人」是呈現某一精神的人格

主體。孔子對音樂的學習，是要由技術以深入於技術後面的精神，更進而要把握到此精神具有者的其

體人格；這正可以看出一個偉大藝術家的藝術活動的過程。對樂章後面的人格的把握，即是孔子自

己人格向音樂中的沉浸、融合。論語憲問篇「子擊磬於衛，有荷蕢而過門者曰，有心哉，擊磬乎！

」此一荷蕢的人，是從孔子的磬聲中，領會到了孔子「吾非斯人之徒與而誰與」（論語微子）的悲

願。由此可知，當孔子擊磬時，他的人格是與磬聲融爲一體的。又世家載孔子被困於陳蔡之野的故

事，而謂「孔子講誦弦歌不衰」；此故事分見於莊子山木、讓王兩篇，此兩篇之作者並非一人，則此

故事乃出自先秦傳承之舊，當爲可信。在危難之際，以音樂爲精神安息之地，則其平時的音樂生活，

可想而知。歌是音樂活動中最重要的一部分。論語述而「子於是日哭，則不歌」，由此可知其在「是

日哭」以外，都會唱歌的。禮記檀弓記孔子於將死之前，猶有泰山、梁木之歌。並且他對於歌，也如

對於一般的學問一樣，是隨地得師，終身學習不倦的；這由「子與人歌而善，則必反之，而後和之」

（論語述而）的話，可以得到證明。歌的主要內容可能即是詩，詩在當時是與樂不分的。孔子的詩

教，亦即孔子的樂教。史記孔子世家引論語述而「子所雅言，詩書執禮」之言，而稍加以變通的說

「孔子以詩書禮樂教」，於是一直到戰國之末，「詩書禮樂」，成爲公認的儒家教典。

因為樂教對孔子個人及他的學生，都居於非常重要的地位，所以他曾和當時的樂人，不斷有交往。這由論語八佾「子語太師樂曰」一章，及衛靈公「師冕見，及階，子曰，階也」一章，可以得到證明。微子「大師摯適齊，亞飯干適楚」一章，必係孔子對於魯國這七位樂人的風流雲散，發出了深重的嘆息，所以他的學生才這樣把它叮嚀鄭重地記下來。

孔子對音樂的欣賞，論語上有下面的記載：

「子在齊聞韶，三月不知肉味，曰，不圖為樂之至於斯也。」（述而）

「子曰，關雎樂而不淫，哀而不傷。」（八佾）

「子語魯太師樂曰，樂其可知也。始作，翕如也。從之，純如也，皦如也，繹如也，以成」。（八佾）

孔子不僅欣賞音樂，而且對音樂曾作了一番重要的整理工作。所以他說，「吾自衛反魯，然後樂正，雅頌各得其所」（子罕）；這是使詩與樂，得到了它原有的配合、統一。史記孔子世家說「三百五篇，孔子皆弦歌之，以求合韶、武、雅、頌之音，禮樂自此可得而述」，這種陳述也是可信的。

孔子不但在個人教養上非常重視樂，並且在政治上也繼承古代的傳承，同樣的加以重視；這只看

論語下面的記載，便可了解：

「子之武城，聞弦歌之聲。夫子莞爾而笑曰：割雞焉用牛刀？子游曰，昔者偃也聞諸夫子曰，君子學道則愛人，小人學道則易使也。子曰，二三子，偃之言是也。前言戲之爾。」（陽貨）

「弦歌之聲」，是以樂爲中心的教育。此處的「君子」、「小人」，是就社會上的地位來分的。在這一段話裏暗示了三種意思：一是弦歌之聲即是「學道」。二是弦歌之聲下逮於「小人」，即是下逮於一般的百姓。三是弦歌之聲，可以達到合理的政治要求。這是孔門把它所傳承的古代政治理想，在武城這個小地方加以實驗，所以孔子特別顯得高興。而孔子答「顏淵問爲邦」，也特舉出「樂則韶舞」；並將「放鄭聲」與「遠佞人」並重（衞靈公）；這也可以反映出樂在孔門的政治理想中的重要性，亦即是藝術在政治理想中的重要性。

第三節 孔門樂教傳承的典籍──樂論與樂記的若干考證

正因爲孔子這樣地重視樂，樂成了孔門教化中的一大傳統，所以荀子學問的性格，並不與樂相近；但他因爲要繼承孔門的大傳統，所以寫出了一篇完整的樂論。漢河間獻王，「與毛生等共采周官及諸子言樂事者以作樂記……其內史丞王定傳之，以授常山王禹」（漢書藝文志），此即藝文志著錄

之王禹記二十四篇。又藝文志著錄有樂記二十三篇。孔頴達禮記正義：「按鄭目錄云，名曰樂記者，以其記樂之義。此於別錄屬樂記……劉向校書，得樂記二十三篇，與禹（按指王禹記）不同，其道浸以益微。故劉向所校二十三篇著於別錄，今樂記所斷取十一篇。餘有十二篇，其名猶在。二十四卷記，無所錄也。」又謂「案別錄禮記四十九篇，樂記第十九。則樂記十一篇入禮記也，在劉向前矣。至劉向爲別錄時，更載所入樂記十一篇，又載餘十二篇，總爲二十三篇也。」按漢書河間獻王傳言其所得先秦舊書有「周官、尚書、禮、禮記」。顏師古注謂「禮者禮經也。禮記者諸儒記禮之說也」。今召南謂「禮經即儀禮十七篇」。禮記，七十子後學所記，藝文志所謂百三十一篇是也。戴記在後。」今禮記四十九篇，本在百三十一篇之內，而樂記又在四十九篇之內。樂記之十一篇，不僅和獻王與毛生等所探輯之二十四卷記（即王禹記）不同；且在劉向校錄之前，早已別爲一書，收入於禮記之中，而爲其四十九篇中之第十九篇。劉向乃將樂記之十一篇，另加入十二篇，而爲二十三篇；並非禮家由二十三篇中斷取十一篇。樂記中前引正義「今樂記所斷取十一篇」之語，若非通觀全文，即易使人發生誤解。其有與荀子的樂論相同的地方，蓋因其出於同一傳承。而從文字看，整理樂記之人，尚在荀子之後，所以其中吸收了樂論。

隋書音樂志引沈約答梁武帝之問中謂「樂記取公孫尼子。」皇侃亦有此說；張守節史記正義在樂

書裏注謂「樂記者，公孫尼子次撰也」；其說殆皆出自沈約。按漢書藝文志儒家中錄有公孫尼子二十

八篇；雜家中錄有公孫尼一篇；其與六藝畧中之樂記二十三篇，及王禹記二十四篇，全無關涉，彰彰明甚。則沈約之言，在漢志中可謂毫無根據。寫定隋書經籍志時，公孫尼子二十八篇已亡；但儒家中

仍錄有公孫尼子一卷。若此公孫尼子之內容與樂記相同，則隋志應將其錄入經部之樂類。隋志不將其

錄入經部之樂類，而將其錄入儒家類中，可知定隋志之人，固知其非言音樂之書。顧姚振宗隋書經

籍志考證子部儒家類公孫尼子一卷下引有馬氏玉函山房輯佚本公孫尼子中，「有兩引尼書，即樂記語，可證沈約之說有據」。按馬氏玉函山房輯佚中之公孫尼子共十五條；馬氏因深信沈約

「樂記取公孫尼子」，及劉瓛「緇衣，公孫尼子作」之說，故十五條中，將兩條標題爲樂記；一取自徐堅初學記引公孫尼子「樂者審一以定和，比物以飾節」；今樂記中有此二語而多一「故」字。一取自

馬總意林卷二公孫尼子第四節「樂者先王所以飾喜也。軍旅鈇鉞者，先王所以飾怒也。」餘十三條，馬氏標題爲緇衣，然未見於今禮

先王之所以飾喜也；軍旅鈇鉞者，先王之所以飾怒也。」今樂記作「夫樂者記緇衣。且此十三條之文意，與緇衣全不相類，是「緇衣公孫尼子作」之語，乃劉瓛妄說，而爲馬氏

所妄信。何況其中引董仲舒春秋繁露卷十六循天之道章第七十七中「公孫之養氣曰，裏藏泰實則氣不

通，泰虛則氣不足……凡此十者，氣之害也，而皆生於不中和。故君子怒則反中而自悅以和，喜則反

中而收之正……故君子道至氣，則華而上。凡氣從心。心，氣之君也，何爲而氣不隨也」一段，以爲

董仲舒係引自公孫尼子。然中華書局四部備要中據抱經堂本校勘之春秋繁露，却以「公孫之養氣曰裏

藏」八字爲衍文，是董仲舒係引公孫尼子之說，已不能成立。太平御覽四百六十七有「公孫尼子曰，

君子怒則自悅以和；喜則收之以正」之語，馬氏以此二語即上引春秋繁露「故君子怒則反中而自悅以

和，喜則反中而收之以正」之語。然上引春秋繁露之一語，其中心意義在「中和」；而此段中之

上引二語，正緊承「而皆生於不中和」一語而來，故陳述君子以中和養氣之實。太平御覽中所引二

語，雖有一「和」字，並無中字，與春秋繁露之每句皆有「中」字者不同；與上引春秋繁露一段中之

「中」觀念不能相應。若春秋繁露係引自公孫尼子，則公孫尼子之原文，在意義上不應殘缺不全。

因此，太平御覽所引之公孫尼子，係轉引自春秋繁露之可能性爲大。

再推上去，若樂記係出自公孫尼子，而意林所引公孫尼子「軍旅者先王所以飾怒也」一語，「軍

旅」下原無「鈇鉞」二字；樂記中引用此文，却無端多出「鈇鉞」二字，這在引書的例子裏也是很少

見的。因此，意林所引之公孫尼子二語，大概也係轉引自樂記。同時，馬氏輯本中標題爲緇衣之十三

條，不僅爲今緇衣所無，與緇衣不相類；且其內容以養生爲主，語意絕非出於先秦人士之口。由此，

我可以揭穿一個秘密。漢志列入儒家的公孫尼子二十八篇的情形，我不敢斷定；至於隋志著錄的公孫尼

子一卷，或者是漢志列入雜家的公孫尼子一篇；或者是連這一篇也早亡了，全由後來的人所僞托。但不論是屬於那種情況，隋志中的公孫尼子一卷必是西漢之末（漢志上的），或東漢之末（假定漢志上的已亡），由不相干的人所托名雜湊的；而以出自西漢之末的可能性爲最大。因爲其中雜湊了樂記的若干話，所以沈約便以爲樂記出於公孫尼子。把這一點弄清楚了，則今人「公孫尼子與其音樂理論」（註四）的說法，全係粗率地臆說。把此一文獻上的糾葛問題弄清楚了，便容易了解樂記中關於音樂的理論，正是總結了孔門有關音樂藝術的理論。恐怕也是世界上出現得最早的音樂理論。因爲下面的叙述，隨處都與此種文獻有關，所以在這裡先作一交代。



第四節　音樂中的美與善

然則孔子對於樂何以如此的重視？論語上曾有這樣的幾句話：「子曰，知之者，不如好之者；好之者，不如樂（讀洛）之者。」（雍也）「知之」「好之」「樂之」的「之」字，指「道」而言（註五）。人僅知道之可貴，未必即肯去追求道；能「好之」，才會積極去追求。僅好道而加以追求，自己猶與道爲二，有時會因懈怠而與道相離。到了以道爲樂，則道才在人身上生穩了根，此時人與道成爲一體，而無一絲一毫的間隔。因爲樂（讀洛）是通過感官而來的快感。通過感官以道爲樂，則感官

的生理作用，不僅不會與心志所追求的道，發生摩擦；並且感官的生理作用，它已完全與道相融，轉而成為支持道的具體力量。此時的人格世界，是安和而充實發揚的世界。所以論語乃至以後的孔門系統，都重視一個「樂」（讀洛）字（註六）。禮記樂記「故曰，樂者樂（讀洛）也。君子樂得其道，小人樂得其欲。」由此可知樂是養成樂（音洛），或助成樂（音洛）的手段。前引的「成於樂」，實同於「不如樂之者」的「樂之」；道德理性的人格，至此始告完成。

但是，若不了解孔子對於樂，亦即是對於藝術的基本規定、要求，則由樂所得的快樂，不一定與孔子所要達到的人格世界，有什麼必然的關係。甚至於這種快樂，對於孔子所要求的人格世界而言，完全是負號的，有如當時的「鄭聲」。論語上曾有「子謂韶，盡美矣，又盡善也。」（八佾）一段話，由此可以了解，「美」與「善」的統一，才是孔子由他自己對音樂的體驗而來的對音樂、對藝術的基本規定、要求。許氏說文四上「美與善同義」，這是就兩字俱從羊所得出的解釋；而在古典中，兩義也常是可以互通互涵的。但就孔子在此處將美與善相對舉來看，是二者應分屬於兩個不同的範疇，而又可以統一於一個範疇之內。「美」實是屬於藝術的範疇，善是屬於道德的範疇。樂之所以能成其為樂，因為人感到它是某種意味的「美」。樂的美是通過它的音律及歌舞的形式而見。這種美，雖然還是需要通過欣賞者在特種關係的發見中而生起（註七），但它自身畢竟是由美地意識進而創造出一種美地形

式；畢竟有其存在的客觀的意味。鄭衛之聲，所以能風靡當時，一定是因為它含有「美」。但孔子卻說

「鄭聲淫」，此處的「淫」字，僅指的是順著快樂的情緒，發展得太過，以至於流連（註八）忘反，便會鼓

蕩人走上淫亂之路。這樣一來，若借用老子的話說，「天下皆知美之為美，斯惡矣。」（二章）合乎

孔子所要求的美，是他所說的「關雎樂而不淫，哀而不傷」（八佾）。不淫不傷的樂，是合乎「中」

的樂。荀子說「詩者中聲之所止也」（勸學篇）；又說「樂之中和也」（同上），「故樂者，中和之

紀也」（樂論）；中與和是孔門對樂所要求的美的標準。在中與和後面，便蘊有善的意味，便「足以

感動人之善心」（荀子樂論）。但孔子批評「武，盡美矣，未盡善也」，將美與善分開，而又加上一

個「盡」字，這便把問題更推進一層了。韶是舜樂，而武是周武王之樂。樂以武為名，其中當含有發

揚征伐大業的意味在裏面；把開國的強大生命力注入于樂舞之中，這在樂記「賓牟賈侍坐於孔子」的一

段問答裏面，說得相當詳備，這當然有如朱註所謂「聲容之盛」，所以孔子可以稱之為「盡美」。既

是盡美，便不會有如鄭聲之淫；因而在這種盡美中，當然會蘊有某種善的意味在裏面；若許我作推測

，可能是蘊有天地之義氣（註九）的意味在裏面。但這不是孔子的所謂「盡善」。孔子的所謂盡善，只

能指仁的精神而言。因此，孔子所要求於樂的，是美與仁的統一；而孔子的所以特別重視樂，也正因

為在仁中有樂，在樂中有仁的緣故。堯舜的禪讓是仁。其所以會禪讓，是出於天下為公之心，是仁。

一四

「有天下，而不與焉。」（註十）更是仁。「選於衆，舉皐陶，不仁者遠矣。」（註十一）也是仁。假定我們承認一個人的人格，乃至一個時代的精神，可以融透於藝術之中；則我們不妨推測，孔子說韶的「又盡善」，正因爲堯舜的仁的精神，融透到韶樂中間去，以形成了與樂的形式完全融和統一的內容。

第五節　仁與樂的統一

仁是道德，樂是藝術。孔子把藝術的盡美，和道德的盡善（仁），融和在一起，這又如何可能呢？這是因爲樂的正常地本質，與仁的本質，本有其自然相通之處。樂的正常地本質，可以用一個「和」字作總括。

樂以道和（莊子天下篇，按此係後人混入之附注，但亦係先秦通說。）

禮之敬文也，樂之中和也。（荀子儒效篇）

樂言是其和也。（荀子勸學篇）

故樂者天下之大齊也，中和之紀也。（荀子樂論）

大樂與天地同和，大禮與天地同節。……禮者，殊事合敬者也。樂者異文合愛者也。禮樂之情

同，故明王以相沿也。（禮記樂記）

樂者天地之和也，禮者天地之序也。（同上）

樂以發和（史記滑稽列傳）

剋就音樂本身而言，則所謂和，正如今文尚書堯典的「八音克諧，無相奪倫」，這是音樂得成為藝術的基本條件。左傳昭公二十年晏子論和與同之異，因而論及音樂說「聲亦如味。一氣、二體、三類、四物、五聲、六律、七音、八風、九歌、以相成也。清濁大小，長短疾徐，哀樂剛柔，遲速高下，出入周疏，以相濟也。」相成相濟，即是堯典之所謂「克諧」，即是和。把和的意義說得更具體的，則有班固編纂的白虎通德論卷二禮樂篇所引的孔子的一段話：

「子曰，樂在宗廟之中，上下同聽之，則莫不和敬。族長鄉里之中，長幼同聽之，則莫不和順。在閨門之內，父子兄弟同聽之，則莫不和親。故樂者所以崇和順，比物飾節。節文奏合以成文，所以和合父子君臣，附親萬民也。是先王立樂之意也。」

就和所含的意味，及其可能發生的影響言，在消極方面，是各種互相對立性質的東西的解消。在積極方面，是各種異質的東西的諧和與統一。因為諧和與統一，所以荀子便說「樂者天下之大齊」，大齊，即是完全地統一。荀子樂論中又說「樂合同」，禮記中的樂記說「樂者為同」。「合同」即可以「合

愛」，所以樂記說「樂者異文合愛者也」。禮記儒行篇便說「歌樂者仁之和也」。仁者必和，和中可以涵有仁的意味。論語「樊遲問仁，子曰愛人」。（顏淵）孟子也說「仁者愛人」（註十二）；仁者的精神狀態，極其量是「天下歸仁」（註十三），「渾然與物同體」（註十四）；這應當可以說「樂合同」的境界，與仁的境界，有其自然而然的會通統一之點。白虎通德論卷八五經篇把五經分配爲五常，本是一種形式配合的傅會，沒有什麼道理。但它說「樂仁」，即是認爲樂是仁的表現、流露，所以把樂與五常之仁配在一起，却把握到了樂的最深刻地意義。樂與仁的會通統一，即是藝術與道德，在其最深的根底中，同時，也即是在其最高的境界中，會得到自然而然的融和統一；因而道德充實了藝術的內容，藝術助長、安定了道德的力量。說到這裏，不妨對論語上，兩千年來，爭論不決的一件公案，試作一新地解釋。

「子路、曾皙、冉有、公西華侍坐。子曰，以吾一日長乎爾，毋吾以也。居則曰，不吾知也。如或知爾，則何以哉？子路率爾而對曰，千乘之國，攝乎大國之間，加之以師旅，因之以饑饉；由也爲之，比及三年，可使有勇，且知方也。夫子哂之。求爾何如（孔子問）？對曰，方六七十，如五六十，求也爲之，比及三年，可使足民。如其禮樂，以俟君子。赤爾何如（孔子問）？對曰，非曰能之，願學焉。宗廟之事，如會同，端章甫，願爲小相焉。點爾何如（孔子問）？鼓瑟希，鏗爾。

舍瑟而作。對日，異乎三子者之撰。子曰，何傷乎？亦各言其志也。曰，莫春者，春服既成，冠者五六人，童子六七人，浴乎沂，風乎舞雩，詠而歸。夫子喟然嘆曰，吾與點也⋯」（先進）

「與」乃嘉許之意。孔子何以獨「與點」，古今對此，異論紛紜；其中解釋得最精切的，依然當推朱元晦的集註。茲錄於下：

「曾點之學，蓋有以見夫人欲盡處，天理流行，隨處充滿，無稍欠缺。故其動靜之際，從容如此。而其言志，則又不過即其所居之位，樂其日用之常，初無舍己為人之意。而其胸次悠然，直與天地萬物，上下同流，各得其所之妙，隱然自見於言外。視三子之規規於事為之末者，其氣象不侔矣。故夫子嘆息而深許之。」

按朱子是以道德精神的最高境界，亦即是仁的精神狀態，來解釋曾點在當時所呈現的人生境界。若果如此，則孔子何以只許顏淵以「其心三月不違仁」，而未嘗以此許曾點？實際，朱元晦對此作了一番最深切地體會工夫；而由其體會所到的，乃是曾點由鼓瑟所呈現出的「大樂與天地同和」的藝術境界；孔子之所以深致喟然之嘆，也正是感動於這種藝術境界。此種藝術境界，與道德境界，可以相融和；所以朱元晦順著此段文義去體認，便作最高道德境界的陳述。一個人的精神，沉浸消解於最高藝術境界之中時，也是「物我合一」，「物我兩忘」，可以用「人欲盡處，天理流行，隨處充滿，無稍欠缺」

這類的話去加以描述。但朱元晦的態度是客觀的，體認是深切的；於是在他由體認所領會到的曾點的人生意境，是「初無舍己爲人之意」，是不「規規於事爲之末」；這又分明是「不關心的滿足」的藝術精神，而不是與實踐不可分的道德精神。由此也可以了解，藝術與道德，在最高境界上雖然相同，但在本質上則有其同中之異。朱元晦實際已體認到了，領會到了，但他只能作道德的陳述，而不能說出這是藝術的人生，是因爲孔子及孔門所重視的藝術精神，早經淹沒不彰，遂使朱元晦已體認到其同中之異，却爲其語言表詮之所不及。後人紛紛以爲朱元晦此處是受了了佛老的影響，眞是痴人說夢。

第六節　音樂在政治教化上的意義

不過孔門的重視樂，不僅是因爲樂自身的藝術境界，與仁的精神狀態，有其自然而然的融和。因爲這種融和，只能是極少數人在某一瞬間的感受，並不能期望之於一般人；乃至也不能期望之於經常生活之中。並且樂與仁，雖可以發生互相涵孕的作用，但究竟仁是仁，樂是樂。因之，由「克己復禮」而「天下歸仁」（即萬物一體）的境界，可以與樂的境界相同；但其工夫過程，亦可以與樂全不相干。且由天下歸仁而必定涵有「吾非斯人之徒與而誰與」（註十五）的責任感，這不爲藝術所排斥，但亦決不能爲藝術所承當。所以朱元晦對曾點意境的體認，說他是「初無舍己爲人之意。」而當一個

兒童受到韶樂的感動，「其視精，其心端」（註十六）的時候，可以說這是樂對於一個兒童純樸心靈所能發生的感動作用。但此種感動，可以引發人的仁心，有如詩之「可以興」（註十七）；但其本身並非即是仁。《論語八佾「子曰，人而不仁，如禮何？人而不仁，如樂何？」這兩句話，可以含有三種意味。第一是禮與樂可以與仁不相干，所以才會有不以仁為內容的禮樂。第二是禮樂到了孔子，在其精神上得到了新地轉換點；這即是與仁的結合。但歸結的說一句，我們可以推想，孔門的所以重視樂，並非是把樂與仁混同起來，而是出於古代的傳承，認為樂的藝術，首先是有助於政治上的教化。更進一步，則認為可以作為人格的修養、向上，乃至也可以，作為達到仁地人格完成的一種工夫。關於這，在論語上只可以看出若干的結論。但具體地教化教養作用，在其後學中，才有比較顯明地陳述。《荀子樂論：

「夫樂者樂（洛）也，人情之所必不免也。故人不能無樂（洛），樂（洛）則必發於聲音，形於動靜。而人之道，聲音動靜，性術之變盡是矣。故人不能不樂（洛），樂則不能無形，形而不為道，則不能無亂。先王惡其亂也，故制雅頌之聲以道（按與導通）之，使其聲足以樂（洛）而不流。（按流即淫），使其曲直繁省，廉肉節奏，足以感動人之善心。」

「夫聲樂之入人也深，其化人也速。故先王謹為之文。」

「樂者聖人之樂（洛）也，而可以善民心。其感人深，其移風易俗（按俗下當有「易」字）。故先王導之以禮樂而民和睦。」

「故樂行而志清，禮修而行成。耳目聰明，血氣和平……故曰樂者樂（洛）也，君子樂（洛）得其道，小人樂（洛）得其欲。」

「且樂也者，和之不可變者也。禮也者，理之不可易者也。樂合同，禮別異。禮樂之統，管乎人心矣。窮本極變，樂之情也。著誠去偽，禮之經也。」

按荀子對樂的功用，當然要說到個人人格修養上的意義；但他主要的係就政治社會這一方面的意義而言。禮記禮運「本仁以聚之，播樂以安之」，也主要是就這一方面說。荀子主張性惡，因此特別重視禮。並且把禮原有的半藝術性的「禮之敬文也」的文，進一步轉變為嚴格地規範意義，而使其與法相接近。但荀子雖然認定性是惡的，因而情也是惡的；但他了解，性與情，是人生命中的一股強大力量，不能僅靠「制之於外」的禮的制約力，而須要由雅頌之聲的功用，對性、情加以疏導、轉化，使其能自然而然地發生與禮互相配合的作用，這便可以減輕禮的強迫性，而得與法家劃定一條鴻溝。他說「窮本極變，樂之情也」；所謂「本」，指的是人的生命根源之地，即是性，情。窮本，即是窮究到這種生命根源之地。他說「聲音動靜，性術之變盡是矣」，是說生命根源之地的衝動（欲），總不外於表現為聲音動

第一章　由音樂探索孔子的藝術精神

二二

靜（註十八）。音樂的藝術，即是順應著這種聲音動靜，而賦予以藝術性的音律，這就是他所說的「極

變」。能如此，則在這種生命根源之地的衝動，好像一股泉水，能平靜安舒而有情致的流了出來，把

挾帶的泥沙，即是把衝動中的盲目性，亦即佛家所說的「無明」，自然而然地澄汰下去了。這即是荀

子上面所說的「樂行而志清」。「志」即是性之動，即所謂窮本之本。「清」即是由於將其中之盲目

性加以澄汰而得到感情不期然而然地節制與滿足，使其與由心所知之道（理性），得到融和的狀態。這

即是所謂「窮本」。窮本則志清。因為志清，所以耳目聰明，血氣和平，而「足以感發人的善心」。

由此再進一步了解，荀子雖然說「樂者樂（洛）也」，但這種快樂的樂，不僅是一般給情緒以滿

足的快樂。若僅是為了給情緒以滿足，則順着這種要求下去，情緒的自相鼓盪是無止境的，樂的本身

也自然會向「淫」向「流」的方向發展。淫、流是「太過」的意思；這便更回頭去助成情緒的鼓盪，

使人間世成為希臘神話中酒神的世界，和今日從美國開始的搖滾舞的世界。因此，孔子便指出「樂

（洛）而不淫」（註十九）的準繩；並因為鄭聲淫而主張加以廢棄（註二十）。快樂而不太過，這才是儒

家對音樂所要求的「中和」（註二十一）之道。於是雅樂、古樂、之與鄭聲、今樂，在儒家以音樂為中

心的藝術系統中，常將其加以嚴格的區劃。這種區劃，在今日我們當然無法從樂章的形式上知道詳細

的情形。但若僅就音樂的內容方面而言，或者可以用「思無邪」（註二十二）三字作推論的根據。而在

藝術的形式方面，也或者可以用「中和」二字及「詩者中聲之紀也」（註二三）的話，作推論的根據；因為上面所引孔子荀子的話，雖然皆就詩而言，但詩與樂在先秦本是不分的。而無邪的內容，與中和的形式，兩者可以得到自然地統一。

儒家在政治方面，都是主張先養而後教。這即是非常重視人民現實生活上的要求，當然也重視人民感情上的要求。「禮禁於未然之前」（註二四），依然是消極的。樂順人民的感情將萌未萌之際，加以合理地鼓舞，在鼓舞中使其棄惡而向善，這是沒有形跡的積極地教化；所以荀子說「其感人深，其移風易俗易」。司馬遷史記樂書言先王音樂之功用是「萬民咸蕩滌邪穢，斟酌飽滿，以飾厭性。」儒家的政治，首重教化；禮樂正是教化的具體內容。由禮樂所發生的教化作用，是要人民以自己的力量完成自己的人格，達到社會（風俗）的諧和。由此可以了解禮樂之治，何以成為儒家在政治上永恆的鄉愁。更可以了解孔子何以在論語中說「非天子，不議禮，不作樂」，及漢儒何以多主張「治定功成，禮樂乃興」（史記樂書）。因為制禮作樂而不得其人，便發生反教化的作用，把人從根本上染壞了。

第七節　音樂與人格修養

不過，儒家以音樂為中心的「為人生而藝術」的性格，對知識分子個人的修養而言，其功用更為明

顯。並且由孔子個人所上透到的藝術根源的性格，也更爲明顯。茲將有關的資料，簡單引一點在下面：

「凡音者，生於人心者也。樂者通倫理者也。」（禮記卷三十七樂記）

「德者情之端也。樂者德之華也。金石絲竹，樂之器也。詩言其志也。歌詠其聲也。舞動其容也。三者本於心然後樂器從之。是故情深而文明，氣盛而化神；和順積中，而英華發外，唯樂不可以爲僞。」（同上）

「樂也者施也（按施猶布也，向外宣發之意）。禮也者報也。樂樂（洛）其所自生；而禮反其所自始。樂章德，禮報情反始者也。」（同上）

「樂由中出。禮自外作。樂由中出故靜。禮自外作故文。大樂必易，必簡。樂至則無怨，禮至則不爭。揖讓而治天下者禮樂是也。」（同上）

「君子曰，禮樂不可斯須去身。致樂以治心，則易直子諒之心，油然生矣。易直子諒之心生，則樂（洛）。樂（洛）則安，安則久。久則天。天則神。天則不言而信，神則不怒而威。致樂以治心者也。」（同上卷）

「致禮以治躬則恭敬，恭敬則威嚴。心中斯須不和不樂（洛），而鄙詐之心入之矣。外貌斯須不莊不敬，而易慢之心入之矣。」（同上）

「故樂也者，動於內者也。禮也者，動於外者也。」（同上）

「樂也者，動於內者也。禮也者，動於外者也。樂極和，禮極順……。」（同上）

「……子曰，師，爾以爲必舖几筵、升降、致獻、酬酢、然後謂之禮乎？言而履之，禮也。行而樂之（洛），樂也。」（禮記卷五十經解）

上面所引的材料，其中也有通於政治、社會的；由一人之修養而通於天下國家，這是儒家的傳統。但最重要的是就一個知識分子的人格修養而言。其中「君子曰」的一段話，又見於禮記卷四十八祭義，可見這是孔門相傳的通說。今就上引的材料，試畧加解釋。

古人常以禮樂對舉，因對舉而兩者在修養上所發生不同的作用及由此而來的配合，才容易明瞭。

上面所引的資料也多是如此。在上面的資料中，首先值得注意的是「樂由中出，禮自外作」兩句話。我們可以把一切的藝術都是「由中出」，此即克羅齊在其美學原理中之所謂「樂自中出」，即所謂「凡音者生於人心者也」，及「樂也者，動於內者也」。我們可以把一切的藝術追溯到藝術精神的衝動上去，因而也可以說一切的藝術都是「由中出」，此即克羅齊在其美學原理中之所謂「表現」。但其他藝術，由衝動而創造出作品，總須假借外面的工具、形象、形式。現時的所謂抽象畫，依然還要憑藉其「抽象之象」；而這種抽象之象，本是要擺脫客觀的形象束縛的。但既抽象而依然有象，則其呈現出來的，依然是客觀的；畫具也依然是借助於客觀的；因此，畢竟不能完全算是「由

中出」。從樂記看，構成音樂的三基本要素是「詩」、「歌」、「舞」。這三基本要素，是無假於自身以外的客觀事物而即可成立，所以它便說「三者本於心」。有了這三基本要素，才假借金石絲竹的樂器以文之。樂器對音樂而言固然重要，但詩、歌、舞三者的自身，即具備了藝術的形式；不像其他藝術，不假手於其他工具，即根本不能出現藝術的形式。並且在中國古代，認為在演奏的時候，是「歌者在上，匏竹在下，貴人聲也」的（註二十五）。由此可以了解，樂器對音樂的本質而言，是第二義的，所以才說「三者本於心，然後樂器從之」。因此，樂的三基本要素，是直接從心發出來，而無須客觀外物的介入，所以便說它是「情深而文明」。「情深」，是指它乃直從人的生命根源處流出。

文明，是指詩、歌、舞，從極深的生命根源，向生命逐漸與客觀接觸的層次流出時，皆各具有明確的節奏形式。樂器是配上這種人身自身上的明確地節奏形式而發生作用、意義的。經樂的發揚而使潛伏於生命深處的「情」，得以發揚出來，使生命得到充實，這即是所謂「氣盛」。潛伏於生命深處的情，雖常為人所不自覺，但實對一個人的生活，有決定性的力量。在儒家所提倡的雅樂中，由情深之情，向外發出，不是像現代有的藝術家受了弗洛特（S.Freud）精神分析學的影響，只許在以「性欲」為內容的「潛意識」上立藝術的根基，與意識及良心層，完全隔斷，而使性欲壅斷突出。儒家認定良心，更是藏在生命的深處，成為對生命更有決定性的根源。隨情之向內沉潛，情便與此更根源之處的良心，

於不知不覺之中，融合在一起。此良心與「情」融合在一起，通過音樂的形式，隨同由音樂而來的「氣盛」而氣盛。於是此時的人生，是由音樂而藝術化了，同時也由音樂而道德化了。這種道德化，是直接由生命深處所透出的「藝術之情」湊泊上良心而來，化得無形無迹，所以便可稱之為「化神」。

孟子以心為純善的，這是把心與耳目之欲（情）檢別開的說法。孔門中傳承禮的系統的人，則多不作檢別。由前面的解釋，便可進一步了解「致樂以治心」的意義。

弗洛特把人的精神分為潛意識、意識、良心三個層次。潛意識，大抵相當於佛教之所謂「無明」，儒家自西漢以後若干儒者之所謂情

（註二十六），宋儒之所謂私欲。後來張橫渠說「心統性情」，這是極現實的說法，所以朱元晦常常稱道這句話。樂記之所謂「心」，正指的是統攝了弗洛特所分的三個層次；但良心，則佔較為重要的地位。樂記前面有「夫民有血氣心知之性」的話，此「性」字即通於此處「治心」的心字。耳目等官能的情欲，亦必在心的處所呈現，而成為生活一種有決定性的力量。情欲不是罪惡，且為現實人生所必有，所應有。宗教要斷滅情欲，也等於是要斷滅現實的人生。如實地說，道德之心，亦須由情欲的支持而始發生力量；所以道德本來就帶有一種「情緒」的性格在裏面。樂本由心發，就一般而言，本多偏於情欲一方面。但情欲一面因順著樂的中和而外發，這在消極方面，便解消了情欲與道德良心的衝突性。同時，由心所發的樂，在其所自發的根源之地，已把道德與情欲，融和

在一起；情欲因此而得到了安頓，道德也因此而得到了支持；此時情欲與道德，圓融不分，於是道德，便以情緒的形態而流出。「致樂以治心，則易直子（註二十七）諒之心，油然生矣；」「致」是推擴樂的功用之意。鄭註謂「猶深審也」，失之。治是指對於心中所統的性情的矛盾性、抗拒性加以溶解疏導而言。易是和易，直謂順暢，子是慈祥，諒是誠實。易直子諒，不應作道德的節目去解釋，而應作道德。地情緒去體認。因為道德成為一種情緒，即成為生命力的自身要求。道德與生理的抗拒性完全消失了，二者合而為一，所以便說「易直子諒之心生則樂（洛）」，人是以能順其情緒的要求而活動為樂（洛）的。人安於其所樂，久於其所安，所以說「樂則安，安則久」。如此，則人生中的「血氣心知之性」，由樂而得到了一個大圓融，而這種圓融，是向良心上昇的「和順積中，而英華發外」的圓融；不是今日向「意識流」的沉澱。這是儒家「為人生而藝術」的真正意義。因此，所以孔子便說「與於詩，立於禮，成於樂。」（論語泰伯）「成」即是圓融。在道德（仁）與生理欲望的圓融中，仁對於一個人而言，不是作為一個標準規範去追求它，而是情緒中的享受。這即是所謂快樂的樂（洛）。以仁德為樂（洛），則人的生活，自然不與仁德相離而成為孔子所要求的「仁人」。所以孔子說「知之者不如好之者，好之者不如樂之者。」（論語雍也）

由孔子所傳承、發展的「爲人生而藝術」的音樂，決不曾否定作爲藝術本性的美，而是要求美與善的統一；並且在其最高境界中，得到自然地統一；而在此自然地統一中，仁與樂是相得益彰的。但這並不是僅由藝術的本身，即可以達到。如前所述，藝術是人生重要修養手段之一；而藝術最高境界的達到，卻又有待於人格自身不斷地完成。這對孔子而言，是由「下學而上達」（註二八）的無限向上的人生修養，透入到無限的藝術修養中，才可以做得到。而此時之樂（洛），是與一般所說的快樂，完全屬於兩種不同的層次，乃是精神「上下與天地同流」（註二九）的大自由，大解放的樂（洛）。這落實到音樂上面，便不能不追問，由音樂最高境界所能得到這種超快樂的快樂的價值根源，到底是什麼？前面雖已稍稍提到，但還有進一步去探索的必要。假定不把這種地方釐清，則由孔子所把握到的藝術精神不顯；因而易使人只停頓在「世俗之樂」上面去了解。儒家說「樂由中出」的話，表面上好像是順著深處之情向外發；但實際則是要把深處之情向上提。這種向上提，也可以說是層層提高，層層向上突破，突破到爲超藝術的眞藝術，超快樂的大快樂。所以我應再回頭來解釋下面的幾段話。

「樂由中出，故靜。禮由外作，故文。大樂必易，大禮必簡。」

「靜」的第一義是純淨。純淨便自然安靜。有情故有樂，情是動的。但在人性根源之地所發之情，是順性而萌，可以說是與性幾乎是一而非二。樂記前面有兩句話說「人生而靜，天之性也。感於物而動，性之欲也。」人性一片純眞、純善，無外物滲擾於其間，此處有什麼「欲動」（註三十）這類的東西可言？故說它是靜。樂由中出，此「中」並非是感於物而動的「性之欲」，而是「湛寂之中，自然而感；如火始然，如泉湧出。」（註三十一）孔門即在此根源之地立定樂的根基，立定藝術的根基。所以「樂由中出」，即是「樂由性出」。性「自本自根」的自然而感，與「感於物」而「動」不同；其感的性格依然是靜的。樂係由性的自然而感的處所流出，才可以說是靜；於是此時由樂所表現的，只是「性之德」。性德是靜，故樂也是靜。人在這種藝術中，只是把生命在陶鎔中向性德上昇，即是向純淨而無絲毫人欲煩擾夾雜的人生境界上昇起。這一直到阮籍的樂論，尚知此意，所以他說「大樂必簡必易」。「聖人之作樂，將以順天地之體，成萬物之性也。」順著此種根源之地去言樂，所以「大樂必簡必易」。簡易是由靜而來。簡易之至，以至於「無聲之樂」。無聲之樂，即是樂得以成立的在根據之地的本性的「靜」的完成。　禮記孔子閒居第五十一：

「孔子曰，夙夜基命宥密，無聲之樂也。」

「孔子曰，無聲之樂，氣志不違……無聲之樂，氣志既得……無聲之樂，氣志既從……無聲之

樂，日聞四方……無聲之樂，志氣既起……」（同上）

按孔子閒居篇乃就詩教而總持言之。如前所說，詩教亦即樂教。孔子就詩教而言「三無」「五起」之義。「三無」是指「無體之禮」，「無聲之樂」，「無服之喪」而言。論語陽貨「子曰，禮云禮云，玉帛云乎哉？樂云樂云，鐘鼓云乎哉？」八佾「子曰……喪與其易（治也，辦理周到之義）也寧戚」；子張「子游曰，喪至乎哀而止。」則就論語言之，本已含有三無之義。所以禮記的孔子閒居篇，實為孔門相承的微言的闡發，此不詳述。今謹就論語言之，略加解釋。

詩周頌「昊天有成命，二后（文王武王）受之。成王不敢康，夙夜基命宥密。」鄭箋「早夜始順天命，不敢解（懈）倦，行寬仁安靜之政，以定天下。寬仁所以止苛刻也。安靜所以息暴亂也。」蓋鄭箋以寬仁之政釋「宥密」；而孔子此處引之，即作「仁德」解釋。仁德由天所命，「夙夜基命宥密」，即是「無終食之間違仁」（註三二）。前面提到過，仁的境界，有同於樂的境界。人的精神，是無限地存在。由樂器而來之聲，雖由其性格上之「和」而可以通向此無限的境界；但凡屬於「有」的性質的東西，其自身畢竟是一種限制；所以在究竟義上言，和由聲而見，此聲對此無限境界而言，依然是一拘限。無聲之樂，是在仁的最高境界中，突破了一般藝術性的有限性，而將生命沉浸於美與仁得到統一的無限藝術境界之中。這可以說是在對於被限定的藝術形式的否定中，肯定了最高而完整

第一章　由晉樂探索孔子的藝術精神

三一

的藝術精神。

接着孔子是以「氣志不違」、「氣志既得」、「氣志既從」「志氣既起」，再加上「日聞四方」，爲無聲之樂。馬浮先生引藍田呂氏曰「無聲之樂，是和之至。」（註三十二）又引慶源輔氏曰「氣志不違，則持其志，無暴其氣矣。氣志既得，則志帥氣，而氣充乎體者矣。氣志既從，則養而無害。日聞四方，則塞乎天地之間矣。氣志既起，則配義與道，合乎冲漠之氣象矣。」（註三十四）氣是生理作用，志是道德作用。無志之氣，只是一團幽暗的衝動。即今日之所謂「潛意識」或「意識流」。無氣之志，乃是一種理想性的虛無，朱元晦常以「無搭掛處」加以形容。志與氣二者皆具於人的現實生命之中，但二者經常發生矛盾、抗拒，這裏便如前所說，須要有樂以養心，禮以制外的修養工夫。而孔子上面所說的話，總括一句，是生理的欲動，融入於道德理性之中，生理與道德，在人的現實生活中，已得到澈底地諧和統一與充實。此之謂「氣志不違」，「氣志既得」，「氣志既從」，「氣志既起」。這種精神狀態的本身，已完全音樂藝術化了。人生即是藝術，於是「爲人生而藝術」的外在藝術，對人生而言，反成爲可有可無之物。所以站在極究之地以立言，便歸於「無聲之樂」。馬浮先生說「三無之中，以無聲之樂爲本。有無聲之樂，發有無體之禮，無服之喪。」（註三十五）並謂「此皆直探心術之微，以示德相之大。」（註三十六）所謂心術之微，只是一個仁字。馬氏更推廣其義曰

「三月不違仁，不改其樂，無聲之樂也。……發憤忘食，樂以忘憂，不知老之將至，無聲之樂也。……耳順從心，無聲之樂也。……默而成之，不言而信，無聲之樂也。……其所存者無非至誠惻怛；其感於物也，莫非天理之流行。故曰，無終食之間違仁。……人心無私欲障蔽時，心體烱然，此理自然顯現，如是方識仁，乃詩教之所流出也。」（註三十七）我願補充一句，此亦即「樂教」之所從出，亦即孔門「為人生而藝術」的藝術之所從出。今日要領取儒家真正地藝術精神，必須在這種根源之地領取。論中西藝術之異同得失，也必須追溯在這種根源之地來作論斷。否則依附名義，裝套格架，只是不相干的廢話。

第九節　孔子對文學的啟示

這裏還得補充一點的是，孔子為人生而藝術的精神，不僅表現在音樂方面，對文學也有偉大的啟示。孔門四科中的所謂「文學」，乃指古典之學而言。四科中的所謂「言語」，則發展而為後來的所謂文學。因為在孔子時代，表達人的思想和感情的，主要還是語言而不是後世所謂文學或文章。當時及其以前的文字紀錄，多出於史官或學徒之手。孔子曾說「不學詩，無以言」（論語季氏），我想，這是注重語言的藝術性；推廣了說，也即是注重文學的藝術。春秋時代，盛行以歌詩見志的風氣，這也是語言的藝術形式之一。孔子又曾說「小子，何莫學夫詩？詩，可以興。可以觀。可以群。可以怨。邇

之事父，遠之事君。多識於草木鳥獸之名。」（論語陽貨）按這一段話，孔子是認定詩乃美與善的統一表

現，並附帶指出其在知識上的意義。「可以興」，朱元晦釋爲「感發意志」，這是對的。不過此處之

所謂意志，不僅是一般之所謂感情，而係由作者純淨眞摯的感情，感染給讀者，使讀者一方面從精神

的痲痺中蘇醒；同時，被蘇醒的是感情；但此時的感情不僅是蘇醒，而且也隨蘇醒而得到澄汰，自然

把許多雜亂的東西，由作者的作品所發出的感染之力，把它澄汰下去了。這樣一來，讀者的感情自然

鼓蕩着道德，而與之合而爲一。朱元晦釋「興於詩」（論語泰伯）時說「……所以興起其好善惡惡之

心。，而不能自已者，必於此而得之」；這便說得完全，這也是古今中外眞正偉大地藝術所必會具備的

效果。「可以觀」的「觀」，鄭康成釋爲「觀風俗之盛衰」，朱元晦釋爲「考見得失」；我再補充一

句，也即是卡西勒（E. Cassirer）在其論人（An Essay on Man）一書的第九章藝術裏所說的「照

明」作用。是使讀者「見透了作品所表現出的感情活動，因而進入於感情活動的眞正的性質與本質之

中。」（日譯本二〇九頁）他又說「演劇藝術，能透明生活的深度與廣度。它傳達人世的事象、人

類的運命、及偉大與悲慘。與此相較，則我們日常的生存，是貧弱而有點近於無聊。我們都感到漠

然、朦朧，與無限潛伏的生命力。此力一面是沉默，一面從睡眠中覺醒，等待着可以進入於透明而強

烈地意識之光裏面的瞬間。藝術優越性的尺度，不是傳染的程度，而是強化及照明的程度。」（同上二〇

九——二一〇頁）按所謂强化，是指由藝術作品所覺醒的感情意識的集中而言，這正近於孔子所說

的「興」；而「照明」則正是孔子所說的「觀」了。觀是由作品而照明了人生的本質與究竟。

十九世紀英國的文學批評家亞諾爾特 (M. Arnold 1828—1888) 其在 Wordsworth 論中說「詩

居光知著文學序說二三五頁）正如我前面所說，經澄汰以後的詩人純粹感情，自然而然的與道德同

在根柢上是人生的批評。」「詩的觀念必須充分地內面化，成爲純粹感情，與道德的性質同化。」（土

化。所以受到這種感情的感發（興）照明（觀）的讀者，自己的感情也純化了，也道德化了，人與人

的障壁，自然而然地解消了，這便會發生與「樂者爲同」的「同」相等的作用；此時正是由人生的藝

術性，而鼓動、並支持了人生的道德；這也是美與善的諧和與統一。所以孔子接着便說「可以羣，可以

怨。邇之事父，遠之事君。」至於「多識於草木鳥獸之名」，乃附帶的知識意義。孔子對於詩的作

用，是把握到由詩的本質所顯露出的作用。詩的道德性，是由詩得以成立的根源之地所顯露出的道德

性。孔子爲人生而藝術的文學觀，實即由於把文學徹底到根源之地而來的文學觀。這裏所引的幾句簡

單的話，當然會給中國後來的文學以無窮的啓示。

第十節　孔門藝術精神的轉化與沒落

這裡尚不能不解答一個問題；即是孔門如此重視音樂，何以它畢竟沒落得這樣快，沒落得這樣徹底呢？這當然不是一個單純的原因。首先，就儒家自身說，孔門的為人生而藝術，極其究竟，亦可以融藝術於人生。「尋孔顏樂處」（註三十八），此樂處是孔顏之仁，亦即是孔顏純全地藝術精神的呈現。而此樂處的到達，在孔顏，尤其是在孔子，樂固然是其工夫過程之一；但畢竟不是唯一的工夫所在，也不是一般人所輕易用得上的工夫。所以孔子便把樂安放在工夫的最後階段，而說出「成於樂」的一句話。於是《論語》上的「孝弟為仁之本」（註三十九）、「主忠信」（註四十）、「忠恕」（註四十一）、「克己復禮」（註四十二）；《中庸》的「慎獨」、「誠明」；及孟子的「知言」「養氣」（註四十三）；大學的「正心」、「誠意」，宋明儒的「主靜」、「主敬」、「存天理」、「致良知」；這都是人格修養，人格完成的直接通路，而無須乎必取途於樂。這樣一來，一個儒者的興起，便不必意味著是孔門音樂藝術的復興。

再就音樂的自身來說，擔當「為人生而藝術」的雅樂，以先秦時魏文侯之好學好古，尚且說「吾端冕而聽古樂，唯恐臥」（註四十四）；何以如此？因為雅樂是直根於人之性，而把人的感情向上提、向內收，所以它的性格，只能用一個「靜」字作徵表；而其形式，必歸於樂記上所說的「大樂必易必簡」。「靜」的藝術作用，是把人所浮揚起來的感情，使其沉靜，安靜下去，這才能感發人之善心。

中國藝術精神

三六

但靜的藝術性，也只有在人生修養中，得出了人欲去而天理天機活潑的時候，才能加以領受。在一般人聽來，它不是普通所要求的官能的快感，而只是單純枯淡；聽了怎麼不想睡著呢？這種情形由日本宮庭所保存的中國古樂（大概是唐代的），及現時我國作爲「告朔之餼羊」的七弦琴，尚可以彷彿其一二。這可以說，若是不能了解孔門所傳承發揮的音樂藝術中的美中之善，即不能欣賞其藝術中的善中之美。再加以在當時似乎尚沒有出現有如西方之五線樂譜，對成功的樂曲，要作完全地紀錄，相當地困難。於是古樂式微，由民間以感官的快感爲主的俗樂，取而代之，乃必然的趨勢。孔門所傳承發揮的禮樂，「子夏辭而辨之，終不見納（不爲魏文侯所納），自此禮樂喪矣。」（註四十五）「漢興，樂家有制氏，以雅樂聲律，世世在大樂官；但能紀其鏗鎗鼓舞，而不能言其義。」（註四十六）不能言其義，則只代表著失掉了生命的疆化了的傳統形式，除了勉強撐支一點門面外，如何能復興起來呢？同時，雅樂之義，是要在人性根源之地生根；雖有河間獻王的提倡，漢成帝時，王禹能說其義（註四十七），其所說之義，恐亦不過舖陳故實，稱道效能，說者聽者，都等於是捕風捉影，與藝術的本質無涉。並且孔子所傳承的古代的雅樂之教，我以爲實際是由孔子賦與了以新的意義，而將其品質，大大地提高了。古代傳記上所記載的先王樂教之效，亦可能由孔門多少作了一些誇飾。單就孔子所追溯達到的美善合一的音樂精神與其形式而言，可能也只合於少數知識分子的人生修養之用，而不一定合於大眾的。

要求；所以孟子就政治的觀點言樂，便只問是否「與民同樂」，而不論樂的今古，他乾脆說「今之樂，猶古之樂。」（註四十八）這雖然帶有一點遊說時因勢利導的意味，但對大眾而言，這一開放，依然是有其意義，有其必要的。

不過在政治上過於重視俗樂，亦即所謂鄭聲，若不是面對人民，而僅是為了統治階級，則必出於淫侈的動機，以助長淫縱的弊害。自史記樂書，漢書禮樂志起，下逮各代的有關記載，有關這一點，是指陳得確切有據的。因而俗樂始終不能得到被儒家思想所影響的人們的正面的承認，這便也影響到俗樂所應當有的發展。俗樂的內容與形式，不是不能提高，不是不能發展的。但這種責任，不可能僅在少數伶工手上完成。

後來儒者，因先秦儒家的傳統，也有人很重視樂，而想將雅樂加以復興，幾乎歷代皆有其人；明末的黃黎洲，也是一個例子。但他們所努力的，只是用在律呂尺寸等方面，亦即是只用在古樂器原狀的恢復方面；這或許有其考訂名物上的意義，但並沒有藝術上的意義，甚至可以說是與藝術的自身並不相干。我的想法，孔門「為人生而藝術」的最高意境，可以通過各種樂器，通過各種形式，而表達出來；最重要的一點，只存乎一個作曲者演奏者的德性，亦即他的藝術精神所能上透到的層次。甚至可以這樣說，從「無聲之樂」的意義推下來，也可以由俗樂、胡樂、今日西洋的和聲音樂，提升到孔

子所要求的音樂境界，即是仁美合一的境界。儒家眞正的藝術精神，自戰國末期，已日歸湮沒。但在

歷史中間有曠千載而一遇的有藝術天才的個人，在音樂上的成就，其見之於文人詩歌、詞賦、詠嘆之

餘者，可由其所陳述的演奏技巧之美，亦未嘗不可藉以窺見其意境層次之高。「杏花疏影裏，吹笛到

天明」（註四十九），又何嘗不可與曾點言志相比擬？但這也率爲正統儒者視爲俗樂，而不加稱道，即未

易進入於儒家教化系統之中。其實，樂的雅俗，在由其所透出之人生意境、精神，而絕不關係於樂器

的今古與中外；亦與歌詞的體制無大關係。假使能使孔子與貝多芬（Beethoven）相遇，一定會相視

而笑，莫逆於心的。至於歷代宮廷所徵集培養的音樂，自漢武帝的樂府起，本是很有意義的工作。其

無意義乃在於成爲統治者荒淫之具，而使此一工具的本身變質；所以在中國正史中，雖有記載，而很

少作價值上的承認。這便在政治上也限制了音樂的發展。同時，詩、詞、曲的一連貫的發展，對文人

而言，當然也盡到了音樂所應盡的藝術上的任務；而詞曲更與音樂不可分。不過，這只限於有閒階級

中少數人的欣賞。後來的詩，雖與音樂不發生直接關連，但由其自身的韵律，使作者讀者，也可以得

到與音樂同質的享受，而不一定另外去追求音樂。所以詩在中國，較任何其他民族爲普遍流行。另一

方面，也便使知識分子對於音樂的要求減退；因而形成了音樂衰退的另一原因。

此外，則不僅「和聲」的音樂，是由西歐十六、七世紀寺院的許多僧侶努力所得出的成就；即世

界其他各民族中集團的儀節與大規模的「多聲」音樂，亦多由僧侶的組織保持於不墜；而中國自身，正缺少這種組織。於是由古代以音樂為教育的中心，及由孔子以音樂為政治教化及人格修養的重要工具，終於衰微不振，是可以找出其歷史上的各種原因的。

但孔門為人生而藝術的精神，唐以前是通過詩經的系統而發展；自唐起，更通過韓愈們所奠基的古文運動的系譜而發展。這都有得於如前所述的，孔子對文學的啟示。同時，為人生而藝術，及為藝術而藝術，只是相對地便宜性的分別。真正偉大地為藝術而藝術的作品，對人生社會，必能提供某一方面的貢獻。而為人生而藝術的極究，亦必自然會歸於純藝術之上，將藝術從內容方面向前推進。

所以古文文學運動，一開始便揭舉「文以載道」的大旗；而其最後大師姚姬傳，在其古文辭類纂序目中，把文之「所以為文者」，會歸到「神理氣味，格律聲色」八種藝術性的要求之上。最後更應當指出，由孔門通過音樂所呈現出的為人生而藝術的最高境界，即是善（仁）與美的徹底諧和統一的最高境界，對於目前的藝術風氣而言，誠有「猶河漢而無極也」（註五十）之感。但就人類藝術正常發展的前途而言，它將像天體中的一顆恆星樣的，永遠會保持其光輝於不墜。

附　註

註一：參閱拙著中國人性論史先秦篇第三章四二——四三頁。

註二：《論語》學而「不以禮節之，亦不可行也」。《憲問》「文之以禮樂」。《孟子離婁》上「禮之實，節文斯二者是也」。《禮記》樂記「禮之文也」。喪記「禮以節之」。《荀子》勸學篇「禮之敬文也」。

註三：《論語》八佾「林放問禮之本，子曰大哉問」一章，及先進「子曰，先進於禮樂，野人也」一章，皆明顯有矯禮文末流之意。

註四：見郭沫若著青銅時代一八二——二○一頁。

註五：就論語而言，道乃學的內容。如「朝聞道」，「士志於道」，「吾道一以貫之」，「夫子之道」等皆是。

註六：如論語述而「樂以忘憂」。雍也「回也不改其樂」，孟子盡心「君子有三樂」，「樂而忘天下」。離婁上「樂則生矣」。

註七：園賴三著美的探求第三篇第一章第一節「花，音樂，不是作為美而存在，實係作為美而生起的。」

註八：孟子梁惠王下「先王無流連之樂」。

註九：歐陽文忠公文集卷十五秋聲賦「是謂天地之義氣，常以肅殺而為心」。此借用。

註十：《論語》泰伯「巍巍乎舜禹之有天下也而不與焉」。孟子滕文公上「君哉舜也，巍巍乎！有天下而不與焉。」

第一章　由音樂探索孔子的藝術精神

註十一：見論語顏淵「樊遲問仁」章「……子夏曰，富哉言乎！舜有天下，選於衆，舉皋陶，不仁者遠矣……」

註十二：孟子離婁下。

註十三：論語顏淵「一日克己復禮，天下歸仁焉。」

註十四：程明道識仁篇。

註十五：論語微子。

註十六：太平御覽五百六十五引說苑「孔子至齊郭門之外，遇一嬰兒（疑當作繄）一壺相與俱行，其視精，其心端。孔子謂御曰，趣驅之，韶樂方作。……」此故事之眞偽不可知，但爲音樂在兒童心理之感應上所應有。

註十七：論語陽貨。

註十八：按此動靜二字，係指衝動的起伏而言。

註十九：論語八佾「子曰，關雎樂而不淫，哀而不傷」。

註二十：論語衞靈公「放鄭聲，遠佞人。鄭聲淫，佞人殆」。

註二十一：見前引荀子樂論。

註二十二：論語爲政「子曰詩三百，一言以蔽之曰，思無邪」。

註二十三：荀子勸學篇。

註二十四：見大戴禮禮察篇。

註二十五：禮記郊特性。

註二十六：先秦的人性論，雖大體上分爲性與情的兩個層次，但在本質上却多認爲是相同的。自董仲舒以情爲陰，性爲陽，於是情即是宋人所說的私慾，偏於惡的意味重。

註二十七：按正義「子謂子愛」，說文通訓定聲子字條下「子假借爲慈」是也。

註二十八：論語憲問。

註二十九：孟子盡心章上。

註三十：弗洛特以「性欲」爲潛意識的內容。日人多譯爲「欲動」，即性欲衝動之意。

註三十一：馬浮復性書院講錄卷四第十頁。

註三十二：論語里仁「君子無終食之間違仁」

註三十三：馬浮復性書院講錄卷四第十四頁。

註三十四：同上第二十頁。

註三十五：同上。釋禮記孔子閒居「孔子曰無聲之樂，無體之禮，無服之喪，此之謂三無。」

註三十六：同上第十四頁。

註三十七：同上第二十一——二十二頁。

第一章　由音樂探索孔子的藝術精神

註三十八：宋元學案卷十二濂溪學案引「明道曰，昔受學於周茂叔，每令尋仲尼顏子樂處，所樂何事？」

註三十九：見論語學而篇「孝弟也者，其爲仁之本與。」

註四十：同上「子曰，主忠信。」

註四十一：論語里仁「夫子之道，忠恕而已矣。」

註四十二：論語顏淵「子曰，克己復禮爲仁。」

註四十三：孟子公孫丑章「孟子曰，我知言，我善養吾浩然之氣。」

註四十四：見禮記樂記。

註四十五：同上。

註四十六：漢書卷二十二禮樂志。

註四十七：同上。

註四十八：孟子梁惠王下孟子告齊宣王謂「今之樂，猶古之樂也。」又「今王與百姓同樂，則王矣。」

註四十九：宋陳簡齋詩集附無住詞臨江仙夜登小閣憶洛中舊遊。

註五十：見莊子逍遙遊。此借用。

第二章 中國藝術精神主體之呈現

——莊子的再發現

第一節 問題的導出

道家的有老子、莊子，也像儒家的有孔子、孟子。孔子死後，儒分爲八（註一）；但將孔子的精神發展到高峯，以形成儒家正統的，還是孟子。老子以後的道家，有楊朱、慎到等互不相同的別派（註二）；但將老子的精神發展到高峯，以形成道家正統的，還是莊子。孟、莊出生的時代，約略相同；在中國歷史中所發生的影響，雖有積極與消極之殊，但其深入人心，浸透到現實生活部面的廣大，亦幾乎沒有二致。所以我所寫的中國人性論史先秦篇，亦以儒道兩家的思想爲骨幹而展開的。

儒道兩家的人性論，雖內容不同；但在把羣體涵融於個體之內，因而成己即要求成物的這一點上，却有其相同的性格。以仁義爲內容的儒家人性論，極其量於治國平天下，從正面擔當了中國歷史中的倫理、政治的責任。雖然在秦後的大一統的長期專制政治之下，儒家思想，受到了歪曲、利用，因而在規模上也不免於萎縮；但我們只要深入到歷史的內層中去，即可了解：凡受到儒家思想一分影響的人與事，總會在某種程度上爲民族保持一綫生機，維繫民族一分理想與希望。即使是在受歪曲

第二章 中國藝術精神主體之呈現

四五

最多的政治思想的這一部面而言，雖然孔、孟「爲人民而政治」的理想，受到了夭閼；但勤政、愛民、受言、納諫、尊賢、使能、廉明、公正這一連貫的觀念，畢竟在中國以流氓、盜賊、夷狄爲首的統治層中，多少爭到一點開明專制的意味。換言之，儒家思想，在長期專制壓迫之下，畢竟還沒有完全變質。但以虛靜爲內容的道家的人性論，在成己方面，後世受老子影響較深的，多爲操陰柔之術的巧宦。受莊子影響較深的，多爲甘於放逸之行的隱士。從這一點說，莊子的影響，實較老子所發生的影響，猶較近於本色，而且亦遠有意義。但在成物方面，却於先秦時代，已通過慎到而逐漸與法家相結合；致使此一追求政治自由最力的思想，一轉手而成爲扼殺自由最力的理論根據。這種不合理的發展，固然已經有許多人指陳過，是來自他們反人文建設的結果；但對老、莊思想的本質而言，却不能不算是一種逸脫了常軌的發展。至於通過方技以發展成爲東漢所開始的道教，則只算是一種民族宗教的借尸還魂，與老、莊的原有面目，距離更遠了。

在我國傳統思想中，雖然老、莊較之儒家，是富於思辨地形上學的性格；但其出發點及其歸宿點，依然是落實於現實人生之上。西方純思辨性的哲學，除了觀念上的推演以外，對現實人生，可以不必有所「成」（註三）。中國的道家思想，既依然是落實於現實人生之上，假定此種思想，含有眞實地價值，則在人生上亦必應有所成。不錯，我已經指出過：老子是想在政治、社會劇烈轉變之中，能

找到一個不變的「常」，以作為人生的立足點，因而得到個人及社會的安全長久（註四）。莊子也是順著此一念願發展下去的。但這畢竟只是一種「念願」；對現實的人生來講，不能說真正是「成」了什麼。不像儒家樣，一念一行，當下即成就人生中某程度的道德價值。固然，莊子是反對有所成的（註五）。但我已經指出過，老、莊是「上昇地虛無主義」（註六），所以他們在否定人生價值的另一面，同時又肯定了人生的價值。既肯定了人生的價值，則在人生上必須有所成。或許可以說，他們所成的是虛靜地人生。但虛靜地人生，依然不易為我們所把握；站在一般的立場來看，依然是消極性的，多少是近於掛空的意味。我們能不能更進一步把握老、莊的思想，並用現代的語言觀念，以探索這一偉大思想，歸根到底，還是對人生只是一種虛無而一無所成？還是實際上是有所成，而為一般人所不曾了解？這是我在中國人性論史先秦篇中盡力把莊子的思想，疏導為比較有系統的理論架構後，內心依然覺得莊子可能還有重要的內容，而未被我發掘出，因而常感到志忐不安的。

這幾年來，因授課的關係，使我除了思想史的問題以外，不能不分一部分時間留心文學上的問題；因文學而牽涉到一般的藝術理論；因一般的藝術理論而注意到中國的繪畫；於是我恍然大悟，老、莊思想當下所成就的人生，實際是藝術地人生；而中國的純藝術精神，實際係由此一思想系統所導出。中國歷史上偉大地畫家及畫論家，常常在若有意若無意之中，在不同的程度上，契會到這一

點；但在理論上尚缺乏徹底地反省、自覺。今人則喜歡在寫實與抽象之間，為傅會迷離之說。這不僅辜負了此一偉大思想所應擔當的歷史使命；且對中國藝術的了解及發展，可能成為一種障礙。明人董其昌好以禪論畫（註七）；日人受其影響，從而加以張皇（註八）。夷考其實，則因莊子有與禪相通的地方，故有此近似而實非之論。本文之作，意欲補此缺憾，以開中國藝術發展的坦途。

第二節　道家的所謂道與藝術精神

首先我應指出的是：老莊所建立的最高概念是「道」；他們的目的，是要在精神上與道為一體，亦即是所謂「體道」（註九），因而形成「道的人生觀」，抱著道的生活態度，以安頓現實的生活。說到道，我們便會立刻想到他們所說的一套形上性質的描述。但是究極地說，他們所說的道，若通過思辨去加以展開，以建立由宇宙落向人生的系統，它固然是理論地，形上學的意義；此在老子，即偏重在這一方面。但若通過工夫在現實人生中加以體認，則將發現他們之所謂道，實際是一種最高地藝術精神；這一直要到莊子而始為顯著。他們不曾用藝術這一名詞，是因為當時之所謂「藝」，如論語「遊於藝」、「求也藝」之「藝」，及莊子「說聖人耶，是相於藝也」（在宥三六七頁）的「藝」字，主要指的是生活實用中的某些技巧能力。稱禮、樂、射、御、書、數為六藝，乃是藝的觀念的擴大。

西漢初年，則以六經為六藝，故漢書藝文志稱劉歆「奏其七略，有六藝略。」世說新語卷下之上，列有巧藝一目，其性質與今日之所謂藝術相當。及魏收作魏書，將占候、醫卜、堪輿諸人，列為藝術列傳，唐初所修各史因之；雖其中也列有篆書音律，但大體上無異於陳壽三國志所創立之方伎列傳。

惟新唐書藝文志中之雜藝術類，通志之藝文略，通考經籍考之藝術類，其內容可謂係世說新語巧藝篇內容的發展。而清初所修圖書集成，却仍視方伎為藝術而將其與書畫等列在一起，這反而將上一發展的意義混淆了。近數十年來，因日本人用藝術一詞，對譯英文、法文的 Art，而近代之所謂 Art，已從技術、技能的觀念中淨化了出來，於是我們使用此一名詞時，也才有近代的意義。在這以前，只有個別的名稱，如繪畫、彫刻、文學等等，而沒有純淨地統一的名稱。在現時看來，老、莊之所謂「道」，深一層去了解，正適應於近代的所謂藝術精神。這在老子還不十分顯著；到了莊子，便可以說是發展得相當顯著了。

不過在這裏應當預先說明的是：儒道兩家，雖都是為人生而藝術；但孔子是一開始便是意識地以音樂藝術為人生修養之資，並作為人格完成的境界。因此，他不僅就音樂的自身以言音樂；並且也就音樂的自身以提出對音樂的要求，體認到音樂最高的意境。因而關於先秦儒家藝術精神的把握，便比較顯明而容易。莊子則不僅不像近代美學的建立者，一開始即以美為目的，以藝術為對象，去加以思

考、體認。並且也不像儒家一樣，把握住某一特定的藝術對象，抱定某一目的去加以追求。老子乃至莊子，在他們思想起步的地方，根本沒有藝術的意欲，更不曾以某種具體藝術作爲他們追求的對象。

因此，他們追求所達到的最高境界的「道」，假使起老、莊於九原，驟然聽到我說的「即是今日之所謂藝術精神」，必笑我把他們的「活句」當作「死句」去理會。不錯，他們只是掃蕩現實人生，以求達到理想人生的狀態。他們只把道當作創造宇宙的基本動力；人是道所創造，所以道便成爲人的根源地本質；剋就人自身說，他們先稱之爲「德」，後稱之爲「性」。從此一理論的間架和內容說，可以說「道」之與藝術，是風馬牛不相及的。但是，若不順着他們思辨地形上學的路數去看，而只從他們由修養的工夫所到達的人生境界去看，則他們所用的工夫，乃是一個偉大藝術家的修養工夫；他們由工夫所達到的人生境界，本無心於藝術，却不期然而然地會歸於今日之所謂藝術精神之上。也可以這樣的說，當莊子從觀念上去描述他之所謂道，而我們也只從觀念上去加以把握時，這道便是思辨地形而上的性格。但當莊子把它當作人生的體驗而加以陳述，我們應對於這種人生體驗而得到了悟時，這便是徹頭徹尾地藝術精神。並且對中國藝術的發展，於不識不知之中，曾經發生了某程度的影響。但因爲他們本無心於藝術，所以當我說他們之所謂道的本質，實係最眞實地藝術精神時，應先加兩種界定：

一是在概念上只可以他們之所謂道來範圍藝術精神，不可以藝術精神去範圍他們之所謂道。因爲道還

有思辨（哲學）的一面，所以僅從名言上說，是遠較藝術的範圍為廣的。而他們是面對人生以言道，不是面對藝術作品以言道；所以他們對人生現實上的批判，有時好像是與藝術無關的。另一是說道的本質是藝術精神，乃就藝術精神最高的意境上說。人人皆有藝術精神；但藝術精神的自覺，既有各種層次之不同；也可以只成為人生中的享受，而不必一定落實為藝術品的創造；因為「表出」與「表現」，本是兩個階段的事。所以老、莊的道，只是他們現實地、完整地人生，並不一定要落實而成為藝術品的創造。但此最高的藝術精神，實是藝術得以成立的最後根據。並且就莊子來說，他對於道的體認，也非僅靠名言的思辨，甚至也非僅靠對現實人生的體認，而實際也通過了對當時的具體藝術活動，乃至有藝術意味的活動，而得到深的啟發。例如齊物論「地籟，則眾竅是已。人籟則比竹是已。」而所謂道的直接顯露的天籟，實際即是「自己」「自取」的地籟、人籟。並非另有一物，可稱為天籟。所以天籟實際只是一種精神狀態。但我們不妨設想，莊子必先有作為人籟的音樂（比竹，即簫管等樂器）的體會，才有地籟的體會，才有天籟的體會。因此，便也可以說，莊子之所謂道，有時也是就具體地藝術活動中昇華上去的。莊子一書，這種例子到處都是。正因為如此，所以如本文後面所述，莊子對藝術，實有最深刻的了解；而這種了解，實與其所謂「道」，有不可分的關係。現在先看莊子下面的一段文章：

「庖丁爲文惠君解牛，手之所觸，肩之所倚，足之所履，膝之所踦，砉然嚮然，奏刀騞然，莫不中音；合於桑林之舞（成疏：殷湯樂名），乃中經首之會（成疏：經首，咸池樂章名，則堯樂也）。文惠君曰：譆，善哉，技蓋至此乎？庖丁釋刀對曰：臣之所好者道也，進乎技矣。始臣之解牛之時，所見無非牛者。三年之後，未嘗見全牛也。方今之時，臣以神遇而不以目視。官知止而神欲行。依乎天理……動刀甚微，謋然已解，如土委地。提刀而立，爲之四顧，爲之躊躇滿志。善刀而藏之。」（養生主一一七──一一九頁，中華書局莊子集釋本。後同。）

在上面的一段文章中，首先應注意道與技的關係。技是技能。庖丁說他所好的是道，而道較之於技是更進了一層；由此可知道與技是密切地關連著。庖丁並不是在技外見道，而是在技之中見道。如前所述，古代西方之所謂藝術，本亦兼技術而言。即在今日，藝術創作，還離不開技術、技巧。不過，同樣的技術，到底是藝術性的？抑是純技術性的？在其精神與效用上，實有其區別；而莊子，則非常深刻而明白地意識到了此一區別。就純技術的意味而言，解牛的動作，只須計較其實用上的效果。所謂「莫不中音，合於桑林之舞，乃中經首之會」，可以說是無用的長物。而一個人從純技術上所得的享受，乃是由技術所換來的物質性的享受，並不在技術的自身。莊子所想像出來的庖丁，他解牛的特色，乃在「莫不中音，合於桑林之舞，乃中經首之會」，這不是技術自身所須要的效用，而是由技術所成

就。的**藝術性**的效用。他由解牛所得的享受，乃是「提刀而立，爲之四顧，爲之躊躇滿志」，這是在他的技術自身所得到的精神上的享受，是藝術性的享受。而上面所說的藝術性的效用與享受，正是庖丁「所好者道也」的具體內容。至於「始臣之解牛之時」以下的一大段文章，乃庖丁說明他何以能由技而進乎道的工夫過程，實際是由技術進乎藝術創造的過程，這在後面還要提到。並且莊子一書，還有其他的由技進乎道的故事，這也會在後面提到。

然則庖丁解牛，究竟與莊子所追求的道，在什麼地方有相合之處呢？第一，由於他「未嘗見全牛」，而他與牛的對立解消了。即是心與物的對立解消了。第二，由於他的「以神遇而不以目視，官知止而神欲行」，而他的手與心的距離解消了，技術對心的制約性解消了。於是他的解牛，成爲他的無所繫縛的精神遊戲。他的精神由此而得到了由技術的解放而來的自由感與充實感；這正是莊子把道落實於精神之上的逍遙遊的一個實例。因此，庖丁的技而進乎道，不是比擬性的說法，而是具有眞實內容的說法。但上述的情境，是道在人生中實現的情境，也正是藝術精神在人生中呈現時的情境。

這裏應另提出的問題是：像上面所說的由技進乎道的道，如何可以被莊子看作是人生、宇宙的根源，而賦予以「無」「一」「玄」等的性格呢？關於這，先不作分解性的陳述，而只先指出近代的美學，探索到底時，也有人在人生宇宙根源之地來找美何以能成立的根據。並且由此所把握到的，也只

是「無」「一」「玄」。最顯著的例子是薛林（Schelling, 1775—1854）的藝術哲學（Philosophie der Kunst），他是想在宇宙論地存在論上，設定美和藝術。他把存在所以有差別相的原因，歸之於展相（Potenz）。展相有三：第一展相是「實在地形成的衝動」；第二展相是「觀念地內面化的衝動」（見 Lotze: Geschichte der Ästhetik in Deutschlad. I. Bd. S. 122）；二者都是差別化的展相。而可以給美及藝術以基礎的，正是此第三展相（註十）。第三展相則是無差別的，是將世界、萬有、歸入於「一」，歸入於「絕對者」的展相。

在第三展相，是一，也可以說是「無」。而左爾格（Solger, 1780—1819）便以爲「理念是由藝術家的悟性持向特殊之中，理念由此而成爲現在地東西。此時的理念，即成爲『無』；當理念推移向『無』的瞬間，正是藝術的眞正根據之所在。」（註十一）不過，在這裏我得先聲明一點，上面我引薛林和左爾格乃至以後還引到其他許多人的藝術思想時，不是說他們的思想，與莊子的思想完全相同；也不表示我是完全贊成每一個人的思想。而只是想指出，西方若干思想家，在窮究美得以成立的歷程和根源時，常出現了約略與莊子在某一部分相似相合之點，則莊子之所謂道，其本質是藝術性的，可由此而得到強有力的旁證。

在進入具體分析以前，我再引兩段莊子的文章在下面。由莊子所說的學道的工夫，與一個藝術家

在創作中所用的工夫的相同，以證明學道的內容，與一個藝術家所達到的精神狀態，全無二致。

「南伯子葵問乎女偊曰：子之年長矣，而色若孺子，何也？曰：吾聞道矣。南伯子葵曰：道可學邪？曰：惡，惡可。夫卜梁倚有聖人之才，而無聖人之道。我有聖人之道，而無聖人之才。吾欲以教之，庶幾其果為聖人乎？不然，以聖人之道告聖人之才，亦易矣。吾猶守而告之，參日而後能外（忘）天下；已外天下矣，吾又守之，七日而後能外物。已外物矣，吾又守之，九日而後能外生。已外生矣，而後能朝徹。（成疏：朝，旦也。徹，明也。……慧照豁然，如朝陽初啓，故謂之朝徹也。）朝徹而後能見獨。（郭注：忘先後之所接，斯見獨者也。）」（大宗師二五一—二五三頁）

「梓慶削木為鐻，（成疏：樂器，似夾鐘。）鐻成，見者驚猶鬼神。魯侯見而問焉，曰：子何術（按當時術與道通）以為焉？對曰：臣工人，何術之有。雖然，有一焉。臣將為鐻，未嘗敢以耗氣也，必齊以靜心。齊三日，而不敢懷慶賞爵祿。齊五日，不敢懷非譽巧拙。齊七日，輒然忘吾有四肢形骸也。當是時也，無（忘）公朝，其巧專而外滑消（成疏：滑除外亂之事）。然後入山林，觀天性。形軀至矣，然後成見鐻（按即胸有成鐻之意），然後加手焉；不然則已。則以天合天。器之所以疑神者其是已！」（達生六五八—六五九頁）

上面兩個故事，前者是以人的自身為主題，後者是以一個樂器的創造為主題。前者是莊子思想的中心、目的；後者只不過是作為前者的比喻、比擬，而提出來的。同時，人的自身是無限定的。而一個藝術品，是被限定的；因此，在其起點與最後的到達點上，好像有廣狹不同的意味。但從工夫的過程上講，所說的「聖人之道」，其內容不外於人間世所說的「心齋」；實同於梓慶所說的「必齊以靜心」。女偊所說的「外天下」、「外物」，實同於梓慶所說的「不敢懷慶賞爵祿」、「不敢懷非譽巧拙」。女偊所說的「外生」，實同於梓慶所說的「忘吾有四肢形骸」。女偊所說的「朝徹」，實同於梓慶所說的「以天合天」。修養的過程及其功效，可以說是完全相同；梓慶由此所成就的是一個「驚猶鬼神」的樂器；而女偊由此所成就的是一個「聞道」的聖人、至人、真人、乃至神人。而且上面所引的兩段文章的內容，決非偶然地出現，而是在全書中不斷地以不同的文句出現。因此，我可以這樣的指出，莊子所追求的道，與一個藝術家所呈現出的最高藝術精神，在本質上是完全相同。所不同的是：藝術家由此而成就藝術地作品；而莊子則由此而成就藝術地人生。莊子所要求、所待望的聖人、至人、神人、真人，如實地說，只是人生自身的藝術化罷了。費夏（F.T. Vischer 1807—1887）認為觀念愈高，便含的美愈多。觀念的最高形式是人格。所以最高的藝術，是以最高的人格為對象的東西

（註十二）。費夏所說，在莊子身上正得到了實際地證明。

第三節　美、樂（音洛，後同）、巧等問題

說老、莊的所謂道，尤其是說莊子的所謂道，本質上是最高地藝術精神，首先會引起疑問的是，藝術精神不能離開美，不能離開樂（快感）；而藝術品的創造也不能離開「巧」。雖然像托爾斯泰在其藝術是什麼的大著中，根本主張不應以美及快感來作對藝術的基本規定，但究有點近於矯枉過正。而老、莊則似乎對於美、對於樂、對於巧，採取否定的態度。這又如何解釋呢？但若進一步去追求的時候，老、莊因矯當時由貴族文化的腐爛而來的虛偽、奢侈、巧飾之弊，因而否定世俗浮薄之美，否定世俗純感官性的樂，輕視世俗矜心著意之巧。但他們是要從世俗感官的快感超越上去，以把握「天地有大美而不言」（知北遊，七三五頁）的「大美」。要從矜心著意的小巧，更進一步追求「驚若鬼神」的，與造化同工的大巧。

老子說：「天下皆知美之為美，斯惡矣。」（二章）又說：「五色令人目盲；五音令人耳聾；五味令人口爽；馳騁畋獵，令人心發狂。」（十二章）此種觀念，當然為莊子所繼承。但從上面的文字看，老子之所以否定世俗之美，是因為這只是刺激感官快感之美，是容易破滅之美；這種美的後果是「斯惡矣」的「惡」。五色令人目盲，即是「斯惡矣」的顯證。由此可知老子是為了反對「斯惡矣」之「惡」而反對世俗之美。在反

對世俗之美的後面，實要求有不會破滅的本質地、根源地、絕對地大美。老子所追求的由「致虛極，守靜篤」而來的還純反樸的人生，如後所述，也未嘗不可以解釋為本質地、根源地美。因為在此一境界內，才有徹底的諧和統一。儒家以簡易為音樂美的最高境界（註十三），而德國著名的古代美術史研究者維克爾曼（Winckelmann 1717—1768）認為希臘藝術之美，在於其「高貴地單純性，及平易地偉大。」（註十四）倘若把這種對作品的觀念，轉移到人的自身，則與最高藝術合體了的人生，當然也是純樸淡泊的人生。這種人生即是美，即是樂。

據我所作的考察的結論，莊子天下篇是莊子的自叙。其中有一段話：

「天下大亂，聖賢不明，道德不一，天下多得一察焉以自好⋯⋯不該不備，一曲之士也。判天地之美，析萬物之理，察古人之全。寡能備於天地之美，稱神明之容⋯⋯後世之學者，不幸不見天地之純，古人之大體，道術為天下裂。」（一〇六九頁）

從上面這段話中，「美」與「理」、「全」、「純」，都是對道術本身的陳述。因此，可以了解莊子認為道是「美」的，天地是「美」的。而這種根源之「美」是「理」，是「全」，是「純」。美、理、全、純，這幾個概念，對莊子的思想而言，是可以換位的。知北遊說：「聖人者，原天地之美」（七三五頁），又說：「天地有大美而不言。」（同上）又說：「德將為汝美。」（七三七頁）道是美，

天地是美，德也是美；則由道、由天地而來的人性，當然也是美。由此，體道的人生，也應即是藝術化的人生。莊子為了易於與世俗之美相檢別，所以有時稱這種根源之美為「大美」、「至美」。

美的效果必是樂；由大美、至美所產生的樂，莊子稱之為「至樂」；所以田子方引老聃曰：「夫得是，至美至樂也。得至美而遊乎至樂者，謂之至人。」（七一四頁）莊子一書，現即有至樂一篇。至樂是出自道的本身，因為道的本身即是大美。莊子常將道稱為天，所以由道自身而來之樂，亦稱為「天樂」。天道篇「與天和者謂之天樂。」（四五八頁）又「知天樂者，其生也天行，其死也物化」（四六二頁）。又「……言以虛靜推於天地，通於萬物，此之謂天樂。」（五○七頁）天運篇：「聖也者，達於情而遂於命也。天機不張，而五官皆備，此之為天樂。」（四六三頁）由此可知莊子所謂「哀樂不能入」（大宗師）的一類的話，乃是要超越世俗感官之樂，以求得到由根源之美而來的人生根源之樂。

儒家也重視樂；但儒家對己是樂，對天下國家而言則是憂；所以孟子說：「故君子無日不憂，亦無日不樂」；因為儒家的樂，是來自義精仁熟。而仁義本身，即含有對人類不可解除的責任感；所以憂與樂是同時存在的。但莊子之道，是藝術精神，要從一般憂樂中超越上去，以得至樂天樂，這便不同於樂是出自道的本身即是大美。並且達生篇說：「知忘是非，心之適也。不內變，不外從，事會之適也。」（六六二頁）適即是樂。由此可知莊子忘是非等的工夫，實際挾帶有責任感的仁義之樂。

始乎適而未嘗不適者，忘適之適也。」（六六二頁）適即是樂。由此可知莊子忘是非等的工夫，實際

是成就人生之樂。而樂即是藝術的主要內容、效果。

至於「大巧若拙」（老子四十五章）的「大巧」，在莊子一書中，更有深刻地發揮。他在大宗師篇說：「吾師乎，吾師乎？……覆載天地，刻彫眾形，而不爲巧」；刻彫眾形，正是藝術性的創造。所謂「不爲巧」，是不爲世俗工匠之巧的大巧。莊子此即意味著道的創造萬物，實係藝術性的創造。

在許多地方，發掘並欣賞這種大巧。這在後面要特別提到。

第四節　精神的自由解放——「遊」

但老、莊，尤其是莊子的藝術精神，是要成就藝術地人生，使人生得到如前所說的「至樂」「天樂」；而至樂天樂的真實內容，乃是在使人的精神得到自由解放。在這一點上，莊子與許多西方的美學家，却正有其共同的到達點。

卡——在其所著的藝術哲學的經驗（一八八三）中認爲藝術是對自由的表明，對自由的確認。何以故？因爲藝術是從有限世界的黑暗與不可解中的解放（註十五）。以提倡感情移入說著名的李普斯（Lipps, 1865—1930）便認爲「美的感情」，是對於「自由的快感」（Aesthetik, S. 156）。而海德格（Heidegger, 1889—）則以爲「心境愈是自由，愈能得到美地享受。」（註十六）柯亨（Cohen, 1842

六〇

—1918）則以爲把科學意識，道德意識作素材，作出新的東西，而產生藝術。藝術是在科學道德二者之上，心意諸力，作自由地活動。藝術領域的意識方向，是指向自由活動、發揮其自發性。（註十七）。

卡西勒亦認爲藝術「是給我們以用其他方法所不能達到的內面地自由」（註十八）。而把這一點說得最透，最與莊子切合的，無過於黑格爾（Hegel, 1770—1831）。他在美學講義一二三——一四八頁中，指明人的存在，是被限制，有限性的東西。人是被安放在缺乏、不安、痛苦的狀態，而常陷於矛盾之中。美或藝術，作爲從壓迫、危機中，回復人的生命力，；並作爲主體的自由的希求，是非常重要的。

（註十九）。他在精神現象學（Phänomenolgie des Geistes）中以人類精神世界的最高的階段爲「絕對精神王國。藝藝乃在此王國中保有其位置。」假定把黑格爾所說的絕對精神王國改稱爲莊子所說的「道」，則僅就人的生命在此領域中能得到自由解放的這一點而言，實與莊子有共同的祈嚮。

我已在中國人性論史先秦篇第十二章中詳細指出莊子思想的出發點及其歸宿點，是由老子想求得精神的安定，發展而爲要求得到精神的自由解放，以建立精神自由的王國。莊子決不曾像現代的美學家樣，把美、把藝術，當作一個追求的對象而加以思索、體認，因而指出藝術精神是什麼？莊子只是順著在大動亂時代人生所受的像桎梏、倒懸一樣的痛苦中，要求得到自由解放，不可能求之於現世。也不能如宗教家的廉價地構想，求之於天上，未來；而只能是求之於自己的心。心

的作用、狀態，莊子即稱之爲精神；即是在自己的精神中求得自由解放；而此種得到自由解放的精

神，在莊子本人說來，是「聞道」、是「體道」、是「與天爲徒」，是「入於寥天一」；而用現代的語言

表達出來，正是最高地藝術精神的體現；也只能是最高地藝術精神的體現。

莊子把上述的精神地自由解放，以一個「遊」字加以象徵。莊子一書的第一篇即稱爲逍遙遊。按

說文無「遊」字。七上「游、旌旗之流也……，遊，古文游。」段注：「又引伸爲出游，嬉游。俗作

遊。」廣雅釋詁三：「遊，戲也。」旌旗所垂之旒，隨風飄蕩而無所繫縛，故引伸爲遊戲之遊，此爲

莊子所用遊字之基本意義。在宥篇說：

「雲將東遊，過扶搖之枝而適遭鴻蒙。鴻蒙方將拊脾雀躍而遊。雲將見之，倘然止，贄然立，

曰：『叟何人邪？叟何爲此？』鴻蒙拊脾雀躍不輟，對雲將曰：『遊』。雲將曰：『朕願有問

也。』鴻蒙仰而視雲將曰：『吁』。雲將曰：『天氣不和，地氣鬱結，六氣不調，四時不節。今

我願合六氣之精以育羣生，爲之奈何？』鴻蒙拊脾雀躍掉頭曰：『吾弗知！吾弗知！』雲將不得

問。又三年，東遊，過有宋之野而適逢鴻蒙……再拜稽首，願聞於鴻蒙。鴻蒙曰：『浮遊，不知

所求。猖狂，不知所往。遊者鞅掌（成疏：鞅掌，衆多也。按毛詩傳云：鞅掌，失容也。此當作不修飾

解）。以觀無妄，朕又何知。』雲將曰：『朕也自以爲猖狂，而民隨予所往。……願聞一言。』

鴻蒙曰：『亂天之經，逆物之情，玄天弗成……治人之過也。』雲將曰：『然則吾奈何？』鴻蒙

曰：『噫，毒哉！僊僊乎歸矣。』」（三八五──三九○頁）

上面這一段話，正描出了遊戲的面貌與性格。遊戲是除了當下所得的快感、滿足外，沒有其他目的。

所以鴻蒙對於有目的性的大問題，只能答以「吾弗知」；再逼進一步時，只說一個「毒哉」而「僊僊乎

歸矣」。此段文字，對遊戲的性格，可以說有了深刻地描述。有不少的人，把藝術的起源，歸之於人

類的遊戲的本能。遊戲常可以不受經驗所與的範圍的限制。而在遊戲中所得到的快感，是不以實際利

益爲目的。這都合於藝術地本性。並且想像力是使美得以成立的重要條件。若把想像力分爲創造之力，

人格化之力，及產生純感覺地形相之力的三者，則在遊戲活動中，實具備有前二者的想像力，甚至有

時也具備有第三種想像力。達爾文、斯賓塞，是從生物學上提出此一主張，將人與動物的遊戲作同樣

的看待。而西勒（J.C.F. Schiller, 1759─1805）則與之相反，認爲「只有人在完全地意味上算得是人

的時候，才有遊戲；只有在遊戲的時候，才算得是人。」（註二十）欲將一般地遊戲與藝術精神劃一境

界線，恐怕只有在要求表現自由的自覺上，才有高度與深度之不同；但其擺脫實用與求知的束縛以得

到自由，因而得到快感時，則二者可說正是發自同一的精神狀態。而西勒的觀點，更與莊子對遊的觀

點，非常接近。莊子之所謂至人、眞人、神人，可以說都是能遊的人。能遊的人，實即藝術精神呈現。

了。出來的人，亦即是藝術化了的人。「遊」之一字，貫穿於莊子一書之中，正是因為這種原因。（註

二十一）

第五節　遊的基本條件——無用與和

不過莊子雖有取於「遊」，所指的並非是具體地遊戲，而是有取於具體遊戲中所呈現出的自由活動，因而把它昇華上去，以作為精神狀態得到自由解放的象徵。其起步的地方，也正和具體地遊戲一樣，是從現實的實用觀念中得到解脫。康德在其大著判斷力批判中認為美的判斷，不是認識判斷，而是趣味判斷。趣味判斷的特性，乃是「純粹無關心地滿足」（註二十二）。所謂無關心，主要是既不指向於實用，同時也無益於認識的意思。這正是莊子思想中消極一面的主要內容，也即是形成其「遊」的精神狀態的消極條件，及其效用。

莊子充極遊之量，而將其稱為逍遙遊。形成逍遙遊的主體的，當然是「至人無己」的「無己」，這留在後面再去談。此處只先指出，在逍遙遊一篇的後面一部分，連記有三個故事。其中之一是「肩吾問於連叔」的故事。此一故事是以下面幾句話作收束：

「……宋人資章甫而適諸越，越人斷髮文身，無所用之。堯治天下之民，平海內之政，往見四子

中國藝術精神

六四

藐姑射之山，汾水之陽，窅然喪其天下焉。」（三一頁）

第二、第三的故事，都是莊子自述他曾與惠施互相辯論的故事。一個是惠施以大瓠比莊子，而認為

「非不呺然大也，吾為其無用而掊之。」莊子則答以「夫子固拙於用大矣。」意思是物各有用；因其

用而用之，則莫不各得其用。惠施所以覺得大瓠之無用，乃是以自己為中心以言用，而不是就大瓠之

自身以言用。這是他破除以有用為用的第一步。另一故事是惠施以無用的大樗樹比莊子，且斥莊子是

「今子之言，大而無用，眾所同去也。」莊子先說明以自己為中心之用，雖智如狸狌，大

如斄牛，皆有所窮；而終結以無用乃是大用。他說：

「今子有大樹，患其無用，何不樹之於無何有之鄉，廣漠之野；彷徨乎無為其側，逍遙乎寢臥其

下。不夭斤斧，物無害者。無所可用，安所困苦哉。」（四〇頁）

以「無用」競爭於人世利害角逐之場，則無用真成為無用。但精神上的「無何有之鄉，廣漠之野」，

是安放不下人世之所謂「用」的。將人世所認為無用的，「樹之於無何有之鄉，廣漠之野」，亦即是

說，若過着體道的生活，則人世之無用，正合於道之本性，豈非恰可由此而得到逍遙遊嗎？自由的反

面是被迫害（夭斤斧），是「困苦」。「不夭斤斧」、「安所困苦」，即是精神上得到了自由解放。而

這種自由解放，實際是由無用所得到的精神的滿足，正是康德所說的「無關心地滿足」，亦正是藝術

性地滿足。

上面三個故事，在內容上是一貫的，但應以第一個故事所呈出的境界為其極詣。在最高地藝術精神境界中，含融一切，肯定一切；但與人世間之所謂事功，並不相干。所以即以堯之至治，在最高地藝術精神之前，依然是「窅然喪其天下」。「喪」在莊子一書中，常與「忘」同義。因為在莊子的道的立場，實際即是在藝術精神的立場，是不以用為用，而係以無用為用的。所以當一個人沉入於藝術地精神境界時，只是一個渾全的「一」，而一切皆忘，自然會忘其天下，自然也會忘記了自己平治天下的事功。這是「無用」的極至。「無用」在藝術欣賞中是必須的觀念，在莊子思想中也是重要的觀念。齊物論：「聖人不從事於務，不就利，不違害，不緣道。」（九七頁）人間世：「且余求無所可用。幾死，乃今得之，為予大用。」（一七二頁）「嗟呼！神人以此不材。」（一七七頁）「人皆知有用之用，而莫知無用之用也。」（一八六頁）外物「知無用而始可與言用矣。」（九三六頁）皆是以「無用」為得到精神自由解放的條件。同時，由對於「用」的擺脫，而對物的觀照，如後所述，恰成為美地觀照。

世人之所謂「用」，皆係由社會所決定的社會價值。人要得到此種價值，勢須受到社會的束縛。但由無用以得到精神的自由，極其究，無用於社會，即不為社會所拘束，這便可以得到精神的自由。但由無用以得到精神的自由，極其究，

仍是「不蘄乎樊中」（養生主）的消極條件。僅有此一消極條件，則常易流於逃避社會的孤芳自賞，

而不能涉世，不能及物；於是「遊」便依然有一種限制。較無用更為積極的，是莊子所特提出的「和」

的觀念。「和」是「遊」的積極地根據。老、莊的所謂「一」，若把它從形上的意義落實下來，則只是

「和」的極至。和即是諧和、統一，這是藝術最基本的性格。國語周語「樂從和」。論語「和為貴」，

皇疏「和即樂也」。禮記樂記「大樂與天地同和」；音樂一直到戰國的中期，還是居於藝術中的代表

性的地位；而當時正是以和作為音樂的性格。繆拉（A. H. Muller. 1779—1829）認為一切矛盾得到調

和的世界，是最高的美。一切藝術作品，是世界地調和的反復（註二三）。多特罕塔 （Todhunter,

1820—1884）也認為美是矛盾的調和（註二四）。所以莊子以和注釋德，德與性同義，指的是人的本

質，這即是認為人的本質是和，亦即是認為人之本質是藝術性的。試將有關的材料簡錄如下：

「德者成和之脩也。」（德充符二一四頁）

「故不足以滑和，不可入於靈府。」（德充符二一二頁）

「我守其一，以處其和。」（在宥一二八一頁）

「夫明白於天地之德者，此之謂大本大宗，與天和者也。所以均調天下，與人和者

謂之人樂。與天和者、謂之天樂。」（天道四五八頁）

「知與恬交相養，而和理出其性。夫德、和也。道、理也。」（繕性五八四頁）

「一上一下，以和為量，浮遊乎萬物之祖。」（山木六六八頁）

「至陰肅肅，至陽赫赫。肅肅出乎天，赫赫發乎地。兩者交通成和而物生焉。」（田子方七一二頁）

「若正汝形，一汝視，天和將至。攝汝知，一汝度，神將來舍。德將為汝美，道將為汝居。」

「生非汝有，是天地之委和也。」（知北遊七三七頁）

「故敬之而不喜，侮之而不怒者，唯同乎天和者為然。」（庚桑楚八一五頁）

「夫神者好和而惡奸。」（徐无鬼八二六頁）

「故或不言而飲人以和。」（則陽八七八頁）

從上述天和的觀念來看，莊子是以和為天（道）的本質。和既是天的本質，所以由道分化而來之德也是和；德具體化於人的生命之中的心，當然也是和。這便規定了莊子所把握的天、人的本質，都是藝術的性格。和是化異為同，化矛盾為統一的力量。沒有和，便沒有藝術的統一，也便沒有藝術，所以和是藝術的基本性格。正因為和是藝術的基本性格，所以和也同時成為「遊」的積極條件。而在莊子，

則無用與和，本為一個精神的兩面。前面所引的逍遙遊中、肩吾聞於接輿的故事，實際是以道為體，

以無用及和為用的一個得到逍遙遊的精神地象徵。但因為構成此逍遙遊的條件，都是構成美的條件，

所以他所提出的象徵，便不期然而然地卻是美地、藝術地精神的象徵。茲錄如下：

「藐姑射之山，有神人居焉。肌膚若冰雪，淖約若處子。不食五穀，吸風飲露。乘雲氣，御飛

龍，而遊乎四海之外。其神凝，使物不疵癘而年穀熟。」（二八頁）

上面所描寫的，乃柔靜高深之美的精神的自由活動。正如賈斯柏斯 (Karl Jaspers, 1883——) 所

說：「哲學不允許給人以任何滿足；藝術則以滿足為其本質；不僅可允許其提供以滿足，並且也是其

目標。」（註二五）因為在藝術精神的境界中，是一種圓滿具足，而又與宇宙相通感、相調和的狀

態，所以莊子便使用「不食五穀，吸風飲露」來加以形容。在此狀態中，精神是大超脫，大自由；所以

便使用「乘雲氣，御飛龍，而遊乎四海之外」來加以形容。李普斯以為「美的感情」是「生的感情」。

而關於感情移入的目標，他認為是「生的完成」(Sichausleben)（註二六）。道家與儒家，同樣是

體現羣性於個性之中；故一己之「生的完成」，同時即是萬物之「生的完成」，所以便使用「其神凝、

使物不疵癘而年穀熟」來加以形容。這也是「和」的極致。對於逍遙遊上面的這段重要的話，只有貼

切在藝術精神上去加以了解，才有其真實的內容。或者有人可以指出，藐姑射之山的神人的形相是美，

的；但莊子一書，絕對多數，是假設一些殘缺醜陋的人物形相，這又如何解釋呢？不過，只要平心靜氣地去了解，便可以承認在莊子一書中，凡他所假設出來的殘缺醜陋的人物形相，無非藉此以反映出其所蘊藏的意味之美，靈魂之美。而意味之美，靈魂之美，才是眞正藝術地美。

第六節　心齋與知覺活動

僅從無用、和、及對自由的要求等觀念，來斷定莊子的所謂道，即是現在的所謂藝術精神，或者可被懷疑爲這不過是一種偶合。現在我要進一步說明莊子所把握到的人的主體，換言之，他所把握到的作爲人之本質的德、性、心，乃是藝術地德、性、心。我已經在中國人性論史先秦篇第十一、十二兩章中論證過，老子及莊子內篇中之所謂德，即是莊子外篇、雜篇中之所謂性。而莊子也和孟子一樣，把作爲人之本質的性，落實於更容易把握的心。而莊子所把握的心，正是藝術精神的主體。莊子本無意於今日之所謂藝術；但順莊子之心所流露而出者，自然是藝術精神，自然成就其藝術地人生；也由此而可以成就最高地藝術。

逍遙遊中有「至人無己、神人無功、聖人無名」（一七頁）的三句話，以作爲「乘天地之正，而御六氣之辯（變）以遊無窮者」的根據。而三句話中，尤以「無己」爲關鍵；無己，則自然無功、無

名。齊物論「今者吾喪我」（四五頁）的「喪我」，也即是「無己」。其真實內容，實即所謂「心
齋」與「坐忘」；這是莊子整個精神的中核；全書隨處都指點此一意味，隨處都可以用此種意味加以
貫通。茲先將心齋和坐忘兩段材料錄在下面：

「……回曰：敢問心齋？仲尼曰：若一志。無聽之以耳，而聽之以心。無聽之以心，而聽之以氣。聽
止於耳（依俞樾校當作「耳止於聽」），心止於符。氣也者，虛而待物者也。唯道集虛。虛者，
心齋也。顏回曰：回之未始得使，實自回也（郭注：未始使心齋，故有其身）；得使之也，未始
有回也。可謂虛乎？夫子曰：盡矣……絕跡易，無行地難。……聞以有知知者矣，未聞以無知知
者也。瞻彼闋者，虛室生白，吉祥止止。夫且不止，是之謂坐馳。夫徇耳目內通，而外於心知，
鬼神將來舍，而況人乎？是萬物之化也，禹、舜之所紐也，伏戲几蘧之所行終，而況散焉者乎？」

（人間世一四七——一五〇頁）

「顏回曰：回益矣。仲尼曰：何謂也？曰：回忘仁義矣。曰：可矣，猶未也。他日復見，曰：回
益矣。曰：何謂也？曰：回忘禮樂矣。曰：可矣，猶未也。他日復見，曰：回益矣。曰：何謂也？
曰：回坐忘矣。仲尼蹴然曰：何謂坐忘？顏回曰：墮肢體，黜聰明，離形去知，同於大通，此謂
坐忘。仲尼曰：同則無好也，化則無常也。而果其賢乎？丘也請從而後也。」（大宗師二八二——

心齋的「未始有回」，坐忘的「墮肢體，黜聰明」，都是「無己」、「喪我」。而無己、喪我的眞實

內容便是「心齋」；心齋的意境，便是坐忘的意境。達到心齋與坐忘的歷程，如下所述，正是美地觀

照的歷程。而心齋，坐忘，正是美地觀照得以成立的精神主體。也是藝術得以成立的最後根據。

達到心齋、坐忘的歷程，主要是通過兩條路。一是消解由生理而來的欲望，使欲望不給心以奴

役，於是心便從欲望的挾中解放出來；這是達到無用之用的釜底抽薪的辦法。因爲實用的觀念，實

際是來自欲望。欲望解消了，「用」的觀念便無處安放，精神便當下得到自由。<u>海德格</u>認爲「在作美

地觀照的心理地考察時，以主體能自由觀照爲其前提。站在美地態度眺望風景，觀照彫刻時，心境愈

自由，便愈能得到美的享受。」（註二十七）另一條路是與物相接時，不讓心對物作知識的活動；不

讓由知識活動而來的是非判斷給心以煩擾，於是心便從知識無窮地追逐中，得到解放，而增加精神的

自由。並且在<u>中國</u>缺乏純知識活動的自覺中，由知識而來的是非，常與由欲望而來的利害，糾結在一

起。<u>莊子</u>在說心齋的地方，只說擺脫知識；在說坐忘的地方，則兩者同時擺脫，精神乃能得到徹底地

自由。一般人之所謂「我」，所謂「己」，實指欲望與知識的集積。<u>莊子</u>的「墮肢體」、「離形」，

實指的是擺脫由生理而來的欲望。「黜聰明」、「去知」、實指的是擺脫普通所謂的知識活動。二者

——二八五頁〉

同時擺脫，此即所謂「虛」，所謂「靜」，所謂「坐忘」，所謂「無己」，「喪我」。齊物論的「忘

年（年是人的最後地欲望）忘義（義是由知而來的是非判斷）」（一○八頁），也正是欲望與知識雙

忘的意思。欲望藉知識而伸長，知識也常以欲望爲動機；兩者是在互相推長的關係，同時也是在互相

解消的關係。離形即含有去知的意味在裏面；去知即含有離形的意味在裏面。而莊子的「離形」，也

和老子之所謂無欲一樣，並不是根本否定欲望，而是不讓欲望得到知識的推波助瀾，以至於溢出於各

自性分之外。在性分之內的欲望，莊子即視爲性分之自身，同樣加以承認的。所以在坐忘的意境中，

以「忘知」最爲樞要。忘知，是忘掉分解性的，概念性的知識活動；剩下的便是虛而待物的，亦即是

徇耳目內通的純知覺活動。這種純知覺活動，即是美地觀照。

現在先考察一下美地觀照得以成立的情形。所謂觀照，是對物不作分析地了解，而只出之以直觀

的活動。此時的態度，與實用地態度及學問（求知）地態度分開，而只是憑知覺發生作用。這是看、

聽的感官活動，是屬於感性的。但知覺因其孤立化、集中化，而並非停留在物之表面上，而是洞察到

物之內部，直觀其本質，以通向自然之心，因而使自己得到擴大，以解放向無限之境（註二八）。哈曼

（Richard Hamann, 1879——）在其 Aesthetik 中，對在美地觀照中的知覺特性，曾與以說明。即

是不把知覺用作認識事物客觀性質的手段，也不利用它作行動的指導，而只是止於知覺之自身，以知

覺之自身爲滿足，此時的知覺，乃自然成爲美地觀照。哈曼把知覺的固有意義，關連到美學的基礎問題，其理由之一，因爲普通當知覺活動時，一般人總是想以概念把握知覺後面的東西，或轉向實踐方面。但亦有超越上述的界限，而僅專念於知覺自身之時，此乃知覺的純粹性。福多拉（Konnad Fiedler 1841—1895）認爲畫家與彫刻家是專念於「視」的人；亦即是專念於知覺之人。其理由之二是，在我們精神生活中，能因此而解除理論地關連與實踐地關連。此時的知覺，由對理論與實踐的疏遠而得到孤立化。孤立化的知覺，可以說是不尋常的特殊狀態；而成其根柢的，乃是美地態度（註二九）。並且哈曼認爲美地形相，是由知覺的孤立化、集中化、及強度化而得到。此時好像是專一於一個東西。

而其前提條件，乃在於撤去心理地主體（註三十）。按知覺孤立化，則自然集中化，強度化；此即莊子上面之所謂「若一志」及「其好之也一，其弗好之也一」（大宗師二三四頁）。所謂撤去心理地主體，即莊子之所謂「虛」，所謂心齋。心齋，是忘知的心的狀態。而如前所說，他的忘知，乃是解消掉分解性之知，以使心只有知覺的作用。他說：「耳止於聽」，是說耳僅作聽的知覺；「心止於符」，是說心僅作與聽的知覺相應的知覺。又說：「徇耳目內通」，是說只順著耳目的感性知覺以內通於心，而不作分解地、論理地活動的意思。他說：「無聽之以心，而聽之以氣」，此處之心，是指分解之知的主體；此處之氣，是對心齋的一種比擬的說法。心齋只有「待物」的知覺活動，而沒有主動地去

作分解性、概念性的活動，所以他便以氣作比擬。心從實用與分解之知中解放出來，而僅有知覺的。直觀活動，這即是虛與靜的心齋，即是離形去知的坐忘。此孤立化、專一化的知覺，正是美地觀照得以成立的重要條件。

不過，這裏特須提明一點的是：正因為有「己」，而「無己」乃有其意義。同樣的，必須是有「知」，而「忘知」乃有其意義。莊子乃是面對著當時的知識分子而言忘知。所以作為忘知的根柢的還是某程度的知識。他雖然常以渾沌作忘知後的形容，但他的忘知實不同於一般之所謂渾沌。否則孤立化後的知覺特性，便發揮不出來。進到小孩子眼裏的東西，都是美的，可以用作遊戲的東西，因為小孩子多只有知覺活動。但沒有知識作基底的知覺活動，可以將事物變成美地對象，因而感到一種滿足。不過這種滿足，不能上昇到有美地自覺的程度。

第七節 藝術精神的主體──心齋之心與現象學的純粹意識

僅由孤立化的知覺以說明莊子的心齋，還是不夠的。同時，僅以直觀地知覺活動以說明美地觀照，也是不夠的。因為它得以成立的根據並不明顯。心齋之心的本身，才是藝術精神的主體，亦即美地觀照得以成立的根據。為說明這一點，試取現象學的純粹意識，略加對照、考查。

進一步闡明美地觀照的根源的，近代則有胡塞爾（Edmund Husserl, 1859—1938）的現象學。下

面試把有關的部分，略述一個大概（註三十一）。當然這裡只能涉及他的思想的架構，而不能深入到他

的內容。

現象學希望把由自然地觀點（Natürliche Einstellung）而來的有關自然世界的一切學問，加以排

去。其排去的方法，或者將其歸入括弧（Einklammerung），或者實行中止判斷（Epoche）。由排去

而尚有排去不掉的東西，稱為現象學的剩餘（Phänomenologisches Residuum）。這是意識自身的固有

存在（Eigen Sein des Bewusstsein），是純粹意識（Reines Bewusstsein。見 Husserl:Ideen Zn

Einer Reinen Phänomeno Logic Und Phänomenologischen Philosophie. §33）。現象學承認自然地

觀點，及由此而來的各種學問。這是在意識之上，在眼前的現實世界中的學問。但他覺得難說這便是學

問的一切嗎？現象學是要探出更深的意識，是要獲得一個新地存在領域（Ibid. §33）；這即是由歸入

括弧、與中止判斷的現象學「還原」的方法，所探出的純粹意識的固有存在。這不是經驗的東西，而

是超越的東西。現象學是要在這種根源之學（Wissenschaft der Ursprunge）的地方為由自然地觀點

而來的諸學找根據。美地觀照，也應當在此有其根據（Ibid. §65）。

求根據，是由於對表面事物之不滿。想給事物以根據的要求，乃是來自想看出事物本質的希望。

現象學的希望，在於探求事物之本質。現象學為了求根據，所以排去自然地觀點。為了求本質，則又與自然事象有關係。現象學還原，是以排去為手段。為了求本質，則以由現象學所加於自然「事象」的洞見為手段。對現象學而言，「事象」非常重要；但這是為了通過事象以達到其究竟乃至其本質。現象學所要求的是要窮究到事象的本身（Die Sache Selbst），作「即事象地考察」；但不立即以此為本質，而須發揮現象學的洞見的效驗，以把握其本質。這是「即事象」、「即本質」的考察。

在追求美地觀照的根據時，還是用現象學地洞見。他指出了有幾條路可走。其一是：把現實「所與」的觀照對象，當即使它中止其「所與」，超越其事象，而作為原地「能與」去加以直觀（Ibid. §19）。胡塞爾覺得為了作為直觀事象的方法，作確證的根據，以導出妥當性，需要「直接地觀」。並且這是訴之於原地「能與」的直觀。此種原地「能與」的意識（Das Original Gebende Bewusstsein），才是一切理性主張的究極權利的源泉。把被指向於某對象的「所與」之觀照，超越時空關係，移向原地「能與」的意識去看。這種觀點，是瞥見事象之本質。其二，是把現象學的還原，加到美地觀照事象之上。把美地觀照時一切的心的作用，心理的力之活動，皆將其歸入於括弧之中，實行判斷中止。由此而依然作為剩下來的超越地剩餘，可以看出意識的固有存在。這是在美地觀照之意識中的固有存在，是存在地領域。其三，在美地觀照中各種心的作用，必須有活動的「場」；作用關連而為一領域，

應當有「領域地機能」。知覺的意識或感性的意識等，能成為共同地活動意識，不能沒有「意識領域」。

前者是「作用地經驗地意識」，而後者是「領域地超越地意識」。把各種心地作用關連在一起，賦與

以力量而使其活動的，是意識領域，是意識領域的機能。

上面所說的「原地能與的意識」、「意識的固有存在」及「意識領域」，都是超越地意識。把這

加到美地觀照的事象上，於是在美地觀照中，有經驗地意識層，與超越地意識層的兩層意識。美地觀照

的意識，正由此兩層意識而成立。前者是指向美地意識的契機，後者則是其根據。現象學所探求出的

超越地意識的基本構造是 Noesis（意識自身的作用）與 Noema（被意識到的對象）的相關關係。

所謂美地觀照，是向某對象的心地作用；在究極上，乃是顯示意識的基本構造之自身。觀照因其是

基於意識的基本構造，才是美地。並且作用與對象的關係，與成立在「經驗地意識」上的關係不同，

這是成為在「純粹意識中」的關係。即是在純粹意識乃至根源意識中，對象與作用，是同時的；對象

與作用成為相關項。這不是有對象然後有作用的前後關係，乃至因果關係，而是成為根源地關係。此一

事實，使人可以察知在美地觀照中的對象與知覺的本來地關係。即是，對象與知覺成為相關關係；而

且基於根源地關係，美地觀照乃得以成立。美地意識，是包含對象與作用的緊密而相關地、根源地關

係的意識。對象性與意識性，在 Noesis 與 Noema 的相關關係中，兩者是根源地「一」，這是成為

美地意識的特質，同時也是美地意識的本質。這是美地觀照得以成立的根據。

現象學的歸入括弧，中止判斷，實近於莊子的忘知。不過，在現象學是暫時的；在莊子則成為一往而不返的要求。因為現象學只是為知識求根據而暫時忘知。現象學的剩餘，是比經驗地意識更深入一層的超越地意識，亦即是純粹意識，實有近於莊子對知解之心而言的心齋之心。心齋之心，是由忘知而呈現，所以是虛，是靜；現象學的純粹意識，是由歸入括弧，中止判斷而呈現，所以也應當是虛，是靜。現象學在純粹意識中所出現的是 Noesis 與 Noema 的非前後，非因果的相關關係；因此，兩者是根源地「一」；若廣泛點地說，這即是主客地合一；並且認為由此所把握到的是物的本質。而莊子在心齋的虛靜中所呈現的也正是「心與物冥」的主客合一；並且莊子也認為此時所把握的是物的本質。莊子忘知後是純知覺的活動，在現象學的還原中，也是純知覺的活動。但此知覺的活動，乃是以純粹意識為其活動之場，而此場之本身，即是物我兩忘，主客合一的，這才可以解答知覺何以能洞察物之內部，而直觀其本質，並使其向無限中飛越的問題。莊子更在心齋之心的地方指出虛（靜）的性格，指出由虛而「明」的性格，更指出虛靜是萬物共同的根源的性格，恐怕這更能給現象學所要求的以更具體的解答。因為是虛，所以意識自身的作用（Noesis）和被意識到的對象（Noema），才能直往直來的同時呈現。因為是虛，所以才是明，所以才可以言洞見。

假定在現象學的純粹意識中，可以找出美地觀照的根源，則莊子心齋的心，為什麼不是美地觀照的根據呢？我可以這樣說，現象學之於美地意識，只是儻然遇之；而莊子則是徹底地全般地呈露。他說：

「虛室生白，吉祥止止」，虛室即是心齋，「白」即是明；「吉祥」乃是美地意識的另一表達形式。心齋即生洞見之明；洞見之明，即呈現美地意識。

這裡我應補充陳述一點，美地意識，是由將所觀照之對象，成為美地對象而見。觀照所以能使對象成為美地對象，是來自觀照時的主客合一，在此主客合一中，對象實際是擬人化了，人也擬物化了。；儘管觀照者的自身在觀照的當下，常常並未意識到這一點。觀照時的所以會主客合一，是因為當觀照時，被觀照之物，一方面能與觀照之人，直接照面，中間沒有半絲半毫間隔。同時，在觀照的當下，只有被觀照的赤裸裸地一物，更無其他事物、理論等等的牽連。然則何以能如此？是因為凡是進入到美地觀照時的精神狀態，都是中止判斷以後的虛，靜地精神狀態，也實際是以虛靜之心為觀照的主體。不過，這在一般人，只能是暫時性的，莊子為了解除世法的纏縛，而以忘知忘欲，得以呈現出虛靜的心齋。以心齋接物，不期然而然的便是對物作美地觀照，而使物成為美地對象。因此，所以心齋之心，即是藝術精神的主體。

第八節　心齋的虛、靜、明

現在再順著莊子的心齋，作若干引伸性的陳述。

莊子把心齋以後的心的作用比作鏡，有時又以水作喻。他說：

「人莫鑑於流水而鑑於止水；惟止，能止眾止。……勇士一人，雄入於九軍……而況官天地，府萬物，直寓六骸，象耳目，一知之所知，而心未嘗死者乎。」（德充符一九三頁）

「鑑明則塵垢不止。止則不明也。」（同上一九七頁）

「至人之用心若鏡，不將不迎，應而不藏，故能勝物而不傷。」（應帝王三〇七頁）

「聖人之靜也，非曰靜也善，故靜也。萬物無足以撓心者，故靜也。水靜則明燭鬚眉，平中準，大匠取法焉。水靜猶明，而況精神。聖人之心靜乎，天地之鑑也，萬物之鏡也。夫虛靜恬淡，寂寞無爲者，萬物之本也。……夫明白於天地之德者，此之謂大本大宗，與天和者也。」（天道四五七──四五八頁）

「徹志之勃，解心之謬。……貴富顯嚴名利六者，勃志也。……此四六者不盪胸中，則正。正則靜。靜則明。明則虛。虛則無。無則無爲而無不爲也。」（庚桑楚八一〇頁）

從上面的材料看，首先可以發現由欲望與心知得到解放的虛靜之心，其效果是「明」。明即是「一知之所知」的「知」。〈刻意篇有「靜一而不變」（五四四頁）的話。一與靜連用，一故靜，靜故一。由此可知「一知」即是「靜知」。所謂靜知，是在沒有被任何欲望擾動的精神狀態下所發生的孤立性的知覺。此時的知覺是沒有其他牽連的，所以是孤立的，所以是「一知」。因為是在靜的精神狀態下知物，所以知物而不爲物所擾動。知物而不爲物所擾動的情形，正如鏡之照物。「不將不迎」，這恰是說明知覺直觀的情景。其所以能「不將不迎」，一是不把物安放在時空的關係中去加以處理。因爲若果如此，便是知識追求因果的活動。二是沒有自己的利害好惡的成見，加在物的身上；因爲若如此，便使心爲物所擾動，物亦爲成見所歪曲。心既不向知識方面歧出，又無成見的遮蔽，心的虛靜的本性便可以呈顯出來。虛靜的自身，是超時空而一無限隔的存在；故當其與物相接，也是超時空而一無限隔的相接。有迎有將，即有限隔。不將不迎，應而不藏，這是自由地心，與此種自由地天地萬物，兩無限隔地主客兩忘的照面。「勝物而不傷」的勝，不是戰勝的勝；應當作平聲讀，乃是對任何物皆能（勝）作不迎不將的自由而平等的觀照之意。馳心於知識的人，精心於此一物，即不能精心於彼一物，這即是不勝物。奪情於好惡的人，愍情於此一物，即會抗拒其他之物，這即是不勝物。應而不藏，即能無所不藏，即能「官天地，府萬物」，此之謂「勝物」。所謂「不傷」，應從兩方面說：若萬物撓

中國藝術精神

八二

心，這是己傷。屈物以從己的好惡，這是物傷。不迎不將，主客自由而無限隔地相接，此之謂不傷。在這種心的本來面目中呈現出的對象，不期然而然地會成為美地對象；因為由虛靜而來的明，正是澈底地美地觀照的明。

「聖人之靜也，非曰靜也善，故靜也。萬物無足以撓心，故靜也，……」這是說，並不是把靜作一個理念去加以追求，乃是說在由萬物而來的是非、好惡，得到解脫時，便自然而然地，是靜地狀態。若從涵容方面說，同時亦即是虛地狀態。由此可知，從老子「致虛極，守靜篤」起，發展到莊子的無己、喪我、心齋、坐忘，是以虛靜把握人生本質的工夫，同時即以此為人生的本質。並且宇宙萬物，皆共此一本質，所以可稱之為「大本大宗」。故當一個人把握到自己的本質時，同時即把握到了宇宙萬物的本質。他此時即與宇宙萬物為一體，所以便說：「天地與我並生，而萬物與我為一。」

（齊物論七九頁）

「水靜猶明，而況精神？」「精」指的即是虛靜之心；「神」指的即是虛靜之心的活動。這兩句話是說，虛靜之心，自然而然地是明；而這種明，是發自與宇宙萬物相通的本質，所以此明即能洞透到宇宙萬物之本質；這樣，他才說：「聖人之心靜乎？天地之鑑也，萬物之鏡也。」這種明，又謂之「光」。〈齊物論……「此之謂明」，「此之謂葆光」，乃同一意義。他說：

又說：

「宇泰（即心）定（靜）者發乎天光。發乎天光者人見其人，物見其物。」（庚桑楚七九一頁）

又說：

「水之性，不雜則清，……純粹而不雜，靜一而不變，惔（淡）而無爲，動而以天行，此養神（心）之道也。……精神四達並流，無所不極。上際於天，下蟠於地；化育萬物，不可爲象，其名爲同帝。」（刻意五四四頁）

由本質所發之明、光，不僅照遍大千；而明、光即是人與天地萬物的共同本質之自身，所以也通乎一切，成就一切。此種明是直透到天地萬物的本質，所以說：

「視乎冥冥，聽乎無聲。冥冥之中，獨見曉焉。無聲之中，獨聞和焉。故深之又深，而能物焉；神之又神，而能精焉。」（天地四一一頁）

把莊子所說的「明」、「光」，落實來說，乃是以虛靜爲體爲根源的知覺。此知覺因爲是以虛靜爲體，所以這是不同於一般所謂感性，而是根源地知覺，是有洞徹力的知覺。在老子，便謂之「玄覽」。

「知覺是洞察內部，通向自然之心，擴大自我以解放向無限的。」（註三十二）這正是從實用與知識解放出來以後的以虛靜爲體的知覺活動，正是美地觀照。從實用與知識解放出來之心，正是虛靜之心。

西方的美學家，尚未能將虛靜之體，作整全地把握。但「靜觀、深看、直觀」，是美地觀照的性質，這

是一般所能承認的（註三十三）。

虛靜中的知覺活動，是感性的，同時也是超感性的。哈特曼（N. Hartmann 1882—1950）在 *Aesthetik* 中認爲藝術作品，是「前景層」及「後景層」的兩個緊密關連着的成層構造。前景層是物質地、感性地形態；而後景層則是精神地內容。知覺不僅活動於前景層，而且也活動於後景層。知覺是通過可視的形態，而迫近根本不同的內容的、精神的東西。它有把可視地形態，「同着被知覺的不可視地東西」（Das Mitwahrgenommene Unsichtbare），融和在一起，以明瞭地具體性，使其漂蕩於我們眼前的力量。他特提出「透視」的觀念。所謂透視，是知覺把握着對象可以被知覺的東西，更進而指向不能被知覺的東西。前者是可視的，是感性的；後者是不可視的，非感性的。把握着這種東西的能力，稱爲透視（Hindurchsehen, Hindurchblicken, Hindurchschauen）（註三十四）。所謂透視，應當和前面之所謂「洞見」，有相同的意義。這對於美地發現，是非常重要的。哈特曼此處所說的知覺的透視，或可作莊子之所謂「明」的低層次的解釋。

又瑞士詩人阿米爾（H.F. Amiclli 1821—1881）在其日記 Journal Intime 的一八五三年四月二十八日，記有如下的一段：

「現在又一度享受到過去曾經享受過的最不可思議地幻想的時候。例如：早上坐在芬西尼城的廢

墟之中的時候；在拉菲之上的山中，當正午的太陽下，橫在一株樹下，忽然一個蝴蝶飛來的時候；又某夜在北海岸邊，看到橫空的天河之星的時候；似乎再回到了這些壯大而不死的宇宙地夢。在此夢中，人把世界含融在自己的胸中；而覺得滿飾星辰的無窮，是屬於我的東西。這是聖地瞬間，是恍惚的時間。思想從此世界飛翔向另一世界……心完全沉浸在靜地陶醉之中。」（註三五）

圓賴三對此更加以解釋地說，這是「自我感情中出現的一種變化，而成為忘我的狀態，成為忘我的恍惚陶醉的境地。心由超越、淨化而移向聖地瞬間。」（註三六）

莊子的所謂明，正由忘我而來；並且在究竟義上，明與忘我，是同時存在的。由忘我而來的聖地瞬間，莊子全書以許多話來加以形容，如齊物論中所說的「乘雲氣，騎日月，而遊乎四海之外。」（九六頁）天下篇所說的「獨與天地精神往來」，「上與造物者遊」（一〇九七頁）；及在宥所說的「尸居而龍見，淵默而雷聲，神動而天隨」（三六九頁），都是的。落實了說，這些只是由美地觀照所昇華上去的藝術精神的聖地瞬間。透視與聖地瞬間，兩者本常是上下漂動、難作一義地界域的。至於由可視的看出不可視的東西，到底是什麼？後面再說。

由美地觀照的知覺透視，如前所說，是通向自然之心，是直觀事物之本質。現象學的課題，也如前所述，「在於探求事物之本質」，「是向事象自身歸原的基本要求」。莊子由虛靜之心所把握到

的，在他也正認為是物之本質。所以他說：「通乎物之所造」（達生篇六三四頁），「浮遊乎萬物之祖」（山木六六八頁），「吾遊心於物之初」（田子方七一二頁）。「物之所造」「物之祖」「物之初」，在莊子，是以自己虛靜之心所照射出的物的虛靜地本性。更落實地說，只是未受人的主觀好惡、及知識分解、所干擾過的萬物原有而具體之姿，即莊子所謂物之「自然」。

第九節　心的主客合一

李普斯從心理學的立場說明美地觀照體驗，而認為「把所與於心的雜多的東西，將其統一於全體之中，這是心的本性。」（Lipps: Aesthetik I S. 19）所以心是一，同時也是多。心是多數中的統一，也是統一中的多數性（Lipps: Ibid. S.32—34）。李普斯是以此來說明美地多樣的統一（註三十七）；柯亨（H. Cohen 1842—1918）認為美地對象「是由意識的究竟地統一所產生出來的。」（註三十八）李普斯更把在觀技者的內心對演技者的動作所引起內地模仿時，稱為「共演」；更以共演來說明他有名的感情移入說。他說：「在內地模仿中，演技臺上的演技者和在看臺上的自己之間的區別，已經沒有了……自己再不體驗到對立，而體驗到完全地統一。」（Lipps: Aesthetik S.122）而當美地觀照時，隨自己之感情移向對象，自己與對象，即不復感到有何距離而成為主客合一的狀態（註三十九）。但奧

第二章　中國藝術精神主體之呈現

八七

德布李特 (Odebrecht, 1883—) 在他著的 Grundlegung einer ästhetischen Werttheorie 中却認爲感情移入說，對美地價値體驗，不能提供什麼決定地東西；而主張應把感情編入到特定的意識層中去，以求得感情的確定性。他更認爲李普斯及弗爾克爾特 (J. Volkelt 1848—1930)，雖各意識到了主體與客體，作用與對象；但有了主體與客體，作用與對象，並非即是美地觀照。「美地觀照，必須是體驗的。必須體驗到主體與客體是屬於一個，作用與對象是相關者。」(註四十) 鏗 (H. Kahn) 在其現象與美 (Erscheinung und Schönheit) 中，認爲美的自律地形式，是基於世界與自我的互相浸透的此一不可分離的領域。而「美地現象，則是基於主客對立之超克、止揚的東西，而且是客觀的東西。」(註四一)

莊子在心齋的地方所呈現出的「一」，實即藝術精神的主客兩忘的境界。莊子稱此一境界爲「物化」，或「物忘」。這是由喪我、忘我而必然呈現出的境界。齊物論「此之謂物化」(一一二頁)，在宥「吐爾聰明，倫與物忘。」(三九〇頁) 所謂物化，是自己隨物而化，如莊周夢爲胡蝶，即「栩栩然胡蝶也，自喻適志與，不知周也。」(齊物論一一二頁) 此時之莊周即化爲胡蝶。這是主客合一的極至。因主客合一，不知有我，即不知有物，而遂與物相忘。莊子一書，對於自我與世界的關係，皆可用物化、物忘的觀念加以貫通。郭象把這種主客合一的關係，常用一「冥」字加以形容。所謂

冥，乃相合而無相合之迹的意思。如：

「夫神全形具，而體與物冥者，雖涉至變而未始非我。」（齊物論註九十六頁）

「無所藏而都任之，則與物無不冥，與化無不一。」（大宗師註二四五頁）

「夫與物冥者，物繁亦繁，而未始不寧也。」（大宗師註二五五頁）

與物冥之心，即是作為美地觀照之根據的心。與物冥之物，即成為美地對象之物。這是在以虛靜為體之心的主體性上，所不期然而然地結果。

第十節　藝術的共感

上面係從以虛靜為體，以知覺為用，來說明莊子之所謂「明」，所謂「光」，實係美地觀照。但是，假定這中間沒有感情與想像的活動，依然不能構成美地觀照的充足條件。現對此二者，再作一考察。

「在美地觀照的體驗中，有喜悅、有感動。這都是屬於感情。……美地觀照的體驗，是作為感情、體驗而顯現……美地觀照的特色，是知覺與感情相協同之事。」（註四十二）所以柯亨及奧德布李特，都以美學為感情之學。但莊子對於感情，則似乎採取否定的態度。感情表現為好惡哀樂。齊物論

主要即在破除是非好惡；而對於生死也是「哀樂不能入」（養生主一二八頁）、「哀樂不易施乎前」（人間世一五五頁）。這正說明莊子所追求的人生，是「遊心於淡，合氣於漠」（應帝王二九四頁）的「恬漠」無為的人生，所以連生死之際，也不能牽動他的感情；妻死，「則方箕踞鼓盆而歌」（至樂六一四頁），這是一個極端的例子。他在德充符中說「有人之形，無人之情。有人之形，故羣於人。無人之情，故是非不得於身。眇乎小哉，所以屬於人也；謷乎大哉，獨成其天。」（二一七頁）。並為此與惠施作過一場辯難。德充符：

「惠子謂莊子曰：人故無情乎？莊子曰：然。惠子曰：人而無情，何以謂之人？莊子曰：道與之貌，天與之形，惡得不謂之人？惠子曰：既謂之人，惡得無情？莊子曰：是非吾所謂情也。吾所謂無情者，言人之不以好惡內傷其身，常因自然而不益生也。」（二二一頁）

按莊子一書的「情」字，有兩種意義。一是由欲望心知而來的是非好惡之情，這即是上面所說的「無人之情」；莊子以此種種情足以內傷其身，所以要加以破除；極其至，是「死生無變於己」（齊物論九六頁）。另一是與「性」同義，是指由人之所以生的德，人之所以生的性的活動而言。莊子以虛無言德，以虛靜言性言心，只是要從欲望心知中超脫出來；而虛無虛靜的自身，並不是沒有作用。正相反的，從超脫出來之心所直接發出的作用，這是與天地萬物相通的作用。莊子的忘知去欲，正因為知與

欲是此一作用的障蔽。他所追求的精神自由，實際乃是由性由心所流出的作用的全般呈現。此作用的

一面是「光」、是「明」；另一面又實含有不仁的「大仁」（註四三），及「自適其適」的「天樂」

「至樂」在裏面（註四四）。這種是光、是明、是大仁、是至樂的作用，是超越於人的，但依然是屬於

人的。莊子把這種作用，稱之為「精神」，中國文化中的「精神」一辭由此出。他亦依當時「情」與

「性」在本質上沒有分別的情況而稱之為情。天地篇：

（四四三頁）

「上神乘光，與形滅亡，此謂照曠。致命盡情，天地樂而萬事銷亡。萬物復情，此之謂混冥。」

上面這段話中的情字，即指由德由性所直接發生的作用而言。由此可知莊子之所謂無情，乃是無掉束

縛於個人生理欲望之內的感情，以超越上去，顯現出與天地萬物相通的「大情」；此實即藝術精神中

的「共感」。莊子下面的話，正說明這種共感：

師二三〇—二三一頁）

顙頯（郭註：大朴之貌）。淒然似秋，煖然似春。喜怒通四時，與物有宜，而莫知其極。」（大宗

「其（按指真人而言）心志（志乃純一不雜之意）。其容寂（按無心知欲望之擾動，故寂）。其

「使日夜無郤（按精神與天地相流通、故無郤），而與物為春。」（德充符二一二頁）

「與物有宜」，「與物爲春」，正說的是發自整個人格的大仁，亦即是能充其量的共感。李普斯們

所提出的感情移入說的共感，乃當美地觀照時所呈現的片時地共感。李普斯在美地觀照的體驗中所說

的共感，畢竟不是植根於觀照者的整個人格之上。所以奧德布李特在 Grundlegung einer ästhetischen

Wertheorie 中，要求把感情編入於特定的意識層，以求得感情的確實性 (S. 13)。同時，在美地

領域中，感情有其價值；而作爲感情價值的，乃是期待意識編入的全體性。這雖然較感情移入說前進

了一步，但仍不若莊子的共感，乃從整個人格所發出的共感；其中實有仁心的活動，所以感到「與物

有宜」，「與物爲春」。這是最高地藝術精神，與最高地道德精神，自然地互相涵攝。有人主張莊子

受了孔子的影響，乃至主張莊子是出於孔門中的顏子的一系，所以書中再三再四地特別提到顏子。我

想，在道德與藝術的共感中，莊子之對孔、顏，或感到較之對老子更爲親

切。所不同的是莊子所走的通路，是老子無知無欲，與絕學無憂的通路，而不是走的孔、顏的克己復

禮、博文約禮的通路。所以當他在生活中落實下來時，便感到道德人生，對於藝術人生，是一種累

贅，而有時也要加以擺脫。

康德以美地判斷爲普遍妥當地判斷，而作爲判斷根據的是共感 (Gemeinsinn)。康德把「各人的

感情，與一切人的特殊感情相融和的客觀的必然性」，作爲是當然 (Sollen)，而加以揭出。柯亨則

以共感爲個人感情融合於人類感情的美地感情的必然性。他認爲「在感情的全體性中，看出美地感情的特性。感情的課題也與此相關連。他以爲使自然與道德宥和、融合於感情的世界，宥和、融合於感情的全體性之中，正是感情的課題。」（註四十五）而派克 (De Witt H. Parker) 在其 The Principles of Aesthetics 中認爲科學地眞理，是忠實地記述外在經驗對象；藝術地眞理，是把共感地映像──體驗之自身，作明瞭地組織。」（註四十六）

上面康德、柯亨與派克以「共感」爲美地感情的特性，大概可以得到美學上一般的承認。莊子的共感，是發自虛靜之心，一超直入，恐怕更能得共感之眞，保持共感的純粹性。

第十一節　藝術的想像

共感的初步，乃是自己的感情不屬於自己，而成爲屬於對象的感情；此即弗爾克爾特 (J. Volkeld 1848—1930) 在其 System der Aesthetik 中所說的感情的對象化；或稱爲對象地感情 (Gegenstandoliches Gefüll)。對象地感情，實際是通過了想像力的活動，或推動想像力的活動。當一位抒情詩人與物（對象）相接時，常與物以內地生命及人格地形態，使天地有情化（註四十七），這實是感情與想像力融和在一起的活動。莊子由精神的徹底解放，及共感的純粹性，所以在他的觀照之下，天地萬

物，皆是有情的天地萬物。逍遙遊篇中的鯤、鵬、蜩、鷽鳩、斥鴳、罔兩、景、胡蝶，都有人格地形

態，都賦與以觀照者的內地生命。其他各篇，莫不如此。這正說明了挾帶著共感的最大想像力的活

動。康德以想像力是意識的綜合能力，是藝術創造的能力。想像力可以區別爲三種：一是創造之力，

二是人格化之力；三是產生純粹感覺形像之力（註四十八）。而所謂創造之力，當即是「把現時雖不存

在的東西，却在直觀中將其表現出來的能力。即是，能有產生新對象的能力。又有自發活動的自發

性。」（註四十九）逍遙遊篇一開始的鯤、鵬的故事，乃至全書中屬於這類的故事，都說明了莊子想像

力的生產性、自發性。

奧德布李特認爲美地觀照的主眼，在於創出新地對象。在觀照時「所與的對象」，是觀照的出發

點。美地觀照的成立，則須靠「第二的新地對象。」（註五十）此新地對象的造出，必須有想像力參加

到裏面。第二的新地對象，可以說是新地形象，本質地形象；也可以說是把潛伏在第一對象裏面的價

值、意味，通過透視，實際是通過想像，而把它逗引出來。正因爲如此，所以對象的形象，便都成爲

一種新地、顯現其本質的形象。莊子一書中所出現的事物，都是這種新地、本質地形相。或者這正如

弗爾克爾特所說的是「意味地表象」（註五十一）。尤其是德充符一篇，都是通過形以透視形後之德，

於是三個「兀者」、衛之「惡人」、「闉跂（曲踵而行）」、「支離無脹（脣）」、「甕盎大癭」，皆成

為表現人之德、表現人之價值、意味的新地形象；莊子將這種醜惡地形相，賦與以新地意味而使其藝術化，使其成為可愛的新地人間像。例如兀者王駘「從之遊者與仲尼相若」（一八七頁）；婦人見衛之惡人，「與為人妻，寧為夫子妾」（二〇六頁）；而闉跂支離無脤及甕㽔大癭，皆為衛靈公、齊桓公所說（悅）；莊子並描出這些人一套可悅的道理、情景來；這說明了莊子挾帶著共感的想像力，把一般人所不能美化、藝術化的事物，也都加以美化、藝術化了。知北遊有「臭腐復化為神奇」（七三頁）的說法，這正是莊子的本領，也是一切大藝術家的本領。何以能如此？即是由「明」、由「透視」、由想像，而看出了對象的本質、意味。再舉下面的一個故事

「仲尼曰：丘也嘗使楚矣，適見㹠子食（郭註：食乳也）於其死母者。少焉眴若（驚視），皆棄而走。不見已焉耳。所愛其母者，非愛其形也，愛使其形者也。」（德充符二〇九頁）

由知覺到㹠子食於死母之事物，而透視出知覺所不能達到的「使其形」的生命的有無；則所謂藝術家。由透視、洞見、想像，亦即由莊子之所謂「明」，以把握事物之本質，實有其真實之意義。並且莊子在上引這段的隨意描叙的文字中，飄蕩著一縷哀愁地意味，這是最深刻地表出了對象的意味；而對象的「意味」，正是「美地表象」（註五十二）。在莊子一書中，隨處所表出的對象的意味，都是純潔地

人性的直接流露；都是道、德的具體化、具象化；用莊子自己的話來說，無一不是「備於天地之美，

稱神明之容」；這十足說明由莊子以虛靜為體的人性的自覺，實將天地萬物涵於自己生命之內，以與

天地萬物直接照面，這是超共感的共感，共感到已化為物的物化；是超想像的想像，想像到「物物者

與物無際」（〈知北遊〉）的無所用其想像。而落實下來，實由莊子的藝術精神，觸物皆產生意

味地表象，亦即是產生出第二的新地對象。所以莊子書中所敘述的事物，都成為象徵的性質；而藝術

實際即是象徵。（註五十三）

第十二節 莊子的美地觀照

因為莊子所追求的道，實際是最高地藝術精神，所以莊子的觀物，自然是美地觀照。

前面也約略提到過：哈曼在其 Aesthetik 中特別提出其「知覺的固有意義性」的說法。不把知覺

利用向客觀的認識方面，也不利用向行為的指導方面，而只滿足於知覺之自身，以為知覺之自身，有

其固有的價值，而專一於知覺，此之謂知覺的固有意義；這是美地觀照必須具備的條件。此時的知覺，

因離開理論與實踐的關連，而達成其孤立（註五十四）。同時，自然物與美的關連，也「是採取孤立化，集

中化」的方法而始達到（註五十五）。而柏卡（Osker Becker 1889—）為了使人不要誤解了康德所說的「無

關心的滿足」，特重新加以解釋。他以為康德這句話的真意是：：在美地體驗中，關心是被喚起（erregen），同時又被切斷（brechen）。這即是在美地體驗中的「關心的切斷與喚起的同時性。」（註五十六）

把上面的話稍加綜合，柏卡之所謂切斷，即哈曼之所謂知覺的孤立。所謂喚起，即知覺的專一、集中，及由專一、集中而來的透視。因知覺的孤立、集中，所以被知覺的對象也孤立化、集中化。因對象的孤立化、集中化，於是觀照者全部的精神，皆被吸入於一個對象之中，而感到此一個對象即是存在的一切。較這更深一層的便是莊子的物化。當一個人因忘己而隨物而化時，物化之物，也即是存在的一切。更深切的說，物化後的知覺，便自然是孤立化的知覺。把這弄明白了，我們再看下面的兩個故事：

「昔者莊周夢為胡蝶，栩栩然胡蝶也，自喻適志與，不知周也。俄然覺，則蘧蘧然周也。不知周之夢為胡蝶與？胡蝶之夢為周與？周與胡蝶，則必有分矣。此之謂物化。」（齊物論一一二頁）

莊周夢為胡蝶而自己覺得很快意的關鍵，實際是在「不知周也」一語之上。若莊周夢為胡蝶而仍然知道自己本來是莊周，則必生計較、計議之心，便很難「自喻適志」。因為「不知周」，所以當下的胡蝶，即是他的一切，別無可資計較計議的前境後境，自亦無所用其計較計議之心，這便會使他「自喻適志與」。這是佛家的真境現前，前後際斷的意境。前引的郭註「忘先後之所接」，正是此義。若夢

胡蝶而仍記得自己是莊周，這是由認識作用而來的時間上的連續。一般地認識作用，常是把認識的對象鑲入於時間連續之中，及空間關係之內，去加以考察。惟有物化後的孤立地知覺，把自己與對象，都從時間與空間中切斷了，自己與對象，自然會冥合而成爲主客合一的。既然是一，則此外再無所有，所以一即是一切。一即是一切，則一即是圓滿具足，便會「自喻適志」。主客冥合爲一而自喻適志，此時與環境、與世界，得到大融合，得到大自由，此即莊子之所謂「和」，所謂「遊」。而在體驗中最有關鍵的，是此一故事中由忘知而來的兩「不知」。此兩不知，實際是在「忘我」「喪我」「物化」的精神狀態中，解消了理論及實踐的關連，因而當下的知覺活動（夢也可以說是知覺活動之一種），成爲前後際斷地孤立。此一故事，是莊周把自己整個生命因物化而來的全盤美化、藝術化的歷程、實境，借此一夢而呈現於世人之前；這是他藝術性的現身說法的實例。另一故事是：

「莊子與惠子遊於濠梁之上。莊子曰：儵魚出遊從容，是魚之樂也。惠子曰：子非魚，安知魚之樂？莊子曰：子非我，安知我不知魚之樂？惠子曰：我非子，固不知子矣。子固非魚也，子之不知魚之樂，全矣。莊子曰：請循其本。子曰：汝安知魚樂云者，既已知吾知之而問我？我知之濠上也。」（秋水篇六〇六——六〇七頁）

在這一故事中，實把認識之知的情形，與美地觀照的知覺的情形，作了一個顯明的對比。莊子所代表

的是以無用為用，忘我物化的藝術精神。而惠子所代表的是「徧為萬物說」，以「善辯為名」（天下

篇）的理智精神。兩人的辯難，悉由此不同的典型性格而來。在此一故事中，他兩人對於同一的濠梁

之魚，實採取兩種不同的態度。莊子是以恬適地感情與知覺，對魚作美地觀照，因而使魚成為美的對

象。「儵魚出遊從容，是魚之樂」，正是對於美地對象的描述，也是對於美的對象，作了康德所說的

趣味判斷（註五十七）。這種從認識之知，解放出來的美地觀照，為惠子所不能了解，便立刻把此一對

象，拿進理智地解析中去；在理智地解析中，追問莊子判斷與被判斷之間的因果關係。惠施是以認識

判斷來看莊子的趣味判斷，要把趣味判斷轉移到認識判斷中去找根據，因而懷疑莊子「魚樂」的判斷

不能成立，這是不了解兩種判斷性質的根本不同。（註五十八）。莊子經此一問，立刻從美地觀照的精神

狀態中冷却下來，也對惠子作理智地反問。但莊子順著理智之路，並不能解答惠子所提出的問題，

也不能反而難倒惠子。所以當惠子再進一步「子非魚」的追問時，莊子便從理智中回轉頭去，而

「請循其本」，清理此問題最初呈現時的情景。莊子接著說：「子曰：汝安知魚樂云者，既已知吾知

之而問我」，這是詭辯，不是「循其本」的「本」。「循其本」的「本」，乃在「我知之濠上也」一語。

「安知魚之樂」的知，是認識之知，理智之知。而「我知之濠上」之「知」，是孤立地知覺之知，即是

美的觀照中的直觀、洞察。因為是知覺、是直觀、是孤立而集中的活動，所以對於對象是當下全面而

具象地觀照。；在觀照的同時，即成立趣味判斷。觀照時不是通過論理、分析之路；由此所得的判斷，只是當下「即物」的印證，而沒有其他的原因、法則可說。這是忘知以後，虛靜之心與物的直接照射，因而使物成爲美地對象；這才是「請循其本」的本。「我知之濠上也」，是說明魚之樂，是在濠上的美地觀照中，當下呈現的；這裏安設不下理智、思辯的活動。所以也不能作因果性的追問。莊子的藝術精神發而爲美地觀照，得此一故事中的對比，而愈爲明顯。

第十三節　莊子的藝術地人生觀、宇宙觀

莊子爲求得精神上之自由解放，自然而然地，達到了近代之所謂藝術精神的境域。但他並非爲了創造或觀賞某種藝術品而作此反省；而係爲了他針對當時大變動的時代所發出的安頓自己、成就自己的要求。因之，此一精神之落實，當然是他自身人格的徹底藝術化。莊子書中所描寫的神人、眞人、至人、聖人，無不可從此一角度去加以理解。我們若將老子與莊子兩書中所叙述的人生態度，作一對比，即不難發現，老子的人生態度，實在由其禍福計較而來的計議之心太多，故爾後的流弊，演變成爲陰柔權變之術。而莊子則正是要超越這種計議、打算之心，以歸於「遊」的藝術性的生活。所以後世山林隱逸之士，必多少含有莊學的血液。天下篇中莊子的自述，也正是一個藝術化了的人格內心的表

出。茲略加疏釋如下：

「芴（寂）漠無形，變化無常。死與生與，天地並與，神明往與。芒乎何之？忽乎何適？萬物

畢羅，莫足以歸。古之道術有在於是者，……」（一○九八頁）

按浪漫主義者以「無限」爲藝術眞地題目，而且是唯一的題目。西勒格爾（Schlegel）認爲無限即是

他自己的宗教（註五十九）。因爲是無限的，當然也是超越的，所以是「芴漠無形，變化無常。」無限的

境界是超時空的境界。投死生於無限之中，無長短之可資計較，故謂「死與生與，天地並與」。無限

即是神明，故爲神明所歸往。道德地無限，有道德的目的性。藝術地無限，乃由理論與實踐之擺脫而

來，以無目的的爲目的，故「芒乎何之？忽乎何適？」無限包羅萬物，但既不要求爲萬物所歸，亦無目

的的爲萬物所歸，故「莫足以歸」。由此可以了解，莊子這一段話，實質上只是對他自己所達到的藝術

精神的無限性的描述。

「莊周聞其風而悅之，以謬悠（成疏：虛遠）之說，荒唐（釋文：謂廣大無域畔者也）之言；無

端崖（郭慶藩：猶無垠鄂也。按即無邊際之意。）之辭，時恣縱而不儻（成疏：隨時放任而不偏

黨）。不以觭見之也（宣云：言不以一端而見）。以天下爲沉濁，不可與莊語。以卮言（按隨俗

俯仰之言（按猶變化也）。以重言（按爲世所重之言，如堯、舜、孔子者是）爲眞，以

寓言爲廣。獨與天地精神往來，而不敖倪（猶傲睨，卑視也）於萬物。不譴是非，以與世俗處。

其書雖瓌瑋（成疏：弘壯也），而連犿（成疏：和混也）無傷也。其辭雖參差，而諔詭（成疏：

言滑稽也，按有趣味之意）可觀。彼其充實不可以已。上焉與造物者遊，而下與外死生無終始

者爲友。其於本也，弘大而辟（闢），深閎而肆。其於宗也，可謂稠（調）適而上遂（達）矣。雖

然，其應於化，而解於物也，其理不竭，其來不蛻（成疏：脫捨也）。芒乎昧乎，未之盡者。」

（一〇九八——一〇九九頁）

按上面一段話，可包涵有他的人生觀、宇宙觀；及他的精神境界，與文學成就的兩大端。爲了解說的

方便，暫把此文前後的次序倒轉一下，先從他的人生觀宇宙觀方面說起。此篇前面有「以天爲宗，以德爲

本」的話。所以他此處之所謂「其於本也」「其於宗也」，乃指德與天而言。莊子經常以天言道，故其

所謂天，即如老子之所謂道。「物得以生謂之德」（天地），所以德實即莊子外篇、雜篇中的所謂

性；落實於形體之中，即是心。外在者爲天，內在者爲德；實際是無內無外的。「其於本也」，「其

於宗也」數語，乃就其工夫之效驗而言。「其於本也」，等於是說「其爲德也」；也等於是說「其爲性

也」「其爲心也」。以虛靜的工夫，呈現出以虛靜爲體的心，此心是「官天地、府萬物」的；所以

說「弘大而辟，深閎而肆」。因爲心的虛靜，是有生命力的虛靜，生命力由虛靜而得到解放。「辟

是開闊，生命力是在擴充中繼續；即生命力自身常是不斷地開闊。「肆」，成疏：「申也」。論語「申申如也」，馬曰：「和舒之貌。」心的虛靜之體，是無限之大，所以說是「弘大」。是無限之深，所以說是「深閎」。同時，虛靜之自身是理性的，與現代所謂深層心理學的「深層」，有本質之別；所以這不是幽僻之深，而是和舒之深，亦即莊子一書中不斷出現的「和」。這兩句話所以明德，即所以明心體。心體即是「天」（道），即是「宗」；心體呈現，與道同符，而一無扞格，所以心與道相即，自然「稠（調）適而上遂。」由這種稠適而上遂，自己的精神投入於無限之中，即是「振於無境」（齊物論）之中，從一切形器界的拘限裏，得到大自由，大解放，這是莊子所說的「無所待」的「獨」。「獨」的境界，即是「天」的境界，所以便「獨與天地精神相往來」，便「上與造物者遊」；一稱「入於天」。這種由一個人的精神所體驗到的與宇宙相融和的境界，就其對衆生無責任感的這一點而言，所以不是以仁義為內容的道德。就其非思辨性而是體驗性的這一點而言，所以不是一般所說的形而上學。因此，它只能是藝術性的人生與宇宙的合一。

本來，若不從現實、現象中超越上去，而與現實、現象停在一個層次，便不能成立藝術。所以杜威（J. Dewey 1859-1952）不能解答藝術上的問題（註六十）。在這種地方，西方的浪漫主義者正有其貢獻。但正如卡西勒所說：若如西勒格爾的想法，僅僅是有「無限」的觀念的人，才能成為藝術

家，則我們的有限世界，感覺經驗世界，便沒有美的權利（註六十一）。薛林（Schelling 1775-1854）說，「美是在有限中看出無限」。因此，藝術中的超越，不應當是形而上學的超越，而應當是「即自的超越」。所謂即自的超越，是即每一感覺世界中的事物自身，而看出其超越的意味。落實了說，也就是在事物的自身發現第二的新地事物。從事物中超越上去，再落下來而加以肯定的，必然是第二的新地事物。莊子在「獨與天地精神往來」的下面，緊接著說「而不敖倪於萬物」，也即是「不譴是非，以與世俗處」。這是說「獨與天地精神往來」的自己的超越精神，並非捨離萬物，並非捨離世俗；而依然是「與物為春」，並含融世俗的是非，「以與世俗處」。這一方面是說明道家所自覺的人性，及其自我的完成，必須是群體的涵攝。另一方面，這也正說明莊子的超越，是從「不譴是非」中超越上去，這是面對世俗的是非而「忘己」「喪我」，於是，在世俗是非之中，即呈現出「天地精神」而與之往來，這正是「即自的超越」。而此種「即自的超越」，恰是不折不扣地藝術精神。他的「獨與天地精神往來」，「上與造物者遊」，實際即是「物化」，將自己融化於任何事物環境之中，而一無滯礙。所以也實際即是以虛靜之心，和虛船（註六十二）一樣地，與一切眾生往來，「以與世俗處」。此一意味，莊子書中隨處表現出來，下面的故事，表現得更為清楚。

「陽子居（按即楊朱）南之沛，老聃西遊秦，邀於郊，至於梁而遇老子。老子中道仰天而嘆曰：

始以汝爲可教，今不可也。陽子居不答。至舍，進盥漱巾櫛，脫屨戶外，膝行而前曰：向者弟子欲請夫子，夫子行而不閒，是以不敢。今閒矣，請問其過。老子曰：而（汝）睢睢盱盱（成疏：躁急權威之貌也）。而誰與居？大白若辱，盛德若不足。陽子居蹴然變容曰：敬聞命矣。其往也，舍者將迎，其家公（舍者的父親）執席，妻（舍者之妻）執巾櫛，舍者避席，爨者避竈（按以陽子居爲特出之人，故特加敬禮。）其反也，舍者與之爭席矣。」（寓言九六二—九六三頁）

「舍者與之爭席」，是說明陽子居的精神，由過去一往之超越而融混於世俗之中，這是超越以後的「混冥」（註六十三）。超越以後的混冥，是對各種形態不同之人，皆從其本質上發現了他們各自存在之意義。齊物論一篇，反反復復地把人與人的關係，從一般之所謂是非、利害、成毀的死結中解開，而提出「因是」、「寓諸庸」的觀念；所謂「因是」，是自己虛靜之心，超越了、也是擺脫了世俗以自己的「成心」爲準則之是非、紛擾，而發現了人各有爲他人無法干涉、改移之「是」，所以便因各人之是而是之。「寓諸庸」是自己虛靜之心，超越了、也是擺脫了世俗以自己的才知爲「用」、爲「成」；超越了、也即擺脫了以一時一地的結果爲「用」爲「成」，而發現了每一人、每一物皆有其自用、自成。且無用於此者或有用於彼；毀於此者或成於彼；所以便將自己對人、物之態度、寄託（寓）於各人各物自用自成之上。「因是」、「寓諸庸」，實際是一種人生態度的兩種說法，也即是此處之

。所謂「不譴是非」。其結果，便是他所說的。「和」。這是由平等觀照而來的對一切人一切物的平等看待；而其根源，則是由虛靜之心所發出的觀照，發現了一切人、一切物的本質，發現了新地對象；亦即是發現了皆是「道」的顯現；所以他便說：「道惡乎往而不存」（齊物論六三頁）；而極其至於「道在屎尿」（知北遊七四九——七五〇頁）。虛靜之心，對人與物作新發現後，當下皆作平等地承認，平等地滿足，所以這不是道德性的，而只是藝術性的。在此發現中，安設不上仁義。但由平等觀點而來之對人物的平等看待，及在此平等看待中自己與人物皆得到自由，皆得到生的滿足，則實又可會歸於儒家之所謂仁義；而莊子便稱之為「大仁」、「大勇」、「大廉」（齊物論八三頁）。這正是藝術與道德，在根源地的統一。

莊子的這種人生態度，從表面看，從其最初的動機看，是為了在社會大變動中的全生而避禍。假定一直由此用心下去，便會同於同流合汙的鄉愿。同流合汙，也好像是不譴是非。但鄉愿之不譴是非，不是發自以虛靜為體之心，而是發自以自我為中心的利害計較。鄉愿們因為沒有發現自己新地生命，所以也不能發現世俗中的新生命，而只能是在「流」與「汙」中打轉，向「流」與「汙」中沉淪；這便會完全走向反藝術的方向。莊子的不譴是非，乃是涵融萬有（莊子稱之為「天府」）的「天和」。孔子說：「君子和而不同」（論語季路），而莊子也正是和而不同；所以他可以拒楚王之聘

（註六十四），而對惠施有鵷鶵腐鼠之喻（註六十五）。這即是他所說的「就不欲入，和不欲出」（人間世一六五頁）；及「順人而不失己」（外物九三八頁）。而最重要的是：莊子的動機雖然是在全生遊害，但其體驗工夫之所至，則已因忘己而超出於利害榮辱之外，把世俗之所謂利害榮辱，在「道」的境界中，亦即是在藝術精神的境界中化掉了；所以「舉世譽之而不加勸，舉世非之而不加沮。」（逍遙遊十六頁）但這與儒家的「中立而不倚」（中庸）的精神仍然不同。儒家是出於由道德主體的自覺而來的自信；順着這種自信下來的是對自己、對衆生，「吾非斯人之徒與而誰與」的救世。莊子則是出於由虛靜之心而來的「忘年義」（齊物論）。他說：「不如相忘於江湖……不如兩忘而化其道。」（大宗師二四二頁）所謂「相忘以生」（大宗師二六四）「魚相忘乎江湖，人相忘乎道術」（大宗師二七二頁），都是這種意思。能「忘」故能「遊」，這是莊子人生實際受用之所在。而「忘」與「遊」的人生，正是藝術精神全體呈露的人生。後世吸莊子之流的眞正隱士，除陶淵明等極少數人外，多未能呈現出以虛靜爲體之心；但他們生活情調上的高潔，亦無不與莊子思想的超越的一面相通，所以在他們的人生中，也呈顯出藝術地意味。

心是多數性中的統一，也是統一中的多數性（註六十六）。在「一」中有其超越性，在「多」中有其「即自」性。藝術地超越，不能是委之於瞑想、思辨地形而上學的超越，而必是在能見、能聞、能

觸的東西中，發現出新地存在。凡在莊子一書中所提到的自然事物，都是人格化，有情化，以呈顯出某種新地意味的事物。而順着這種新地意味的自身，體味下去，都是深、遠、玄；都是當下通向無限。用莊子的名詞說，每一事物的自身都可以看出即是「道」。但這種深、遠、玄，並不離開能見、能聞、能觸的具體形相；並且一經莊子的描述，其能見、能聞、能觸的具體形相，更為顯著；因為每一具體形相，此時乃是以其生命地活力，呈現於讀者之前；這眞達到了在有限中呈現無限的極致（註六十七）。這裏又回到前面曾經提到過的一個例子，齊物論中，南郭子綦向言游偃提出「女聞人籟而未聞地籟，女聞地籟而未聞天籟夫」（四五頁）的話。據以後的描述，人籟是「比竹」，地籟是「衆竅」（四九頁），這都是能見、能聞、能觸的具體事物；而「天籟」則無疑地是深、是遠、是玄、是無限；所以言游偃一則「敢問其方？」再則「敢問天籟？」這是要把天籟當作形而上的東西去追尋。而子綦的答覆却是「夫吹萬不同，而使其自已也。咸其自取，怒者其誰耶？」郭注：「夫天籟者，豈復別有一物哉？即衆竅比竹之屬，接乎有生之類，會而共成一天耳。」簡言之，天籟即在人籟地籟之中，無限即在衆竅比竹的有限之中。；正因為如此，所以比竹、衆竅，皆是「道」，皆是藝術性的存在。郭注「會而共成一天」的話，仍是似是而非的說法；實際，莊子是在每一人籟，每一地籟，每一有生之類，皆看出其獨成其天，豈待其「會而共成」？正因為莊子在有限中看取其無限，所以他對「大塊噫

中國藝術精神

一○八

氣，其名爲風」的情態，自然而然地作了「萬竅怒號」的有聲有色地描寫，而賦予風以藝術地形相。

總結的說，這是他以虛靜爲體的藝術地心靈，一方面顯爲「獨與天地精神往來」的超越性；同時即顯爲「而不敖（傲）倪（睨）於萬物」的「即自」性，所以對每一具體地事態，都在有限中看出其無限性；而於不知不覺地由藝術地人生觀，形成了他的藝術地宇宙觀。

第十四節　莊子的藝術地生死觀

在莊子自述的文章中，更有「而下與外死生無終始者爲友」的一句話。外死生，即是忘死生。從莊子全書看，忘死生與忘知、忘是非，不僅居於同樣重要的地位，而且似爲其究極地目的之所在。莊子之「以死生爲一條」（德充符二〇五頁），大概可以分作三點來說。一是出於無可奈何的心情；在無可奈何的心情之下，而當下與以勘破。此即他所說的「安時而處順」（養生主一二八頁）；這還是順著世情的說法。二是他似乎有精神不滅的觀念，此即他所說的「薪盡而火傳」（註六十八）；這含有形而上學的意味。三是來自他的「物化」的觀念。這便是出自他的藝術精神。三者互相關連，但實際是以「物化」的觀念爲其樞紐（註六十九）。所以天道篇說「其死也物化」（四六二頁）。

前所引的齊物論中莊周夢爲胡蝶的故事，實際是對齊物論中所提出的生死問題所作的最後解答。

「物化」即可成立徹底地美地觀照，這在前面已經解釋過了。茲再引大宗師中下面的一段以作補充：

「子祀、子輿、子犁、子徠四人相與語曰：孰能以無爲首，以生爲脊，以死爲尻，孰知死生存亡之一體者，吾與之友矣。四人相視而笑，莫逆於心，遂相與爲友。俄而子輿有病……跰躃（成疏：言曳疾力行）而鑑於井，曰：嗟乎，夫造物者又將以予爲此拘拘也。 子祀曰：汝惡之乎？曰：亡，予何惡！浸假而化予之左臂以爲鷄，予因以求時夜。浸假而化予之右臂以爲彈，予因以求鴞炙。浸假而化予之尻以爲輪，以神爲馬，予因以乘之，豈更駕哉。且夫得者時也；失者順也。安時而處順，哀樂不能入也。此古之所謂縣解也。而不能解者，物有結之。且夫物不勝天久矣，吾又何惡焉。」（二五八——二六〇頁）

上面這段話，實際只是「栩栩然胡蝶，自喻適志與」的引伸說法。「物有結之」，是與「物化」恰恰相反的觀念。自己的精神爲一物一境所繫縛而不能解脫；故物、境一旦變遷，即不能不有所哀樂。由生而死，乃變遷之大者。「有物結之」，即是被「生」之境所繫縛之意。成疏：「若夫當生慮死，而以憎惡存懷者，既內心不能自解，故爲外物結縛之也。」郭注、成疏，以「衆物」「外物」釋此處之物，實泛而不切。但成疏的「當生慮死」一語，却可作「有物結之」的確解。物結乃生於「慮」，慮便有計較之心，計較必生哀樂之情。慮是生於心知的作用。物化是因爲「忘」；夢爲胡蝶而當下全體

即是胡蝶，即忘其爲莊周；化爲雞，即忘其曾爲子輿；死即忘其曾經生；這才能隨物而化，以生死爲一條。忘是出於忘知忘己。忘知之知，是「前後際斷」的美地觀照時知覺之知。物化的境界，完全是物我一體的藝術境界。因爲是物化，所以自己生存於一境之中，而儻然與某一物相遇，此一物一境，即是一個宇宙，即是一個永恒；化爲雞，即圓滿俱足於雞；化爲彈，即圓滿俱足於彈。既圓滿俱足了，更從何處感到有難填的缺陷，而發生超越於當下一境一物之上的神力的要求？更從何處而感到「死生事大」，而要求從輪迴中解脫呢？所以莊子的生死觀，實際是由藝術精神所發出的藝術地生死觀。

雅斯柏斯 (Jaspers, 1883—) 曾謂：「哲學在其發端時，即向宗教地現存在抱著懷疑，而與之對立。藝術，則不論其具體地內容及其意識，在很長的時間內，皆與宗教地行爲，是同一的東西。藝術家供奉於宗教，他們不僅在歷史上是無名的，而且也沒有作爲藝術家而可以自立地個人。」「到了解放時代」，藝術則「由其無自立性的假睡狀態中覺醒，雖未對宗教作公然地鬥爭，然基於偉大藝術家實存於內面地自主性，藝術恰好像幾乎取代了宗教的地位，成爲立腳於自己自身的人間……」（註七十） 我想，人類對宗教的要求的主要內容之一，是要彌補現實中許多無可彌補的缺憾。進一步是出自想超越於自己有限地生命之上，以得到生命的永恒。雅斯柏斯認爲藝術可以代替宗教的意思，或

者可以用他下面一段話，作為他的說明。

「因在藝術作品觀賞之中，將藝術成為我自己的東西（按即引發出自己的藝術精神活動），而給人產生出感動、解放感、快樂感、安全感。在合理之中，難接近於絕對；但作為直觀的語言，（藝術）在完全當下呈現的完結性之中，沒有任何的不滿足。一面打破日常性，又一面忘却現存在之實在性；人會經驗到一個大解放。在此解放之前，一切的憂慮與打算、快樂與苦惱，却好像於一瞬之間消失了。然而，在次一瞬間，人又一面僅僅想起抛棄了自己的美，而急轉直下，返回到現存在之中。觀賞藝術這種事（按即美地觀照），不是什麼中間地存在，而是一種別樣地存在。……藝術一面照出現存在的一切地深淵與恐懼；但在此處，是在較之最明晰地思惟更為透徹的、確信存在的明朗意識之中，用光明充滿了現存在。此時，人不僅離開了興奮與熱情，瞥見了一切東西在此所止揚的永遠性；並且人自己也好像在永遠之中一樣。」（註七十一）

人在美地觀照中，是一種滿足，一個完成，一種永恆的存在，這便不僅超越了日常生活中的各種計較、苦惱；同時也即超越了死生。人對宗教的最深刻的要求，在藝術中都得到解決了，這正是與宗教地最高境界的會歸點，因而可以代替了宗教之所在。莊子正提供了此一實證。斯坦諾（Max Stiner, 1806—1856）在其藝術與宗教的論文的一開始便說：「宗教的立脚地是藝術的東西。宗教屬於藝術。」

這是值得進一步去探索的問題。

不過，在這裡應當提破一句，莊子「物化」之物，必須是不在人間汙穢之中的物。假定是在汙穢之中的物，則當其物化時，「化」的本身，同時即是洗滌汙穢的力量。所以物化的物，必是純淨化了以後之物。對於不能洗滌乾淨的人間汙穢，有如政治及與政治相關連的物，莊子只有摒除於物化之外，而寧願「曳尾於泥中」。因此，莊子的物化，於不知不覺之中，便落到人間以外的自然之物上面去了。

第十五節 莊子藝術地政治觀

莊子的目的在求得精神的自由解放；而當時最大的壓迫是來自政治；所以他繼承了老子的無爲而治的政治思想，想以此來消解政治上的毒害。不過，道家的無爲而治，只能說是一種「念願」；一落到現實上，便經過愼到而漸漸轉到法家的法、術上面去了。而在老、莊本人，一面是以理論來支持這種念願，一面則是於不知不覺之中，沉浸於藝術精神的境界中來滿足此一念願。所以老、莊的無爲而治的政治思想，有其理論性的一面，也有其藝術性的一面。在老子，則前者的意味重於後者；在莊子，則後者的意味重於前者。由藝術的人生觀，發而爲藝術地政治觀，乃極自然之事。

當老子說：「不尙賢，使民不爭；不貴難得之貨，使民不爲盜……是以聖人之治，虛其心，實其

腹。弱其志，強其骨。常使民無知無欲。使夫知者不敢爲也。爲無爲，則無不治。」（三章）的這類話

的時候，是出自比較計議之心的理論性的陳述；莊子當然也繼承了這一面。但當老子說：「小國寡民。

使有什伯之器而不用。使民重死而不遠徙。雖有舟輿，無所乘之。雖有甲兵，無所陳之。使人復結繩

而用之。甘其食，美其服。安其居，樂其俗。鄰國相望，雞犬之聲相聞。民至老死不相往來。」（八

十章）的這類話的時候，這便由忘利害計議而得到當下滿足的藝術境界。莊子更大大地發展了這一方

面的精神境界。

　首先，莊子把作爲政治領導者的人君，由無爲而轉進到藝術精神的狀態。他說：

「堯治天下之民，平四海之政；往見四子藐姑射之山，汾水之陽，窅然喪其天下焉。」（逍遙遊

三頁）

成疏：「窅然者寂寥，是深遠之名。喪之言忘，是遺蕩之義。」老子要求爲而無爲（三章：「爲無

爲」）；而莊子則連天下而亦忘之，更沒有無爲之可言。這是對政治的一種徹底否定，也即是對政治

的一種徹底淨化。莊子所談的政治，都是經過否定了以後的淨化的政治。而否定、淨化，在莊子，皆統

一於「忘」的意境之中。「忘」是美地觀照所得以成立的必須條件，也是莊子所要求於政治的必須條

件。田子方：「百里奚爵祿不入於心，故飯牛而牛肥。秦穆公忘其賤，與之政也。有虞氏死生不入於

心，故足以動人。」（七一九頁）此篇多陳述當時藝術家之故事，其精神與百里奚之故事，如出一轍，此亦是以「忘」為政治必須條件之一證。然則何由而致此？只是由忘己而主客兩忘，主客冥合的藝術精神境界。又說：

「天根遊於殷陽，至蓼水之上，適遭無名人而問焉，曰：請問為天下。無名人曰：去，汝鄙人也，何問之不豫也（爾雅釋詁：豫、厭也）。予方將與造物者為人；厭，則又乘夫莽眇（成疏：深遠之謂）之鳥，以出於六極之外，而遊無何有之鄉，以處壙埌（崔云：猶曠蕩也）之野。汝又何帠（俞樾曰：疑「帠」乃「臬」字之誤⋯⋯當讀為「寐」⋯⋯一切經音義引通俗文曰，夢語謂之寐。）以治天下感予之心為？又復問。無名人曰，汝遊心於淡，合氣於漠。順物自然而無容私焉，而天下治矣。」（應帝王二九二──二九三頁）

「遊心於淡，合氣於漠」，乃心齋之另一說明。心齋之心，已如前述，正是藝術之心。他是在心齋中把政治加以淨化，因而使政治得以藝術化。他所要求的政治，不可能在現實中實現，也只有通過想像而使其在藝術意境中實現。至於他對於理想地政治描述，更是藝術地「生的完成」的描述。他說：

「故至德之世，其行填填（成疏：滿足之意），其視顛顛（成疏：高直之貌）。當是時也，山無蹊隧，澤無舟梁。萬物羣生，連屬其鄉。禽獸成羣，草木遂長。是故禽獸可係羈而遊；鳥鵲之巢，

儒家係通過仁義以要求上述的政治地「生的完成」；而莊子則係通過藝術精神以要求上述的政治地「生的完成」。托爾斯泰對藝術所作的結論，可以說與莊子所懷抱的念願，不謀而合。托爾斯泰說：

「藝術的任務很大。……今日由法庭、警察、慈善事業、勞動監督、及其他手段所看守著的人類的和平共同生活，必須由人人自發地、愉快地活動所達成。並且藝術必須排除暴力。

「僅有藝術始能達成這種任務。

「今日不由強制、懲罰的恐怖，而使人能共同生活，一切只有由藝術去作。……藝術必須喚起各人之人格，及對於各生物生命的敬畏之念。又能喚起對於浪費、暴力、復讎，及為了滿足自己而掠奪他人的廉恥心。……」（註七十三）

第十六節　莊子的藝術地創造

正因莊子藝術精神的全體呈露，而將他整個的人生都藝術化了，便必然地會有「充實不可以已」的強烈地藝術衝動（註七十四）。正由他有這種強烈地藝術衝動，所以他實際便創造了一個偉大地藝術品，這即是流傳到現在的莊子一書中的主要部分（註七十五）。中國古代的文學作品，結集而為一部詩

可攀援而闚。」（馬蹄三三四頁）

經。並且春秋時代的貴族階級，普遍地把詩經中的詩，當作藝術地語言而加以使用。孔子也說：「不學詩，無以言。」(論語季路) 這也充分說明了言語藝術的自覺性。至於私人以文字表達自己的思想，大概出現在老、孔時代的稍後；到戰國中期而盛行。但先秦諸子百家的著作，雖都有其文學地價值，都有其藝術性；可是，對自己文章的藝術性，有顯著地自覺，而自我加以欣賞的，恐怕唯有莊周一人。

前面所引的〈天下篇〉的一段文章中，自「以謬悠之說」起，至「彼其充實不可已」止，中間除「獨與天地精神往來，而不敖倪於萬物；不譴是非，以與世俗處」數語，係以自己的人生態度，說明其文章的內容以外，凡八十二字，皆係對其文章之藝術性的描述與欣賞。所以他的文章，正是意識地藝術創造。

在上面的一段話中，我覺得應從「以天下為沈濁，不可與莊語」二語了解起。「以天下為沈濁」，這是以超越之心順著天下的實情，所了解的天下，；換言之，這是天下未經過藝術化以前的現實狀態，此現實狀態只是「沈濁」。正因為知道它是「沈濁」，才能作藝術性地價值轉換。這恰可證明莊子所說的「道惡乎往而不存」，因而「不譴是非」，乃是超越、轉換以後之事。而他的文章，恰是擔當這種藝術性的轉換的責任。從正面講道理給人聽的，這是道德教訓，或者是思想的辨析，這即是莊子的所謂「莊語」。莊子認為這種「莊語」，乃是「彼非所明而明之」(齊物論七十五頁)，不僅可以不

必，並且也是無效的；〈齊物論〉中主要的一部分，便是反覆說明此意，故此處便說出「不可與莊語」的話。與莊語相反的話，乃是無道德地實踐性的話，無思辨地明確性的話，正是純藝術性的，其本質是屬於詩的這一類的話；莊子即稱這為「謬悠之說，荒唐之言，旡端崖之辭，時恣縱而不儻」的話。因這種話的本質是詩地，所以其表現而為文章，自然也和詩一樣，多採取比喻及象徵的形式（註七十九）。

〔六〕，這即是他所說的「巵言」、「重言」、「寓言」。巵言、重言，實皆廣義的寓言。「寓言十九」（寓言七四七頁），即是比喻與象徵的表現形式居十分之九，其間當然包括有巵言、重言；這便使其所言者自然有詩地性格；在與「莊語」對照之下，而顯其為謬悠，荒唐之言，是藝術，是美；是超世絕俗地藝術、超世絕俗地美；所以「其書雖瓌瑋，而連犿無傷也」；其辭雖參差，而諔詭可觀。」但莊子是忘知忘言之人，何必要寫出這類瓌瑋諔詭的文章呢？他說這是出於「彼其充實不可以已」。「充實不可以已」，道出了古今中外偉大藝術家常常一生辛苦從事創造的真實原因。

再進一步說，他的「充實不可以已」的精神狀態，實即來自他的以虛靜為體之心，乃是以虛靜為體之心的必然效果。因為解消了以自我為中心的欲望及與欲望相勾連的知解，而使心的虛、靜本性得以呈現，這即是打開了個人生命的障壁，以與天地萬物的生命融為一體。此時不僅天地萬物皆為虛

靜之心所涵，而自己的心成為無所不包的「天府」（註七七）；而天府的本身實際又是「葆光」「靈台」（註七八）。天地萬物，以其原有之姿進入到天府，受到「光」「靈」的照射，而天地萬物的虛靜地本性、本質，益因之而顯著；此即莊子所謂的「物之祖」、「物之初」。因此，天地萬物，不僅為心之所涵，而且也在心這裏脫皮換骨，以恢復其生命的本性。落實了說，「沈濁」的天下，轉換為「一」、為「成」、為「純」的天下，此之謂「參萬歲而一、成、純」（註七九）。此時的生命，乃是「天地與我並生，而萬物與我為一」（齊物論）的生命；自己的精神，即天地的精神；自己精神的自由活動，即是「獨與天地精神往來」，這當然是最充實的生命，最充實的精神，當然覺得「充實不可以已」，要發而為「恣縱」、「瓌瑋」、「諔詭」的文章；這乃是虛靜之心的必然結果。與現代以幽暗為體的所謂「深層心理」，或「潛意識」，恰是兩個對極。現代藝術，因為是出自以幽暗為體的「意識流」，所以對自然、對社會，便探取深閉固拒的態度，這是最乾枯、孤獨的生命。他們的「不可以已」，不是來自「充實」，而是來自絕望中的喧囂。

第十七節　莊子的藝術欣賞

中國在戰國時代，不僅藝術發達到了相當的高度，而且內容也非常豐富。在〈莊子〉一書中，不斷提

到「文章」（此指顏色之美）、「五色」、及「鐘鼓」、「六律」等的藝術。最重要的是：中國古代藝術，到了戰國時代，發生了實質上的變化。日本關野雄在其所著中國考古學研究（註八十）一書的藝術上之諸問題一章中（註八十一），從許多戰國時代的黑陶、明器、女俑、及半瓦當的樹木文、和一部分青銅器上的動物、狩獵文中，指出在戰國以前的青銅藝術，主要是象徵統治者的權威，所以只重形式的繁縟，卻又充滿了陰鬱苦重的氣味。由上述出土的東西所反映出的戰國時代的藝術，卻充滿了爽朗地、韻律地、生動地表現，而可以訴之於現在的感覺。他說：「我們於此可以看出從傳統重壓中所解放出的世界（按指有了自由的世界），開始可以聽到中國古代快樂的歌聲。作這些女俑的工人們，在無意識中把握到了什麼才是真的藝術。」（原書四八三頁）此種變化的原因，關野氏以爲一是受了北方斯基泰民族藝術（Scythain Art）的影響，一是因爲「庶民文化的抬頭。」（原書四八五頁）當時的工匠們，於不識不知之中，把技術進入於新地藝術境界，以表現新地藝術意味的情形，不僅一經莊子之目，或者再加上他的若干想像，而立即把握住了，加以描述、欣賞。並且所有對於這類的材料，他都把蘊蓄在裏面的藝術精神，及精神與技巧上的修養，發掘出來，無形中成爲我國爾後藝術家所追求的典型、典範。這在莊子，只不過是作爲一種象徵的意味，而提到這些故事，乃至想像出這些故事。但他之所以不斷地提到、想到，一方面是說明了他不期然而然地流露出的藝術趣味。同時，他

提到、想到如此地深刻，如此地真切，更可以證明所有這些故事，是與莊子自己的藝術精神，心心相

印；甚至於是出於莊子自己藝術精神不容自已地要求而提出、想出的。除了庖丁解牛及梓慶削木為鐻

的故事，前面已經錄出之外，下面我更將其餘的故事錄出，以見莊子整個人格的精神，與這些故事中

所表現的，限於一事一物的精神，實係一脈相通；亦猶一漚之與大海，雖量分懸殊，而本質不二。

「桓公讀書於堂上，輪扁斲輪於堂下。釋椎鑿而上，問桓公曰：敢問公之所讀者何言邪？公曰：

聖人之言也。曰：聖人在乎？公曰：已死矣。曰：然則君之所讀者，古人之糟魄已夫。桓公曰：

寡人讀書，輪人安得議乎？有說則可，無說則死。輪扁曰：臣也以臣之事觀之。斲輪，徐則甘而

不固，疾則苦而不入。不徐不疾，得之於手而應於心。口不能言，有數存焉於其間。臣不能以喻

臣之子，臣之子亦不能受之於臣。是以行年七十而老斲輪。古之人，與其不可傳也死矣。然則君

之所讀者，古人之糟魄已夫。」（天道四九○──四九一頁）

上面的故事，主要的意思大概有三：一是告訴人讀書應當突破古人所留下的語言文字，以把握藏在語

言文字後面的古人的真精神。這與他所說的得魚而忘筌的意思相通。二是人生崇高地精神、境界，只

能自覺，自證，而不能靠客觀法式的傳授；這種意思，對道德、藝術而言，是應當加以承認的。三是

正因為如此，所以各人應通過一番自覺自證的工夫去成就、把握自己崇高地精神，而不能向外有所依

賴。輪扁便以他的斲輪作上述意思的例子。他斲輪的「不徐不疾」，恰恰達到了輪的本性要求的程

度。這是他的技而進乎道。而這種「恰如輪的本性」所要求的程度，是來自「得之於手而應於心」；

得之於手，是得之於手的技巧；而應於心，是說手的技巧，能適應心所把握的東西，而將其創造了出

來。這說明了技巧純熟之至，所以手的能力，與心的要求，達到了完全一致的程度。在庖丁解牛的故

事中所說的「官知止而神欲行」，是說官（手）自然止於其所應止，而神（心）自然行於其所應行（註

八十二），其意與此處之得心應手無異。

「仲尼適楚，出於林中，見痀僂者承（取）蜩，猶掇（拾）之也。仲尼曰：子巧乎？有道邪？

曰：我有道也。五六月累丸二而不墜，則失者錙銖。累三而不墜，則失者十一。累五而不墜，猶

掇之也。吾處身也，若厥株拘，（成疏：拘，謂斫殘枯樹枝也）；吾執（用）臂也，若槁木之枝（成

疏：若槁木之枝，凝寂停審，不動之至。），雖天地之大，萬物之多，而唯蜩翼之知。吾不反不

側，不以萬物易蜩之翼，何為而不得也。孔子顧謂弟子曰：用志不分，乃凝於神，其痀僂丈人之

謂乎？」（達生六三九——六四一頁）

上面這段話，再度證明莊子實是把由技巧而進於藝術的情形，稱之為「道」。他所說的「累丸」的情

形，乃是技巧修養的過程。「吾處身也」一段，乃是技巧修養的精神根據。莊子剋就人生自身而言體

道，是忘知忘己，有如槁木死灰，以保住其虛靜之心。剋就某一具體之藝術活動而言，則是忘去藝術對象以外之一切，以全神凝注於對象之上，此即所謂「用志不分」。以虛靜之心照物，則心與物冥為一體，此時之某一物即係一切，而此外之物皆忘；此即成為美地觀照。痀僂丈人所說的，實即由忘知忘己以呈現其虛靜之心，而將此虛靜之心凝注於蜩翼（藝術對象）之上；此時蜩翼以外之一切，皆已將其忘掉，而蜩翼即無異於天地萬物。這正是美地觀照的具體實現。

但若僅止於此，而無技巧的修養，則只能對蜩翼作美地享受，並不能作「承蜩」的美地創造。若技巧的修養不是根據於這種美地觀照的精神，則其技巧亦將被拘限於實用目的的範圍之內，而難由技以進乎道，即難進入於藝術的領域。「用志不分」，是以美地觀照觀物，以美地觀照累丸（技巧之修養）。「乃凝於神」之神，是心與蜩的合一，手（技巧）與心的合一。三者合為一體，此之謂凝於神。因凝於神，則當其承蜩（創造藝術）時，非自外取，而猶取之於自身之所固有，所以能「掇之也」。莊子所要求的藝術創造，必須如造物者之「彫刻眾形而不為巧」（大宗師二八一頁），即巧而忘其為巧，創造而忘其為創造，則創造便能完全合乎物的本質本性。這才是最高地藝術創造。但這必須通過精神與技巧的修養而始能達到。

顏淵問仲尼曰：吾嘗濟乎觴深之淵，津人操舟若神。吾問焉，曰操舟可學邪？曰：可。善游者（

善於游泳者） 數能 （成疏：數習則能） 。 若乃夫沒人 （猶今日之所謂「蛙人」） 則未嘗見舟 （言

雖平日未嘗見舟） ，而便操之也 （但見舟即能操之） 。 吾問焉而不吾告，敢問何謂也？ 仲尼曰：

善游者數能，忘水也。 若乃夫沒人之未嘗見舟而便操之也，彼視淵若陵，視舟之覆，猶其車却 （

後退） 也。 覆却萬方陳乎前 （言舟之顛簸萬端在己之前） ，而不得入其舍 （而無所動於其心） ，

惡往而不暇 （從容也） 。 以瓦注 （以瓦作賭注） 者巧，以鉤 （鉤帶） 注者憚，以黃金注者殙 （昏

亂） 。其巧一也，而有所矜，則重外也。 凡外重者內拙。」 （同上六四一——六四三頁）

「有所矜」之「矜」 ，恰與「忘」相反。 因主觀與對象合一，遂與對象相忘，而大巧以出。 「矜」是

對象與主觀有距離，而主觀感覺受有對象壓力之心理狀態。 如此，則主觀輕而對象重，此之謂「外

重」。何以「外重者內拙」？ 因己 （內） 與對象 （外） 判而為二，並感覺受有對象之壓力，則內將不

能運用自如而不能不拙。 其所以內外判而為二，乃因內未能沉浸於外之中，即自己之精神，未能沉浸

於對象之中；於是對象即未能為自己之精神所涵蓋；主客之間，無形中發生一種抗拒。 「沒人」所以

能己與物冥的精神；故物為己所涵蓋，遂能「物之」而操縱自如了。

「紀渻子為王養鬥雞。十日而問，雞已乎？ （成疏：堪鬥乎？）」曰：未也，方虛憍 （驕矜） 而恃

氣 （意氣） 。十日又問。曰：未也，猶應響景 （成疏：見聞他雞，猶相應和，若形聲影響也） 。

十日又問。曰：未也，猶疾視而盛氣（成疏：心神尚動，故未堪也）。十日又問。曰：幾矣，

雞（他雞）雖有鳴者，已無變矣。望之似木雞矣。其德全矣。異雞無敢應者，反走矣。」（同上

六五四——六五五頁）

按所謂「木雞」之「木」，即痀僂丈人之「若厥株拘」，「若槁木之枝」。「其德全」之「全」，即

梓慶的「外滑消」，亦即孔子所說的「用志不分」。此與前引各故事，精神是一致的。而其達到「木

雞」之工夫過程，正同於梓慶削木爲鐻的工夫過程，亦即是同於莊子的人生體道之工夫過程。所以此

一故事，是由鬥雞的遊戲活動，以追溯到雞的藝術主體性，因而藉此以顯示藝術精神之修養過程及其

呈現之情狀。

「孔子觀於呂梁，縣（懸）水三十仞，流沫四十里，黿鼉魚鱉之所不能游也。見一丈夫游之；以

爲有苦而欲死也，使弟子並流而拯之。數百步而出，被髮行歌而游於塘（成疏：塘，岸也）下。

孔子從而問焉，曰：吾以子爲鬼；察子，則人也。請問蹈水有道乎？曰：亡。吾無道。吾始乎

故，長乎性，成乎命。與齊（水之旋回處）俱入，與汨（司馬云：涌波也）偕出，從水之道而不

爲私焉。此吾所以蹈之也。孔子曰：何謂始乎故，長乎性，成乎命？曰：吾生於陵而安於陵，故

也。長於水而安於水，性也。不知吾所以然而然，命也。」（同上六五六——六五八頁）

按上面的故事，是象徵人在險惡環境之中，而依然能保持「被髮行歌」的藝術生活。而此種藝術生活之獲得，實由其蹈水的技巧，乃進乎道的技巧。他所說的「故」、「性」、「命」，實際是說明他的技巧修養上的三個過程。因為是山上的懸瀑，所以他首先要與山相習，相習之至，有如故舊，這即是「故」。進一步要與水相習，相習之至，有如性成，這即是「性」。再進一步而感覺自己與此懸瀑為一體而不可分，有涉險之巧而忘其為巧，這即是「命」。庖丁是自己的精神與牛為一體，以至「目無全牛」，所以能「批大卻，導大窾」，而「恢恢乎其於遊刃有餘地。」此一蹈水丈夫之精神，是與此懸瀑為一體，心無險巇，所以能「與齊俱入，與汨偕出，從水之道」而「不知其所以然而然」。這亦即是庖丁的「官知止而神欲行」。所以此丈夫雖說「吾無道」，乃是行文的曲折，實同於庖丁的技而進乎道。

在上面的故事後面，緊接著是梓慶削木為鐻的故事。此故事的原文已錄在前面，這裏應當補充若干解釋。「鐻成，見者驚猶鬼神」，這是形容鐻的極高的藝術性。從「必齊以靜心」到「輒然忘吾有四枝形體也」；當是時也，無公朝」，是說明他由忘欲忘知忘世，以呈現出美地觀照的虛靜之心。「其巧專而外滑（外物可以亂心之事）消」，這即是孔子所說的「用志不分」。「以天合天」，是說以自己虛靜之天性，與鐻之「天性」，冥合而為一；即孔子所說的「乃凝於神」。因為「凝於神」，是說以自

此時他所要創造的鐻，不在外而在他精神之內，此即所謂「然後成見（現）鐻」。此時「加手」去創造，不是以主觀去追求客觀的鐻，而是以自己的手實現自己精神中之鐻。而此精神中之鐻，又係客觀之木之可以為鐻者，毫無歪曲地進入於虛靜之心的「表象」。這是主客合一以後的創造，此之謂以天合天。這正是「鐻成驚猶鬼神」的原因之所在。

「工倕（堯時巧臣）旋（以手運旋）而蓋（宣穎云：猶過也）規矩。指與物化，而不以心稽（求），故其靈臺（心）一而不桎。」（同上六六二頁）。

按上面簡單幾句話，實透出了藝術最高的技巧與心靈。技巧的進程，首先須有法度；若以木匠而言，即應當有規矩。但欲由一般的工藝進而為藝術，則須由有法而進於無法，在無法中而又有法。有法而無法，乃是把法的規格性、拘限性化掉了，實際是超過了；這是超過了法的無法，所以在無法中而又自然有法。這是代表方法的。最緊要的是「指與物化，而不以心稽」的兩句話。指與物化，是說明表現的能力、技巧（指），已經與被表現的對象，沒有中間的距離了。這表示出最高地技巧的精熟。和庖丁的官知止而神欲行，及輪扁的得之手而應於心，是同樣的技巧境界。但這種技巧的精熟，更須有一個精神的來源，此即是「不以心稽」。以心求對象（心稽），是對象與自己的心還有距離。對象與自己的心還有距離，則由心所運用的手，也不能不與對象有距離，這

便不能手與物化。不以心稽，乃是心與物已合而為一，用不上以心稽。這與庖丁的「以神遇而不以目視」，完全是主客一體的精神狀態。而其所以能主客一體，是由忘知忘欲的心的虛靜。因為虛靜，故「徇耳目內通」於心的對象，是前後際斷，左右緣絕的孤立化的對象，所以靈台是一。但此時之

「一」，乃成立於虛靜之心上，心對於它，是不將不迎，無所沾滯，此之謂「靈台一而不桎。」

「宋元君將畫圖，衆史皆至，受揖而立，舐筆和墨，在外者半（宣云：此不能畫者）。一史後至，儃儃（李云：舒閒之貌）然不趨，受揖不立，因之舍。公使人視之，則解衣般礴（司馬云：謂箕坐也）贏（司馬云：將畫，故解衣見形）。君曰可矣。是眞畫者也。」（田子方七一九頁）

上面的故事，常爲後來的畫論者所引用。郭象對此的解釋是「內足者神閒而意定」，猶嫌朧統。此畫史之意境，與梓慶由心齋所達到的意境，實完全相合。他的儃儃然不趨，受揖不立，是他的「虛靜之心」，「不敢懷賞爵祿」，「不敢懷非譽巧拙」，乃至「無（忘）公朝」。及其解衣般礴，這是他的「輒然忘吾有四枝形體」。他在這種虛靜的精神狀態之下，乃能「用志不分」，主客一體，這當然是一個偉大畫家的精神境界。

「列禦寇爲伯昏無人射，引之盈貫（成疏，滿鏃也），措杯水其肘上，發之，適矢（王先謙：言

矢已發，而其次適矢，復重入扣也）。方矢復寓（方呇矢，復寄杯於肘上）。當是時，猶象人也。（成疏：木偶土梗人也）。嘗（試）與汝登高山，履危石，臨百仞之淵，背逡巡（成疏：猶却行也），足二分垂在外，揖禦寇而進（讓：）之。禦寇伏地……汗流至踵。伯昏無人曰：夫至人者，上闚青天，下潛黃泉，揮斥（郭注：猶縱放也）八極，神氣不變。今汝怵然有恂目（按猶眩目）之志，爾於中也殆矣夫。」（田子方七二四——七二五頁）

按上面的寓言，意味深遠。列禦寇之「猶象人」，這是與梓慶畫史及木雞同一境界，故能成其射的藝術。但所有藝術家的精神修養，都是以一具體地藝術對象為其界域。在此一界域之內，有其精神上的自由、安頓之地。但一旦離開此一界域，而與危慄萬變的世界相接，便會震撼動搖，其精神上的自由、安頓，即歸於破壞，於是藝術的根基也便動搖了。現代藝術家的反藝術傾向，正可由此加以了解。伯昏無人的話，是就整個人生的精神修養，以成就整個人生、人格的境界。在此境界之內，精神所涵的不僅是某一種特定地具體地藝術對象，而是涵融著整個的世界，而將之加以藝術化。此時可以不必特意要求某一特種藝術的成就；但若有所成就，則在此立基的某種藝術，便不是作為個人的藝術化的象徵而存在。道家在人生中落實的道，與一般之所之塔而存在；乃是作為全世界，全人生的藝術化的象徵而存在。

謂藝術精神的區別，莊子與一般藝術家的區別，正是此處的列禦寇與伯昏無人的區別。

「大馬（大司馬）之捶（鍛）鉤（腰帶）者，年八十矣，而不失豪芒。大馬曰：子巧與？有道與？曰：臣有守也。於物無視也，非鉤無察也。是用之者，假不用者也；以長得其用。而況乎無不用者乎？（成疏：況乎體道聖人，無用無不用，故能成大用。）物孰不資焉。」（知北遊七六〇──七六一頁）

按上一故事，係說明某一藝術之成就，是來自忘衆用以成其某種藝術之用。故無用不僅爲美地觀照得以成立的重大因素，也是藝術技巧修養過程中的重大因素。此是上述各故事中之「忘」的境界的另一說法。然忘衆用以成一用，則其心仍繫於一用而未能完全解脫，其成就終限定於某一特定之藝術品。「無用無不用」，乃由整全地人格、精神之無用，以成就「與物爲春」之大用。此處亦透露出莊子乃至莊子學徒，與一般地藝術家的同中之異。而這種異，乃是藝術精神自覺的程度之異，其同爲藝術精神，則並無二致。

上面所引的各故事，既非出於莊子一書中之特定一篇；而各篇之作者，只能說是出於莊子及其學徒，可能也非成於一人乃至一時。但遺些故事中所含的內容，幾乎完全是一貫的。約略言之：（一）非常重視技巧。這種技巧，要達到手與心應，指與物化的程度。（二）手與心應之心，乃是心與物相

融之心。亦即是主客一體之心。（三）要達到心與物相融，須經過「齊以靜心」的工夫；這即是莊子之所謂「心齋」，坐忘。這是藝術家人格修養的起點，也是藝術家人格修養的終點。（四）由上述的精神所達到的技巧上的特別成就，與一般的技巧相較，莊子及其學徒，便稱之爲道；此即庖丁所謂「臣之所好者道也，進乎技矣」。進乎技，是由實用的要求與拘束，而達到藝術的自由解放。（五）莊子的所謂道，與藝術家的道的關係，正如前所述的列禦寇之射，與伯昏無人之射一樣，有偏與全之別，而無本質之別。最重要的是，在這些故事中的內容的一貫性，正是來自莊子所體現出的藝術精神的根源性，整全性。而在莊子，則謂之「體道」。

第十八節　結　論

儒家發展到孟子，指出四端之心；而人的道德精神的主體，乃昭澈於人類「盡有生之際」，無可得而磨滅。在這種地方所發生的一切爭論，都是自覺不自覺的爭論，或自覺的程度上的爭論。道家發展到莊子，指出虛靜之心；而人的藝術精神的主體，亦昭澈於人類盡有生之際，無可得而磨滅。但過去的藝術家，只是偶然而片斷地「撞着」到這裏；這主要是因時代語言使用上的拘限，所以有待於我這篇文章的闡發。

莊子所體認出的藝術精神，與西方美學家最大不同之點，不僅在莊子所得的是全，而一般美學家

所得的是偏；而主要是這種全與偏之所由來，乃是莊子係由人生的修養工夫而得；在一般美學家，則

多係由特定藝術對象、作品的體認，加以推演、擴大而來。因為所得到的都是藝術精神，所以在若干

方面，有不期然而然地會歸。但西方的美學家，因為不是從人格根源之地所湧現、所轉化出來的，則

其體認所到，對其整個人生而言，必有為其所不能到達之地；於是其所得者不能不偏。雖然他們常常

把自己體認所到的一部分，組織成為包天蓋地的系統。此一情勢，到了現象學派，好像已大大地探進

了一步。但他們畢竟不曾把握到心的虛靜的本性，而只是「騎驢求驢」的在精神「作用」上去把捉。

這若用我們傳統的觀念來說明，即是他們尚未能「見體」，未能見到藝術精神的主體。正因為如此，

所以他們不僅在觀念、理論上表現而為多歧，而為奇特；並且現在更墮入於「無意識」的幽暗、孤絕

之中。這與莊子所呈現出的主體，恰成為一兩極的對照。

　其次：儒道兩家的人性論的特點是：其工夫的進路，都是由生理作用的消解，而主體始得以呈

現；此即所謂「克己」、「無我」、「無己」、「喪我」。而在主體呈現時，是個人人格的完成，同

時即是主體與萬有客體的融合。所以中國文化與西方文化最不同的基調之一，乃在中國文化根源之

地，無主客的對立，無個性與羣性的對立。「成己」與「成物」，在中國文化中認為是一而非二。但儒

道兩家的基本動機，雖然同是出於憂患意識（註八十三）；不過儒家是面對憂患而要求加以救濟；道家則是面對憂患而要求得到解脫。因此，進入到儒家精神內的客觀世界，乃是「醫門多疾」（註八十四）的客觀世界，當然是「吾非斯人之徒與而誰與」（論語微子）的人間世界；而儒家由道德所要求，人格所要求的藝術，其重點也不期然而然地會落到帶有實踐性的文學方面——此即所謂「文以載道」之文，所以在中國文學史中，文學的古文運動，多少會隨伴着儒家精神自覺的因素在內。而進入到道家精神內的客觀世界，固然他們決無意排除「人間世」，莊子並特設人間世、應帝王兩篇。但人間世畢竟是罪惡的成分多，此即〈天下篇〉之所謂「沉濁」。面對此一世界而要「和之以天倪，因之以曼衍」（齊物論一〇八頁），在觀念中容易，在與現實相接中困難。多苦多難的人間世界，在道家求自由解放的精神中，畢竟安放不穩。所以齊物論說到「忘年忘義」時，總帶有蒼涼感喟的氣息；而人間世也只能歸結之於「不材避世」（註八十五）。因此，涵融在道家精神中的客觀世界，實在只合是自然世界。

所以在中國藝術活動中，人與自然的融合，常有意無意地，實以莊子的思想作其媒介。而形成中國藝術骨幹的山水畫，只要達到某一境界時，便於不知不覺之中，常與莊子的精神相湊泊。甚至可以說，中國的山水畫，是莊子精神的不期然而然地產品。但這並不是說他的精神，不會在文學上發生影響。所以劉彥和的文心雕龍神思篇便說：

藝術精神之對於各種藝術的創造，可以說是一個共同的管鑰。

「是以陶鈞文思，貴在虛靜。疏瀹五藏，澡雪精神。」虛靜的心靈，是莊子的心靈。而疏瀹澡雪的工夫，正出於莊子的〈知北遊〉。蘇東坡送參寥師詩謂：「欲令詩語妙，無厭空且靜。靜故了羣動，空故納萬境。」其意與彥和不謀而合。所以在莊子以後的文學家，其思想、情調，能不霑溉於莊子的，可以說是少之又少；尤其是在屬陶淵明這一系統的詩人中，更爲明顯。但莊子精神之影響於文學方面者，總沒有在繪畫方面的表現得純粹。

還要特加說明的，進入到道家精神之內的客觀世界，常是自然世界，這是受到道家精神起步處的求解脫的精神趣向的限制。若就虛靜之心的本身而論，並不必有此種限制。虛靜之心，是社會，自然，大往大來之地；也是仁義道德可以自由出入之地。所以宋明的理學家，幾乎都在虛靜之心中轉向「天理」；而「天理」一詞，也即在莊子一書中首先出現。二者間的微妙關係，這裏不深入討論，而只指出進入到虛靜之心的千瘡百孔的社會，也可以由自由出入的仁義加以承當。不僅由此可以開出道德的實踐，更可由此以開出與現實、與大衆融合爲一體的藝術。

莊子不是以追求某種美爲目的，而是以追求人生的解放爲目的。但他的精神，既是藝術性的，則在其人生中，實會含有某種性質的美。因而反映在藝術作品方面，也一定會表現爲某種性格的美。而這種美，大概可以用「純素」或「樸素」兩字加以概括。

「同乎無欲，是謂素樸。」（馬蹄三三六頁）

「機心存於胸中，則純白不備。」（天地四三三頁）

「夫明白入素，無爲復樸……汝將固驚耶？」（天地四三八頁）

「樸素而天下莫能與之爭美。」（天道四五八頁）

「純素之道，唯神是守。守而勿失，與神爲一。……故素也者，謂其無所與雜也。純也者，謂其不虧其神也。能體純素，謂之眞人。」（刻意五四六頁）

上面的材料當然說的是人生的修養工夫、境界。而純素的觀念，同時即可以作爲由「恬惔（淡）寂寞」（刻意五三八頁）的人生所流露出的純素之美。「純素」的另一語言表現，即是後來畫家、畫論家所常說的「逸格」或「平淡天眞」。逸格或平淡天眞之美，始終成爲中國繪畫中最高地嚮往，其淵源正在於此。

說到這裏，我原來想用「爲人生而藝術」的流行名詞以概括由孔子所奠定的儒家系統的藝術精神；用「爲藝術而藝術」的流行名詞，以概括由莊子所奠定的道家系統的藝術精神。但是，西方所謂爲藝術而藝術，常指的是帶有貴族氣味，特別注重形式之美的這一系列，與莊子的純素地人生，純素地美，不相脗合。莊子思想流行於魏晉，於宋梁；但六朝的駢文，其爲藝術而藝術的氣味很重；實係由

漢賦所演變而出的一派文學，與莊子的精神，反甚少關係。由此即可知莊子的藝術精神，與西方之所謂「爲藝術而藝術」的趨向，並不相符合。尤其是莊子的本意只着眼到人生，而根本無心於藝術。他對藝術精神主體的把握及其在這方面的了解、成就，乃直接由人格中所流出，並即以之陶冶其人生。吸此一精神之流的大文學家，大繪畫家，其作品也是直接由其人格中所流出，所以，莊子與孔子一樣，依然是爲人生而藝術。因爲開闢出的是兩種人生，故在爲人生而藝術上，也表現爲兩種形態。因此，可以說，爲人生而藝術，才是中國藝術的正統。不過儒家所開出的藝術精神，常須要在仁義道德根源之地，有某種意味的轉換。沒有此種轉換，便可以忽視藝術，不成就藝術。程明道與程伊川對藝術態度之不同，實可由此而得到了解。由道家所開出的藝術精神，則是直上直下的；因此，對儒家而言，或可稱莊子所成就爲純藝術精神。

附　註

註一：韓非子顯學篇。

註二：見拙著中國人性論史先秦篇十三章四一七——四一八頁。

註三：「成」的觀念，係由莊子齊物論中轉用而來；這是與「用」相關連的觀念。

註四：見拙著中國人性論史先秦篇第十一章三二五頁。

註五：〈莊子齊物論〉：「凡物無成與毀。」

註六：請參閱拙著中國人性論史先秦篇第十三章四一五頁。

註七：董其昌以「畫禪」名室，以見其微尚。

註八：如日人鈴木大拙在所著禪與日本文化中，特強調此點，即其一例。

註九：莊子知北遊：「夫體道者，天下之君子所繫焉。」（五五頁。本章莊子頁數，皆指中華書局版莊子集釋而言。）

註十：請參閱圓賴三著美的探求二五七——二七〇頁。

註十一：同上二七一頁。

註十二：見日譯托爾斯泰（L. N. Tolstoy 1828—1910）著藝術是什麼？河出文庫本二七一——二八頁。

註十三：禮記樂記：「大禮必簡，大樂必易。」

註十四：見日譯卡西勒（E. Cassirer 1874—1945）人間三三二頁。

註十五：旧譯托爾斯泰藝術是什麼？二五六頁。

註十六：有關李普斯的係引自美的探求一二八頁。有關海德格的係引自同書二一五頁。

註十七：同上書四一九頁。

註十八：見日譯卡西勒人間二一一頁。

註十九：參閱上書二三〇──二三一頁。

註二十：參閱上書二三二──二三六頁。

註廿一：今人王叔岷有莊子通論一文（學原一卷九期、十期）即以「遊」字爲莊子之通義。

註廿二：日譯岩波版康德判斷力批判上卷六七頁。

註廿三：見日譯托爾斯泰藝術是什麼？二五頁。

註廿四：同上三四頁。

註廿五：見日譯雅斯柏斯所著之世界──哲學第一卷下二一七頁。

註廿六：見美的探求一二八頁。

註廿七：同上二一四──二一五頁。

註廿八：參閱上書一一六──一二〇頁。

註廿九：見上書一五二──一五三頁。

註三十：見上書一六五及一六九頁。

註卅一：以下關於現象學有關的陳述，皆係節取自美的探求一六九──一七九頁。

註卅二：美的探求一二〇頁。

註卅三：同上一一五頁。

註卅四：取自上書三三四——三四四頁。

註卅五：見上書一一七頁。

註卅六：同上。

註卅七：同上一二一——一二三頁。

註卅八：同上一六六頁。

註卅九：同上一二六頁。

註四十：同上一九八頁。

註四十一：同上二五二頁。

註四十二：同上一二○頁。

註四十三：齊物論「大仁不仁」（八十三頁），由此可知他所求的是大仁。

註四十四：大宗師：「是役人之役，適人之適，而不自適其適者也。」（二三二頁），是莊子正欲求得「自適其適。」而這種自適，乃是與天地萬物相通的。天道篇說：「……言以虛靜推於天地，通於萬物，此之謂天樂。」又有至樂篇。可知莊子所追求的是超越於世俗之樂（洛）的大樂（洛）

註四十五：參閱美的探求四一八——四二一頁。

第二章　中國藝術精神主體之呈現

註四十六：參閱日譯本卡西勒人間二四〇頁。

註四十七：同上二一八——二一九頁。

註四十八：同上二三二頁。

註四十九：《美的探求》一八九頁。

註五　十：同上二〇三頁。

註五十一：同上一四五——一四八頁。

註五十二：同上一四九頁。

註五十三：日譯卡西勒人間二三四頁。

註五十四：《美的探求》一五二——一五三頁。

註五十五：同上二一九頁。

註五十六：同上二二七頁。

註五十七：見日譯康德判斷力批判第一篇第一章第一節、第二節。六四——六七頁。

註五十八：同上。康德在此處，以趣味判斷爲「直感地判斷」；其規定的根據是純主觀的。認識判斷，是邏輯地

　　　　　（Logisch）判斷；其表象是僅關係於客體的。

註五十九：日譯卡西勒人間二三二頁。

註 六 十：美的探求二三六──二三七頁。

註六十一：日譯卡西勒人間二三二頁。

註六十二：莊子山木：「方舟而濟於河，有虛船來觸舟，雖有惼心之人不怒。……人能虛己以遊世，其孰能害之。」（六七五頁）

註六十三：莊子天地篇：「萬物復情，此之謂混冥。」又大宗師：「中央之帝為渾沌。」（三○九頁）亦同此意。

註六十四：莊子秋水篇六○三──六○四頁。

註六十五：同上六○五頁。

註六十六：美的探求一二一──一二三引 Lipps: Aesthetik, S. 32—34。

註六十七：日譯卡西勒人間二三二頁。

註六十八：莊子養生主：「指窮於為薪，火傳也，不知其盡也。」（一二九頁）

註六十九：以上請參閱拙著中國人性論史先秦篇第十二章四○五──四○七頁。

註 七 十：見創元社出版旧譯雅斯柏斯著世界卷下二二三頁。

註七十一：同上二二六頁及二二七頁。

註七十二：此文收入日本春秋社世界大思想全集二十九冊。

註七十三：舊譯托爾斯泰藝術是什麼？一九二頁。

註七十四：按天下篇在莊子自述的這一段中「彼其充實不可已」的這句話，從來都把它屬下讀。我現在才了解應當屬上讀，以說明上文所述之「其書」「其辭」，都是由「充實不可已」而來；這才文從義順。

註七十五：莊子一書，當然有莊子後學的文章在裏面。但從天下篇上面所引的一段文章看，此書的主要部分，分明是出自莊子之手。並且即使在出於其後學之手的文章中，也大體保持住莊子本人所寫的文體。這正可以證明思想與文體有密切地關係。

註七十六：莫爾頓（R. G. Moulton 1849—1924）的文學的近代地研究（The Modern Study of Literature）一書中的第二十四章，專論詩的比喻、象徵的表現。見日譯本四六〇──五二〇頁。

註七十七：莊子齊物論：「此之謂天府。」

註七十八：同上「此之謂葆光」註。

註七十九：莊子齊物論：「參萬歲而一成純」，是說參揉萬歲之久，依然只是「一」而不見其「多」，只是「成」而不見其「毀」，只是「純」而不見其「雜」。

註八十：此書係一九五六年日本東京大學出版。

註八十一：見原著四六五──五六〇頁。

註八十二：我對此一語之解釋，與郭注、成疏不同。

註八十三：請參閱拙著中國人性論史先秦篇第二章。

註八十四：莊子人間世一三二頁，此處係作爲顏回引孔子平日之言，或係寓言；但實與孔子之精神相合。

註八十五：按人間世之前半段的三個故事，雖皆托於入世。而自「匠石之齊」以下的四個故事（一七〇──一八六頁），其主旨則皆在以「不材避世」。

第三章 釋氣韻生動

第一節 前 言

南齊謝赫，除了陳姚最（註一）的續畫品錄上，記有對他的作品所作的一段評論外，其生平都無從查考。但他却留下了古畫品錄一卷，主要乃品第二十七個畫家的優劣（註二），而將其分為六品。在其序論性質的一段文章中，有下面幾句話：

「雖畫有六法，罕能該盡。而自古及今，各善一節。六法者何？一曰氣韻生動是也（參閱註二）。二曰骨法用筆是也。三曰應物象形是也。四曰隨類傳彩是也。五曰經營位置是也。六曰傳移模寫是也。」

我國正式的畫論，或當以張彥遠歷代名畫記中所保存的晉顧愷之的論畫為最早。但以簡單地文字，說出一個完整地輪廓，構成一個素樸地系統，尊定中國爾後畫論基礎的，則不能不首推上面所引的謝赫的六法。所以宋郭若虛的圖畫見聞誌論氣韻非師項下謂「六法精論，萬古不移」。這話雖然說得有點誇大，但亦由此可以想見其影響之大。

六法中除傳移模寫，是以臨模他人的作品，作技巧上的學習方法，與創作無直接關係外，其餘五

種，可以說是創作時構成一件作品的五種基本因素；因之，五者間應當有其內在地關連。但是，<u>謝赫</u>

本人對此種關連，既未作進一步地說明；而對各法的內容，亦未作具體地闡釋。六法中的氣韻生動，

乃最重要，而又最不容易理解的。我國過去對名詞的使用，既不十分嚴格；許多人提到此一重要詞句

時，也多只作片斷地表詮。本來，藝術的意境，只能由體認而得；其表現為語言，也常是簡單地形

式。但體驗的東西，在今日若不經過知識地分解，究不易使一般人作真切地把握。何況有清中葉以

後，知識分子受到餖飣考據的學風，及現實主義的時風的激盪，在精神上，與古人的藝術精神，更不

相銜接。所以在畫論方面，也愈來愈趨於膚淺。近代<u>日本</u>人士方面，對此一問題，作了不少的研究；

尤以<u>金原省吾</u>氏<u>支那</u>上代畫論研究一書（註三），工夫下得最深；對這些問題，分析得最細密。但他因

對氣韻的氣，及「骨法用筆」的骨法，有了誤解，因而把問題的重點，安放在骨法用筆上面，這似乎

走入了歧途。至於西方有人以六法起源於<u>印度</u>的 Sadanga （註四）；由這種望文生義的附會，亦可以

了解真正把握此一問題之不易。本文的目的，乃在對六法中的氣韻生動，作一番比較詳細地考查。我

覺得此語的含義明，則不僅六法的全義亦因之而明；並且<u>中國</u>繪畫的精神、特性，亦可由此而把握到

一個梗概。

不過氣韻生動一語，不僅後來隨時代的不同，隨作者的不同，而將其意義多少有所引伸、移轉。即在謝赫自己所著的古畫品錄中，當應用到作品的品第時，似亦缺少顯明地界定。蓋中國文化傳統中，本無下定義的習慣；而六朝人因注重修辭太過，常將字句作象徵性地使用，致使語意更容易矇矓。但氣韻生動這句話，如後所述，是積累了當時許多人的體驗，始能出現的一句話；它是作為藝術自身的一種存在，而被謝赫加以陳述；並非謝赫把它當作自己的思想而加以陳述的。其本身所具有的確切內容，不關係於陳述的方式如何而有所損益。今日要了解中國藝術的精神，勢必須先把這句話的原有意義，加以確定、疏解。其方法，只有先把出現這一觀念的時代背景，弄個清楚、明白，在廣義、狹義的時代背景中來確定此語所含的內容。因為它的內容，本是由當時的廣義、狹義地背景所賦予的。

第二節　書（字）與畫的關係問題

中國的繪畫，雖可追溯到遠古；但對繪畫作藝術性的反省，因而作純藝術性的努力與評價，也和文學、書法一樣，還是東漢末年，下逮魏晉時代的事情。談到繪畫，首先應打破傳統的書、畫同源，或書出於畫的似是而非之說（註五）。從我國龍山期、仰韶期的彩陶，以逮殷代的青銅器，其花紋的情

形，在今日猶可考見。這可以說是今日能夠看到的中國最古的繪畫。彩陶文化期的花紋，多彩多姿；青銅器的花紋，威重神密；但兩者皆係圖案地、抽象地性質，反不如原始象形文字之追求物象。一直到戰國時期，才有一部分銅器上的狩獵、動物的花紋，帶有活潑地寫實意味。由這種古代實物的考查，可以明瞭我國的書與畫，完全屬於兩種不同的系統。由最早的彩陶花紋來看，這完全是屬於裝飾意味的系統；它的演變，是隨被裝飾物的目的，及關於此種目的的時代文化氣氛而推動。所以它本身沒有象形不象形的問題。例如把這類花紋應用到衣服器物上面，以表示服用者的不同身份，這依然是對被裝飾的對象，由裝飾的象徵性而賦與以當時所要求的意味。各時代所要求的意味或有不同，但其屬於裝飾的基本性格，却毫無改變。其中可以象某種物形，也可以不象任何物形。由甲骨文的文字來看，這完全是屬於幫助並代替記憶的實用系統；所以一開始便不能不追求人們所要記憶的事物之形。文字的演變，完全由便於等到約定俗成之後，便慢慢從事物之形中解放出來，以追求實用時的便利。文字的演變，完全由便於實用的這一要求所決定。所以文字與繪畫的發展，都是在兩種精神狀態及兩種目的中進行。何況我國六書中指事的起源，沒有人能說它會晚於象形。例如指事中的「一」、「上」、「下」等字的指事，是象意的，是爲了幫助並代替記憶的，決不同於裝飾性的抽象。因造字之始，即有指事的方法，即可斥破由象形文字而來的文字是與繪畫同源，或出於繪畫之說之謬。由此可以斷言，書與畫完全是屬於

兩個不同的精神與目的的系統。周禮將繪畫之事，統於冬官。而春官外史則專掌書令；這正反映出古

代書畫本屬兩個系統的遺意。

書畫的密切關連，乃發生在書法自身有了美地自覺，成為美地對象的時代；這依然是開始於東漢

之末，而確立於魏晉時代。其引發這一自覺的，恐怕和草書的出現有關係。因為草書雖然是適應簡

便的要求，但因體勢的流走變化，易於發揮書寫者的個性，便於不知不覺之中，成為把文字由實用帶

到含有遊戲性質的藝術領域的橋樑。由草書的藝術性而推及其他各體，乃至推及古代文字。所以在歷

史中最先在書法上受到藝術性地欣賞的，當為後漢章帝時杜度的章草；由此流衍而為崔瑗的草賢，張

芝的草聖。竹林名士，皆善草書或行書，因與其性情相近（註六）。而張彥遠的書法要錄，一開始便錄

有後漢趙一的非草書。非草書，是對草書加以非難。他對草書要加以非難，是因為當時人學習草書的

風氣，幾乎代替了經學的風氣。趙氏認草書為「示簡易之旨，非聖人之業」。可是一般人，受了杜、

崔、張的影響，引起了學習的狂潮。「鑽堅仰高，忘其疲勞。夕惕不息，仄不暇食。十日一筆，月數

丸墨。領袖如皂，唇齒常黑。雖處以坐，不遑談戲。展指畫地，以草劃壁。臂穿皮刮，指爪摧折。見

鰓出血，猶不休息。」而「草書之人，蓋伎藝之細者耳，鄉邑不以此較能，朝廷不以此科吏，博士不

以此講試，四科不以此求備。」這可以說是無用之物；所以他勸大家把這一番精力，應「用之彼七經」

和「稽曆協律」這一方面。由此不難窺見自杜度的草書成功後所引起的對草書的欣賞與學習的狂潮。我以為書法是在此種狂潮中才捲進了藝術的宮殿。書法從實用中轉移過來而藝術化了，它的性格便和繪畫相同。加以兩者使用筆墨紙帛的同樣工具；而到了唐中期以後，水墨畫成立，書與畫之間，更大大地接近了一步，於是書畫的關係，便密切了起來；遂使一千多年來，大家把兩者本是藝術性格上的關連，誤解為歷史發生上的關連。

即使在藝術性的關連上，後許多人，以為要把畫畫好，必先把字寫好的看法，依然是把相得益彰的附益地關係，說成了因果上的必然地關係。書與畫的綫條，雖然要同樣的功力；但畫的綫條，一直在吳道子晚年的「如蓴菜條」出現以前，都是勻而細的，有如「春蠶吐絲」的綫條；這和書的綫條，也是屬於兩種型態，自然須要用兩種技巧。事實上，固然許多人善書同時也善畫；但吳道子本來是「學書於張長史旭，賀監知章。學書不成，因工畫。」（註七）而元代四大畫家之一的倪雲林，據董其昌畫旨引顧謹中題倪畫云：「初以董源為宗。及乎晚年，畫益精詣而書法漫矣。」董又加按語說：「蓋倪迂書絕工緻，晚年乃失之。」在元以前，有許多名畫人在自己的作品上多不署款，或把自己的名字寫在不易被人注目的地方，主要這是怕不很高明的字破壞了自己畫面的關係。我在這裏不是說書法對繪畫沒有幫助；而是在指出繪畫的基礎，並非一定要建立於書法之上，而是可以獨立發展的。沈顥

山水法在〈落欵項〉下謂「元以前，多不用欵，款或隱之石隙，恐書不精，有傷畫局。」這即足以證明繪

畫的成就，原與書法並無關係。宋以後，有一部份人，把書法在繪畫中的意味強調得太過，這中間實

含有認為書法的價值，在繪畫之上，要借書法以伸張繪畫的意味在裡面。這便會無形中忽視了繪畫自

身更基本的因素，是值得重新加以考慮的。

第三節　玄學的推演及人倫鑒識的轉換

現在要追問的是，在中國人的心靈裏，所潛伏的與生俱來的藝術精神，何以一直要到魏晉，才在

文化中有普遍地自覺，此時始賦與很早便已存在的藝術作品以獨立地價值，並意識地推動當時的純

藝術活動呢？先簡單地答覆一句，這與東漢以經學為背景的政治地實用主義的陵替，及老莊思想的

抬頭，有密切地關係。老莊思想，尤其是莊子的思想，如前章所述，實際即是藝術精神；則魏晉玄學

對藝術的啓發、成就，乃很自然之事。所以這裡對魏晉玄學，應先作一簡單地考查。

〈世說新語文學第四〉中有一條註謂袁宏「以夏侯太初（玄）、何平叔（晏）、王輔嗣（弼）為正始

名士。阮嗣宗（籍）、嵇叔夜（康）、山巨源（濤）、向子期（秀）、劉伯倫（伶）、阮仲容（咸）、

王濬沖（戎）為竹林名士。裴叔則（楷）、樂彥輔（廣）、王夷甫（衍）、庾子嵩（敳）、王安期

（承）、阮千里（瞻）、衛叔寶（玠）、謝幼輿（鯤）爲中朝名士。」（註八）三種名士，不僅在時間上有先後，在性格上亦有異同。這些名士，雖然都是玄學的中堅人物；但槪畧言之，正始名士，在思想上係以老子爲主而傳以易義；這是思辨地玄學；乃由繁瑣地經學的反動而來。其中除夏侯玄有「規格局度」，爲世所重外（註九），何、王在生活上都非常庸俗（註十）。從這些名士身上，不能啓發出藝術精神。竹林名士，在思想上實係以莊子爲主，並由思辨而落實於生活之上；這可以說是性情地玄學。他們雖形骸脫畧，但都流露出深摯地性情。在這種性情中，都含有藝術的性格。這是當時知識分子，在曹劉之爭，曹氏與司馬氏之爭，接着是八王之爭的殘酷現實夾縫中，想逃避此一殘酷現實，以希望得到精神上安息之地，而又未能眞正得到的結果。他們對時代、對人生，都有痛切地感受。阮籍是竹林名士中可以作爲範例的人物。三國志魏書卷二十一王粲傳謂籍「倜儻放蕩，行己寡欲，以莊周爲模則。」晉書阮籍傳謂：「籍本有濟世志。屬魏晋之世，天下多故，名士少有全者；籍由是不與世事，遂酣飲爲常。」世說新語德行篇：「晋文王稱阮籍至愼，每與之言，言皆玄遠，未嘗臧否人物。」

但裴松之三國志注謂他「嘗登廣武觀楚漢戰處，乃嘆曰：『時無英才，使豎子成名乎？』」他這種鬱勃難平難言之志，發爲瓌詭特異的八十多首詠懷詩。而他對「天地解兮六合開，星辰隕兮日月頹」的情形，要求「我騰而上將何懷」（註十一）。「騰而上」，即是對世俗的超越。他怎樣「騰而上」呢？

莊子本人是靠虛靜的工夫；而阮籍則是模倣莊周的遺蹟。莊周的精神本來就是藝術精神。所以竹林名士，實爲開啓魏晉時代的藝術自覺的關鍵人物。到了元康名士（即中朝名士），則性情地玄學已經在門第的小天地中浮薄化了，演變而成爲生活情調地玄學。這種玄學，只極力在語言儀態上求其合於「玄」的意味，實即求其合於藝術形態的意味，於是玄學完全成爲生活藝術化的活動了。

其中，還有另外的一個主要因素，也是促成此一活動的力量。東漢末年，人倫鑒識之風大盛，其中最著者爲郭林宗。據林宗別傳，他曾「自著書一卷，論取士之本末，行遭亂亡失。」（註十二）後來，劉劭著了一部人物志，可以說是此一風氣下的結晶。鍾會撰四本論，言才性同異（註十三），也可以說是此一風氣的餘響。這種人倫鑒識，開始是以儒學爲鑒識的根據，以政治上的實用爲其所要達到的目標；以分解的方法，構成他們的判斷。而其關鍵之點，則在於通過可見之形，可見之才，以發現內在而不可見之性，即是要發現人之所以爲人之本質。要從一個人的根源——本質之地，判斷出一生行爲的善惡。及正始名士出而學風大變；竹林名士出而政治實用的意味轉薄；中朝名士出而生命情調之欣賞特隆；於是人倫鑒識，在無形中由政治地實用性，完成了向藝術的欣賞性的轉換。自此以後，玄學，尤其是莊學，成爲鑒識的根柢；以超實用的趣味欣賞，爲其所要達到的目標；由美地觀照，得出他們對人倫的判斷。即是，在前一階段的人倫鑒識，實近於康德之所謂認識判斷；而竹林名士以後，

則純趣於康德之所謂趣味判斷（註十四）。在中朝名士以前，此種趣味判斷在人生中所表現之意味較深；而在中朝名士以後，尤其是到了江左，此種趣味判斷在人生中所表現之意味較淺；但其流行則更爲泛濫。因爲此時的玄學，已脫離其原有的思想性，而僅停頓在生活情調之上。爾後玄學之思想性，反須從佛學方面吸取新地源泉。當時門第中的人物，對於這類趣味判斷，實在費了不少的心力。由下面的材料，即可窺見一般：

「時人欲題目高坐（僧名）而未能。桓廷尉（桓彝）以問周侯（周顗）；曰，可謂卓朗。桓公曰，精神淵箸。」（世說新語卷中之下賞譽第八頁四）

上面故事中的所謂「題目」，即是「人倫鑒識」的「鑒識」。從這一條故事，可知題目一個人，不是一件容易之事。大體說來，題目者須有玄學的修養，以得到美地觀照的能力；而被題目者亦絕對多數爲表徵其玄學之情調，否則沒有被題目的價值。並且此種題目，雖不帶「實用」的意義，但實即對於一個人所作的價值判斷。而對某人加以好的題目，即同於對某人加以褒賞，與以名譽。所以世說新語上有關這類的故事，多列入於賞譽上下篇。正因爲如此，所以當時門第貴族的教養，便以能得到這種題目爲其趣歸。下面的故事，正可證明這一點：

「太傅東海王（司馬越）鎮許昌，以王安期（王承）爲記室參軍，雅相知重。敕世子毗曰，夫學

之所益者淺，體之所安者深。閑習禮度，不如式瞻儀形（註作儀軌）。諷味遺言，不如親承音旨。（註作辭旨）。王参軍人倫之表，汝其師之。……」據註引趙吳郡行狀，則此乃司馬越與趙穆及王承阮瞻鄧攸諸人之書，尚有下述數語：「……小兒呲，既無令淑之資，未聞道德之風。欲屈諸君，時以閑豫周旋燕誨也。」（世說新語卷中之下賞譽第八頁一一二）

上面故事中的所謂儀形，指的是由趣味判斷所得出的某人的容止。所謂「音旨」，即是當時所流行的清言或清談。「無令淑之資」，是說他的兒子尚不夠被判斷的標準。「未聞道德之風」，是說他的兒子尚未接觸到玄學的流風餘韻；這是「儀形」「音旨」的根柢。司馬越此書的大意，是要那幾位名士，以自己的儀形、音旨，薰陶他的兒子，使他的兒子也能修成這種儀形、音旨。儀形、音旨，是成立於生活情調之上；這實際是以玄學的生活情調，爲教養的方法與目標，而不重在有用於應世的「禮度」，及以思想、概念爲主的「遺言」；雖然這種遺言，把老莊之書，也會包括在內。因爲此時玄學的主流，已不在思想上立足了。

不過上面所說的儀形，乃至世說新語的作者所說的容止（註十五），不止於是一個人外面的形相，而是通過形相所表現出來的，在形相後面所蘊藏的，作為一個人的存在的本質。作為一個人的存在的本質，在老子、莊子稱之爲德；又將德落實於人之心。後期的莊學，又將德稱之爲性。在劉劭人物志

中及鍾會四本論中亦稱之爲性。而人倫鑒識作了藝術性的轉換後，便稱之爲「神」。此「神」的觀念，亦出於莊子。莊子逍遙遊「神人無功」；天下篇「不離於精，謂之神人。」德與性與心，是存在於生命深處的本體；而魏晉時的所謂神，則指的是由本體所發於起居語默之間的作用。「王右軍……嘆林公器朗神儁。」〔註十六〕「桓宣武表云：謝尚神懷挺率。」〔註十七〕「孫綽爲愍諫叙曰：神猶淵鏡。」〔註十八〕「弘治膚清，叔寶神清。」〔註十九〕「王戎云：大尉（王衍）神姿高徹。」〔註二十〕陶侃見到庾亮的「風姿神貌」，立刻便改變了他對庾的態度〔註二十一〕。但是神雖由形而見，神形之間，究竟尚有一種距離，所以這是「發見」之見，即是，這須要有藝術性的發見的能力。而這種發見的能力，也正是來自莊子由超越而虛、靜、明之心，正是藝術發見能力的主體。魏晉人的清、虛、簡、遠，雖只是生活情調上的，但這也是莊學在情調上的超越。有這種超越的情調，才可以從形中發現神，乃至忘形以發現其神。

所以〔語林謂溫嶠「姿形甚陋」；而虞預晉書仍謂其「少標俊，清徹英穎。」〔註二十二〕這是忘形以發現其神的結果。

神的全稱是「精神」。精神一詞，正是在莊子上出現的。老子稱道爲精，二十一章「窈兮冥兮，其中有精。」稱道的妙用爲神，六章「谷神不死」。莊子則進一步將人之心稱爲精，將心的妙用稱爲

神。合而言之，則稱爲精神。德充符「今子外乎子之神，勞乎子之精。」在宥「無勞汝形，無搖汝

精。刻意「水靜猶明，而況精神。」又「精神四達並流。」魏晉之所謂精神，正承此而來；但主要是

落在神的一面。所以鄧粲晉紀稱周伯仁「儀容弘偉……精神足以蔭映數人。」（註二三）桓彝稱高坐

爲「精神淵箸。」（註二四）「精神」亦稱「神明」，所以管輅別傳裴徽謂「何尚書神明清徹。」（註

二五）庾道季謂戴安道之畫「神明太俗。」（註二六）但此時的所謂精神，或神，實際是生活情調

上的，實際加上了感情的意味；這是在藝術活動中所必然會具備的。因此，「神」亦稱爲「神情」。

如孫興公謂衛君長「此子神情，都不關山水。」（註二七）濟尼稱「王夫人神情散朗。」（註二八）

這種「神」，是只可感受到，却是看不見，摸不着的；中國人便常將這一類的事物、情景，擬之爲

「風」；所以又稱爲「風神」。如桓彝稱謝安「此兒風神秀徹。」（註二九）王夷甫自謂「風神英俊。」

（註三十）續晉陽秋謂謝安「風神調暢。」（註三十一）王彌「風神淸令。」（註三十二）中興書謂郗恢

「風神魁梧。」（註三十三）再進一步，便乾脆以「風」代「神」，於是「風穎」「風器」「風氣」

「風期」「風情」「風味」「風韻」「風姿」（註三十四）等名詞，大爲流行起來。不僅上面的「風」字.

實際都是。「神」字的意味；並且舉凡當時由人倫鑒識所下的「題目」，如「清」、「虛」、「朗」、

「達」、「簡」、「遠」之類，儘管沒有指明是「神」，其實都是對於神的描述，亦即是神的具體內

容。總括的說一句，當時藝術性的人倫鑒識，是在玄學、實際是在莊學精神啓發之下，要由一個人的形以把握到人的神；也即是要由人的第一自然的形相，以發現出人的第二自然的形相，因而成就人的藝術形相之美。而這種藝術形相之美，乃是以莊學的生活情調爲其內容的。人倫鑒識，至此已經完全擺脫了道德的實踐性，及政治的實用性，而成爲當時的門第貴族對人自身的形相之美的趣味欣賞。

第四節　由人倫鑒識轉向繪畫——傳神與氣韻生動

我在文心雕龍的文體論一文中已指明魏晉時代對於美的自覺，和古希臘時代有相似之點，即是由人自身形相之美開始，然後再延展到文學及書法繪畫等方面去。當時的繪畫，是以人物爲主。而這種人物畫，正是要把上面所述的，由人倫鑒識轉換後所追求的形相之美，亦即是在人倫鑒識中所追求的形相中的神，在技巧上把它表現出來。今日從石刻上所看到的漢代人物畫，是由畫的故事來表現其意義，價值；這是求意義、價值於繪畫自身之外：此一傳統，當然在魏晉時代，也多少還繼續了下來。但魏晉及其以後的人物畫，則主要是在由通過形以表現被畫的人物之神，來決定其意味，價值；這是就繪畫自身所作的價值判斷，這完全是藝術地判斷。魏晉時代繪畫的大進步，正在於此。可以說，繪畫雖有很古的歷史；但繪畫的自覺，繪畫的藝術自律性的完成，却不能不說是自魏晉時代開始。

晉代顧愷之（註三十五），是現代還保有摹本的畫迹（註三十六），並且在張彥遠的歷代名畫記中還保有他的畫論的一個人。他有關繪畫的議論，最可代表上面所述的由人倫鑒識而來的自覺的內容。世說新語巧藝篇第二十一謂：

「顧長康（愷之字）畫人，或數年不點目睛。人問其故，顧曰：四體妍蚩，本無關於妙處。傳神寫照，正在阿堵中。」（卷下之上頁二十六—二十七）

在上面的故事中，顧長康的話，關涉到繪畫的技巧問題，此處暫不討論。此處只指出，特值得注意的，是「傳神寫照」四字。「寫照」，即係描寫作者所觀照到的對象之形相。而係將此對象所蘊藏之神，通過其形相而把它表現（傳）出來。「照」是可視的，神是不可視的，神必須由「照」而顯。但更重要的是，顧氏說此話的意思，乃認爲寫照是爲了傳神；寫照的價值，是由所傳之神來決定。此即是要把當時的人倫鑒識對人所追求的作爲人地本質的神，通過畫而將其表現出來。神是人地本質，也是一個人的特性。必傳神，而後始盡到人物畫的藝術地真。所以「傳神」兩字，便形成了中國爾後人物畫的不可動搖地傳統；蘇軾有傳神記（註三十七），宋陳造的江湖長翁集中亦有論寫神一文，蔣驥則更有傳神秘要，都說明了這一事實。

世說新語卷中之上賞譽上第八注引「顧愷之畫贊曰：濤（山濤）無所標明，淳深淵默，人莫見

其際」；所謂「淳深淵默」，這是山濤的神；為山濤畫像，即是要把這種神傳出來。他的論畫的重點，及他的畫雲臺山記的用心，可以說都是對傳神的要求。都是苦心於如何而始可達到傳神的目的。

據金原省吾的推論，尚生存於梁天監中的謝赫，大約後於顧愷之七十年（註三十八），可以說是與著文心雕龍的劉勰及著詩品的鍾嶸，是約畧同時的人物。他所舉出的六法，先不妨作一結論：除了「經營位置」，乃係作品與畫布的關係；及「傳移模寫」，乃係習作的方法以外；自「二骨法用筆」至「四隨類傳彩」，皆是顧愷之的所謂「寫照」的分解地叙述；而「氣韻生動」，乃是顧愷之的所謂「傳神」的更明確地叙述。凡當時人倫鑒識中之所謂精神、風神、神氣、神情、風情，都是傳神這一觀念的源泉、根據；也是形成氣韻生動一語的源泉、根據。

第五節　謝赫在畫論中的地位問題

謝赫六法，正如許多人已經指出過的，是當時已經存在的。例如在顧愷之的論畫中，若把它稍加一背景之下所產生出來的。他的表現在古畫品錄中的畫論，勢必是在此條理，即不難發現，已有六法的雛形。而謝赫「雖畫有六法，罕能盡該」的口氣，也未嘗以此為自己的創論，所以對六法也未稍加詮釋。後於謝赫約五十年，對謝赫的畫評不很滿意的陳姚最，在其續畫

品湘東殿下一條中謂「畫有六法，真仙為難」；這也是不以六法為始於謝赫的口氣。如上所述，六法中的「一曰氣韻生動」，即顧愷之的所謂傳神的神；所以元楊維楨圖繪寶鑑序謂：「傳神者，氣韻生動是也。」但謝赫畢竟不像顧愷之一樣，僅稱之為神、神氣、神靈、神儀、神爽、神明（註三九），而稱之為「氣韻生動」，這一改變，是否有其真切意義？同時，氣韻一辭，後來使用的人，多犯朦朧籠統之弊；但在謝赫自身使用此詞時，是否也係如此？這便關涉到謝赫對繪畫的體驗，與批評的能力問題。有人因為陳姚最續畫品中評謝赫的畫是「至於氣韻精靈，未窮生動之致；筆路纖弱，不副壯雅之懷」的話，便懷疑謝赫是只知重形似而不知重傳神的人；遂將他的畫論，偏向寫實方面去解釋（註四十）。這是認為一個人在藝術上的體認、反省，會受到自己作品實際成就上的限制。此種觀點，實由於不了解藝術創造和藝術的理論批評，實出自兩種不同的精神狀態；以及忽視了技巧在創造中有決定性的作用；所以藝術精神所到的境界，並非即是技巧所能到的境界。唐張彥遠在書法要錄的自序中自稱「不能學一字。」但又自稱「收藏鑒識，有一日之長。」近人余紹宋書畫書錄解題，至稱其歷代名畫記「猶之正史之有史記」。此即創造與批評，並非一定能夠平行發展的明證。

其次，姚最因謝赫列顧愷之為第三品，遂謂謝所品的是「優劣舛錯」，「情所抑揚，畫無善惡」，「可為於邑」。李嗣真亦謂「謝評甚不當」（註四十一）。因此而輕視謝在畫論方面的造詣。雖

以張彥遠的服膺謝氏，猶謂「謝之黜顧，未爲定鑒。」（註四十二）但我認爲就謝赫對顧的批評而言，

正可以證明謝赫在畫論方面造詣的卓越。他對顧的批評是…

「深體（註四十三）精微，筆無妄下。但跡不逮意，聲過其實。」

「深體精微」，是說他對於繪事，是體驗得很精很微；此即指顧氏在畫論中，體驗到了「傳神」的「神」。「筆無妄下」，是說他當創作時，是意識地要以他自己的筆去追求他所體驗到的神。「跡不逮意」，是說他的作品（跡）並沒有達到他所追求的意境。「聲過其實」，是說他的聲名遠超過他實際作品的成就。謝氏上面的話，並沒有抹煞顧氏在畫論上的造詣，而推其爲「深體精微」。但從他下面有名的故事看，爲了要表現裴叔則（楷）的「儁朗有識具」，遂在裴的「頰上益三毛」；爲了要表現謝幼輿有丘壑氣，遂把謝「畫在岩石裏」（註四十四）；這都是在技巧對意境的抗拒性，還沒有完全克服下來。即以畫人或數年不點目睛一事而論，這也說明他所遇到的技巧對意境的抗拒性，還沒有完全克服下來。則其作品的「跡不逮意」，是當然地結果。更就傳下的女史箴圖而論，雖是唐初摹本，總大概還保持其原有面貌，恐怕也難副姚最對他所稱之實。但顧愷之是當時的大名士，一般人的耳目，易爲其聲名所奪；而謝赫却能指出其「聲過其實」，正可以證明謝赫的卓見。因此，他所提出的六法，雖在當時已具有芻形；但他能將其整理成一個簡明的系統，實有他的一番工力用在裏面。而「氣韻生動」四字，

正是「神」的觀念的具體化，精密化；值得我們作一番精細地分析，使其不致繼續陷入於朦朧籠統之中。宋鄧椿畫繼謂「畫之爲用大矣。盈天地之間者萬物，悉皆含毫運思，曲盡其態。而所以能曲盡者，一法耳。一者何也，曰傳神而已。……故畫法以氣韻生動爲第一。」這不是很清楚地說出氣韻生動即是傳神，也即是傳神的進一步的說法嗎？但一般人却把由傳神到氣韻生動的演進意義疏忽了。

第六節　氣與韻應各爲一義

Bushell 在其 Chinese Art 中，及 Binyon 在其 Painting in the Far East 中，均以 rhythmic vitality 譯氣韻生動，近來國人亦多加以採用（註四十五）。僅以 rhythmic 譯此處的韻字，如後所說，已大成問題；以之譯氣韻兩字，是把氣韻視爲一義，便更値得研究。

自曹丕典論論文「文以氣爲主」的一句話出現後，氣的觀念，在文學藝術中，逐漸得到廣泛的應用。自曹植白鶴賦「聆雅琴之清韻」一語後，大約爲今日可以看到的韻字之始。世說新語中，有許多氣字，大約共有十九個韻字；除卷下之上任誕第二十三有「風氣韻度」一語外，其餘沒有氣與韻連用的。而「風氣韻度」，本應爲兩詞，即「風氣」應爲一詞，「韻度」應爲一詞。沈約宋書中亦有許多氣字，大約有三個韻字，也無氣與韻字連用的。鍾嶸詩品有許多氣字，大約有兩個韻字，亦無氣與韻

連用的。劉勰文心雕龍聲律篇有「韻氣一定」之語，從上下文義看，韻為一義，氣又為一義。何況在謝赫品評名人畫跡中，有六個氣字，四個韻字，僅顧駿之項下有「神韻氣力」一語，係氣韻連用；而神韻及氣力，本為兩詞；其餘均各別使用，即應各為一義。後來雖常將氣韻一詞，渾淪地使用，但也有許多畫家畫論家，將二者分別得清清楚楚。在畫論上關一新境界的荊浩筆法記（註四十六）謂「畫有六要，一曰氣，二曰韻；」氣韻分舉。而宣和畫譜稱徐熙所畫花卉，「骨氣風神，為古今之絕筆」（卷十七），將氣韻分舉為「骨氣風神」，最能得其實。宋郭若虛圖畫見聞誌卷五張璪條下有「氣韻雙高」之語，正因氣與韻是兩個概念，才可說是「雙高」。所以對「氣韻生動」一語的分析研究，應當從把氣韻當作兩個概念，分別加以處理開始。

但這兩個概念，如後所述，本是由氣的觀念，分解而出，所以首先應把未分解以前的氣的觀念弄清楚。因為兩漢盛行的陰陽五行說，及宋儒的理氣論的影響，許多人一提到氣，便聯想到從宇宙到人生的形而上的一套觀念。其實，切就人身而言氣，則自孟子養氣章的氣字開始，指的只是一個人的生理地綜合作用；或可稱之為「生理地生命力」。若就文學藝術而言氣，則指的只是一個人的生理地綜合作用所及於作品上的影響。凡是一切形上性的觀念，在此等地方是完全用不上的。一個人的觀念，感情，想像力，必須通過他的氣而始能表現於其作品之上。同樣地觀念，因創作者的氣的不同，則由表

第三章 釋氣韻生動

一六三



現所形成的作品的形相(style)亦因之而異。支配氣的是觀念、感情、想像力，所以在文學藝術中所說的氣，實際是已經裝載上了觀念、感情、想像力的氣，否則不可能有創造的功能。但觀念、感情、想像力，被氣裝載上去，以傾卸於文學藝術所用的媒材的時候，氣便成為有力的塑造者。所以一個人的個性，及由個性所形成的藝術性，都是由氣所決定的。前面所說的傳神的神，實際亦須由氣而見。神落實於氣之上，乃不是觀想性的神。氣昇華而融入於神，乃為藝術性的氣。指明作者內在的生命向外表出的經路，是氣的作用，這是中國文學藝術理論中最大的特色。不過此時的氣，實係與神成為統一體，所以當時便流行有「神氣」一辭。如嵇康幽憤詩「神氣晏如」；養生論「神氣以純白獨著」；江淹恨賦「神氣激揚」；袁彥伯三國名臣序贊：「神氣恬然」者皆是。

第七節　氣韻的氣

此處特須注意的：典論論文及爾後文學史中的古文家，所說的氣，多是統體地說法，綜合性地說法。而魏晉南北朝時代，則多作分解性地說法。綜合性地說法，是把一個人的生理地生命力所及於文學藝術上的藝術性地影響，及由此所形成的形相，都包括在一個氣字的觀念之內。從這一點說，氣韻的「韻」，也應當包括在氣的觀念之內。但若分解地說，則所謂「氣」，常常是由作者的品格、氣概，所

一六四

給與於作品中的力地、剛性地感覺；在當時除了有時稱「氣力」、「氣勢」以外，便常用「骨」字加以象徵。這對於統體地氣的觀念而言，只可以說是氣的一體。即是從整全地氣的觀念中所分化出來的。例如劉勰文心雕龍明詩篇說建安的詩是「慷慨以任氣」；而鍾嶸詩品謂曹植的詩是「骨氣奇高」。

鍾嶸所說的「骨氣」，實即劉勰所說的「任氣」的氣。鍾嶸說劉楨的詩是「眞骨凌雲」，這是因為他「仗氣愛奇」，所以「眞骨」的骨，即「仗氣」的氣。又說陸機的詩是：「氣少於公幹（劉楨）」，即是說陸機的詩，不能「眞骨凌雲」。顧愷之論畫謂伏羲神農「有奇骨」，謂漢本記「有天骨而少細美」；謂孫武「骨趣甚奇」；謂列士「有骨俱（居）然藺生」；謂三馬「雋骨天奇」；這裏所說的骨，都同於氣韻生動的氣。謝赫所謂「觀其風骨」的「風骨」；「頗得壯氣」的「壯氣」；「神韻氣力」的「氣力」；「力遒韻雅」的「力遒」，也都說的是「氣韻」的「氣」。唐沙門宗彥後畫錄隋孫尚孜條下謂「師模顧陸，骨氣有餘。」隋參軍楊契丹條下謂「六法頗該，殊豐骨氣。」唐朝散大夫王定條下「骨氣不足，遒媚有餘。」並骨氣連詞，骨即是氣，氣即是骨，當然指的都是氣韻之氣。杜甫韋諷錄事宅觀曹將軍畫馬歌「韓（幹）惟畫肉不畫骨，忍使驊騮氣凋喪」，後來蘇東坡書韓幹牧馬圖卻進一步說：「廐馬多肉尻脽圓，肉中畫骨誇尤難」，杜蘇兩人所說的骨，都是此處氣韻的氣，所以一則「氣凋喪」，一則在肉中可以畫骨。宋初黃休復益州名畫錄卷上趙公祐條下謂「風神骨氣，唯公祐

得之」，此處之所謂風神即是氣韻之韻。而他之所謂骨氣，即是氣韻氣的。董其昌畫旨謂「友雲淡宕，特饒骨韻。」骨韻即是氣韻。易氣為骨，便可減少許多誤會了。氏又稱高克恭之畫「格韻俱超」，（畫旨），格與骨，很早便可通用，而出現了「骨格」的名詞；元稹杜甫墓系序「律切則格不存」，所謂「骨格」，實同於鍾嶸所說的「骨氣奇高」的骨氣。宋劉道醇聖朝名畫評趙光輔條下謂光輔的畫「骨格厚重」，也是骨與格連為一義。所以董氏所說的「格韻」實等於「骨韻」，即等於氣韻。

骨的觀念，依然是由人倫鑒識中轉用過去的觀念。例如世說新語卷中之下賞譽下第八，王右軍謂「道祖士少，風領毛骨，恐後世不復見此人。」（頁八）又註引「晉帝紀曰，羲之風骨清舉也。」（頁十）又「王右軍目陳玄伯壘塊有正骨。」（全上）又品藻第九「時人道阮思曠骨氣不及右軍。」（頁二十）又「蔡叔子云，韓康伯雖無骨幹，然亦膚立。」（頁二十五）凡是這類的「骨」字，都是形容某一人由一種清剛的性格，形成其清剛而有力感的形相之美。當時即把用在人倫鑒識上面的，轉用到文學、藝術上面。文心雕龍風骨篇之骨，亦由此而來。

不過有一點須特加說明的是：當時所用「骨鯁」一詞，常即同於「骨氣」一詞的意味。但謝赫稱江僧寶「用筆骨鯁，甚有師法」的「骨鯁」，僅指「骨法用筆」的骨法而言，與氣韻中之氣骨，尚有

一層間隔，否則不會把江僧寶列入第三品。但在謝赫的陳述中，有一點最易引起誤會的是：「二曰骨法用筆」的「骨法」一詞，和我上面對氣的解釋，容易發生混淆。金原省吾的〈支那上代畫論研究〉中，一方面把氣解釋爲「根元之氣」；一方面把我上面對氣的解釋，實際用作「骨法用筆」的解釋；這便把六法的理路完全攪亂了。骨法用筆的「骨法」，當然也有氣的作用。但它與我前面所說的「氣骨」之氣，一方面有密切地關係；同時又屬於不同的層次。更具體地說，由力感剛性之氣所形成的骨，實有兩個不同的層次。〈文心雕龍風骨篇〉說「結言端直，則文骨成焉」；又說「捶字堅而難移」，這是指由字句凝鍊所形成的骨的形相；也是形成骨的具體地方法。但這是技巧性的骨，是局部性的骨。又說「昔潘勗錫魏，思摹經典，羣才韜筆，乃其骨髓峻也」；這裏的所謂骨髓峻，當然和「結言端直」有不可分的關係；不過此時的骨髓峻，已由技巧性進而爲思想性，或精神性；由局部性進而爲全體性，以形成爲統一地文體（style）的骨。所以〈風骨篇〉中所說的骨，實含有兩個層次。

就六法來說，「骨法用筆」的骨法，一是由線條以構成一幅畫的骨幹，使對象具備最基本的「形似」。所以謝赫對張墨荀勗的品評是「但取精靈，遺其骨法。若拘以體物（即形似），則未見精粹」；所謂精靈，即是氣韻；而他兩人的體物不精，是由遺其骨法來的。這裏的骨法，乃是構成體物的。這在謝赫又稱爲「動筆」「筆跡」，也稱爲「用筆骨梗」。一是由線條的緊勁而與人以的基本條件。

力感，有同於劉勰所說的「捶字」。但這種力感是技巧性的，是局部性的。他說劉頊「筆跡困弱」，

正是說明骨法用筆的不夠緊勁，不能與人以力感。至於氣韻之氣，謝赫又以「風骨」「壯氣」稱之，

乃是屬於作品的精神方面的，因而也是由作品的統一所形成，而非僅由線條所形成的。所以對曹不興

說：「觀其風骨，名豈虛哉。」對衛協說：「雖不該備形妙，頗得壯氣。」沒有線條的力感，不能形成

上述的風骨、壯氣；但若僅有線條的力感，也不足以形成作為第一品作品的風骨、壯氣。總結的說，

骨法用筆，和氣韻的氣，有密切地關係；但這是技巧上的關係；由這種技巧性的骨法，以形成氣韻的

氣，是要經過精神的昇華，和畫面各部分的統一的。我們若不把這種地方分析清楚，即無法把握到六

法的理路及其真切意義。明唐志契繪事微言謂：「蓋氣者有筆氣，有墨氣，有色氣，俱謂之氣；而又

有氣勢，有氣度，有氣機，此間即謂之韻。」唐氏說法的最大毛病，在於他把氣與韻渾淆了。但他把

氣分成兩個層次，筆氣、墨氣、色氣，是一個層次；氣勢、氣度、氣機，是另一層次；却是對的。他

所說的有筆氣，實同於謝赫之所謂：「骨法用筆」的骨法；他所說的氣勢的氣，約畧同於氣韻之氣。

至於氣度、氣機，他說「即謂之韻」，到是說對了。此一層次在張庚圖畫精意識中說得更清楚：「氣韻有

發於墨者，有發於筆者，有發於意者，有發於無意者。」骨法用筆之骨，是發於筆；而骨氣之骨，是

發於意，發於無意。

第八節　氣韻的韻

現在談到韻的問題。經籍上無韻字，漢碑亦無韻字（註四十七）。韻字蓋起於漢魏之間。如前所述，曹植白鶴賦「聆雅琴之清韻」，此或為今日可以看到的韻字之始。然「鈞」、「均」，皆古代調音之器，故皆有「調」字「和」字之義，講訓詁的人便多以鈞與均即古韻字（註四十八），這是與音樂有關係的字。然廣雅曰：「韻，和也」，則古代和字實亦可作韻字用。以 rhythm 譯氣韻或韻，在今日已得到一般之承認。rhythm 指音樂的律動、旋律而言，前引曹植的白鶴賦，以及嵇康琴賦的「改韻易調，奇弄乃發」，這都是音樂的律動。但音樂本身表示律動意義的，有它很早已出現的「律」字。所以韻字出現後，直接用到音樂方面的並不很多。而魏晉時因平上去入的四種聲調，已經發展完成；再加以翻譯佛典時，由發音上互相校正的啓發，而文字上的聲韻之學，開始成立；於是此一韻字，用到文學上，反較之用到音樂上的為多。及晉呂靜的韻集出，而韻字殆成為當時文學上的專用名稱。

劉勰說：「異音相從謂之和，同聲相應謂之韻」（註四十九），若把此處之和字，視為廣義之韻字，則這兩句話作為韻字的定義，是很恰當的。但不論是音樂的韻也好，是文學的韻也好，都是調和的音響。所以日人大村西崖在其文人畫之復興一文中謂「所謂韻者，即聲韻之韻。氣韻者氣之韻，作

者感想之韻，傳餘響於作品，如有可聞之謂也。」金元省吾也說：

「謝赫之韻，皆是音響的意味，是在畫面所感到的音響。即是：畫面的感覺，覺得不是由眼所感覺的，而感到恰似從自己胸中響出的一樣，是由內感所感到音響似的。」（註五十）

而這種內感的音響，據金原氏說：「是由詩而來的影響。當時正是詩重視音韻的時代。」（註五十一）

小野勝年在他自己所標榜的《六法新釋》中說：「愷之的神氣，是生命的自體。然而謝赫則稱爲氣韻。韻是音響，不必要求是神氣的自身。」

綫條、畫面的諧和，西方有人稱之爲律動或韻律。例如李德（Herbert Read）在一九三一年所出的藝術的意味（The Meaning of Art）二六 a 綫條的一項中說：「綫條正規地加以組織時，便生出律動。生動的綫條，如何能與人以律動感？與其靠說明，不如靠玩味觀賞，較爲容易。這雖然由與音樂的類似，與物理的類似，而能夠理解；但爲了以視覺地用語作說明，還是以感情移入這種學說爲必要。──我們物理地感覺，由某種方法而具體化爲綫條。但結局，綫條的自身並不能生動。順着綫條的徑路而想像它是生動的，不外於是人的自身。」（註五十三）

李德是想以人的主觀的韻律感覺，移向作品上去，以作繪畫的韻律的說明的。實際，把韻律的觀念用到繪畫上，只不過是比擬性的說法。中國也有這種比擬性的說法；清王原祁麓臺題畫稿：「聲音一道，未嘗不與畫通。音之清濁，猶畫之氣韻。

也。音之品節，猶畫之間架也。音之出落，猶畫之筆墨也。」按他所說的音之品節，即律動；畫之間架，

即一般所理解的經營位置；他是以畫面各部分的調和，比之於音樂的律動（品節），這與以 rhythmic 譯

氣韻不同；但與西方把 rhythmic 用到繪畫線條方面的意味，卻不謀而合。氣韻生動，當然要線條的

統一諧和；但僅有線條的統一諧和，並非即能產生氣韻生動。所以王氏把間架（即由線條所構成的畫

面）與氣韻分為兩個層次，是很恰當的。但以清濁比氣韻，卻犯有語病。音樂與繪畫，在藝術精神上固

然可以相通，可以相比擬；不過音樂與繪畫，在藝術中究竟是處於兩個對極的地位；沒有人能在繪畫

中真能感到音響的律動；於是金原氏只好說是「胸中響出來的」；這太神秘得牽強傅會了。中國的詩

與畫固然有其密切地關係；但這只能是意境的關係，而不可能是音響的關係。並且西方言畫的韻律、

律動，都是就綫條來講；他們的畫家所追求的，主要是在線條的本身。而六法中的所謂韻，乃是超線

條而上之的精神意境。中國畫當然重視綫條；但一個偉大畫家所追求的是要忘掉了綫條，從綫條中解

放出來，以表現他所領會到的精神意境。因此，中國之所謂韻，也不當以西方在綫條上言韻律律動相

比擬。如後所述，中國是把氣韻與形似相對立的。由線條的調和而來的韻律或律動，如何會與形似相

對立呢？對線條畫面的由均衡而得到調和，均衡到有如黃金分割律一樣，這正是歐洲近代寫實主義

的要求，也即是追求形似的要求，所以在他們決沒有氣韻與形似相對相克的問題。晉書卷七十五王坦

之傳，坦之與謝安書中有謂：「人之體韻，猶器之方圓。方圓不可錯用，體韻豈可易處？」謝赫說陸
綏是：「體韻遒舉」；姚最續畫品說劉璞是「體韻精研」。體是形體，用到文學藝術上，即是文學、
藝術的形相，相當於英法的 style；此一用法，一直到北宋還是如此，到南宋而開始糢糊。由上面所
舉的「體韻」的例子，可知當時對詩而言，則稱音韻或聲韻，對人對畫而言則稱體韻。即是，這乃就
其形相上而言韻，決非就音響上而言韻。所以在六法成立以後一千多年的繪畫範圍中，氣韻的觀念，
一直是流注不絕；但中國從來沒有一位畫家或畫論家，從音響的律動上去體認氣韻生動，或由此以直
接說明氣韻生動。由此可以斷言，假定有人真能主張在繪畫中可以感到音響的律動，這只能算是另外
的一種畫論，與中國六法中的氣韻觀念，毫無關涉。

問題的解決，乃在進一步考查當時對於韻字，除了音響的律動以外，還有沒有其他的具體用法
呢？眼前的事實是：韻字在當時用在人倫鑒識上，又多過於用在文學之上。世說新語及其註上所用韻
字，可分爲與音響有關的，及與人倫鑒識有關的甲乙兩類，茲簡列如下：

甲類：

　（一）　續晉陽秋「……郭璞五言，始會合道家之言而韻之……。」（卷上之下文學第四頁二十六

（註）

中國藝術精神

一七二

乙類：

（一）向秀別傳曰「……秀字子期，少為同郡山濤所知，又與譙國嵇康，東平呂安友善，並有拔俗之韻。」（卷上之上言語第二頁十九註）

（二）衛玠別傳「玠穎識通達，天韻標令……娶樂廣女。裴叔道曰，妻父有冰清之姿，婿有璧潤之望。」（同上頁二十三註）

（三）高坐別傳「……和尚天姿高朗，風韻遒邁……性高簡，不學晉語。」（同上頁二十四註）

（四）「支道林常養數匹馬。或言道人養馬不韻。支曰，貧道重其神駿。」（同上頁三十）

（五）王彬別傳曰「彬……爽氣出儕類，有雅正之韻。」（卷中之上識鑒第七頁三十一註）

（六）中興書曰「孚（阮孚）風韻疏誕，少有門風。」（卷中之下賞譽第八上頁一註）
又孚別傳曰「孚風韻疏誕，少有門風。」（卷中之上雅量第六頁二十一註）

乙類：

（一）魏氏春秋「籍（阮籍）乃嘐然長嘯，韻響寥亮。」（卷下之上棲逸第十八頁十一註）

（二）「荀勗善解音……自調宮商，無不諧韻。」（同上術解第二十頁二十二）

（三）續晉陽秋「左將軍桓伊善音樂。孝武飲燕……命伊吹笛，伊神色無忤。既吹一弄；乃放笛云，臣於箏乃不如笛；然自足以韻合歌管。」（同上怪誕第二十三頁三十六註）

一七三

（七）王澄別傳：「澄風韻邁達，志氣不羣。」（同上）

（八）晉陽秋「充（何充）……思韻淹濟，有文章才情。」（同上頁五註）

（九）語林「有人目杜弘治，標解甚清令，初若熙怡，容無韻。盛德之風，可樂詠也。」（卷中之下賞譽第八下頁七註）

（十）一孫興公為庾公參軍，共遊白石山，衛君長在坐。孫曰，此子神情都不關山水，而能作文。庾公曰，衛風韻雖不及卿，諸人傾倒處亦不近。孫遂沐浴此言。」（同上）

（十一）「冀州刺史楊淮二子喬與髦，俱總角，為成器。……廣性清淳，愛髦之有神檢……論者評之，以為喬雖高韻，而檢不方，愛喬之有高韻。淮與裴頠樂廣友善，遣見之。頠性弘匼，樂言為得……」註「荀綽冀州記曰，喬……爽朗有遠意。髦……清平有貴識。……晉諸公贊曰喬似淮而疎……。」（同上品藻第九頁十七）

（十二）郗曇別傳「曇性韻方質。」（卷下之上賢媛第十九頁二十一註）

（十三）「阮渾長成，風氣韻度似父，亦欲作達。步兵曰，仲容已預之，卿不得復爾。」註「竹林七賢論曰，籍之抑渾，蓋以渾未識己之所以為達也。是時竹林之風雖高，而禮教尚峻。樂廣譏之曰，名教中自有樂地，何至於此。……謂彼非玄心，徒迨元康中遂至放蕩越禮。

一七四

利其縱恣而已。」（卷下之上任誕第二十三頁三十）

（十四）宋明帝文章志曰「尚（謝尚）性輕率，不拘細行。兄葬後往墓還，王濛劉惔共遊新亭，濛欲招尚，先以問惔曰，謝仁祖（尚）正當不為異同耳。惔曰，仁祖韻中自應來……」

（同上頁三十四）

（十五）「襄陽羅友有大韻……嘗伺人祠，欲乞食。往太蚤，門未開。主人迎神出見，問以非時，何得在此？答曰，聞卿祠，欲乞一頓食耳……了無作容。」註「晉陽秋曰，友……少好學，不持節檢……又好伺人祠往乞餘食……後（溫桓）以為襄陽太守，累遷廣益二州刺史，在藩舉其宏綱，不存小察，甚為吏民所安悅。」（同上頁三十四——三十五）

從上面乙類的十五例中，可以得出如下的三點結論：

第一、這是對人倫鑒識所用的觀念。（三）（六）（七）（十）的四個「風韻」，與《世說新語》上所出現的五個「風神」，三個「風情」，及兩個「風期」，一個「風味」等，幾乎沒有什麼分別。簡單地說法，即是氣韻的韻。宋劉道醇聖朝名畫評謂「翟院等，尤得風韻」，正可證明風韻即是韻。師友詩傳續錄劉大勤問「孟襄陽詩，昔人稱其格韻雙絕，敢問格與韻之別？」王漁洋答「格謂品格，韻謂風神。」按此處之格，乃骨格之格，實同於「氣韻」之氣。品格由骨格而見，漁洋以品格釋之，

也不算錯，但多一層轉折。而他就詩之神味以言韻，亦以韻是指風神而言，並非直接指的是音韻；則六法中之韻，即同於風神及其一連貫的觀念，是沒有可疑的。這指的是由玄學的修養，或玄學的情調，表現在一個人的神形合一的形相而言。所以風神的具體說明是「風姿神貌」（註五十四）。用韻來題目一個人的神形合一的「姿」「貌」，正是當時的一種風氣。除世說新語外，如晉書庾凱傳「雅有遠韻。」又郗鑒傳「樂彥輔道韻平淡，體識沖粹。」又曹毗傳「會無玄韻淡泊」，宋書王敬弘傳「敬弘神韻沖簡」。又謝方明傳「自然有雅韻。」齊書周顒傳贊「彥倫辭辯，苦節清韻。」梁書陸果傳：「舅張融有高名。果風韻舉動，頗類於融。」南史劉祥傳「祥少好文學，情韻疏剛」。又嗣衡陽王鈞傳「其風清素韻，彌足可懷。」把人倫鑒識上韻的觀念，要求在人物畫上實現，這是很自然的。方植之昭昧詹言有謂「讀古人詩，須觀其氣韻。氣者氣味也，韻者態度風致也。」以氣為氣味，此乃桐城古文家之新義。而以「態度風致」為韻，正合於六法中之所謂韻之本義。

至於何以把與音響有關的韻，用到人倫鑒識上面來？我們只可以推論是因為音樂和文學上的韻，實際是由各種音響的諧和統一而成立的；也即是不離各種音響，但同時又是超越於各音響之上，以成為一種統一地音響，而這種統一地音響，是可感受而又不能具體指陳的東西；因此，韻可以說是音響的神。也如人的不離形相，而又超越於形相之上的諧和而統一的「神」或「風神」，是相同的情景。

由此而來的轉用，和「風」「骨」等觀念的轉用，沒有兩樣。

第二：乙類（八）的「思韻淹濟」，等於說「情思淹濟」。（十二）的「性韻方質」，等於說「性情方質」。（十四）的「仁祖韻中自應來」，等於說「在仁祖的性情中自應來」。而這裏的所謂性情，實係一種生活的情調、個性；即是，偏於情調個性方面的意味重。在氣的一辭中，實含有「節概之嚴」的意味；而在韻的一辭中，實含有情調個性之美的意味。乙類（二）中的「天韻標令」，可用裴叔道所說的「璧潤」作其注腳；正是說衛玠有一種如璧之潤的天生的情調、個性之美。韻是以人的情調、個性為內容，與音響絕無關係。

第三：前面已經提到，此時的人倫鑒識，實以玄學為其根柢；凡是好的意味的鑒識，都含有生活情調、個性中的玄學地意味。乙類（一）的「有拔俗之韻」，（六）的「風韻疏誕」，（十）的「衛風韻雖不及卿」（按孫興公在當時是玄學意味最濃之人，故衛不及）；（十一）的「愛喬之有高韻」；（十三）的「風氣韻度似父」；（十五）的「羅友有大韻」，皆指的是由玄學而來的生活情調、個性上的清遠，通達，放曠而言。前面引的「雅韻」、「清韻」、「遠韻」、「道韻」、「玄韻」、「素韻」，對玄的意味，表現得更為清晰。（四）的「或言道人畜馬不韻」，是認為畜馬謀利，這便不清不雅。支道林答以「重其神駿」，表示他並非以此謀利，而只把它當作藝術品來欣賞，這

便合於玄的要求而韻了。（九）的「初若熙怡、容無韻」，是說初好像小孩子的熙熙怡怡，儀容上無

拔俗之韻。在當時風氣之下，若單說一個韻字時，便含有上述由玄學意味所形成的容止，姿貌之意。

綜上所述，可知韻是當時在人倫鑒識上所用的重要觀念。他指的是一個人的情調、個性，有清

遠、通達、放曠之美，而這種美是流注於人的形相之間，從形相中可以看得出來的。把這種神形相融

的韻，在繪畫上表現出來，這即是氣韻的韻。後來董其昌把「氣韻」一詞，只當作「韻」來體會，所

以在「氣韻」之外，又添一「骨」字，而稱為「骨韻」，已如前所述。而他以一個「淡」字作氣韻的內

容，到與韻的原義相合。以玄學為基柢的作品，從超俗方面去加以把握，其風格當然是淡的，這正是

此處的所謂韻了。氣與韻，都是神的分解性的說法，都是神的一面；所以氣常稱為「神氣」，而韻亦常

稱為「神韻」。若謂一般地形貌為人的第一自然；則形神合一的「風姿神貌」，亦是這裏的所謂氣韻，

是人的第二自然。當時的人倫鑒識，所以成為藝術地人倫鑒

識，正在於藉玄學——莊學之助，在人的第一自然中發現了這種第二自然。顧愷之所說的「傳神」，

正是在繪畫上要表現出人的第二自然。而氣韻生動，正是傳神思想的精密化，正是對繪畫為了表現人

的第二自然提出了更深刻地陳述。所以「韻」和骨氣之「氣」一樣，都是直接從人倫品鑒上轉出來的

觀念，是說明神形合一的兩種形相之美，與音響毫無關連。用 rhythm 單譯一個韻字，我認定已經

藝術之美，只能成立於第二自然之上。

是完全譯錯了。何況以之來譯氣韻兩個字呢。

第九節　氣韻兼舉的意義

現更進一步追問：何以見得謝赫的「氣韻」的觀念，是顧愷之的傳神觀念的精密化呢？人的性格，有剛有柔，這在尚書洪範上已經指陳出來了（註五十五）。固然很少有完全是剛而無柔的人；也很少有完全是柔而無剛的人。但氣質之偏，不妨對舉剛柔，以為立言上大概的準則。正因為如此，所以即使是在同一思想薰陶之下，也常可以形成兩種不同的性格，形成由兩種不同的性格而來的兩種不同的形相。當然在兩種對極之中，可以出現或多或少的許多互相滲揉的性格與形相。受同一玄學思想的影響，可以有嵇康那種極端清峻的人，也可以有羅友那種極端不堪的人。所以同是由玄學教養而來的「神」，因為生理的限定，大概地說，也可以有剛柔之異。而氣與韻的提出，正是把早經存在的這種剛柔之異，加以清晰化，精密化。謝赫的古畫品錄，只是就作品而言氣韻，不曾把氣韻的觀念，應用到作品對象的人物自身上去。但作品中的氣韻，是來自作品對象的人的氣韻。作品的對象，可給作品以某程度的客觀的規定，是不難想見的。

不過作品並非完全由客觀的對象所規定，而主要是由作者的性格所規定。作品與作者性格或性情

的關係，由劉勰的文心雕龍的體性篇，可以推論當時的文學藝術評論家，已對此有很深刻地自覺。畫家的性格有剛柔，注入到作品之上，當然也有剛柔。清姚姬傳以文有「得於陽與剛之美者」，有「得於陰與柔之美者。」（註五十六）曾國藩爲求此說的完備，而有四象之說（註五十七）。陰陽剛柔，皆一氣之變化。以此作對文體的粗線條的判定，未始不是一種便宜的說法。謝赫的所謂氣，已如前述，實指的是表現在作品中的陽剛之美。而所謂韻，則實指的是表現在作品中的陰柔之美。但特須注重的是，韻的陰柔之美，必以超俗的純潔性爲其基柢，所以是以「清」「遠」等觀念爲其內容。這只要想到上述「雅韻」「清韻」「遠韻」等，即可以明瞭的，否則便流於纖媚。當然，氣之與韻，不可能是絕對分離的。但其中常有所偏至。謝赫說，陸探微的「窮理盡性，事絕言象」，是把對象的氣韻徹底表現了出來，以成其作品的氣韻，這是氣韻兼到的作品。他說「曹不興是「觀其風骨，名豈虛哉」，衛協是「頗得壯氣」（註五十八）。這是偏於陽剛之美。張墨荀勗是「風範氣候，極妙參神」；風範氣候當時的簡稱是「風氣」。例如「王平子與人書，稱其兒風氣日上，足散人懷」（註五十九）；這裏的風氣與風神、風韻，沒有多大的分別。晉陽秋謂呂安「志量開曠，有拔俗風氣」（註六十），等於前面引過的說呂安有「拔俗之韻」。所以張墨，荀勗，可能是偏於陰柔之美。陸綏的「體韻遒舉，風彩飄然」，這是韻中有骨，但依然是以韻爲主。戴逵的「情韻連綿，風趣巧拔」，這當然是偏於韻的陰柔之美。

氣韻乃技巧的昇華。謝赫對作者的品評，有的僅及其技巧而未及其氣韻，這是因為許多作者昇華得不太夠的原故。但在他僅論及作者的技巧時，實亦間接地以氣韻為衡論的標準。張懷瓘謂「張（僧繇）得其肉，陸（探微）得其骨，顧（愷之）得其神」（註六十一），實則謂張得其形，陸得其神之氣，顧得其神之韻。氣韻係代表繪畫中之兩種極致之美的形相。由此氣韻觀念的提出，而對於傳神的神，更易於把握，更易於追求，因而這是表現出畫論上的一大進步，應當是沒有疑問的。

宋郭若虛圖畫見聞誌卷一論徐黃異體原注「大抵江南（徐熙）之藝，骨氣多不及蜀人（黃筌），而蕭洒過之也。」這兩句話，若以謝赫的觀念來解釋，則是說蜀人黃筌的花鳥以氣勝，亦即若虛所謂之「翎毛骨氣尚豐滿」。江南徐熙的花鳥以韻勝，亦即若虛所謂之「翎毛形骨貴輕秀」。若虛此處對黃徐之品評，不若沈括夢溪筆談卷十七及宣和畫譜卷十七所陳述的深刻精當。此處姑借以明作品中本來有所偏勝。以山水畫論，則李唐夏珪一派的北宗畫是以氣勝。若就時代論，則所謂南宗畫是以韻勝。董其昌畫旨謂楊龍友所作臺蕩等圖，「有宋人之骨力，去其結。有元人之風雅，去其佻。」是董認為宋畫以氣勝，而元畫則以韻勝。風雅即是韻。若就個人論，則董其昌畫旨謂「沈石田每學迂翁（倪雲林）畫，其師趙同魯見之輒呼曰，又過矣，又過矣。蓋迂翁妙處，全不可學。啓南力勝於韻，故相去猶隔一塵也。」按倪迂翁係以韻勝，而沈石田則稍偏於氣骨，此亦各人性格之所限。以上不過是隨意

舉的幾個例子。由此可知，氣韻之分，對作品的品鑒，及作者的工夫，均有極大的意義。

對於氣韻的相互關係，從根源上說，是不可分離的。

上，應當是互相補益，不可偏廢的。不過後人對氣韻一辭，有的認爲應以氣爲主。如淸唐岱繪畫發微

謂「六法中原以氣韻爲主。然有氣則有韻，無氣則板呆矣。」方薰山靜居畫論亦謂：

「氣韻生動爲第一義。然必以氣爲主。氣盛則縱橫揮洒，機無滯礙，其間韻自生動矣。老杜云，

元氣淋漓幛猶濕，是即氣韻生動。」

韻有密切地關係；並且一談到韻，一定要以某一限度的骨氣爲基柢。但不可謂「有氣則有韻」。因爲

說對了。可惜他們不了解謝赫所說的氣韻的氣，應作分解地解釋，即是此乃骨氣之氣。骨氣之氣，與

唐方兩氏之論，是將氣韻之氣，作綜合地解釋。將氣作綜合地解釋，則韻依然是統於氣，他們的話便

有的可能有氣而無韻，有的甚或氣與韻相剋。

如前所述，氣韻觀念之出現，係以莊學爲背景。莊學的淸、虛、玄、遠，實係「韻」的性格，韻

的。；中國畫的主流，始終是在莊學精神中發展。所以同樣是重視氣韻，而自用墨的技巧出現後，

實際則偏向韻的這一方面發展。即在重骨的宋代，依然是如此．；這可用黃山谷的話作代表。他題摹鎖

諫圖：「陳元達，千載人也。惜乎叛業作畫者胸中無千載韻耳。……使元達作此嘴鼻，豈能死諫不悔

哉。」（註六十二）題摹燕郭尚父圖：「凡書畫當先觀其韻。」（註六十三）題明皇眞妃圖「……人物雖

有佳處，而行布無韻。」（註六十四）山谷對畫的品題，可謂精絕；其他題跋雖未點出韻字，亦多應以

韻字當之。而且後來因爲有許多人用氣韻一辭，只作韻的意味使用，於是便常以「氣勢」或「力」的

名詞，代替了原有的氣韻的氣；例如宋劉道醇聖朝名畫評謂：「夫識畫之訣，在乎明六要而審六長

也。所謂六要者，氣韻兼力一也……。」劉道醇不明白氣韻的氣即是力，而說氣韻兼力，由此可知後

人言氣韻，多是就韻而言的。其所以多就韻而言，實有其思想上、精神上的背景。但沒有由此而可以

排斥氣韻的氣的道理。氣韻兼舉，才是最周衍的陳述。

第十節　氣韻向山水畫的發展

一直到唐末張彥遠的歷代名畫記，尙只以氣韻的觀念，作品評人禽鬼神各種作品之用。所以他

說：「至於鬼神人物，有生動之可狀，須神韻而後全。」雖然此時的山水畫，已經大小李將軍、王維

及張璪諸人的天才創作，而有很入地成就。但唐人幾乎沒有把氣韻，尤其是韻，用到山水畫上去的。

將氣韻的觀念應用到以山水爲主的作品上，到目前爲止，我只能確指出最早的是荊浩的筆法記。前面

已經說過，氣韻是人物畫傳神的神。人物畫的藝術地自覺，是由莊學所啓發出來的；山水的成爲繪畫

的題材，由繪畫而將山水、自然、加以美化、藝術化，更是由莊學所啓發出來的；這將在下一章說到。

此處我僅指出：傳神是人物畫的要求，同時也是山水畫的要求。因此，氣韻的觀念，可以用於人物畫之上，當然也可以用到山水畫之上。宋鄧椿的畫繼裏，有如下的幾句話：

「畫之爲用大矣。盈天地之間者萬物，悉皆含毫運思，曲盡其態。而所以能曲盡者止一法耳。一者何也？曰：傳神而已。世徒知人之有神，而不知物之有神……故畫法以氣韻生動爲第一。」

因此，所以董其昌在畫旨中便說「隨手寫出，皆爲山水傳神」。又稱趙松雪黃鶴山樵的青弁圖「各能爲此山傳神寫照」。這和顧愷之所說的「畫人最難，次山水，次狗馬。其臺閣一定器耳，難成而易好，不待遷想妙得也」的話；及前引的張彥遠的話，兩相對照，便可明瞭氣韻的觀念，用向山水畫方面，是繪畫自身的一大發展。

但山水雖然也重氣韻，究因對象之不同，氣韻的內容，也有一種自然而然的演變。如前所述，氣韻之氣的本來意義，乃骨氣之氣，常形成對象的一種力感的剛性之美。後來氣韻一詞多渾用，並多以韻之義，爲氣韻之義。但若在山水畫中單言氣時，則多以「氣勢」一詞代替氣韻之氣；而他所指的，乃畫面各部分的互相貫注，以形成畫面的有力的統一。如荆浩筆法記謂：「山水之象，氣勢相生。」王原祁麓臺題畫稿謂：「從氣勢而定位置」者是。虞集的歐陽元功待制瀟湘八景圖跋謂：「山川脈絡，

中國藝術精神

一八四

近若可尋。」（註六十五） 脈絡即氣勢之氣。董其昌畫旨謂：「遠山一起一伏則有勢，疏林或高或下則有情。」此處之勢即是氣，情即是韻。氣勢的內容，當然把原有骨氣的意味也包含在裏面；但比骨氣一詞的意味更為濶大了。

至於就氣韻的整體來說，亦即是就傳神之神來說，則作人物畫時特應注重一個人的精神所聚注的地方，亦即是一個人的性格上的特性所易於流露出來的地方，加以把握而用力將其表現出來。孟子說：「存乎人者，莫良於眸子。眸子不能掩其惡。胸中正，則眸子瞭焉。胸中不正，則眸子眊焉。」

（註六十六） 所以顧愷之說：「傳神寫照，正在阿堵（目睛）中。」蘇東坡的傳神記亦謂：「傳神之難在目顧。」（註六十七） 誠以目顧容易表現性格的特性，乃由有形之貌，以通向無形之神的要地。古人通常所說的不求形似，以全氣韻，乃是將無關上述的要地加以簡畧，而將精力全集注於要地，因而使其能特別凸顯出來。這一意義，山水畫中也是一樣的。虞集題濼陽胡氏雪溪卷詩序：「郭熙畫記言，畫山水，數百里間，必有精神聚處，乃足畫。散地不足畫。」（註六十八） 郭熙林泉高致山水訓中謂：「觀今山川，地占數百里。可遊可居之處，十無三四。而必取可居可遊之品。君子之所以渴慕林泉者，正謂此佳處故也。故畫者當以此意造，而鑒者又當以此意窮。」虞氏之言，或出於此。山水的可遊可居，乃人的超越世俗的精神可以寄托之處，即山水精神所聚之處，有如人之目顧，這是畫家為山水傳居，乃人的超越世俗的精神可以寄托之處，即山水精神所聚之處，有如人之目顧，這是畫家為山水傳

神的要點所在。凡與精神無關的地方，便是散地，應當加以刊落。虞集題柯敬仲畫：「蕭條破墨作清潤，殘質（即散地）刊落精神留。」（註七十）這都與人物畫的傳神，沒有兩樣。宋汪藻跋鄭天和臨右丞樵舍秋晴圖有謂：「世間畫史，取青比白，求象似於毫髮，豈復有林巒湖海眞趣耶。」（註七十一）正可爲此作一反證。

但另有兩點可以說是由人物畫向前的一種發展。第一點是六法中的骨法用筆，固然如前面所說，與氣韻之氣，有密切地關係；而隨類傳彩，也應當和氣韻的韻，或有較密切地關係。但韻與傳彩的關係，古人說得不太明顯，因爲那究竟是附次的關係。而線條（骨法用筆）的流動飄逸，有如「曹衣出水，吳帶當風」（註七十二），才是形成韻的技巧上的基本條件。也可以說，氣與韻，在技巧上都是對用筆的要求。不過自唐代的「水暈墨章」與起以後（註七十三），亦即是一般所謂之筆墨的墨，從唐代與起以後（註七十四），在以山水爲主的作品中，便常在筆上論氣、在墨上論韻。若作渾淪地叙述，則便常從筆墨上論氣韻。宣和畫譜卷中荊浩條下稱浩嘗謂：「吳道玄有筆而無墨」；荊浩在筆法記中謂：「吳道子筆勝於象，骨氣自高」；此即係以筆論氣。王維張璪，在山水中始用破墨（見附註七十四），所以荊浩稱王維：「筆墨宛麗，氣韻清高。」稱張璪「樹石氣韻俱盛，筆墨積微，眞思卓然，不貴五彩。」因筆墨相須，故此處筆墨並稱；但實則其重點是在墨。此亦可謂爲以墨論韻之始。清唐

俗繪事發凡謂：「用筆不痴不弱，是得筆之氣也。用墨要濃淡相宜，乾濕相當，不滯不枯，使石山蒼

潤之氣欲吐，是得墨之氣也」；按此處所謂：「墨之氣」，應當說作「墨之韻」。清方薰山靜居畫論

謂：「氣韻有筆墨間兩種。墨中氣韻，人多會得。筆端氣韻，世每少知，……人見墨汁淹漬，輒呼氣

韻；何異劉實在石家如厠，便謂走入內室。」按方氏此語，乃在矯有墨無筆之弊；然由此可知一般人

皆由墨見韻。而由墨見韻，又常以淡墨焦墨爲主。明汪珂玉珊瑚網「畫用焦墨生氣韻。」清笪重光畫

筌謂：「皴不足，重染以發其華。皴已足，輕染以生其韻。」又：「墨以破用而生韻，色以清用而無。

痕。」「宜濃而反淡，則神不全。宜淡而反濃，則韻不足。」清華翼輪畫說：「畫無精神，非但當時

不足以動目，亦且不能歷久。而精神在濃處；尤在淡處。」此處之所謂精神，實即以韻爲主之氣

韻。

　第二，更基本之點，是在以淡爲韻的後面，則是以清爲韻，以遠爲韻；並且以虛以無爲韻。這是

莊子的藝術精神，落實於繪畫之上，必然地到達點。超拔世俗之謂清，清則韻，所以如前所述，晉代

即有清韻一詞。山水論（註七十五）：「觀者先觀氣象，後觀清濁。」清即韻，濁即不韻。清的意境，

蘇東坡特爲重視；所以他一則曰：「其身與竹化，無窮出清新。」（註七十六）再則曰：「詩畫本一律，

天工與清新。」（註七十七）三則曰：「使君何從得此本，點綴毫末分清妍。」（註七十八）郭熙在林泉

高致中則特標舉山有高遠、深遠、平遠的三遠；而遠與玄同義；所以晉代有遠韻、玄韻的觀念。

三遠正由此發展而來。　清則能遠。

在能言之列。及與之言，理中清遠」（頁五）；晉書卷七十五王坦之傳坦之與謝安書：「僉曰之談，不

咸以清遠相許。」清遠或平遠再向前一步，即是虛，是無。　宋韓拙在山水純全集論山水條下將郭熙的

三遠加濶遠、迷遠、幽遠，此雖僅郭氏平遠的擴充，而實已使遠與虛無相接。　蘇軾王維吳道子畫詩：

「吳生雖妙絕，猶以畫工論。摩詰得之於象外，有如仙翮謝籠樊。吾觀二子皆神俊，又於維也斂袵無

間言。」（註七九）又題文與可墨竹「時時出木石，荒怪軼象外。」（註八十）又書林次中所得李伯時

歸去來、陽關二圖後「龍眠獨識殷勤處，畫出陽關意外聲。」　象是實，是有；象外是

虛，是無。　意外聲也是虛是無。　黃子久寫山水訣：「登樓望空濶處處氣韻。看雲采，即是山頭景物。

李成郭熙；皆用此法。」由此可知氣韻應當在空濶處加以領會。明顧凝遠畫引：「氣韻或在境中，亦

在境外。」境外即是虛是無。　周亮工讀畫錄卷二胡元潤條下「李君實常言，作畫惟空境最難。」空境

之所以難，乃在如何使空境能浮出氣韻。　笪重光畫筌：「真境現時，豈關多筆（虛）？眼光收處，不

在全圖（無）。合景色於草昧之中，味之無盡（遠）。擅風光於掩映之際（虛實掩映），覽而愈新。

密緻之中，自兼曠遠。率易之內，轉見便娟。」王翬惲格對此數語評謂：「此篇中闡發氣韻最微妙處

世說新語卷上之上德行第一：「王戎云：太保居在正始中，不

也。」又「空本難圖，實景清而空景現。神無可繪，眞境逼而神境生。位置相戾，有畫處多屬贅瘤。

虛實相生，無畫處皆成妙境。」王、惲二人對此數語評謂：「人但知有畫處是畫，不知無畫處皆畫。

畫之空處，全局所關……空處妙在，通幅皆靈，故云妙境也。」按妙境即氣韻之境。上面的話，乃是

從技巧上說明如何由實顯虛，由虛見韻。清惲格南田畫跋有謂：「古人用心，在無筆墨處。」又謂「氣

韻自然，虛實相生。」「皴染不到處，雖古人至此束手矣。」「用筆時須筆筆虛。虛則意靈。靈則

無些滯跡。不滯則神氣渾然……夫筆盡而意無窮，虛之謂也。」清王昱東莊畫論「嘗聞諸夫子（按指

王原祁）云，奇者不在位置，而在氣韻之間；不在有形處，而在無形處。」清戴醇士題畫偶錄謂：「筆

墨在景象之外；氣韻又在筆墨之外。然則境象筆墨之外，當別有畫在。」這都是以虛無見氣韻。以虛

無見氣韻，這是畫的極詣，似爲人物畫所未曾達到的。

張庚圖畫精意識論氣韻項下，可謂將氣韻在山水畫的發展中，作了一個綜合的叙述。並與以層次

上的安排。他說：

「氣韻有發於墨者，有發於筆者，有發於意者，有發於無意者。發於無意者爲上，發於意者次

之，發於筆者又次之，發於墨者下矣。何謂發於墨者，旣就輪廓，以墨點染渲暈而成者是也。何

謂發於筆者？乾筆皴擦，力透而光自浮者是也。何謂發於意者？走筆運墨，我欲如是而得如是；

若疏密多寡，濃淡乾潤，各得其當是也。何謂發於無意者？當其凝神注想，流盼運腕，不意如

是，而忽然如是是也。……蓋天機之勃露，然惟靜者能先知之。」

按所謂墨韻爲下，乃因墨易於見韻，因而易流於濫，此乃矯弊之言。他所說的筆韻，乃是力（氣）中

見韻，誠非易得。所謂無意之韻，乃莊子的心與物忘，手與物化的境界，這即是技而進乎道的境界。

然最圓到的說法，莫如惲格南田畫跋中「氣韻藏於筆墨，筆墨都成氣韻」二語。

第十一節　氣韻與生動的關係

上面已將氣韻的內容及其發展，畧加疏釋。現應當對氣韻與生動的關係，加以考查。

首先應當考查的是：當謝赫說氣韻生動時，到底生動一詞，是作爲某種獨立的意義而與氣韻相得

益彰呢？抑是只作爲氣韻的一種自然地效果，並無其他獨立意義呢？試將謝氏的古畫品錄加以分析，

他對各家作品的評鑒，不斷直接地或間接地用到氣和韻的觀念；但除了對最後一名的丁光有「非不精

謹，乏於生氣」的生氣一詞以外，沒有應用到生動的觀念。顧愷之論畫中，有「小列女，面如恨。刻

削爲儀容，不盡生氣」的話。生氣似乎可以解釋爲生動。但生動固然可以解釋作生氣的躍動，因而生

氣可通作生動；可是顧愷之的所謂神、骨等觀念，謝赫的所謂氣韻的觀念，實皆以生氣的觀念爲其基

抵。同時，生動是就畫面的形相感覺而言，生氣則是就畫的形相以通於其內在的生命而言。由此可以推論當時之所謂生動，其所含意義的深度實不及生氣。在謝赫稍後的姚最，在其續畫品中評到謝赫時有「氣韻（註八十二）精靈，未窮生動之致」的話。這話的解釋應當是：在氣韻上（註八十三），還沒有窮盡到生動之致；其含意實指的生動由氣韻而來；未窮生動之致，即是氣韻有所不足。若把姚最的話，及謝赫沒有直接談到生動的情形，連在一起加以考查，便不難了解，生動一詞，當時只不過是作爲氣韻的自然地效果，而加以叙述，沒有獨立的意味。並且嚴格地說，氣韻是生命力的昇華。就道家的思想而言，也可以說是生命的本質。所以有氣韻便一定會生動；但僅有生動，不一定便有氣韻。因此，

「氣韻生動」一語的主體是在氣韻。張彥遠歷代名畫記卷一論畫六法謂：「至於鬼神人物，有生動之可狀，須神韻而後全。」因爲神韻是一個人的本質的顯現；本質的顯現，才是人的全生命力的顯現，所以生動須神韻而後全；這也說明了氣韻才是此一詞句中的決定者。明顧凝遠畫引謂：「六法，第一氣韻生動。有氣韻，則有生動矣。」這是與謝赫原意相符的說法。

但清方薰山靜居畫論却說：「氣韻生動，須將生動二字省悟。能會生動，則氣韻自在」；這是以生動爲此一詞句中的決定者。清鄒一桂小山畫譜卷下兩字訣條下謂：「畫有兩字訣，曰活曰脫。活者生動也。用意用筆用色，一一生動，方可謂之寫生……」按後來畫家所謂之「與物寫生」，即係「與

物傳神」。鄒氏的話，也是以生動爲主體。這種意思，早見於韓拙的山水純全集。他在論用筆墨格法，氣韻之病條下有「格法本乎自然，氣韻必全其生意」的兩句重要的話。「氣韻必全其生意，是意味著有的人講求氣韻而有時並不一定能全其（對象）生意；這把張彥遠的「生動須神韻而後全」的話，恰恰顛倒過來了。因爲有這一顛倒，而將「生動」與「生意」或「生氣」的觀念直接關連起來，則氣韻生動一語，便以生動爲主了。

這一顛倒，到底由何而來？我認爲有兩個背景。一是因後來有人將氣韻與形似的對立，誇張得太過，於是本是以精神發抒向自然，更在自然中求得精神的解脫、安頓的繪畫，反而日漸離開了自然。爲了矯正此一流弊，所以才有此一顛倒。因爲他們所說的生動，是扣緊作爲對象的自然自身的生命感而言的。二是自筆墨的技巧成熟以後，作者若太過於重視筆墨上的氣韻，僅停頓於筆墨趣味自身的欣賞，而忘記氣韻更有向上一關，也會離開自然的深厚無窮的世界，而使藝術的意境，人生的意境，僅縮限於筆墨的淺薄趣味之上。清初四王以後的文人畫的問題，不是如一般人所說的，出自只有臨摹不求創造；他們一樣是由臨摹走向變化，走向創造。他們的問題是出在僅僅停頓於筆墨趣味之上，而忘記了外師造化的最基本工夫。爲了矯正此一流弊，也須要有此一顛倒。將氣韻生動一語中生動的觀念，直接接合於生意或生氣之上，便將作者的精神，立刻帶進到自然生命之中，迫使作者必須將自己，

中國藝術精神

一九二

的。精神，與無限地自然生命、精神相融合、鼓蕩；這樣一來，繪畫中神形相離的問題便解決了。由此而表現出的氣韻，便決非僅是筆墨技巧上的氣韻，而成為以自己的精神，融合自然的精神，而將其加以表現的氣韻。這反而能符合氣韻的原有意義。因此，此一顛倒，乃為了矯正過於強調神形的對立，為了矯正過於重視筆墨，以致離開了自然之弊。實則正由此一顛倒而要求返回到藝術根源之地，與謝赫的原意，是一脈相承的。所以鄒一桂小山畫譜卷上，有如下的一段話，即可為我上面的看法作見證。他說：

「今以萬物為師，以生機（即生意）為運。見一花一萼，諦視而熟察之，以得其所以然，則韻致風采，自然生動，而造物在我矣……是篇以生理為尚，而運筆次之。」

上面的話，是把生機，亦即顧愷之與謝赫所說的生氣的觀念，和生動的觀念，當作是兩個層次的觀念。由自然的生機以出氣韻，為自古以來第一流大畫家的共同歷程，這裏不作進一步的討論。總之氣韻與生動的主從的關係，是由對氣韻與生動，作如何規定而定的。在謝赫當時，氣韻是主而生動是從。

第十二節　氣韻與形似問題

韓非子外諸說左上有下面的一個故事：

「客有為齊王畫者。齊王問曰：畫孰最難者？曰：犬馬最難。孰最易者？曰：鬼魅最易。夫犬馬，人所知也。旦暮罄（與儀同義）於前，不可類之，故難。鬼魅無形者，不罄於前，故易之也。」

上面的有名故事，是說明在戰國時代的藝術活動，已脫離由彝器花紋所表現的抽象地、神秘地藝術，轉向追求現世的，寫實地藝術。這是我們的理智已經取得了主導地位，人們順着自己的理智去看自然，能就自然原有之姿加以承認；而把過去認為自然後面藏有許多精靈古怪的帶有恐怖的情緒，完全揚棄了的結果。此一轉變，對藝術上的人生與自然的結合，以及在藝術的技巧學習上，都有很大地意義。因為僅沉溺於「鬼魅」無形的抽象，結果不僅是使人與社會及自然發生游離，並且也會發生技巧的墮退。英國一九三〇年代的代表詩人兼評論家斯彭塔（Spender）在社會目的與藝術家的態度一文中便指出「從歷史看，藝術的發展，為主是採取擴大寫實主義的方向。」（註八十四）也正說明了這一點。〈韓非子〉上的此一故事，為淮南子及東漢張衡（註八十五）所引用，由此可知它是代表了一個時代精神的覺醒，所以能發生這樣大的影響。但到魏晉藝術精神普遍覺醒以後，在藝術範圍之內，便幾乎可以說沒有人再引用此一故事，其原因很簡單，寫實是藝術修習中的一過程，而不是藝術之所以為藝術的本質所在。藝術之所以為藝術的本質，是由莊子精神的鑰匙所開啟出來的，這正如前面所說，是由

他的形與德的思想，而啓發出傳神的思想。神是人與物的第二自然；而第二自然，才是藝術自身立腳之地。

藝術地傳神思想，是由作者向對象的深入，因而對於對象的形相所給與於作者的的拘限性及其虛僞性得到解脫所得的結果。作者以自己之目，把握對象之形。由目的視覺的孤立化，專一化，而將視覺的知覺活動與想像力結合，以透入於對象不可視的內部的本質（神）。此時所把握到的，未嘗舍棄由視覺所得之形。但已不止於是由視覺所得之形，而是與由想像力所透到的本質相融合，並受到由其本質所規定之形；在其本質規定以外者，將遺忘而不顧。而爲本質所規定之形，且不以形見於人之目，而係以其本質，即以其神，融入於吾之想像力（實即主觀之神）之中。；此即莊子養生主庖丁解牛之所謂「以神遇而不以目視」，亦即顧愷之論畫之所謂「遷想妙得」。「遷想」，即想像力；「妙得」，即得到對象的本質、對象之神。對象之神與吾之神相融合，使吾之神得因對象之神而充實、圓滿，則對象所給與於作者的拘限性，當然不會存在了。

尤其是「以貌取人，失之子羽」（註八十六）。上面所說的不以形見而以神見於吾之想像力之中的對象，實係神形相融的對象。只有神形相融的對象，才可以算作是對象之眞。莊子的德充符主要是告訴人，如何由深入於人之形，同時即超越於人之形，以把握住人之所以爲人的本質之德。所以他便假

想出形殘而德全的人物，以幫助人對於形的超越；他並以全德之人爲「眞人」（註八七），眞人即是眞人。蓋他不以形爲人之眞，而以德爲人之眞。在此種思想啟發之下，到了魏晉時代而得到了生命的繪畫，意識上，從顧愷之起，便常常把「傳神」與形似對立起來，蓋欲由對象之形的拘限性虛僞性中超越上去，以把握對象之神，亦即是把握對象之眞。淮南子上曾有這樣的幾句話：「畫西施之面，美而不可悅。規孟賁之目，大而不可畏。君（主）形者亡矣。」傳神却是通過藝術家超越地心靈，精鍊地技巧，把「君形者」的神，顯發於萬人之前，使其永垂不朽。這並未嘗眞正離開了形，但只留下與神相融之形，而無俟於在被神規定以外的形上面去求其「詳悉精細」。歐洲文藝復興時代的繪畫，對人物的描寫，「是要發現能夠畫出空間地、身體地、物質地映像；及解剖學地正確性的手段。」

（註八八）因爲他們覺得只有這樣才可以繪出對象之眞。但是一個有生命、有個性、有精神狀態的對象之眞，如何能由解剖學地正確性，加以把握呢？因爲這一極端，才一步步的引出了現代超現實主義的，乃至抽象主義的另一極端。西方文化，常是在兩極端中翻來轉去，此亦其一例。明乎此，然後可以了解中國繪畫中氣韻與形似的問題。

顧愷之論畫謂：「小列女面如恨。刻削爲容儀，不盡生氣。」「容儀」是對象的形似。刻削爲容儀，作者的精神，便完全集中在形似之上，爲形似所拘限，而不能把握到與神相融之形，此時便容易

成為只有形而無神，所以不盡生氣。宋郭若虛謂陳用智（即用之）所畫人物，「精詳巧贍」；但「意務周勤，格乏清致。」

（註八九） 此皆可證明顧愷之的說法。

元夏文彥亦謂陳用智「雖詳悉精微，但疏放全少，無飄逸處。」

（註九十） 謝赫古畫品錄對張墨荀勗的批評是「風範氣候，妙極參神。但取精靈，遺其骨法。若拘以體物，則未睹精奧。若取其意外，則方厭膏腴。可與知音說，難與俗人道。」（註九一） 但取精靈，即是但傳其神，但得其氣韻。「若拘以體物，則未睹精奧」，這是說在形似上有缺憾。然因能取精靈而極妙參神，這便算能得藝術之真，所以他兩人的作品依然是列入上品。謝赫列入上品中的五人，皆係以神韻為主。第一名的陸探微「窮理盡性，事絕言象」，這大概是神形相融的最圓滿地境界。曹不興僅因一龍之風骨，即列入上品。衛協「雖不該備形妙」，但因「頗得壯氣」，所以也列入上品。「壯氣」，只是氣韻中之氣，但已被謝赫這樣推重，可見氣韻才是謝赫品畫的最高標準。但他並非完全排斥形似，而只要求融形似於氣韻之中。融形似於氣韻之中，此時當然只會留下與氣韻相融的形似；與氣韻無關的，會把它畧過了。沈括說：「故名輩為小牛小虎，雖畫毛，但約畧拂拭而已。若務求詳密，翻成冗長。約畧拂拭，自有神觀，迥然生動。」（註九二） 由約畧拂拭而出的毛，乃形神相融的毛。即毛即神，當然會迥然生動。惲格畫跋中有謂：「畫以簡貴為尚。簡之入微，則洗盡塵滓，獨存孤迥。」塵滓是與神無關之形；簡貴即簡要。簡之入微，即簡之入

神。此時所剩下的形，乃與神相融之形，「孤迴」即是神。而董其昌下面的話，更說得深切：「看（

指山樹等）得熟自然傳神。傳神者必以形。形與心手相湊，而相忘，神之所在也。」（畫旨）

但由超形以得神，復由神以涵形，使形神相融，主客合一，這在美地觀照上容易，而在畫的表現

上，則是一個很困難的問題。唐張彥遠的歷代名畫記卷一論畫六法中，更從正面提出了此一問題。他

說：

「彥遠試論之曰：古之畫，或能移（移當作遺，因聲近而誤）其形似，而尚其骨氣（按此即氣韻

之氣），以形似之外求其畫；此難與俗人道也。今之畫，縱得形似，而氣韻不生，以氣韻求其

畫，則形似在其間矣。……若氣韻不周，空陳形似。筆力未遒，空善賦彩，謂非妙也。……今之畫

人，粗善寫貌。得其形似，則無其氣韻。具其彩色，則失其筆法。豈曰畫也？」

上面一段話中，有三點特須注意。（一）是形似與氣韻之間，有一種距離。（二）是形似不一定能涵氣

韻，但氣韻則一定能涵形似；所以說：「以氣韻求其畫，則形似在其間矣。」在氣韻中之形似，乃是

經過一番裁汰洗鍊，形與神融的形似。此時的形似，乃表現而為對象之真，亦即藝術地真。與未能把

握到物之氣韻以前的形似，並非相同。（三）是「得其形似，則無其氣韻」的原因，乃出在「粗善寫

貌」的「粗」字。粗乃粗淺、粗率，即是未曾深入於對象之中，對於對象之所以成其為對象的神，落

實了說，對於對象的個性、真實的感情、精神狀態，未能深刻地把握到；而只是從外表的形相着手，此之謂「粗善寫貌」，當然不能得其氣韻。無氣韻之形似，對於對象而言，實際是虛偽地形似；因為這種形似，無關於對象得以存在的本質。由此可知，氣韻與形似的的關係，是由形似的超越，又復歸於能表現出作為對象本質的形似的的關係。晁補之跋易李遵易畫魚圖中說：「然嘗試遺物以觀物；物常不能度（藏）其狀。」（註九十三）所謂遺物以觀物，即是超越物的形似以觀物。由此而可得物的形神相融之真，所以說物不能度其狀。樓鑰題龍眠畫騎射抱球戲詩有謂：「人非求似意自足。物已忘形影猶映。」（註九十四）也是同樣的意思。

關於此一問題的發言，影響最大、被今人附會得最多、甚至附會到抽象主義上去的，則有蘇東坡（軾）。他具有偉大地藝術心靈，生長於風景畫發展到高峰的時代；他的父親蘇老泉（洵）因嗜好而收聚畫本，可與名公巨卿相比配。又與李龍眠、王晉卿、文與可這些大畫家為戚友。他自己是大文學家，更以餘技為書畫，皆能自成一格，極氣韻生動之能事。所以他是古今最能了解繪畫的偉大畫論家之一。他書鄢陵王主簿所畫枝折二首之一：

「論畫以形似，見與兒童鄰。賦詩必此詩，定知非詩人。詩畫本一律，天工與清新。邊鸞雀寫生，趙昌花傳神。何如此兩幅，疏淡含精勻。誰言一點紅，解寄無邊春。」（紀評蘇文忠公詩集

第三章　釋氣韻生動
一九九

中國的文化精神，不離現象以言本體。中國的繪畫，不離自然以言氣韻。但一般人常常不深求東坡立言的本意，以爲東坡的兩句詩，是否定了作品與形似的關係，亦即是否定了作品與自然的關係；而且繪畫中本來早已有這種便宜主義的傾向。所以清鄒一桂對蘇此詩加以反駁說：

「……此論詩則可，論畫則不可。未有形不似而反得其神者。此老不能工畫，故以此自文。……」

〈小山畫譜卷下〉

而當時蘇門六君子之一的晁補之，在〈和蘇翰林題李甲畫雁詩二首之一〉，對東坡前面的詩，也不能不爲之下一轉語。詩的前四句是：

「畫寫物外形，要物形不改。詩傳畫外意，貴有畫中態……」（〈雞肋集卷二〉）

不僅鄒一桂的話，未能得蘇意之實；即晁補之的轉語，依然說得不免籠統。其實，東坡此詩的眞意，宋葛立方〈韻語陽秋卷十四〉有一段話說得較清楚：

歐陽文忠公詩云，古畫畫意不畫形，梅詩寫物無隱情。忘形得意知者寡，不若見詩如見畫。東坡詩云，論畫以形似，見與兒童鄰；或謂二公所論不以形似，當畫何物？曰，非謂畫牛作馬也。但以氣韻爲主耳。謝赫云，衛協之畫，雖不該備形妙，而有氣韻，凌跨羣傑。其此之謂乎。陳去非

作墨梅詩云，含章簷下春風面，造化工成秋兔毫。意得不求顏色似，前身相馬九方皋。……」

氣韻是由作者深入於對象之中而始得，東坡自己對此也說得很清楚；只要把他的話合而觀之，便沒有引起誤解的可能。他在子由新修汝州龍興寺吳畫壁詩中說：

「丹青久衰工不藝，人物尤難到今世。每摹市井作公卿，畫手懸知是徒隸。吳生死與不傳死，那復典型留近歲。……細觀手面分轉側，妙算毫釐得天契。乃知真放本精微，不比狂花生客慧……」

（紀評蘇文忠公詩集卷三十七頁十一）

又書吳道子畫後：

「……畫至吳道子，而古今之變，天下之能事畢矣。道子畫人物，如以燈取影，逆來順往，旁見側出，橫斜平直，各相乘除，得自然之數，不差毫末。出新意於法度之中，寄妙理於豪放之外，所謂遊刃餘地，運斤成風，蓋古今一人而已。……」（四部叢刊本經進東坡文集事略卷六十頁九）

又石氏畫苑記：

「余亦善畫古木叢竹……子由嘗言：所貴於畫者為其似也。似猶可貴，況其真者（指自然）。吾行都邑田野，所見人物，皆吾畫筍也。」（同上卷四十九頁四）

所謂得「天契」，所謂「寄妙理」，實際即是「傳神」，即是「氣韻生動」，亦即是晁補之所說的「物

外形」。此物外之形，乃由深入於客觀對象之中，以把握其「天契」、「妙理」；在此一過程中，自

然會超越了對象的形似。把握到對象的天契、妙理，則此客觀的天契妙理，成爲作者主觀精神中的天

契妙理；於是在繪畫時，不復是以主觀去追求客觀，而是自己主觀精神的湧現，所以便會運斤成風，

而成其爲豪放。但此種豪放，乃由深入於對象之中而來，所以說：「眞放本精微。」此時之天契、妙

理，既係由深入對象而得，則天契、妙理中，當然涵有「自然之數」，亦即當然涵有形似。但此時的

形似，乃是超越以後神形相融的形似；此時的形似，正如清方士庶天慵庵筆記所說的：「鍊金成液，

棄滓存精」的液與精。論畫以形似，是舍神而論形，舍精而取糟，當然是見與兒童鄰了。此詩分明說

了「寫生」與「傳神」，而結句「誰言一點紅，解寄無邊春」，折枝上的一點紅，即是枝上花之液、

之精，所以即可寄托無邊的春意。「一點紅」是有限的形；但因其是與神相融的有限，所以即可由有

限以通向無限；這是東坡立言的本意（註九十五）。而他自述以所見的人物爲畫筍，正說明他如何由深

入於客觀之形以把握其精神的一段工夫。他在墨君堂記中，對文與可如何深入于竹之形以盡竹之神，

寫得更爲深切。他說：

「……然與可獨能得君（竹）之深而知君之所以賢。……風雪凌厲以觀其操，崖石犖确以致其

節。得志遂茂而不驕；不得志，瘁瘦而不辱；與可之於君，可謂得其情而盡其性矣。」（同上卷

（五十三頁一）

一般之所謂形似，已如前所說，常常不是對象的本質，因而也不是對象之真。但欲把握對象的本質，除由具體地形似下手以外，實亦無他途可尋。此一矛盾，東坡在傳神記中，可以說是作了一個舉例性的解決。他說：

「……傳神與相一道，欲得其神之天（按即由物之自然而來的氣韻）。法當於衆中陰察之。今乃使人具衣冠坐，注視一物，彼方歛容自持，豈復見其天乎。……」（同上頁三）

當一個人歛容自持時，縱然不是虛僞，也是一種做作；他的個性、真地感情，亦即是他的神，反而被這種做作地形似所掩蔽了。「於衆中陰察之」，即是在對象不經意、無做作時加以觀察，此時他的神，會由其形的自然之態中流露了出來，這便是由深入於對象之形，以得其神的一種方法。但這依然只是對於一個普通對象的說法。虞集跋子昂所畫陶淵明像中所說的，却較之東坡更進了一步。他說：

「江鄉之間，傳寫陶公像最多。往往翰墨纖弱，不足以得其高風之萬一。必也誦其詩，讀其書，迹其遺事以求之，雲漢昭回，庶或在是云耳。……蓋公（子昂）之胸次，知乎淵明者既深且遠，而筆力又足以達其精蘊，故使人見之，可敬可慕，可感可嘆，而不忍忘若此。」（道園學古錄卷四十）

按趙子昂一生景儀淵明，其詩亦學淵明，入於淵明者深，豈僅畫淵明能畫出淵明之高風逸致；他的山

水畫實亦受所得於淵明者之影響。可惜自明代起，眞能了解趙子昂的人太少了。

深入於對象之形以得其神，因而得到氣韻與形似統一的方法，這是中國大畫家共同走的一條路。

將此一消息說得更清楚的，還有下面的一段故事：

「宋曾雲巢無疑，工畫草蟲，年愈邁愈精。或問其何傳？無疑笑曰：此豈有法可傳哉。某自少時，取草蟲籠而觀之，窮畫夜不厭。又恐其神（按即氣韻）之不完也，復就草間觀之，於是始得其天（按亦即「神」）。方其落筆之時，不知我之爲草蟲耶？草蟲之爲我也。（按此即客觀之神，與主觀之神的合一），此與造化生物之機緘蓋無以異（所以藝術之對於自然，是創造創生，而不是模仿）。豈有可傳之法哉。」（清鄒一桂小山畫譜卷下草蟲門）

關於形似與氣韻問題的糾葛很多，其中還有一個騰播人口的，則是元季四大畫家之一的倪瓚（雲林）書畫竹（註九十六）的一段話：

「以中每愛余畫竹。余之竹，聊以寫胸中逸氣耳，豈復較其似與非？葉之繁與疏？枝之斜與直哉？或塗抹久之，他人視以爲麻爲蘆，僕亦不能強辨爲竹。眞沒奈覽者何？但不知以中視爲何物耳。」（倪雲林先生詩集附錄）

按倪氏係以己之逸氣（即氣韻之韻），發現竹之逸氣；更將竹之逸氣，化爲己之逸氣。所以他寫的胸

中逸氣，實即寫的竹之神，竹之生氣，竹之本質。此竹乃從「造化生物之機緘」（前引曾無疑語）而

出，從不知其然而然的自然中出，更有何形似計較之可言？然其起步處，也和東坡一樣，仍係深入於

自然之中，把客觀之自然，爲胸中之自然。所以他說：「我初學揮染，見物皆畫似；郊行及城遊，物

物歸畫筍。」（註九十七）又說：「下筆能形蕭散趣，要須胸次有質篔。」（註九十八）此胸次質篔，即胸

中逸氣；此胸中逸氣，即由超形似以入神，復由神以涵篔篔的形似而來。所以今日可以看到的雲林所

畫的竹，乃是氣韻與形似的統一藝術品，乃是竹的第二自然，但亦未嘗離捨第一自然的藝術品，沒有

能視以爲麻爲蘆的。

　列子載有九方臯相馬的故事，把馬的牝牡驪黃都弄錯了。伯樂對此所作的解釋是「若臯之觀馬

者也。得其精，忘其麤；在其內，忘其外。見其所見，不見其所不見……若彼之所相，有貴於馬

者。」「已而馬果千里足。」此一故事是說明，得神而忘其形，實可通於畫的形與神的問題。所以沈

括夢溪筆談卷十七稱其家所藏王維畫袁安臥雪圖中，「有雪中芭蕉。」而沈括稱之爲「此乃得心應

手，意到便成；故造理入神，迥得天意。」這正是得神而遺形之例。但其所以能得其神，仍在由形的深

入。且得神而不遺形，豈非更爲圓滿？宋黃休復益州名畫錄中引歐陽烱壁畫奇異記謂：「六法之內，

惟形似氣韻二者爲先。有氣韻而無形似，則質勝於文。有形似而無氣韻，則華而不實。」這幾句話雖

未探及本源，但在態度上頗爲平實。明王履華山圖序中有謂「畫雖狀形，主乎意。意不足，謂之非形，可也。雖然，意在形。舍形何所求意？故得其形者，意溢乎形。失其形者，形乎哉？畫物欲似物，豈可不識其面？古之人之名世，果得之於暗中摸索耶。」王氏之所謂「意」，乃「意味」之意，即所謂「神」，氣韻。他的話，有點本末倒置，也未曾把物的形與意的關連性說清楚。但他是要以此救當時畫家不直接向自然中去沉潛深入之弊，所以他畫華山，便親身「冒險登華山絕頂，以紙筆自隨」（無聲詩史卷一），還是有其意義。

前面所提到的蘇東坡倪雲林，都是文人畫派的骨幹；假定在中國繪畫中可以成立這一派的話。由以上的疏導，可以了解，他們都是由深入於自然之中，剋服形似與氣韻的對立，以得出神與形相融的作品，這不應當有什麼問題的吧。但大村西崖在其文人畫的復興一文中認文人畫爲「離於自然」的繪畫；認爲對自然「離却愈著，其氣韻愈增」。大村此文，由陳衡恪氏譯出，另加陳氏文人畫之價值一文，合稱爲文人畫之研究，由商務印書舘印行，在近三十年來，對我國畫論，發生了相當大地影響。大村氏若僅表明其本人對繪畫之觀點，或可謂開東亞抽象主義之先河（此文出於大正十年，即一九二一年）。但以之言中國文人畫，則牽強傅會，全文無一的當之語，而無人能指其非；蓋剽竊偸惰成風，學術在任何方面，沒有不衰落的。

現在要考查的是：謝赫六法的從「一」到「六」的六個數目字，還是只有分別項目的意義呢？還是經過了一番意匠經營，而使其含有各法間價值比重的不同，並且還表現一種創造的歷程呢？我以為從整個地六法看，是說明價值比重的不同。並且從一到四，也表明了創造的程序。為說明此一觀點，首先應解決「五曰經營位置」的問題。因為一般所了解的經營位置，不論從價值上說，尤其是從創造歷程上說，都不應安放在第五。張彥遠歷代名畫記已經說：「至於經營位置，則畫之總要」（卷一論畫六法）；而鄒一桂則謂：「愚謂即以六法言，亦當以經營位置為第一。」這兩種意見，都很有道理。然則謝氏何以把它列在第五呢？我以為這是來自此語涵義的演變。

在謝赫當時，主要是人物畫；歷代名畫記卷五，還保有在謝氏前約七十年的顧愷之的魏晉勝流畫讚，其中說到：

「凡吾所造諸畫素幅（白絹），皆廣二尺三寸。」

「凡膠清及彩色，不可進素（即素幅）之上下也。（不可以顏色塗滿白絹之天地頭。）若良畫黃滿素者，寧當開際耳。（此句文義不十分明白，可能是說前人的良畫，常以黃色填滿畫布作背

景。圖畫見聞誌卷五八駿圖條記「晉武時所得古本，乃穆王時畫，黃素上爲之」，或即係此種情形。他則寧願上下都保持空白。）猶於幅之兩邊，各不至三分（即兩邊皆留三分空白。）人有長短，今既空遠近以矚其對，則不可改易潤促（即寬窄），錯置高下也。（此數語意義亦不十分明白，大概是說人物在畫布中的位置。）」

按顧氏上面的話，是說明作品在畫布中的關係位置。在他以前，大概是沒有考慮到這種關係位置，所以他才特別鄭重的說出來。當時係以人物畫爲主；中國繪畫精神，也決不需要西方之所謂黃金分割律；所以顧氏的新發現，即以此爲滿足；我認爲這即是謝赫所說的經營位置。宋郭熙林泉高致畫訣有謂「凡經營下筆，必合天地。何謂天地？謂如一尺半幅之上，上留天之位，下留地之位。中間方立意定景。」此處之所謂「經營天地」，正合於謝赫所說的「經營位置」之意。這種經營位置，與第六的傳移摸寫，對創造某一作品的自身而言，並無直接關係，所以謝赫便安放在第五。

自山水畫開始發展爲繪畫的主流以後，不僅作品在畫面中的位置，複雜了起來。尤其是山水畫自身的章法，也比人物畫的章法，須要更多的變化。這種畫面自身的構圖，便顯得特別重要了；所以顧愷之爲了畫張天師在雲臺山裏傳道的故事，便特別精心着意地寫了一篇畫雲台山記，因爲這是他所遇着的完全新地場面。畫雲台山記所說的，即是鄒一桂小山論畫卷下之所謂「章法」、「結構」。張彥遠

二〇八

鄒一桂以及山水畫成立以後的其他許多人心目中之所謂經營位置，皆指此而言。這種畫面自身的構圖，關係到一個作品中各部分的統一，是藝術品之所以能成為藝術品的基本條件，則張彥遠和鄒一桂的話，都是很正確地。但鄒氏卻以此去責難謝赫，便是不能通古今之變了。

經營位置的問題解決了，再回到氣韻生動的問題上面。氣韻生動在六法中的價值地位，沒有問題；問題是出在創作歷程中的先後。

宋韓拙山水純全集卷四論用筆墨格法氣韻之病條下有下面幾句話：

「凡用筆先求氣韻，次采體要（按實六法中之「二曰骨法用筆」），然後精思。若形勢（按即山水畫成立以後的氣韻之氣，形勢即氣勢。）未備，便用巧密精思，必失其氣韻也。」

韓拙的說法，可以代表一般的意見。但鄒一桂小山畫譜卷下六法前後條卻說：

「愚謂即以六法言，亦當以經營位置為第一，用筆次之，傳彩又次之；傳模應不在畫內。而氣韻則畫成後得之。一舉筆即謀氣韻，從何着手乎？以氣韻為第一者，乃賞鑑家言，非作家法也。」

氣韻乃一件作品的精神；精神必由整體而見。畫成以後，才有畫的整體。所以鄒氏的話，似乎是當然的。金原省吾氏並且說：「氣韻是自然現出的後果。後世以氣韻為單獨呈現的東西，因而將其作為描寫的直接目的，當然要出現繪畫的頹廢。」（註九十九）

鄒氏和金吾氏的看法的問題，乃在於他們把一個藝術家的精神狀態，與創造的衝動、意欲，完全被摒棄於創造歷程之外。若承認如前所說的，氣韻的根本義，乃是傳神之神，即是把對象的精神表現了出來。而對於對象精神的把握，必須賴作者的精神的照射，以得到主客相融；則必須承認作品中的氣韻生動，乃是來自作者自身的氣韻生動；於是氣韻是一個作品的成效，更是一個作品得以創作出來的作者精神狀態。張彥遠說「意在筆先」；後人由此而常說「胸有丘壑」；必須胸中之意，有了氣韻，然後下筆始有氣韻。方薰山靜居畫論謂：「須解氣韻生動，繞乎五者（骨法用筆以下五者）之間，原是一法」，即是說作者的精神貫注於一筆一墨之間，才能得出氣韻生動的效果。則韓拙先求氣韻之說，正是一個藝術家的修養與創造的大關鍵所在，沒有值得懷疑的地方。所以我說謝赫六法的數目字，是價值的差別表示；而從一到四，也是創造歷程的表示。

第十四節　氣韻的可學不可學問題

一個藝術家的最基本地，也是最偉大地能力，便在於能在第一自然中看出第二自然。而這種能力的有無、大小，是決定於藝術家能否在自己生命中昇華出第二生命，及其昇華的程度。世說新語卷下之上巧藝第二十一有下面一段故事：

「戴安道中年畫行像甚精妙。庾道季看之，語戴云：神明太俗，由卿世情未盡。戴云：唯務光當

免卿此語耳。」（頁二十六）

戴逵實際是一個務名太過的人，所以庾道季有這種批評。最重要的是，庾道季指出了戴安道所畫行像

的神明太俗，不是來自作者的技巧，而是來自作者精神中的世情未盡；把表現在作品中的對象的神

明，直接關連上作者自身的神明，這只有在藝術精神有高度自覺的當時，才可以說得出這種話。爾後

的大畫家，大畫論家，都覺悟到這一點。而把這種意思表現得最深切簡明的，莫如宋汪藻的「精神

還仗精神覓」的一句詩（註一○○）。而虞集的江貫道江山平遠圖的詩便乾脆說「江生精神作此山」了

（註一○一）。作品中的氣韻，是作品中所表出的對象的精神。而對象的精神，須要作者的精神去尋覓，

這便超越了作者筆墨的技巧問題，而將其決定點移置於作者精神之上，這便引發出氣韻可學不可學的

問題來了。

宋郭若虛圖畫見聞誌卷一論氣韻非師條下有謂：

「……六法精論，萬古不移。然而骨法用筆以下五法，可學。如其氣韻，必在生知。固不可以巧

密得，復不可以歲月到。默契神會，不知其然而然也。」

後來明董其昌亦繼承其說而謂：「畫家六法，一曰氣韻生動。氣韻不可學，此生而知之，自然天授。」

（畫旨）從上面的話看來，偉大地藝術家，不僅須要有一種天賦的才能，尤其是須要有一種天賦的氣質。但董氏在上面一段話的後面，却接着下了轉語。他說：

「然亦有學得處。讀萬卷書，行萬里路，胸中脫去塵濁，自然邱壑內營，成立鄞鄂（形狀之意），隨手寫出，皆爲山水傳神。」

「爲山水傳神」，即是能表現出山水的氣韻。要能表現出山水的氣韻，首須能轉化自己的生命，使自己的生命，從個人私欲的營營苟苟地塵濁中超昇上去（脫去塵濁），顯發出以虛靜爲體的藝術精神主體。這樣便能在自己的藝術精神主體照射之下，實際即是在美地觀照之下，將山水轉化爲美地對象，亦即是照射出山水之神。此山水之神，是由藝術家的美地精神所照射出來的，所以山水之神，便自然而然地進入於藝術主體的美地精神之中，融爲一體，此之謂「自然邱壑內營，成立鄞鄂」。此時所畫的不是向自然的模寫，而是從自己的精神中，流露出山水的精神，此之謂「隨手寫出，皆爲山水傳神」。爲山水傳神的根源，不在技巧，而出於藝術家由自己生命超昇以後所呈現出的藝術精神主體，即莊子所說的虛靜之心，也即是作品中的氣韻；追根到柢，乃是出自藝術家淨化後的心；所以郭若虛說：「凡畫，氣韻本乎游心。」心的自身，爲技巧所不及之地，所以說這是「不可學」，而是「生而知之，自然天授」。明李日華紫桃軒又綴有如下幾句話，正說透此中消息。他說：「繪事

二二二

中國藝術精神

（註一〇二）

必以**微茫慘淡**（即氣韻）爲妙境。非性靈廓徹（按即虛靜之心）者，未易證入。所謂氣韻必生知，正此虛淡中所含意多耳。」清周亮工讀畫錄卷一李君實（日華）條下又引他與董獻可札子中有謂「大都古人不可及處，全在靈明灑脫，不掛一絲。而義理融通，備有萬妙。斷斷非塵襟俗韻，所能摹肖而得者。以此知吾輩學問，當一意以充拓心胸爲主。」李日華這幾句話，雖不專指繪事而言，但將繪事的根源，也不啻和盤托出；所以**周亮工**便由這幾句話而想見他的筆墨。總結一句說，氣韻問題，乃是作者的人品人格問題。董氏又謂：「元季高人，皆隱於畫史。如**黃公望**……**陶宗儀**……**梅花道人吳仲**圭……此氣韻不可學之說也。」（畫旨）人格是靠修養的工夫。「讀萬卷書，行萬里路」，這不是技巧的學習，而是對心靈的開擴、涵養；是要使被塵濁所沉埋下去了的心，藉書中的教養，與山川靈氣的啓發，得到超拔、擴充的力量，這便把氣韻的根源復甦起來了，人格便自然提高了。

國朝沈啓南、文徵仲，皆天下士。……

黃山谷題宗室大年小年畫謂：「若（大年）更屏聲音裘馬，使胸中有數百卷書，便當不愧**文與可矣**。」（註一○三）此正董氏之說之所本。由此可知董氏的話，字字皆有着落。

但這種意思，還不及郭若虛說得愷切。郭氏在前引的一段話的後面，接着說：

「嘗試論之，**竊觀自古奇蹟**（名畫），多是軒冕才賢，巖穴上士，依仁游藝，探賾鉤深；高雅之情，一寄於畫。人品既已高矣，氣韻不得不高。氣韻既已高矣，生動不得不至。所謂神之又神，

而能精焉。凡畫，必周氣韻，方號世珍。不爾，雖竭巧思，止同衆工之事，雖曰畫而非畫。故楊氏不能授其師，輪扁不能傳其子，繫乎得自天機，出於靈府（心）也。且如世之相押字之術，謂之心印；本自心源，想成形跡（由心所發之想，而成爲形跡）。跡與心合，是之謂印。爰及萬法，緣慮施爲，隨心所合，皆得名印。刻乎書畫，發之於情思，契之於綃楮，非印而何？押字且存諸貴賤禍福，書畫豈逃乎氣韻高卑？夫畫猶書也。楊子曰：言，心聲也；書，心畫也。聲畫形，君子小人見矣。」

唐元稹畫松詩「張璪畫古松，往往得神骨……流傳畫師輩……頑幹空突兀。乃悟塵埃心，難狀烟霄質。丹青久衰今不藝，人物尤難到今世。每摹市井作公卿，畫手懸知是徒隷。」正因作者是徒隷，他所能把握到的便只能是市井之人的神情；雖然他畫上公卿的衣冠，但其神情依然會是市井之人。這正說明作者人品的不高，所以作品的氣韻也不會高了。繪畫必窮盡到對象的氣韻，亦即是要窮盡到對象所以存在之理之性（註一○四）。而對象的氣韻，又實出自經過一番修養工夫，脫盡塵濁的作者的心源；這實使作者與對象，在以神相遇中，而「共成一天」（註一○五）。這是物我精神，同時得到大自由，大解放的境界。更從什麼地方會感到自然對藝術家的精神加以壓迫，而須對自然加以隔絕、拋棄呢（註一○六）？更由此而可以

了解，在中國，作爲一個偉大地藝術家，必以人格的修養，精神的解放，爲技巧的根本。有無這種根本，即是士畫與匠畫的大分水嶺之所在。

由氣韻生動一語，也可以窮中國藝術精神的極詣。不過鄒一桂小山畫譜卷下引「明謝肇淛云：古人六法，何嘗道得畫中三昧。以古人之法，而施之於今，何啻枘鑿？」這固然是未能徹氣韻之根源所說出的話；但氣韻生動，究出於由人倫鑒識而來的人物畫。後來將其轉用到以山水爲主的自然畫方面，固可以一脈相通；但在規模上亦多少有些近於拘狹。所以由中國的畫論以言中國的藝術精神，還應直接就自然畫的畫論方面，作一番探索的工作。

附　註

註一：今人余嘉錫四庫提要辯證卷十四續畫品條下根據周書藝術傳，認爲姚最乃姚僧垣之次子，「生於梁，仕於周，歿於隋，始終未入陳」，故今本題作陳姚最者，實誤。余說似爲可信。此處姑從通說。

註二：據唐末張彥遠歷代名畫記所引用，則今日通行本之古畫品錄，顧駿之下脫顧景秀一人；劉紹祖上脫劉胤祖一人；則原或爲二十九人。又歷代名畫記引六法的從一到六的數字下，皆有「日」字；即「一日……」，「二曰……」。宋黃休復益州名畫錄卷上陳皓彭堅條下引六法，亦有「日」字，與歷代名畫記相同。張爲唐末人，黃爲宋初人，兩書無傳承上之關係，則謝赫原文之有「日」字無疑。美術叢書三集六輯本，無「日」

字。全齊文卷二十五所錄，亦無「日」字。當係後人抄錄時所遺脫。

註三：金原氏的著作，係大正十三年，即民國十三年，由岩波書店出版。

註四：金原氏的大著三六二——三六九頁引有Percy Brown 在其所著的 Indian Painting中，認印度的 Sadanga 畫的六法則，較中國的六法，要早幾個世紀；所以中國的六法是由此出。經金原氏考查的結果，Sadanga 裏面含有六法中的應物象形，隨類賦彩，及氣韻生動；而沒有含有經營位置，與傳移模寫，及骨法用筆。並且 Sadanga 中相當於氣韻生動的第三第四，沒有氣韻生動的內涵豐富；所以兩者只是數字上的偶合，並無傳承的關係；其說甚諦。

註五：全唐文卷三百二十四有王維爲畫人謝賜表中有「卦由於畫，畫始生書」兩句話，這可能是最早說文字出於繪畫的。明宋濂畫原則又以「象形乃繪事之權輿」〈皇明文衡卷十六〉。張彥遠在歷代名畫記卷一叙畫之源流中謂「是時也（軒轅氏時），書畫同體而未分」；又「周官教國子以六書，其三曰象形，則畫之意也。」宋宣和畫譜卷十六花鳥「書畫本出一體。蓋蟲魚鳥迹之書，皆畫也。故自科斗而後，書畫始分……」明汪玉珂珊瑚網引太平清話謂：「畫者六書象形之一。」近人董作賓在從幾些文看甲骨文一文中，則提出書出於畫的意見。此類意見，展轉傳述，幾視爲定論。皆係未考實物，未探本源的臆見。

註六：以上請參閱陳思書小史卷三——四。

註七：見張彥遠歷代名畫記卷九吳道玄條下。

註 八：正始是魏廢帝齊王芳年號，爲西紀二四○——二四八年。竹林名士多在魏晉交替之際。中朝名士亦稱元康名士。元康係晉惠帝年號，爲西紀二九一——二九九年。

註 九：見三國志魏書卷九曹爽傳附傳。

註 十：三國志魏書卷二十一傅嘏傳嘏謂：「何平叔言遠而情近，好辯而無誠。」「情近」者，乃近於世情之意。又卷二十八鍾會傳註引何劭王弼傳謂：「弼爲人淺而不識物情。初與王黎荀融善，黎奪其黃門郎，於是恨黎；與融亦不終。」故鍾會「每服弼之高致」，乃思辨上之高致，非生活上之高致。

註十一：裴松之三國志註引阮籍所作歌。

註十二：見後漢書卷六十八郭太傳註所轉引。

註十三：見世說新語文學第四。（本章世說新語頁數，皆指中華書局四部備要本而言）

註十四：請參閱日譯康德判斷力批判第一章。

註十五：世說新語卷下之上有容止第十四一篇。

註十六：世說新語卷中之下賞譽下第八頁八。

註十七：同上頁十。

註十八：同上頁十一注。

註十九：同上卷中之下品藻第九註頁二二二。

註二十：同上卷中之上〈賞譽〉第八上頁三十七。

註二一：同上卷下之上〈容止〉第十四頁三。

註二二：同上卷上之上〈言語〉第二頁二十三及頁二十四。

註二三：同上註所轉引頁二十五。

註廿四：同上卷中之下〈賞譽下〉第八頁四。

註廿五：同上卷中之下〈規箴〉第十頁三十。

註廿六：卷下之上〈巧藝〉第二十一頁二十六

註廿七：同上卷中之下〈賞譽下〉第八頁十。

註廿八：同上〈賢媛〉第十九頁二十二。

註廿九：同上卷上之上〈德行〉第一頁九。

註三十：同上卷中之上〈雅量〉第六頁二十。

註卅一：同上卷中之下〈賞譽下〉第八註頁十四。

註卅二：同上註頁十五。

註卅三：同上卷下之上〈任誕〉第二十三頁三十四。

註卅四：皆〈世說新語〉所載人倫鑒識上所用之名稱，不一一註明。

註卅五：顧愷之字長康，晉書卷九十二有傳。據余長康疑年錄，生於晉成帝咸康七年（三四一），卒於晉安帝元興

元年（四〇二）。年六十二。

註卅六：倫敦大英博物館保有顧氏的女箴圖，據謂係唐初摹本，然又據謂其柔和的細而勻的綫條，頗足傳顧畫的精

神。另有洛神賦圖，多謂係宋人摹本，現共有四本，一在美國華盛頓弗利阿美術館。

註卅七：四部叢刊經進東坡文集事畧卷五十四頁九。

註卅八：見氏著支那上代畫論研究頁一九一。

註卅九：以上皆由顧愷之的論畫及畫雲台山記中所統計出來的名詞。

註四十：四庫全書總目提要謂謝畫為「殆後來院畫之發源」。而金原省吾氏在支那上代畫論研究中，即謂謝多同情

於寫實方面。（見原書二三八頁），而無形中將其與顧愷之王微們相對立。

註四十一：見歷代名畫記卷五顧愷之條下。

註四十二：同上。

註四十三：說郛本，百川學海本，皆作「格體深微」。津逮秘書本則作「除體」。王世貞的藝苑巵言則作「骨髓」；

張彥遠的歷代名畫記則作「深體」。按「除」字無義。「格體」「骨體」作名詞用，皆是就作品中所表現

者而言，與下文之「跡不逮意」相矛盾。「深體」的「深」字作副詞用；「體」字作動詞用，在四句中於

文義為順。而張彥遠之時代亦較早，故其應作「深體」無疑。

第三章　釋氣韻生動

註四十四：俱見世說新語卷下之上巧藝第二十一頁二十六。

註四十五：香港東方藝術公司於一九六一年出有今人張大千畫一冊，其中之英文說明，即用此譯名，見原書第八頁。

註四十六：後人每以其文字不甚雅馴，疑非出於荆浩，此乃鄙陋之見，已在本書第五章中加以討論。

註四十七：見徐鍇讀書雜釋鈞古韻字條。

註四十八：同上。又成公綏嘯賦「音均不調」註：「古韻字也。」

註四十九：見文心雕龍聲律篇。

註五十：兒氏所著支那上代畫論研究頁三一八。

註五十一：同上頁三二〇。

註五十二：見日本角川書店所出世界美術全集第十四卷頁一五一。

註五十三：日譯本三十八頁。

註五十四：見世說新語卷下之上容止第十四頁三庾亮見陶侃條。

註五十五：尚書洪範「沈潛剛克，高明柔克。」

註五十六：惜抱軒文集六復魯絜非書。

註五十七：曾國藩輯有古文四象一書。所謂四象者，於陰陽二象之外，更加少陰少陽之二象。少陰少陽，是比較中間性的。

註五十八：按張彥遠歷代名畫記卷五引作「雖不該備形似，而妙有氣韻。」沈括夢溪筆談十七引作：「雖不該備形妙，而有氣韻。」古今詩話引亦同。但張彥遠是骨氣與氣韻不分的，則通行本作「頗得壯氣」，似為得其實。

註五十九：世說新語卷中之下賞譽第八下頁四。

註 六 十：世說新語卷下之下簡傲第二十四頁三八註。

註六十一：歷代名畫記卷六陸探微條下所引。

註六十二：豫章黃先生文集卷二十七頁六。

註六十三：同上。

註六十四：同上。

註六十五：道園學古錄卷十一。

註六十六：孟子離婁上。

註六十七：見四部叢刊本經進東坡文集事畧卷五十三頁四。

註六十八：道園學古錄卷二。

註六十九：同上卷二。

註 七 十：同上卷二十八為汪華玉題所藏長江萬鴉圖。

註七十一：浮丘集卷十七頁十五。

註七十二：宋郭若虛圖畫見聞誌卷一論曹吳用筆。

註七十三：荊浩筆法記「如水暈墨章，興吾唐代。」

註七十四：張彥遠歷代名畫記卷九記殷仲容「善書畫，工寫貌及花鳥，妙得其真。或用墨色，如兼五采。」按殷係武后時人，此或為今日可以考見的用墨之始。又卷十記王維「工畫山水，體涉古今」；「余曾見破墨山水，運筆勁爽」，此或為今日可以考見的將墨用於山水之始。此處之所謂破墨，及張氏所記張璪之破墨，恐僅係指以墨作渲暈而言。郭若虛圖畫見聞誌卷一及韓拙山水純全集之所謂破墨，「意該深淺」，尚是此義。及黃公望寫山水訣謂：「披脚先用筆畫邊皴起，然後用淡墨破其深凹處」，及李衎竹譜詳錄謂：「承染最是緊要處……用水墨破開時，忌見痕跡」，則破墨成為用墨中之一種特別技巧矣。

註七十五：山水論或言出於王維；或言出於李成。實係宋初失名者的作品。

註七十六：紀評蘇文忠公詩集卷二十九頁十書晁補之所藏與可畫竹二首之一。

註七十七：同上頁十一書鄢陵王主簿所畫折枝二首之一。

註七十八：同上頁十一書王定國所藏烟江疊嶂圖。

註七十九：同上卷四頁六。

註八 十：同上卷二十八頁十。

註八十一：同上卷三十頁三。

二三二

註八十二：美術叢書三集第六輯所收續畫品，作「氣運精靈」。此處從全陳文。

註八十三：人之精靈表現而為氣韻，故此處精靈之與氣韻，實應作同義的複詞看。

註八十四：見日譯人文主義之危機頁二○○。

註八十五：見後漢書卷八十九張衡傳。

註八十六：史記卷六十七仲尼弟子列傳引作孔子之言，蓋採自韓非子顯學篇。

註八十七：莊子大宗師詳言…「古之真人」；天下篇又以關尹老聃為「古之博大真人」。

註八十八：日本中村二柄譯瑞士 Basel 美術館館長 Georg Schmidt 博士於一九五五年出版的現代繪畫的看法頁十五。

註八十九：見圖畫見聞誌卷三人物門。

註九十：見圖繪寶鑑卷三。

註九十一：此段文字，係採用津逮秘書本。張彥遠歷代名畫記卷五張墨條下，與美術叢書三集六輯所收古畫品錄，文字互有出入。

註九十二：夢溪筆談卷十七。

註九十三：鷄肋集卷三十三。

註九十四：攻媿集卷二。

註九十五：此處應特為提破的是：東坡詩中所說的「寫生」，乃指寫出自然物的生命，與「傳神」為同一意義。近年

來學畫的人，背著畫板到街頭、野外，面著對象看一眼，畫一筆，亦謂之「寫生」，這與傳統之所謂寫生，全係屬於兩個不同的層次。此種混淆，急應加以釐清。

註九六：按今人余紹宋畫法要錄卷二頁六錄倪瓚此段語後，又錄「僕之所畫者，不過逸筆草草，不求形似，聊以自娛。」數語，徐氏以爲「今本雲林集無此文，今以各家多徵引及此，或別本有之。」按此乃後人以意裁剪畫畫竹之語，非別有所本也。

註九七：倪雲林先生詩集卷一爲方崖畫山就題。

註九八：同上卷六題畫竹。

註九九：金原氏著支那上代畫論研究頁二九五──二九六。

註一○○：汪藻（彥章）浮丘集卷三十贈丹丘僧了本。

註一○一：道園學古錄卷二十八。

註一○二：郭著圖畫見聞誌卷一論製作楷模。

註一○三：豫章黃先生文集卷二十七頁十五。

註一○四：謝赫古畫品錄稱陸探微「窮理盡性」，實即說陸探微窮盡到了物的氣韻。

註一○五：郭象莊子齊物論注對天籟的注釋。

註一○六：現代的抽象藝術，蓋始於對自然之壓迫感。實則只是自己未曾淨化的心，壓迫自己的心。

第四章　魏晉玄學與山水畫的興起

第一節　由人物向山水

在魏晉玄學風氣下的人倫品藻，一轉而為繪畫中的顧愷之的所謂傳神；再進而為謝赫六法中的所謂氣韻生動。這都是以人為中心而演變的。但自竹林名士開始，玄學實以莊子為中心。而莊學的藝術精神，我已在本書第二章的結論中指明過，只有在自然（註一）中方可得到安頓。所以玄學對魏晉及其以後的另一重大影響，乃為人與自然的融合。此一影響，較之人倫品藻上的影響，實更切近玄學──尤其莊學的本質；其價值及其透入於歷史文化中之既深且遠，決非人倫品藻之所能企及。

我國在周朝初年，開始從宗教中覺醒，而出現了道德地人文精神以後，自然中的名山巨川，便由帶有威壓性的神秘氣氛中，漸漸解放出來，使人感到它對人的生活，實際是一種很大的幫助，有如禮記孔子閒居上之所謂「天降時雨，山川出雲」之類；這便使山川與人間，開始了親和的關係。尤其自然中的草木鳥獸，與人的親和關係，更為密切。詩經中的篇什，愈到了晚期，草木鳥獸，愈變成了詩人感情中悲歡離合的象徵，這即是詩有六義中的比和興。下逮離騷，則蘭、蕙、芷、蘅，更和屈原

的志潔行芳，融合在一起。因此，不妨說，在世界古代各文化系統中，沒有任何系統的文化，人與自然，曾發生過像中國古代樣地親和關係。這說明了我們整個地文化性格的一面，並不僅是出自道家思想。

在老子，似乎沒有特別提到語義發展以後的所謂自然。但他的反人文的、還純返樸的要求，實際是要使人間世向自然更爲接近。當他說「衆人熙熙，如享太牢，如登春臺」（二十章）的時候，他自己實也感到對自然景物的喜悅。莊子「以天下爲沈濁，不可與莊語」（天下篇）的心情，實有超越現世，而寧願寄情於「廣漠之野」的傾向；所以作爲他的自由神像的「神人」，只有住在「藐姑射之山」的上面（以上皆見逍遙遊）。莊子的人間世，對於人間社會的安住，費盡了苦心；但最後仍不得不歸結於無用之用；無用之用，只有遺世而獨立，才可以得到。他與惠子「遊於濠梁之上」而知「魚之樂」（秋水）；「行於山中見大木枝葉盛茂」而幸其「以不才得終其天年」（山木）；「釣於濮水之上」，寧「曳尾於塗中」，不應楚王之聘（秋水）；由這些故事看來，不難推知他實際是過著與大自然相融合的生活。尤其重要的是，由他虛靜之心而來的主客一體的「物化」意境，常常是以自然作象徵；例如他曾以胡蝶作他自己的象徵（註二）；這正說明自然進入到莊子純藝術性格的虛靜之心裏面，實遠較人間世的進入，更怡然而理順。所以莊學精神，對人自身之美的啓發，實不如對自然之美的啓發來得更

為深切。魏晉玄學對當時人物畫所發生的影響，是由於加入了由東漢末期所盛行的人倫鑒識的重大因素。不過人物畫若以當時的具體人物為對象，則縱能憑莊學的生活情調上陶冶之力，發現了對象的神，對象的氣韻；但此對象若非被作者所深摯愛慕的父母或女性，則作者的感情，幾乎不可能安放到對象中去，以使作者的精神得到安息與解放。因為沒有人會在活生生地人的對象中，真能發現一個可以安放自己生命中的世界。莊子所追求的，一切偉大藝術家所追求的，正是可以完全把自己安放進去的世界，因而使自己的人生、精神上的擔負，得到解放。當這類傳神的人物畫創作成功時，固然能給作者以某程度的快感；但這種快感，只是輕而且淺地一掠便過的性質；與由莊學所顯出的藝術精神，實大有距離。在魏晉時代，已有不少的是以聖賢高士為題材的人物畫；爾後一直到唐代，更是以佛教及道教有關的故事人物畫為主。這類的題材，可以發揮作者的想像力，容易賦予對象以有深度廣度的意味，這比人物寫生，更能表現出藝術精神。但是，一位作者，假定要把自己的精神安住到這類作品中去，將會轉換到由故事人物所表徵的道德意境或宗教意境之上。這兩種意境，與藝術意境，本是相通的；但剋就藝術自身而言，依然多少有點不太純粹。且在創作技巧上說，人像所給與於作者的拘限性，不因為是故事中的人物而完全可以解除。作者在創作上的精神滿足，只有在破除了技巧地拘限性以後才可以得到。這當然應當通過技巧的十分馴熟的修養，而不可稍存討便宜的心理。但由對象而來的拘

限性能減少一分，作者創作的精神自由即能多獲得一分。唐志契繪事微言下面的一段話，也正道出此中消息。「山水原是風流瀟洒之事，與寫草書行書相同，不是拘攣用工之物。如畫山水者與畫工人物花鳥一樣，描勒界畫妝色，那得有一毫趣致。」

何況藝術要求變化，要求能擴展作者的胸懷；這在人物畫上都不容盡量發揮的；則其所能涵融作者的精神意境便受到限制；明薛岡下面的一段話，也正說明這一點。「畫中惟山水義理深遠，而意趣無窮。故文人之筆，山水常多。若人物禽蟲花草，多出畫工，雖至精妙，一覽易盡。」而文徵明說「高人逸士，往往喜弄筆作山水以自娛。」這更透出山水畫與作者人格和生活上的關係。總結說一句，由魏晉時代開始的人物畫的傳神——亦即氣韻生動——的自覺，雖然是受了莊學的影響；但莊學的藝術精神，決不能以人物作對象的繪畫爲滿足；自然，尤其是自然的山水，才是莊學精神所不期然而然地歸結之地。

魏晉時代所開始的對自然——山水在藝術上的自覺，較之在人自身上所引起的藝術上的自覺，對莊子的藝術精神而言，實更爲當行本色。中國的風景畫，較西方早出現一千三、四百年之久（註三），並自宋迄今，成爲中國繪畫的主流，其原因蓋即在此。所以在山水畫中所呈現的精神及所要求於作者的人格，較之在人物畫中，他與莊學的關係，更爲直接、深刻、而顯著。今日要由繪畫以了解中西藝術的異同，若不先把握住此一文化背景，便都是枝節地戲論。

但劉勰文心雕龍明詩篇有謂「宋初文詠，體有因革。莊老告退，而山水方滋」的幾句話，一若山水詩的出現，不僅與老莊的思想無關，只有在莊老告退以後，山水詩才可以成立。其實，不僅在山水詩人謝靈運的作品中，含有不少的老莊思想，有如「昔在老子，至理成篇」(隴西行)，「在宥（莊子篇名）天下理，吹萬羣方悅」(九日從宋公戲馬台集送孔令)，「遊子值頹暮，愛似莊念昔」（永初二年七月十六日之郡而發都）一類的詩句，隨處可見。不僅他所把握到的佛學，乃屬於以老莊思想解釋佛理的「格義」(註四)；主要的是：謝靈運以及以前的東晉初年庚闡諸人山水詩的出現，正是玄學盛行以後的產物。像沈約在宋書卷六十七謝靈運傳論所說的「有晉中興，玄風獨振；爲學窮於柱下，博物止乎七篇；馳騁文辭，義單（殫）乎此，……莫不托辭上德（老），托意玄珠（莊）。」這裏所指的，亦即是劉勰文心雕龍時序篇中所說的「詩必柱下（老）之旨歸；賦乃漆園（莊）之義疏」。這類的詩，是老莊思想在人生上尚未能落實而出現的玄學概念性的詩。凡屬於概念性的詩，必是抽象地、惡劣地詩；僅有思辨而未能落實於人生之上的老莊思想，就老莊思想的歸趣上說，也是浮薄的老莊思想。劉勰所說的老莊告退，僅就詩而論，乃是上述這類玄學概念性的詩的

告退。而「山水方滋」，正是老莊思想在文學上落實的必然歸結。因為謝靈運並不曾真正安於老莊的人生態度，所以他的山水詩，缺乏恬適自然之致。老莊思想，尤其是莊子的自然思想，在文學方面的成熟、收穫，只能首推陶淵明的田園詩了。

不過，我國文學源於五經。這是與政治、社會、人生，密切結合的帶有實用性很強地大傳統。因此，莊學思想，在文學上雖曾落實於山水田園之上，但依然只能成為文學的一支流；而文學中的山水田園，依然會帶有濃厚地人文氣息。這對莊學而言，還超越得不純不淨。莊學的純淨之姿，只能在以山水為主的自然畫中呈現。

如前所說，中國遠在詩經時代，即可發現人與自然的親和關係。而這種親和關係，乃由古代整個文化所產生，與莊學並無關係。但我應指出，由莊學所成就的人與自然的親和關係，以魏晉時代為實例，它和魏晉以前的，有如下所述的不同。

在魏晉以前，通過文學所看到的人與自然的關係，是詩六義中的「比」與「興」的關係。比是以某一自然景物，有意地與自己的境遇，實際是由境遇所引起的感情相比擬。興是自己內蘊的感情，偶然與自然景物相觸發，因而把內蘊的感情引發出來。人通過比興而與自然相接觸的情形，雖然魏晉時代及其以後，當然會繼續存在。但自然向人生所發生的比興的作用，是片斷地，偶然地關係。在此種關

中國藝術精神

二三〇

係中，人的主體性佔有很明顯地地位；所以也只賦與自然以人格化，很少將自己加以自然化。在這裏，人很少主動地去追尋自然，更不會要求在自然中求得人生的安頓。孔子的「仁者樂山，智者樂水」，依然是比興的意義；仁者智者，依然是以仁知爲其人生，而不會以山水爲其人生。至於在由司馬相如所倡導的漢代辭賦中，也有模山範水；但這或者是義取比興，或者是意存風土。莊子對世俗感到沉濁而要求超越於世俗之上的思想，會於不知不覺之中，使人要求超越人間世而歸向自然，並主動地去追尋自然。他的物化精神，可賦與自然以人格化，亦可賦與人格以自然化。這樣便可以使人進一步想在自然中——山水中，安頓自己的生命。同時，在魏晉以前，山水與人的情緒相融，不一定是出於以山水爲美地對象，也不一定是爲了滿足美地要求。但到魏晉時代，則主要是以山水爲美地對象；追尋山水，主要是爲了滿足追尋者的美地要求。

謝靈運的「尋山陟嶺，必造幽峻。巖障千重，莫不備盡登躡」（註五），是在魏晉時代追尋山水之美的風氣下所形成的極端地例子。把這種心情反映在文學作品，正如劉勰文心雕龍物色篇所說「自近代以來，文貴形似。窺情風景之上，鑽貌草木之中。」這種心情、態度，正是魏晉玄學的產物。

第三節　由世說新語看玄學與自然

世說新語，可以說是當時玄學的總錄。茲將世說新語中有關的資料，列舉如下，以看當時玄學與自然的關係。

（一）「王武子（濟）孫子荊（楚）各言其土地人物之美。王云，其地坦而平，其水淡而清，其人廉且貞。孫云，其山崔巍以嵯峨。其水㳌漤而揚波，其人磊砢而英多。」（卷上之上言語第二頁二十一）

（二）「簡文入華林園，顧謂左右曰，會心處不必在遠。翳然林木，便自有濠濮間想也。覺鳥獸禽魚，自來親人。」（同上頁二十九）

（三）「劉尹云，清風朗月，輒思玄度（許洵）。」（同上頁三十二）

（四）「荀中郎（羨）在京口登北固望海云，雖未睹三山，便自使人有凌雲想。」（同上）

（五）「王司州（王胡之）至吳興印渚中看，歎曰，非唯使人情開滌，亦覺日月清朗。」（同上頁三十三）

（六）「顧長康從會稽還，人問山川之美。顧云，千巖競秀，萬壑爭流。……」（同上頁三十五）

（七）「王子敬云，從山陰道上行，山川自相映發，使人應接不暇。若秋冬之際，尤難爲懷。」（同上）

（八）「道壹道人好整飾音辭。從都下還東山，經吳中。已而會雪下未甚寒。諸道人問在道所經。壹公曰，風霜固所不論，乃先集其慘澹。郊邑正自飄瞥，林岫便已皓然。」（同上頁三五──三六）

（九）「司馬太傅（道子）齋中夜坐，于時天月明淨，都無纖翳，太傅嘆以爲佳。謝景重在坐答曰，意謂乃不如微雲點綴。……」（同上）

（十）「郭景純詩（幽思篇）云，林無靜樹，川無停流。阮孚云，泓崢蕭瑟，實不可言。每讀此文，輒覺神超形越。」（卷上之下文學第四頁二十四）

（十一）「庾子嵩目和嶠，森森如千丈松。……」（卷中之上賞譽上第八頁三十七）

（十二）「世目周侯（顗），嶷如斷山。」（卷中之下賞譽下第八頁五）

（十三）「續晉陽秋曰，初，安（謝安）優遊山水，以敷文析理自娛。……」（同上頁十）

（十四）「孫興公爲庾公參軍，共遊白石山。衞君長在坐。孫曰，此子神情都不關山水，而能作文。庾公曰，衞風韻雖不及卿，諸人傾倒處亦不近。……」（同上）

（十五）謝太傅稱王脩齡曰「司州（王胡之）可與林澤遊。」註：「王胡之別傳曰，胡之常遺世務，以高尚爲情。」（同上頁十二）

（十六）「許掾（詢）嘗詣簡文，爾夜風恬月朗，乃共作曲室中語……」（同上頁十二）

（十七）「……時恭（王恭）嘗行散至京口射堂，于時清露晨流，新桐初引。……」（同上頁十四）

（十八）「晋陽秋曰，鯤（謝鯤）隨王敦下入朝，見太子……太子從容問鯤曰，論者以君方庾亮，自謂執愈？對曰：縱意丘壑，自謂過之。」（卷中之下品藻第九頁十九注）

（十九）「山公曰，稽叔夜之爲人也，巖巖若孤松之獨立。……」（卷下之上容止第十四頁一）

四注）

（二十）「孫綽庾亮碑文曰，公雅好所托，常在塵垢之外……方寸湛然，固以玄對山水。」（同上頁

五）

（二十一）「謝車騎道謝公遊肆，復無乃高唱。但恭坐捻鼻顧睞，便自有寢處山澤間儀。」（同上頁

（二十二）「有人嘆王恭形茂者云，濯濯如春月柳。」（同上）

（二十三）「許掾好遊山水，而體便登陟。……」（卷下之上棲逸第十八頁十四）

（二十四）「中興書曰，承公（孫）少誕任不羈。家於會稽，性好山水。……」（卷下之上任誕第二十

（二五）「裴啓語林曰，張湛好於齋前種松養鴝鵒。……」（同上頁三十五）

（二六）王子猷嘗暫寄人宅，便令種竹。或問，暫住何煩爾？王嘯詠良久，直指竹曰，何可一日無此君。」（同上頁三十六）

從上面所引的材料，可以歸納出幾個要點。第一，從（四）（五）（六）（七）（九）（十六）（十七）（二五）（二六）諸條來看，足夠了解當時諸人對自然風物之美的領受。第二，從（一）（二）（三）（十一）（十二）（二二）諸條來看，不僅可以看出人與自然的親和，不僅將自然加以擬人化，人格化；並且進一步將人加以「擬自然化」。例如庚子嵩目和嶠森森如千尺松，這即是把和嶠擬化爲千尺松了。第三，由（八）所述的道壹道人的故事，這說明他對自然的品藻，也和當時對人的品藻一樣，要用一番美地意識的反省，以求在第一自然中發現出第二自然。當時人所把握到的都是這種第二自然。例如顧長康說會稽山川之美，是「千巖競秀，萬壑爭流」；「競秀」「爭流」，都是山水的第二自然。；美只能成立於此第二自然之上。第四，所有能在第一自然中發現第二自然，而加以欣賞享受的人，都是玄學玄言中有重名的人物；尤以（十三）（十五）（十八）（二一）諸條故事中更顯著。而在第（二十）條故事中的「固以玄對山水」一語，道破了其中最緊要的關鍵。以玄對

山水，即是以超越於世俗之上的虛靜之心對山水；此時的山水，乃能以其純淨之姿，進入於虛靜之心。

的裏面，而與人的生命融爲一體，因而人與自然，由相化而相忘；這便在第一自然中呈現出第二自然，

而成爲美地對象。當時諸人在玄學的程度上，雖有淺深之不同；但其爲以玄對山水、對自然，則無

二致。謝安之所以優遊山水，能有寢處山澤間儀，正因爲他能清言而「無處世意」（晉書卷十九〈謝安

傳〉）。他說王胡之可與林澤遊，是因爲胡之的「常遺世務」。而自然景物，又可引發、助長人的遺脫

世務；所以阮孚讀郭景純詩，而「輒覺神超形越」（十條）。十四條的故事中，衛君長所以神情不關

山水，正因爲他玄學的風韻不及孫興公。我可以這樣的說，因爲有了玄學中的莊學向魏晉人士生活中

的滲透，除了使人的自身成爲美地對象以外，才更使山水松竹等自然景物，都成爲美地對象。由人的

自身所形成的美地對象，實際是容易倒壞的；而由自然景物所形成的美的對象，卻不易倒壞；所以前

者演變而爲永明以後的下流色情短詩；而後者則成爲中國以後的美地對象的中心、骨幹。更因爲由魏

晉時代起，以玄學之力，將自然形成美地對象，才有山水畫及其他自然景物畫的成立。因此，不妨作

這樣的結論，中國以山水畫爲中心的自然畫，乃是玄學中的莊學的產物。不能了解到這一點，便不能

把握到中國以繪畫爲中心的藝術的基本性格。

第四節　最早的山水畫論──宗炳的畫山水序

最早的山水畫論，近人常推顧愷之的畫雲臺山記。此處的雲臺山，有人以爲指的是在四川省蒼溪縣東南三十五里，一名天柱山（註六）。但記中所述，均係出之於理想性地構想，以烘托出張道陵七度門人的最後一次超度的故事。旣與任何眞山無關；而其用心所在，乃在以雲臺山作爲此一故事之背景，並不在於雲臺山自身之意味。因此，這不能算是眞正地山水畫論。

魏晉時代由莊學所引發的人對自然的追尋，必來自超越世務的精神；換言之，必帶有隱逸的性格。所以在此一風氣之下，對岩穴之士，特寄與以深厚地欽慕嚮往。但當時一般人的隱逸性格，只是情調上的，很少是生活實踐上的。有實踐上的隱逸生活，而又有繪畫的才能，乃能產生眞正地山水畫及山水畫論。因此中國眞正地山水畫論，不能不推同卒於宋元嘉二十年（西紀四四三年）的宗炳與王微了。

宗炳字少文，生於晉寧康三年（西紀三七五），卒於宋元嘉二十年。宋書卷九十三、南史卷七十五（作宗少文）有傳。刺史殷仲堪、桓玄，並辟主簿，舉秀才，不就。宋高祖辟他爲主簿，也不就；「問其故，答曰，棲丘飲谷，三十餘年。」此後又屢次徵辟，皆堅臥不起。「好山水，愛遠遊，西陟荆

巫，南登衡岳。因而結宇衡山，欲懷尚平之志。有疾還江陵，嘆曰，老疾俱至，名山恐難遍睹；唯當澄懷觀道，臥以遊之。凡所遊履，皆圖之於室。」（以上皆見宋書本傳）他曾「下入廬山，就釋慧遠考尋文義」（同上），所以在思想上，他是一個虔誠地佛教徒。弘明集卷第二載有他的明佛論，卷第三載有他與何承天辯論儒佛的兩書。不過，他只為佛教爭取地位，而未嘗反儒。且他所信的佛教，偏於精神（同於「靈魂」）不滅，輪廻報應這一方面；亦即是注重在死後的問題。未死以前的洗心養身，他依然是歸之道家及神仙之說。所以他在明佛論中說「若老子與莊周之道，松喬列真之術，信可以洗心養身。」他的生活，正是莊學在生活上的實踐；而他的畫山水序裏面的思想，全是莊學的思想。先總括地說一句，那是「以玄對山水」所達到的意境。茲錄之於下，並畧加疏釋。

聖人含道應物，賢者澄懷味象。（象是道之所顯。懷以玩味由道所顯之象。）至於山川，質有而趣靈。（質有，形質是有。靈，其趣向，趣味，則趣。清潔其情。）是以軒轅、堯、孔、廣成、大隗（亦作塊），許由、孤竹（以上並係聖人、真人、高士之流，必有崆峒、具茨、藐姑、箕首、大蒙〔以上並山名〕之遊焉。）夫聖人以神發道（註七），而賢者通。（賢者由澄懷味象而通於道。賢者通。）山水以形（即「質媚道有」）媚道，而仁者樂。不亦幾乎。（質媚道即「趣」靈。）

上面這段話，是以聖人作賢人的陪襯來說的。山川質雖是有，而其趣則是靈；所以它的形質之有，可作為道的供養（媚道）之資。正因為如此，所以山川便可成為賢者澄懷味象之象，賢者由玩山水之象

而得與道相通。此處之道，乃莊學之道，實即藝術精神。與道相通，實即精神得到藝術性地自由解放；這正是宗炳這類的隱逸之士所要求的。在山川的形質上能看出它是趣靈，看出它有其由以通向無限之性格，可以作人所追求的道的供養，亦即是可以滿足精神上的自由解放的要求，山水才能成爲美地對象，才能成爲繪畫的對象。元許文忠公有壬至正集卷第四劉譯史所藏山水圖「觀山有若無，觀水無若有」，上一句猶能道出由質有而趣靈的意味。而所以能在山川的形質上發現其趣靈，媚道，實際是由於觀者之靈，由於觀者所得於莊學的薰陶、涵養，將其移出於山川之上。山川是未受人間汙染，而其形象深遠嵯峨，易於引發人的想像力，也易於安放人的想像力的；所以最適合於由莊學而來之靈、之道的移出。於是在山水所發現的趣靈、媚道，遠較之在具體地人的身上所發現出的神，具有更大的深度廣度，使人的精神，在此可以得到安息之所。這裏便把山水畫得以成立的精髓，通過不太精確地語言，表達了出來；而山水畫之終於代替了人物畫，成爲爾後中國繪畫的主流的消息，也透露出來了。

余眷戀廬衡，契濶荆巫，不知老之將至。愧不能凝氣怡身，傷跕石門之流。

皆有。此句或指他結宇衡山，因疾而還江陵時，所經過的石門而言。

於是畫象布色，構茲雲嶺。

砧是曳履而行。稱石門的地方很多，湖北湖南川東

上數語是說他的畫山水，乃爲了滿足他想生活於名山勝水的要求。這說明了山水畫最基本地價值之所

在。

於理絕於中古之上者，可意求於千載之下。旨微於言象之外者，可心取於書策之內。此二句，乃說明可通過人之心意與書策，以了解並攝取古人之思想，為畫的作用作陪襯。況乎身所盤桓，目所綢繆，以形寫形，以色貌色也。此數句說明將心所愛之山水，繪成圖畫，實更為容易而真切。

上一段是說明山水可以繪之為圖。由這種說明，可以了解真正地山水畫，在此時全為新地創造。

且夫崑崙山之大，瞳子之小；迫目以寸，則其形莫睹；迥以數里，則可圍（包）於寸眸。誠由去之稍濶，則其（所）見彌小。則所見之山水愈小而能為眼所收。今張綃素以遠映，則崑閬之形，可圍於方寸之內……則嵩華之秀，玄牝之靈，即由山水所顯出之道，即有限中之無限性，皆可得之於一圖矣。

是以觀畫圖者，徒患類（繪）之不巧，不以制小而累其似；此自然之勢如是。

上一段係說明山水在創作時所以能入畫的原因。在畫人物時，沒有對象何以能為畫者之眼光所收而加以表現的問題。僅以山水作人物畫之背景時，不必要求山水之真實性，故亦無此問題。現宗炳所要求者，乃將他所喜愛的真山真水，表現於畫面之上，故不能不使宗炳發生如上之反省。此說明山水畫至宗炳而有其嚴肅性；在此嚴肅性之下，始能奠定其基礎。獨立性的山水畫，至此而始成立。但他所把握的真山真水，是質有而趣靈的；因之，他所要表現的是由山水之形，以現出山水的「玄牝之靈」，以

與其胸中之靈，融爲一體；不可隨便以一般地寫實主義稱之。

夫以應目會心爲理者〔水，指山。〕，（若）類（繪）之成巧，〔心目俱應會於所繪的山水之上。〕心亦俱會。目應心會，感通於〔由山水所顯之神，於是觀畫者亦可神超而理得。〕神，神超而理得。雖復虛求幽巖，何以加焉。〔此言看畫可以使人精神脫於塵濁之外，精神應。〕因之條暢，與遊眞山水無異。又神本無端，栖形感類，理入影迹。〔神是無，所以本是無端。但神却寄托（栖）於山水之形；而又感通於所繪之山水；所以在道理上，神應進入於山水作品。〕（影迹）誠能妙寫，亦誠盡矣。〔亦誠能盡水之神靈。〕

宗炳所要把握以作其精神安頓的是神。他所說的神，即莊子之所謂道，本是虛是無的，所以他說「神本無端」，這在感官上是無從把握到的。但宗炳却發現了山水是神的具象化，這便是所謂「栖形」；因山水可以入畫，故栖息於山水之形裏的神，可以感通於繪圖之上；在道理上，神即入於作品之中。所以宗炳的畫山水，即是他的遊山水；此即其所謂臥遊。而他的遊山水，是因爲山水乃神的具象化，也即是他所說的「澄懷味象」。莊子的道，從抽象去把握時，是哲學的、思辨的。從具象去把握時，是藝術的、生活的。由竹林名士所代表的玄學，已由正始的思辨性格，進而爲生活的性格。其實際表現，則爲超脫世務，過着任性率眞地曠達生活。但順著此一生活方式發展下去，不僅難爲社會所容，且生活的自身，也因無凝止歸宿之地，而精神將愈趨於浮亂，愈得不到安頓。所以阮渾「亦欲作達」，而阮籍加以抑制。〈竹林七賢論〉謂「是時（竹林名士之時）竹林諸賢之風雖高，而禮教尙峻。」迨元康中，遂至

放蕩越禮。樂廣譏之曰，名教中自有樂地，何至於此。樂令之言，有旨哉。謂彼非玄心。徒利其縱恣。

而已。」（註八）按阮籍樂廣，皆竹林名士中之重要人物；他們由玄心而過著曠達的生活，一方面是不

拘小節而依然守住人道的大坊；一方面，他們寄情於竹林及琴、鍛、詩、笛等藝術之中，使其玄心有

所寄托。但這些寄托，仍未能擺脫人世，便在名教與超名教之間，不能不發生糾葛。只有把玄心寄托

在自然，寄托在自然中的大物——山水之上，則可使玄心與此趣靈之玄境，兩相冥合；而莊子之所謂

道——實即是藝術精神，至此而得到自然而然地著落了。

於是閒居理氣，拂觴鳴琴。披圖幽對，坐究四荒。不違天勵之藂　　按指人的自然生命而言，獨應無人之野

莊子逍遙遊「何不樹之於無何有之鄉，廣漠之野，彷徨乎無為其側，逍遙乎寐臥其下」，當為此語之所本。　　因超越世俗，故精神可與古聖賢相接

，萬趣融其神思。　此時主客合一，即莊子之所謂「物化」「天遊」　峯岫嶢嶷，雲林森渺。聖賢映於絕代

，余復何為哉，暢神而已。神之所暢，孰有先焉。

「峯岫嶢嶷，雲林森渺」，此乃山之形，亦即山之靈、山之神。自己之精神，解放於形神相融之山林

中，與山林之靈之神，同向無限中飛越，而覺「聖賢映於絕代」，無時間之限制；「萬趣融其神

思」，無空間之間隔；此之謂「暢神」，實即莊子之所謂逍遙遊。宗炳之所謂靈、神，兩字可以互用，

皆是由魏晉時代玄學所產生、滋衍的觀念。宗炳所以能在山水中發現其「趣靈」「感神」，實由他的

能「澄懷觀道」，「澄懷味象」。「澄懷」，即莊子的虛靜之心。以虛靜之心觀物，即成為由實用與知識中

擺脱出來的美地觀照。所以澄懷味象，則所味之對象，即進入於美地觀照之中，而成爲美地對象。而自己的精神，即融入於美地對象中，得到自由解放。他之能忘掉人世的功名利祿，這是他能「澄懷」的原因，也是他能「澄懷」的結果；這正是出自莊學的薰陶教養。但莊子的逍遙遊，只能寄託之於可望而不可即的「藐姑射之山」；而宗炳則當下寄託於現世的名山勝水；並把它消納於自己繪畫之中；所以我再說一次，山水畫的出現，乃莊學在人生中，在藝術上的落實。

第五節　王微的叙畫

王微字景玄。他與宗炳同卒於宋元嘉二十年(西紀四四三)；但他因爲服了寒食散而發病，死的時候只二十九歲，應當是出生於東晉義熙十一年(西紀四一五)，較宗炳小四十歲。宋書卷六十二本傳載有世祖孝武帝即位後，追贈王微秘書監的詔書謂「微棲志貞深，文行惇洽。生自華宗，身安隱素。足以賁茲丘園，悼是薄俗。」由這幾句話，可以了解：他實係隱士型的性格。在他報何偃書中謂「卿少陶玄風，淹雅脩暢，自是正始中人。吾眞庸性人耳。自然志操，不倍王(戎)樂(廣)。」這是他所以成爲隱士型的性格的思想背景。同書中又謂「又性知繪畫，蓋亦鳴鵠識夜之機。盤紆紏紛，或託心目；故兼山水之愛。一往迹求，皆得髣髴。」當時的繪畫以人物爲主；所以上句話，也是指人物畫而言。

人物畫要能把握對象的神而加以傳出。神不可見，所以非一般人所能把握到的；他的能把握他人之神，便以「鳴鵠識夜之機」相比擬。下句是指山水畫而言。有超世俗之心，然後山水的形狀（盤紆紏紛），乃能記之於心目，而見之於筆下。歷代名畫記卷六王微條下，載有王微叙畫一篇，即係他的山水畫論；以其與宗炳同死於一年而加以推測，叙畫實出現於與宗炳的〈畫山水序大約相同之時間，正係同樣思想背景下之產物。茲畧加校釋轉錄如下：

「辱顏光祿書，以圖畫非止藝，【此藝字與技字同義。】行成當與易象同體。【按易之象，所以言天道人道。畫而與易象同為一體，即技而進乎道。】而工篆隸者自以書巧為高。欲其並辯藻繪，覈其攸同。【，按此二句逑其作此叙畫之目的，在說明書畫有同樣價值。】

夫言繪畫者，竟求容勢而已。且古人之作畫也，非以案城域，辨方州，標鎮阜，劃浸流【明：此數語說明：山水畫】

靈。【靈即傳神之神，實即在山水之第一自然中（形）所述，可為人精神所寄托之美。形而融靈，此形乃成為藝術之「容勢」。而後文】而動者變心。【靈是動的；變心，謂心所受於靈之影響。意謂山水之靈，可以感動於人之心。】

止靈無見，故所托不動。【按止靈，乃僅是靈之意。不動，指形而言。意謂僅是靈，則不能為人所見，故須將靈托之】

無與實用關係。本乎形者融靈。

於山水之形。【於山水之形以為形，謂之判軀。形而融靈，（形）所發現之第二自然，即後文】

目有所極，故所見不周。【此言由目欣賞山水，依然受到限制。】

以判軀之狀，【按分山水之形以為形，謂之判軀。即】畫寸眸之明，【以畫面上之山水，畫出由目所見之明。】於是乎一管之筆，擬太虛之體。【太虛即融靈之靈。體即山水。謂以筆擬出由太虛之靈所顯現的山水。】

曲以為嵩高，【畫面上卷曲之小，可以為嵩山之高。】趣以為方丈，【王右軍題衛夫人筆陣圖後「放縱如足行之趣驟」，故此句之意，謂放筆以為方丈之山。】以变【撥反　集韻蒲】之畫，齊乎太華。枉之點，表夫

隆準。

按後漢趙壹〈非草書〉中言草書之法為「攓扶柱桎，詰曲𢼢乙。」上句之「𢼢」，當即「𢼢乙」之「𢼢」。下句之「柱」字當為「柱」字之誤，即「柱桎」之「柱」，上脫一「以」字。故原文當為「以柱之點」。皆言用筆之情形。

眉額頰輔，若晏𥹉義。〈𥹉為竹製取魚之器，此處無今。當為「笑」字之誤。〉〈此句言人物畫。〉

孤巖鬱秀，若吐雲兮。〈此句言山水畫。横縱變化，〉

故動生焉。〈「動生」猶「靈出」之意。靈以縱橫變化而見。〉

然後宮觀舟車，器以類聚。犬馬禽魚，物以狀分，此畫之致也。〈致，大概……的情形。〉前矩後方出焉。〈按「出焉」上或脫「其形」二字。此二句與上二句對舉成義。前矩後方，乃言位置經營。〉

望秋雲，神飛揚。臨春風，思浩蕩。雖有金石之樂，珪璋之琛，豈能髣髴之哉。披圖按牒，效異山海。綠林揚風，白水激澗。嗚呼，豈獨運諸指掌，亦以明神降之。〈神明即。此乃情實之情，即畫之本質。〉此畫之情也。

王微叙畫，有三點值得注意。第一是把山水畫完全從實用中擺脫出來，使其具有獨立地藝術性。從歷代名畫記看，不把山水作人物畫的背景，而將其作為獨立地作品，當始於吳孫權的趙夫人。卷四引王子年拾遺錄「權嘗嘆魏蜀未平，思得善畫者圖山川地形；夫人乃進所寫江湖九州山岳之勢。」這依然是畫出山川形勢，以達到實用的目的，應屬於起源很早的地理圖經的這一類。魏晉時代，畫此者當亦非僅吳趙夫人。此一實用性不加以摒除，藝術性的山水畫的精神便不能顯現。王微首先從觀念上澄清了這一點，而指明「非以寄城域，辨方州……」，「披圖按牒，效異山海」。這很明顯地把山水畫與圖經分開了。

第二、他很明顯地指出了人的所以愛好山水，因而加以繪畫，乃是因為在山水中可得到「神飛。

揚」、「思浩蕩」的精神解放。這是山水畫得以出現的最基本的條件。

第三、他和宗炳一樣，所以能在山水中得到精神的解放，是因為在山水之形中能看出山水之靈。

而所謂山水之靈，實際乃是可以使人精神飛揚浩蕩的山水之美。人體之美，畢竟是由人的自身賦與以限定。因為人是有個性的，個性即是一種限定。山水的本身是無記的，無個性的，所以可由人作自由地發現；因而由山水之形所表現出的美，是容易由有限以通向無限之美。這用莊學的名詞說，這是由有以通向無之美。所以宗炳王微，便皆不稱之為美，而稱之為靈。而他們所畫的山水，不僅認為是「判軀之狀」，而認為這是得到了「玄牝之靈」（宗炳）；「太虛之體」（宗炳）；是「神明降之」（王微）。換言之，他們的畫，乃是他們所追求的玄學的具象化，所追求的莊學之道的具象化。所以宗炳的「臥以遊之」，乃是由於他的「澄懷觀道」，「澄懷味像」；而王微則因他的「自然志操，不倍天合天」，「見者驚猶鬼神」，主要是因為他「齋以靜心」，「不敢懷慶賞爵祿」，「不敢懷非譽巧拙」（註九）。而宗炳王微的隱士性格與生活，正是不敢懷慶賞爵祿，不敢懷非譽巧拙的性格、生活。

他雖然未曾如宗炳樣，說出他是「澄懷觀道」；但他自比於「鳴鵠識夜之機」，只有澄懷觀道之人才有此藝術地洞察力。這種洞察力，常與其對世俗所能超越的情形成正比。梓慶為鐻，所以能「以天合天」，「見者驚猶鬼神」，主要是因為他「齋以靜心」，「不敢懷慶賞爵祿」，「不敢懷非譽巧拙」（註十）。當然他們還沒有達到「外生」也即是莊子所說的「外天下」、「外物」的學道的性格與生活，

的程度；但對當時一般人僅由玄學而來的情調地超越而言，宗炳王微兩人，實已深一層到達了生活實踐地超越。所以他兩人對自然的契合，也比當時一般人更爲圓滿明徹。他們是以軒轅堯孔廣成大隗許由孤竹這些見道之人的襟懷見山水；所以在他們眼中的山水，則是「媚道」「融靈」的崆峒、具茨、藐姑、箕首、大蒙（見前引宗炳畫山水叙），即是莊子所追求的道的具象化。這才是中國山水畫得以成立，並得以成爲繪畫中的主流的根據之所在。

張彥遠歷代名畫記卷六於叙述二人之後，而加以論曰：

「圖者所以鑒戒賢愚（按此是當時的傳統觀念），怡悅情性。若非窮玄妙於意表（按玄妙即莊子之所謂道。「意」指的是經驗意識。「意表」，是經驗意識之外，即超越於經驗意識之上。此句是說一個繪畫家所應具備的玄學的薰陶意境。），安能合神變乎天機（按天機即梓慶所謂「觀天性」）。宗炳王微，皆擬迹巢由、放情林壑。與琴酒而自適，縱烟霞而獨往（此數句係言兩人的生活，乃玄學的實踐）。各有畫序，意遠迹高（意托於玄靈，故意遠。畫以寫意，故迹高）。不知畫者，難可與論。因著於篇，以俟知者。

張彥遠是服膺謝赫的。謝赫對兩人的畫評，皆係人物畫，而未及山水畫。因爲謝赫在當時還不能了解此種新藝術作品的價值。他對宗炳謂「……迹非准的，意可師效。在第六品劉紹祖下，毛惠遠上。」

彥遠謂「謝赫之評，固不足采也。且宗公高士也。飄然物外情，不可以俗畫傳其意旨。」謝赫評王微
謂「微與史道碩並師荀衛。王得其意，史傳其似。在顧寶光下。」此一批評，當然也不能使張彥遠滿
意。所以特地把他兩人的畫序加以記錄；更把他兩人的精神、意境，特加以表出。彥遠爲唐末人，未
必能了解宗王兩人莊學的思想背景；但其所述，不期然而然地與其思想相冥契。彥遠之不愧爲偉大
的畫論家，正在這種地方可以看出。

附　註

註一：《老莊兩書之所謂「自然」，乃極力形容道創造萬物之爲而不有不宰的情形，等於是「無爲」。因而萬物便
　　　等於是「自己如此」之自造。故「自然」即「自己如此」之意。魏晉時代，則對人文而言自然，即指非出
　　　於人爲的自然界而言。後世即以此爲自然之通義。這可以說是語意的發展。

註二：見莊子齊物論「莊子夢爲蝴蝶」的一段故事。

註三：西方獨立性的風景畫，雖開始於十七世紀的荷蘭；但在歐洲畫壇眞正佔一席之地的，實始於一八三〇年前
　　　後所成立的「一八三〇年畫派」。

註四：以佛教以外之中國典籍解釋佛典，謂之格義。可參閱湯用彤著漢魏兩晉南北朝佛教史二三四～二三八頁。

註五：見沈約宋書卷六十七謝靈運傳。

註六：見日本平凡社出版米澤嘉圃著中國繪畫史研究中的顧愷之的畫雲臺山記頁四十。

註七：全宋文作「發道」，歷代名畫記作法道。上文謂「聖人含道應物」，道已內在於聖人生命之中，則似以作「發道」為正。

註八：以上皆見世說新語卷下之上任誕第二十三頁三十阮渾長成條。

註九：見莊子達生篇。並參閱本書第二章第二節。

註十：見莊子大宗師。並參閱本書第二章第二節。

第五章 唐代山水畫的發展及其畫論

第一節 山水畫之停滯與發展

宗炳、王微兩氏，在藝術精神上，直接奠定了山水畫的基礎。但他兩人的作品，依然是以人物畫爲主；齊謝赫在古畫品錄中，對他兩人的批評，也是以人物畫爲對象。這說明他兩人尚未能在作品上奠定山水畫的基礎。同時，齊謝赫的古畫品錄，陳姚最的續畫品，皆未錄及山水畫；歷代名畫記卷五載戴逵之子戴勃「有父風。孫暢之云，山水勝顧。」張彥遠謂「一門隱遁，高風振於晉宋」，也可以說他們是宗炳王微一流人物。但在山水畫的成就上，也不會超過宗炳與王微。由此可以推知唐裴孝源貞觀公私畫史中所錄魏晉人的少數山水畫，其真實性頗爲可疑。尤其是在藝術價值上，恐怕皆不足取。唐沙門彥悰的後畫錄，有貞觀九年春三月十有一日的序，可知其所錄者止於貞觀九年以前的作家。共錄二十六人，其中僅有隋江志「模山擬水，得其眞體」；及隋展子虔「亦長遠近山川，咫尺千里。」這可能暗示山水畫到了隋代才有了進展。朱景玄唐朝名畫錄，開始著錄有不少的山水畫家及作品。但此時尚將山水、松石、樹木，分列門類，這說明山之與林，林之與泉，即一般之所謂「山林」，

「林泉之勝」的統一觀念，尚未形成；因而在作品中也尚未能得到融合。此一融合，大概也是經過中

唐以迄五代，才於不知不覺之中逐漸完成的；所以宋劉道醇的五代名畫記補遺僅列有山水、木屋兩

門。而在其聖朝名畫評中，則僅列有山水林木一門，不復將松石、樹木等別列門類；這才算完成了自

然。在繪畫中的統一。

據歷代名畫記卷一論畫山水樹石謂：

「魏晉以降，名迹在人間者，皆見之矣。其畫山水，則羣峰之勢，若鈿飾犀櫛。或水不容泛，

或人大於山；率皆附以樹石，映帶其地。列植之狀，則若伸臂布指。詳古人之意，專在顯其所

長，而不守於俗變也。國初二閻，擅美匠學。楊展精意宮觀，漸變所附（按指宮觀所附之山水

樹石）。尚猶狀石則務於雕透，如冰澌斧刃。繪樹則刷脈鏤葉，多栖梧菀柳；功倍愈拙，不勝其

色。吳道玄（原名道子，玄宗改名道玄）者，天付勁毫，幼抱神奧。往往於佛寺畫壁，縱以怪

石崩灘，若可捫酌。又於蜀道寫貌山水。由是山水之變，始於吳，成於二李（原注：李將軍、

李中書），樹石之狀，妙於韋鶠，窮於張通（原注：張璪也）。通能用紫毫禿鋒、以掌摸色。

中遺巧飾，外若混成。又若王右丞之重深，楊僕射之奇贍。朱審之濃秀，王宰之巧密，劉商之

取象。其餘作者非一，皆不過之。」

米澤嘉圖氏在其昭和三十七年出刊的中國繪畫史研究中有謂「吳道子（？──七九二）較之李思

訓，是約三十年的後輩（按吳道玄年九十以上）。而且李思訓（六五一──七一六）沒於開元四

年；吳道子即使在開元以前，已開始『山水之變』，依然不能說大成於李思訓。但是，所謂『二李』，

若係置重點於李昭道，則此一說法，大體可以首肯。」（原著八九頁）米澤氏的說法很有意義。不過

張彥遠主要的著眼點，係由他們的畫法所及於山水畫的影響而言，沒有人的師承的意味。由這一點

說，則後來論山水畫演變的很多，依然要以張彥遠上面山水之變的說法為可信。所以他

在卷九吳道玄條下又謂「因寫蜀道山水，始創山水之體，自為一家。」山水畫法，到吳道玄而一變的

變，是山水畫在長期停頓狀態中開始走向完成性地發展的。其原因，約可舉出下列四種。

第一，人物畫方面，張僧繇、楊契丹及閻立德立本兄弟，在技巧上已臻成熟。而吳道玄則進一步

表現為對傳統技巧上的解放，以加強精神性的表現。這便不僅賦與人物畫以新地意境；山水樹石，亦

可由此而得到新生命。張彥遠下面的一段話，正說出了個中消息。

「國朝吳道玄，古今獨步。前不見顧陸，後無來者……神假天造，英靈不窮。衆皆密於盼際，我

則離披其點畫。衆皆謹於象似，我則脫落其凡俗。彎弧挺刃，植柱構梁，不假界筆直尺。虬鬚雲鬢，

數尺飛動。毛根出肉，力健有餘……巨壯詭怪，膚脈連結，過於僧繇矣。或問余曰，吳生何以不用界

筆直尺，而能彎弧挺刃，植柱構梁？對曰，守其神，專其一；合造化之功，假吳生之筆。向所謂

意存筆先，畫盡意在也。凡事之臻妙者皆如是乎，豈止畫也？與乎庖丁發硎，郢匠運斤，效顰者徒

勞捧心，代斲者必傷其手。；意旨亂矣，外物役焉。……夫用界筆直尺，是死畫也。守其神，專其一，

是眞畫也。死畫滿壁，曷如污墁？眞畫一劃，見其生氣。夫運思揮毫，自以為畫，則愈失於畫矣。運

思揮毫，意不在於畫，故得於畫矣。不滯於手，不凝於心，不然而然。雖彎弧挺刃，植柱構梁，則

界筆直尺，豈得入於其間哉。又問余曰，夫運思精深者，筆迹周密。其有筆不同者，謂之如何？余

曰，顧陸之神，不可見其盼際，所謂筆迹周密也。張吳之妙，筆纔一二，像已應焉。離披點畫，

時見缺落，此雖筆不周而意周也。若知畫有疏密二體，方可議乎畫。或者領之而去。」（註一）

張彥遠對吳道玄守其神、專其一的工夫、意境的陳述，與莊子一書中所述的一個藝術家由技術而進

乎道的情形，不謀而合。所以宣和畫譜卷二吳道玄條，即以「技進乎道」稱之。吳氏的畫，以佛像人

物為主，這裏也是就他的佛像人物畫的情境來說的。但當吳氏把這種意存筆先，不知然而然的超乎技巧

的技巧，應用到作為人物畫的背景的山水樹石的時候，則原來「鈿飾犀櫛」等的板刻情形，自然打破了。

第二，由魏晉以來的勻細如蠶絲的綫條，不足以表現山、石的量感。元湯垕畫鑒唐畫條謂「吳道

子筆法超妙，為百代畫聖。早年行筆美細；中年行筆，磊落揮霍，如蓴菜條。」這不僅在使用時易於

自由抒寫，且把此種綫條應用到樹石之上，便可增加它的量感、力感。雖然這只是表示綫條變化的開

始；但這種變化，在以後綫條的繼續發展中，是有重大意義的。

第三，吳畫特以氣勢爲主。歷代名畫記卷九吳道玄條下謂吳「好酒使氣，每欲揮毫，必須酣飲。」

又謂「開元中，將軍裴旻善舞劍。道玄觀旻舞劍，見出沒神怪，旣畢，揮毫益進。」郭若虛圖畫見聞

誌卷五及宣和畫譜卷二，對吳借裴旻舞劍之氣以助其作畫時的氣勢的情形，更有較詳的描寫。以豪放

之氣寫人物，這是人物畫的一大發展，正是道玄度越前人之所在。更以豪放之氣寫山水，山水之形，

乃能融入於胸中，而驅遣於筆下，而使作者在山水中取得了主宰的地位。張彥遠說他『縱以怪石崩灘，

若可捫酌」，正由氣盛使然。

第四，山水畫的成立，首須與地理形勢圖相區別。唐朱景玄唐朝名畫錄載「天寶中，明皇忽思蜀

道嘉陵江水，遂令吳生寫之。及回，帝問其狀。奏曰，臣無粉本，並記在心。後宣令於大同殿壁圖

之，三百餘里山水，一日而畢。李思訓圖之，累月才畢。」這一故事，是說明李思訓所重者在地理形

勢，而吳所重者在氣象精神。此即彥遠所說的「又於蜀道貌寫山水。」

但正如荊浩筆法記中所說，「吳道玄有筆而無墨」；無墨，即不易表現山水的量塊及其陰陽向

背；山水的形貌不完。李思訓李昭道父子，以金碧青綠入畫，不僅是爲了色澤之美，而且也實爲後來

皴染之先河，彌補了上述的缺點，所以彥遠說「山水之變，始於吳，成於二李。」我們可以說，山水畫的精神發露於宗炳、王微；其形體則完成於李思訓，我們始有眞正値得稱爲山水畫的作品。宣和畫譜卷十山水門即始於李思訓，決非無故。當然，梁蕭賁「於扇上畫山水，咫尺內，萬里可知。」（註二）隋展子虔「山川咫尺千里。」（註三）由此可知遠近法在中國早已出現；但在山水的形體上，當時恐尚未達到完成之域。

第二節　水墨山水畫的出現

由莊學精神而來的繪畫，可說到了山水畫而始落了實；其內蘊，由宗炳、王微而已完全顯露了出來。但山水畫在作品上的初步完成，一直要到李思訓才出現，這似乎是有關於技巧上的問題。不過，限制技巧的不在於技巧的本身，而是人對藝術提出要求的「藝術意欲」。換言之，自魏晉以迄盛唐，作品最大的容納者是朝廷、貴族、和寺觀。此三者所要求的是神佛人物，而不是山水；於是技巧當然向神佛人物方面發展，而不向山水方向發展。山水的基本性格，是由莊學而來的隱士性格。晉戴逵及其子戴勃戴顒，孫暢之以其「山水勝顧」，正因其「一門隱遁，高風振於晉宋」（註四）。蕭賁的山水，乃出自他的「學不爲人，自娛而已」（註五）。從宣和畫譜卷十的山水門看，李氏父子後，次盧鴻，乃嵩

山隱士。次王維，杜甫稱其「高人王右丞。」王洽、張詢、畢宏，皆「不知何許人」，則其皆爲隱士

可知。張璪「衣冠文行，爲一時名流。」荊浩、關仝，皆五季隱士。性情不能超脫世俗，則山水的自

然，不能入於胸次；所以山水與隱士的結合，乃自然而然的結合。說到這裏，便可以了解，李思訓雖

因「技進乎道，而不爲富貴所埋沒」（註六），所以才有山水畫的成就；但他畢竟是富貴中人；金碧青

綠之美，是富貴性格之美；他的「荒遠閒致」，乃偏於海上神仙的想像，這是當時唐代統治者神仙思

想的反映，而不一定是高人逸士思想的反映。總說一句，李思訓完成了山水畫的形相，但他所用的顏

色，不符合於中國山水畫得以成立的莊學思想的背景；於是在顏色上以水墨代青綠之變，乃是於不知

不覺中，山水畫在顏色上向其與自身性格相符的、意義重大之變。曾受知於姚合，而年歲署後於姚合

的方干（註七）的詩裏面，有陳式水墨山水一首，觀項信水墨一首，項洙處士畫水墨釣台一首、水墨松石

一首、送水墨項處士歸天台一首（註八），則在九世紀時，不僅「水墨」一詞，已正式成立，而且已大

爲流行。而其詩中有「支頤烟汗（一作汗）乾」，「潑處便連陰洞黑，添來先向枯枝乾」，及「添來

勢逸陰崖黑，潑處痕輕灌木枯」等句，可知「潑」「添」，乃渲染的名稱，與一般所說的潑墨不同。

據前引張彥遠「樹石之狀，妙於韋鷗，窮於張通（原注張璪也。）通能用紫毫秃鋒，以掌摸色；中遺

巧飾，外若混成。」的話，張璪實爲這一變化的大關鍵。「紫毫秃鋒，以掌摸色」，這是「水暈墨章。」

的渲染。也即是張彥遠在卷十張璪條下所說的「破墨未了」的破墨。此時的破墨只能如本書第三章附

註七十四所說，乃指渲染而言。「中遺巧飾」，是不用青綠而用水墨；外若渾成，是筆的綫條與墨的渲

染，融合無間；所以荊浩筆法記說張璪是「氣韻俱盛，筆墨積微；眞思卓然，不貴五彩。」同時張彥

遠在卷十王維條下說「余曾見破墨山水，筆迹勁爽」。可知王維也用到了水墨渲染。王維與張璪，都

說明王右丞是以水墨代青綠。不過此時的所謂水墨，並未完全排斥彩色，而係將青綠變爲淡彩。純水

墨畫出現的時間，推斷爲晚唐，大概近於事實。此後水墨和水墨兼淡彩，成爲中國山水畫的顏色的主

幹。這是來自山水畫的基本性格。張彥遠說：

　「夫陰陽陶蒸，萬象錯布。玄化無言，神工獨運。草木敷榮，不待丹綠之采。雲雪飄颺，不待

鉛粉而白。山不待空青而翠，鳳不待五色而絭。是故運墨而五色具，謂之得意。意在五色，則

物象乖矣。……」（註九）

後於李思訓而爲同時的人物。荊浩說「王右丞筆墨宛麗，氣韻高清。巧寫象成，亦動眞思」；這也

我國的繪畫，是要把自然物的形相得以成立的神、靈、玄，通過某種形相，而將其畫了出來。所

以最高的畫境，不是模寫對象，而是以自己的精神創造對象。唐方干觀項信水墨的詩，已謂「精神皆

自意中生」。董其昌畫旨中有謂「衆生有胎生、卵生、濕生、化生。余以菩薩爲毫生。蓋從畫師指頭

放光拈筆之時，菩薩下生矣。佛所云，種種意生身，我說皆心造，以此耶？」以此推之，則山水實亦從畫師的精神通過其指頭放光而生出。生出以後之山水，有五色；但能生此五色之色，卻是玄。玄乃五色得以成立的「母色」。水墨之色，乃不加修飾而近於「玄化」的母色。「運墨而五色具」，是說僅運墨之色，而已含蘊有現象界中的五色，覺現象界中之五色，皆含蘊於此墨色（玄）的母色之中，這便合乎玄化。亦即荊浩之所謂「真思」。有的說是出於王維，又有的說是出於李成，而實係今日不知姓名之人所作的畫山水訣，一開始便說「夫畫道之中，水墨爲上；肇自然之性，成造化之功」；也正是這種意思。由此可知水墨是顏色中最與玄相近的極其素樸的顏色；也是超越於各種顏色之上，故可以爲各種顏色之母的顏色。這是顏色的「自然」。所以說是「肇自然之性，成造化之功。」上面所謂「意在五色」，等於以丹綠的顏料塗草木，以鉛粉的顏料塗雲雪，這不是與玄化相應的顏色，而是人工由外面加上去的顏色。所以說「則物象乖矣」。荊浩謂「李將軍理深思遠，筆跡甚精。雖巧而華，大虧墨彩。」理深思遠，這即是說李思訓本有玄心，所以才寫山水。但他喜用金碧青綠的顏色。雖然用得很巧妙，並得到美（華）的效果，可是因此而掩蓋了作爲母色的墨色，所以便說他在顏色上卻「大虧墨彩」。中國山水畫之所以以水墨爲統宗，這是和山水畫得以成立的玄學思想背景，及由此種背景所形成的性格，密切關連在一起，並不是說青綠色不美。張彥遠在這裏已把此中消息透露得

清清楚楚。當然這種玄的思想所以能表現於顏色之上，是由遠處眺望山水所啓發出來的。因為由遠處眺望山水，山水的各種顏色，皆渾同而成爲玄色。同時，水墨畫之所以能「具五色」，而稱之爲「墨彩」，不僅是觀念上的，並且也須有技巧上的成就。即是水墨在運用上，已能賦與以有深度地變化，使它具有新鮮潑地生命感。而唐代又常把淡彩也稱之爲水墨。水墨的出現，是由藝術家向自然的本質的追求。但本質與現象，在中國思想中並非對立的，所以水墨與著色，也非對立的。順著水墨的意味而著色時，則所著者自然爲淡彩，或水墨與淡彩並用。因水墨與著色並不對立，所以一個畫家，僅有主向之不同，但在水墨與著色之間，儘可自由運用。

第三節　杜甫的題畫詩

　　唐代在畫論上的最大貢獻，爲以詩詠畫，以詩意發揮畫意，進而以詩境開擴畫境。由詩與畫的結合，於是畫之意境，可不必直接啓發於玄學，而可得自詩人之想像與感情。雖然此一結合的完成，有待於北宋。

　　王漁洋蠶尾集：「六朝以來，題畫詩絕罕見。盛唐如李太白輩，間爲之，拙劣不工。王季友一篇，雖小有致，不佳也。杜子美始創爲畫松、畫馬、畫鷹諸大篇，搜奇抉奧，筆補造化。嗣是蘇黃二公，

極妍盡態，物無遁形。……｜子美｜創始之功偉矣。」按題畫詩並非創始於｜杜甫｜；特｜杜甫｜於每一詩皆全力

以赴，故其題畫詩特見精采。現傳｜杜工部｜集中有題畫詩十八首，贊一首。計畫山水五首、畫松二首、畫鷹畫

畫馬四首、贊一首、畫鷹三首，畫鶻畫鶴各一首，畫佛一首。「能畫」一詩，則係泛題畫人。畫鷹畫

馬，是反映當時朝庭貴族的生活；而畫山水畫松，則係當時繪畫的新趨向。這些題畫詩，主要係將繪

畫的效果，很深刻地描述出來。例如｜奉先劉少府新畫山水障歌｜的「悄然坐我天姥下，耳邊已似聞清猿

……元氣淋漓障猶濕，真宰上訴天應泣」；畫鷹的「㩅身思狡兔，側目似愁胡」等是。他每一首題畫

詩都是與畫者同樣地「巧刮造化骨」（｜畫鶻行｜）。並且他還進一步說出「劉侯天機精」（｜奉先劉少府｜

｜新畫山水障歌｜），「更覺良工心獨苦」的繪畫精神及其技巧工力所到之處；這說明他的詩心與畫意，

在藝術的根源之地也是相通的。不過他對畫家的精神方面發揮得比較少，而在技巧方面則特別發揮得

多。這裏，把他引起問題的一件公案，順便澄清一下。

他在｜丹青引｜（｜贈曹將軍霸｜）中說「弟子｜韓幹｜早入室，亦能畫馬窮殊相。｜幹｜唯畫肉不畫骨，忍使

驊騮氣凋喪。」這幾句詩，引起了對｜杜甫｜到底了解不了解畫的疑問。｜張彥遠｜在｜歷代名畫記｜卷九｜韓幹｜條

下特謂「｜杜甫｜豈知畫者。徒以｜韓馬｜肥大，遂有畫肉之誚」。並特說明「｜玄宗｜好馬……大宛歲有來獻，

詔於北地置群牧，筋骨行步，久而方全。調習之能，逸異並至。骨力追風，毛彩照地，不可名狀。號

木槽馬聖人。飾身安神，如據床榻。知是異於古馬也。時主好藝，韓君間生，遂命悉圖其駿……遂為

古今獨步。」這是說明韓幹畫馬之所本，以證實杜之不知畫。

蘇東坡題韓幹牧馬圖「衆工舐筆和朱鉛，先生曹霸弟子韓。廐馬多肉尻尾圓，肉中畫骨誇尤難。

金覊玉勒繡羅鞍，鞭墨刻烙傷天全，不如此圖近自然。……」「肉中畫骨誇尤難」一句，點出韓幹畫

馬的精髓，分明是針對杜甫詩「畫肉不畫骨」來說的。他又有韓幹馬十四匹詩，前面極力描寫各馬的

生態，以見韓幹真能為馬傳神。結句「韓子畫馬真是馬，蘇子作詩如見畫。世無伯樂亦無韓，此詩此

畫當誰看。」他的這種自負，無形中也是針對杜詩而發。黃山谷次韻子瞻和子由觀韓幹馬，因論伯時

畫天馬詩「……曹霸弟子沙宛丞，喜作肥馬人笑之。李侯論韓獨不爾，妙畫骨相遺毛皮。……」所謂

「人笑之」，當然也指的是杜甫。而當時大畫家李伯時對韓幹的評價恰與杜甫相反，詩中也說得非常

明白。但直方詩話又載有東坡一詩謂「少陵翰墨無形畫，韓幹丹青不語詩。此畫此詩今已矣，人間駑

驥漫爭馳。」這是因為當時批評杜甫不懂畫的人很多，而東坡要對他下轉語了。

自此之後，韓幹畫馬的地位，不可動搖；而杜甫論韓幹畫馬詩的不得當，已成定論；但很少人把

二者相並的提起。到了倪雲林，在他的畫竹詩中，卻更說「少陵歌詩雄百代，知畫曉書真謾與」，這

便把他論書論畫詩的價值全部推翻了。其實，明末王嗣奭的杜臆已謂「韓能入室窮殊相，亦非凡手。

特借賓形主，故語帶抑揚耳。」王氏的話，說得很對。奉先劉少府新畫山水障歌的劉少府，英華注謂

奉先尉劉單宅，此人爲歷代名畫記所未收。而楊契丹則「六法該備，甚有骨氣」。乃歌中謂「豈但祁岳

與鄭虔，筆跡遠過楊契丹」；豈劉少府眞過於楊契丹？特以此爲抑揚烘托的手法。以此推之，丹青引

中對韓幹的說法，正如王引之所謂「反襯覇之盡善，非必貶幹也。」（註十）何況杜甫還有畫馬贊，謂

「韓幹畫馬，毫端有神。」「瞻彼駿骨，實爲龍媒。」則其意不在貶韓，更不應以此證杜之不知畫，

彰彰明甚。因此，這一公案的形成，不在杜甫的不知畫，而在一般人忽視了杜甫作詩的詩法；東坡後

來所下的轉語，要不爲無因了。

第四節 唐代文人的畫論

唐代專門論畫之書，有李嗣眞的續畫品錄，盡剿取陳姚最續畫品之說，惟添立上中下三品的名目

及添入若干畫人的姓名。其所抄的「立萬象於胸懷」一句話，道出一個偉大藝術家的意境，是由姚最

所說出的最有意義的一句話。釋彦悰的後畫錄，張彦遠於歷代名畫記中，已謂「僧悰之評，最爲謬

誤。傳寫又復脫錯，殊不足看也。」而今日所傳的，又係後人僞作（註十一）；其體式則仍襲取姚最，

不足置論。其散見於詩文集中，對畫人的精神及作品的意境，有所闡發的，茲簡錄於下：

唐王齊祖二疏圖記：「吳郡顧生能寫物，筆下狀人風神情度，甚得其態。自江以東，譽為神妙。有好事者先賄以良金細帛，必避而不顧。設食精美，亦不為之謝。乃曰，主人致殷勤，豈無意邪？何不醉我斗酒，乘其酣逸，當無愛惜。乃張素座隅前，即置酒一器。初沉思想望，搖首撼頤。忽飲十餘杯，斗無，三揖主人曰，酒與相激，吾將勇於畫矣。午未及夕，而數幅之上，有帳於京城之外，帳中有筵……（中叙述畫中各人物之情態及器具陳置）此漢公卿祖二疏（註十二）也。主人久視而問曰，東嚮而坐，即行客也（按即二疏）。去國離群，而容無慘恨，何為妙？曰，二疏之去，乃知足也，非疾時也……既辟勤於夙夜，而果其優遊，故顏間無慘恨之色。主人嘆曰，既不為利易己之能，潔也。嗜酒而混俗，何其高也。圖二疏以遺於時，勸俗也？求其狀物情者，熟有勝乎？」（註十三）

按上所記顧生，仍以人物畫為主。但由他作畫情態的描述，以點明畫者人格的高與潔，以說明作者意境與對象的冥合，而成就作品風神情度之妙；這在唐代實為有數的論畫文字。作者能與對象（二疏）相冥合，必須作者能使自己的精神有所專注；在專注中向對象超升祈合。「沉思想望，搖首撼頤」，正描寫其精神由專注而超升之情態。而其關鍵，則首在其擺脫塵俗之念，此即莊子之所謂「忘」。忘需要一種虛靜的工夫，此非尋常人所能達到；酒的酣逸，乃所以幫助擺脫（忘）塵俗的能力，以補平日工夫之所不足；然必其人的本性是「潔」的，乃能借酒以成就其超越的高，因而

達到主客合一之境。此之謂「酒興相激」。酒對於一切藝術家的意味，都應由此等處，加以了解。

符載江陵陸侍御宅燕集，觀張員外（璪）畫松石序「六虛有精純美粹之氣。其注人也為太和，為聰明，為英才，為絕藝。自肇有生人，至於我儕，不得則已，得之必騰凌夐絕，獨立今古。用雖大小，其神一貫。尚書祠部郎張璪字文通。丹青之下，抱不世絕儔之妙。則天地之秀，鍾聚於張公之一端者耶？初公成名赫然，居長安中，好事者卿相大臣，既迫精誠，乃持權衡尺度之跡，輪在貴室，他人不得誣妄而覘者也。居無何，謫為武陵郡司馬，官閑無事，從容大府，士君子由是往往獲其寶焉。……秋九月，深源（陸）陳諤宇下，華軒沉沉，鐏俎靜嘉。庭篁霽景，疏爽可愛。公天縱之思，欻有所詣。暴請霜素，願揮奇蹤。主人奮裾鳴呼相和。是時座客聲聞士凡二十四人，在其左右，皆岑立注視而觀之。員外居中，箕坐鼓氣，神機始發。其騃人也，若流電激空，驚飈戾天。摧挫斡掣，撝霍瞥列。（按此二句指運筆的情形）毫飛墨噴，捽掌如裂（按歷代名畫記卷十張璪條下謂璪「唯用禿毫，或以手摸絹素。」此句蓋指此）。離合恍惚，忽生怪狀。及其終也，則松鱗皴，石巉巖，水湛湛，雲窈渺。投筆而起，為之四顧；若雷雨之澄霽，見萬物之情性。觀夫張公之藝，非畫也，真道也。當其有事（有畫之事），已知夫遺去機巧，意冥玄化；而物（所畫之對象）在靈府，不在耳目。故得於心，應於手；孤姿絕狀，觸毫而出。氣交沖漠，與

神爲徒。若忖短長於隘度，算妍媸於陋目；凝觚舐墨，依違良久，乃繪物之贅疣也。（言不能得物

之神），寧置於齒牙間哉……則知夫道精藝極，當得之於玄悟，不得之於糟粕。……」（註十四）

按張璪是唐代畫風轉變的關鍵人物。他由天才而來的壯氣，從上文看，與吳道玄相近；惟吳是發揮於

筆，而張則發揮於墨。因他與張彥遠的先世爲宗黨，常在其家，故歷代名畫記卷十，對他有較詳細的

記載。據稱他有「自撰繪境一篇，言畫之要訣，詞多不載」；今竟不傳，這是非常可惜的。但名畫記

中傳下了「外師造化，中得心源」的兩句重要地話。而符載的這篇序，正是上面兩句話的注脚。這是傳

達一個偉大地天才畫家的精神與意匠，兩相融和的一篇重要文字。與莊子所述的庖丁解牛等故事，皆

不謀而合。他指出張璪能畫出松石雲水的鱗皴、巉巖、湛湛、窈渺的「性情」，即是畫出它們的精神。

因爲這些東西，已先融入於張璪的靈府（心）之中，在靈府中受到去渣存液，去粗存精的自然陶鑄，

而與其靈府爲一體；所以他所畫的並非臨時在客觀世界中以耳目去捕捉對象；而是以自己的手，寫自

己的心。主客已經一體了，心手亦因之一體，他方能流電驚飈樣的，將靈府中的松石水雲，寫了出

來。松石水雲是有定質的物質；但融入靈府以後，乃破除掉物質的凝滯呆板性，而得到精神性的自由

變化。此之謂「離合恍惚，忽生怪狀。」若對象不從靈府中出而僅從「隘度」（心不能虛靜容物，故

隘）「陋目」（目不能得物之神，故陋）中出，則所得的只是未與靈府相融和的對象的形骸，於是所畫

的。當然只能是「物之贅疣」。以上，都是張璪所說的「中得心源」的真實內容。

但在中得心源之先，必須有「外師造化」的工夫、階段；否則心源只是空無一物的一片靈光，不必能就藝術地地形相。從張璪心源所出的，乃是松石水雲的精神，這是因爲他不斷地吸收、消化了許多造化中客觀地松石水雲；客觀的松石水雲，進入於主觀的心源、靈府之中，而與之爲一體。因此，所畫的是自己的心源、靈府，同時也即是造化、自然。而在工夫的程序上，必須先「外師造化」，然後才可以「中得心源」。

但張璪的外師造化（自然），是對造化有了最高地趣味；他之所以能對造化有最高地趣味，乃是因爲他遺去了世俗利害紛乘的機巧，忘形去知，使他的心成爲虛、靜、明的狀態；於是「以天合天」（註十五），才能達到造化與心源，兩相冥合；此之謂「遺去技巧、意冥玄化」；此之謂「得之於玄悟。」簡言之，他的藝術精神境界，即是莊子之所謂道，所以符載才說張璪是道而非藝，不惜給張璪以人生中最高地評價與地位。

與符載此序相冥合者，則有白居易的記畫。

白居易記畫：「張氏子（張敦簡）得天之和，心之術；積爲行，發爲藝。藝之尤者其畫歟。畫無常工，以似爲工。學無常師，以眞爲師。故其措一意，狀一物，往往運思，中與神會（與

物之神相會)。髮髣焉若歐和役靈於其間焉。時予在長安中居甚閑,聞甚熟,乃請觀於張,張爲

予盡出之。厥有山水松石雲霓鳥獸暨四夷六畜妓樂華蟲咸在焉,凡十餘軸。無動植,無小大,

皆盡其能,莫不向背無遺勢,洪纖無遁形。迫而視之,有似水中,了然分其影者。然後知學在

骨髓者自心術得。工侔造化者由天和來。張但得於心,傳於手,亦不自知其然而然也。至若筆

精之英華,指趣之律度,予非畫之流也,不可得而知之。余所得者,但覺其形眞而圓,神和而

全,炳然儼然,如出於圖之前而已耳。……」（註十六）

第五節　張彥遠的畫論

按白氏上面所說的「以似爲工」的「似」,乃指「形眞而圓,神和而全」說的,這是說物的形,與物

的神,融合而爲一的似,與一般所說的「形似」之義不同。「以眞爲師」,即張璪之所謂「外師造

化」。「自心術得」,「由天和來」,即張璪之所謂「中得心源」,符載之所謂「物在靈府」,「與

神爲徒」。而所謂「得天之和」的天和觀念正來自莊子,乃是指自己主觀的精神,與客觀的自然,諧

和無間,此即符載之所謂「意冥玄化」。「心之術」,亦指「遺去技巧」的純白之心。白氏所說的,

乃是他體認到藝術根源之地,即他所說的「如出於圖之前」,故與符載所說的不期而合。

唐代最大的畫史家兼畫論家，必推張彥遠。但說到張彥遠以前，應提到著有唐朝名畫錄的朱景玄。朱氏的序文，對畫論也極有意義。他引有「張懷瓘畫品，斷神妙能三品，定其品格……其外有不拘常法，又有逸品，以表其優劣也。」張懷瓘的畫品今不可見；神妙能三品之分，及逸品之特別提出，賴此序而得以保存；此對以後的畫論，有很大的影響，這將在談到宋黃休復時，作較詳細地討論；此處只摘抄朱序中下面的一段話。

「伏聞古人云，畫者聖也。蓋以窮天地之不至，顯日月之不照。揮纖毫之筆，則萬類由心；展方寸之能，而千里在掌。至於移神定質（按此係就對象之神與質而言）以立，無形因之以生。其麗也西子不能掩其妍；其正也嫫母不能易其醜。故台閣標功臣之烈，宮殿彰貞節之名。妙將入神，靈則通聖。……此畫錄之所以作也。」（註十七）

上一段話中最大的意義，是強調出繪畫實乃補天地日月之所不至不照的創造性，而非僅是模仿自然。

張彥遠的歷代名畫記，在人物畫方面，固然是以六法中的氣韻生動的觀念作評判的準衡；但對一般的作品，則常是直透繪畫的基本精神，於無意中，與莊子所開闢的藝術精神相銜接。氣韻生動的觀念，固然是出於莊學，自然這也是藝術精神的表現；但在此一觀念中，究含有魏晉人由門第習氣而來的纖細地生活情調在裏面，這和唐代人比較擴大地生活情調，有一段距離。而由既成觀念作準繩的畫

論，不論既成觀念的自身，是如何圓滿，也不能不有其拘限性。前面所引的符載和白居易的畫論，未

嘗反對氣韻生動的觀念，也未嘗與氣韻生動的觀念不相通；但却都是直從作品與人格之中，單刀直

入，抉其本源，而未嘗從氣韻生動的觀念那裏轉手，這是畫論的一個大發展。張彥遠由畫史家而總結

了此一發展，更爲難得。

張彥遠有關畫論的重要部分，前面已經提過不少。茲更摘抄若干如下：

作。」（註十八）

「夫畫者成教化，助人倫，窮神變，測幽微。與六籍同功，四時並運。發於天然，非由述

按彥遠論畫的功用，仍以人物爲主；人物畫又與當時的統治階級密切相關，所以他特繼承傳統的觀

念，而說「成教化，助人倫」的觀念。成教化，是說明藝術在教育上的功用；助人倫，是說明藝術在

羣體生活中的功用。藝術雖以無用爲用；但此無用之用，究其極致，亦必於有意無意之中，滙歸於此

兩大文化目標之上，然後始能完成藝術的本性。豈有反教育、反羣體生活，而可稱爲文化？豈有反文

化而值得稱爲藝術？所以彥遠這兩句話，一方面說明了爲人生而藝術的中國文化的特性；同時，也爲

藝術指出了它自身最後的歸極之地；不應以世俗地通套語視之。他說「發於天然，非由述作」，這好

像太注重自然美，輕視了藝術創造的意義。但在自然（天然）中發現其「神變」、「幽微」，這已經是

由第一自然以通乎第二自然，通乎使第一自然得以成立，乃至使美地價值得以成立的神、的玄、的道。

而將此「神變」、「幽微」，加以「窮」，加以「測」，此即藝術的大創造。不過，在我們文化傳統

中，認定這種創造，只是把自然顯發得更深；自然的自身，是一個無限地存在。對此

無限地存在而言，依然是「非由述作」。劉彥和的文心雕龍，把文學窮究到極致時，也只能說「道

（自然）沿聖以垂文，聖因文而明道」（原道篇）。今日存心要背棄自然的藝術家，姑不論其作品的

績效何如，我首先懷疑這種藝術家有無發現自然的能力。

「或問余曰，顧陸張吳用筆如何？對曰，顧愷之之迹，緊勁聯綿，循環超忽。調格逸易，風趨

電疾。意存筆先，畫盡意在，所以全神氣也。……」（註十九）

按意存筆先數語，言簡意賅，實畫論之極誼，故後人多轉相援引。因「物在靈府」，故意在筆先。因

以形表神，故畫盡意在。在靈府之物，乃物的形質之精神化；以形表神，即可由形以得物之神；故必

如此而後能以有限之畫面，以有限之筆墨，而可以全物之神，全物之氣。

「夫陰陽陶蒸……（前已錄）夫畫物特忌形貌采章，歷歷具足，甚謹甚細，而外露巧密。所以

不患不了，而患於了。既知其了，亦何必了。此非不了也。若不識其了，是眞不了也。夫失於

自然而後神。失於神而後妙。失於妙而後精。精之為病也，而成謹細。自然者為上品之上，神

品爲上品之中，妙者爲上品之下，精者爲中品之上，謹而細者爲中品之中。今立此五等，以包

六法，以貫衆妙。其間詮量，可有數百等，孰能周盡？非夫神邁識高，情超心惠（慧）者，豈

可議乎畫。……遍觀衆畫，唯顧生畫古賢，得其妙理。對之令人終日不倦。凝神遐想，妙悟

自然。物我兩忘，離形去智。身固可使如槁木，心固可使如死灰，不亦臻於妙理哉。所謂畫之

道也。顧生首創維摩詰像，有清羸示病之容，隱几忘言之狀。陸與張皆效之，終不及矣。」

（註二十）

按上面的話，應分三部分加以疏釋：（一）第一部分之所謂「了」，是指形貌采章的「形似」而言。

這幾句話的意思是說，畫者不患所畫的不形似，而患於專用力於形似。既真知物之形似，則形似中有

神；傳神即得，又何必在於形似。這並不是否定了形似，而表現了神形相融的真形似。此種真形似，

並不在於用筆的周密。張僧繇「筆纔一二，像已應焉」（註二十一），此一二筆，乃傳神之筆；所應之

像，乃形神相融之象。若對於形神相融之象，而不知其爲真是形似，那才是真不了解物的形似。這一

段話，實即注重傳神，注重氣韻生動的徹底地說法。所謂「寫意畫」，應由此種處作真實的了解。

（二）第二部分關於分自然、神、妙、精、謹細五等，是謝赫將畫人分爲六品以來的更具體地發

展。前述朱景玄唐朝名畫錄序謂「……以張懷瓘畫品，斷神妙能三品，定其品格。上中下又分爲三。

其格外有不拘常法，又有逸品，以表其優劣也。」按張懷瓘係開元時人，張彥遠法書要錄卷四錄有張

懷瓘書話等五篇；卷七卷八卷九錄有張懷瓘的書斷上中下。全唐文卷四百三十二錄有張懷瓘論書之文

十一首，及書斷贊十首。皆未及其畫品。惟宋郭若虛圖畫見聞誌卷一叙述諸家文字條錄有張懷瓘的畫

斷，或即朱景玄的所謂畫品。今日已不可見。但他在書斷序中曾說「較其優劣之差，爲神、妙、能三

品。」彥遠既在法書方面，很注意到張懷瓘，則他把畫分爲五等，當然曾受到張氏的影響，而特加詳

密。宋鄧椿畫繼謂「自昔鑒賞家分品有三，曰神、曰妙、曰能。獨唐朱景眞（當作玄）撰唐賢畫錄，

三品之外，更增逸品（按鄧氏忽畧其係出於張懷瓘）。其後黃休復作益州名畫記，乃以逸爲先，而神

妙次之。景眞雖云逸格不拘常法，用表賢愚。然逸品之高，豈得附於三品之末？未若休復首推之爲當

也。至徽宗皇帝專尚法度，乃以神、逸、妙、能爲次。」這裏應特別指出的是：一般人以爲在畫品中

把逸品提在神品之上的是黃休復，而不知實際是張彥遠。張彥遠在黃休復之前約一百年左右（註二十

二）。但今日並不能斷定黃休復之說，是受了張彥遠的影響；大概兩人只是冥合。張彥遠以「自然爲上品

之上」；而前面的一段話，則是對自然的解釋。黃休復益州名畫記謂「畫之逸格，最難其儔。拙規矩於

方圓（以方圓之規矩爲拙），鄙精研於彩繪（以彩繪之精研爲鄙），筆簡形具，得之自然。莫可楷

模，出於意表，故目之名逸格耳」；逸格即是得之自然，可知逸與自然是一而非二。黃休復對逸格的

說明，與張彥遠對自然的解釋，也是若合符節。「自然」，是老子、尤其是莊子的觀念。這是對於道

創生萬物，無創造之心，無創造之跡，一若萬物都是自己創造自己的形容語。張彥遠在此條開始時

說，「玄化忘言，神工獨運」，正指道的自然而言。繪畫者的精神，是體道的精神；他在創造上所應

達到的境界，當然也是道創造萬物的境界。這是「自然」、「逸」等觀念特為呈現出來的眞正內容。

換言之，繪畫中的自然、逸，即是繪畫的技而進於道。繪畫以莊子的道為其精神的最後根據，自必以

自然、逸為其完成。

（三）關於他對顧愷之的畫的欣賞的一部分，完全以莊子體道之言，作一個人沉浸於美地觀照時

的精神狀態的描寫，並即以此為「畫之道」，指出藝術的創造與欣賞，在精神上的統一；這一方面可

以證明莊子所體之道，如我所指出，實即藝術精神。同時也證明中國傳統的藝術精神，體驗到極處

時，也不期然而然地會歸於莊子之所謂道。槁木死灰的內容，是離形去智；即是從以自我為中心的欲

念、成見、知解等超越上去；於是以虛、靜、明為體之心，自然地呈顯了出來。心與當下呈現出之境

（作品或其他），融合無間，此之謂「物我兩忘」。融合無間之心與境，當下圓滿具足，無所對立，無所

計較，此時依然是「離形去智」。這種精神境界，即繪畫得以成立之最高精神境界，此之謂「畫之道」。

在彥遠這段話中，可以了解，對畫的欣賞，即同於莊子所說的體道的工夫，所以也便能得到體道的結果。

附　註

註一：歷代名畫記卷二論顧陸張吳用筆。

註二：仝上卷七。

註三：仝上卷七。

註四：仝上卷八。

註五：仝上卷七。

註六：仝上。

註七：宣和畫譜卷十。

註八：全唐詩十函三冊方干小傳謂其「自咸通（八六〇──八七一）得名，迄文德（八八八），江之南，無有及者」，其生年應以此推之。詩中有「吾家釣台畔」之句，則當爲浙江富陽人。

註九：各詩皆見全唐詩十函三冊。

註十：歷代名畫記卷二論畫體工用楊寫。

註十一：王引之語，見廣文書局影印王批仇兆鰲杜詩詳註。

註十二：四庫全書總目提要對此點已加提出。余紹宋的書畫書錄解題，論之更爲詳盡。

註十三：漢書卷七十一疏廣傳，「廣徙爲太傅」；兄子受亦拜爲少傅。「廣謂受曰，吾聞知足不辱。宦成名立，不

去，懼有後悔……即曰父子俱移病……皆許之……公卿大夫，故人邑子，設祖道供張東都門外，送者車數百兩，辭決而去。及道路觀者皆曰賢哉二大夫，或嘆息為之泣下。」圖即寫此故事。

註十三：唐文粹卷七七。

註十四：仝上卷九十七。

註十五：見莊子達生篇梓慶削木為鐻的一段故事中。

註十六：白氏長慶集卷二十六。

註十七：全唐文卷七百六十三。

註十八：歷代名畫記卷一敘畫之源流。

註十九：仝上卷二論顧陸張吳用筆。

註二十：仝上論畫體工用搨寫。

註二十一：仝上卷七張僧繇條下。

註二十二：張彥遠歷代名畫記有大中元年（西紀八四七）的序。而黃休復所親見的蜀地壁畫，則迄於乾德之歲（元年為西紀九六三）。以此推斷，故兩人相去約百年。

第六章　荆浩筆法記的再發現

第一節　荆浩著作的著錄情形

山水畫在唐開元前後雖已大體完成，但在唐人心目中，山水畫究非畫的主幹。從全唐文卷三百二十四的王維爲畫人謝賜表看，他依然是以人物爲主。其眞正奠定山水畫之崇高地位，以下開北宋千年之繪畫局面的，荆浩實係一大關鍵人物。梅堯臣有詩謂「范寬到老學未足，李成但得平遠工」（註一），是梅氏認爲范寬李成，皆出於荆浩。由此不難想見其影響之大。宣和畫譜卷十說他是「河內人，自號爲洪谷子」。在時代上把他列入五代。但他於筆法記中，却自稱爲唐代之人。所以舊目錄中亦多稱爲唐人。大概他是生於唐末，而成年後已入五代；當時河北一帶，胡騎出入，紛亂異常，所以他在心理上不承認僭朝，閉戶隱居，把自己屬於唐代。他的畫論，直承宗炳王微，以山林爲主，實爲劃時代的大著。但後人無識，却以僞爲眞，以眞爲僞，良可嘆息。今稍加清理如後。

首先我們應看他的畫論著作的著錄情形：

(1)直齋書錄解題「山水受筆法一卷，唐沁水荆浩浩然撰。」

(2) 崇文總目「荆浩筆法記一卷，荆浩撰。」

(3) 通志藝文略藝術類「荆浩筆法一卷」。原注「唐荆浩子谷洪撰」。按子谷洪，乃洪谷子之倒誤。（註二）

(4) 通考經籍考雜藝「山水受筆法記一卷」。原注引陳直齋前語。

(5) 宋史藝文志小學類「荆浩筆法記」。按宋史將筆法記歸入小學類，蓋編者未檢原書，而望文生義，遂誤以為係論書法之作。

(6) 四庫全書總目提要「畫山水賦一卷，附筆法記一卷，浙江鮑士恭家藏本。舊本題唐荆浩撰。案劉道醇五代名畫補遺曰，『荆浩著山水訣一卷』。湯垕畫鑒亦曰，『荆浩山水，為唐末之冠作山水訣』。則此書本名山水訣。此書載詹景鳳王氏畫苑補益中，獨題曰山水賦……此編雜用駢詞……仍如散體，強題曰賦，未見其然。又以浩為豫章人，題曰豫章先生，益誕妄無稽矣。別有筆法記一卷，載王氏畫苑中，標題之下，註曰『一名畫山水錄……又後改名也』。二書文皆拙澀，中間忽作雅詞，忽參鄙語，似藝術家粗知文藝，而不知文格者依托為之，非其本書。以其相傳旣久，其論亦頗有可採者，姑錄存之，備畫家一說云。」

(7) 周中孚鄭堂讀書記：「筆法記一卷（王氏畫苑本）舊題唐荆浩撰。四庫全書著錄，附畫山水賦

後。一名畫山水錄。新唐志崇文總目，通志，書錄解題，俱載之。惟陳氏作山水受筆法。一書

中國藝術精神

而三名，莫能言其孰為原書名也。是書自謂於石鼓岩間……詞皆拙劣，依托顯然。」

(8) 余紹宋書畫書錄解題：「豫章先生論畫山水賦一卷（詹氏畫苑補益本），舊題唐荊浩撰。案宋劉

道醇五代名畫記補遺荊浩傳，郭若虛圖畫見聞誌叙諸家文字，宣和畫譜荊浩傳，及元湯屋畫鑒，

俱言荊浩曾著《山水訣》，未言作此賦。蓋原書已亡，坊賈乃取偽託王右丞山水論之文，略加改竄，

而題此名，其實非賦體也。偽王右丞山水論，王氏畫苑已載入，詹氏不察，後收入補益，亦太

失互勘之功矣。」又：「筆法記一卷（王氏畫苑本）舊題唐荊浩撰。是書文詞雅俗混淆，非全部

偽作。疑全書殘佚，後人傳益為之者。考韓拙山水純全集，曾引編中筆有四勢論，是宋宣和時

已有此書。其作偽當在北宋時，與荊浩時代相距尚不遠也。」

從上面的材料看，在元以前，有關荊浩的著作，從宋到元，可以分作兩個系統。一是上面從(1)到(5)的

這些正式目錄性的文獻中，皆稱為筆法記。若將(1)的少一「記」字視為遺漏，則(1)與(4)係全稱，(2)(3)

(5)係簡稱；但其屬於一個系統，是毫無可疑的。且從上述的材料看，荊浩著作，僅此一種，並無異說。

二是正如(8)中所說，凡是論畫著作中，自宋劉道醇五代名畫補遺起，至元湯屋畫鑒止，共四家，皆稱

荊浩所著的為山水訣，這是一個系統。在此系統中，荊浩著作亦僅此一種，更無異說。但到了(6)，則

二七八

荊浩的著作，突然變成了兩種。為了要解決此一問題，現在便要先談到另外一部書。

第二節　山水訣山水論山水賦的混亂

四庫全書總目「山水訣一卷（浙江鮑士恭家藏本）舊本題唐李成撰……然則成爲宋人，題唐者誤矣。是書宋志及陳晁書目，皆不著錄。宋人諸家畫錄，亦不言成有是書。殆後人依托其文；與王氏畫苑所載嘉定中李澄叟山水訣，大同小異。大抵庸俗畫工，有是口訣，輾轉相傳，互有損益，隨意偽題古人耳。」按此處所說的山水訣，是從「凡畫山水，意在筆先」二語開始。唐寅（一四七○——一五二三）六如居士畫論（註三）中則收爲「五代荊浩山水賦」，原注「一作唐王維山水論」。王世貞（一五二六——一五九○）王氏畫苑則收爲「王維山水論一篇」。汪珂玉（註四）的珊瑚網畫法，收爲「山水訣」。原註「見郭熙林泉高致。或云李成作。」而詹景鳳（生卒不詳）的畫苑補益（註五）中的豫章先生（註六）論畫山水賦，即王氏畫苑中所收的王維山水論，這是余紹宋的書畫書錄解題，已經指出過的。

但四庫全書總目及書畫書錄解題，以爲分別寫在王維荊浩李成的這部山水訣，或山水賦或山水論，與宋李澄叟的山水訣，「大同小異」（註七），甚至以爲「此文爲澄叟所作，後人以其無甚畫名，而「澄」「成」兩音近，遂誤以爲李成所作」（註八），則全係未將兩書稍加對勘的妄說。李澄叟的畫山水訣，現

收在美術叢書三集九輯中，與上述的雜生子，並無關係。至汪珂玉珊瑚網畫法在此書下註為「見宋郭

熙林泉高致」，尤為誕妄。總之，我們應當澄清上面這一大堆混亂；所謂王維的，荆浩的，或李成的，

稱為山水論、或山水訣、及山水賦的三個名稱，實際只是一部書。這部書開始一句的「意在筆先」，

是出在張彥遠歷代名畫記卷二顧陸張吳用筆條下。其原文是「意存畫先，畫盡意在」，只把上句的「存」

字改作「在」字。宋初山水畫大行，這是由今日不能知道姓名的一位北宋畫家所編纂出來的一部書。

最初是托名王維。所以宋韓拙的山水純全集（註九），在卷一論山水條下一開始便說「凡畫山言丈尺寸分

者，王右丞之法則也。」此分明是出在山水訣緊接「凡畫山水，意在筆先。」之下的「丈山尺樹，寸

馬豆人，此其格也」一語。由此可知此書出現得相當早。但認為它是出於王維，實在沒有什麼根據，

所以又有人把它說成是李成的。而把它說成是荆浩山水賦的，則始於六如居士畫論。六如居士畫論中

還收有三字一句，鄙俚不堪的所謂荆浩畫說；又有抄襲郭熙林泉高致畫訣條下「使筆不可反為筆使」

的所謂荆浩山水節要。明代文人的誕妄，此為其典型。詹景鳳的庸妄，與六如居士畫論的編者無異，

且可能受到六如居士畫論的影響，便把王氏畫苑中分明標為王維山水論的膺品，再編入畫苑補益裡而

稱為豫章先生論山水賦。編四庫全書總目的這一部分人士，大概只以王氏畫苑及畫苑補益為肘後方，

而又懶於檢校，便以畫山水賦一卷為荆浩主著，而將筆法記為附著。又因劉道醇等稱荆浩著有山水訣，

而謂「此書（山水賦）本名山水訣」。到了(7)的鄭堂讀書記，不僅承四庫全書總目之誤，更謂「一名畫山水錄」，因而謂「一書而三名」。殊不知唐書藝文志雜藝術類有吳恬畫山水錄，原注「吳恬畫山水錄」之前，亦錄有「吳恬畫山水錄一卷」。郭若虛圖畫見聞誌卷一在敘諸家文字條亦列有畫山水錄，原註「吳恬撰，一名玠」。今日畫山水錄雖不可見，然此書乃出於吳恬，與荊浩無絲毫關涉，則可斷言。鄭堂讀書記中的孤陋情形，大率類此。

名玠，字建康，青州人。」通志藝文略藝術略在錄有「荊浩筆法一卷」。

第三節　另一部山水訣的問題

六如居士畫譜卷二另錄有王維山水訣一篇，這是和前面所提到的山水論，或山水賦，或山水訣，在名稱上極易混淆，但內容却完全不同的一部書。此書的起首是「夫畫道之中，水墨為上……先定賓主之位，次定遠近之形。」而收處為「千岩萬壑，要低昂聚散之不同；疊巘層巒，但起伏峥嵘而各異。不迷顛倒回還，自然遊戲三昧。心潛歲月之久，自能探索幽微。妙悟者不在多言，善學者還從規矩。」；共一千零二十八字。佩文齋書畫譜卷十三亦錄有此文，但係錄自說郛；而說郛中所收各資料，多所刪節，故此文僅剩下二百九十三字。古今圖書集成第七百六十六卷藝術典畫部所錄，與佩文

齋本正同。佩文齋書畫譜卷十三又從詹氏畫苑補益錄有宋李成山水訣，文首爲「凡畫山水，先立賓主

之位，次定遠近之形」；收尾爲「不迷顛倒回還，自然遊戲三昧。」除在開端處少「夫畫道之中，水

墨爲上」以下十句，而多出「凡畫山水」一句；在收尾處少「心潛歲月之久」以下四句外，顯係從所

謂王維山水訣的文章中轉錄過來的。這又是一書而分屬王維及李成二人。

此外美術叢書三集九輯收有宋李澄叟的畫山水訣（佩文齋書畫譜及圖書集成所收者，僅摘錄其中

的一小部分），此書共分兩部分。前面在自述著作緣起的短文收尾處，有「時嘉定辛巳六月吉日」，

乃宋寧宗嘉定十四年，西紀一二二一年。此篇前一部分在開首自「夫畫者古以言不能紀」至「當爲略而

言之」，凡十五句，大意是說明陳述畫法之不易。接著是「立賓主之位，定遠近之勢」，自此以下文句，

與上面的所謂王維或李成的山水訣，大體相同。收處是「不迷顛倒回環，自然遊戲三昧。聊陳大概，以

備精求。悟理者不在多求，學之者還從規矩，謹序。」則與所謂王維的山水訣的收尾，更爲接近。總而

言之，此處所謂王維的山水訣，李成的山水訣及李澄叟的山水訣，這三篇東西，實際只是一篇東西。然

則到底是誰抄誰的呢？從文字間的異同看，李澄叟的文字與前二者的出入相當的大，而在有出入的地

方，李澄叟的都顯得拙劣而不甚整齊。但就通篇文字結構看，則又以李澄叟的較爲完整。從常情推

測，李澄叟的是原文。；第一次經人整理，並加入「夫畫道之中」十句，以代替李氏「夫畫者古以言不

能紀」等十五句，而被稱爲出於|王維。第二次又經人去掉「夫畫道之中」的開首十句，及去掉收尾的四句，而被稱爲出於|李成。我之所以認爲被稱爲|李成的是第二次的整理，是因爲它的文字更整齊，而與|李澄叟的原意更有出入。這兩次整理，大約在|元代及明初。說到這裏，應當可以了解，在|元以前，有關|荆浩的著作，只有筆法記或山水訣的兩個線索分明的系統。到了|明代萬曆前後，始羼入了或屬之|王維，或屬之|李成的山水論或山水訣或山水賦；由此而引起以後的混亂。

第四節　荆浩的山水訣即筆法記

現在我應指出劉道醇郭若虛這一畫論系統之所謂荆浩山水訣，實際即係目錄。與被稱爲|王維、|李成等之山水訣，毫無關係。

郭若虛圖畫見聞誌卷一敍諸家文字有謂「自古及近代，紀評畫筆，文字非一，難悉具載；聊以其所見聞篇目次之，凡三十家。」由此可知他所錄的三十家，不同目錄家們僅將書目轉相抄錄，不檢原書；而他是出之於親見親聞的。他在卷二荆浩下說：

「|荆浩，|河內人，博雅好古，善畫山水。自撰山水訣一卷，爲友人表進，祕在省閣。常自稱|洪谷子。

語人云，『吳道子畫山水，有筆而無墨。項容有墨而無筆。吾當来二子之所長，成一家之體。』⋯⋯」

按郭氏只說「荊浩自撰山水訣」，可知他不知荊浩除此書外，尚有他作。上述荊浩「語人曰」的話，郭氏雖未說它出於山水訣，佀今日在筆法記中可以看出對吳項兩人相同的批評；在前第二節第三節所稱的山水訣或畫山水賦中却找不到痕跡。這就可以作推測這幾句話的根據，是出在荊浩自撰的山水訣，而山水訣即係筆法記。

宣和畫譜卷十：

「荊浩，河內人，自號為洪谷子。博雅好古，以山水專門，頗得趣向。嘗謂『吳道玄有筆而無墨，項容有墨而無筆。』浩兼二子所長而有之⋯⋯後乃撰山水訣一卷，遂表進藏之秘閣⋯⋯」

按直齋書錄解題謂郭若虛的圖畫見聞誌有「元豐中自序」，則是當成於一○七八—一○八五年之間。宣和畫譜有「宣和庚子歲」之序，是為宣和二年，即西歷一一二○年；兩書相去約四十年；宣和畫譜對荊浩的敍述，可能是作者曾看到圖畫見聞誌而更加詳盡；也可能是兩相暗合。

最值得注意的是有「宣和辛丑歲季夏八月」自序的韓拙山水純全集。宣和辛丑，是西曆一一二一年，較宣和畫譜成書僅遲一年。韓拙在山水純全集中，除引用了前二書所已引過荊浩所說的話以

外，更有幾處指明是引用自荊浩的著作。而這種著作，在他應當認爲是山水訣；而在今日看來，卻是筆法記。這豈不更可以證明荊浩的山水訣之與筆法記，是一物而非二物嗎？茲根據孫鼎抄校本的純全集所引用的話，與筆法記上有關的話，並錄在下面，以便對勘。

純全集：「洪谷子云，尖者曰峯，平者曰陵，圓者曰巒，相連者曰嶺（佩文齋書畫譜本無此四「者」字），有穴曰岫。峻壁曰岩。下有穴曰岩穴也。」

佩文齋書畫譜本作「有穴曰軸，峻壁曰崖。崖下曰巖。巖下有穴名巖穴也。……」（論山）

筆法記：「故尖曰峯，平曰頂。圓曰巒，相連曰嶺。有穴曰岫。峻壁曰崖。崖間崖下曰巖。」

按上段現筆法記與佩文齋書畫譜之山水純全集本爲近；惟筆法記「崖下」之上多「崖間」二字，於文義爲合。又純全集「平者曰陵」，筆法記作「平曰頂」，當以純全集爲正。筆法記在此七句下，只有十句，而純全集則自此以下，尚有千餘言。蓋純全集乃綴輯諸家之說而成，尤以輯錄郭熙的林泉高致者爲多，故不足異。至於第二節中所說的先題爲王維之山水論，後題爲李成之山水訣，最後題爲荊浩之山水賦，其中亦有下數語，蓋皆出於筆法記。亦抄於下：

「尖峻峻拔者峯（尖峻一作峯），平夷者嶺（岑一作）。峭壁者崖。有通一作穴者岫。圓形形圓者巒（圓形一作形圓者巒），懸石者巖（汪氏珊瑚網畫法所收無此句）。……」

蓋所謂山水賦，本亦係雜湊而成；難怪其中採有此數語。

純全集：「洪谷子曰，筆有四勢，筋皮骨肉是也。筆絕而不斷，謂之筋。纏縛隨骨，謂之皮。筆削 佩文齋本作「洪谷子訣曰，筆有四勢，筋骨皮肉也」。又「纏

堅正而露節，謂之骨。起伏圓混而肥，謂之肉。 縛隨骨」作「纏團隨骨」。「筆削堅正」作「筆跡剛正」。

凡畫宜骨肉相輔也，肉多者肥而渴也。柔媚者無骨也。骨多者剛而如薪也。勁死者無肉也。跡斷 佩文齋本作「尤宜骨肉相輔也」。又「柔媚」作「苟媚」。

者無筋也。」。墨大而質朴者失其真氣。墨微而怯弱者敗其形。」（論林木）

筆法記：「凡筆有四勢，謂筋肉骨氣。筆絕而斷，謂之筋。起伏成實，謂之肉。生死剛正，謂之

骨。蹟畫不敗，謂之氣。故知墨大質者失其體。色微者敗正氣。筋死者無肉。蹟斷者無筋。苟媚

者無骨。」

按此段雖純全集之「勁死者無肉」，應從筆法記之「筋死者無肉」；但筆法記已有「一曰氣」，而

「絕而不斷」之筋，實即就筆而言氣，則此處不應復將氣列入於筆有四勢之中。則純全集之列舉筋皮骨

肉，較與荊浩原文相合。且就此段全文而言，亦以純全集為與原文為近。純全集在論用筆墨格法氣韻

之病條下有「凡墨不可深，深則傷其體。不可微，微則敗其氣。」二語，未注明所出，但恐亦與筆法記

「故知墨大質者失其體，色微者敗正氣」二句有關，而語意較順。由此不難想見，今日流傳之筆法

記，有很多脫誤。

純全集：「荊浩曰，成材者氣概有餘。不材者抱節自屈。佩文齋本作成材 者氣概高幹。」（論林木）

筆法記：「成材者爽氣重榮，不能者抱節自屈。」

按上二語，亦當以純全集所引者爲正。

純全集「訣曰，松不離於弟兄，謂高低相亞。亦有子孫，謂新枝相續。……」（論林木）

「訣曰：柏不叢生，要老逸舒暢。皮宜紐轉，捧節有文，多枝少葉，其節嵌空。……」（論林木）

按上兩小段，論松者，不見於筆法記；論柏者，筆法記僅有「捧節有文」一語相合。但筆法記「捧節有章」下之「文轉隨曰」一語，語意不通。而遍查性質相類之篇（包括前所謂山水賦）均未發現上述數語；則以佩文齋本本有「洪谷子訣曰」，當仍爲「洪谷子訣曰」。更以此處之「捧節有文」與筆法記的「捧節有章」相合，而推斷其兩語必同出一源。更以筆法記下文「文轉隨曰」之語意不通，而推斷其必有脫誤。綜上三端，則純全集上述兩小段，必爲筆法記所原有，而爲今本所脫誤。

純全集：「嘗謂道子山水，有筆而無墨。項容山水，有墨而無筆，此皆不得其全善也。唯荊浩采二賢之長，以爲己能，則全矣。」（用筆墨格法氣韻之病）

筆法記：「項容山人……用墨獨得玄門，用筆獨無其骨……吳道子筆勝於象，骨氣自高。樹不言圖或有誤亦恨無墨。」

按純全集的話，是北宋對荊浩一般的評價，當係出於荊浩的口傳；而筆法記則是他的筆錄。

純全集：「且善究山水之理者，當守其實。其實不足者，當去其華而華有餘。實爲質幹也，華爲華藻。質幹本乎自然，華藻出於人事。實爲本也，華爲末也。……」〔佩文齋本去「而華」二字作棄字〕

按這一段未言出自荆浩；然其內容實出自筆法記「度物象而取其眞。物之華，取其華。物之實，取其實。不可執華爲實。」數語。

純全集：「昔人有云，畫有六要。一曰氣。氣者隨形運筆，取象無惑。二曰韻。韻者隱露立形，備儀不俗。三曰思。思者頓挫取要，凝想物宜。四曰景。景者制度時用，搜妙創奇。五曰筆。筆者雖依法則，運作變通。不質不華，如飛如動。六曰墨。墨者高低暈淡，品別淺深。文采自然，似非用筆。有此六法者，神之又神也。」（論觀畫別識）

筆法記：「夫畫有六要。一曰氣。二曰韻。三曰思。四曰景。五曰筆。六曰墨。……氣者心隨筆運，取象不惑。韻者隱跡立形，備遺不俗。思者刪撥大要，凝想形物。景者制度時因，搜妙創眞。筆者雖依法則，運轉變通，不質不形，如飛如動。墨者高低暈淡，品物淺深。文采自然，似非因筆。」

按上面一段話，純全集只說是出於「昔人」，而未指明荆浩，但其出於荆浩，決無可疑。二者文字異同，各有得失；然就大體言之，以筆法記爲長。後面再加校正。

從上面對勘的結果來看韓拙的山水純全集中，引了不少的荆浩的話。這些話韓拙雖然沒有明白指

出係出於何書，但佩文齋本中既有「洪谷子訣曰」之文；又另有兩「訣曰」的標記；我們便不難推斷他

所根據的，即是畫論家系統所說的荊浩的山水訣。而這些材料，雖字句間有異同脫誤，但可以說都是

出在今日所能看到的筆法記的範圍之內。由此我們也不難推斷到，目錄系統的筆法記，畫論系統的

山水訣，本是一書而二名的著作。

然則何以會有這種一書而二名的情形出現呢？我的判斷，荊浩自己所定的原名應為授山水筆法記，

簡稱為筆法記；這是在此書的內容中，有確切根據的。但以他對北宋山水畫的影響之大，地位之高，

當時的畫家，即奉筆法記為學畫的秘訣；而在筆法記的自身，也正是以神話式的秘訣寫出來的。寫出

後，有人把它進之祕閣，可見宋初對他的重視。進祕閣的原本固體早不可見；其流傳的副本，當然有不少

的畫人傳抄；而畫人中屬於畫匠這類的，文理多不甚通順；高級的名士型的畫家，也常喜隨意剪裁，

而不重視文獻自身的價值。所以今日可以看到的筆法記，是一部脫誤不全的東西，有點和顧愷之傳下

的雲臺山記相似；但較雲山臺記猶為易讀易解。說筆法記是「詞皆拙澀，依托顯然」，是不了解筆法

記在傳承中脫誤的情形，並以後來文人論畫的文字作標準，去看完全在創作上立足的大藝術家的文

字，這完全是對藝術一無所知的一種固陋之見。筆法記的特點有二。第一，不僅不像林泉高致以外的

許多畫論，以輾轉抄襲為主；並且這完全是創造性的作品；他完全擺脫了傳統的人物畫論的影響，創

第六章　荊浩筆法記的再發現

二八九

造了純山水地畫論。這從山水畫整個地發展歷程來看，荊浩是繼承中唐以後，以創造的大力，達到完

成的階段。他把自己在創造歷程中，精神和技術上所感到的驚異，以神話寓言的方式表現了出來，這

不是旁人所得而依托的。第二，他對山水畫在唐代的發展所作的扼要而深刻的批評，也不是旁人所得

而依托的。所以我們若要從繪畫發展的方向去把握中國藝術精神，便不能不重視這一部筆法記。

第五節　筆法記校釋

最重要的問題，是要將筆法記校正為易讀之文。但我目前無法看到多的板本，現在只好先以美

術叢書本的筆法記作底本，而以佩文齋本（後簡稱佩本）及山水純全集中所引（後簡稱純集）者，作

初步校勘，再略加解釋。最可惜的是美術叢書本及佩文齋本，實係屬於一個系統。我希望能看到其他

板本的人，肯作進一步的校釋工作。

筆法記原文

太行山有洪谷，其間數畝之田，吾常耕而食之。有日登神鉦山，四望迴（按當作迴。說文二下「迴遠也。从辵回聲。從辵回聲」迴迴形近而誤。）

跡也（佩本無「也」字。）入大巖扉（原無「入」字依佩本補）；苔徑露水，怪石祥烟。疾進其處，皆古松也。中獨圍大者，皮老

蒼蘚，翔鱗乘空。蟠虯之勢，欲附雲漢。成材（原本佩本均作「林」，依純集改）者爽氣重榮（概有餘），不材（原本佩本皆作「能」，依純集改）

者抱節自屈。或迴〔原本無「迴」字，依佩本補〕〔根出土，原本作「上」，依佩本改〕，或偃截巨流。掛岸盤溪，披苔裂石。因驚其異，遍而賞之。明日攜筆，復就寫之。凡數萬本，方如其真。

按上一段，係述其以自然爲師之階段。

明年春，來於石鼓巖間，遇一叟。因問，具以其來所由而答之。叟曰，子知筆法乎？曰，叟儀形野人也，豈知筆法邪？〔按此爲荊浩對叟之反問〕叟曰，子豈知吾所懷邪？聞〔浩聞 按此係〕而漸駭。曰〔叟曰 按此係〕，少年好學，終可成也。夫畫有六要。一曰氣。二曰韻。三曰思。四曰景。五曰筆。六曰墨。曰〔浩曰 按此係〕畫者華也。但貴似得眞，豈此撓矣〔按浩以爲不必 爲六要所拘〕。叟曰，不然。畫者畫也，〔按如實而 畫之意〕度物象而取其眞。物之華，取其華。物之實，取其實。不可執華爲實。若不知術，苟似，可也。圖眞，不可及也。曰〔浩曰 按此係〕華與〔按「與」〕無氣之形，謂之象。象之，死也。〔按僅求其象，所 畫者便是死物〕。謝曰，故知書畫者名賢之所學也。耕生知其非本，翫筆取與〔按「墨」，疑當作「墨」，傳寫之誤〕，終無可成。慚惠受要，定畫不能。叟曰，嗜欲者生之賊也。名賢縱樂琴書圖畫，代去雜欲。子既親善，但期終始所學，勿爲進退。圖畫之要，與子備言。

按上段故事之結構，可能受有史記留侯世家張良受書於黃石老人故事的影響。在這段中，首先他提出華與實的觀念。華即是美；藝術得以成立的第一條件，便是華；所以荊浩並不否定華。但華有使華得

以成立的「實」，此即是物的神，物的情性。此情性形成物的生命感，即是表現而為物的氣。氣即生氣，生命感。荊浩在此處要求由物之華而進入於物之實，以得到華與實的統一，此即所謂「氣傳於華」，這才能得物的「真」。這實際是「傳神」思想的深刻化。

其次，他在這一段中，又簡單扼要的，提出了作為一個藝術家自身所須具備的兩個基本條件；一是澄汰嗜欲雜欲，以得到精神的純潔性與超越性；能純潔便能同時超越。二是專一專注，終始其事，以得到技巧與心相應的熟練。

再者：他在這裡特提出六要以代替謝赫的六法，實為唐代繪畫向山水畫發展經驗之一大總結。一曰氣，二曰韻　與六法中之「氣韻生動」大約相同，而氣之意味特別加重。三曰思，等於顧愷之的所謂「遷想妙得」，但為謝赫六法中所無；至此特加點出，它含有想像與思考之兩重意義，這是美地觀照以後的反省；左創造時擔當主觀與客觀上之橋梁的任務。四曰景，略當於六法中的「三應物象形」。五曰筆，略當於六法中的「二骨法用筆」。六曰墨，略當於六法的「四隨類賦彩」。以墨代彩，這正說明了唐代用墨技巧的發展。為六法中所有，而為六要中所沒有的是「五經營位置」及「六傳移模寫」，這不僅是因為他重創造，重以造化為師，故為其所略。而且他的六要，是把創造的精神與技巧，組成了一個緊密地系統；在此一系統中，自然涵融有謝赫所說的五、六兩法，使五、六兩法，

失掉了獨立存在的意義。下面他對六要的說明；不僅為[謝赫]所無（註一○）；且內容及規模，亦較謝赫以人物畫為主的時代有發展。這對他來說，一方面是吸收了時代之流，但又是從自己身上創造出來的。他珍視這種創造，當然也希望他人能接受這一創造經驗。不過，他以一個隱遁地農夫，如何使人了解這一創造的不易呢？所以他便以感激，期待之心，不知其然而然的作了這種帶神祕性的表達形式。我們只要能理解到一個偉大地藝術心靈，有時是與偉大地宗教心靈可以相通的，便可以了解筆法記的這種神祕性的寓言方式。

氣者心隨筆運，（純集作「隨形運筆」。）取象不惑。（「無惑」，誤。純集「不惑」作「無感」，誤。）韻者隱跡立形，備遺不俗。（純集作「隱露立形，備儀不俗」，似誤。）思者刪撥大要，（純集「頓挫取要」，亦可通）凝想物形。景者制度時因，（因「作「時用」，如此，則制度當作動詞用。「時用」因形近易誤。「時用」如若原係因字，則「時因」應作「因時」。）搜妙創真。筆者雖依法則，運轉（純集「轉」作「用」）變通，不質不形，（純集「形」作「華」，似較勝）如飛如動。墨者高低暈淡，品物（純集「物」作「別」，較勝）淺深；文采自然，似非因筆。（而自然成物之象。此實與張彥遠之所謂自然同格。按「妙」等於神。按張彥遠之所謂自然同格。）

復（曳）曰，神妙奇巧。神者亡有所為，任運成象。（按聽筆之所運，無所用心於其間）妙者神思經天地，萬類性情，（按二句相對為成文，則此句之「類」字當為動詞，而「萬」字似誤；意為深入於物之性情文理合儀，品物流筆。）文理合儀，品物流筆。奇者蕩跡（按蕩者放蕩不羈之意；蕩跡即放蕩其作品不為物所拘。）不測，與真景或乖異，致其理偏。得此者亦為有筆無思。（按張彥遠此格性在內。有筆無思，未加入思考。此或如張洽的放逸。）巧者雕綴小媚，假合大經。（按假合非神合貌強寫文章，之意。莊子即係如此用）合而非神合貌，強寫文章，增邈（按此處之文章，乃彩色增邈之意。）

氣象，（按「遞」此處無義，疑「遞」字因形近而誤。遞通叚，大也。）此謂實不足而華有餘。

按六要，係指創作的六個基本要素。而神妙奇巧，則指的是作品的四種品第，四種形態。最有意義的

是他提出了有筆無思的奇的一格，這便承認了在藝術中有反合理的這一傾向。

凡筆有四勢，謂筋肉骨氣。（純集作「筋絕而不斷，謂之筋。起伏成實」，原無「不」字，據純集補。純集作「起伏謂之圓混而肥」）肉。生死剛正謂之骨。（純集作「筆削堅正而露節謂之骨」，近於原文）蹟畫不敗謂之氣。（純集無此句。在筋下作「纏縛隨骨謂之皮」。純集作「凡畫宜骨肉相輔也。肉多者肥而渴，柔媚者無骨也。骨多者剛而如薪也。勁（當作筋）死者無肉也。跡斷者無筋也。墨大（粗）而質朴者失其真氣。墨微而怯弱者敗其真形」，疑亦與上一段有關，應參互對照。）故知墨大質者失其體，色微者敗正氣。筋死者無肉，蹟斷者無筋。苟媚者無骨。

按上段言用筆之法，最能得其根本。而文字上的異同，應以純全集者為近於原文。

夫病者二。一曰無形，一曰有形。有形病者，花木不時，屋小人大，或樹高於山，橋不登於

岸，可度形（按「度」下疑脫「以」字之類是也）之類是也。如此之病，不可改圖。無形之病，氣韻俱泯，物象全乖。筆墨

雖行，類同死物。以斯拙格，不可刪修。

按上述的第一病，這是山水畫發展過程中的病。這說明了中國畫在起步的地方，是重視物形的。第二

病則是指出應由物之形以進入於物之神（氣韻）。沒有神的形，從物的本身來講，從藝術作品來講，

實際也否定了形；所以便說「物象全乖」，而筆墨也成為死物；這才是中國繪畫立基之地。

子既好寫雲林山水，須明物象之原。夫木之生，為受其性。松之生也，枉而不曲遇。〔按「遇」字疑衍〕如密如疏。匪青匪翠，〔按松為蒼色〕從微自直，萌心不低。勢既獨高，枝低復偃。倒掛未墮於地下，分層似疊於林間，如君子之德風也。有畫如飛龍蟠虬，狂生枝葉者，〔按此指唐時有一派畫松之趣向，如杜甫題李尊師松樹障子歌者是，非松之氣韻也。〕柏之生也，動〔按動乃生之動〕而多屈，繁而不華。棒節有章，文轉隨曰〔佩本「曰」作「月」。純集有「皮宜轉紐，捧節有文」，無「文轉隨」句。〕葉如結線，枝似衣麻。〔按純集「多枝少文，其節嵌空，勢若蛟虬，身去而復回，狀送縱橫，乃有畫如古柏之狀」，恐為筆法記原文。「葉如結線」二句，疑為後人所竄改。〕有畫如蛇如素，心虛逆轉，亦非也。其有楸桐椿櫟，榆柳桑槐，形質皆異。其如遠思即合，〔按「遠思」之「思」，即六要中「三曰思」之思。遠思者，一一分明也。〕山水之象，氣勢相生，故尖曰峯，平曰頂，〔按純集「頂」作圓曰巒。「陵」者「是」，純集及佩文本在「峻壁曰崖」下作「崖下曰巖。巖下有穴而名巖穴也。」〕相連曰嶺。〔純集上數句皆多一「者」字，如「尖者曰峯」〕有穴曰岫。峻壁曰崖。崖間崖下曰巖。〔純集作「兩山夾水曰澗。」陵夾水曰溪。似與此有關。筆法記無後句，似應補。〕路通山中曰谷。不通曰峪。峪中有水曰溪。山夾水曰澗。〔按此可知原應稱為受筆法記〕

夫畫山水無此象，亦非也。有畫流水，下筆多狂。文如斷線，無片浪高低者，亦非也。其上峯巒雖異，其下岡嶺相連。掩映林泉，依稀遠近。夫雲霧烟靄，輕重有時。勢或因風，象皆不定。須去其繁章，極其大要。先能知此是非，然後受其筆法。

按上面這一大段的主要意思，只在發揮「須明物象之原」的一句。所謂物象之原，即物所得以生之性。性即是神，即是氣韻。但僅言神，言氣韻，則可能只令人作一種氣雰去把握。他提出「性」的觀念，這

是神與氣韻觀念的落實化。畫能盡物之性，才可說是能得物之真。但物之性，依然不能離形而空見。

此段中荊浩對松柏山水形象的描寫，是他所把握到的每一物形的特有風姿；此物形的特有風姿，即由

其稟受以生之性而來。能畫出每一物的特有風姿，即為能畫出物象之原，而得到形與神的統一。

曰，自古學人，孰為備矣？叟曰，得之者少。謝赫品陸之陸係陸探微按「之」字疑衍，為勝，今已難遇親

蹤。其畫跡即張僧繇所遺之圖，甚虧其理。夫隨類賦彩，自古有能。如水暈墨章，與吾唐代。故張

璪員外，樹石氣韻俱盛。筆墨積微，按微乃玄微之微眞思卓然，不貴五彩。曠古絕今，未之有也。麴庭與

白雲尊師，氣象幽妙，俱得其元（玄）。動用逸常，深不可測。王右丞筆墨宛麗，氣韻高清。巧

寫象成，亦動眞思。李將軍理深思遠，筆蹟甚精。雖巧而華，雖精巧而大虧墨彩。項容山人，樹

石頑澀，稜角無䭾骨。按今字書無䭾字，或係跎字之誤，通作䟢，頂後用墨獨得玄門，用筆全無其骨。然

於放逸，不失眞元氣象。元大創巧媚按此處當有脫誤。吳道子筆勝於象，骨氣自高；樹不言圖此句疑亦有誤字，亦

恨無墨。陳員外及僧道芬以下，麤昇凡格，作用無奇。筆墨之行，甚有形蹟。今示子之徑，不能

備詞。

按我國繪畫，在彩色上至唐代而實有一大革命；因此一革命而奠定爾後水墨山水千年以來之王國；此

雖在張彥遠的歷代名畫記中已有所陳述，然終不及荊浩在此處敍述得集中而扼要。因為荊浩意識到此一

革命性的意義，所以他便特別提出張璪來作此代表性的人物。山水畫的成立，爲繪畫向莊子精神進一步的迫近、體現；而顏色上之革命，以水墨代替五彩，使玄的精神，在水墨的顏色上表現出來，這可以說是順中國藝術精神的自然而然的演進。此中消息，張彥遠已很清楚地說了出來。荆浩在這裡對水墨的使用，特指出是「眞思卓然」，是「俱得其元」，是「亦動眞思」，是「獨得玄門」；把水墨所體現出的玄的意義，也說得夠清楚了。水墨的顏色，是莊子所要求的重素貴樸的顏色。用水墨用得自然合度，變化無跡，在水墨的自身，即表現出有一種深不可測的生機有躍動，此之謂獨得玄門。後來的水墨畫大家，一下筆而深淺數重，好像是造化的自然，在那裡自由地展開，自由地舒捲，此即所謂獨得玄門。由莊子所呈現出的藝術精神，由對象之深入，超絕，以至顏色的冥合，這才算達到了完成之域。荆浩意識到了這裡，而其藝術創作，又足以副之，所以他是北宋山水畫的直接開山的偉大人物。因爲他以顏色爲中心的繪畫革命的完成者。不過這裡應當注意的是，唐代彩色革命的另一成就，是以淡彩代替濃彩。淡彩在顏色上的意義，與水墨完全相同。所以唐人的水墨，也常是把淡彩包括在內。

遂取前寫者異松圖呈之。曰（叟），「肉〔按「肉」疑當作「筆」，因形而誤〕無法，筋骨皆不相轉，異松何之能用？我既教子筆法。乃齋素數幅，命對而寫之。叟曰，爾之手，我之心。〔按此言荆浩此時用筆之手，恰如叟心之所要求。〕吾

聞察其言而知其行，子能與我言詠之乎？謝曰，乃知教化，聖賢之職也。祿與不祿，而不能去。

善惡之蹟，感而應之。誘進若此，敢不恭命。因成古松贊曰，不凋不容，惟彼貞松。勢高<small>按容乃修飾之意</small>

而險。屈節以恭。巖巖溪中，翠暈煙籠。下有蔓草，幽陰蒙茸。如何得生，勢近雲峯。仰其擢

幹，偃蹇千重。葉張翠蓋，枝盤赤龍。奇枝倒挂，徘徊變通。下接凡木，和而不同。以貴<small>疑有詩誤字</small>

賦，君子之風。風清匪歇，幽音凝空。叟嗟異久之曰，願子勤之。可忘筆墨而有眞景。吾之所居

<small>原脫「居」字，依佩文本補。</small>即石鼓巖間。所字，即石鼓巖子也。曰，願從侍之。叟曰，不必然也。遂亟辭而去。

別日訪之而無蹤。後習其筆術，嘗重所傳。今遂脩集以爲圖畫之軌轍耳。

按荆浩看到古松而「因驚其異，遍而賞之」；這是一個藝術家由美地觀照而把松化爲美地對象，這便

形成他寫數萬本的眞實創造動機。在他創造過程中，感到他在自己精神上的要求，和自己在創造中的

技巧所能表現的能力，有一種要剋服的抗拒性，扞隔性；因而描述自己努力加以剋服的經過，便產

生了這一篇筆法記。這中間最重要的是「終始所學，勿爲進退」的勤苦工夫；這才是天才的眞實化所

必不可少的工夫，其中沒有半絲半毫便宜可想。剋服以後，得到精神與技巧的融和一致，這即是「爾

之手，我之心。」亦即是莊子所說的「得之心，應之手。」當筆墨的技巧，完全與心相融相應時，則

藝術家的心靈，完全從技巧的要求拘限中解放了出來，而忘記了技巧；此時的創造，乃是把進入到自

己精神（心）之中，與自己的精神成爲一體，因而把自己的精神加以充實，把自己的生命加以昇華的，美地對象，作具體地把握而將其表現出來；此即是「可忘筆墨而有眞景」。而最重要的，則是忘去名利，化去雜慾，躬耕而食的一個偉大藝術家的超越地心靈，與高潔地人格。所以筆法記，實係一個偉大地藝術家，把他自己從人格的修養，美的衝動，到技巧的修得，創造的歷程和甘苦等，剖白給天下後世的藝術家聽的。

附　註

註一：見宣和畫譜卷十荊浩條下所引。

註二：宋郭若虛圖畫見聞誌及宣和畫譜皆稱荊浩「一名洪谷子」。

註三：此書最爲猥雜。書畫書錄解題謂其「舛誤百出」者是。但謂其非唐寅手筆，則係不了解明代名士習氣，多隨意稗販成書，甚少作徵文考典的工作，故以爲唐氏不致出此。

註四：汪生於一五八七；卒年不詳。但其珊瑚網畫據後，附有「萬曆己未重九日」識語，此爲西紀一六一九年，此時汪氏爲三十二歲，由此亦可推知其活動時期，在王士貞之後。

註五：此書有萬曆十八年自序，時爲西紀一五九〇年。

註六：按所謂豫章先生即指荆浩。

註七：《四庫全書總目》中語。

註八：《書畫書錄解題》中語。

註九：此書有「宣和辛丑歲孟夏八日」的自序。

註十：謝赫對六法未作進一步的解釋。

第七章　逸格地位的奠定──益州名畫錄的一研究

第一節　宋初山水畫的完成

中國的藝術精神，可說由唐代水墨及淡彩山水的出現而完成了它自身性格所要求的形式。但水墨和淡彩山水畫發展的高峯，乃出現在第十世紀到十一世紀百餘年間的北宋時代。從荊浩（自稱爲唐人），關同（應屬於五代），董元（源），巨然，郭忠恕、李成、范寬、許道寧（以上屬於十世紀），到郭熙，宋廸、李公麟、王詵、文與可、趙大年、米芾（以上皆屬於十一世紀），都是能自成一家的大畫家。文與可雖以畫竹著名，然其精神實與水墨及淡彩山水一脈相通，都應包括在「風景畫」的範圍之內。

其中也有承李思訓之餘緒，畫青綠山水的；但由全般看，這不僅非其主流；且就一人而言，也常是以青綠山水投時好，而以水墨、淡彩抒寫自己的襟抱。例如董元在當時「畫家只以著色山水譽之」，謂景物富麗，宛然有李思訓風格；今考元所畫信然。蓋當時著色山水未多，能傚思訓者亦少也。至其自出胸臆，寫山水江湖，風雨溪谷，峯巒晦明，林霏煙雪，與夫千岩萬壑，重汀絕岸，使覽者得之，眞若寓目於其處也；而足以助騷客詞人之吟思。」（註一）董元這一類的畫，當然不是青綠著色，而是

出之以水墨、淡彩的。所以他「水墨類王維」，這是他的。自出胸臆；而「著色如李思訓」（註二），這是他的投時所好。郭若虛圖畫見聞誌卷二論古今優劣謂「若論佛道人物，士女牛馬，則近不及古。若論山水林石，花竹禽漁，則古不及近。」正說明了自魏晉人物畫的主流，逐漸向山水畫方面轉變，此一轉變至北宋而告完成的情形。圖畫見聞誌卷一論三家山水謂：

畫山水，惟營丘李成，長安關同，華原范寬，智妙入神，才高出類。三家鼎峙，百代標程……夫氣象蕭疏，煙林清曠，毫鋒穎脫，墨法精微者，營丘之製也。石體堅凝，雜木豐茂，臺閣古雅，人物幽閑者，關氏之風也。峯巒渾厚，勢狀雄强，槍筆（原註 上聲）俱勻，人物皆質者，范氏之作也……

上面的一段話，是說明山水畫在此一階段，完成了三種不同的典型，此較之董其昌的南北分派，實更能掌握到山水畫的精神及其不同的形相。這正反映出一時的盛況。自北宋起，在意識上，在作品上，山水畫斷然取人物畫而代之，居於我國千年來繪畫中的主流地位，其原因當不出下述三點：

一、山水畫的技巧，經長期蘊釀，至五代時已完全成熟；故到北宋而有此技巧成熟以後之收穫。

二、一直到唐代，繪畫所受政治上的影響甚大。朝廷的好惡，無形中制約了繪畫向山水畫，風景畫方面的發展。唐天寶以後，迭經喪亂　皇帝對繪畫的興趣已大為減低。到了唐末，名都大邑，率多殘破；統治集團，及與政治有關的宗教勢力，自顧不暇，何能關心繪事。雖當時

畫人，多避地入蜀，猶稍保持佛道人物畫的傳統；但山水畫則是由完全擺脫了政治影響的。他們與政治的距離愈遠，則所寄托於自然者愈深，而其所表現於山水畫的意境亦愈高，形式亦愈完整。

三、北宋文人，和唐代不同的是：(1)經五代之變，徹底掃蕩了門第意識，都是出自平民。而在唐代人逸士，有如十世紀的荊浩、關同、董元、巨然、李成、范寬們所完成的。發達到了頂點的禪宗，此時在叢林的自身，已開始衰落；轉而庸俗化於文人之間，成為一種新地清談風氣。此種新地清談風氣的內容，實與莊學沒有什麼大分別；此對蘇（東坡）黃（山谷）們而言，更顯得是如此。這便鼓蕩著許多文人的超越心靈，托山水竹木的繪畫，以寄托其對自然景物的慕戀。而從事創作的人，在技巧上也不願太受人物畫的束縛。更如後所述，宋代所完成的古文運動，與山水畫的精神一脈相通；這便更有助於山水畫的發展。黃休復的益州名畫錄，因為對逸格的推重，正是挹取了時代之流，並對爾後繪畫的發展，發生了相當大的影響，所以我在這裏特提出來加以研究。

第二節　山水松石格的問題

談到益州名畫錄之前，我在這裏先交代一個糾結，這即是宋史藝文志曾經著錄的「梁孝元皇帝

撰」的山水松石格一卷的糾結。四庫全書總目提要謂其非出於元帝，那是不錯的。但美術叢書的編者

因此而認爲「大率爲宋明人僞托」（註三），固屬無識之言。即如余紹宋書畫書錄解題謂「疑舊傳

元帝本有是書，其後已佚，故後人搜集口訣而僞爲之。」余氏又因宋韓拙山水純全集中曾引「秋毛

多骨，夏蔭春英」二語，而認爲「僞託者至遲亦爲北宋人」；猶屬依違之論。考山水純全集中，在上

引二語外，更有「又云，質者形質備也」一語，爲今本所未見，則今本之爲殘缺，固不待論。然今本

中有謂「由是設粉壁，運神情」之語，又有謂「隱隱半壁，高潛入冥」之語；可知著此篇之時代，猶是

以壁畫爲主。北宋山水以絹本紙本爲主，畫於壁上者，間一有之；宣和畫譜收錄的情形，可爲顯證。

只有唐代還是盛行壁畫；則此篇之作，其時代應推及於唐代。而其中又有「信筆妙而墨精」，及「或難

合於破墨，體向異於丹青」之語，則此篇又當成立於水墨畫成立之後。根據上述兩點作推論的根據，則

此篇乃唐季的產物，當可無大過。其性質當係某一畫家將相傳的若干經驗、口訣，撮錄在一起，以爲

傳授之資。所以尾句是「審問既然傳筆墨，秘之勿泄於戶庭」。其中頗有名言精論，乃取之於他人。

從尾句的口氣看，決不是出於一個偉大地畫家。此人根本缺乏畫史的常識，但又受有姚最續畫品特別

推崇「湘東殿下」（即元帝）的影響，所以便傳會到梁元帝身上去。

上面交代過了山水松石格的糾結，則在宋代專著的畫論中，應當先提到黃休復的益州名畫錄。此書前面有景德三年（眞宗年號。西紀一○○六）五月二十日李畋的序，稱黃氏是江夏人。四庫全書總目提要，對此曾表示懷疑，但亦無他證可立新說。據李畋序、黃休復對蜀地「僧舍道居」所留下的畫跡，「靡不往而玩之」，環歲忘倦。」但是，「迨淳化（太宗年號）甲午（五年，西紀九九四）歲，盜發二川，焚剗略盡。則牆壁之繪，甚乎剗廬……黃氏心鬱久之，又能筆之書，存錄之也，故自李唐乾元（肅宗年號。西紀七五八—七五九）初（按乾元僅二年）至皇宋乾德歲（太祖年號。西紀九六三—七），其間圖畫之尤精，取其目所擊者五十八人，品以四格，離爲三卷，命曰益州名畫錄。」按所謂「淳化甲午歲盜發二川」，係指李順攻陷成都，自稱大蜀王，全蜀郡邑，多被其害的一事而言（註四）。由此可知黃氏是痛名跡多毀於淳化甲午之變，乃追逑其平日所目睹的，起自唐乾元以迄宋乾德，約二百年間的名跡，寫成此書。乃郡齋讀書誌謂「唐乾元初至宋乾德歲，休復在蜀中。」直至今人于安瀾編畫史叢書，在此書後所附作者事略，仍沿而不改；這樣一來，黃休復便活了兩百多歲了。李畋序在前引「命曰益州名畫錄」一語後，接著又謂「書來，謂余有陶隱居之好，恨無畫之癖，首眂讀之，序以見

托」，則此序好像是黃休復自己以書托李畋所作。序既作於景德三年，則書亦當成篇於景德元二年之

間。但序文於「序以見托」之後，接著又說「且曰，畫之神妙功格，往躅前範，黃氏錄之詳矣。至於

蜀都名畫之存亡，繫後學之明昧，斯黃氏之志也。」按此種語氣，則托李畋作序的，並非黃氏本人，

而係另有其人。由此可以推測李序在「命曰益州名畫錄」與「書來謂余有陶隱居之好」的中間，實脫

落了一段文字；否則所謂「書來」云者，可以說是不知從何而來的了。宋陳師道後山叢談卷一中有謂

「蜀人勾龍爽作名畫記，以范瓊趙承祐爲神品，孫位爲逸品。謂瓊與承祐類吳生，而設色過之。位雖

工，而不中繩墨……」按其分品情形，與益州名畫錄完全相同。勾龍爽爲北宋有名畫家之一，豈他所

作者別爲一書？或所謂名畫記者，即係益州名畫錄，而勾龍爽僅係爲此書托李畋作序之人，乃被陳師

道誤爲作者即出於勾龍爽？今日已無從論定了。畫史叢書校勘記謂「益州名畫錄中脫誤之處，較各書

爲多」；則序中文字有了脫落，亦不足異。蘇轍汝州龍興寺修吳畫殿記有下面一段話：

「予昔遊成都，唐人遺跡，遍於老佛之居。先蜀之老，有能評之者曰，畫格有四，曰能、妙、

神、逸。蓋能不及妙，妙不及神，神不及逸。稱神者二人，曰范瓊，趙公祐；而稱逸者一人，孫

遇而已。」（註五）

上面一段話中的神品二人，逸品一人，全與益州名畫錄相符，則所謂「先蜀之老」，當然指的是黃休復。

更由此而可推定李畋以休復爲江夏人，是不可靠的，他應當是蜀人。而休復的生存時代，及成書時

代，亦可根據宋太宗的淳化甲午（五年）年而畧加推定。因爲他是有感於淳化甲午蜀地的變亂，爲了

不使他平生所見的名跡，歸於湮滅，才動手著書；則著書應即緊接在淳化甲午之後，距李畋作序之

年，約爲十一、二年。而從李序的口氣看，當他作序時，黃休復已經死掉了。

第四節　逸格的最先推重者

黃休復因爲是蜀人；而所見又多限於寺廟的壁畫；所以此書的內容，皆神佛兼山水樹石。他在畫

論上特値得一提的，乃是一般認爲由他而確立了逸格在繪畫中的崇高地位；他在益州名畫錄品目中一

開始便提出「畫之逸格，最難其儔」的話，給後人以很大的影響。

宋鄧椿畫繼卷第九：

「自昔鑒賞家分品有三：曰神、曰妙、曰能。獨唐朱景眞（玄）撰唐賢畫錄，三品之外，更增逸

品。其後黃休復作益州名畫記，乃以逸爲先，而神妙能次之，景眞雖云『逸格不拘常法，用表賢

愚。』然逸之高，豈得附於三品之末？未若休復首推之爲當也。」

上面的一段話，雖然裡面包含了許多錯誤（註六），但依然成爲以後評畫者的定論。不過據張彥遠歷

代名畫記卷二〈論畫體工用榻寫〉條有謂「夫失於自然而後神；失於神而後妙；失於妙而後精；精之為病也，而成謹細。自然者為上品之上。神品為上品之中。妙者為上品之下。精者為中品之上。謹而細者為中品之中。余今立此五等，以包六法。」按張懷瓘畫品始分畫為神、妙、能三品，另加逸品；張彥遠五等中之「精」，實等於張懷瓘三品中之能；其「謹而細者」，乃「精之為病」，實同於能品中之劣者。則除「自然」而外，彥遠實亦等於以神、妙、能分品。而他列為「上品之上」的「自然」，實亦同於張懷瓘之所謂逸。他以自然為上品之上，實同於黃休復列逸格於神妙能三格之上。彥遠在黃休復前約百年；故畫中首推逸品，不始於黃休復，而實始於張彥遠。黃休復與張彥遠，雖時有後先；但在畫論上，因黃氏僻處蜀地，看不出他曾受有張彥遠歷代名畫記的影響。這說明由繪畫向其根本性格的發展成熟，鑑賞者也不期然而然的追溯到這種成熟後的最高境界。

然則何以見得張彥遠的所謂自然，即是張懷瓘、李景玄、黃休復們的所謂逸呢？這只要用黃休復對逸格所說的「筆簡形具，得之自然」的兩句話作證明就夠了。「得之自然」便是逸，則逸即是自然，自然即是逸。所用的名詞不同，內容却無兩樣。張懷瓘雖首先提出逸品，但未特加推重。對此首先特加推重的應算是張彥遠。不過張彥遠的分品，未為後人注意；而休復所定的，則在北宋已得到大家的公認，所以他所發生的影響特大。

然則逸格的內容究指的是什麼？

朱景玄「其格外（指神、妙、能三品）有不拘常法，又有逸品」的話，說得尚嫌簡略。至黃休復便

說得較爲具體。他說：

「畫之逸格，最難其儔。拙規矩於方圓。鄙精研於彩繪。筆簡形具，得之自然。莫可楷模，出於

意表。故目之曰逸格爾。」

拙規矩於方圓，是以規矩之於方圓爲拙；此即朱景玄之所謂「不拘常法」。「鄙精研於彩繪」，是以

精研於彩繪爲鄙；這是在顏色上超越了一般的彩繪，而歸於素樸地淡彩或水墨之意。所謂「筆簡形

具，得之自然」，這應當以他所許爲「逸格一人」的孫位的情形來作說明。他對孫位的敘述是：

「孫位者，東越人也。僖宗皇帝車駕在蜀，自京入蜀，號會稽山人。性情疏野，襟抱超然。雖好

飲酒，未嘗沈酩。禪僧道士，常與往還……光啓年，應天寺無智禪師請畫山石兩堵，龍水兩堵…

昭覺寺休夢長老請畫浮溫先生松石墨竹一堵，仿潤州高座寺張僧繇戰勝一堵……鷹犬之類，皆三

五筆而成。弓弦斧柄之屬，並掇筆而描，不用界尺，如從繩而正矣。其有龍拏水汹，千狀萬態，勢

欲飛動;松石墨竹;筆精墨妙;雄壯氣象,莫可記述。非天縱其能,情高格逸,其孰能與於此耶。」

「三五筆而成」,即所謂「筆簡」。「如從繩而正」,「勢欲飛動」等,即是「形具」。「並掇筆而描」,即是「得之自然」。

蘇東坡書蒲永昇畫後,中間也提到孫位:

「古今畫水,多作平遠細皺。其善者不過能為波頭起伏,使人至以手捫之,謂有窪隆,以為至妙矣。然其品格特與印板水紙,爭工拙於毫釐間耳。唐廣明中(僖宗改乾符六年為廣明元年,處士孫位,始出新意,畫奔湍巨波,與山石曲折,隨物賦形,盡水之變,號稱神逸。其後蜀人黃筌孫知微,皆得其筆法。始知微欲於大慈寺壽寧院壁作湖灘水石四堵;營度經歲,終不肯下筆。一日倉卒入寺,索筆急,奮袂如風,須臾而成,作輪瀉跳蹙之勢,洶洶欲奔屋也……近歲成都人蒲永昇嗜酒放浪,性與畫會,始作活水,得二孫本意。……」經進東坡文集事略四部叢刊本卷六十

在上面的一段文章中,東坡添出「變」與「活」的觀念,加以形容;則「變」與「活」也應當包括在逸的範圍之內。

前引蘇子由汝州龍興寺修吳畫殿記在「稱神者二人,曰范瓊趙公祐。而稱逸者一人,孫遇而已」

之後，有如下的一段：

「范趙之工，方圓不以規矩；雄傑偉麗，見者皆知愛之。而孫氏縱橫放肆，出於法度之外，循法者不逮其精，有縱心不逾矩之妙。……其後東遊，（子由東遊）至歧下，始見吳道子畫，乃驚曰，信矣畫必以此爲極也。蓋道子之迹，比范趙爲奇，而比孫遇爲正。其稱畫聖，抑以此耶……。」

（欒城後集卷二十一頁一）

按上文之孫遇即孫位（註七）。子由之意，在逸品之上，尚應安設一聖品以位置吳道子，其當否姑不論。不過由他說吳道子比「范趙爲奇，而比孫遇爲正」的話推之，則孫遇之奇，當過於吳道子；因而逸格中應增一「奇」的觀念。

明董其昌畫旨，對逸品有如下的一段說明：

「畫家以神品爲宗極。又有以逸品加於神品之上者曰，出於自然而後神（按當作逸）也。此誠爲篤論。恐護短者竄入於其中；士大夫當窮工極妍，師友造化。能爲摩詰，而後爲王洽之潑墨。能爲營丘，而後爲二米之雲山。乃足關畫師之口，而供賞音之耳目。……」

董氏上面的一段話，是肯定黃休復把逸品置於神品之上，而又欲預防護短者之口，故特強調須先有達到神之工力，再進而爲逸，乃不至爲偷惰浮淺者所假借；其用意極爲篤至。由他話裡面的意思看，他

是以王維、李成的畫爲神品；而以王洽，米芾米友仁父子的畫爲逸品。這依然是以「不守常法」爲逸品的最大特徵。

清惲格南田畫跋，有下面幾段話：

題畫：「香山曰，須知千樹萬樹，無一筆是樹。千山萬山，無一筆是山。千筆萬筆，無一筆是筆。有處，恰是無……無處恰是有。所以爲逸。」

題石谷畫：「不落畦逕，謂之士氣。不入時趣，謂之逸格。其瓶制風流，肪於宋時二米，盛於元季，泛濫明初。稱其筆墨，則以逸宕爲上。明其風味，則以幽澹爲工。雖離方遯圓，而極妍盡態。故蕩以孤弦，和以太美。慸於閬風之上，泳於沈寥之野。斯可想其神趣矣。」

子久（黃大痴）：「逸品，其意難言之矣。殆如盧遨之遊太清，列子之御冷風也。其景，則三閭大夫之江潭也。其筆墨，如子龍之梨花槍，公孫大娘之劍氣；人見其梨花龍翔，而不見其人與劍也。」

郭恕先：「郭恕先遠山數峯，勝小李將軍寸馬豆人千萬。吳道子半日之力，勝思訓百日之功。皆以逸氣取勝也」。「畫以簡貴爲尚。簡之入微，則洗盡塵滓，獨存孤迴。煙鬟翠黛，斂容而退矣。」

第六節　從能格到神格

但爲了要對逸品作進一步的把握，我覺得首先應把黃休復所說的其他三品的情形，將原來由上而下的順序，倒轉爲由下而上的順序，略加比較。黃氏對能品的說明是：

「畫有性因動植，體侔天功。乃至結嶽融川（按指山水畫），潛鱗翔羽，形象生功者；故目之曰能格爾」。

按能乃精能之意。能格係注重將對象作客觀之描寫，而能得其「形似」。所謂「體侔天功」「形象生功」者是。此有如西方的所謂寫實主義。輟耕錄卷十八引夏文彥之言謂「得其形似，而不失規矩者謂之能品」，正與此合。由能格更進一層的是妙格；黃氏的說明是：

「畫之於人，各有本性。筆墨精妙，不知所然。若投刃於解牛，類運斤於斫鼻。自心付手，曲盡玄微，故曰妙格云爾。」

按妙乃是「然，而不知其所以然之故」的稱謂。妙格的所以進於能格，是能格還是有心於技巧；而妙格則因精熟之至，忘其爲技巧，而有如莊子之所謂解牛，運斤，得心應手之妙。由妙格再進一層的是

神格。據黃氏的說明是：

「大凡畫藝，應物象形。按此乃指一般繪畫而言，在先求形似其天機迴高，思與神合。創意立體，妙合化權。非謂開廚已走（註八），拔壁而飛（註九）。故目之曰神格爾。」

按神在此處似作形容詞用；然其用作此一形容詞之根據，仍在「精神」的本義。因此，所謂神格，先簡單地說一句，即是傳神之格。所謂「其天機迴高」，是指畫者觀照的能力，也即是美地精神活動（「天機」）的到達境界，因其人格之超拔（必以此為前提）而特為卓越（「迴高」）。所以自己的思（「思」）包括知覺及想像力）能與對象之神相合；這即是所謂「思與神合」，則主觀之思，含有客觀之物之神；而客觀之物之神，也含有主觀之思；此時實即主客合一的精神境界。

「創意立體」，是說由所把握到的神，以創造作品之意境，建立作品之形體。此句主要的意思，是說從事繪畫時，並不拘於對象呈現在表面上的形似，而係由「思與神合」之主客合一的境界，重新構造其形。如此，則所畫者乃傳物之神，亦即是得到物的氣韻生動。此即所謂「妙合化權」。「化權」，是說物之形象，乃造化之所權化權現。義林章七末「權示化形」。最勝王經七「世尊金剛體，權現於化身」。佛菩薩為了普渡救世，而權宜地化為人身，或其他物形，謂之「權化」、「權現」。「妙合化權」，是說「創意立體」的結果，是非常合於由造化所權現的形象。實際是說表現出了與神相融相即之形。

故神格的究竟意義，亦只是能傳神之格。然則所謂能格，指的是形似的精能；所謂神格，則指的是傳神，指的是氣韻；而妙格則是介乎二者之間，忘技巧而尚未能忘物之形似；得氣韻之一體，物之形似；更無從把握到物之神，物之氣韻。因此時之心，既為技巧所拘，則其神不能從眼前的物似；然不通過妙格的忘技巧的階段，則心必專注於技巧，其勢將只能把握到物之粗，物之象超昇上去，以發現物在形後之神，而加以把握。能忘去技巧，則心能從技巧中解放出來，以其自身的精神性，與物之精神性相合；而於不著意之中，將此主客合一的精神傳之於手的技巧。此時手與心應。它所表出者，乃由此主客合一的精神所構造之形，有如造化之生物，而非復是由作者向既成之物所模仿的形；此之謂神格。能格與神格，處於形神顯相對照的地位，而實須以妙格為其間的轉換點。

第七節　逸的把握

由妙而神，已到畫的頂點；然則神與逸究竟在什麼地方可劃一境界線？而黃休復又憑什麼可將逸格置於神格之上，並得到後來一般人的承認呢？先說一句，神與逸，本來是「其間相去不能以寸」，難於分辨的。所以前面引的蘇東坡的話，便是神逸不分。假定如朱景玄之意，以逸為常法之外，別為一法，則等於是一種變格，變調；變格變調縱然有其價值，也不能和神妙能三格發生層級上的關係，

而將其冠於神格之上。

我們試先查考一下逸字的原有意義。論語微子章：

「逸民，伯夷叔齊虞仲夷逸朱張柳下惠少連。子曰，不降其志，不辱其身，伯夷叔齊與？謂柳下惠少連，降志辱身矣，言中倫，行中慮，其斯而已矣。謂虞仲夷逸，隱居放言。身中清，廢中權。」

何晏集解，「逸民者，節行超逸也。」又引「馬曰，清，純潔也。」由上面的正文及注，對逸以得出幾種意義：：㈠孔子說伯夷叔齊不降志辱身，這是不肯被權勢所屈辱，不肯受世俗所汙染的高逸。㈡孔子以虞仲夷逸是「身中清」，是說他雖然隱居放言，但生活都是純潔的。這即是清逸。㈢何晏總括的說這是「超逸」。由超脫於世俗之上的精神，而過著超脫於世俗之上的生活，這即是逸民。超必以

性格的高，生活的清，爲其內容；所以「高」，「清」，「超」，都是逸的內容與態度。逸民對政治、社會的黑暗混亂所作的消極而徹底地由人生價值、人格尊嚴所發出的反抗，在中國文化歷史中，

形成另一有重大意義的生活形態。孔子首先提出此一生活形態的價值後，由史記的伯夷列傳到後漢書的逸民傳的成立，對於守著這種生活態度的人們，給與了我國歷史上應得的確定地位。繪畫由人物轉向山水、自然，本是由隱逸之士的隱逸情懷所創造出來的；因此，逸格可以說是山水畫自身所應有的性格，得到完成地表現。而其最基本的條件，則在於畫家本身生活形態的逸。

原字應作佚字可

再從思想方面來看，莊子自己說他「以天下為沈濁」；而他的精神是「上與造物者遊，而下與外死生無終始者為友。」（天下篇）這是由沈濁超昇上去的超逸，高逸的精神境界。所以他的逍遙遊，齊物論，都可以說是把「逸民」的生活形態，在觀念上發展到了頂點。因此，他的哲學，也可以說是「逸的哲學」。以他的哲學為根源的魏晉玄學，大家都是「嗤笑徇務的事務是世俗之志，崇盛忘機之談」（註十）的，這可以說都是在追求逸的人生。當時所流行的「清」，「遠」，「曠」，「達」等觀念，都是由玄而出，都是與逸相通的觀念。尤其是在繪畫逸格中的「簡」或「簡貴」的表現方法，是在一部世說新語中到處可以遇見的名詞。世說新語直接提到逸字的雖然不太多，但上述的名詞，都是逸格所以成立的根源，也是為得了解逸格所應當借助的觀念。茲再將直接提到逸的材料簡錄如下：

(一) 逸士傳「邊讓……才儁辯逸……占對閑雅。」世說新語卷上之上頁十三言語第二邊文禮見袁奉高注

(二) 孫統存誄叙曰「存……初而卓拔，風情高逸。」同上卷之下頁五政事第三何驃騎作會稽注

(三) 管輅傳曰「裴使君（楷）有高才逸度，善言玄妙也。」同上頁九文學第四傅嘏善言虛勝注

(四) 江左名士傳曰「鯤（謝）通簡有識，不脩威儀。好跡逸而心整，形濁而言清。」同上卷中之下頁九賞譽下第八謝公道……注

(五) 「謝安目支道林如九方皋相馬，略其玄黃，取其儁逸。」同上卷下之下頁十七輕詆第二十六

上面五個逸字，(一)的「辯逸」，指的是言論的玄遠。(二)(三)的「高逸」及「逸度」，指的是超越於世俗。

之上的。神態，有如何秀別傳說何秀與稽康、呂安，「並有拔俗之韻」（註十一）；因爲拔俗而後始能逸。

（四）的「跡逸」，指行爲的放逸，這與謝鯤的「通簡有識」有關。（五）的「儁逸」，是由略其玄黃而見；即突破事物之外形，以把握事物之本質；由本質而忘其外形。現在不妨這樣的了解：魏晉時的所謂「逸」，實際應包括在當時人倫品藻中對人所把握到的「神」的概念之內，亦即應包括在對神作分解陳述的氣韻觀念之內。「神」不離乎形；但由形而見神，這形已從品藻者的觀照中昇華了上去，則此時所把握的形，便不可能是形的全貌。昇華得愈高，原來的形，便保留得愈少，神的呈現也便愈眞切；原來的形，至此乃成爲可有可無之物，而成爲九方皋相馬，馬的顏色也可以去，甚至把顏色弄顚倒了，也無礙於相到了馬的神髓。人的神，人的氣韻，也並非是同級性的。現在不妨更進一步地說，神由拔俗而見；拔俗有程度上的不同，於是神可以表現爲許多層次的形相；拔俗拔得最高，昇華得最高時的形相，即是逸的形相。嚴格地說，逸是神的最高的表現。

逸者必「簡」，而簡也必是某程度的逸。世說新語有下面一段富於啓示性的話：

「王長史（濛）謂林公，眞長（劉）可謂金玉滿堂。林公曰，金玉滿堂，復何爲簡選？王曰，非爲簡選。眞致處言自寡耳。」賞譽下第八　卷中之下頁八

金玉滿堂，是說人生的圓滿無所不備。簡選是由有所選擇而來的簡。林公認爲金玉滿堂，即不合於簡選。

王長史則認爲由選而來之簡，乃有心於簡，此種簡必有所遺漏，非簡之極致。眞致處言自寡，這是把握到人生「眞致」的處所，即是把握到人生的本質；本質的自身即是簡的，便不期簡而自簡。此種簡即是人生的眞致，所以簡中即涵有金玉滿堂。逸即是由拔俗而把握到事物的眞致。事物的眞致是高出於流俗之上，所以是高逸，是清逸。寄情於事物之眞致的人，從塵縛中解放了出來；所以他的生活形態也是高逸，清逸。並且從世俗看，也是放逸。眞致以外的東西，都被澄汰了，眞致以下的東西，都如「嬰兒之未孩」而尙未發露出來，於是也自然是「簡貴」。

第八節　由人之逸向畫之逸

我已經再三說過，魏晉的玄學——實際落實而爲人生的藝術化；由人生的藝術化，轉而加強了文學、藝術上的藝術性的自覺。而以人物爲主的繪畫上的傳神，氣韻生動，實即來自人物品藻中所把握到的神，所把握到的氣韻，要求在繪畫上加以表現；於是神中之逸，氣韻中之逸，當然也可以成爲繪畫中之逸。不過逸的基本性格，係由隱逸而來。繪畫中最富於隱逸性格的，無過於山水畫。因此，繪畫中，逸的觀念的正式提出，始於張懷瓘；而其崇高的地位，則奠定於黃休復，在時代上決不是偶然的。他兩人雖然也把逸格用到人物畫上面，這可以推斷是由山水畫之逸，而推到人物畫之逸。

張懷瓘以「不拘常法」作爲逸的特徵，黃休復所說的「拙規矩於方圓，鄙精研於彩繪」，蘇子由所

謂「縱橫放肆，出於法度之外」，惲格的「離方遯圓」，皆是此意。神格已由妙格之忘其技巧而傳物

之神；忘技巧，即忘規矩，但此時之忘規矩，乃由規矩之極精極熟，而實仍在規矩之中。逸格則它把

握之神愈高，與規矩之距離愈大；終至擺脫規矩，筆觸冥契於神之變化，以爲變化，此時安放不下任何

規矩。因之可以說，神是忘規矩，而逸則是超出於規矩之上。

其次，黃休復以「筆簡形具」爲逸的特徵。神格已是傳神，已是氣韻生動，已是不求形似，其著

筆亦必較能格妙格者爲簡。但已如前所述，逸乃神中更迫近於神的眞致之神；逸格所藉以表現此神之

之際；所以它的表現，將較神格爲更簡，而乃至以簡爲其特定的性格。前面所引的惲格「畫以簡貴

爲上。簡之入微，則洗盡塵滓，獨存孤迴」的幾句話，最能說出此中消息。此種簡，乃迫近於神的眞

致的根源之地的簡；簡所表現的乃形的根源，所以筆簡而依然形具。此時的筆，冥合於神的眞致，由

形，乃昇華到最高點的形。形將因愈昇華而愈接近神的玄微的本性，因而自然而然地會簡到近於玄微

神的眞致而出，有如道的造物，無造物之跡而萬物皆謂我自然，此之謂「得之自然」，此即張彥遠稱

爲「自然」的眞意所在；而彥遠下面幾句話，也似乎可以幫助對此一問題的了解。他說：

顧（愷之）陸（探微）之神，不可見其盼際，所謂筆跡周密也。張（僧繇）吳（道玄）之妙，筆

纔一二，像已應焉。離披點畫，時見缺落，此雖筆不周而意周也。若知畫有疏密二體，方可議乎

畫。」（註十二）

按彥遠對疏密二體，未分優劣。然若以此處之密體為神，以此處之疏體為逸，似無不妥當之處。

由上所述，逸格並不在神格之外，而是神格的更昇進一層。並且從能格進到逸格，都可以認為是由客觀迫向主觀，由物形迫向精神的昇進。昇進到最後，是主客合一，物形與精神的合一。神與逸在觀念上，我們不妨將二者加以釐清；而在事實上，也將如妙格之與神格一樣，只能求之於微茫之際。

凡不由意境的升進，而僅在技巧上用心，在技巧上別樹一幟的，也有人稱為逸格或逸品；但這是逸格的贋品；逸格常由此而轉於墮落。前面所引董其昌的話，也正是為了防止這種贋品。不過，他所提到王洽的潑墨，乃至二米的墨戲，能否稱為逸格，恐怕應成為問題。

最後要提的一點是：超逸是精神從塵俗中得到解放；所以由超逸而放逸，乃逸格中應有之義；而黃休復蘇子瞻子由們所說的逸，多是放逸的性格。但自元季四大家出，逸格始完全成熟，而一歸於高逸清逸的一路，實為更迫近於由莊子而來的逸的本性。所以真正地大匠，便很少以豪放為逸；而逸乃多見於從容雅淡之中。並且倪雲林可以說是以簡為逸；而黃子久、王蒙，却能以密為逸。吳鎮却能以重筆為逸；這可以說，都是由能、妙、神、而上昇的逸，是逸的正宗，也盡了逸的情態。徐渭石濤八大山

人，則近於放逸的一路，但皆以清逸爲其根柢。沒有清逸基柢的放逸，便會走上狂怪的一路。此種演變，也是不應忽視的。

附　註

註一：宣和畫譜卷十一董元條。

註二：此處所引二語見宋郭若虛圖畫見聞誌卷三董源條下。

註三：見美術叢書三集九輯四八頁。

註四：見續資治通鑑卷第十七。

註五：灤城後集卷二十一。

註六：按此處之朱景眞，一般皆作朱景玄。又景玄唐朝名畫錄序原文是「張懷瓘畫品，斷神妙能三品。……其格外有不拘常法，又有逸品。以表賢愚優劣也。」按最後一句，乃總結上之神妙能三品及逸品而言，非僅指逸品。又原序「眞以能畫定其品格，不計其冠冕賢愚」，此乃言其決定品格之整個標準，更與逸品無關。鄧椿此處全係以意引用，朱之名字及其語意皆有誤。而神妙能三品外，又標逸品，朱景玄明謂始於張懷瓘的畫品，並非始於朱景玄本人。

註七：宣和畫譜卷二孫位條下「其後改名遇，卒不知所在。」

註八：世說新語卷下之上巧藝第二十一註續晉陽秋曰：「愷之（顧）尤好丹青，妙絕於時。曾以一廚畫寄桓玄……桓乃發廚後取之，好加理復。愷之見封題如初，而畫並不存，直云，妙畫通靈，變化而去，如人之登仙矣。」

註九：歷代名畫記卷七張僧繇條下：僧繇於「金陵安樂寺四白龍不點眼睛。每云，點眼即飛去。人以為妄誕，固請點之；須臾雷電破壁，兩龍乘雲騰去。」

註十：見文心雕龍明詩篇。

註十一：世說新語上之上頁十九言語第二註。

註十二：歷代名畫記卷二論顧陸張吳用筆。

第八章 山水畫創作體驗的總結

——郭熙的林泉高致

第一節 郭熙的生平

以畫家而兼畫論家，北宋應首推郭熙。郭若虛圖畫見聞誌起自唐會昌元年，迄於宋熙寧七年（一〇七四）；則其成書當在熙寧七年以後。直齋書錄解題謂圖畫見聞誌「有元豐中自序」，則此書乃成於元豐年間。按熙寧爲宋神宗年號，起於一〇六八年，迄於一〇七七年。元豐亦爲神宗年號，起於一〇七八年，迄於一〇八五年；次年即爲哲宗的元祐元年。圖畫見聞誌卷四郭熙條下謂「今爲御書院藝學」；原注又謂「熙寧初，敕畫小殿屛風，熙畫中扇。」按上述口氣，是圖畫見聞誌成書時，郭熙尚在，即是他活到了宋神宗的末年。元遺山跋紫微劉尊師山水有謂「山水家李成范寬之後，郭熙爲高品。熙筆老而不衰，山谷詩有郭熙雖老眼猶明之句，記熙八十餘時畫也」。郭熙既活到八十多歲，則他的生卒之年，應爲一〇〇〇——一〇九〇年前後。故宮名畫三百種郭熙小傳中對他的生卒年月，僅標

為「約一○七二」，語意全不明瞭，這不是負責的紀錄。

生年略後於郭熙，但仍能與他的生年相接的郭若虛，在他所著的圖畫見聞誌中，已稱他為「今之世為獨絕」（註一）。宣和畫譜卷十一，對他有更詳細的記載。這是了解他的基本材料，茲錄如下：

「郭熙，河陽溫縣人，為御畫院藝學。善山水寒林，得名於時。初以巧贍致工；既久，又益精深，稍取李成之法，布置愈造妙處，然後多所自得。至攄發胸臆，則於高堂素壁，放手作長松巨木，回溪斷崖，岩岫巉絕，峯巒秀起，雲煙變滅，晻靄之間，千態萬狀，論者謂熙獨步一時。雖年老，落筆益壯，如隨其年貌焉。熙後著山水畫論，言遠近淺深，風雨明晦，四時朝暮之所不同，則有『春山淡冶而如笑，夏山蒼翠而如滴，秋山明淨而如妝，冬山慘淡而如睡』之說。〔一作艷〕至於溪谷橋彴，漁艇釣竿，人物樓觀等，莫不分布使得其所。言皆有序，可為畫式；文多不載。至其所謂『大山堂堂，為衆山之主；長松亭亭，為衆木之表』；則不特畫矣，蓋進乎道歟。熙雖以畫自業，然能教其子思以儒學起家；今為中奉大夫，管勾成都府蘭湼秦鳳等州茶事，兼提舉陝西等買馬監牧公事；亦深於論畫，但不能以此自名。今御府所藏三十一……」（附圖三）

此段材料之可貴，乃編者曾見到郭熙的著作，又係與其子為同時，故其敘述當為可信。但因此書著者的立場，對郭熙之畫及其畫論所作的評價，是不很正確的。在郭思的林泉高致序中，有下面幾句話，

也是在對郭熙的了解上很重要的：

「噫！先子少從道家之學，吐故納新，本游方外。家世無畫學，蓋天性得之，遂游藝於此以成名。」

游方之外，這是畫山水畫者所應具備的基本性格。其次，為進一步了解他的畫風，再錄一點有關的材料在下面。以補正宣和畫譜的缺失。宋蘇子由書郭熙橫卷：

「……袖中縑素半幅，慘淡百里山川橫……遙山可見不知處，落霞斷雁俱微明。十年江海興不淺，滿帆風雨通宵行……」（註一）

又次韻子瞻題郭熙平遠二絕錄一：

「亂山無盡水無邊，田舍漁家共一川。行遍江南識天巧，臨窗開卷兩茫然。」（註二）

黃山谷次韻子瞻題郭熙畫秋山：

「……郭熙官畫但荒遠。短紙曲折開秋晚。江村煙外雨脚明，歸雁行邊餘絕巘。……」（註三）

又題鄭防畫夾五首之一：

「能作山川遠勢，白頭唯有郭熙。欲寫李成驟雨，惜無六幅鵝溪。」（註四）

元虞集為汪華玉題所藏長江萬鴉圖：

「……郭熙平遠無散地，小米蒼茫托天趣。」（註六）

元湯垕畫鑒：

「營丘李成，山水爲古今第一。」宋復古李公麟王詵陳用志皆宗師之。郭熙其弟子中之最著者也。」

他論畫的著作，據前引宣和畫譜，大概原名山水畫論；林泉高致，可能是郭思編定時所定的名稱。此書之所以有價值，不僅因他本人係一位大畫家；且因他緊承關同董元李成范寬郭忠恕之後，山水畫既已達到頂峯，對山水畫的體驗亦因而醞釀成熟。故此書雖出之於郭氏個人之手，實不啻爲當時山水畫體驗的總結。

直齋書錄解題，述此書的內容是「畫訓，畫意，畫題，畫訣」。四庫全書總目提要則謂「今案書凡六篇，曰山水訓，曰畫意，曰畫訣，曰畫題，曰畫格拾遺，曰畫記……自山水訓至畫題四篇，皆熙之詞，而思爲之註。惟畫格拾遺一篇，紀生平眞蹟；畫記一篇，述熙在神宗時寵遇之事，則當爲思所論撰，而併爲一編者也。」這是不錯的。

第二節　郭熙對山水畫的評價

郭熙畫論的第一特點，是與荊浩一樣，他不是靠對作品的欣賞、觀想，所建立起來的；而實際是

來自他創作中的經驗。第二特點，是他也和荊浩相同，完全擺脫了人物仙佛畫的傳統，而只繼承山水

畫的一支，加以發展。他的第三特點，卻與荊浩不同；荊浩的重視林木山水，是於不知不覺之中，直

承宗炳王微的隱逸心情，把它當作隱逸者全部精神解放的實踐。郭熙對於山水畫的價值，由他下面的

一段話，可以了解他是從隱逸者的角度敞開出來，轉而從一般士大夫的立場，來加以論定。山水訓：

「君子之所以愛夫山水者，其旨安在？丘園養素，所常處也。泉石嘯傲，所常樂也。漁樵隱逸，

所常適也。猿鶴飛鳴，所常親也。塵囂韁鎖，此人情所常厭也。煙霞仙聖，此人情所常願而不得

見也。按以上係說明山水的大自然，既超越塵俗，而又涵融豐富，故能成為人的精神解放、安頓之地。此乃山水畫得以成立的基本原因。

一身，出處節義斯繫。豈仁人高蹈遠引，為離世絕俗之行，而必與箕穎埒素，黃綺同芳哉。白駒之詩，紫芝之詠，皆不得已而長往者也。按以上乃言山水雖宜於隱逸，而士大夫不必皆為隱士。

在焉，耳目斷絕。按此言人之處境雖不必為隱士；而人之用情實又不今得妙手，鬱然出之。不下堂筵，坐窮能無高蹈之思。故身在廟堂，仍有山水之慕戀。

泉壑。猿聲鳥啼，依約在耳；山光水色，滉漾奪目；此豈不快人意，實獲我心哉。此世之所以貴

夫畫山水之本意也。按此言山水畫正所以彌補上述境與情之矛盾。不此之主，而輕心臨之，豈不蕪雜神觀，溷濁清風也哉。

按此言山水畫乃神觀，是清風，是由超越而來的神與清；故可以為人的精神解放之地。然主要須由人的超越而高潔的情懷，始能發揮山水畫之神觀，清風。以世俗之心（輕心）去畫，只是把它糟蹋了。

舖舒為宏圖而無餘，按無餘者，不覺其多之意。消縮為小景而不少。按此二語言每一作品之完成性；但在此係虛說。看山水亦有體，以林泉

之心臨之則價高，以驕侈之目臨之則價低。」

按此指出山水及山水畫之價值，並非一種存在，而係一種發現。對於對象的藝術性的發現，全係於人能具有與某對象相適應之心靈。並且鑒賞者之心靈，和創作者的心靈，應當是一致的。郭熙在畫意中特提出詩對畫的啓發性後，接著說「然不因靜居燕坐，明窗淨几，一炷爐香，萬慮消沉，則佳句好意，亦想不出；幽情美趣，亦想不成。」可以作此處的補充說明。西方人不能眞正從藝術上去把握自然；西方雖有不少的人留心中國的繪畫，但並不能眞正了解作爲中國繪畫主流的山水畫，郭熙在這裡已先作了解答。同時，繪畫總是多在權貴富豪中流轉。此種人每附庸風雅，而又好信口雌黃。郭熙這兩句話，不僅點出了藝術創造、欣賞者所必須具備的最基本的心理因素；並且也是一個偉大藝術家對權貴們所提出的一種抗議。

郭熙認爲山水畫足以彌補士大夫的仕宦生活與山林情調的矛盾，這一方面是因爲他生當北宋盛時，少年雖「本游方外」，而後來又致身仕途。一方面是山水畫在太平時代，已普及於士大夫之間，成爲一種風氣。由此種背景所反映出來的對山水畫所作的評價，從某一點來說，或不免把它淺化了。但這是藝術價值的「社會化」的淺化，是藝術影響的擴大。同時，藝術對人生、社會的意義，並不在於完全順著人生社會現實上的要求；而有時是在於表面上好像是逆著這種要求，但實際則是將人的精神、社會的傾向，通過藝術的逆地反映，而得到某種意味的淨化、修養，以保持人生社會發展中的均衡，維持生命的活力、社會的活力於不墜。山水畫在今日更有其重要意義的原因正在於此。順著現實跑，與現實爭長短的藝術，對人生、社會的作用而言，正是「以水濟水」，「以火濟火」，使緊張的生活

更緊張，使混亂的社會更混亂，簡直完全失掉了藝術所以成立的意義。

下面把他的畫論，分成幾項，略加陳述。

第三節　精神的陶養

畫家首重精神陶養。這可以從平日及創作時的兩階段來了解郭熙在這方面的思想。

「世人止知吾落筆作畫，却不知畫非易事。莊子說畫史解衣盤礴，此眞得畫家之法。人須養得胸中寬快，意思悅適，如所謂易直子諒，油然之心生，則人之啼笑情狀，物之尖斜偃側，自然列布於心中，不覺見之於筆下……不然，則志意已抑鬱沉滯，局在一曲，如何得寫貌物情，攄發人思哉……更如前人言，詩是無形畫，畫是有形詩。哲人多談此言，吾人所師。余因暇日，閱晉唐古今詩什，其中佳句，有道盡人腹中之事，有裝出目前之景。然不因靜居燕坐，明窗淨几，一炷爐香，萬慮消沉，則佳句好意，亦看不出。幽情美趣，亦想不成。即畫之主意，亦豈易及乎？境界已熟，心手已應，方始縱橫中度，左右逢源。世人將就，率意觸情，草草便得。」畫意

按這裡所說的，與莊子達生篇梓慶爲鐻，「必齋以靜心」，「然後成見鐻」，在意義上完全一樣。「萬慮消沉」，即齋以靜心。能萬慮消沉，然後能「胸中寬快」；寬快即「虛靜」的另一表詮。能胸

中國藝術精神

三六〇

中覺快，然後能「人之啼笑情狀，物之尖斜偃側，自然列布於心中」。一切藝術的表現，都應當是由藝術家的精神中湧現而出；所以能「自然布列於心中」，然後能「不覺見之於筆下」。此一創造的過程，是由莊子所再三提出，而由郭熙在實踐中得到與他相冥合的證明。他只引莊子畫史解衣盤礡的故事，是因為他對莊子不曾作過進一層的研究；而畫史的故事，與梓慶的故事，在精神上是完全相通的。

但郭熙在這裡提出「易直子諒，油然之心生」的話，特別有意義，可以補莊子一書之所未及。〈禮記〉的〈樂記〉及〈祭義〉，都有「致樂以治心，則易直子諒之心，油然生矣」的一段話。鄭注「善心生，則寡於利欲；寡於利欲，則樂矣。」正義「易謂和易；直謂正直；子謂子愛，諒謂誠信。」鄭注上面的話，亦可以倒轉來說，因寡於利欲而善心生；這是說樂的功效。郭熙在這裡主要是說明精神由得到淨化而生發出一種在純潔中的生機，生意；易、直、諒、都是精神的純潔；「子」是愛，愛即是精神中所涵的生機、生意。因為有此一生機、生意，才能把進入到自已精神或心靈中的對象，將其有情化，而與自己的精神融為一體，精神由此而得到解放。同時也即感到自己的精神，「充實而不可以已」

（註七），因而要求加以表出。莊子以虛、靜、明為體的心齋，只能說明客觀與主觀的融合。但僅有此一融合，並不一定要求向客觀能有所成就；也不一定要求有藝術的創作。其實，在莊子虛、靜、明的

心齋中，實同時蘊涵有易直子諒的因素在裡面，這才使他作爲精神解放的最高象徵的藐姑射神人，除

了自已「乘雲氣，御飛龍，而遊乎四海之外」以外，更要求「使物不疵癘而年穀熟」（註八）；而在以

無用爲用的莊子本人，也因「充實而不可以已」的精神，便寫出了「謬悠之說，荒唐之言，無端崖之

辭」的一部「瓌瑋」的藝術性的著作。易直子諒之心，必爲莊子的心齋中所涵攝，也必爲中國一切偉

大藝術家的精神中所涵攝，賴郭熙在這裡不經意的點破了。

第四節　內外交相養

上面所說的修養，僅僅偏就主觀一面來說的。但藝術家在修養的過程中，一定會伸展向自然，由

對自然的把握而賦與自然以新生命，同時即擴大了自己的生命，使主觀與客觀在融合中同時得到昇

華。於是對自然的深入，即成爲修養的另一面。郭熙下面的話，正說明這一點。

「嵩山多好溪，華山多好峯……奇崛神秀，莫可窮其要妙。欲奪其造化，則莫神於好，莫精於

勤，莫大於飽游飫看，歷歷羅列於胸中；而目不見絹素，手不知筆墨，磊磊落落，杳杳漠漠，莫

非吾畫。……今執筆者所養之不擴充；所覽之不純熟，所經之不衆多，所取之不精粹，而得紙拂

壁，水墨遽下；不知何以掇景於烟霞之表，發興於溪山之顚哉。」山川訓

歷代名畫記卷十張璪條下載有「人間璪所受，璪曰，外師造化，中得心源。」這兩句話，可以說把一

個偉大藝術家的根柢說得再透徹圓滿也沒有了。郭熙是以其體驗，再證明這兩句話，發揮這兩句話。

山水之所以會成爲藝術家描寫的對象，主要是因爲「掇景於烟霞之表」，「發興於溪山之顚」，而發

現其「奇崛神秀，莫可窮其要妙」。即是能在自然中發現出它的新地生命。而此新地生命，同時即是

藝術家潛伏在自己生命之內，因而爲自己生命所要求，所得以憑藉而昇華的精神境界。自然的新生

命，是由美地觀照所發現出來的。「好」與「勤」，這是精神因對世俗各種希求的解脫、超越，得以

集中於山水之上，因而使人的視覺，隨精神之集中而集中，由集中而洞澈於山水的奇崛神秀，發現出

山水的藝術性。所以「好」與「勤」，乃美地觀照得以成立的精神根據。而「飽游飫看」，乃美地觀照的

擴大與深化。在美地觀照中，由主觀的藝術精神以發現客觀的藝術性。由客觀的藝術性，而體現、充

實、發揚了主觀的藝術精神；不期然而然地得到了主客的合一。所以飽游飫看的山水，都「歷歷羅列

於胸中」。而「磊磊落落，沓沓冥冥」，正是此主客合一的境象；我稱這爲藝術地潛像、潛力。此時羅

列於胸中的山水，成爲藝術家的表現的衝動。在時代上略後於郭熙的董逌評李咸熙的一段話，也正說

出了上面的意思。他說「咸熙盖稷下諸生。其於山林泉石，巖棲而谷隱，層巒疊翠，盖生而好也。積

好在心，久則化之。凝念不釋，神與物忘（按即主客合一）。則磊落（嵌）奇蟠於胸中，不得遁而藏也。

他日忽見羣山橫於前者，纍纍相負而出矣；嵐光煙霏，相與一一而上下，漫然放於外而不可收也（按此數語指醞釀成熟，乃見於創作而言）。盖心術之變而有出，則托於畫以寄其放；故雲煙風雨者皆山也，故能盡其道。」（上由鄭昶中國畫學全史三二五頁轉引）由郭、董兩氏的話來看，可知一個偉大地藝術家在創作時所要噴薄而出者，乃此胸中的潛像潛力，而並非把玩著作爲表現媒材的絹素、筆墨。

「目不見絹素，手不知筆墨」，乃是因爲純熟之至，而能心與手相忘，手與絹素筆墨相忘；能入於此一相忘之境，然後被表現之山水，與表現之衝動、心靈，能直相感應，冥合，而不至分神費精於技巧之上。他在〈畫訣中說「一種使筆，不可反爲筆使；一種用墨，不可反爲墨用。筆與墨，人之淺近事。二物且不知所以操縱，又焉得成絕妙也哉。」使筆使墨，即莊子之所謂得心應手；能得心應手，然後「手不知筆與墨」。而筆墨直與胸中的山水相應。

能「中得心源」，然後能「外師造化」。亦惟能「外師造化」，而心源乃有著落，乃能具體地展現、展開。所以一個偉大地藝術家的藝術精神與表現能力，乃是由內外交相養所塑造成的。

第五節　窮觀極照下的山水形相

同是美地觀照，在一般人與藝術家之間，自然有一種區別。一般人的美地觀照，只是儻然而來，

三三四

儻然而去，以當下得到心靈的滿足而告一段落。但藝術家的美地觀照，則除了當下觀照的滿足外，還會

進一步要求創造的滿足，此即郭熙所謂「欲奪其造化」。如此，則在觀照時必把理智的反省加入到裡

面去，以較量觀照的效果，使觀照在此種反省之下，能窮其觀，極其照；並將其儻然來去的朦朧性格

加以明確化，明確化得「歷歷羅列於胸中」。郭熙在這一點上，正作了重要的體驗，而將其陳述出來

了。他在對山水的觀照中，是要窮其變化，得其統一；在變化中得到山水的生氣；在統一中得到山水

的諧和。他說：

「學畫花者以一株花置深坑中，臨其上而觀之，則花之四面得矣。……眞山水之烟嵐，四時不

同。春山澹冶而如笑，夏山蒼翠而如滴；秋山明淨而如粧，多山慘淡而如睡。……山近看如此，遠

數里看又如此；遠十數里看又如此。每遠每異；所謂山形步步移也。山正面如此，側面又如此，

背面又如此，每看每異；所謂山形面面看也。如此，是一山而兼數十百山之形狀，可得不悉乎？

山春夏看如此，秋多看又如此；所謂四時之景不同也。山朝看如此，暮看又如此，陰晴看又如此，

所謂朝暮之變態不同也。如此是一山而兼數十百山之意態，可得不究乎？」〈山水訓〉

上面是以虛靜之心，從各種角度，來發現山的不同的形相，氣象；如此，則不僅山水的藝術性可以作

無窮的發現；而且在每一發現中，皆可把握山水的特性、特色；山水的精神，是在其特性、特色中顯

第八章　山水畫創作體驗的總結──郭熙的林泉高致

三三五

現的。

郭熙又說「山，大物也。」大物則內容豐富；若將此豐富的內容加以抽象化，則將失之單調，空虛。這在郭熙謂之「孤」。若要作如實而詳細的描寫，則失之雜亂，煩瑣，這在郭熙謂之「什」。為了解決此一問題，郭熙便首先以「大象」「大意」的把握，從雜亂煩瑣中脫出來，以求得統一的意境。他說「畫見其大象，而不為斬刻之形」；「畫見其大意，而不為刻畫之迹」；山水的統一，只能在「大象」「大意」中可以得到。其次，是在大象大意之中，有如文章的有綱領（註十），建立一個照管全局的主題（Theme）。他說：

「大山堂堂，為眾山之主；所以分布以次岡阜林壑，為遠近大小之宗主也。其象若大君赫然當陽，而百辟奔走朝會，無偃蹇背却之勢也。長松亭亭，為眾木之表，所以分佈以次藤蘿草木，為振挈依附之師帥也。其勢若君子軒然得時，而眾小人為之役，使無憑陵愁挫之態也。」〈山水訓〉

又說：

「山水先理會大山，名為主峯。主峯已定，方作以次近者、遠者、小者、大者。以其一境主之於此，故曰主峯。如君臣上下也。」〈畫訣〉

「林石先理會大松，名為宗老。宗老既定，方作以次雜窠小卉，女蘿碎石。以其一切表之於此，故

中國藝術精神

三三六

曰宗老。猶君子小人也。」〔畫〕〔訣〕

郭熙上面所說的，乃是一切文學、藝術，為了能得到統一所必須的基本條件。旧人下店靜市，以中國古代的原始祭祀，作為山水畫的起源，即是以山水畫為起於對自然的恐怖。甚至到了中世、近世，「山水畫也也不是描寫作為物自體的自然，也不是喜悅山水之美。而是為了古代的儀式，殘留著四嶽巡狩（尙書堯典）時代祭禮之夢。」（註十一）因而對於上述大山，主峯的意義，說是「一幅（祭祀）儀式圖。」（註十二）這完全是旣無繪畫史的常識，又無藝術常識的一種很奇異地說法。

又其次；便是把山水的各部分，都看成是一個生命的有機體，使這種統一，是以眾多的諸和為內容，而成為多采多姿的統一。他說：

「山以水為血脈，以草木為毛髮，以烟雲為神彩。故山得水而活，得木而華，得烟雲而秀媚。水以山為面，以亭榭為眉目，以漁釣為精神。故水得山而媚，得亭榭而明快，得漁釣而曠落。此山水之布置也。」〔山水訓〕

「山有高下。高者血脈在下，其肩股開張，基脚壯厚，巒岫岡勢，培擁相勾連，映帶不絕，此高山也。故如是高山，謂之不孤，謂之不什（雜）。下者血脈在上，其顚半落，項領相攀，根基龐大，堆阜臃腫，直下深挿，莫測其淺深，此淺（低）山也。故如是淺山，謂之不薄，謂之不泄。

第八章　山水畫創作體驗的總結──郭熙的林泉高致

高山而孤，體幹有什之理。淺山而薄，神氣有泄之理。此山水之體裁也。」（山水訓）

上面的三段話，是把山水各部分的結合，比譬為人的形體精神的結合，這才是真正有機體的結合。在這種結合的統一中，各部份才會得到徹底地諧和。「高山而孤」，是因為它在結合中，失掉了主峯的作用，使各部分無所統帥，得不到統一，所以「體幹有什之理」。「淺山而薄」，是因為不能由淺以表現出在淺後面的深，這依然是來自結構的不完全，不統一，所以「神氣有泄之理」。但是為了達到衆多的統一：並非僅來自上述的外在地、技巧地安排，易流於機械地排列，依然不易有生命整體的感覺，這便成為死山死水，而不能成為活山活水。所以在根源上還要先有一段觀照純熟的工夫。所謂純熟，是把所觀照的山水，融入於精神之中而加以醞釀，加以鎔鑄。各部分在醞釀、鎔鑄中自然成為生命的整體。郭熙說「何謂所覽之欲純熟？……蓋畫山，高者下者，大者小者，盆碎向背，嶺頂朝揖，其體渾然相應，則山美意足矣。畫水，齊者汨者，卷而飛激者，引而舒長者，其狀宛然自足，則水之態富瞻也。」「渾然相應」，「宛然自足」，這是有生命體的統一，是統一的極致。

第六節　選擇與創造

前面對山水的觀照，可以說是要窮盡山水的形相。但這與西方的寫實主義，並不相同。寫實主義，是對自然的模仿；而中國的山水畫，並非要模仿某一山，某一水，而係以許多山水為創造的材料，由藝術家創造出為自己的精神所要求的新地山水。最基本的條件，便是在許多材料中加以選擇。

郭熙所主張的「經之眾多」，「取之精粹」，即是這種意思。他對當時畫家除批評「所養之不擴充」，「所覽之不純熟」外，更批評「所經之不眾多」。他說：

「何謂所經之不眾多？近世畫手，生於吳越者，寫東南之聲瘦。居咸秦者，貌關隴之壯浪。學范寬者，乏營丘之秀媚；師王維者，缺關同之風骨。」山水訓

他說「東南之山多奇秀」；「西北之山多渾厚」。「嵩山多好溪，華山多好峯，衡山多好別岫。常山多好列岫，泰山特好主峯；天臺、武夷、廬霍、雁蕩、岷峨，巫峽、天壇、王屋、林廬、武當，皆天下名山巨鎮，天地寶藏所出……」，正說明他自己所經歷之多。經歷多，則儲材富，然後有選擇可言。

他又批評當時的畫家說：

「何謂所取之不精粹？千里之山，不能盡奇。萬里之水，豈能盡秀？太行枕華夏，而面目者林慮。泰山占齊魯，而勝絕者龍岩。一概畫之，版圖何異？」山水訓

藝術品是創造自然，而版圖是模仿自然。以西方寫實主義來看中國的山水畫，正是把藝術品當作實用性的版圖；一切誤解，皆由此而來。中國的山水畫，是取自客觀之實以後，重新加以鎔鑄、創造。而在許多經歷中作精粹的選擇，乃是創造的主要關鍵。

郭熙對於如何選擇，也特別指出了要點；在此一要點中，實強調出了人與自然的親和關係。即是人的精神，固然要憑山水的精神而得到超越。但中國文化的特性，在超越時，亦非一往而不復返；在超越的同時，即是當下的安頓，當下安頓於山水自然之中。不過，並非任何山水，皆可安頓住人生；必山水的自身，現示有一可供安頓的形相；此種形相，對人是有情的，於是人即以自己之情應之，而使山水與人生，成為兩情相洽的境界；則超越後的人生，乃超越了世俗，卻在自然中開闢出了一個更大更廣的有情世界。人與自然兩情相洽之處，乃選擇加以重新創造的標準。他說

「世之篤論，謂山水有可行者，有可望者，有可游者，有可居者……但可行可望，不如可居可游之為得。何者，觀今山川，地占數百里，可游可居之處，十無三四。而必取可居可游之品，君子之所以渴慕林泉者，正謂此佳處故也。故畫者當以此意造，而鑒者又當以此意窮之。此之謂不失其本意。」（山水訓）

第七節　觀照時的遠望

對山水是採取如何觀照的方法，郭熙也有明白的說明。此種說明，對中國山水畫作基本地了解，非常重要。他說「眞山水之川谷，遠望之以取其勢，近看之以取其質」；勢是形勢，質是本質，亦即是特性。從這兩句話看，好像把「遠望」與「近看」，當作平列的觀照方法。其實，山水既在能「見其大象」，「大象」只是「勢」，質則須在勢中而顯。一石一木，觀得入微入細，這是取其質；但這種質仍須昇進而爲勢；所以在山水畫的取材觀照中，取其勢是有其決定的重要性；因之，遠望是在照觀中主要的方法。由遠望以取勢，這是由人物畫進到山水畫，在觀照上的大演變。郭熙說「眞山水之風雨，遠望可得；而近者玩習，不能究錯縱起止之勢。眞山水之陰晴，遠望可盡，而近者拘狹，不能得明晦隱見之迹」；正說明了這一意義。所謂「遠望」，不是地平線地遠望，而是在登臨俯瞰的情形之下的遠望。山水畫源於對山水的欣賞；而我國對山水的欣賞，很早便是採「登山臨水」的方式，因爲這才可以開擴遊者的胸襟。在登山臨水時的遠望，可以望見在平地上所不能望見的山水的深度與曲折。中國的山水畫常畫出平視所無法望見的深度，乃是由此而來。凡是名畫，若果爲登高遠望之所不及者，亦必爲畫面深度之所不及。沈括夢溪筆談卷十七：

「又李成畫山上亭館及樓塔之類，皆仰畫飛簷。其說以謂『自下望上；如人平地望塔簷間，見其榱桷』。此論非也。大都山水之法，蓋以大觀小，如人觀假山耳。若同眞山之法，以下望上，只合見一重山，豈可重重悉見？不應見其谿谷間事。又如屋舍，亦不應見中庭及後巷中事……李君蓋不知以大觀小之法。其間折高折遠，自有妙理。豈在掀屋角耶？」

按沈括提出以大觀小的解說，在山水上不知如何而可以實行？蓋沈氏不知山水畫乃出於登臨眺望時所得之景。登臨眺望時，多數是由高望遠；如是而山可重重悉見。但其間亦當含有以下窺高的情形，故李成有「自下望上」之說。將登臨眺望所得之景，羅列於胸中，展之於紙上；而沈括乃以平視之法衡之。此可謂道在邇而求諸遠。

第八節　形與靈的統一——遠的自覺

在郭熙的內外交養歷程中，因爲對山水的觀照，得出了「三遠」的形相，而把精神上對於遠的要求，能夠很明顯而具體地表現於客觀自然形相之中，由此而使形與靈得到了完全的統一；這便規定了山水畫以後發展的主要方向；是郭熙在畫論方面很大的貢獻。他說：

「山有三遠。自山下而仰山顚，謂之高遠。自山前而窺山後，謂之深遠。自近山而望遠山，謂之

平遠。

高遠之色清明，深遠之色重晦，平遠之色，有明有晦。高遠之勢突兀，深遠之意重疊，平遠之意沖融而縹縹渺渺。其人物之在三遠也，高遠者明瞭，深遠者細碎，平遠者沖澹。」

郭熙三遠之說，只是在他的實際觀照中所提鍊出的心與境交融時的意境，不必有什麼思想上的淵源。但我們只要想到莊子的藝術精神，不期然而然的落實於山水畫之上；而山水畫的成立，已如前所述，是魏晉玄學在人生中實現的結果；則一位偉大山水畫家的極誼，便會不期然而然的會與莊子的精神相通，會與魏晉玄學相冥契。所以要了解三遠在藝術中的真實意義，還得追溯到莊子和魏晉玄學上面去。

按莊子把精神的自由解放，稱為逍遙遊。對於逍遙遊的比喻的說法是「乘雲氣，御飛龍，而遊乎四海之外」；是彷徨、逍遙於「無何有之鄉，廣莫之野」（註十三），這說的是由自己生理的超越（無己），世俗的超越，精神從有限的束縛中，飛躍向無限的自由中去。此種由精神對生理與世俗的超越，所形成的自由解脫的狀態，在魏晉玄學時代，用許多觀念加以形容；「遠」的觀念，也正是其中之一。晉書七十五王坦之傳載有他的廢莊論，其中有謂「動人由於兼忘，應物在乎無心。孔父非不體遠，以體遠故用近。顏子豈不具德，以具德故膺教。」是王坦之直以「遠」為莊子的思想，「體遠」即等於道家之所謂「體道」。又與謝安書謂「箋曰之談，咸以清遠相許一，是直以「清遠」代表當時

的玄學。遠是對近而言。不囿於世俗的凡近，而遊心於虛曠放達之場，謂之遠。遠即是玄。這是當時士大夫所追求的生活意境。茲略就世說新語上有關的材料，簡錄在下面：

「晉文王（司馬昭）稱阮嗣宗至慎。每與之言，言皆玄遠。」〈卷上之上德行〉第一頁第四

「王戎云太保（王祥）……居在正始中，不在能言之列。及與言，理中清遠。」同上頁五

注「文字志曰，謝安字安石……弘粹通遠。」同上頁九

「會稽賀生（循），體識清遠。」同上言語第二〈第二頁〉二十三

注「陶氏教曰，侃字士衡……少有遠槩。」同上頁二十六

注「王中郎傳曰，坦之……祖東海太守丞，清淡平遠。」同上頁三十一

「傅嘏善言虛勝，荀粲談尚玄遠。」〈卷上之下文學〉第四頁九

注「中興書曰，萬（謝）善屬文……叙四隱四顯為八賢之論……其旨以處者為優，出者為劣。孫綽難之，以謂體玄識遠者，出處同歸。」同上頁二十七

「桓公伏甲設饌……謝之寬容，愈表於貌……桓憚其曠遠。」〈卷中之上雅量〉第六頁二十四

注「傅子曰……蝦友人荀粲，有清識遠志。」同上識鑒第七頁二十八

「裴令公……見山巨源如登山臨下，幽然深遠。」同上賞譽第八上頁三十六

「林下諸賢，各有僑才……康子紹，清遠雅正……咸子瞻，虛夷有遠志。」
卷中之下賞譽
第八下頁一

注「荀綽冀州記曰，喬（楊）字國彥，爽朗有遠意。」
同上品藻第
九頁十七

注「鄧粲晉紀曰……鯤（謝）有勝情遠槩。」
同上頁
十九

「支道林問孫公曰……君何如許掾？孫曰，高情遠致，弟子早已服膺。」
卷下之上賢媛
第十九頁十八
同上頁
二十四

注「晉陽秋曰，濤雅素恢達，度量弘遠，心存事外。」

在上面材料中所出的「遠」的觀念，不是孤立的觀念；而是與由玄學所流演出的其他觀念，處處相通的。遠是玄學所達到的精神境界，也是當時玄學所追求的目標。當時為了要「超世絕俗」，便由

人間而不知不覺地轉向山水，這樣就出現了山水畫。一個人當怡情山水時，可遠於俗情，暫時得到精

神的解脫解放。但山水究係一有形質之物；形質的本身，即是一種局限；精神在局限中即不得自由。

宗炳、王微，必須在山水的形質中發現它是靈，然後形質的局限性得以破除，主觀之精神，與客觀之靈，得同時超越而高舉。但蘊藏在山水形質中的靈，不是一般人所易把握得到；也不是經常可以把握得到。因為在形與靈的中間，總不能不感到有某種障壁的存在。現在郭熙提出一個「遠」的觀念來代替靈的觀念；此一延伸，是順着一個人的視覺，不期然而然的轉移到想像上。由這一轉移，而使山水的形質，直接通向虛無，由有限直接通向無限；人在視覺與想像的統一面。

中，可以明確把握到從現實中超越上去的意境。在此一意境中，山水的形質，烘托出了遠處的無。這並不是空無的無，而是作為宇宙根源的生機生意，在漠漠中作若隱若現地躍動。而山水遠處的無，又反轉來烘托出山水的形質，乃是與宇宙相通相感的一片化機。宗炳、王微們所追求的形中之靈，在這裡却可以當下呈現出來。追求形中之靈，使人類被塵煩所汙衊了的心靈，得憑此以得到超脫，得到解放，這是山水畫得以成立的根據。但靈是不可見的；而藝術則必須成為可見的形象。由遠以見靈，這便把不可見與可見的東西，完成了統一。而人類心靈所要求的超脫解放，也可以隨視線之遠而導向無限之中，在無限中達成了人類所要求於藝術的精神自由解放的的最高使命。魏晉人所追求的人生的意境，可以通過藝術的遠而體現出來。中國山水畫的真正意味乃在於此。

不過遠的意識，雖到郭熙而始明瞭；但山水畫對遠的要求，向遠的發展，則幾乎可以說是與山水畫有生俱來的。宗炳在山水中所要求的靈，是超世俗的精神，這即是遠。但他在技巧上是否達到此一要求，今日則無從推論。張彥遠歷代名畫記卷七載有梁蕭賁「曾於扇上畫山水，咫尺內萬里可知」。卷八載有隋展子虔「山川咫尺萬里」。卷九載有唐盧稜伽「咫尺間山水寥廓」。卷十載有朱審「工畫山水……平遠極目」。所以杜甫題王宰畫山水圖歌便特別說「尤工遠勢古莫比」。沈括夢溪筆談卷十七圖畫歌謂「荊浩開圖論千里」；又謂「江南中主時，有北苑使董源―一作善畫，尤工秋嵐遠景……其

後建業僧巨然，祖述源法：「幽情遠思，如睹異景。」由此可知郭熙所提出的三遠，乃山水發展成熟後所作的的總結。因為作者對於山水，是以遠勢得之；見之於作品時，主要是把握此種遠的意境。而遠勢中山水的顏色，都是各種顏色渾同在一起的玄色；而這種玄色，正與山水畫得以成立的玄學相冥合，於是以水墨為山水畫的正色，由此而得以成立了。我們可以說，山水畫中能表現出遠的意境，是山水畫得以出現，及它逐漸能成為中國繪畫中的主幹的原因。

第九節　向平遠的展開

郭熙所總結出的三遠，一直到郭熙為止，高遠深遠的景象，可以說是佔著相當的優勢。但是，山水畫得以成立的精神，實在是莊子的精神；這便無形中形成了山水畫的基本性格，無形中規定了山水畫發展的基本方向。「高」與「深」的形相，都帶有剛性的，積極而進取性的意味。「平」的形相，則帶有柔性的，消極而放任的意味。因此，平遠較之高遠與深遠，更能表現山水畫得以成立的精神性格。所以到了郭熙的時代，山水畫便無形中轉向平遠這一方面去發展。郭熙對平遠的體會是「沖融」、「沖澹」，這正是人的精神，得到自由解脫時的狀態，正是莊子、魏晉玄學，所追求的人生狀態。而此一狀態，恰可於山水畫的平遠的形相中得之，於是平遠較之高遠深遠，更適合於藝術家的心靈的要

求了。所以宋劉道醇聖朝名畫評謂「觀山水者尚平遠曠蕩」。而虞集道園學古錄卷二十八江貫道江山

平遠圖亦指出「險危易好平遠難」。

沈括夢溪筆談卷十七謂「度支員外郎宋廸工畫，尤善爲平遠山水」；並於圖畫歌中謂「宋廸長於

遠與平」。謂李成「所畫山林，藪澤平遠」。又宋郭若虛圖畫見聞誌卷一論三家山水有謂「烟林平遠之

妙，始自營丘李成。」宋劉道醇聖朝名畫錄山水林木門神品條下亦謂「觀成所畫，然後知咫尺之間，

奪千里之趣。」宣和畫譜卷十一謂許道寧「時時戲拈筆而作寒林平遠之圖……而筆法蓋得於李成。」

郭熙既有此遠的自覺，則其作畫特追求遠意，自不待論。黃山谷豫章黃先生文集卷十二題鄭防畫夾謂

「能作山川遠勢，白頭唯有郭熙」。而郭熙的山川遠勢，亦以平遠爲多。蘇子由欒城集卷十五書郭熙

橫卷有「慘澹百里山川橫」之句；而次韻子瞻題郭熙平遠二絕，有「亂山無盡水無邊」之句。郭熙在

林泉高致畫訣中亦多言及平遠。如「夏山松石平遠」，「秋山晚照，秋晚平遠」，「雪溪平遠」，又曰

「風雪平遠」。林泉高致中的畫格拾道，是郭思記自己父親的畫蹟的，中謂「烟生亂山，生絹六幅，

皆作平遠，亦人之所難。一障亂山，幾數百里……令人看之意興無窮，此圖乃平遠之物也。」「朝

陽樹梢縑素橫長六尺許，作近山遠山……以旁達于向後平遠林麓……。」即此亦可證明郭熙於三遠

之中，特趣於平遠。爾後以元季四大家爲法乳的文人畫，除王蒙常表現而爲高遠深遠（如青卞隱居

外，率皆以平遠爲變化的基底。

後於郭熙的韓拙，在其山水純全集論山條下，引郭熙三遠之說後，更謂「愚又謂三遠者，有近岸廣水，曠濶遙山者，謂之濶遠。有烟霧暝漠，野水隔而髣髴不見者，謂之迷遠。景物至絕，而微茫縹渺者，謂之幽遠。」按韓氏所補充之三遠，實可包括於平遠之內，無特別意義。

第十節　創作時精神的專一精明

前面主要是把郭熙的內外交養的工夫，及他體驗所得的結論，作了簡單的陳述。先有內在的精神修養，然後能對山水作美地觀照，在第一自然中，洞見出第二自然。在第一自然中洞見出第二自然，然後能擴充內在的精神，並使其能因自然的形相而具體化、明淨化。要把內外交養所形成的藝術地潛像與潛力表現出來，當然有待於技巧的修習；郭熙在這一點上，總結了前人和他自己的經驗，有深切地陳述，開啓爾後無限的法門；原書具在，這裡暫時略去，無待重複。這裡所應特別指出的是，要把由修養所得的藝術地潛像與潛力，通過技巧以創造出作品，尚須有一段精神，把潛像潛力，凝注於媒材（紙、帛、筆、墨）之上；這樣才可以使潛像潛力，通過媒材而發揮出來，恰如心中所追求所把握的一樣。否則主觀的潛像、潛力，與客觀的作品，因精神的不能內外貫澈而發生游離，於是心手

不能相應，精神與作品不能相應，終至於內在的潛像潛力，亦歸於萎縮。郭熙恰好把創作時如何能使精神由內向外，一氣貫澈下來，以泯除此種游離，很深切地說出來了。

山水訓：

「凡一境之畫，不以大小多少，必須注精以一之；不精，則神不專。必神與俱成；神不與俱成，則精不明。必嚴重以肅之；不嚴則思不深。必恪勤以周之；不恪則景不完。故積惰氣而強之者，其迹輭懦而不決，此不注精之病也。積昏氣而汩之者，其狀黯猥而不爽，此神不與俱成之弊也。以輕心挑之者，其形脫略而不圓，此不嚴重之弊也。以慢心忽之者，其體疎率而不齊，此不恪勤之弊也。故不決，則失分解法 按分解法，殆指筆墨之淺深輕重而言。不圓，則失體裁法 按體裁法者，殆指形體之完備而言。不齊，則失緊慢法 按緊慢法者指最後之修潤而言。不爽，則失瀟洒法 按瀟洒法者殆指筆墨之揮洒自如而言。

郭思在此段話的後面，述其父平日作畫的實際情形，以資印證：

「思平昔見先子作一二圖，有一時委下不顧，動經一二十日不向。再三體之，是意不欲。意不欲者，豈非所謂惰氣者乎。又每乘興得意而作，則萬事俱忘。及事汩志撓，外物有一（或當作翳，遮蔽之意），則亦委而不顧。委而不顧者，豈非所謂昏氣者乎？凡落筆之日，必明窗淨几，焚香左右，精筆妙墨，盥手滌硯，如見大賓，必神閒意定，然後為之。豈非所謂不敢以輕心挑之

者乎？已營之，又徹之；又增之，又潤之；一之可矣，又再之。再之可矣，又復之。每一圖必重複終始，如戒嚴敵，然後畢；此豈非所謂不敢以慢心忽之者乎。」

按所謂「注精以一之」，是指精神完全集中於作畫之上的狀態而言。精神專注，則醞釀易成熟。醞釀易成熟，則精神自專注。精神專注，則心力聚注於筆墨之上，能使其淋漓酣暢。所謂「神與俱成之」，是指胸中丘壑，歷歷分明，隨筆墨而俱成於紙、帛之上；如此，則精神照澈於筆墨之上，無昏暗猥瑣之弊。以上二項，合而言之，即是要達到他在畫意中所謂「境界已熟，心手相應；方始縱橫中度，左右逢源。」所謂「嚴重以肅之」，是指認眞的態度而言，即所謂「執事敬」。敬則精神由凝集而透於創作對象之中，對於對象能作深切而完整的把握。所謂「恪勤以周之」，是指一圖初就，精神轉入於欣賞、批判者之地位，再三對作品加以反省，加以修飾。爾後文人畫所發生的流弊，郭熙在這裡實指出了根本的原因，及其昇進的方法。

此外，郭熙除主張「身即山川而取之」以外，並主張取法古人。但「必兼收並覽，廣議博考，以使我自成一家。」此即是在傳承中的創造。又主張取資於「晉唐古今詩什」，以爲浚發心靈，開闊意境之助。並時，及此後的畫論雖多，然平實周到而深切，殆無能出郭氏畫論範圍之外的。

附　註

註　一：見圖畫見聞誌卷四。

註　二：欒城集卷十五。

註　三：同上。

註　四：豫章黃先生文集卷二一。

註　五：同上卷十二。

註　六：道園學古錄卷二十八。

註　七：莊子天下篇莊子的自述。

註　八：見莊子逍遙遊。

註　九：以上皆見莊子天下篇。

註　十：見文心雕龍附會篇。

註十一：下店靜市著支那繪畫史研究：一，支那山水畫之起源與其本質頁十三。

註十二：同上。

註十三：皆見莊子逍遙遊。

第九章 宋代的文人畫論

第一節 山水畫與歐陽修的古文運動

宋代專門論畫的書，除郭熙的林泉高致外，其著名者，尚有米芾的畫史，郭若虛的圖畫見聞誌，韓拙的山水純全集，蔡京蔡卞所編的宣和畫譜（註一）及南宋鄧椿的畫繼，李澄叟的畫山水訣。其中米芾自標逸格，獨闢蹊徑。而持論甚儉，亦甚偏。鄧椿謂「元章心眼高妙，而立論有過中處」（註二），誠為確論。圖畫見聞誌，宣和畫譜及畫繼，為研究畫史的主要資料；但郭若虛及鄧椿，在畫論上無所發明。宣和畫譜，叙述比較詳明，而選擇則已挾有黨人私見。畫繼卷第九論遠項下謂「至徽宗專尚法度，乃以神、逸、妙、能為次」，徽宗本人，所重者實為能格及彩色，此因其地位使然。京卞二人，希旨著書，議論略無特見。韓拙「山水純全」之名，至有意義；然其內容已開後人論畫者轉相抄襲之風。李澄叟的畫山水訣，實亦抄襲成篇，未見精詣。所以在這裡只好略去；轉而注意到一群文人所涉及的畫論。鄧椿畫繼卷第九論遠謂：

「畫者文之極也。。。。。故古今文人，頗多著意⋯⋯唐則少陵題詠，曲盡形容。昌黎作記，不遺毫髮。本

又謂：

蘇轍欒城後集卷廿三歐陽文忠公神道碑：

「自退之以來，五代相承，天下不知所以為文。祖宗之治，禮文法度，追跡漢唐。而文章之士，楊劉而已。及公之文行於天下，乃復無愧於古。」

宋史卷三百十九歐陽修傳：

「宋興且百年，而文章體裁，猶仍五季餘習。鏤刻駢偶，淟涊弗振。士因陋守舊，論卑氣弱。蘇舜元、舜欽、柳開、穆脩輩，咸有意作而張之，而力不足。修游隨，得唐韓愈遺稿於廢書簏中，讀而心慕焉。」

我在這裡應進一層指出，不僅山水畫到了北宋，已普及於一般文人；並且北宋以歐陽修（永叔・一○七一—一○七二）為中心的古文運動，與當時的山水畫，亦有其冥符默契，因而更易引起文人對畫的愛好。；而文人無形中將其文學觀點轉用到論畫上面，也規定了爾後繪畫發展的方向。

朝文忠歐公，三蘇父子，兩晁弟兄，山谷、后山、宛邱、淮海、月巖，以至漫仕、龍眠，或品評精高，或揮染超拔。然則畫者，豈獨藝之云乎…其為人也多文。雖有不曉畫者寡矣。其為人也無文，雖有曉畫者寡矣。」

「公之於文，天材有餘，豐約中度。雍容俯仰，不大聲色，而義理自勝。」

「或疑六一居士詩，以為未盡妙，以質於子和。子和曰，六一詩只欲平易耳。」

由上所錄的簡單材料，可以了解，宋代古文運動，實收功於歐陽修。他雖力追韓愈，但文體與韓愈並不相同。雍容，平易，而意境深遠，實係他的詩文特色。由歐陽修所復興的古文，其文體並非都與歐陽修一樣；但有一共同之點，即是重視內容，並重視內容與形式的諧和，此即後來方望溪所提出的義（與義相合的內容）法（與義相諧和的形式）。而在形式上，擺脫駢儷四六餘習，以平實代陵怪，以跌宕氣味代詞藻的舖陳。宋初楊劉的西崑體，在藝術性格上，實通於由唐大小李將軍所創格的金碧山水。西崑體後，由歐陽修知貢舉時所抑屈的險怪一路，實通於王洽們的撥墨，此即蘇軾所說的「不似狂花生客慧」（註三）的狂花客慧。而由歐陽修收其成效的古文，正通於山水畫中的三遠。歐本人是平遠型的。曾鞏則平遠中略增深遠。王安石則高遠中帶有深遠。蘇洵走的是深遠一路。而蘇軾，蘇轍，則都是在平遠中加入了深遠與高遠。黃山谷的詩，則由深遠而歸於平遠。後來董其昌們由平遠而提倡「古淡天真」，以此為山水畫的極詣，這實際也是古文家的極詣，而他也正是提倡八大家古文的人。因為山水繪畫的真精神，與古文及與古文相通的詩，有冥合之處，所以自歐陽修起的一群文人，由其對詩文的

修養以鑒賞當時流行的山水畫，常有其獨得之處，並曾霑漑到以後的畫論。至於他們中間有些人以作

詩作文之法，直接從事於畫的創作，開創所謂文人畫的流派，其在畫史上的意義，更不待論。黃山谷蘇

李畫枯木道士賦中說「取諸造物之鑪錘，盡用文章之斧斤」（豫章黃先生集卷一）正說出了此中的消息。

在宋代名家詩文集中，詠畫題畫的詩，大概以歐陽修爲最少。詩中正式談到畫的，只能算盤車圖

古詩一首，中有謂：

「古畫畫意不畫形，梅詩詠物無隱情。忘形得意知者寡，不如見詩如見畫。」（註四）

他這詩中的梅是指梅堯臣（聖俞）。歐平生於詩最推重蘇子美梅聖俞兩人。詩話（註五）中曾引聖

俞對詩的主張是「必能狀難寫之景，如在目前；含不盡之意，見於言外。」上一句，說明了詩實通於

畫。然所謂難寫之景，乃指「形」後之「意」之「情」而言。能狀難寫之景，同時即含有不盡之意。

梅對詩的主張，實與重傳神而不重形似的畫的傳統相合，所以歐陽修在上引盤車圖詩中，把畫和梅氏

的詩，說在一起。歐陽修對於畫的較具體地看法，則試筆一卷中有鑒畫文一首，茲錄於下：

「蕭條淡泊，此難畫之意。畫者得之，覽者未必識也。故飛走遲速，意淺之物易見；而閑和嚴靜趣

遠之心難形。若乃高下響背，遠近重複，此畫工之藝耳，非精鑒者之事也。不知此論爲是不？余非

知畫者；強爲之說，但恐未必然也。然世自謂好畫者亦未必能知此也。此字不乃傷俗耶。」（註六）

蕭條淡泊，閑和嚴靜趣遠之心，此乃中國山水畫的極詣，也是歐陽修所提倡的古文的極詣；他自己的文章，正以此為歸趣；而他評梅聖俞的詩是「覃思精微，以深遠閑淡為意」（註七），正與他此處對畫的鑒賞所持的觀點相通。蕭條淡泊，乃莊學的意境。在這種地方，實有莊學精神在歐梅兩氏的血液中流動。我說當時的山水畫與古文，有其冥符默契的地方；而當時文人論畫，常以其文學上的心得為背景，決非偶然的。

第二節　蘇氏兄弟

(1) 東坡的常理與象外

宋代文人畫論，應以蘇軾（字子瞻，自號東坡居士・一〇三六——一一〇一）為中心。

他在四菩薩閣記中有謂：

「始吾先君（蘇洵）於物無所好，燕居如齋，言笑有時。顧嘗嗜畫，弟子門人無以悅之，則爭致其所嗜，庶幾一解其顏。故雖為布衣，而致畫與公卿等。」（註八）

在蘇老泉（洵）的嘉祐集中，只有卷十四吳道子畫五星贊，談到了畫，而認為「唯是五星，筆勢莫高。」他對畫的嗜好，可能和唐中葉以後，大批畫人，隨唐室的播遷而避難入蜀，在蜀留下了大批

的畫蹟，有其關係。蘇軾是天才型的文學家；生在嗜好繪畫的家庭，與當時的大畫家文與可（同）爲

親戚；與李公麟（伯時）、王詵（晉卿）、米芾爲朋友；與郭熙、李迪，同時相接；所以他的能畫，

知畫，無寧是當然的。他在石氏畫苑記中說：「余亦善畫古木叢竹」（文集事略卷四十九），這是他以

能畫自許。對於他並不十分友好的朱元晦，在跋張以道家藏東坡枯木怪石中謂「蘇公此紙，出於一時

滑稽詼笑之餘，初不經意。而其傲風霆，閱古今之氣，猶足以想見其人也。」（朱文公文集卷八十四）

此亦可證他自負之決非偶然。在次韻李端叔謝送牛戩鴛鴦竹石圖詩中說「知君論將口，似余識畫眼」

（蘇文忠公詩集卷三十七），是他以知畫自許。而他對畫的基本觀點，乃是來自對詩的基本觀點。所

以他在書鄢陵王主簿所畫折枝二首（同上卷二十）中謂「詩畫本一律」。但此詩中「論畫以形似，見與

兒童鄰。賦詩必此詩，定知非詩人。」的四句，對後來文人畫所發生的影響爲最大，所受的誤解亦最

多，這我在第三章釋氣韻生動中，已經說到了。爲得了解他對畫的基本看法，首應注意到他的淨因院

畫記，茲錄此記前一段如下：

「余嘗論畫，以爲人禽宮室器用，皆有常形。至於山石竹木，水波煙雲，雖無常形而有常理。常

形之失，人皆知之。常理之不當，雖曉畫者有不知；故凡可以欺世而取名者，必託於無常形者

也。雖然，常形之失，止於所失，而不能病其全。若常理之不當，則舉廢之矣。以其形之無常，是

其理不可不謹也。世之工人，或能曲畫其形；而至於其理，非高人逸士不能辨。與可（文同）

之於竹石枯木，真可謂得其理者矣。如是而生，如是而死，如是而攣拳瘠蹙，如是而條達遂茂，

根莖節葉，牙角脈絡，千變萬化，未始相襲，而各當其處，合於天造，厭（滿足）於人意，蓋達

士之所寓也歟？」（註九）

蘇氏上面這段話中，首先值得注意的是，他說水波煙雲無常形，這是容易了解的；但山石竹木，為什

麼是無常形呢？他所說人禽等有常形，指的是客觀上有一定的規準；如畫某人某禽，某宮某室，人可

責其似與不似，合與不合。而自然風景，則可由畫者隨意安排、創造，觀者不能以某一固定之自然風

景責之，故曰無常形。此與顧愷之「凡畫人最難」的話，恰恰相反。然蘇氏此語，乃反映山水畫爛熟

以後的當時情形。就蘇氏的話看，山水畫爛熟以後，一是有人取便於無常形的山水畫以售欺；另一是

刻意於形似而遺其意。所以他特舉出「常理」二字，以救當時因山水畫泛濫而來的流弊。

其次，他所說的「常理」，不是當時理學家所說的倫理物理之理。因為倫理物理，都有客觀而抽

象的規範性，原則性。他所說的常理，實出於莊子養生主庖丁解牛的「依乎天理」的理，乃指出於自

然地生命構造，及由此自然地生命構造而來的自然地情態而言。他說「如是而生，如是而死，……各當

其處，合於天造」，正是這種意思；這即是他所說的常理。因此，他的所謂常理，與顧愷之所說的

「傳神」的神，和宗炳所說的「質有而趣靈」的靈，乃至謝赫所說的「氣韻生動」的氣韻，及他所說的「造

化」，實際是一個意思。今人鄭昶中國畫學全史三一三頁引有宋張放禮如下的一段話：「惟畫造其理

者，能因（物）性之自然，究物之微妙，心會神融，默契（物之）動靜，察於一毫（按指某物之特徵

特點），投乎萬象。（按此一毫乃物之理、性、神，故可通於物之全體。）則形質動蕩（形與神相融，

有與無相即，故動蕩）。氣韻飄然矣（按造其理，即得其氣韻。氣韻是神，是靈，故飄然）。一也正證

明我上面對常理所作的解釋。所以宋代對畫所提出的理字，乃與「傳神」一脉相傳，並無鄭昶所說的

「宋人圖畫之講理，實爲其一種解放」（原著三一三頁）的意味。因爲窮究到根源之地，無所謂解放

不解放的問題。由此可以了解蘇氏提出常理一詞，乃是要在自然之中，畫出它所以能成爲此種自然的。

生命，性情，而非如一般人所畫的，只是塊然無情之物。歸到極究的說，是要把自然畫成活的。因爲

是活的，所以便是有情的。因爲是有情的，所以便能寄託高人達士們所要求得到的解放，安息的感情。

再用西方的名言說，是要求突破山水的第一自然而畫出它的第二自然來。這種第二自然，是由突破形

似的第一自然而來，所以他又稱之爲象外。他在題王維吳道子畫的詩（註十）中說「吳生雖妙絕，猶

以畫工論。摩詰得之於象外，有如仙翮謝籠樊。」他題文與可墨竹的詩說「詩鳴草聖餘，兼入竹三

昧。時時出木石，荒怪軼象外。」（註十一）上引淨因院畫記，正指的是文與可在淨因院所畫的竹而言。所謂「軼象外」，即是突破了形似，以得出了竹的「常理」。

文與可從竹木的「象外」而得到竹木的常理，並不是眞的一開始便在象外去追求；而只是深入於竹木的形象之中，得到竹木的性情——特性，而自然地將其擬人化，因而把自己所追求的理想，即融化於此擬人化的形象之中。；此時之象，是由美地觀照所成立，非復常人所見之象，這便是「象外」的常理。蘇氏在墨君堂記中說：

「……然與可獨能得君（竹）之深，而知君之所以賢。雍容談笑，揮洒奮迅，而盡君之德，稚壯枯老之容，披折偃仰之勢，以觀其操。崖石犖确，以致其節。得志遂茂而不驕；不得志，瘁瘦而不辱。群居不倚，獨立不懼。與可之於君，可謂得其情而盡其性矣。」（註十二）

得其情而盡其性，即是得其常理。

(2)「身與竹化」與「成竹在胸」

但文與可何以能得竹之情而盡竹之性呢？因爲與可是「高人逸才」。所謂高人逸才，是精神超越於世俗之上，因而得以保持其虛靜之心。因爲是虛靜之心，竹乃能進入於心中，主客一體。此時不僅是

竹擬人化了，人也擬竹化了；此即莊子齊物論中的所謂「物化」。由此而所畫的竹，即能得其性情。

蘇氏在書晁補之所藏與可畫竹三首詩中之一說：

「與可畫竹時，見竹不見人。豈獨不見人，嗒然遺其身。其身與竹化，無窮出清新。莊周世無有，誰知此凝神。」（註十三）

蘇氏從莊周的物化意境中，得出畫的奧秘，所以他真能探到藝術精神的根源了。「其身與竹化」的物化，最是藝術上的重要關鍵。宣和畫譜卷七李公麟（伯時）條下有謂「公麟初喜畫馬，大率學韓幹，略有增損。有道人教以不可習，恐流入馬趣；公麟晤其旨，更爲佛道，尤佳。」畫馬之所以會流入馬趣，是因爲身與馬化才可以畫得好。又說公麟所畫山水，「皆其胸中所蘊」。所以畫山水的人，一定要胸有丘壑。

但這中間還有一個大問題，即是胸有丘壑，必須先有一個虛靜之心，以作「非爲主觀地主體」。東坡在書王定國所藏王晉卿畫著色山二首之一的詩中，正說出了這一點：「煩君紙上影，照我胸中山……我心空無物，斯文何足關。君看古井水，萬象自往還。」（註十四）所以必須先有虛靜如古井水之心，然後能身與竹化。身與竹化，實際是竹在自己精神之內，呈現出活生生地竹，而將其表現出來；所以表現出來的，也是活生生地竹。蘇氏郭祥正家醉畫竹石壁上，郭作詩爲謝，且遺二古銅劍詩，把他自

中國藝術精神

三六二

己的這種創作歷程說得很清楚。

「空腸得酒芒角出，肝肺槎牙生竹石。森然欲作不可回，吐向君家雪色壁。」（註十五）

飲酒微醉時，對人生塵俗之累，常可得到暫時的解脫。美地意識，常常是在這種解脫狀態下顯現出來，

所以酒與詩與畫，常結有不解之緣。黃山谷蘇李畫枯木道士賦中有謂「滑稽於秋兔之毫，尤以酒而能

神。」（註十六）又題子瞻畫竹石詩中「東坡老人翰林公，醉時吐出胸中墨」（註十七），也正說出

了這一點。內在化了的竹，形成創作的衝動，竹的帶有生命感的形相，自會很快的自內噴薄而出。

後來周必大題張光寧所藏東坡畫，引用了上詩之後，接着說「英氣自然，乃可貴重。五日一石，豈

知此耶。」（註十八）但蘇氏把此一歷程說得最完全的要算記文與可畫竹的篔簹谷偃竹記，茲節錄如

下：

「竹之始生，一寸之萌耳，而節葉具焉。自蜩腹蛇蚹（按指筍籜而言），以至於劍拔十尋者，生

而有之也。今畫者乃節節而為之，葉葉而累之，豈復有竹乎？故畫竹者必先得成竹於胸中，執筆

熟視，乃見其所欲畫者，急起從之，振筆直遂，以追其所見，如兔起鶻落，少縱則逝矣。與可之

教予如此。余不能然也，而心識其所以然。夫既心識其所以然，而不能然者，內外不一，心手不

相應，不學之過也。」（註十九）

生命是整體的。能把握到竹的整體，乃能把握到竹的生命。但在精神上把握竹的整體生命，不是來自分解性地認知，而是來自反映於精神上的統一性地觀照。將觀照所得的整體地對象，移之於創造，却須將觀照付之於反省，因而此時又由觀照轉入到認知的過程，以認知去認識自己精神上的觀照，乃能將觀照的內容通過認知之力而將其表現出來。由觀照的反省而轉入認知作用以後，則原有的觀照作用將後退；而由觀照所得的藝術地形相，亦將漸歸於模糊；所以必須「急起從之，振筆直遂，以追其所見。」莊子中所說的「運斤成風」，「解衣磅礴」，正是這種創造情形的描述。這是一個偉大地藝術家，能確切說出了自己這種偉大地經驗。而蘇氏在書蒲永昇畫後中所說孫知微畫水的情形，是「始知微

（孫）欲於大慈寺壽寧院壁作湖灘水石四堵，營度經歲，終不肯下筆。一日倉卒入寺，索筆切急。奮袂如風，須臾而成，作輪瀉跳蹙之勢，洶洶欲奔屋也。」（註二十）正是同一經驗。蘇氏在臘日遊孤山訪惠勤惠思二僧詩的尾兩句說「作詩火急追亡逋，清景一失後難摹」，正是「詩畫本一律」的確切證明。但這中間要在技巧上達到莊子所說的得乎心而應乎手的要求，因而有待於由巧而進於忘巧的學習。這在蘇氏已經說得非常明白了的。他在衆妙堂記中對於技與學的極誼，有深刻地描述，足以與莊子相發明。記中有一段說：

「子亦見夫蝸與雞乎？蝸登木而號，不知止也。雞俯而啄，不知仰也；其固也如此。然至其蛻與。

伏也，則無視無聽，無飢無渴，默化於慌惚之中，而候伺於毫髮之間，雖聖智不及也。是豈技與習之助乎。」（註二十一）

上面這段話，是由技與習而進於忘其爲技與習，這正是莊子養生主技而進乎道的精微比擬。由此可知

蘇氏對於莊學是下過潛移默化地工夫的。

(3)「追其所見」與「十日畫一石」。

但是郭熙在林泉高致的畫訣中，有下面一段話，似乎和東坡的意思恰恰相反。郭氏的話是：

「畫之志思，須百慮不干，神盤（聚）意豁。老杜詩所謂五日畫一水，十日畫一石，能事不受相

戀逼，王宰始肯留眞跡，斯言得之矣。」

這種相反，只是表面的相反。郭所說的百慮不干，神盤意豁，正是莊子所說的虛靜之心，用另一語言的陳述；必如此，乃能將所要創作的山水，先在自己的精神中呈現，而使自己的精神能山水化；郭氏所說的「歷歷羅列於胸中」，「自然布列於心中」者是。這也可以說是創作動機，至此而醞釀成熟。在此醞釀成熟之時，郭熙還是要振筆直追的。但山水是大物，不同於木、竹小物的可一氣呵成。更加以郭熙畫山水，反對當時畫工「畫山則峯不過三五峯，畫水則波不過三五波」的情形，而必須盡山水深厚遠曲之致；這便更不能一氣呵成了。即是一幅山水畫的創造，不能僅憑一次反映在精神上的觀照對

象。即可完成。若一次在精神上的觀照對象已經後退，或超出於一次觀照對象的範圍，而仍勉強繼續畫

下去，則所畫的將正如東坡所說的「節節而爲之，葉葉而累之」，片斷地生湊上去；由統一性而來的山

水精神，當然隱沒而不可見，這便會成爲生湊的死山死水。所以郭熙必待已萌的俗慮，再次得到澄

清；受到俗慮干擾的神與意，再得到集中（盤）與開朗（豁），於是所要創作的山水，再一度地，入於精

神上的觀照之中，山水與精神融爲一體，這是畫機醞釀的再一次的開始。

由第一次到第二次，中間可能要五日，可能要十日，這才是五日畫一水，十日畫一石的眞意。郭思說

他的父親「作一二圖，有一時委下不顧，勤經一二十日不問」；「又每乘興得意而作，則萬事俱忘」；

正說的是這種情形。但郭思的理解不深，在語言的次序上弄顛倒了；應當說爲「到萬事俱忘時，則乘

興而作」。「乘興」的「興」，即是醞釀成熟的創作動機；這是由萬事俱忘而來的。總之，郭熙所說

的經驗，和東坡所說的經驗，完全相同，但是所說的繪畫的對象不同。後來的文人畫，有的不能得

東坡立言的本旨，而徒把東坡所說的文與可畫竹的情形，移用之於畫山水；有工力者固可以表現出一

種逸氣，而不能不失之於單薄；無功力者便成爲野狐外道了。

（４）變化與淡泊

藝術必然要求變化，蘇東坡當然也重視變化。被畫的對象——竹木，山水，它們的精神，性情，

生命感，皆由變化而見。並且有生命感的東西，也自然有變化。僅形似而不能深入進去把握住對象的精神，性情，畫的便是死的，或者只是浮煙瘴墨，這便沒有變化。或者只是沒有生命內容的虛僞地變化。所以蘇氏要求突破形似以洞察出對象的精神、性情，和他所要求的豐富地變化，是一事的兩面。這種變化的藝術效果，或稱爲「清新」，尤其是稱爲「神逸」。所以他一則說「其身與竹化，無窮出清新。」再則說「子舟之筆利如錐，千變萬化皆天機。」（註二二）三則說「千變萬化，未始相襲。」

（註二三）而他在書蒲永昇畫後中，說得更清楚：

「……唐廣明、禧宗改乾符六年爲廣明元年中，處士孫位，始出新意，畫奔湍巨浪，與山石曲折，隨物賦形，盡水之變，號稱神逸。……近歲成都人蒲永昇，嗜酒放浪，性與畫會，始作活水，得二孫本意

……如往時董羽，近日常州戚氏畫，世或傳寶之。如董戚之流，可謂死水。未可與永昇同年而語也。」（註二四）

但蘇氏的所以知畫，實因其深於莊學。莊學的精神，必歸於淡泊。所以蘇氏雖天才超逸，能盡詼詭譎怪之變；然一如他的前後赤壁賦一樣，一變原係濃麗的賦體，爲蕭疏雅淡之文。因此，他論畫的極誼，也必會歸結到這一點上面來；這也可以說是由中國自然畫的基本性格而來的歸結。

「邊鸞雀寫生，趙昌花傳神。何如此兩幅，疏淡含精勻。」（註二五）

「永禪師書，骨氣深穩，體兼衆妙。精能之至，反造疏淡。如觀陶彭澤詩，初若散緩不收。

反覆不已，乃識奇趣。」（註二六）

「予嘗論書，以謂鍾王之迹，蕭散簡遠，妙在筆畫之外。……李杜之後，詩人繼作。雖間有

遠韻，而才不逮意。獨韋應物柳宗元，發纖穠於簡古，寄至味於淡泊，非餘子所及也。」

（註二七）

李成的喜畫寒林，文與可及蘇氏的喜畫竹石枯木，以及許多人在山水畫中，多畫秋嵐夕照，殆皆爲其

易得蕭疏淡泊之趣，最與中國自然畫得以成立的基本性格相湊泊的關係。

(5)蘇子由與文與可

蘇東坡的弟弟蘇轍字子由（一〇三九—一一一二）。東坡在筼簹谷偃竹記中說「子由未嘗畫也，

故得其意而已。」（註二八） 子由在汝州龍興寺修吳畫殿記中有謂「余先君宮師（蘇洵），平生好

畫。家居甚貧，而購畫尚若不及。余兄子瞻，少而知畫，不學而得用筆之理。轍少聞其餘；雖不得深

造之，亦庶幾焉。」（註二九） 由此可知子由是自命爲能知畫的。他在同記中謂「蓋道子之迹比范

（瓊）趙（公祐）爲奇，而比孫遇爲正。其稱畫聖，抑以此耶？」孫遇是「縱橫放肆，出於法度之

外」，黃休復益州名畫記中列爲最上等的逸格，子由在此記中，曾加以承述。然他以「較孫遇爲正

的吳道子爲能盡畫的極詣；這是在逸格中本有超逸與縱逸兩路；而特有取於縱

逸。這種態度，如後所述，可能受有文與可的影響。文與可之女，是蘇子由的子婦；他們交往之深，

是不難想見的。

因子由與文與可（同，一○一八—一○七九）有這種特殊關係，爲得了解文與可，則蘇子由對與

可的敘述，是特別值得注意的。他的墨竹賦說：

「與可以墨爲竹，視之良竹也。客見而驚焉，曰：今子研青松之煤，運脫兔之毫。睥睨壁堵

振洒繪綃。須臾而成，鬱乎蕭騷。曲直橫斜，穠纖庳高。窈造物之潛思，賦生意於崇朝。子誠有

道者耶？與可聽然而笑曰，夫予之所好者道也，放乎竹矣。始予隱乎崇山之陽，盧乎脩竹之林。

視聽漠然，無槩乎予心。朝與竹乎爲游，暮與竹乎爲朋。飲食乎竹間，偃息乎竹陰。觀竹之變

也多矣。……追松柏以自偶，窃仁人之所爲，此則竹之所以爲竹也。始也余見而悅之。今也悅之

而不自知也。忽乎忘筆之在手，與紙之在前，勃然而興，而脩竹森然。雖天造之無朕，亦何以異

於茲焉。客曰，蓋予聞之，庖丁，解牛者也，而養生者取之。輪扁，斲輪者也，而讀書者與之。

萬物一理也。其所從爲之者異爾。況夫夫子之託於斯竹也，而予以爲有道者則非耶？與可曰唯

唯。」（註三十）

上文敘述文與可因好道而托於竹，及其由愛竹而畫竹的過程，無形中是莊子對技而進乎道的更爲明晰的描寫。所謂「悅之而不自知」，即子瞻所稱與可的「其身與竹化」。子由在元豐二年祭文與可學士文中有謂：

「昔我愛君，忠信篤實……發爲文章，實似其德。風雅之深，追配古人。翰墨之工，世無擬倫。人得其一，足以自珍。縱橫放肆，久而疑神。晚歲好道，耽悅至理。洗濯塵翳，湛然不起。」

（註三十一）

元祐七年，又有祭文與可學士文一首中有謂：

「文如西京，雅詩楚詞。雲溶泉清，心恬手柔。隸草縱橫，毫墨之餘。遇物賦形，怪石欃列。翠竹羅生，得於無心，見者自驚……世在熙寧，士銳而翾。利誘于旁，奔走傾旋。公居其間，澹乎忘言。」（註三十二）

從上所述，可以了解文與可的高尚地人格，淡泊地情操，這都是他畫竹的基本條件。而他的畫竹，乃是將「身與竹化」的自己的精神，畫了出來。雖經過了對自然的愛好與融和，但下筆時並非對自然作客觀的摹寫，所以這才會能得之無心，不期然而然的走向放逸的一路。但文與可的放逸，依然是通過法度，然後忘其法度；並非如孫遇的出於法度之外。這只看文與可的彭州張氏畫記即可明其旨趣。

茲簡錄如下：

「蜀自唐二帝西幸，當時隨駕以畫待詔者，皆奇工。故成都諸郡，寺宇所存諸佛菩薩羅漢等像之處，雖天下能號爲古蹟多者，盡無如此地所有矣……近世所習淺陋，寂然不聞其人。此無他，蓋苟於所利，而不自取重；其所爲之，技耳。獨天彭張氏，能嗣守道人之學。用筆設色，氣韻標置，未嘗輒自奔放，惟一謹於良法，不爲世俗之心所怵，誠可尚也。」（註三三）

上面一段話，一方面是說明畫家的人格，決定畫家的成就。一方面是矯「輒自奔放」之失，教學者應先在法度上用功夫。他自己的放逸，正由法度上的功夫，到了極點時，便忘去法度，忘去技巧而來的。

第三節　黃山谷

⑴畫與禪與莊

黃庭堅字魯直，自號山谷道人（一〇四五—一一〇五）。鄧椿畫繼卷第九論遠項下有謂「予嘗取唐宋兩朝名臣文集，凡圖畫紀錄，考究無遺；故於群公略能察其鑒別。獨山谷最爲精嚴。」而山谷在題趙公佑畫中有云：

「余未嘗識畫。然參禪而知無功之功；學道而知至道不煩；於是觀圖畫悉知其巧拙功楛，造微入妙。然此豈可爲單見寡聞者道哉。」（註三十四）山谷自謂因參禪而識畫，此或爲以禪論畫之始。山谷於禪，有深造自得之樂。但他實際是在參禪之過程中，達到了莊學的境界，以莊學而知畫，並非眞以禪而識畫。莊子由去知去欲而呈現出以虛、靜、明爲體之心，與禪相同；而「無功之功」，即莊子無用之用。至道不煩，即老莊之所謂純，所謂樸；這也是禪與莊相同的。所以莊子以鏡喩心，應帝王「至人之用心若鏡，不將不迎，應而不藏，故能勝物而不傷」。禪家亦有以鏡喩心的。燉煌寫本南宗頓教最上大乘摩訶般若波羅密經六祖惠能大師於韶州大梵寺施法壇經，已載有黃梅五祖弘忍座下神秀上座「身是菩提樹，心如明鏡臺。時時勤拂拭，莫使有塵埃」的一偈；或者此偈爲神秀所無，但其出現於唐代禪宗鼎盛之時，自有它的重大意義。此偈並不是受有莊子的影響而將心喩爲鏡；乃是在修持的過程中所吾到的虛、靜、明的心，不期然而然地以鏡作喩，遂與莊子冥符巧合。

但莊與禪的相同，只是全部工夫歷程中中間的一段；而在起首的地方有同有不同，所以在歸結上便完全各走各人的路。莊學起始的要求無知無欲，這和禪宗的要求解粘去縛，有相同之點。但莊學由無知無欲所要達到的目的，只是想得到精神上的自由解放，使人能生存得更有意義，更爲喜悅；只

想從世俗中得解脫，從成見私慾中求解脫，並非否定生命，並非要求從生命中求解脫。而禪宗畢竟是以印度的佛教爲基柢，在中國所發展出來的。它最根本的動機，是以人生爲苦諦；最根本的要求，是否定生命，從生命中求解脫。此一印度（佛教）的原始傾向，雖在中國禪宗中已得到若干緩和；但並未能根本加以改變。莊子對人生的許多糾葛，只要求坐忘的「忘」。莊子對人生與萬物，只是不要執持一境而觀其化，化即是變化。莊子認爲宇宙的大生命是不斷地在變化。他對人與物的關係，是要求能「官天地，府萬物。」並且由「物化」而將宇宙萬物加以擬人化，有情化。不僅不曾否定宇宙萬物的存在，且由「物化」而將宇宙萬物加以擬人化，有情化。

物。「能勝（讀平聲，如「勝任」之勝）物而不傷」。正因爲如此，所以在虛靜之心中，會「胸有丘壑」。「胸有丘壑」，是官天地，府萬物的凝縮。這是創作繪畫的必須條件。禪宗則對人生的葛藤而要求寂滅的「滅」。當他與客觀世界相接時，雖然與莊子同樣的是採觀照的態度，這是他與藝術精神有相通之處。但歸結則不是，不是「府萬物」，而是「本來無一物」（註三五）。因此，四大皆空，根本沒有人與物的關係的問題。更不能停頓在「胸有丘壑」的階段上。也不能在由胸有丘壑而成的藝術作品上起美地意識；因爲這是「有所念」，這是「有所住而生其心」；而禪是以「無念爲宗」（註三六），「應無所住而生其心」的（註三七）。我可以這樣說，由莊學再向上一關，便是禪；此處安放不下藝術，安放不下山水畫。而在向上一關時，山水、繪畫，皆成爲障蔽。蒼雪大師有畫歌爲懶先作

（註三十八）的詩，收句是「更有片言吾爲剖，試看一點未生前，問子畫得虛空否。」禪境虛空，既不能畫，又何從由此而識畫。由禪落下一關，便是莊學，此處正是藝術的根源，尤其是山水畫的根源。

唐代是禪宗的鼎盛時期；但唐人未曾援禪以論畫。白居易耽於禪悅；但他在論到畫的根源之地時，只不期然而然地近於莊而不近於禪；因爲此時對禪之所以爲禪，大家還把握得清楚。自禪學在僧侶中已開始衰微，在士大夫中却盛爲流行的北宋起，禪對於此後的士大夫而言，成爲一種新地清談生活。於是一般人多把莊與禪的界線混淆了，大家都是禪其名而莊其實，本是由莊學流向藝術，流向山水畫；却以爲是由禪流向藝術，流向山水畫。加以中國禪宗的「開山」精神，名刹常即是名山，更在山林生活上，奪了莊學之席。但在思想根源的性格上，是不應渾淆的。我特在這裡表而出之，以解千載之惑。山谷儘管對禪能深造自得，但只要他愛生命，愛現世，則他實際只能是莊學的意境，而不能是禪學的意境。不過山谷由禪宗戒律精嚴的啓發，而轉回向儒家道德的肯定，遂使他的現實人生，較東坡及其門下諸人，更爲嚴肅而堅實；他在這種地方是突破了莊學的。

(2) 「命物之意審」與 「必造其質」

山谷自以爲是由禪而識畫，這是直截了當地達到了圓成意境的識；所以他說「此豈可爲單見寡聞者道哉」。但晁補之跋魯直所書崔白竹後贈漢舉所錄山谷的一段話，對山谷是如何去把握一件作品，

更易明白。茲錄如下：

「沙丘之相，至物色牝牡而喪其見。白於畫類之。以觀物得其意審，故能精若此。魯直曰，吾不

能知畫，而知吾事詩如畫。欲命物之意審。以吾事言之，凡天下之名知白者，莫我若也……」

（註三九）

蘇子瞻已經說過，「詩畫本一律」；北宋已經到了詩畫能夠完全融和的時代，所以山谷說「吾事詩如

畫」。山谷的詩是「欲命物之意審」。苕溪漁隱叢話前集卷四十七「苕溪漁隱曰，詩人詠物，形容之

妙，近世為最。……蘇黃又有詠花詩，皆托物以寫意，此格尤新奇，前未之有也。」卷四十八呂氏童

蒙訓云，「學古人文字，須得其短處。……東坡詩，有汗漫處。魯直詩有太尖新，太巧處，皆不可不

知。」又引呂氏童蒙訓云「東坡詩云，賦詩必此詩，定知非詩人，此或一道也。魯直作詠物詩，曲當

其理。如猩猩筆詩『平生幾兩屐（按此以喻猩猩之愛登山），身後五車書』，其必此詩哉。」按上面所

引的材料，對山谷有褒有貶，惜皆未能得山谷真意。山谷詩重句法，其基本用心，乃在「欲命物之意

審」；即是言情寫景，皆欲恰如其情，恰如其景，使句的組成，能隨物之曲折而曲折；使句中之字，

能與物之特性相符而加以凸顯。此即「太新」「太巧」之所由來。陳腔舊調，常常朦渾了物的特性，

所以山谷必加以破除。

命物之意審的進一步的意義，是不停頓在物的表象上之而要由表象深入進去，以把握住它的生命、骨髓、精神，再順著它的生命、骨髓、精神，以把握住內外相即、形神相融的情態。此時第一步所接觸到的表象，已被突破、突入而被揚棄了，最低限度，已被置於無足重輕之列；這即是所謂九方皋的相馬，在馬的驪黃牝牡之外，去把握馬的精神，此即晁氏所說的「沙丘之相，至物色牝牡而喪其見」。所以黃山谷因講求句法而有時不免失之於尖新，這只是在「命物之意審」的工夫過程中的現象。其本意，其歸趣，決非如此。苕溪漁隱叢話前集卷四十七張文潛的一段話，最能說出山谷此意；可惜自苕溪漁隱，一直誤解下來。現把張氏的話錄在下面：

「以聲律作詩，其末流也。而唐至今，詩人謹守之。獨魯直一掃古今，出胸臆，破棄聲律。作五七言，如金石未作，鐘磬聲和，渾然有律呂外意。」

後來只以「拗體」「新奇」等觀念去解釋山谷的詩，而不知他所追求的是「律呂外意」。律呂外意，是不為律呂所拘，但不是否定律呂，而是追求超乎技巧的合乎自然的律呂。山谷在與王觀復書中說：

「所送新詩，皆興寄高遠；但語生硬不諧律呂，或詞氣不逮初造意時；此病亦只是讀書未精博耳⋯⋯文章蓋自建安以來，好作奇語，故其氣象蕭蕭，其病至今猶在。」（註四〇）

「所寄詩多佳句，猶恨雕琢功多耳。但熟觀杜子美到夔州後古律詩，便得句法。簡易而大巧出。

焉。平淡而山高水深，似欲不可企及。文章成就，更無斧鑿痕，乃爲佳作耳。」（註四十一）

在詩方面，由觀物審而「出胸臆」以歸於簡易平淡。「簡易」之與「大巧」，「平淡」之與「山高水深」，所以能得到統一，因爲是由「觀物之意審」而把握到了物之精髓、精神所出之簡易平淡。這是經過了陶鑄之功，汰渣存液之力以後的簡易平淡。這才是山谷詩學的主旨，也是山谷論畫方面的要旨。下面跋東坡論畫的幾句話，是說在畫方面的「其觀物也審」。

陸平原之圖形於影，未盡捧心之妍_{按原文作「未。察火於灰，不睹燎原之實_{按原文作「不。故_{原文作「是以」}盡纖麗之容」}睹洪赫之烈」}。故_{原文作「是以」}

閱文閱_{原文作}道存乎其人，觀物必造其質。此論與東坡照壁語，托類不同而實契也。」（註四十二）

按上面一段話，是引自陸士衡文集卷第八演連珠五十首中的第四十五首，借以說明觀物審之目的即在「必造其質」。他題文湖州竹上鷯鴒謂「此所謂功刮造化骨者也」（卷二十七）。又題崔白畫風竹上鷯鴒謂「崔生丹墨，盜造物機。」（同上）這都是所謂「必造其質」。「必造其質」的「質」即是自然，把質表現出來，也必須是由技巧熟練至極，以至於忘其技巧，有如化工的造物，不知其然而然。他在題李漢舉墨竹中，正說明了這一點。他說：

「如蟲蝕木，偶然成文。吾觀古人繪事妙處，類多如此。所以輪扁斵斤，不能以教其子。近也崔白筆墨，幾到古人不用心處。」（註四十三）

他論詩要無斧鑿痕；「古人不用心處」所成之畫，當然是無斧鑿痕的畫。

(3) 韻與遠

山谷由「觀物之意審」以達到「古人不用心處」的畫，他便常以一個「韻」字稱之。他的所謂韻，不僅是與俗相反，而且是要畫出對象的質——實際即是精神、性情，使作品在平淡中含有意到而筆不到的深度。所以韻與遠是相關連的觀念。他在題摹燕郭尙父圖中說：

「凡書畫當觀其韻。往時李伯時爲余作李廣奪胡兒馬，挾兒南馳，取胡兒弓引滿以擬追騎；觀箭鋒所直發之，人馬皆應弦也。伯時笑曰，使俗子爲之，當作中箭追騎矣。余因此深悟畫格。此與文章同一關紐；但難得人人神會耳。」（註四十四）

「中箭追騎」，所中者僅有一、二人，氣洩而神盡；其未中箭者仍被置於箭鏃之外。「引滿以擬追騎」，則人人皆在所擬之列，氣聚而神全，其勢更不可測；此爲得李廣當時情勢之神，即成爲作品之韻。

他在題浴室院畫六祖師中謂「浴室院有蜀僧會宗，畫達磨西來六祖師，人物皆妙絕。其山川草木，毛羽衣盂諸物，畫工能知之。至於人有懷道之容，投機接物，目擊而百體從之者，未易爲俗人言也。」

（註四十五）這還是由觀物之意審以得其神韻的意思。

山水的神韻，在形象上表現而爲荒遠。他次韻子瞻題郭熙畫秋山「郭熙官畫但荒遠。」（註四十六）

題鄭防畫夾五首中有謂「能作山川遠勢，白頭惟有郭熙。」（註四十七）題花光畫原注「此平沙遠水筆

意，超凡入聖法也。」（註四十八）書文湖州山水後「吳君惠示文湖州晚靄橫看（疑當作卷），觀之嘆息

彌日，瀟洒大似王摩詰。」（註四十九）按瀟洒亦由平遠而來。題惠崇九鹿圖「至崇得意於荒寒平遠，亦

翰墨之秀也。」（註五十）跋畫山水圖「江山寥落，居然有萬里勢。」（註五十一）題陳自然畫「水意欲

遠。」（註五十二）題宗室大年小年畫「荒遠閒暇，亦有自得意處。」（註五十三）大概山谷對人物畫則稱

韻；對自然畫則稱遠。韻即能遠，遠即會韻；兩者在基本精神上，是一而非二的。

(4)「得妙於心」

韻與遠，都是以「命物之意審」爲起步。但命物之意審的先決條件，乃在由超越世俗而呈現出的

虛靜之心，將客觀之物，內化於虛靜之心以內；將物質性的事物，於不知不覺之中，加以精神化；同

時也是將自己的精神加以對象化；由此所創造出來的始能是韻是遠。所以由這種命物之意審所把握到

的是藝術性地眞，是一個對象的統一而有生命，乃至有精神有性情之眞，與由科學觀察所把握到的

眞，大異其趣。山谷下面的東坡墨戲賦中的一段話，說明了這種意思：

「東坡居士，遊戲於管城子楮先生之間，作枯槎壽木，叢篠斷山。筆力跌宕於風煙無人之境；蓋

道人之所易，而畫工之所難。如印印泥，霜枝風葉，先成於胸次者歟……夫惟天才逸群，心法無執。筆與心機，釋冰爲水。立之南榮，視其胸中，無有畦畛，八面玲瓏者也。」（註五十四）

心虛靜，故無有畦畛。無有畦畛，故霜枝風葉，得先成於胸次。因對象先成於胸次，故筆與心機，可以釋冰爲水，即莊子之所謂得之心而應之手；因而在創作時能如印印泥，自能到達命物之意審的目的。此時自己的精神，忘掉了自己各種欲望的干擾，也同時忘掉了與自己欲望相糾結的塵俗世界，而完全沉浸到由命物之意審所開闢出的世界中去，所以這是跌宕於風煙無人之境。作品便不期然地韻或遠了。

又題摹鎖諫圖：

「陳元達千載人也。惜乎創業作畫者，胸中無千載韻耳。……使元達作此嘴鼻，豈能死諫不悔哉。然畫筆亦入能品，不易得也。」（註五十五）

「千載人」，是精神上的高格。但此精神上的「千載人」的形表現出來，這才可以成其韻。但先決條件，是要畫應當把這由「千載人」的神而來的「千載人」的形表現出來，這即是神形的相即；畫者便者自己有此千載人之韻，才可以發現出被畫者的千載人之神。

又畫繼卷五仲仁條下引山谷題橫卷謂「高明深遠，然後能見山見水，蓋關同荊浩能事。」不爲塵俗所汩沒的虛靜之心，乃是高明深遠之心。有此高明深遠之心，然後山水能進入於自己的胸中，與自

己的心胸，同其高明深遠。他題七才子畫「山谷曰：一丘一壑，自須其人胸次有之。筆間那可得？」

胸次有之，自須其人的胸次是高明深遠。他的道臻師畫墨竹序中的一段話，更說得清楚：

「夫吳生（道玄）之超其師，得之於心也，故無不妙。張長史（旭）之不治他技，用智不分也，故能入神。夫心能不牽於外物，則其天守全，萬物森然出於一鏡。豈待含墨吮筆，槃礴而後為之哉。故余謂臻欲得妙於筆，當得妙於心。」（註五十六）

不牽於外物，則心的虛靜本性，無所罣累，故天守全。虛靜則明，故萬物森然出於一鏡。這是中國一切偉大藝術家所共同到達的精神境界；此實乃莊學的精神境界；而黃山谷即稱之曰禪。他對於與他同時，而又有深厚友誼的大畫家李公時，即稱之為「戲弄丹青聊卒歲，身如閱世老禪師」（註五十七）；而他即自以為他是由禪而知畫。他在論詩中必追到詩人的人格修養；在論畫中，也同樣必追到人格的修養；由此亦不難想到詩與畫在他精神中的統一。

第四節　晁補之的「遺物以觀物」

與黃山谷同為蘇門學士的晁補之，也是能詩善畫的人。在他的〈雞肋集〉中，也常有很有價值的畫論。茲附錄兩則如後：

跋李遵易畫魚圖：

「然嘗試遺物以觀物，物常不能庾其狀……大小惟意，而不在形。巧拙繫神，而不以手。無不能者。而遵易亦時隱几翛然去智，以觀天機之動；蚊以多足運，風以無形遠。進乎技矣。」（註五

十八）

跋董元（源）畫：

「翰林沈存中筆談云，『僧巨然畫，近視之，幾不成物象。遠視之，則晦明向背，意趣皆得』。余得二軸於外弟杜天達家，近存中評也。然巨然蓋師董元，此董筆也，與余二軸不類。乃知自昔學者皆師心而不蹈跡。唐人最名善書，而筆法則祖二王。離而視之，則觀歐無虞，睹顏忘柳。若蹈跡者，則今院體書，無以復增損。故曰，尋常之內，畫者謹毛而失貌。」（註五十九）

按晁氏的所謂遺物以觀物，不僅須遺棄世俗之物，而後始能發現作為藝術對象之物；並且還要遺棄被觀照以外之物，而後始能沒入於被觀照的物之中，以得出物的精神、特性。所以「遺物以觀物，物常不能庾其狀」；此與山谷「欲命物之意審」的意思正同，而表現得更為精密。李遵易的「隱几翛然去智」，正是他遺物之時；有此遺物之時，所以才會「觀天機之動」，而使「物常不能庾其狀」。

晁氏在和蘇翰林題李甲畫雁二首中有謂「畫寫物外形，要物形不改」（註六十）之句，以補救蘇詩

態的描述，也是一個大藝術家自然冥契於莊學的描述。

意」（前引歐陽詩）上面來；可知追到藝術根源之地，有不期然而然的印合。而他對李澄叟的精神狀

「論畫以形似，見與兒童鄰」的可能流弊。但他說「大小惟意而不在形」的說法，依然回到「忘形得

附　註

註一：宣和畫譜之不出於宋徽宗御撰，固不待論。然此書究出於何人，迄無定論。元袁桷清容居士集卷四十五惠
　　崇小景條下謂「惠崇作畫，荆國王文公屢褒之。京、卞作宣和畫譜堅黜之。」蔡京蔡卞，爲逢迎徽宗所好，
　　而作書譜畫譜，乃情理之常。即出於其門客之手，亦當由京卞二人負名義上之責任。此觀於兩書內容，無
　　不足以反映二人之政治背景。及國勢突變，兩人被目爲大奸，故其書在南宋逡隱而不顯。鄭堂讀書記援蔡
　　絛鐵圍山叢談中之片斷資料，以爲此書出於蔡絛。然鐵圍山叢談中所描寫之童貫，極爲醜惡；而此書中之
　　童貫，則過份加以揄揚。由此亦可見袁說之可信。
○○○○○○○○○○○○○○○○○○○○

註二：畫繼卷九。

註三：紀評蘇文忠公詩集卷三十七子由新修汝州龍興寺吳畫壁詩。

註四：歐陽文忠公文集卷二。

註五：全上卷一百二十八，有詩話一卷，即一般所謂六一詩話。

註 六：仝上卷一百三十。

註 七：仝上卷一百二十八詩話。

註 八：經進東坡文集事略第五十四卷。

註 九：仝上。

註 十：紀評蘇文忠公詩集卷四。

註十一：仝上卷二十八。

註十二：經進東坡文集事略第五十三卷。

註十三：紀評蘇文忠公詩集卷二十九。

註十四：仝上卷三十一。

註十五：仝上卷二十三。

註十六：豫章黃先生文集卷一。

註十七：仝上卷六。

註十八：益公題跋卷二。

註十九：經進東坡文集事略第四十九卷。

註二十：仝上第六十卷。

註二一：全上第五十二卷。

註二二：紀評蘇文忠公詩集卷四十九〈戲詠子舟畫兩竹兩鸛鵒〉。

註二三：經進東坡文集事略第五十四卷〈淨因院畫記〉。

註二四：全上第六十卷。

註二五：紀評蘇文忠公詩集卷三十〈書鄢陵王主簿所畫折枝二首〉。

註二六：經進東坡文集事略第六十卷〈書唐氏六家書〉。

註二七：全上〈書黃子思詩集後〉。

註二八：全上第四十九卷。

註二九：樂城集第二十一卷。

註三十：全上第十七卷。

註三一：全上第二十六卷。

註三二：全上第二十六卷。

註三三：丹淵集第二十二卷。

註三四：豫章黃先生文集卷二十七。

註三五：燉煌寫本南宗頓教最上大乘摩訶般若波羅密經六祖惠能大師於韶州大梵寺施法壇經中〈惠能偈語〉。

註三六：唐圭峯宗密禪源諸詮集都序「故雖備修萬行，唯以無念爲宗。」

註三七：金剛經「應無所住而生其心。」

註三八：見王篯南來堂詩集卷一頁十六——十七。懶先係嘉善尤勝寺僧。

註三九：鷄肋集卷三十。

註四十：豫章黃先生文集卷十九。

註四一：仝上。

註四二：仝上卷二十七。

註四三：仝上。

註四四：仝上。

註四五：仝上。

註四六：仝上卷二。

註四七：仝上卷十二。

註四八：仝上卷十一。

註四九：仝上卷二十七。

註五十：仝上。

註五一：仝上。

註五二：仝上。

註五三：仝上。

註五四：仝上卷一。

註五五：仝上卷二十七。

註五六：仝上卷十六。

註五七：仝上卷二〈詠李伯時摹幹三馬次蘇子由韻簡伯時〉，兼寄李德素。

註五八：《鷄肋集卷三十二。

註五九：仝上。

註六十：仝上卷八。

第十章 環繞南北宗的諸問題

第一節 南北分宗的最先提出者

我在本章，將以畫的南北宗問題作線索，對有關的畫史與畫論的混亂情形，作若干澄清工作。

中國的畫論，自北宋以後，口耳剿竊者多，開疆闢宇者少。此一情形，尤以明代爲甚。但董其昌南北宗之說出，幾乎成爲爾後三百年來畫論的主流，並影響到對畫史的把握。其中雖間有調和或反對之說，然皆不足以動搖此一主流的地位。自民初以來，始異論蠭起，皆向此說高擧叛旗，並以此說應負畫藝衰微的罪責。這是我國近三百年來在畫論、畫史上的一大公案，並影響及於日本百餘年的「東洋畫」界。我看了這類的文章以後，首先感到大家的偏執之情，多於對事實所作的搜求、批判之力；致使問題的自身，有治絲愈棼之勢。所以我在這裡應作一番清理案情的工作；這工作應從誰是南北分宗的最先提出者開始。

董其昌容臺別集卷四畫旨中有下面一段話：

「禪家有南北二宗，唐時始分。畫之南北二宗，亦唐時分也；但其人非南北耳。北宗則李思

訓父子著色山水，流傳而爲宋之趙幹、趙伯駒、伯驌，以至馬（遠）夏（珪）輩。南宗則王摩詰

（維）始用渲淡，一變拘研之法。其傳爲張璪荊（浩）關（同）董（元）巨（然）郭忠恕米家父

子（米芾米友仁），以至元之四大家（黃公望子久，王蒙叔明，倪瓚元鎮，吳鎮仲圭）。亦如六

祖之後，有馬駒（馬祖道一），雲門，臨濟（雲門、臨濟兩宗），兒孫之盛，而北宗微矣。要

之，摩詰所謂雲峯石迹，迥出天機；筆意縱橫，參乎造化者。東坡贊吳道子、王維壁畫，亦云：

『吾於維也無間然。』知言哉。』

這可以看作是南北分宗的正式文件。但與董其昌同鄉、同時，而又有朋友關係的莫是龍，在其畫說

中，也有與上面可以說是完全相同的一段話。其中偶有不同，乃是畫說中文字上的遺漏。如上文之

「著色山水」，畫說少一「水」字；「趙伯駒伯驌」，畫說「驌」字上遺一「伯」字；「荊關董巨」，

畫說將「董巨」倒置於「郭忠恕」之下。這種文字上的異同，不僅不涉及內容，並且也不涉及文字構

成的本身，所以我說兩者是完全相同的（註一）。於是便有人提出南北分宗說的說法，到底最先是出於

董其昌？還是最先出於莫是龍呢？今人童書業在中國山水畫南北分宗說新考裡，把上引的一段文字歸

於莫是龍。俞劍華在一九六三年出有中國山水畫的南北宗論一書，實亦採用童說。而另將畫旨中如下

的一段話，作爲董氏分宗說的代表。

「文人之畫，自王右丞始。其後董源、巨然、李成、范寬為嫡子。李龍眠、王晉卿、米南宮（芾）及虎兒（米伯仁）皆從董、巨得來。直至元四大家黃子久、王叔明、倪元鎮、吳仲圭，皆其正傳。我朝文（徵明）、沈（石田），則又遠接衣鉢。若馬夏及李唐、劉松年，又是大李將軍之派，非吾曹所宜學也。」

按莫氏畫說，四庫全書總目提要曾著錄。但美術叢書在所收此書的前面，錄有桂林孫鏴的一段話。

「華亭董其昌論畫瑣言十二則（按實僅十一則），與此雷同，並見於姚安陶珽說郛續弓第三十五，詎華亭（董其昌）盜襲耶？俟考。」

又余紹宋書畫書錄解題：

「畫說，明莫是龍撰。是編凡十六條，所論至為精到。然董文敏（其昌）畫旨、畫眼，俱有其文，但字句略有出入耳。……頗疑文敏之書，非其自著，乃後人輯錄而成。展轉傳鈔，遂將莫說誤入。或雲卿（莫是龍之字）畫說散失，後人取文敏之說，依託為之，亦未可知。兩者必居其一也。」

按董其昌有關繪畫言論，惟畫旨最為可信。蓋董氏之容臺集，為其長孫董庭所編，前有陳繼儒「崇禎庚午（三年。西紀一六三〇）七月朔」的序。據序，是時董氏「七十有五餘」；以後再活了七年才死

（死年八十三）。我所看到的容臺集，是中央圖書館所藏明崇禎原刻本。內分容臺詩集、文集、別集。別集共四卷，卷一雜紀，多談禪。卷二至卷四皆係題跋；卷二卷三之題跋別稱書品；卷四之題跋別稱畫旨。此外之所謂畫眼、畫訣、畫源、畫禪室隨筆、容臺隨筆、論畫瑣言、學科考略、筠軒清閟錄等，除學科考略，恐全係庸人妄托者外，其餘皆係他人以容臺別集爲本據，隨意鈔拾撫附而成。因爲在董其昌七十六歲編容臺集時，只有容臺別集而無上述那些名目，則上述那些名目，非董氏及其家人所曾與聞，彰彰明甚。經過我詳細地對勘，發現那些名目中的材料，凡爲畫旨所無的，雖不敢完全斷言係出於僞托，然以出於僞托的可能性爲最大；所以本文有關董氏的材料，槪以容臺集、容臺別集爲據。論畫瑣言十一則，全鈔自畫旨；而其中文字的異同，全出於鈔者的疏漏無識；後尾附有未署名而故作董氏口氣的跋，蓋由鈔撫者所僞托以欺世，使世人誤以此十一則爲董氏別行獨立之著作。論畫瑣言與所謂莫是龍的畫說，並無直接關係；不僅瑣言僅十一則，而畫說則有十六則；且兩者皆包含在畫旨之中；它們與畫旨文字上的異同，從文意上衡量，則畫說不如畫旨，而瑣言又不如畫說。（孫鑛根本不曾看到畫旨。）余紹宋又未見到容臺集，未看到容臺集前面陳繼儒的序，故謂「頗疑文敏之書非其自著」。

董氏及莫是龍陳繼儒三人，爲同時同地的友人，在藝術上的見解，可能大致相同。在董氏之著作中，偶有互相羼入的情形，這是可以說得通的。例如陳繼儒妮古錄卷三「黃大痴九十而貌如童顏，米友仁

第十章　環繞南北宗的諸問題

三九一

八十餘，神明不衰，無疾而逝，蓋畫中烟雲供養也」的一條，亦見於董氏畫旨中；因為他們形跡太親，

究不知編集時是誰屬入了誰的。此外還有一兩條，也是這種情形；這只是一種偶然。除此以外，兩人

論書畫的宗旨雖一致，而文字則略無雷同。今畫說全部十六則，皆散見於畫旨之中，畫旨為董氏生前

所編定，此時莫是龍墓木已拱；以董氏當時聲望之高，容臺集內容之富，豈有其長孫為其編集時，將

死友莫氏之說全部盜入，而又為董氏及陳繼儒所毫未察覺之理？何況兩者文字上稍有異同之處，如前

面所引一條，皆是畫說文字上的遺誤，由是可以斷言此乃係畫說鈔自畫旨，決非畫旨襲取畫說。我的

推測，明中葉以後，蘇浙一帶書賈，常好借名出書謀利；而當時另有一種沒有出息的文人，與書賈勾

結，在撙拾名人的言論，代其另立書名的勾當中，加點自己的言論，以伸張自己的好惡。黃黎洲明儒

學案自序謂：「坊人詭計，借名母以行書。」收入續說郛學海類編這一類彙書中的許多名士的短篇短

著，多由此而來。這並非都是假的，而多是東鈔西湊，代立名目，或假借姓名，以求容易銷售。莫是龍與

董其昌、陳繼儒三人，為華亭三大名士，且皆以書畫著名。姜紹書無聲詩史卷三只稱莫「有莫廷韓集

行世（註二）」；於是更有人投個機，從容臺集別集的畫旨中鈔出十六條，以莫氏之名行世；陳繼儒

編有寶顏堂祕笈，更編有續集。幫助他編纂的人，見坊間有此書流傳，不辨真偽的收入到續集中去。續

集所收的材料，遠較正集為多、為猥雜。陳繼儒年登大耄，並非一一親出於其本人之手；但祕笈既頂上

了陳繼儒的名字，而畫說又收在祕笈續集之中，便從明畫錄的著者徐沁及四庫全書的編者起，以爲畫說眞是出於莫是龍，憑空增加一番糾葛。

莫是龍的生年雖不可考；但其父莫如忠生於正德三年，即一五〇八年，卒於萬曆十六年，即一五八八年。董其昌生於嘉慶三十四年，即一五五五年，上逮如忠出生之年，凡四十五年。以一般生子之年齡推之，莫是龍應較董其昌爲略長。無聲詩史卷三說他「得幽疾以死，享年不滿五秩」，則他死時董氏應只有四十歲左右。若南北分宗之說，出自莫氏，而爲董氏所印可，則董氏在五十以前，即應同時有分宗之主張。但據董氏自述，他到五十以後，才知道由李昭道到仇英的精工一派不可學（註三），可知他在五十以前，曾對李仇這一派下過工夫；因而南北分宗的主張，必出自他的晚年。此時距莫氏之死已有相當歲月，則當莫氏生存的時候，董氏尚無分宗的思想，何至到了晚年，混莫氏的文字爲己有？據無聲詩史，莫的畫雖法黃大痴，但「放情磅礴，極意仿摹」，與董氏晚年以淡爲宗的畫境，尙隔一塵。十六則畫說的內容，與莫氏的年齡和性格不類，而與董氏則却忻合無間，這是極易辨別的。

還有不知何人所編的董其昌畫眼中，有如下的一段話：

「吾鄉顧仲方、莫雲卿（莫是龍之字）二君，皆工山水畫。仲方專門名家，蓋已有年。雲卿一出，而南北頓漸，遂分二宗。」

按上面一段話，不見於容臺別集中的畫旨；而畫旨中另有「吾郡畫家，顧仲方中舍最著」一段話，未

及莫雲卿。且畫旨中幾次提到陳繼儒（稱仲淳、眉公者皆是），並無一字提到莫氏；蓋董氏晚年發展成

熟之時，莫氏的墓木已拱。同時董氏對莫雲卿縱極爲推重，亦不至說出「雲卿一出，而南北頓漸，遂

分二宗」的話。假定這話僅指「吾鄉」而言，則顧仲方當爲北宗；何以畫旨中「吾郡畫家，顧仲方中

舍最著」的一段話中，對顧氏的兩代畫風，推崇備至？並且無聲詩史卷四及明畫錄卷四，顧正誼（仲

方）條下，皆謂他出入於元季四大家，尤深於梅道人及黃大痴；是他與莫是龍董其昌，皆淵源不二，斷

無彼此間可分爲南北二宗之理。而無聲詩史更謂「同郡董宗伯思白（其昌）於仲方之畫，多所師資」，

則董更不至揚莫抑顧。若謂此處之「南北逐分」，係指全畫史而言，則董其昌分明指出「亦唐時分」；何

致以顧、莫兩氏爲分宗之祖？可見上引畫眼中的一段話，是有人故意捏造出來，以抑顧捧莫，斷非出

於董氏。而僞造此一段話的人，大約即係僞編莫氏畫說的人。蓋欲弄此手脚，使人相信所謂畫說者，

乃真出於莫氏之手。

第二節　對分宗說批評的反批評

（1）　分宗說與畫家南北籍貫無關

董氏南北宗的分宗說，其中謬誤甚多，遺害亦大。但對人對事所作之批評，貴能得其平，尤貴能得其實。而近年來許多人對於此說所作的批評，多半不平不實。這裡提出若干批評者的說法來稍加反省。

首先應提出的是以南北宗論畫，只是以禪宗中的北漸南頓的情形作譬。其取義在所用工夫的頓漸，而不在作者籍貫的南北，所以他清清楚楚地說「但其人非南北耳」。畫旨中對巨然、惠崇兩人謂「一似六度中禪，一似西來禪。」又謂李夫人道坤「如北宗臥輪偈」；謂林天素、王友雲「如南宗慧能偈」。可知董氏慣於以南頓北漸論畫。而與本問題最切近的，莫如下面的一段話：

「李昭道一派，爲趙伯駒伯驌，精工之極，又有士氣。後人仿之者，得其工，不能得其雅……蓋五百年而有仇實父，在昔文太史（徵明）亟相推服……實父作畫時，耳不聞鼓吹闐駢之聲，如隔壁釵釧不顧，其術亦近苦矣。行年五十（按此係董氏自謂），方知此一派畫殊不可習。譬之禪定，積劫方成菩薩（北漸）。非如董、巨、米三家，可一超直入如來地也（南頓）。」

中國繪畫，在發展的過程中，當然受有南北地理的影響。張彥遠歷代名畫記卷二敍師資傳授，南北時代條下即指明「衣服車輿，土風人物，年代各異，南北有殊」；並引「李嗣真，董（伯仁）、展（子虔）云：「地處平原，闕江南之勝……此是其所未習，非其所不至。」」又於論畫體工用搨寫條下謂

「江南地潤無塵，人多技藝」。南宋李澄叟畫山水訣有謂「北畫病在重坡，南畫傷乎多水」。這都是就南北地理的影響而言的。但南北宗之分，全就工夫意境上立論，並未涉及南北地理對畫的影響。並且由畫旨下面的一段話，可知董氏是反對以地理分派的。

「元季四大家，浙人居其三。王叔明湖州人。黃子久衢州人。吳仲圭武塘人。惟倪元鎮無錫人耳。江山靈氣，盛衰故有時。國朝名士僅戴進為武林人，已有浙派之目；不知趙吳興亦浙人……」

在下面一段話中，是說地理環境與畫的關係；但這種關係與畫的流派及品格的高下並無影響。

「李思訓寫海外山。董源寫江南山。米元暉寫南徐山。李唐寫中州山。馬遠、夏珪寫錢塘山。趙吳興寫苕雪山。黃子久寫海虞山。」

董氏上面的話，說得太籠統。而李唐與馬夏所寫的，有南（錢塘）北（中州）之殊，在畫史上却屬於一脈；可知地理環境，對畫家僅有啟發的作用，而無決定的作用。因為每一偉大畫家所畫的山水，不過是以真山水作材料，而重新加以創造的。何況同樣的山水，在不同的個性中，常作不同的把握。因此，董氏的南北分宗，特把南北的地理觀念踢開，這倒是很對的。所以日人青木正兒氏的《南北畫派論》，却從畫人的南北籍貫上以批評董氏，這可說是全不相干的。

其次是今人俞劍華認爲分宗說是莫是龍、董其昌、陳繼儒等創立的。「在未創立分宗說以前，只有單綫的演變說。」（註四）因此，他和童書業們當然的結論是：分宗說沒有歷史的根據，而是出於偽造。

所謂分宗，即是分派。假定說畫的分宗，因董氏們而大著，這是可以說的。但把「分宗」和「演變」，兩相對立起來，便是莫大的錯誤。文學、藝術，演變到某種成熟的階段，一定會出現某種形式的分派。分宗分派以後，依然會不斷地演變。兩者不應當是對立的。前面已經引過，董其昌在畫旨中有「文人之畫，自王右丞始」的一段話，由此可知他的所謂南宗，實指的是文人畫。他又有臥遊册題詞，中有謂「趙文敏問畫道於錢舜舉，何以稱士氣？」錢曰：隸體耳。畫史（指專業畫人而言）能辨之，即可無翼而飛。不爾，便落邪道，愈工愈遠。……」（註五）這段材料，係由元王繹論士大夫畫而來。唐六如畫譜引此謂「趙子昂問錢舜舉，如何是士夫畫？舜舉答曰，隸家畫也。子昂曰然。觀之王維、李成、徐熙、李伯時，皆士夫之高尚，所畫盖與物傳神，盡其妙也。近世作士夫畫者，其謬甚矣。」由此可知，董氏之所謂文人畫，實即趙子昂之所謂士夫畫或士氣。而他之所謂北派，主要係指畫院的畫史而言；這點應不發生爭論。張彥遠歷代名畫記卷六在劉紹祖條下謂「然傷於師工，乏其士

體」；又卷八鄭法輪條下引「僧惊云，法輪精密有餘，不近師匠，全範士體」。宋鄧椿畫繼卷三宋子房條下引蘇東坡謂「觀士人畫，如閱天下馬，取其意氣所到；若乃畫工，往往只取鞭策毛皮，槽櫪芻秣，無一點俊發，看數尺許便倦。漢傑眞士人畫也。」以上不是很明顯地將畫分爲士人、師匠兩派，實際即是一種分宗嗎？且郭若虛圖畫見聞誌卷第一論三家山水，指出各家山水的特性，以爲可作百代標程，這實即將山水畫分爲三派，而賦予以同樣的評價。又徐異體條下引「諺云，黃家富貴，徐熙野逸」，這豈不是花卉中的分宗嗎？所以說在董氏們的分宗說以前，只是單綫的演變，這完全是錯誤的。

（3） 王維在畫史中的地位問題

又其次，俞劍華受童書業在中國山水畫南北分宗說辨僞的影響，認爲「王維在畫界的地位，在唐宋元以及明代中葉，都不甚高，並無成宗作祖的資格。到了董其昌，始尊爲南宗文人畫之祖。」（註六）不錯，王維畫在歷史上的評價，是有變動的。但童、俞兩氏的說法，以及還有許多附和此種說法的人，却完全缺乏了畫史的常識。

沈括夢溪筆談卷十七書畫，其中專評畫者十一條，有三條專論王維。如「書畫之妙，當以神會，難以形器求也……予家所藏摩詰畫袁安臥雪圖，有雪中芭蕉，此乃得心應手，意到便成，故造理入

神，迥得天意，此論不可與俗人論也。……」又「王仲至閟吾家畫，最愛王維畫黃梅（按五祖宏忍）出

山圖。蓋其所圖黃梅、曹溪（六祖慧能）二人，氣韻神檢，皆如其爲人。讀二人事蹟，還觀所畫，可

以想見其人。」沈括家藏書畫甚富，鑑賞亦精。上面所錄的兩條，已可看出他對王維評價之高。沈氏

另有圖畫歌一首，開始是：

「畫中最妙言山水，摩詰峯巒兩面起。李成筆奪造化工，荆浩開圖論千里。范寬石瀾煙樹深，

枯木關同極難比。江南董源僧巨然，淡墨輕嵐爲一體。……」

在上面幾句話中，沈氏當然沒有分宗立祖的意味。但他所傾慕的山水畫，以王維爲首；其餘各人，多

董其昌南宗中人物；這豈不可以看出在沈氏心目中王維山水畫的地位之高嗎？至於他說王維山水的特

色是「峯巒兩面起」，這是說明王維所用的水墨，已達到可以分陰陽向背的程度。

吳道子在唐宋兩代，尊爲畫聖。但蘇軾在題王維吳道子畫的詩中謂「吳生雖妙絕，猶以畫工論。

摩詰得之於象外，有如仙翮謝籠樊。吾觀二子皆神俊，又於維也斂衽無間言。」（註七）以蘇東坡在

文人中的崇高地位，又兼能知畫作畫；他把王維推崇到吳道子的上面去，豈有不發生重大影響之理？

在董氏的話中，分明引到東坡這首詩，却未能引起近人的注意，應當算是怪事。

蘇子由題王詵都尉畫山水橫卷三首之一謂「摩詰本詞客，亦自名畫師。平生出入輞川上，鳥飛魚

泳嫌人知……行吟坐詠皆目見，飄然不作世俗詞。高情不盡落縑素，連峯絕澗開重帷。百年流落存一

二，錦囊玉軸酬不訾。」（註八）蘇子由不僅寫出了他自己對王維山水畫在精神上的把握，而且也反

映出當時對王維畫的寶重的情形。

黃山谷在題文湖州山水後「吳君惠示文湖州（文與可）晚靄橫看（疑當作卷），觀之嘆息彌日。瀟洒大

似。王摩詰，而工夫不減關同」。（註九）由山谷上面的話，不難推想王維的山水畫在他心目中的地位。

晁補之王維捕魚圖序「……人物數十許，目相望不過五六里，若百里千里。右丞妙於詩，故畫意

有餘。世人卻以語言粉墨追之，不似也。」（註十）文與可丹淵集卷二十二有捕魚圖記，記之尤詳，

茲摘錄於下：

「王摩詰有捕魚圖，其本在今劉寧州家。寧州善自畫，又世為顯官，故多蓄古之名蹟。嘗為余

言，此圖立意取景，他人不能到。於所藏中，此最為絕出。余每念其品題之高，但未得一見以厭

所聞。長安崔伯憲得其摹本，因借而熟視之。大抵以橫素作巨軸，盡其中皆水，下密雪，為深多

氣象。水中之物，有曰島者二，曰峯者一，曰洲者又一。洲之外，餘皆有樹。樹之端挺蹇矯，或

群或特者十有五。船之大小者有六……船之上，曰蓬棧篙楫缾盂籠杓者十有七人，凡二十而少。

二婦女，一男子，之三，轉軸者八，持竿者三，附火者一，背而炊者一，側而汲者一，倚而若窺

者一，執而若飼者一，釣而僂者一，拖而搖者一。然而用筆使墨，窮精極巧，無一事可指以爲不當於是處，亦奇工也。噫，此傳爲者（按即摹本）尚若此，不知藏於寧州者其譎詭佳妙，又何如爾……。」

由文與可所記，不僅可知王維筆墨的窮精極巧，在當時作品中地位之高；且由此可以了解張彥遠所說的「又若王右丞之重深」（註十一）的含義，乃指其取境構圖之重深，而非指其用筆用墨的重深。

宣和畫譜卷十對李思訓、李昭道，頗爲推重。並謂「今人所畫著色山水，往往多宗之。然至其妙處，不可到也。」這是以「著色」爲二李在北宋畫壇所發生的影響。至對王維的推崇，實遠過於二李。對王維的結論是「是其胸次所存，無適而不瀟洒。移志於畫，過人宜矣……後來得其彷彿者，猶可以絕俗也。正如唐史論杜子美，謂殘膏賸馥，霑丐後人之意。況乃眞得維之用心之處耶。」以杜子美的詩所及於後世的影響，來比擬王維的畫所及於後世的影響，這還沒有成宗作祖的資格，而是出之於董其昌的僞造嗎？

但米元章（芾）說「王維之跡，殆如刻畫」，這只是他故意立異的欺人之談。童書業在中國山水畫南北分宗說新考的十三，僞畫史說的批判中謂「米家父子自創一格，極輕視王維，豈得說爲王維肖子？」說二米不是王維的肖子，是可以的。不過從米芾畫史的全書看，即不難發現他對王維的推崇，

到處可以看出。童氏的話，乃是沒有仔細看過米芾自著的畫史，而爲米芾一時欺人之談所欺的原故。

在唐人心目中，王維在畫壇的地位，沒有北宋人看得這樣高。他們從畫壇的全面看，當然是把最高的地位給吳道子。但就山水畫而論，則張彥遠的歷代名畫記及荊浩的筆法記，却推張璪的地位爲最高。到了北宋，提到張璪的人並不多，王維却成了山水畫家的偶像；大概一方面因爲吳道子主要是人物仙佛；而張璪的山水畫，流傳得太少；宣和畫譜「今御府所藏六」，未必是眞跡。另一方面，是因爲北宋的文人畫家，由王維詩的意境，以推想他的畫的意境，而發現這正是當時山水畫盛行時代所要求的意境，即東坡所說的「得之於象外」的意境。這樣一來，便於不知不覺之間，把王維的畫，提高到理想作品的地位。宣和畫譜王維條下說「今御府所藏一百二十六」。但在前面又說「重可惜者，兵火之餘，數百年間，而流落無幾」，這明白指出了「一百二十六」件作品中，最大部份是贋品。這些大量贋品的出現，正足以證明他在北宋文人畫家中地位之高。不妨這樣的說，他在北宋的這種崇高地位，主要是由他的詩以推及於他的畫。但此時應當尚有畫跡可資印證。北宋以後，他的崇高地位，則主要是以北宋人對他的評價爲根據；事實上，連董其昌在內，並沒有眞正看到他的眞蹟（註十二）。

但北宋人對王維的畫所作的評價，即表示北宋文人對畫的理想。此理想，既具體化於王維的身上，則王維在文人畫中當然有開宗作祖的資格。

（4）著色鈎斫和渲淡問題

還有的認爲董氏以「著色」和「水墨」分宗是錯誤的；因爲王維也有著色的山水；南宗畫家中也

有著色的山水（註十三）。這種說法，完全不了解著色與水墨，對山水畫本身的基本意義。也不了解淺

著色與李氏父子的著色山水的分別。更不了解一位畫家，有時用著色，也有時用水墨；因爲著色與水

墨，並沒有敵對的關係；但在用色上，各有其主要精神之所寄托、所歸宿；不可拿片斷的材料，以抹

煞一個人的全般地趨向。吳道子的生年，略後於李思訓，而略早於李昭道。圖畫見聞誌卷一論吳生設

色謂其「傅色簡淡」。黃山谷道秦師畫墨竹序中謂「而吳道子作畫，……運筆作卷（卷），不加丹青，已

極形似。故世之精識博物之士，多藏吳生墨本，至俗子乃衒丹青耳。」（文集卷十六）是吳道子已開始

有這種用色上的發展。王維生在青綠盛行的時代，固可以推斷他會有青綠色的繪畫。但他生年略後於

吳道子，也可以推斷他與吳道子同樣有這種用色上的發展，因而用淡彩水墨。並且代表他的特色，代

表他的精神的，也必然是淡彩水墨。郭若虛圖畫見聞誌卷三說董源「善畫山水，水墨類王維，著色如

李思訓。」這便分明是以水墨與著色，來作王維與李思訓的特色。而宣和畫譜卷第十一董元（源）條

下說明董元特以著色山水得名於時，而其「出自胸臆」的却是水墨。我不了解現在的人，何以會在這

種地方要做翻案文章。

滕固在他的唐宋繪畫史中，又說「王維一變鈎斫而爲渲淡法，那有這回事。他的畫富有詩意，我

們毫不否認。而有所謂後代那樣的皴法，和渲淡法，實在找不出來。」（註十四）於是有人便說王維乃

至南宗畫，也都用的是鈎斫法。莊申更說：

「我可爲讀者重新引錄一段董其昌在他的畫眼中，所記載的文字，以打倒他自已所唱出的南宗

用渲染，北宗用鈎斫的分宗說。下面是他的原文『丙申七月，渡錢塘，次馮氏樓，待潮多暇，

出此卷（趙令穰江鄉消夏圖）臨寫，因題後。先是余過嘉興，觀項氏所藏晉卿瀛山圖。至武林高

氏所藏郭忠恕輞川圖。二卷皆天下傳誦北宋名蹟。似視此卷，不無退舍。蓋瀛山圖筆細謹，而無

澹宕之致。輞川多不皴，唯有鈎染；猶是南宋人手跡。』讀者如不熟悉歷代著名的畫跡，乍讀前

引這段跋，也許不會明瞭此文的重要性何在，所以這裡不妨再引錄另一項其他記載，以作說明。

這樣讀者的迷惑，自可迎刄而解了。明人張庚於其圖畫精意識一書的輞川圖條下曾說『皴是小斧

劈』；清人王概在其芥子園畫傳一書中，更確定了上述這個說法『披麻斧劈法，王維每用之』…

…根據這兩條資料所述及的內容，更使我們可以確認，王維的山水畫，不但是要使用北宗的鈎勒

法，也都是要使用北宗的斧劈皴法的。」（註十五）

按莊君上引畫眼一段文字，係將畫旨「趙令穰江鄉清夏卷」一條，及「先是余過嘉興」一條，兩相刪節合併

而成。這正可證明董氏在這一方面的著作，除容臺別集中之畫旨外，皆由他人鈔掇而來的斷定。他這裡所說的輞川圖，相傳是出於郭恕先（忠恕），所以說是「北宋名跡」；這已與王維無直接關係。而董氏又分明說「猶是南宋人手跡」，亦即不認爲是郭恕先的，便去王維更遠了；如何能引這段話來證明王維的畫法呢？至於張庚有關輞川圖的說法是「摩詰輞川圖眞蹟不得見，見郭忠恕復本，然是贗本，非忠恕眞蹟。觀其勾勒皴擦，及雙夾葉，俱有筆意，靑綠亦冲和，蓋出自好手，故猶有可取。」則張氏所說的輞川圖，不僅與王維無關，也與郭忠恕無關。此與董其昌以郭忠恕輞川圖「是南宋人手跡」之說可互證。莊君所引「皴是小斧劈」一語，更不知從何處飛來。在王詵的芥子園畫傳中，我尚未找到莊君所引的一句話。從畫史看，王維時代，不可能出現披麻皴及斧劈皴。披麻皴可能成熟於董元，斧劈皴可能成熟於李唐。即使王詵眞說過「披麻斧劈法，王維用之」的話。亦係缺乏畫史常識的說法。總之，王維是否用鈎斫法的問題，實際還是歸結到王維是否曾用水墨作畫的問題。

故宮名畫三百種三，收有李思訓的江帆樓閣圖。四，收有李昭道的春山行旅圖（插圖一）。從藝術價值上看，前者高於後者。但若從畫史上看，則春山行旅圖縱非原蹟，在時代上當遠出於江帆樓閣圖之前，可能係由原蹟摹出。此圖中，山的形體骨幹，係由多數線條構成。其線條與以前人物畫的線條不同之點，在於人物畫線條係圓而轉的；此圖則多是方而折的；因此可以說這是剛性的線條。並且

也不似人物線條的勻細得如春蠶吐絲。其中有一部份線條已經帶有柔和性，這可能是摹者所改變，也可能是表示李昭道在線條上已有變的趨勢。用這種剛性線條構成山形的骨幹，我認為這是皴法出現的第一步。但由這種剛性線條所構成的山形的骨幹，既不能表現山的陰陽向背，更使山的形體成為機械性的量塊的積累，尚未脫離張彥遠所說的「冰澌斧刃」的未成熟的階段（註十六），不合於自然體的統一，這便有賴於大青大綠的顏色加以彌補。所以青綠色不僅是因為顏色之美，而且是為了形成山水塊量的統一所必要。董其昌說王維變鈎斫為渲淡，所謂「鈎斫」，並不同於莊申所說的畫家先用筆鈎出輪廓的「鈎勒」。鈎斫若指的是小斧劈皴（董曾以小李將軍用小斧劈皴），便犯了時代上的錯誤。大小李將軍時代，不可能出現有小斧劈皴。但鈎斫若指的是上述那種剛性線條，則自大小李將軍起，這種線條，即有向柔性的流動性的線條演變的趨向；在日本正倉院密陀繪盆山岳圖（據稱是盛唐）中，已可以清楚的看出（插圖二）。而王維要以淡彩水墨代青綠，也只有出之於渲淡的一法，這便對線條發生直接地影響。

所謂渲淡，是用墨渲染為深淺的顏色，以代替青綠的顏色；而這種深淺的顏色，對墨的本色而言，都是以淡為主。這樣便揚棄了剛性積成的量塊的線條，並表現出了山形的陰陽向背，這是水墨畫在技巧上的基本作用。從正倉院密陀繪盆山岳圖的流動線條看，王維可能還未形成如後來的完整地皴

法，但不可能全無皴法。董其昌對於當時出現的全無皴法的王維畫加以懷疑，不是全無道理。並且在皴法未完成以前，尤有賴於墨的運用。所以，對於王維的使用渲淡，我認為可信。

張彥遠歷代名畫記卷十，在王維條下謂「余曾見破墨山水」；在張璪條下又有「破墨未了」之語。中唐以後，「破墨」與「潑墨」，有時用得沒有分別。但歷代名畫記卷二〈論畫體工用榻寫〉條下有「如山水家有潑墨，亦不謂之畫」之語，此指王默（洽）「醉後以頭髻取墨抵於絹畫」（卷十）這類的情形而言；則是他之所謂破墨，並不同於潑墨。而此時的破墨，亦不同於後來以淡破濃或以濃破淡的破墨。郭若虛圖畫見聞誌卷一紋製作楷模中有謂「畫山石者多作礬頭，亦為凌面。落筆便見堅重之性，皴淡即生窊凸之形。每留素以成雲，或借地以為雪。其破墨之功，尤為難也。」「破墨之功」，乃總上數句而言；可知破墨即係皴染，亦即係渲淡。後人對破墨或解釋為以淡破濃，或解釋為以濃破淡，皆係望文生義的傅會之談。張彥遠既明謂曾見王維的破墨山水，則董其昌謂王維變鉤斫為渲淡，即使在他並不是出自堅確地證據，而來自主觀的想像；但今日從畫史上看，對於他的說法，可以由另一角度與以承認。

總之，近數十年來，對董其昌分宗說所提出的批難，多未能得其窾卻。至於由藝術鑑賞而來的不同的看法，這關係於各人在藝術方面的立場、修養，此處暫置之不論。

第三節　董其昌的藝術思想

（1）　文學與繪畫中的以淡爲宗

在進一步討論分宗說的當否之前，我覺得首先應對董其昌的藝術思想，作一眞切地了解。董氏在

明史卷二百八十八有傳。茲據無聲詩史卷四：

「董其昌（一五五一—一六三六）字玄宰，號思白，（卒諡文敏），華亭人。萬曆戊子、已丑，聯

掇經魁，遂讀中秘書，日與陶周望望齡，袁伯修中道，游戲禪悅。視一切功名文字，黃鵠之笑壤

蟲而已。時貴側目，出補外藩，視學楚中，旋反初服。高臥十八年，而名日益重……及魏閹盜權，

士大夫跼蹐救過不暇，人皆嘆公之先幾遠行焉。崇禎間晉禮部尚書。年近大耄，猶手不釋卷。燈

下讀蠅頭書，寫蠅頭字。蓋化工在手，烟雲供養，故神明不衰乃爾……畫仿北苑、巨然、千里（

趙伯駒）、松雪、大痴、山樵、雲林。精研六法，結嶽融川，筆與神合。氣韻生動，得於自然。

所謂雲峯石跡，迥出天機，筆意縱橫，參乎造化者也……」

董對繪畫的思想，許多人說，是以戴進爲首的浙派（註十七）末流的反動。繼浙派而起的是吳派（註十

八）。觀於他「若浙派日就澌滅，不當以甜斜俗輭者係之彼中也」（畫旨）的話，及「勝國時畫道獨成

立於越中。若趙吳興（松雪），黃鶴山樵（王叔明），吳仲圭，黃子久，其尤卓然者。至於今，乃有

浙畫之目，鈍滯山川不少。邇來又復矯而事吳裝，亦文（徵明）、沈（石田）之膡馥耳。」（同上）

可知他一面排斥以地理分派的觀念，一面也不滿意於當時繼浙派而起的吳派。所以僅由「浙派的反

動」去了解他，是非常不夠的。這裡我應首先提出董氏分宗論的基本精神，實際也有當時文學趨向上

的背景。明史卷二百八十五文苑傳敍論：

「明初文學之士，承元季虞、柳、黃、吳之後，師友講貫，學有本源。……永、宣以還，作者遞

興，皆沖融演迤，不事鈎棘，而氣體漸弱。弘正之間……李夢陽、何景明倡言復古，文自西京，

詩自中唐而下，一切吐棄。明之詩文，於斯一變。迨嘉靖時，王愼中、唐順之輩，文宗歐、曾，

詩仿初唐。李攀龍、王世貞輩，文主秦漢，詩規盛唐。王、李之持論，大率與孟陽、景明相倡和

也。歸有光頗後出，以司馬、歐陽自命，力排李、何、王、李。而徐渭、湯顯祖、袁宏道、鍾

惺之屬，亦各爭鳴一時。……」

有明一代，文人的宗派意識最強。在當時影響最大的，當爲李夢陽、何景明輩的前七子；及李攀龍、

王世貞輩的後七子。前後七子爲矯正文體的卑弱，標榜秦漢盛唐，以格律相高，力求濶大軒豁。但結

果一是模擬未化，有些竟近於假骨董。一是缺少剛健篤實的人格，以作為支持格律的內容。這便成為浮

枵不實，遠離開了現實人生的作品。於是在詩方面，三袁兄弟（註十九）出而救之以清真，目為公安

體。鍾伯敬、譚元春矯之以幽深孤峭，謂之竟陵體。在文的方面，則歸有光（一五〇六—一五七一）、

唐順之（一五〇七—一五六〇）、茅坤（一五一二—一六〇一）同時並起，以唐宋八家的古文，與王

世貞們相抗。王世貞本人晚年亦漸造平淡；病亟時，劉鳳往視，見其手蘇子瞻集諷翫不置（註二十）；這

便與袁宗道以白（居易）、蘇（子瞻）名齋（註二十一），同其趨歸了。此是在強調格律以後的應有的

反動。我不能說這種反動，與當時在繪畫上對浙派的反動，有直接的關連；但我已經說過，唐宋古文的

藝術精神，與山水畫的主流精神，實有其相通之處。北宋文人的畫論，與北宋文人的文論詩論，他們常

有其自覺地融和。董其昌在當時，正是站在唐宋古文，及公安的清真詩境的這一方面。他與袁氏兄弟

的情投意合，這在無聲詩史中已經提到了。陳繼儒容臺集敍說「往王長公（世貞）主盟藝壇⋯董公方

諸生，嶽嶽不肯下」，這是說他不肯附和王世貞們的一派。董氏在八大家集序中說：

「⋯乃達識之士，上下千載；文章之變，欲罷黜百家，而獨有當於唐宋數子者，目為大家而行

之，何居？重經術也⋯故讎校八家集，授剞劂氏，俾承學者知通經學古之指焉。」容臺文集卷一

由上面的序，可以知董氏文章的祈嚮是在唐宋八家。但他所舉出的「重經術」的理由，還只是從思想

內容上所說的理由的一面。他在詒美堂集序中，才說出了他對文學在藝術性這一方面的祈嚮。茲簡錄

如下：

「昔劉邵人物志，以平淡爲君德。撰述之家，有潛行衆妙之中，獨立萬物之表者，淡是也。世之

作者，極其才情之變，可以無所不能。而大雅平淡，關乎神明。非名心薄而世味淺者，終莫能近

焉，談何容易？出師二表，表裡伊訓。歸去來辭，羽翼國風。此皆無門無逕，質任自然，是之謂

淡。乃武侯之明志，靖節之養眞者何物；豈澄練之力乎？六代之衰，失其解矣。大都人巧雖饒，

天眞多覆。宮商雖叶，累黍或乖。思涸，故取續鳧之長；膚淸（特乃表面之淸），故假靚粧之媚。或

氣盡語竭，如臨大敵，而神不完。或貪多務得，如列市肆，而韻不遠。烏睹所謂立言之君乎？」

上面一段文章，是說明他以淡的意境、形相，爲他所追求的文學的藝術性。淡是出於性情的自然；而

性情的自然，又關乎平日之所養。他在這裡只提諸葛武侯和陶淵明，沒有提到八家；但八家對當時文

必秦漢的襲古派而言，實際也合於平淡（見後）。他自己在文學方面的成就，也正在這一點上。陳繼儒

容臺集紋中說：

「凡詩文家客氣、市氣、縱橫氣、草野氣、錦衣玉食氣，皆鉏治抖擻，不令微細流注於胸次，而

發現於毫端⋯⋯漸老漸熟，漸熟漸離，漸離漸近於平淡自然。而浮華刋落矣，姿態橫生矣，堂堂大

人相獨露矣。」

前引董氏文章中，從「大都人巧雖饒」以下的一段，是對當時前後七子的批評；但這種批評，也可以用到院派、浙派繪畫的末流上面去。而他在文學上的藝術性的追求，也自然會融貫到書法和繪畫這一方面。試看他下面的一段話：

「作書與詩文，同一關捩。大抵傳與不傳，在淡與不淡耳。極才人之致，可以無所不能，而淡之玄味，必由天骨，非鑽仰之力，澄練之功，所可強入。蕭氏文選，正與淡相反者……韓柳以前，此秘未睹。蘇子瞻曰，筆勢崢嶸，辭采絢爛；漸老漸熟，乃造平淡。實非平淡，絢爛之極。猶未得十分，謂若可學而能耳。畫史云，若其氣韻，必在生知，可爲篤論矣。」容臺別集卷之一

上面一段話，可歸爲三種意思。㈠文學中平淡的藝術性，是由韓愈柳宗元的古文派所開闢出來的。這種看法，從某一方面說，是不正確的；因爲詩經、論語、中庸、孟子、大學乃至史記、和古詩十九首，及陶淵明詩，從文學上說，都是極高地平淡的境界；並非到韓柳而始有此開關。但意識地反絢爛（駢儷）而趨平淡（古文），未始不可以此來作八家文的特性。㈡董氏在這裡說作書與詩文同一關捩，實際上也把畫包括在一起；所以在此段話的後面，特提到氣韻問題。並由此而可了解董氏所把握到的氣韻，指的是平淡的意境。㈢他在畫旨的另一段話中，強調過氣韻必在生知，不可學而能；他在這段

話中，也強調了這一點。他所說「必由天骨」，等於說必在生知。

這裡順便把他所說的「非鑽仰之力，澄練之功，所可強入」的問題，再一度地加以說明，以免引起誤解。完全成熟以後的文學藝術，是直接從作者的人格、性情中流露出來的。文學藝術的純化與深化的程度，決定於作者人格、性情的純化與深度的程度。董氏在這種地方，他必歸結於人格修養之上，所以在詒美堂集序中，特提出「武侯之明志，靖節之養真」，這才接觸到了中國藝術的根源之地。

他在繪畫上的分宗說，如後所說，固然直接受到米芾很大的影響。但他卻又有下面的一段話：

「黃涪翁（山谷）謂子瞻書當爲當道第一，爲其挾以文章忠義之氣耳。黃涪翁以蘇黃門（子瞻）遠謫瀕死不悔，亦以文章節義之契，堅如金石，深入骨髓。莊生所云，以天合者，迫窮賤患難相守者也。米顚（芾）視此，有餘愧矣。」題跋〈書品〉

又說：

「三十年前參米書，在無一實筆，自謂得訣；不能常習，今猶故吾，可愧也。米云以勢爲主，余病其欠淡。淡乃天骨帶來，非學可及。內典所謂無師智，畫家謂之氣韻也。」同上

米顚的欠淡，正因他在人格上的有餘愧。但正如董氏在畫旨中一面謂氣韻不可學，一面又謂讀萬卷書，行萬里路，對氣韻又未嘗不可學。僅一副素樸地性情，並不能創造出藝術品來，當然要有技巧的

鑽仰、澄練；但技巧必由熟練之極，以歸於忘其爲技巧；如此，則技巧融入於性情，在創作時，不以技巧的本身出現，而依然以性情出現。更重要的是：性情固然是藝術的根源；但藝術並非存在於性情的某一固定地橫斷面。性情可以不斷地向下墮落；也可以不斷地向上昇華。藝術與道德，同樣地須在性情不斷地向上昇華中而始可發現其存在。所以素樸地性情，究尙有待於啓發、培養、充實。這便不能不有待於人文的教養。人文的教養愈深，藝術心靈的表現也愈厚。因此，學問教養之功，通過人格、性情，而依然成爲藝術決不可少的培養、開關的力量。不過，學問必歸於人格、性情。所以藝術家的學問，並不以知識的面貌出現，而係由知識之助所昇華的人格、性情而出現。眞正文人畫之所以可貴，乃在於此。學問不歸於人格性情，對藝術家而言，便不是眞學問，便與藝術爲無干之物。倪瓚的畫，正是淡的典型。董氏題倪迂畫二首中有一首，正道出此中甘苦。詩是：

「剩水殘山好卜居。差憐院體過江餘。誰知簡遠高人意，一一毫端百卷書。」<small>容臺詩集卷一</small>

（2）淡的思想的來源——莊學與禪學

更從思想上看，董氏淡的藝術思想，是從何而來呢？陳繼儒容臺集敍謂董氏「獨好參曹洞禪，批閱永明宗鏡錄一百卷，大有奇怪。」禪當然是他藝術思想的背景；所以容臺別集中有一卷便是談禪之語；並自命其室爲畫禪室；這才是他以禪宗的南頓北漸，來分畫爲南北宗的來源。但深一層

去追溯，董氏所把握到的禪，只是與莊學在同一層次的禪；換言之，他所遊戲的禪悅，只不過是清談

式，玄談式的禪；與眞正地禪，尚有向上一關，未曾透入。無聲詩史說他「遊戲禪悅」的「遊戲」，

和他自己所再三標榜的「墨戲」，正是一脈相通。禪的向上一關不是「遊戲」所能透入的。透上一關所

把握到的，將是「寂」而不是「淡」。正賴尚有此一關，才可資以爲藝術上的了悟；否則他不

能積極地肯定淡的藝術意境。淡的意境，是從莊學中直接透出的意境。他生當莊學式微，而禪學盛行

的時代，便不能自覺到他所把握的只是莊，而並非眞正地禪；這便引起後來許多既不眞正懂禪，又不

眞正懂畫的人們的胡猜亂想，徒增糾葛。董氏曾有下面的一段話：

「晦翁嘗謂禪典都從莊子書翻出……吾觀內典，有初中後發善心。古德有初時山是山，水是水。

向後山不是山，水不是水。又向後，山仍是山，水仍是水……等次第，皆從列子心念利害，口談

是非。其次三年心不敢念利害，口不敢談是非。又次三年，心復念利害，口復談是非。不知我之

爲利害是非，不知利害是非之爲我，同一關捩，乃學人實歷悟境，不待東京永平時佛法入中國，

有此葛藤也。讀莊列書，皆當具此眼目。」　容臺別集
卷一

上面這段話的對與不對，此處不論；但由此可以了解他把禪與莊列，看作是同一性格、同一層次的東

西，是毫無疑問的。所以他在墨禪軒說中謂「莊子述齊侯讀書，有訶以爲古人之糟粕。禪家亦云須參

活句，不參死句。書家有筆法，有墨法；惟晉唐人具是三昧。」（註二十二）他在這裡把莊子的話，只

在筆墨技巧上去領會，這便暴露出他實際所能領會得到的，畢竟是有限。不過這可證明他把莊子與禪

家的話，完全是作同一的領會。而在題畫寄吳浮玉黃門的詩裡，便乾脆說「林水漫傳濠濮意，只緣莊

叟是吾師。」（註二十三）。我之所以要清理此一糾結，是要由此而呵破後來更多的由附會而來的似是

而非之論。這種似是而非之論；在日本更為流行。

不過在這裡應特別指出的是，淡由玄而出，淡是由有限以通向無限的連結點。順乎萬物自然之

性，而不加以人工矯飾之力，此之謂淡。因此，凡能如謝赫稱讚陸探微樣的「窮理盡性」的作品，即

是淡的作品，即是由有限以通向無限的作品。由玄所出的淡，應當包羅自然中一切地形相，而並非限

於某一形相；尤其是由老莊「虛」、「靜」、「明」之心所觀照的世界，一定是清明澄澈的世界。但

董其昌曾謂「余嘗與眉公論畫，畫欲暗不欲明。明者如觚稜鉤角是也，暗者如雲橫霧塞是也。」（畫旨）

則董氏從筆墨技巧上去領會淡，也只是從筆墨技巧中的一家一曲去加以領會，這便與淡的真正意味，

相去很遠了。董氏分宗的根本問題，正出在這種地方。

第四節 南宗的諸問題

（1）董其昌分宗的意義

現在談到南北分宗的本身問題。首先我們要了解，過去的人，常喜歡把自己思想之所向，安放在一系列的古人中間，以作為自己立言的根據。在文學方面，則常以選文、選詩的方式來標明自家的宗旨；此風至明更盛。董氏的南北分宗，正是此一風氣下的產物。他分宗的主要目的，在標榜他以「淡」、以「天眞自然」為宗的藝術宗旨。他推王維為南宗之祖，只是從「雲峯石跡，迴出天機；筆意縱橫，參乎造化」的四句話，及受北宋文人對王維的推挹而來；他引的對王維作評價的四句話，即是自然，即是淡。所以他是認為山水畫至王維而發展到了「淡」、到了「天眞自然」的境地。他所標舉的「淡」、自然，這都是從莊學，從魏晉玄學中出來的觀念，這也是山水畫得以成立的基本觀念。他以這一觀念為山水畫的正宗，另以重彩色，重精工的一派為別子，從大體上說，這有使山水畫在長期發展，漸歸爛熟以後，重新顯出它的基本性格的作用，是有其意義的。唐張彥遠將「自然」高置於神與妙之上，黃休復亦以逸品置於神品之上。董氏的所謂南宗，實即遠承自然、逸品的系統；而所謂北宗，他所著眼的，實係張彥遠之所謂「精」，張懷瓘、黃休復之所謂「能品」的系統。重自然、重逸、重神，而不重精、能，這是中國畫，尤其是山水畫的傳統；董其昌在這種地方，並沒有大的錯處。但董氏的錯處不僅因受禪宗衣鉢相傳的影響，來建立一個衣鉢相傳的畫史系統，遺誤了後人對畫史的客觀了解。

更重要的是，他所標出的淡，在實際上，只是落腳於以二米為中心的「墨戲」之上，無形中只以暗的形相為淡，而否定了明的形相在中國藝術中的重大意義。由此而把自己所能把握到的一面，無條件地擴大於繪畫整個歷史之中，以為繪畫建中立極，這便必然會成為重大地偏執而發生偏向的。董氏之所以能接觸到淡的意境，而又不能深入地去加以把握，主要是因為他在生活上的限制，及缺少莊學的自覺，而只是在禪的邊緣去加以沾惹。所以淡的觀念，並沒有進入到他的「天骨」之中，而只是由五十歲以後的生活情趣及筆墨熟練中若存若亡的觸著。

(2) 南宗說自身的演變與米芾的重大影響

董氏所歸入到南宗北宗兩系統中的諸人，先從南宗說，已可發現在他自己本身，有了一種演變。

他在「文人之畫」一條，以董源、巨然、李成、范寬為王維的嫡子；而以李龍眠、王晉卿、米南宮及虎兒以及元四大家，皆係王維的正傳；再加以明之文徵明、沈啓南；此中無張璪、荊浩、關同、郭忠恕。他在「禪家有南北二宗」一條中，則以張璪、荊浩、關同、董源、巨然、郭忠恕、米家父子，及元四大家，為王維系統下的南宗；其中沒有李成、范寬、李龍眠，也沒有提到明代的文、沈。

若將兩條加以比較，「文人之畫」一條，在畫旨上錄在前面；「禪家有南北二宗」一條係錄在後面。假定這種文字先後的次序，可以代表他寫下這兩條的時間上的次序，則我們不難發現，在董氏寫

「文人之畫」一條時的取材觀點較寬；而在寫「禪家有南北二宗」一條時，則取材的觀點更狹。這

種觀點的演變，主要是來自他主張暗的畫境，更接近二米，因而他受到米芾畫史的更大影響。他在畫旨

一則說「米元章作畫，一正畫家謬習」。再則說「詩至少陵，書至魯公，畫至二米，古今之變，天下

之能事畢矣。」他再三再四的稱道二米的「墨戲」的觀念。所以到了他定「南北二宗」時，米氏對他的

影響，有決定性的作用。但在這裡我們不能忽略米芾的故意鳴高立異，凡被當時人所稱道的，他都要

加以抑制的情形。黃山谷書贈俞清老中有下面一段話：

「米黻（註二十四）元章在揚州，遊戲翰墨，聲名籍甚。其冠帶衣襦，多不用世法。起居語默，略

以意行。人往往謂之狂生。然觀其詩句合處，殊不狂。斯人蓋既不偶於俗，遂故爲此無町畦之行，

以驚俗爾。清老到揚，計元章必相好。然要當以不鞭其後者相琢磨。不當見元章之吹竽，又建鼓

而從之也。」

豫章黃先生文集
卷二十五

山谷上面的信，主要是勸俞清老不可鼓勵（不鞭其後）米元章的裝瘋；更不可學米元章的裝瘋。中國

古今名士裝瘋的共同特點，是爲了達到抬高自己的自私自利的目的，不惜故作違心之論。蘇東坡次

韻米芾二王書跋尾二首中有謂「巧偷豪奪古來有，一笑誰似痴虎頭」（註二十五），這已說明他裝瘋偷

奪他人書畫的行徑。又東坡志林「吾嘗疑米元章用筆妙一時，而所藏書（按指法書而言）眞僞相半。

元祐四年六月十二日，與章致平同過元章，致平謂吾公（按指東坡）嘗見，親（按指元章）發鎖，兩手。

捉書，去八丈餘，近（按指觀者）輒掣去者乎？元章笑，逐出二王長史懷素輩十許帖子。然後知平時所

出，皆以適衆目而已。」章致平的幾句話，把米元章平日作僞欺人的情態，描寫得活龍活現。董其昌

也說「余自較勘，顏不似米顛作欺人語」（註二六），是董氏也知道米芾的這種情形。例如米芾自己

也承認吳道子「行筆磊落，揮霍如蓴菜條」，「唐人以吳集大成」。但因李龍眠「常師吳生」，他

便說「余乃取顧（愷之）高古，不使一筆入吳生。」（註二七）實則吳的線條，是顧愷之以來的大發

展。他說此話的目的，不在抑吳，而在抑李龍眠；所以董其昌便終於在南宗中不取李龍眠。李龍眠的白

描人物，當出自吳生。但李龍眠在畫的意境上，却是直追王維的。他爲了王維有輞川圖，他便有山莊

圖。蘇子由題李公麟（龍眠）山莊圖二十首序謂「又屬輞賦小詩凡二十章，以繼摩詰輞川之作云。」

（註二八）蘇子瞻李伯時（公麟）畫其弟亮功舊隱宅圖詩亦謂其「五畝自栽池上竹，十年空看輞川圖。」

（註二九）李又有臨摹王摩詰輞川圖卷，又畫有王維的像；蘇東坡、黃山谷都有書伯時所畫王摩詰

詩。李又畫有陽關圖，東坡詩謂「龍眠獨識慇懃處，畫出陽關意外聲。」（註三十）宣和畫譜對此圖的

敍述，正可見其力追意外聲之用心所在（註三一）。並謂他「刻意處如吳生，瀟洒處如王維」。所以

黃山谷有詩謂「前世畫師今姓李，不妨還作輞川詩」（註三二），直以李龍眠比王維。東坡對伯時人

格的評語是「伯時有道眞吏隱，飲啄不羨山梁雉。丹靑弄筆聊爾耳，意在萬里誰知之。」（註三三）

山谷對他人格的評語是「戲弄丹靑聊卒歲，身如閱世老禪師」（註三十四），這豈非富有超越世俗精神的。

的文人大畫家嗎？乃董氏卒將李龍眠從王維一派下踢出，這是毫無道理，而是受了米芾影響的。

(3) 李成、范寬、王詵的淘汰

較前述李公麟更爲重要的是：北宋山水畫的發展，離開了李成的人格及其作品所發生的影響，便是不可想像的。宣和畫譜卷第十山水敍論說「至本朝李成一出，雖師法荊浩，而擅出藍之譽。數子

（按指上文之李思訓、盧鴻、王維、張璪輩）之法，遂亦掃地無餘。如范寬、郭熙、王詵之流，固已各自名家，而皆得其一體，不足以窺其奧也。」這幾句話正說明李成在北宋的重大地位。宋劉道醇〈聖

朝名畫評〉對於李成「評曰，成之命筆，惟意所到。宗師造化，自創景物，皆合其妙。就於山水者，觀

成所畫，然後知咫尺之間，奪千里之趣，非神而何？故曰神品。」又謂「思淸格老，古無其人。」宋

郭若虛圖畫見聞誌論三家山水中有謂「夫氣象蕭疏，烟林淸曠，毫鋒穎脫，墨法精微者，營丘（李成）

之製也。」江少虞皇朝事實類苑謂「成畫平遠寒林，前所未有。氣韻瀟洒，煙林淸曠。筆勢穎脫，墨

法精純。眞畫家百世師也。雖昔稱王維、李思訓之徒，亦不可同日而語。其後燕文貴、翟院深、許道

寧輩，或僅得其一體，語全則遠矣。」以上皆北宋人對李成的評價。所以元湯垕畫鑑謂「營丘李成山

水，為古今第一。」而李成繪畫的所以偉大，是他能把雲煙變化，氣象清勁，這兩種意境、形相，加以統一。若用董其昌的名詞說，即是把明與暗的兩種意境與形相加以統一。

二首之一「縹緲營邱水墨仙，浮雲出沒有無間」（註三五），這是李成繪畫的一面。山谷又跋仁上座橘洲圖中有謂「……然古人作畫，若不作小李將軍眞山眞水，草木樓台人物，皆合如本；則須若荆浩、關同、李成，木石瘦硬，煙雲遠近，一以色取之，乃為畢其能事。」（註三七）「木石瘦硬」，這是李成畫的另一面。木石瘦硬，再加上煙雲遠近，這就是李成對兩種性格、形態的統一，正是他偉大地成就處。因為由玄而出的自然，本有這兩種形相。但米芾僅取其「秀甚不凡」的一面；對於「松幹枯瘦多節」的一面，則斥為「皆俗手假名」，而倡為「余欲為無李論」（註三八）；此非眞出於鑑賞之言，而實欲對當時推重李成，寶重李成作品的人，假鑑賞的「無李論」之名，與以很技巧地否定。因此，他本來是以淡為宗的，但他又說「李成淡墨如夢，霧中石如雲動，多巧少眞意。」（註三九）他更標榜他自己的畫，「無一筆李成、關同俗氣。」（註四十）米芾個人可以不學李成；但畫的俗氣不俗氣，決定於作者的人格。李成的人格，遠在米氏之上（註四一），米氏憑什麼斥其為俗氣？這當然是違心之論。董其昌在「禪家有南北二宗」條的南宗內去掉李成，這也是受了米芾的影響。對元季四大家，董氏以黃公望為第

李成，超軼不可及也」（註三六）。這是李成繪畫的一面。山谷又題燕文貴山水，「風雨圖，本出於李成，木石瘦。蘇子由王晉卿所藏著色山水

一，而黃公望寫山水訣中自謂「近作畫，多宗董源李成二家筆法。」董氏未免太昧於這種淵源了。

米芾對范寬的評價是「本朝無出其右。溪山深虛，水若有聲。其作雪山，全師世所謂王摩詰。」

又謂「范寬師荆浩」（註四十二）。以范寬在北宋山水畫中地位之高，且又與王維、荆浩有淵源，但董

氏後來也將他去掉，大概是因爲他「勢狀雄強」（註四十三），與董氏所標榜的宜暗不宜明的宗旨不合。

王詵（晉卿）「學李成皴法，以全綠爲之。」（畫史）與董氏所標榜的水墨不合，所以也被去掉。但

王詵「作小景，亦墨作平遠」（同上），這不也與董氏所標榜的南宗一致嗎？同時蘇子瞻對於王晉卿

的畫，認爲是「鄭虔三絕君有二，筆勢挽回三百年。」（註四十四）對於王晉卿的人格，則認爲「當年

不識此清眞，強把先生擬季倫」（註四十五），而許其爲清眞。蘇子由在題王詵都尉畫山水橫卷三首

（註四十六）中，直以王維相比擬。他的煙江疊嶂圖，夏珪曾加以模寫，董氏則因未能見到眞跡，而於

想像中加以追摹，其影響不可謂不大。他可以說是一個典型地文人畫家；但董氏後來也從南宗中去

掉，這不僅太爲「水墨」所拘，恐怕也受了米芾所說的「皆李成法也」的影響。

（4）董、巨的發現及形成南宗的眞正骨幹

董氏在南宗系統中加入郭忠恕，算是相當突出地，倒也是很應當的。文徵明郭恕先避暑宮殿圖跋

據東坡集謂他「通九經，尤精小學。」宣和畫譜卷八謂他「作篆隸，凌轢魏晉以來字學。喜畫樓觀台

閣，皆高古。」文徵明在前跋中謂「畫家宮室，最爲難工……獨郭忠恕以俊偉奇特之氣，輔以博文強學之資。游規矩準繩中，而不爲所窘。論者以爲古今絕藝。」由此可以了解他的界畫，是與他「忽乘醉就圖之一角，作遠山數峯而已」（註四十七）的意境是相通的；董氏加入到南畫系統中，可爲特識。至於尸解成仙之說，正說明其生活的超然獨往，不爲塵世所病的情形。董氏把他加入到南宗裡面，恐怕與他成仙的傳說有關。

但總括的看，董其昌主張的南宗系統，實際是以米芾爲中心所建立起來的。董源、巨然，在北宋畫家、畫論家的心目中，大概因地域的限制，並沒有煊赫的地位；董、巨的崇高地位，完全是由米芾在他的畫史中所提出、所發現。如：

「巨然師董源，今世多有本。嵐氣清潤，布景得天眞多。」

「董源平淡天眞多，唐無此品，在畢宏上。近世神品，格高無與比也。」

「仲爰收巨然半幅橫軸，一風雨景，一皖公山天柱峯圖，清潤秀拔，林路縈回，眞佳製也。」

「蘇泌家有巨然山水，平淡奇絕。」

「董源峯頂不工，絕澗危徑，幽壑荒廻，率多眞意。」

「巨然少年時多作礬頭；老年平淡趣高。」

「裝巧趣，皆得天眞。嵐色鬱蒼，枝幹勁挺，咸有生意。溪橋漁浦，洲渚掩映，一片江南也。」

「峯巒出沒，雲霧顯晦，不

中國藝術精神

四二四

「巨然明潤鬱蔥，最有爽氣。礬頭太多。」以上皆見畫史

米氏的標舉董、巨，一是因為此二人的特別評價，可以說是由他所首先提出。二是因為米氏所得於江南的江山之助，與董、巨正同。但如後所述，米芾或受了董源「烟景」的一部份影響，即是暗的方面的影響。但在基本格調上，米與董、巨並不相同。董、巨給了元朝畫家，尤其是所謂元季四大家，以極大的影響；但並沒有真正給米氏以影響。不過董、巨的價值，是由米氏提出，也可以說是由他所發現的。我們只看米氏對董、巨平淡天真的評論，便可聯想到這即是董其昌在藝術上的基本立腳點。黃公望（子久、大痴）「山水師董源、巨然」（畫史會要）。王蒙（叔明、黃鶴山樵）「山水師巨然，甚得用墨法」（全上）。倪瓚（元鎮、雲林）「初以董源為師」（全上）。吳鎮（仲圭、梅花道人）「畫山水師巨然」（圖繪寶鑑）。這都是得董、巨的法乳，而後各成一家的。由此可以了解，董其昌的南宗，是以米家父子為骨幹，而上推董巨，下逮元末四大家，所構想而成的。王維、張璪、荊浩、關同、郭忠恕，乃是為了伸張門面才加了上去，對董氏而言，並沒有真實地意義。並且元季四大家，主要是發展了董、巨的柔和、變化，而形相清明的一面，並沒有繼承形相晦暗的一面。所以與米家父子、實在是非常緣遠的。

這裡對於元季四大家，未能作深入的陳述。而只想指出一點的是，他們不僅是一代的高人逸士，

而且都與當時盛行的新道教（全真教），有密切地關係。黃公望的三教堂，以及當時所流行的三教合一，實際都是以新道教爲其骨幹。新道教中有立教十五論，爲教徒持行的規範。第一論住庵；第二論雲游；這在現實生活中，自然而然地使人親近林泉山水。第七論打坐；第八論降心；第十三論超三界；第十五論離凡世；在這種宗教修持中，也自然而然地可以得到藝術家由超越而來的虛、靜、明的精神境界。因此，可以說元季四大家們，是在新道教的周折中，使其現實生活與精神生活，冥契於莊學的精神，較之魏晉人在生活情調上的玄學，實更爲眞實而深切。

（5）　王維的傳承問題

董其昌的南宗，是以米芾父子爲中心所建立起來的。但他爲了裝飾門面，所以選擇王維爲開山祖，一方面是如前所說，受了北宋文人畫論家及王維詩的重大影響；一方面是因爲北宋文人心目中王維的畫，正與米氏所發現的董、巨畫的評價相近。米芾畫史謂世俗「又多以江南人所畫雪圖命爲王維，但見筆淸秀者即便命之。」但米氏在當時風氣下對王維實亦極爲服膺。舊唐書卷九〇下王維本傳稱維「書畫特妙。筆蹤措思，參於造化；而創意經圖，即有所缺；如山水平遠，雲岸石色，絕迹天機。非繪者所及也。」米芾把這段引作「又云，雲峯石色，絕迹天機；筆意縱橫，參於造化。」

（註四十八）此即董其昌對王維引用「前人云」的所本。董其昌要由董、巨推上去，找出一位開山祖

師，而找到王維，找得並不算錯。但是，他在這裡有兩個大的弱點。第一，他看到的王右丞江山雪霽

卷及江干雪意卷，不可能是眞跡。因此，他在上兩圖卷後面所寫的長跋，對王維畫所作的具體陳述，

依然都是「以想心得之」（註四十九），不可爲據。第二，他受了禪宗衣缽傳燈的影響，在「文人之

畫」條，硬說「董源、巨然、李成、范寬」，爲王維的嫡子；認爲「李龍眠、王晉卿、米南宮及虎兒，

皆從董巨得來。」這已經是妄說。北宋這些大畫家，可能受有王維的影響；但每一位畫家，他可以受

前代許多畫家的影響；並且他們眞正地立腳點，都是「外師造化，中法心源。」而他們與王維在意境

上假定有其契合，也只能算是精神上的潛孚默契，那裡說得上什麼「嫡子」。同時，米南宮及虎兒，

並說不上是從董、巨得來。至於李龍眠、王晉卿，更與董、巨無直接關係。「禪家有南北二宗」條，

說王維「傳爲張璪、荊、關……」；張璪與王維，在年代上可以說是同時並起；其畫的品位，由中唐一

直到荊浩的筆法記爲止，地位、評價，都遠在王維之上，如何可以說王維傳爲張璪？荊浩固然也推重

王維；但他「嘗語人曰，吳道子畫山水，有筆而無墨；項容有墨而無筆；吾當采二子之所長，成一家

之體」（註五十），則他在筆墨上係融合了吳、項二人，與王維無涉。由他所著的筆法記看，他所資

取的自然——洪谷，深嚴壯大，與王維的秀麗清妍的輞川，也大異其趣。而關同則係師法荊浩，早爲

一般人所公認。所謂「傳之荊、關」，也完全出於董氏的隨意編造。

再就南宗的骨幹來說，元季四大家與董、巨有淵源，但與米家父子無淵源，前面已經提到。米芾

提出董、巨的平淡天眞，固然有重大地意義，但米芾的成就是在書法而不一定在畫。蘇東坡北歸死去

之前，在與米芾的幾則書信中，也只稱其書法而不及其畫。後人徒震於他的大名，對他的畫，加上了

過多的想像。南宋鄧椿的畫繼已謂「然公（米芾）字札，流傳四方。獨於丹靑，誠爲罕見。」由此可

知有關他的畫蹟流傳，也可能加入了不少的贋品。同時，他所追求的平淡天眞，對他自己來說，恐怕

不是經過對俗情的超越，對眞我的發露，因而不是從人格深處所發出的平淡天眞；而只是由名士習氣

的玩世不恭而來的平淡天眞。宋趙希鵠洞天淸錄：

「米南宮多遊江浙間。每卜居，必擇山水明秀處。其初本不能作畫。後以目所見，日漸模仿之，

遂得天趣。其作墨戲，不專用筆，或以紙筋子，或以蔗滓，或以蓮房，皆可爲畫。……」

由此可知他的畫，主要是來自他的天資之高，不一定走的是一般藝術家所走的正路。所以他可以得天

趣；但植基不深，不足爲後人範式。王世貞藝苑巵言：

「畫家中目無前輩，高自標樹，毋如米元章。此君但有氣韻，不過一端之學，半日之功耳。」

董源、巨然因爲寫江南山而筆墨特爲柔和，因而筆與墨也特爲融合。他們所用的披麻皴，也使山

（６）米芾在南宗中的地位

形特富於變化。但他們依然是有筆有墨，是山水畫正統的發展。沈括夢溪筆談卷十七曾謂「大體董源及巨然畫，皆宜遠觀，其用筆甚草草，近視之幾不類物象」，這是他們畫「秋嵐遠景」的一面。晁補之跋董元畫有謂「……余得二軸於外弟杜天達家，近存中（沈括）評也。然巨然蓋師董元筆也，與余二軸不類。」（雞肋集卷三十三）是與沈括評語不相合的另一面。宣和畫譜卷第十一所謂「大抵元所畫山水，下筆雄偉，有嶄絕崢嶸之勢；重山絕壁，使人觀而壯之。」是董源也和李成一樣，統了明、暗與平遠、雄偉的兩重典型的藝術形相。米元章則「用王洽之潑墨，參以破墨、積墨、焦墨。」（註五十一）洞天清錄謂「畫無筆跡，非謂其墨淡模糊而無分曉也，正如善畫者藏筆鋒……人能知善書執筆之法，則知名畫無筆跡之說。故古人如孫太古，今人如米元章，善書必能畫，善畫必能書，書畫其實一事。」在上面恭維米氏的話中，也可知米畫實在是有墨而無筆，乃至偏於暗而缺乏清明的一面。乃山水畫中的別派。縱然在畫「煙雲」上他受到了董源的影響，但就兩家的立基處來說，米元章與董、巨，實不應安放在一個系統之內。兩者皴法的不同，即是一個大關鍵。另從對後世的影響來說，米氏父子的畫風，可能和南宋末的牧谿及元初的高克恭，有相通之處。但如前所述，元畫主要是荊、關、李成、李伯時、董元、巨然及一般文人畫的發展，其中當然以董、巨的影響爲最大。却與米氏父子沒有太大的關係。董其昌既謂他「不學米畫，恐流入率易」（畫旨），又謂「宋人米襄陽在蹊徑之外，餘皆從陶鑄而來」（仝上），則不可謂他不了解

米氏的深淺。但一面又以米家父子爲骨幹,以建立南宗系統。而他建立的南宗系統,無形中是要指出畫的正統;但結果是以別派爲中心的正統,這更是他的此一系統的致命傷。

第五節 趙松雪畫史地位的重估

(1) 元代「四大家」的演變

另一被人忽視了的一點,即是在董其昌的南宗系統中,實存心打擊了趙松雪(一二五四——一三二二)的地位。最大地證明,是他推翻了原來之所謂「元四大家」,而建立新地「元四大家」;無形中對趙氏在畫史中的地位加以貶損。如實的說,沒有趙松雪,幾乎可以說便沒有「元末」四大家的成就。所以我在這裡,應特別提出來作一清理。

趙孟頫字子昂,號松雪道人,又號鷗波,甲寅人,水晶宮道人;諡文敏。吳興人,故人亦稱之爲趙吳興;曾爲翰林承旨,榮祿大夫,故人亦稱之爲趙承旨、趙榮祿。元史卷一百七十二有傳。在董其昌以前,在董其昌以外,稱「元四大家」的,多以趙松雪爲首。如明王世貞藝苑巵言「趙松雪孟頫、梅道人吳鎮仲圭、大痴老人黃公望子久、黃鶴山樵王蒙叔明,元四大家也。」高彥敬、倪元鎮、方方壺,品之逸者也。」明屠隆畫箋中有謂「若云善畫,何以上擬古人,而爲後世寶藏?如趙松雪、黃子

久、王叔明、吳仲圭之四大。及錢舜舉、倪雲林、趙仲穆（雍）輩，形神俱妙……。」這幾句話，又見於項元卞的蕉窗九錄。在四大家中加入倪雲林，而去掉趙松雪，可能即始於董其昌及其友人陳繼儒。因他們的影響太大了，爾後遂成爲定論。由此一改變，而可了解董其昌在南宗中沒有趙松雪的名字，決不是偶然的。這便影響到趙氏在繪畫歷史中的地位，迷亂了後人對畫史的正確把握。

（2）趙松雪被抑制的原因及其人品的再評價

在董其昌容臺別集卷之三、卷之四，論書、論畫兩卷中，不難隨處可以發現趙松雪的書與畫，在董其昌心目中的分量，是非常之重，而實又心有所不甘的情形。這正說明趙氏在當時書畫界中尚有很大的影響；唐寅、文徵明，無不曾從趙松雪轉手（註五十二）。董其昌本人也不例外。所以他在畫旨中，也承認「趙集賢（松雪）畫爲元人。冠冕」。然則他爲什麼把「元四大家」的陣容，重新排定，並將趙松雪排斥於他所標榜的南宗之外呢？從他「幽淡兩言，則趙吳興（松雪）猶遜迂翁（倪雲林），其胸次。。。自別也」的話來看，我想，主要的原因，是來自當時認爲趙氏以王孫的資格而仕元，大節有虧的關係。沈周題趙文敏淵明像，並書歸去來辭卷「典午山河已莫支，先生歸去自嫌遲。」黃晉題子昂春郊挾彈圖「錦纜牙檣非昨夢，豈無十畝種瓜田」；都流露出這種意思。而李東陽麓堂詩話下面一段話，反映當時的這種心理更爲明顯：

「趙子昂書畫絕出，詩律亦清麗。其谿上詩曰，錦纜牙檣非昨夢，鳳笙龍管是誰家。意亦傷甚。

岳武穆墓曰，南渡君臣輕社稷，中原父老望旌旗。句雖佳，而意已涉秦越。至對元世祖曰，往事已非那可說，且將忠赤報皇元。則掃地盡矣。其畫爲人所題者有曰，前代王孫今閣老，只畫天閑八尺龍。有曰，兩岸青山多少地，豈無十畝種瓜田。至江心正好看明月，却抱琵琶過別船，則亦幾乎鳳矣。夫以宗室之親，屈於夷狄之變，揆之常典，固已不同。而其才藝之美，又足以爲讒謗之地，才惡足恃哉。」

按論人而輕責人以不死，實爲不恕。同時，論人者不能爲他人設身處地著想，更不顧自己立身行己之若何，而輕以不合當時情實的高調，加之於古人，實以見言者缺少眞正人生的責任感，而不自覺其流於僞薄。趙松雪當宋亡的時候，還是二十多歲的青年。以餘蔭下曹，身當夷狄鉅變，恢復既無可言，他唯一可走之路，便是入山歸隱；而這也正是趙氏舉生的志願。此在松雪齋文集中，是隨處可以看出的。在詠逸民十一首序中曾說：「自古逸民多矣。意之所至，率然成詠。聊與同好，時而歌之耳。」（卷三）而在這些逸民中，他特追慕莊周和陶淵明。次韻錢舜舉四慕詩「周（莊周）也實曠士，天地視一身。去之千載下，淵明亦其人……九原如可作，執鞭良所欣。」（卷二）他更有題歸去來辭，畫有陶淵明的像，還有五柳先生傳論，中有謂「仲尼有言曰，隱居以求其志，行義以達其道。吾聞其

語，未見其人。嗟乎，如先生近之矣。」（卷六）嘗自述他的生活是「閒吟淵明詩，靜學右軍字。」（卷二酬滕野雲）又「彭澤丹青顧虎頭。」（卷四次韻馮伯田秋興其一）不幸的是，早歲爲才名所累，受到元室的注意。他第一次拒絕了尚書夾谷的翰林編修之薦。等到程鉅夫訪江南遺逸，得二十餘人，而以趙氏爲首選，正因爲他有王孫的身份，於是他的抉擇便不是富貴、貧賤的問題，而幾乎是死與生的問題。他此時還是二十多歲的少年（註五十四），因大勢已去，名儒許魯齋們，都以潛移默化的苦心，守降志辱身的權變。何遽能以一死責松雪？以成見論人，自難合於客觀事實。例如松雪岳王墓的詩是「岳王墳上草離離，秋日荒涼石獸圍。南渡君臣輕社稷，中原父老望旌旗。英雄已死嗟何及，天下中分逐不支。莫向西湖歌此曲，水光山色不勝悲。」這眞夠沉痛了。但李東陽卻說他「已意涉秦越」；更何能爲松雪設身處地著想？松雪此後敭歷仕途的情形是「議法刑曹，一去深文之弊。條事政府，屢犯權臣之威。佐郡治，則平反役卒之寃。興學校，則獎勵勤苦之士。官登一品，名高四海，而處之恬然若寒素。」（註五十五）他雖然與當時名儒所走的路不同，而用心並無二致。一個過了氣的王孫，在實際上與當時一般知識分子，有何分別？而必須嚴其貶責？並且在他的內心，實際是以這種富貴爲精神上的壓迫，因而這便更加深了他對自由的要求、對自然的皈依、對隱逸生活的懷念。因而加深了他藝術上的成就。不可能每個人都能得到現實生活與精神嚮往的完全一致。不因現實生活而埋沒。

掉。精神的嚮往，並加深精神上的嚮往，這種矛盾生活，常是一個偉大藝術家的宿命，也常更由此而凸顯

出藝術家的心靈。重江疊嶂圖，爲松雪煊赫名蹟。王世貞謂其「冲澹簡遠，意在筆外。」但虞集所題的

詩却是「昔者長江險，能生白髮哀。百年經濟盡，一日畫圖開。」（註五九）虞集是能眞正了解趙松

雪的；並且他也能領略此一圖卷冲澹簡遠的崇高價值的。可是他更能知道在這種冲澹簡遠的後面，却

是一位「白髮哀」的作者。此後更有明代大畫家沈周（石田），也能說出「還從滲淡見舊物，似有涕

淚含孤忠。」的話。（註六十）這不足以爲由人生矛盾中，產生偉大藝術而作證嗎？趙松雪在藝術上能

有偉大成就的根據，由此可見一般。下面摘錄一點簡單地材料，都可以爲我上面的說法作證。

「吾生性坦率，與世無競奔。空懷丘壑志，耿耿固長存。」
　　卷二和子俊感
　　秋五首之二

「履運有異同，喟然慨今昔。丘園豈云遠，終當期屏跡。」
　　同上
　　其三

「下有沈潛魚，上有冥飛禽。先民莫不逸，我獨懷苦辛。」
　　同上
　　其四

「安得松喬術，逖與世相違。」
　　卷二
　　雜詩

「平生山林意，獨往乃所欣。」
　　卷二贈茅山
　　梁道士

「在山爲遠志，出山爲小草。古語已云然，見事苦不早。平生獨往願，丘壑守懷抱……」
　　卷二
　　自釋

「忽爲蔓草蕃，願作靑松貞。」
　　卷二
　　罪出

「池魚思故淵，檻獸念舊藪。」 卷三次韻周公瑾見贈

「我性眞且率，不知恒怒嗔。安知承嘉惠，再踏京華塵。京華人所慕，宜富不宜貧。嚴鄭不可作，茲懷向誰意，白首無緇磷。俯仰欲從俗，夏畦同苦辛。以此甘棄置，築室龜溪濱……自謂獨往陳。」 卷三述懷

「江南春暖水生烟，何日投閑苕水邊。」 卷三贈相士

「醉眼看山百自由。」 卷三漁父詞

「致君澤物已無由，夢想田園雪水頭。老子難同非子傳（註五十六），齊人終困楚人咻。濯纓久判隨漁父，束帶寧堪見督郵。準擬新年棄官去，百無拘繫似沙鷗。」 卷五歲晚偶成

「右臂拘攣巾不裹，中腸慘戚淚常淹。」 卷五老態

由上面所錄的材料，我們應當諒其心、哀其志，以與他的藝術心靈相接觸。正因為吳梅村死前有「一錢不值何須說」的眞性情，所以不論怎樣，他無愧爲一個偉大詩人。趙松雪有自警一首，比梅村的詞，說得更爲痛切；在他心靈深處的委曲，不僅否定了自己的富貴，甚至也否定了自己的藝術。這還不足以爲他眞純地人格作證嗎？茲更錄在下面：

「齒豁頭童六十三，一生事事總堪慚。惟餘筆研情猶在，留與人間作笑談。」 （卷五）

一生富貴，而只自認爲「總堪憐」，這是由人格的眞純所形成的最大矛盾，最大委曲。但王行題趙文

敏淵明像並書歸去來辭卷有「撫卷三嘆息，繫年非義熙」之句；陳沂志謂「王行元末人，歿於難」（註五

十七），由此可以推知，當松雪生時，對他已有不少譏評。王世貞題趙松雪淵明圖卷有謂「縱極八法

之妙，不能不落豎儒吻。蓋以永初之不臣宋，（淵明）與至元之仕□，趣相左耳。若其（此圖卷）風華

秀潤，標寧超逸，虎頭點拂，雲摩烘染，所謂趙郎並其（淵明）性情而得之者，與彭澤人品文章，眞

足三絕。又不當以此論也。」（註五十八）王氏以松雪能得淵明的性情，則在繪事精微之地，必須承認

松雪的性情足以與淵明相契合。元人入關，屠戮摧辱之慘，豈劉宋所能彷彿於萬一？不「爲其人以處

之」，遂泥跡以作過苛之論，致使松雪之藝術與其人格，發生不可解的矛盾；所以我應於此表而出之。

（3）趙松雪在畫史中的地位

我們了解到松雪的人格，然後能接觸到松雪的藝術心靈及他在藝術史上的地位。近來有不少人對

趙氏加上復古主義的頭銜，我站在中國藝術和中國藝術史的立場，實在想不出這種指稱的半點意義。

俞劍華在中國繪畫史元朝之山水畫一節中謂「元初如趙孟頫、錢選等，其力非不能創作，而乃力倡復

古之論，不特其自身空員此天挺之才，以致碌碌無所發明；且使當時以及後世之畫壇，俱舍創作而爭

事臨摹，此毒一中，萬刼不復。」（下册八頁）我找不出他們在什麽地方曾力倡復古之論；更想不到古

今中外，真有天造之才的人，會甘心於復古。俞劍華又以趙氏「仍延南宋李唐，劉松年青綠工整一派之

緒」，（同上九頁）這簡直是毫無常識的胡說了。或者宋人之畫，至元而一變；而「趙子昂近宋人」（藝

苑巵言），捕風捉影之徒，遂指其為復古。其實，正如董其昌題趙氏畫鵲華秋色圖所說「吳興此圖，

兼右丞北苑二家畫。有唐人之致，去其纖。有北宋之雄，去其獷。」董氏的話，可以概括趙氏畫的整

個方向。廣資博取，是一切偉大藝術家必經之路。在這種地方，沒有復古不復古的問題。主要是看在

廣資博取之餘，個人是否有獨自立身之地。松雪說「久知圖畫非兒戲，到處雲山是我師」（註六十一），

這是他的外師造化。他又說「欲使清風傳萬古，須如明月印千江。」（註六十二）明月印千江，指的是

晶瑩澄澈之心，與客觀世界的相融相即。這是他的中法心源。此等處才真是他的立身之地。在什麼地

方可以安放得上復古兩字？

並且南宋的畫，以院畫為代表。關於院畫的意義，我在下面再談。我在這裡只特別指出，一切藝

術，都是在主客相關之間成立的。一切藝術的差異性，都可由主客相關間的差距不同而加以區別。主

客間之所以有差距，決定於某一藝術家對客觀世界的根本態度。大概地說，藝術家個性比較超越而寬

不嚴實，並由環境的反應，而使其人生對客觀世界能發生較多的信賴，則他所涵融的客觀世界較深較

廣；而客觀世界在藝術家的主觀世界中，也能保持其清寧安靜地形相；於是表現在作品上，便不知不

覺地走向客觀的一方面。這是主觀舒展向客觀，主觀由客觀而得到解放。與一般所說的「模仿自然」

的模仿意義，並無關涉。反之，因缺少對客觀的信賴，而主觀與客觀的關係不能穩固，便常將客

觀吞沒向主觀，作品也自然地多蒙上主觀的意味、色彩。南宋末年，國勢岌危，人心抑鬱，人生失掉

了生存的信心，於是出現了流傳在日本的牧谿（插圖三）、玉澗（插圖四）、日溫這一類帶有幽玄氣

息的，偏於「暗」的形相的作品。在這類作品中，客觀的自然，被置於若存若亡的地位。他們從表面

看，有近於米氏父子的墨戲；但氣息卻遠較米氏父子爲深厚沉鬱。換言之，其藝術性實遠在米氏父子

之上。因爲在他們的作品中，含有更大更深的時代性。若僅從畫的背景來說，有點像明末清初的朱耷

（八大山人）、石濤。不過，這種時代性，實際是悲觀絕望，主客之間的差距，究已失掉了均衡。於

是由幽玄而再進一步，便會趨於晦暗。就山水畫說，在它的晦暗中，已失掉人類精神解放向自然的基

本意義，勢將陷藝術於絕境。趙松雪在藝術史上的重要地位，是表現在狂風暴雨之後，人們又漸漸浮

上在客觀世界中生存的希望，因而人的主觀重新展向自然，使主客之間，恢復了比較均衡的狀態。他

是以「清遠」代替了南宋末期的「幽玄」，重闢藝術的新生命。元代繪畫所以能得到很高的發展，實

在是立足於此一主客均衡之上。

（４）「清」的藝術心靈

趙松雪之所以有上述的成就，在他的心靈上，是得力於一個「清」字；由心靈之清，而把握到自然世界的清，這便形成他作品之清；清便遠，所以他的作品，可以用清遠兩字加以概括。在清遠中，主客恢復了均衡。在均衡的相融相即，這便可以上追北宋山水畫成熟時的風格，下開元季四大家的逸韻。

趙松雪心靈上的清，是來自他身在富貴而心在江湖的隱逸性格。他在求友賦中說「眾不可以戶說兮，歷年歲而觀閔。變心以從俗兮，而吾又不忍。」（註六十三）這種心情，或者可以說是他的出污泥而不染。因爲心靈上的清，所以他一生中所追求的，所把握到的，都是一個清字。他在哀鮮于伯幾的詩中，悲痛地說「乾坤清氣少。」（趙松雪文集卷三）在吳興賦中說「清氣焉鍾，沖和收集。」（卷一）贈道隆道人「何當移四松，伴汝成清幽。」（卷二）桐廬道中「歷歷山水郡，行行襟抱清。」（卷二）寄鮮于伯幾「圖書左右列，花竹自清新。」（卷四）清河道中「天清去雁高。」（同上）送姚子敬教授紹興「高情自清眞。」（卷三）述懷「梅柳亦清新。」（同上）次韻馮伯田秋興其二「露寒沙水清。」（卷四）題雨谿圖贈鮮于伯幾「坐對山水娛清輝。」（卷三）題也先帖木兒開府完璧畫山水歌「信手落筆筆清妍。」（卷三）贈張彥古「吳興山水況清絶。」（卷三）送翟伯玉雲南省都事「只因清淑氣，不受瘴溪烟。」（卷五）論書「右軍瀟洒更清眞。」（卷五）彰南道中「山深草木自幽清。」（卷五）吳興山水圖記「昔人有言，吳興山水清遠。非夫悠然獨往，有會于心者，不以爲知言。」（卷七）歐陽

玄圭齋文集卷之九魏國趙文敏公神道碑中有謂「嗟乾之資，唯一清氣。人稟至清，乃精道藝。天朗日晶，一清所爲。…清氣所萃；乃臻瑰奇。允矣魏公，玉壺秋冰…」這正說出了趙松雪的神髓及其藝術的根源。

由莊學而來的魏晉玄學，可以說是「清的人生」，「清的哲學」；這只要把世說新語打開一看，便立刻可以承認。我已經指出過：山水畫的根源是玄學，則趙松雪的清地藝術，正是藝術本性的復歸。珊瑚網說他「高風雅韻，沾被後人多矣。」（註六十四）所以他實在是畫史上的大關鍵人物。清則淡，皇明風雅載沈周題子昂重江疊嶂卷有云「丹青隱墨墨隱水，其妙貴淡不貴濃。」王世貞弇州山人稿題此圖有謂「至杳靄瀀蕩，出有入無，潤氣在眉睫間，不至作公家大年朝京觀也。」這都說明他的「元四大家」的地位是不應當動搖；他在董其昌的南畫系統中，應當有最重要的地位。董其昌的抑趙，實出自明代士人一般虛憍之氣，所以我不能不爲之辯。

第六節　北宗的諸問題

（1）　北宗的概略檢討之一──分宗的根據及三趙問題

現在再說到董其昌所提到的北宗問題。他以李思訓爲北宗之祖的根據，據他所已經明說出來的是

「著色山水」的「著色」。《宣和畫譜》卷十李思訓條下謂「今人所畫著色山水，往往宗之。」元夏文彥《圖繪寶鑑》卷二李思訓條下謂「後人所畫著色山，往往宗之。」所以董氏以著色立李氏父子爲北宗之祖，是可以成立的。但應當特別注意的是，「著色」與「水墨」，只有一種自然地趣向，對各畫家形成用色的重點；但二者之間，並沒有什麼不能相容的對立觀念。所以畫家常常是在二者之間，可以自由移動。以著色立宗的壞處，便是把這種本是可以自由移動的界線，都由人工把它釘死了。另與此有關連之點，他在分宗說中未加說明，而在「李昭道一派爲趙伯駒、伯□□□□，精工之極」（畫旨）一條中，他實以李氏父子爲山水畫中的「精工」一派。大概地說，著色與精工，有密切地關係。所以既以李氏父子爲著色一派之宗，當然也可以推爲精工山水一派之宗。

被董其昌列爲北宗下的「宋之趙幹」，圖畫見聞誌卷四，及宣和畫譜卷十一，皆稱他爲江南人，「事江南爲畫院學生」（誌）；「事僞主李煜，爲畫院學生」（譜）；根本無入宋的記載；所以佩文齋書畫譜卷四十九把他列入「南唐」，是對的。宣和畫譜謂他所畫「皆江南風景，多作樓觀舟舡，水村漁市，花竹散爲景趣，雖在朝市風埃間，一見便如江上，令人褰裳欲涉，而問舟浦漵間也。」（卷十一）佩文齋書畫譜引名畫評謂其江行圖「深得浩渺之意」（卷四十九）。由此可知董其昌既弄錯了趙幹的朝代，又無法看出他與李氏父子的淵源。最低限度，他與後來南宋畫院的李唐們的畫風，並無相似之

處。董其昌大概是因其係「畫院學生」，而胡亂列入到李氏父子派下的。

北宗的趙幹之下，為趙伯駒（千里）、伯驌（希遠）兄弟。畫繼卷二記他們兄弟的情形，甚為簡略。從汪玉珂題伯駒仙山樓閣圖，及書畫舫所記訪戴圖與煉丹圖（註六十五）來看，在取景著色上，他二人倒真是李氏父子的嫡派。所以書畫舫也說千里是出自大小李將軍。而佩文齋書畫譜卷五十一引松隱集有謂「嘗耳其（希遠）論畫，人物動植，畫家頗能具其相貌。但吾輩胸次，自應有一種風規，俾神氣儵然，韻味清遠，不為物態所拘，便有佳處。況吾所存，無媚於世；而能合於衆情者，要在悟此。」（卷五十）由此可知，藝術也和其他有關人自身的學問一樣，所入之途雖殊，但精進不已，則最後所到達的境域，在基本精神上，彼此是可以相通的。

（2）北宗的概略檢討之二——唐、劉、馬、夏問題

被列為北宗下面最重要的，是「文人之畫」條所說的「馬、夏、與李唐、劉松年。」及「禪宗有南北二宗條」之所謂「以至馬、夏輩。」董其昌這裡所說的是指南宋畫院的四大家而言；這四人出生時代的順序，應當是李唐，劉松年、馬遠、夏圭。（馬、夏兩人同為光、寧兩朝待詔，但馬遠似略在夏珪之前。）宋高宗題李唐長夏江寺卷謂「李唐可比唐李思訓」（註六十六）；而劉、馬、夏諸人，亦都受有李唐的影響；則董其昌把他們列在被推為北宗之祖的李思訓系統的下面，似無不妥。但從歷史看，

他們與李思訓的關係，只是著色這一部份的關係；而著色也並非他們四人作品的全部，甚至也同樣非他們精神之所寄。僅以著色定他們的系統，已失之於以偏概全。李思訓當時，尚未發展出有如後來的皴法。李唐山水是用「大斧劈皴帶披麻頭各筆」（註六十七），這非大小李將軍所能夢見；假定他們同樣是用的剛性的線條，則大小李將軍是在皴法尚未發展出來的過渡性的剛性線條；而他們四人則係皴法成熟以後，自己神奇變化出來的剛性線條。皴法對作品的重要性，或且在用色之上。同時劉、馬、夏三人，雖皆受有李唐的影響，這主要是來自南宋初，李唐以八十高齡在畫院中的崇高地位，及畫院特重師承的關係。實則他們各有其精神面目，決非李唐所得而範圍。例如李唐之樹木，有時略嫌矓腫；而馬、夏則清剛奇矯，特開一格。董其昌之說，實在把他們說得太籠統了。

（3）院畫問題

因為北宋的文人畫家及社會畫家，至南宋而衰歇，所以院畫便成為南宋畫的代表。高宗南渡，粉飾太平，大與畫院，其意實欲恢復徽宗畫院時的光輝。徽宗政和中所提倡的畫院，實受徽宗個人畫風的影響；畫繼的作者鄧椿，對徽宗的畫，極為推崇（註六十八）。然畫繼卷九論遠中，有如下的一條：

「自昔鑒賞家分品有三，曰神，曰妙，曰能。獨唐朱景眞撰唐賢畫錄，三品之外，更增逸品。其後黃休復作益州名畫記，乃以逸為先⋯⋯至徽宗皇帝，專尚法度，乃以神、逸、妙、能為次。」

徽宗的畫風，實際是「專以形似」，更特重著色，有些像西方的寫實主義；這在他的翎毛花卉方面，特表現得明顯。因為重形似著色，便特重精工。這種出自帝王的好惡，自然與李思訓畫中的貴族性格，有暗相符合之處；但在他的意識上，決非要繼承李思訓。並且徽宗生於文人畫家、社會畫家鼎盛之日，於是在山水畫方面，也不能不受到超出於形似之上的「高逸」的影響；而這種高逸，他非直得之於自然的觀照，而係得之於詩的揣摸啓發。院畫中當然也受到他這一方面的影響。不過這不是他的繪畫精神的主向，也不是院畫的主向。他把逸品次於神品之下，實與當時文人畫的趨向，大異其趣。

對院畫的輕視，乃歷史上一般的心理趨向，並非始於董其昌。文人畫家、社會畫家的輕視院畫，一面是出自對「供奉」性質的卑視。以「供奉」為目的的畫家，失掉了作為畫家生命的自由解放的精神、人格。同時，也正因為如此，畫院中不容易網羅到上駟之材。畫繼卷十論近中有如下的一條：

「圖畫院四方召試者，源源而來；多有不合而去者。蓋一時所尙，專以形似。苟有自得，不免放逸，則謂不合法度，或無師承。故所作止衆工之事，不能高也。」

並且據明王安宇、朱壽鏞等所編畫法大成中記有「宋畫院衆工，必先呈稿，然後上眞」的話。這樣一來，便更束縛在形似的一途。所以畫繼卷一徽宗皇帝條下有謂：

「亂離 [按靖康之難後]，有畫院舊史流落於蜀者二三人，嘗謂臣 [按鄧椿自稱] 言，某在院時，每旬日蒙恩 [按指徽

宗之出御府圖軸兩匣，命中貴押送院以示學人。仍責軍令狀，以防遺墜漬汚。故一時作者，咸竭精盡力，以副上意。其後寶籙宮成，繪事皆出畫院；上（徽宗）時時臨幸，少不如意，即加漫堊，別令命思。雖訓督如此，而眾史以人品之限，所作多泥繩墨，未脫卑凡，殊乖聖主教育之意恩也。」

按所謂「聖主教育之意」的「教育」內容，一是臨摹，一是決定於徽宗個人的好惡；這樣一來，有文學修養及保有若干人格尊嚴的人，當然不進畫院，也不能為畫院所容。所以院畫一開始便不被人尊重，那是必然的。但我們要注意到，技巧的進步，常由寫實主義而來。在院畫中，不能抹煞此一方面的重大意義。今日故宮博物院無名的若干宋人畫冊，就我的看法，多出於畫院院史之手；精能之至，亦通神妙，遠非許多率易地文人畫所能及。我非常希望能把這類的冊頁精印出來，在欣賞與學習上，當可霑溉學人不少。

（4）畫院中的反抗精神

李唐們在被輕視的院畫中，依然取得了在繪畫史中的重要地位，不僅他們是代表了這個約百年的繪畫時代；而且在這約一百年的繪畫歷史時間中，他們在順着畫院的畫風這一方面，實在有了傑出的成就。更重要的是，他們在順應畫院的傳統中，更含有強烈地反畫院的精神。在他們的作品中，實流

注着有一種憤怒、反抗的精神在裡面；因之，他們在大小環境的壓迫感中，有他們的人格上的掙扎，有他們在精神自由解放中所建立的另一形式。所以他們作品的最大特徵是剛性的、力的表現。這不僅是董其昌這種潤綽士大夫所未能領略得到，也是過去一切鑑賞家所不能領略得到的。因為大家缺乏這種生活的體驗。更加以對畫院的成見，更無法透視出這一部分的意境。從這一方面說，他們僅不屬於李思訓系統；也根本不屬於院畫範圍。他們除了吸收了院畫的技巧外，甚至他們實際是站在反畫院的一方面。

為說明這一點，不妨以梁楷來作一例證。因為梁楷實應與他們安放在一起的。據圖繪寶鑑卷

四：

「梁楷，東平桐羲之後。善畫人物、山水、道釋、鬼神；師賈師古，描寫飄逸，青過於藍。嘉泰間，畫院待詔。賜金帶，楷不受，掛於院內而去。嗜酒自樂，號曰梁風子。院人見其精妙之筆，無不敬伏。但傳於世者皆草草，謂之減筆。」

由上面這段簡單材料，我們可以了解梁楷有兩重生活；一是畫院待詔的生活，一是掛金帶於院內而決絕以去的「風子」生活。畫院待詔的生活，完全是樊籠內的生活；而「風子」的生活，是由樊籠生活所激起的反樊籠的自由解放的生活。當然，他之所以裝「風」，與米襄陽不同。米是以「風」來驚世釣

名；而他則一部份是任性，一部份是爲了避害。這種生活的大轉變，實含有生命中的憤怒與辛酸在裡

面。也因此而可以了解梁楷有兩重畫風，一是畫院裡「精妙之筆」，使院人「無不敬伏」的畫風；一

是由畫院解放出來以後，皆減筆草草的畫風。今日故宮所保存的潑墨仙人圖（註六十九插圖五），可以說

是他的代表作。同時，他減筆草草的作品，在日本似乎保存得更多一點。我們能說這不是十足地反畫

院的作風嗎？在出自院畫而又強烈地反叛院畫的作品中，不是對當時亡在旦夕，却

醉生夢死的集團，含有最深地憤怒與嘲笑嗎？但是他的潑墨，他的減筆，都經過了畫院裡艱苦地技巧

磨鍊，所以他的作品是神是逸。

梁楷是一個比較突出的例子。在今日我們可以看到有名的院畫家，除了馬和之、李迪，實際應列

在北宋趙大年這一類的很成功地文人畫家以外，由李唐到馬、夏，在他們的作品中，都流注有一股清

剛之氣；尤其是到了馬、夏，他們奇峭地峯巒，盤根屈鐵地樹木枝幹，這實在象徵了在屈辱地位中，

人格向上的掙扎；在卑微的國勢中，人心向前的掙扎。董、巨們是把自己冲融淡雅的人生投向自然；

而李、劉、馬、夏們，則是把他們清勁鬱勃的人生投向自然。這是院畫中的反院畫，這是繪畫歷史中

反映時代的重新開派。既不應以一般地院畫加以看待，更與李思訓的精神毫不相干。掙扎依然是出自

希望，所以他們都保有一股清朗地氣雰。繼着這種掙扎的失敗而起的，便是牧谿這一派的幽玄地畫

風，這反映了對人生、社會的完全失望、絕望。

（5）李、劉、馬、夏的再評價

以下簡錄若干與他們有關的材料，以作為對他們再評價的根據。畫繼卷六「李唐（字晞古），河陽人，亂離後至臨安，年已八十。光堯（高宗）極喜其山水。」圖畫寶鑑卷四「徽宗朝補入畫院。建炎間太尉邵宏淵薦之，奉旨授成忠郎，畫院待詔，賜金帶，時年近八十。善畫人物山水，筆意不凡，尤工畫牛。高宗雅愛之。」畫繼補遺謂「高宗稱嘆其畫晉文公復國圖」，由此正可窺見其老年抱有復國的期待。元宋杞（授之）記李晞古伯彞（夷）、叔齊采薇圖卷中有謂「至正壬寅，余獲此於沈恒氏。愛其雖變於古而不遠乎古。似去古詳而不弱於今。且意在箴規。表彞（夷）、齊不臣於周者，為南渡降臣發也。」（註七十）他是不是比許多士大夫，更有時代的感觸呢？宋周密雲烟過眼錄謂他的晉文公復國圖「絕類伯時」。元饒自然山水家法「李唐山水，大斧劈皴帶披麻頭各筆。」格古要論謂「李唐山水，初法李思訓。其後變化，愈覺清新。多作長圖大障，其名大斧劈皴」。元俞和題關山行旅圖謂「樹石荒勁，全用焦墨。而布置深遠，人物生動，蓋法洪谷子筆也。」吳鎮亦謂「此卷則取法荊、關，蓋可見矣。近來士人有畫院之議，豈足謂深知晞古者哉。」（註七十一）由上面簡單的材料，可以了解李唐雖初法李思訓，但進一步則是法李伯時、荊浩、關同。並且李思訓的山水，是仙界的虛無漂渺；而

李唐的山水，一開始便是中州山水的堅凝嚴肅。一是在天上，一是在人間。則所謂法李思訓，主要是在著色這一方面來說的，所以他有「以泥金點苔」（註七十二）。但前引宋杞記李唐伯夷叔齊采薇圖卷中，曾引李唐「雲裡煙村雨裡灘，為之如易作之難。早知不入時人眼，多買胭脂畫牡丹」的詩，則他在用色方面，依然是著重於水墨和淡彩。宋高宗把他比李思訓，乃是就畫的造就上來作比，並非從畫的師承上來比。唐寅稱他的「筆法高古」（註七十三）；張丑清河書畫舫稱其「古雅雄偉」（註七十

四）：吳其貞稱其「畫法荒秀」（註七十五）；決不應以院畫中的匠氣，加在他的身上。

畫史會要：「劉松年，錢塘人。居清波門外，俗呼暗門劉。淳熙畫院學生。紹熙年待詔。山水人物師張敦禮，而神氣過之。寧宗朝進耕織圖稱旨，賜金帶。」他有中興四將像及便橋盟會圖，可以窺見他的用心所在，非一般供奉者可比。便橋盟會圖據珊瑚網錄趙松雪跋是「金碧山水」；珊瑚網又錄文璧題謂「丹青煥赫」，這在著色上可能受到李思訓的影響。但這只是他的一面。唐寅題他的春山仙隱圖謂「劉松年世家錢塘，供直南宋畫院。體格高雅，綵繪清潤。故當時論者有劉、李、馬、夏之稱，又有冰清之譽。名實相符，信非謬也。唯此卷脫去本習，而專學右丞，可謂更超上乘者矣。余欲摹之，苦爲精力所限。窃嘆曰，不若讓彼一頭地。」（註七十六）李復跋劉松年盧仝烹茶圖卷謂「觀其布景蕭散，用意清遠，儼然有出塵之想。」（註七十七）由此可知，他也不是李思訓及院畫所能範圍的。

畫史會要：「馬遠號欽山，其先河中人；世以畫名。後居錢塘。光寧朝待詔。畫師李唐。工山水、人物、花鳥，獨步畫苑。」元饒自然山水家法「馬遠畫師李唐，筆數整齊，布景用焦筆。作樹幹斗柄，樹葉夾筆。石皆方硬，以大斧劈帶水墨。人物衣褶，小者鼠尾，大者柳梢，有軒昂閒雅氣象。……人謂馬遠全事邊角，乃見未多也。江浙間有其峭壁大障，則主山屹立，浦漵縈迴。長林瀑布，互相掩映。且如遠山外低平處略見水口；蒼茫外微露塔尖，此全境也。」汪珂玉珊瑚網題馬遠鶴荒山水圖中有謂「許畫者謂遠多殘山剩水，不過南渡偏安風景耳。又世稱馬一角。」朱竹垞謂「馬遠水墨西湖，畫不滿幅，人號馬一角。姚雲東詩，宋家畫院馬一角是也。」（註七十八）按不滿意馬、夏的人，多以殘山剩水為藉口。殊不知從技巧上來說，這是把減筆應用到山水畫上面，以一角之「有」，反襯出全境之「無」，此乃由有限以通向無限的極高明的技巧，與平遠同其關紐。從精神上來說，他們所處的時代，連偏安之局，也汲汲不可終日；因而在他們心目中對此殘山剩水，有無限的淒涼、戀慕；在他們的筆觸上，實含有一種對時代的抗辯與嘆息之聲。張寧方洲集李嵩觀潮圖跋中有謂「今所畫略無內家人物，儀衛供帳，與吳俗文身戲水之流。惟空垣虛榭，煙樹淒迷，平坡遠山，上下與帆檣相映而已。當意匠經營，情留象外，豈亦逆見將披閱中欲使人心目遲回，有感慨弔惜之懷，無追扳壯浪之想。

中國藝術精神

四五〇

來。，預存後鑒耶？」（註七十九）按李嵩正與馬、夏為同時的畫院人物。張寧對李嵩畫的觀點，也可以應用到馬、夏兩人方面。明文徵明題馬遠虛亭漁笛圖「宋馬遠為光寧朝畫院中人，作畫不尚纖穠嫵媚，惟以高古蒼勁為宗，誠一代能品也。此卷虛亭漁笛圖，風致幽絕，景色蕭然，對之覺涼颸颯颯，從澗谷中來也。士人盛稱周文矩避暑卷，視此又不足言矣。嘉慶壬子正月二十四日文徵明識。」又「嘉靖壬子正月二十四日，過某公讀書房，出此相示，益嘆馬遠畫法之妙，因識于後，以記余再閱之幸。徵明時年八十三。」（註八十）明李日華題馬遠畫山水十二幅「凡狀物者得其形，不若得其勢。得其勢，不若得其韻。得其韻，不若得其性。形者方圓平扁之製，可以筆取者也。勢者轉折趨向之態，可以筆取，不可以筆盡取；參以意象，必有筆所不到者焉。韻者生動之趣，可以神游意會，陡然得之，不可以駐思而得也。性者物自然之天，技藝之熟，熟極而自呈，不容措意者也。馬公十二水惟得其性，故飄分蠡勺一掬，而湖海溪沼之天具在。不徒如孫知微崩灘碎石，鼓怒炫奇，以取勢而已。此可與靜者細觀之。」（註八十一）朱德潤馬遠瀟湘八景圖跋「……觀其筆意清曠，烟波浩渺，使人有懷楚之思。」（註八十二）唐文鳳題馬遠山水圖「……至唐王潑墨（王洽）輩，略去筆墨畦疃，乃發新意，隨賦形迹，略加點染，不待經營而神會，天然自成一家矣。宋李唐得其不傳之妙，為馬遠父子師。及遠又出新意，極簡淡之趣，號馬半邊。今此幅得李唐法，世人以肉眼觀之，無足取也。若以道眼觀

之。則形不足而意有餘矣。」（註八十三）按唐文鳳謂李唐、馬遠們出於王洽當然不很恰當，因為他忽視了馬遠們的簡淡，實由深於技巧及法度而來，這是王洽所不一定具備的。不過，較董其昌說他們出於李思訓，或更能把握到他們的精神。

《圖繪寶鑑》卷四：「夏珪字禹玉，錢唐人。寧宗朝待詔，賜金帶。善畫人物。高低醞釀，墨色如傳粉之色。筆法蒼老，墨汁淋漓，奇作也。雪景全學范寬。院人中畫山水，自李唐以下，無出其右者。」

元柯九思題夏珪晴江歸棹圖「錢塘夏禹玉，畫筆蒼老，墨汁淋漓……此卷醞釀墨色，麗如傳染，殆荆、關以上人也。」文徵明題此圖謂「……善畫人物山水，醞釀墨色如傳染，筆法蒼古，氣韻淋漓，足稱奇作。又嘗學范寬。此卷或為王洽，或為董、巨、米顛，而雜體兼備，變幻間出。吾恐穠妝麗手，視此何以措置於其間哉。」（註八十四）倪瓚夏珪千巖競秀圖跋：「夏珪所作千巖競秀圖，岩岫縈迴，層見疊出；林木樓觀，深邃清遠；亦非庸工俗史所能造也。蓋李唐者其源亦出於荆、關之間；夏珪、馬遠輩，又法李唐，故其型模若此。」（註八十五）珊瑚網載陸深題夏珪長江萬里圖謂「此卷則規模郭熙，而平遠清潤，有不盡之趣。」徐渭書夏珪山水卷後謂「觀夏珪此畫，蒼潔曠迥，令人舍形而悅影。」（註八十六）陳衍夏珪雲泉清話圖跋謂「其法從王洽陶洗而出；雲氣淋漓，樹影蒼鬱，使人就蔭焉。」（註八十七）董其昌亦謂「夏珪師李唐，更加簡率，如塑工所謂減塑者，其意欲盡去模擬蹊

逕；而若滅若沒，寓二米墨戲於筆端。他人破觚爲圓，此則琢圓爲觚耳。」（畫旨）

綜上所錄簡單地材料，我們可以得出如下幾點的結論：㈠他們的精神意境，早破除了畫院的樊籠；從他們的作品中，可以接觸到不能爲畫院所容的淸剛勁健的人格。㈡在畫法上，他們是由嚴整趨向簡率，由精工趨向放逸，完全走到與原有院畫風相反的方向。㈢他們所師承者並非一人；而在他們的師承中，王洽、荊浩、關同、郭熙、李伯時等的影響，實大過於李思訓的影響。並且他們都是融貫衆技，自成一家的創造者。㈣從畫史的立場看，北宋畫發展到米氏父子，有墨而無筆，有韻而無骨，有煙雲變化之功，無山川凝靜朗澈之美。再向前一步，便是輕熟甜俗，或晦暗不清。所以北宋的畫發展到二米，實已到了窮極之地，其勢非變不可。李唐們純就繪畫本身說，乃把握此一不能不變的機運而起，以救發展之窮。他們在明初所以影響力特大，因而形成盛極一時的浙派，實際也是救元畫的流弊。而吳派華亭派的興起，又是救浙派的流弊。每家每派，發展下去，一定有它的流弊，但也都可代表一個時代的意義。我們應把這兩點分得淸淸楚楚。南宋繪畫的時間空間，是應由李唐他們代表的。因而不論從任何觀點，不能不承認他們的價值、地位。㈤董其昌把他們安放在李思訓的系統下，在歷史上和藝術批評上，都是站不住脚的。

（6）董其昌認爲北宗不可學的檢討

前面是由歷史來檢校所謂北宗系統的不能成立。現在再由鑑賞、學習的觀點，對此來加以討論。

作為個人選擇、鑑賞的標準，各人有各人的宗趣，有各人的自由。董其昌對他自己所排斥的北宗系統

說「非吾曹當學」，有如王漁洋選唐賢三昧集而不選李白、杜甫一樣，這是個人的宗趣，他人不必評

論。這裡只想根究他認為不可學的原因究在何處，並檢討其是否可以成立。畫旨上有如下的一段話：

「畫之道，所謂宇宙在乎手者，眼前無非生機，故其人往往多壽。至如刻畫細謹，爲造物役

者，乃能損壽，蓋無生機也。黃子久、沈石田、文徵仲（徵明）皆大耋。仇英（實父）知命（五

十），趙吳興（松雪）止六十餘。仇與趙雖格不同，皆習者之流，非以畫爲寄，以畫爲樂者也。

寄樂於畫，自黃公望始開此門耳。」

又：

「李昭道一派爲趙伯駒伯驌，精工之極，又有士氣。後人仿之者，得其工，不能得其雅。若

元之丁野夫、錢舜舉是矣。蓋五百年而有仇實父。在昔文太史（徵明）亟相推服。太史於此一家

畫，不能不遜仇氏，故非賞譽增價也。實父作畫時，耳不聞鼓吹闐駢之聲，如隔壁釵釧。顧其

術亦近苦矣。行年五十，方知此一派畫，殊不可習。譬之禪定，積刼方成菩薩。非如董、巨、米

三家，可一超入如來地也。」

由上面兩段材料看，可以了解他是要「以畫爲寄，以畫爲樂」。在他心目中的北派，是以精工爲主，「其術近苦」；並會如趙松雪、仇英的「損壽」。非如董、巨、米三家可一超直入，術不苦而往往多壽。在這裡他沒有貶損他們藝術上的價值的意味。但上引的兩段話中，包含有許多矛盾。

一、每一個大山水畫家，都是寄樂於畫。這是山水畫得以成立的根據；只要想到眞正開宗的宗炳、王徵，即可以了解。一個人的生活，在現實上已得到解脫解放，固然以畫爲樂。生活在現實上不曾得到解脫，有如趙松雪，乃至院畫裡的人們，也依然是以畫爲樂。甚至生活的矛盾愈深，寄樂於畫也愈深。並且即使在畫風上用力勤苦，有如仇實父們，但他依然是以勤苦爲樂。縱使認爲只有隨意揮洒，才算是以畫爲樂，則也應當從董其昌再三稱道的米氏父子的「墨戲」數起。所以「自黃公望始開此門庭」之說，更不能成立。

二、畫家與自然的關係，決定於畫家的精神狀態。由畫家的精神狀態而產生對自然觀照之各有不同。每一偉大地畫家，都只知表現出其觀照之所得，無所謂「爲造物役」、「不爲造物役」的問題。表現手法雖有繁簡之不同，但其爲偸取造化生機則一。董其昌之所謂刻畫細謹，實即所謂「精工」。黃子久、沈石田、文徵明皆自精工中來；董其昌五十以前，亦在精工上致力。尤其是大耋的文徵明，董其昌亦曾謂其「精工具體」，自認爲不如（註八八）。山水畫

家放懷自然，精神得到自由解脫，有長壽之可能，然並非必然如此。且與其用筆之繁簡並無關係。董其昌認爲趙吳與由畫之精工而年壽六十餘（按爲六十九歲），米襄陽豈非止五十餘（註八九）？而李唐豈非享年八十餘嗎？董其昌與陳繼儒及莫是龍，在書畫上爲同志；董、陳兩氏，固皆年踰八十，而莫氏則不及五十而死。所以董其昌益壽損壽之說，完全不能成立。

三、李、劉、馬、夏所走的路，根本不同於趙伯駒、伯驌的路。董氏本人也承認他們是「寓二米墨戲於筆端」。所以有人說他們是出自王洽。因此，上引「李昭道」一條，根本應用不到李、劉。馬。夏身上去。即不應以此爲理由而認李、劉、馬、夏爲不可學。

四、藝術家天賦雖有不同，在意境上，可以有一超直入的情境；但在技巧上如何有這種可能呢？董其昌自己也說「宋人中米襄陽在蹊徑之外，餘皆從陶鑄而來。元之能者雖多，然稟承宋法，稍加蕭散耳。」（畫旨）所謂陶鑄，即指技巧上的磨鍊而言。他又說「士大夫當窮工極妍」，師友造化。能爲摩詰，而後爲王洽之潑墨。能爲營丘，而後爲二米之雲山。」技巧上的實不移的定論。

蘇子瞻「乃知豪放本精微」，一超直入，或可以稱二米，決不能稱董、巨，以及其餘諸人。

由上四點，可知上引兩條的董其昌見解，乃他暮年感興之談，不足爲畫家典要。並由此可以了解，因

北宗技巧功夫的精勤而加以排斥，尤其是以此而排斥到李、劉、馬、夏，沒有理由可以成立的。

（7）排斥李、劉、馬、夏的眞正原因

如前所述，同被列為北宗，但李氏父子，趙家兄弟，與李、劉、馬、夏，實大異其趣。而趙幹亦不屬於李氏父子的門庭。所以要排斥也不能籠統地加以排斥。而董其昌眞正要排斥的，亦實指的是李、劉、馬、夏。這當然受了浙派末流的若干影響。浙派與李、劉、馬、夏有關係，與大小李將軍及趙氏兄弟沒有關係。董其昌在「禪家有南北二宗」條說王維「一變鉤斫之法」，「鉤斫」二字，實際指的是李、劉、馬、夏們剛性的線條和皴法而言。這才是使董氏不滿於他們的眞正原因。這一點，陳繼儒說得更清楚。陳繼儒說：

「山水畫自唐始變古法，蓋有兩宗。李思訓、王維是也。李之傳為宋趙伯駒、伯驌，以及於李唐、郭熙、馬遠、夏珪，皆李派。王之傳為荆浩、關同、董源、李成、范寬，以及於大小米，元四大家，皆王派。李派粗硬，無士人氣。王派虛和蕭瑟，此又慧能之禪，非神秀所及也。至郭忠恕、馬和之，又如方外不食煙火，另具一骨相者。」（偃曝餘談）

在陳氏上面一段話中，所含歷史的謬誤，與董氏相同。尤其是把郭熙列於李唐之下，視為一派，可謂沒有畫史的常識。但他指出「粗硬」兩字，却說出了董氏所不曾進一步說出的不滿意於所謂北宗的原。

因。時代較他兩人略後，受有他兩人影響的沈灝（註九十），在他所著的畫麈中，有如下的一段話：

「李思訓風骨奇峭，揮掃躁硬，爲行家（註九十一）建幢。若趙幹、伯驌、伯駒、馬遠、夏珪，以至戴文進、吳小仙、張平山輩，日就狐禪衣鉢。」

歷代名畫錄稱李思訓「筆格遒勁，湍瀨潺湲，雲霞縹緲。」按沈灝說李思訓的風骨奇峭，有合於「筆格遒勁」，但這不同於陳繼儒所說的「粗硬」。而李思訓的著色，更說不上是「揮掃躁硬」。「粗硬」「躁硬」，可以用到浙派的末流，而此末流與李、劉、馬、夏自己身上。也等於吳派及華亭派後之流於「甜斜輭俗」，但不能以此歸之於文、董們的自身，更不能歸之於他的所謂南宗一樣。不過我們由此可以看出董氏們分宗的基本用意，是在於標榜平淡，在於標榜虛和蕭瑟。

謝赫所提出的「氣韻生動」，已如第三章所述，氣是骨氣，主要是形成陽剛之美；韻是風韻，主要是形成陰柔之美。在以人物畫爲主的時代，用筆係主要形成作品之骨，而傳彩則主要形成作品的韻。及氣韻的觀念轉用到山水畫時，則筆形成作品之骨，墨形成作品之韻。氣韻相待而成，所以兩者不能完全分離；但因作者及對象的特性不同，而有時不能不有所偏勝。此在謝赫的古畫品錄中，已可看出這種情形。山水畫居於主要地位後，荊浩「合二子之長」，是筆墨相融，氣韻並具。此後北宋畫

家，都是順着此一方向發展。董源、巨然，因係寫江南冲融蘊藉地山水，所以筆墨特顯得柔和；但依然是筆墨兼具，以追求氣韻的均衡，則與其他畫家並無二致。不過在事實上，有一部份作品，是墨重於筆的。二米父子，則偏於墨的方面，化筆爲墨，只能以煙雲見韻，這是偏於陰柔之美。李、劉、馬、夏，則偏於筆的一方面，用墨如用筆，只能從山、木、石上見骨，由骨中見韻，這是偏於陽剛之美。

元代趙孟頫出，恢復了人與自然的均衡，筆與墨的均衡，氣與韻的均衡，而下開黃、吳、王、倪；從大處說，正如董其昌所說「元之能者雖多，然稟承宋法，稍加蕭散耳。」由筆墨的凝鍊超化而得，與二米毫無法乳師承關係。董其昌亦謂「關同畫爲倪迂之宗」（畫旨），又說「雲林畫法，大都樹木似營丘寒林，山石宗關同，皴似北苑，而各有變局。」所以倪氏並不作二米的雲煙變滅，而多作荒寒寂淡之境，其成就實遠在二米之上。董其昌常把倪氏與二米拉在一起，是非常不對的。若勉強爲二米找後嗣，則元代或可推高房山；然房山用墨取境，較二米爲深厚。所以在董其昌們所提的南北宗中，實際應可分爲三大系，一爲追求筆墨氣韻均衡的一系。亦即「明」「暗」均衡的一系。一爲偏於墨，偏於取韻的一系，亦即偏於「暗」的一系。一爲偏於用筆，偏於鍊骨的一系，亦即偏於「明」的一系。

董其昌實際所提倡的乃是偏於用墨取韻尚暗的一系；而爲了撐持門面，

將追求均衡的一系，強安放於偏於用墨取韻尚暗的一系中，實則除了對偏於用墨尚暗的一系以外，概

斥爲「縱橫習氣」，這在畫史上爲不實，在畫論上爲不平，實一無足取的。

第七節 結 論

董其昌分宗的說法，不僅不能代表客觀的畫史及客觀的畫論；甚至也不能代表他自己個人的完整觀點；儘管與他完整的觀點有若干關連。首先我應說明，他對書畫的精神，是確有所得的。他曾說「甚矣縷冠爲墨池一蠹也。知此可知書道無論心正，亦須神曠耳。」（註九十二）此處他雖是論書，實通於論畫。在畫旨中談到氣韻時，隨處都可以看出他追到一種超越俗塵的人格上去。他說「元季高人，皆隱於畫史……與國朝沈啓南文徵仲，皆天下士。而使不善畫，亦是人物錚錚者。此氣韻不可學說也。」又謂「故論畫者曰一須人品高。豈非品高則閒靜無他好繁耶?」在學習的根源上，他依然是主張外師造化。他說「畫家以古爲師，已自上乘。進此當以天地爲師。每朝看雲氣變幻，絕近畫中山。山行時見奇樹，須四面取之。樹有左看不入畫，而右看入畫者。前後亦爾。看得熟、自然傳神。傳神者必以形。形與心手相湊而相忘，神之所托也。」在以古人爲師上，他亦未嘗拘於一家。他說「畫平遠師趙大年。重山疊嶂師江貫道。皴法用董源麻皮皴及瀟湘圖點子皴。樹用北苑子昂二家法。石用大李將軍秋江待渡圖，及郭忠恕雪景。」又說「趙令穰伯駒承旨三家合并，雖妍而不甜。董源、米芾、高克恭

三家合并，雖縱而有法。兩家法門，如鳥雙翼，吾將老焉。」在上面的兩段話中，並沒有排斥大小李將軍系統。同時，如前所述，他是以淡為宗，無形是以韻為主，所以他所說的氣韻，皆指韻而言。但他說「余家有關同秋林暮靄圖，絹素已剝落，獨存其風骨，尚足掩暎宋代名手數輩。」可見他並不是不重視風骨；所以他用「骨韻」一詞，以表示骨與韻之不可分。如他說「友雲淡宕，特饒骨韻。」又說「細密而不傷骨，奔放而不傷韻。」而在工夫的過程中，他也承認必須經過精工的階段。所以他說「詩文書畫，少而工，老而淡。淡勝工。不工亦何能淡。東坡云『筆勢崢嶸，文采絢爛；漸老漸熟，乃造平淡。實非平淡，絢爛之極也。』」他在這種地方，何嘗有所謂一超直入？

在這裡我們應注意到董其昌的藝術境界，實以五十為一轉變關鍵。在五十以前，他實從精工中用力。到五十以後，始由精工歸於技巧上的平淡。所以他有「行年五十，方知此一派（精工派）畫，殊不可學」之語。但他五十以後的平淡，實以五十以前的精工為基礎。所以精工、平淡，實係一種發展；並且精工雖不同於平淡，但精神卻是相通；所以平淡是韻，精工同樣是韻。他在五十七歲時，說他自己的畫「與文太史較，各有短長。文之精工具體，吾所不如。至於古雅秀潤，更進一籌矣。」（書品）而他平生是很服膺文徵明的。在他的畫旨中，實將轉變前後的語言文字，混編在一起；而

「文人畫派」之分，「南北宗」之論，只是他暮年不負責任的「漫興」之談。但因他的聲名地位之高，

遂使吠聲逐影之徒，奉爲金科玉律，不僅平地增加三百餘年的糾葛，並發生了非常不良的影響。

不良影響之一，是許多人把董氏所說的南北宗的系統，當作眞實的畫史。這由前面的疏導，其爲不當，無事多說。不良影響之二，是藉口一超直入及墨戲之說，以苟簡自便，使中國的繪畫日趨淺薄。而不良影響之最大者，莫如對李、劉、馬、夏的排斥。

站在董氏以平淡爲宗的立場，他的排斥李、劉、馬、夏，似乎可以說是當然的。同時，山水畫的藝術精神出自莊學，於是陽剛之美，對莊學而言，似乎近於突出而不相諧和。加以剛性的筆觸，因缺乏彈性而變化不易，所以發展也易達到極限。因此，董氏的排斥，在一般山水畫的趨向上，也似乎可以承認。但莊子由離形去智而來的虛靜之心，同時即係「以天下爲沈濁」，及「獨與天地精神往來」

（註九十三）的精神，這是一體的兩面。而在「以天下爲沈濁」及「獨與天地精神往來」的精神中，實含有至大至剛之氣，以爲從沈濁中解脫而超昇向「天地精神」的力量。所以老學莊學之「柔」，實以剛大爲其基柢。於是莊子本來意味之所謂「淡」，乃是不爲沈濁所汙染，不爲欲望所束縛的精神純白之姿。在此精神純白之姿中，剛與柔實形成一個統一。從某方面看是柔；從另一方面看則是剛。莊子拒楚王之聘，是避世，是柔；但能毅然出此，無所顧惜，何嘗又不是剛？莊子的文章，汪洋恣肆，譎變百出，正是董其昌們所排斥的「縱橫習氣」，又何害於他精神的平淡。「綽約若處子」的藐姑射的仙人，他要有眞積

力久的剛大之氣，才能「乘雲氣，御飛龍，而遊乎四海之外」，才能保持他的「肌膚若冰雪」（註九十四）。所以從深一層看，不僅因個性、環境等關係，而不能不承認應當有陽剛之美。而謝赫古畫品錄中的衞協「雖不該備形妙，頗得壯氣。」這正是陽剛之美。以氣為主的吳道子，被推為畫聖。在董其昌以前，很少有排斥陽剛之美的。董其昌說淡應從天骨中來。我應更確切地說，淡的天骨應自高潔虛靜的心靈中來。高潔虛靜的心靈，是忘掉了自己的一切，忘掉了世俗所奔競的一切，所以他便會投向自然，涵融自然，這中間便須要剛健之氣撐持上去。

自然中的形相，有表現而為陰柔之美的，也有表現而為陽剛之美的。合於自然陰柔之美的是淡；把握到自然中的陽剛之美的，又何嘗不是淡？淡不淡，只看作品的能否泯除人為刻飾之跡，以冥合於自然的統一。一生命，無限生命。排斥自然中的某種形相，而拘限於自然中的某種形相，這即是一種陷溺，即不能稱之為淡。同時，涵融自然之心，也會轉向社會的群體生命，涵融社會群體生命的悲歡哀樂，以將其融入於自然之中，表現於筆墨之上。莊子一部書中，感情的橫逸奔放，主要是來自對當時群體生活的共感。因而一個偉大的畫家，遇着時代的逃遭，運會的否塞，為什麼不可把心中鬱勃憤悱之氣，發為剛勁縱橫之筆呢？董其昌提倡八家文，八家之首的韓愈，豈非即是以剛健之氣，起八代之衰嗎？中國科舉制度取人之法，由詩詞轉為制藝，由制藝轉為八股，蹂躪盡了知識分子的人格，閉塞盡了知識分子的

心靈，使一般知識分子，成爲麻木不仁的軟體動物；於是老、莊思想，一墮爲魏晉時代「生活情調」

上的清談；再墮而爲宋以後的希世取寵，苟容偸合的應世自私之術。董氏在藝術中對剛勁一派的排

斥，深刻地看，是和知識分子這一大的墮落傾向，及他晚年的富貴壽考，有其關連。更投合了一般軟

體型的知識分子的脾味，完全消解了老、莊思想中所涵蘊的剛健的性格，也即消解了作爲保障一個藝

術家的高潔而虛靜地心靈的力量；這便使他們淪沒於人世污濁之中，旣沒有人世的共感，也不能眞正

通向自然，而只好停頓於賣弄筆墨趣味之上。於是畫家迷失了眞正的人生，便不能不迷失眞正的人，

不迷失自然。筆墨的趣味，到底是非常有限的。董氏的分宗，無形中幫助了科舉制度下的藝術家的人

格的腐朽。於是旣不能剛，也不能柔。所謂「淡」，實際只好流於浮薄敷淺。後來以南宗自命的人，

多限於形式主義，而不能自拔的眞正原因，蓋在於此。過去也有少數人不爲董說所囿。清王宸題跋中

有謂「宋人馬遠、夏珪，爲北宗冠。用墨如油，用筆如勾；董香光（其昌）以馬、夏爲不入選佛場，

忌之也，非惡之也。」清王士禎評宋犖論畫絕句謂「近世畫家，事尙南宗，而置華原（范寬）營邱、洪谷

（荆浩）河陽（郭熙）諸大家；是特樂其輕秀潤，憚其雄奇，余未敢以爲定論也。」清邵梅臣畫耕偶錄中說

筆墨一道，各有所長，不必重南宗輕北宗也。南宗渲染之妙，著墨傳神。北宗鈎斫之精，涉筆成趣。約

指定歸，則傳墨易，運筆難。墨色濃淡可依於法，穎悟者會於臨摹，此南宗之所以易於合度。若論筆

意，則雖研鍊畢生，或姿秀而力不到，或力到而法不精，此北宗之所以難於專長也。」這是從技巧的難易上抉重南輕北之隱。清李修易小蓬萊閣畫鑒中，亦有與上相同的說法。「或問均是筆墨，而士人作畫，必推尊南宗，何也？余曰，北宗一舉手即有法律，稍觤疏忽，不免遺譏。故重南宗者，非輕北宗也，正畏其難耳。」戴熙習苦齋畫絮亦謂「士大夫恥言北宗，馬、夏諸公不振久矣。余嘗欲振起北宗，惜力不逮也。有志者不當以寫意了事。刮垢磨光，存乎其人。」上面的說法，多從技巧工夫上立論，這也涉及到畫的興衰問題，惜尙未能究其根柢。清初王石谷、王原祁們，皆不以董氏分宗之說爲然，亦不爲分宗之說自限；所以張木威謂「畫有南北宗，至石谷而合爲。」但少數大畫家，終不能勝一般攀附門戶者囂囂之口；而他們又無以擺脫政治的羈絆，缺少趙松雪的矛盾心情，所以他們爲清代開宗的力量有所不足。然今人乃輕四王而重朗世寧，亦何顚倒至此？石濤、惲壽平，識解造詣，又在四王之上，是因爲他們與權勢的距離保持得更遠。而中國的山水畫，也常和哲學思想發展的情形一樣，每積蓄發展於亂離或興亡交替、政治控制失效之際，而在所謂太平盛世的時候，除非有眞正特出的人物，一般反歸於疲困鈍滯；則精神自由解放的要求與意義，在過去長期歷史的教訓中，應可以得到充份的啓示了。

附 註

註 一：莊申中國畫史研究七八頁所引莫是龍繪（當是「畫」字之誤）說「禪宗有南北二宗」一段，與續說郛弓三

四六五

十五所戴莫氏畫說，及美術叢書四集第一輯所收畫說之此段文字，出入甚大；莊君所引者，當係經過刪節以後之轉手資料，不足作爲討論之根據。

註二：按姜紹書無聲詩史對莫平生之叙述甚詳，未言莫有畫說。後出之徐沁明畫錄卷四對莫（稱莫雲卿）之叙述甚略，而謂其「著有畫說」，不足信。

註三：畫旨「李昭道」一派，爲趙伯駒伯驌，精工之極，又有士氣……蓋五百年而有仇實父……其術亦近苦矣。行年五十，方知此一派畫殊不可習……」

註四：俞著中國山水畫南北宗論頁六九。

註五：容臺文集卷之三。

註六：俞著中國畫南北宗論頁六九－七〇。

註七：紀評蘇文忠公詩集卷四。

註八：欒城集卷十六。

註九：豫章黃先生文集卷二十七。

註一〇：雞肋集卷三十四。

註十一：歷代名畫記卷一論畫山水樹石。

註十二：董氏畫旨中有王右丞江山雪霽卷及王右丞江干雪意卷兩跋。前者爲馮宮庶（開元）所收，謂京師後宰門折古

屋，於折竿中得之。後者謂在海虞嚴文清家。然皆未可信為眞跡。

註十三：莊申中國畫史研究頁七九─八四。

註十四：見原著三十五頁。

註十五：見莊申中國畫史研究頁八六─八七。按莊君出此書時，年事甚輕。他繼續認眞研究下去，當然會有很好地成就。惟我痛感目前許多聰明的年輕人，在起步的時候，因好名心太過，便走上虛浮不實之路，有如沙上築基。故於此處特引莊君一大段文字。

註十六：見歷代名畫記卷一論畫山水樹石。

註十七：一般以戴文進、吳偉、張路、蔣嵩輩為浙派。

註十八：一般以沈周、文徵明及受其影響者為吳派。

註十九：袁宗道字伯修。袁宏道字中郎。袁中道字小修。兄弟三人皆萬歷進士。

註二〇：見明史卷二百八十七王世貞本傳。

註二一：見明史卷二百八十八袁宗道本傳。

註二二：容臺文集卷之二。

註二三：容臺集詩卷之一。

註二四：畫繼卷三「襄陽漫士米黻，字元章。嘗自逃云『黻即芾也。』即作芾。」

註二五：集註分類東坡先生詩卷十二。

註二六：容臺別集卷之二書品「余十七歲學書」條。

註二七：畫繼卷三「襄陽漫士米黻」條。

註二八：樂城集卷十六。

註二九：集註分類東坡先生詩卷之十二。

註三〇：同上書林次仲所得李伯時歸去來陽關二圖後詩。

註三一：宣和畫譜卷七文臣李公麟條下謂：「公麟作陽關圖，以離別慘恨，爲人之常情；而設釣者於水濱，忘形塊坐，哀樂不關其意。」

註三二：詩話總龜卷八引百舸明珠。

註三三：集註分類東坡先生詩卷十二次韻子由書李伯時所藏韓幹馬。

註三四：豫章黃先生文集卷二詠李伯時摹韓幹三馬次蘇子由韻簡伯時兼寄李德素。

註三五：樂城集卷三十。

註三六：豫章黃先生文集卷二十七。

註三七：同上。

註三八：以上皆見米芾畫史。

註三九：同上。

註四〇：同上。

註四一：圖畫見聞誌卷三李成條下謂成「志尚沖寂，高謝榮進，博涉經史。」

註四二：同上。

註四三：圖畫見聞誌卷一論三家山水。

註四四：集註分類東坡先生詩卷之十二，王晉卿作煙江疊嶂圖，僕賦詩十四韻，晉卿和之，語特奇麗，復次韻，不
獨紀其書畫之美，亦爲道其出處契濶之故。

註四五：同上，又書王晉卿畫四首之一。

註四六：樂城集卷十六。

註四七：圖畫見聞誌卷三郭忠恕條下。

註四八：這是舊唐書上面的話，乃轉引而來，文字有遺誤。米芾將這幾句話引在「唐張彥遠名畫記云：…類吳道子」
之下，便成爲這是張彥遠的話，實係米氏誤記。

註四九：董其昌江山雪霽卷跋中語。

註五〇：此語之原意，原出自荊浩筆法記。但整理爲此整齊語句，始於圖畫見聞誌卷二荊浩條下。爾後即以此爲據，
轉相引述。

　第十章　環繞南北宗的諸問題

註五一：式古堂書畫彙考畫卷之十三，米家山圖下引「闕疑元人題」。

註五二：藝苑巵言「伯虎（唐寅）材高。自宋李營丘、范寬、李唐、馬、夏。次至勝國吳興（趙松雪）王、黃數大家，靡不研解。」五雜組「文徵仲（徵明）遠學郭熙，近學松雪。」無聲詩史卷二謂文徵明「畫師龍眠，吳興。」

註五三：歐陽玄圭齋文集卷之九，元翰林學士承旨榮祿大夫，知制誥，兼修國史，贈江制等處行中書省平章政事，魏國趙文敏公神道碑，「尚書夾谷奇之，以翰林編修薦不就。江南侍御史程公鉅夫出訪江南遺逸，得二十餘人以應詔，公在首選。」

註五四：松雪文集卷三哀鮮于伯幾「憶昨聞令名，宦舍始相識，我方二十餘，頭髮墨如漆。」由此可知其初應徵時僅二十餘歲。

註五五：松雪文集首附錄之謚文。

註五六：按史記老子韓非同傳。此句意謂他難與同時的酷吏同僚共處。

註五七：式古堂書畫彙考畫卷之十六引遂初堂集。

註五八：同上引王世貞跋。

註五九：同上引皇朝風雅載沈周題子昂重江疊嶂卷。

註六〇：上皆係重江疊嶂圖後題跋。

註六一：松雪文集卷五題蒼林疊岫圖。

註六二：同上贈彭師立。

註六三：同上卷一。

註六四：題趙孟頫秋郊飲馬圖。

註六五：皆見式古堂書畫彙考畫卷之十四所引。

註六六：圖繪寶鑑卷四李唐條下。

註六七：見元饒自然山水家法。

註六八：見畫繼卷一聖藝條。

註六九：收在故宮名畫三百種一一八。

註七〇：式古堂書畫彙考畫卷之十四，李晞古伯彝叔齊採薇圖卷。

註七一：以上皆見南宋院畫錄卷二李唐條下所引寶繪錄。

註七二：南宋院畫錄卷二引西陂類稿。

註七三：南宋院畫錄卷二引寶繪錄題李晞古村莊圖。

註七四：題李晞古長夏江寺圖卷。

註七五：書畫錄李唐枯木寒鴉圖。

註七六：南宋院畫錄卷四引寶繪錄。

註七七：式古堂書畫彙考畫卷之十四引松年條下。

註七八：南宋院畫錄卷七引曝書亭集。

註七九：同上卷五所引方洲集。

註八〇：同上卷七引寶繪錄。

註八一：同上引六研齋筆記。

註八二：同上引存復齋集。

註八三：同上引西湖志餘。

註八四：以上皆見南宋院畫錄卷六。

註八五：同上引清閟閣集。

註八六：同上引徐文長集。

註八七：同上引大江草堂集。

註八八：容臺別集卷之二書品「余十七歲學書，二十二歲學畫，今五十七、八矣，有謬稱許者。余自較勘，頗不似米顛作欺人語。大都畫與文太史較，各有短長。文之精工具體，吾所不如。至於古雅秀潤，更進一籌矣。」

註八九：按宋史米芾傳及翁方綱，以米氏為年四十九。張丑考定為五十七。疑年錄據蔡肇所撰墓志，亦定為五十七。

註九〇：明畫錄卷五作沈顥。

註九一：按「行家」對「利家」而言。職業畫家爲行家。文人畫家爲利家。此二詞之起源待考。

註九二：容臺別集卷三畫品。

註九三：莊子天下篇的自述。

註九四：皆見莊子逍遙遊。

第十章　環繞南北宗的諸問題

附錄一

中國畫與詩的融合

——東海大學建校十週年紀念學術講演講稿

一、藝術中處於對極地位的畫與詩

我們常常可以看到中國畫在畫面的空白地方，由畫者本人或旁人題上一首詩；詩的內容，即是詠嘆畫的意境。；詩所佔的位置，也即構成畫面的一部分，與有畫的部分共同形成一件作品在形式上的統一；我把這種情形，在此處稱之爲畫與詩的融合。

這種融合的所以有意義，是因爲畫與詩在藝術的範圍中，本來可以說是處於兩極相對的地位。藝術的分類，通常是把建築、彫刻、繪畫，稱爲造形藝術，或空間藝術。把舞蹈、音樂、詩歌，稱爲音律藝術，或時間藝術。同時，任何藝術，都是在主觀與客觀相互關係之間所成立的。；藝術中的各種差異，也可以說是由二者間的距差不同而來。繪畫雖不僅是「再現自然」，但究以「再現自然」爲其基調，所以它常是偏向於客觀的一面。詩則是表現感情，以「言志」爲其基調，所以它常是偏向於主觀的一面。畫因

為是以再現自然爲基調，所以決定畫的機能是「見」。達·文西便以畫與彫刻是「以見爲知」；而畫家必是「能見」的人。詩因爲是以「言志」爲基調，所以決定詩的機能是「感」。鍾嶸詩品一開始便說「氣之動物，物之感人」；而詩人必定是「善感」的人。可以說，畫是「見的藝術」；而詩則是「感的藝術」。在美的性格上，則畫常表現爲冷澈之美；而詩則常表現爲溫柔之美。

當然，二者既同屬於藝術的範疇，則在基本精神上，必有其相通之處。並且古希臘時代的西蒙尼底斯（Simonides），已經說過「畫是靜默的詩，詩是語言的畫」；而黑格爾也認爲詩有音樂的一面，也有繪畫的一面。李普斯（Lipps）也作過詩與畫的專題研究。但上面的觀念，在西方畢竟是相當突出的觀念；所以在西方，也畢竟不曾像中國樣，把詩與畫，直接融入於一個畫面之內，形成一個完整的統一體。

二、融合的歷程

詩與畫的融和，不是突然出現的，而是經過了相當長的歷程。歷程的第一步，當然是題畫詩的出現。王漁洋蠶尾集謂「六朝已來，題畫詩絕罕見。盛唐如李白輩，間一爲之，拙劣不工……杜子美始創爲畫松、畫馬、畫鷹、畫山水諸大篇，搜奇抉奧，筆補造化……子美剏始之功偉矣。」按杜工部集

中，共有題畫詩十八首。此雖因在開元前後，已漸有此風氣，並非真如始於杜甫；即如李白便有六首題畫詩，並非如漁洋所說的拙劣不工。但要以因為有杜甫而題畫詩始顯。題畫詩之所以出現，乃是詩人在畫中引發出了詩的感情，因而便把畫來作為詩的題材、對象。宣和畫譜卷十一董元（源）條下謂董元所作的山水畫，「使覽者得之，若寓目於其處也。而足以助騷客詞人之吟思，則有不可形容者」，正道出此中消息。但此時的題畫詩，並沒有題於畫面之上。

王維早於杜甫十三年出生。在他以前的畫家，詩畫兼工的極少。而王維則詩畫兼工，且兩者都對後來發生了很大的影響。他曾自為詩「夙世謬詞客，前身應畫師」。是畫與詩，已經融合於他一人之身了。但從他上面的兩句詩看，他只意識到自己兼備這兩種藝術，乃係得之於「夙世」「前身」的天才；並不曾進一步說明這兩種藝術是已經得到了某種融合。不僅他不曾把自己的詩寫在自己的畫面上，並且除十五歲時有一首題友人雲母障子的五絕，及另有崔興宗寫真詠的五絕一首外，更沒有其他的題畫詩。而且上面兩首與畫有關的詩，不曾涵有絲毫地畫的意境。所以宋葛立方在韻語陽秋卷十五中便說王維「集中無畫詩」。他在事實上的畫與詩的融合，一直要到蘇東坡的「味王摩詰之詩，詩中有畫；觀王摩詰之畫，畫中有詩」的話說出後，在意識上才表現個清楚明白。

融合歷程的第二步，則是把詩來作為畫的題材。張彥遠歷代名畫記卷五晉明帝條下謂晉明帝有「毛

〈詩圖圖詩七月圖〉，是把詩作畫題的，可說起源甚早。但這多只取資以爲訓戒，並非取資於其藝術性，所以對繪畫自身，沒有太大的影響。唐代詩歌盛行，在唐末時，可能已有畫家以詩爲畫題的情形出現了。宋郭若虛圖畫見聞誌卷五雪詩圖條下記有段善贊畫鄭谷雪詩詩意的故事。又記有某畫家圖寫李益「回樂峯前沙似雪，受降城外月如霜」一絕句的故事。但正式提出此一問題的人，在今日可以看到的材料中，當爲宋代大畫家之一的郭熙。由郭熙之子郭思所纂輯的林泉高致，其中記有郭熙「嘗所誦道古人清篇秀句，有發於佳思，而可畫者」的話。郭思並把可畫的詩句錄了出來，計有四首七絕，及十二聯五七言詩。這是說明郭熙已經很意識地在詩中發現出畫的題材。宣和畫譜卷十一郭熙條下，即著錄有他的「詩意山水圖二」。

由此再前進一步，便是以作詩的方法來作畫。宣和畫譜卷七李公麟條下記有公麟作畫，「蓋深得杜甫作詩體制，而移於畫。如甫作縛雞行，不在雞蟲之得失，乃在於注目寒江倚山閣」之時。伯時（公麟之字）……畫陽關圖，以離別慘恨，爲人之常情，而設鉤者於水濱，忘形塊坐，哀樂不關其意。其他種種類此。」按李公麟在時代上稍後於郭熙。總上面一段材料看，則當時的大畫家，不僅在詩裏找題材，並且以大詩人寫詩的手法來寫畫，因此而提高了畫的意境；這便是在精神上進一步將二者融合在一起。後來王漁洋却又以李伯時所畫陽關圖，來說明詩的「遠」的意境（自題丙申詩序）。

則是詩與畫的互相啓發，可以說是循環無端了。

畫與詩在精神上的融合，把握得最清楚的，在當時應首推蘇東坡，其次是黃山谷。東坡的韓幹畫

馬詩有謂「少陵翰墨無形畫，韓幹丹青不語詩」；東坡此詩之作，本來是爲了解決由杜甫丹青引中「

幹惟畫肉不畫骨，坐使驊騮氣彫喪」兩句詩所引起許多非難的一件公案。但由他「無形畫」「不語詩」

的說法，而把詩與畫的對極性完全打破了，使兩者達到了可以互相換位的程度。接着黃山谷在次韻

子瞻子由題憩寂圖（李公麟作）二首中有「李侯有句不肯吐，淡墨寫出無聲詩」的兩句，直說李公麟

是把胸中的詩，不以詩句表達出來，而以淡墨把它畫了出來；所以他的畫的本質實際上是詩；因此，

便把他的畫稱爲「無聲詩」。清初姜紹書爲明代畫人作史，即自稱其書爲無聲詩史，由此不難想見黃

山谷上面兩句詩所發生的影響之大。據郭熙林泉高致畫意有謂「更如前人言，詩是無形畫，畫是有形

詩，哲人多談此言，吾人師」；則蘇、黃詩中所說的，或已有所本，而非創始於二人；但要以這種

觀念，經過蘇黃的詩而更得到普遍的承認，則是無可懷疑的。尤其是山谷的話，並非出於隨意的誇

飾，而是出於他眞切地體驗。與山谷同爲蘇門四學士之一的晁補之，在跋魯直所書崔白竹後贈蔡寧中

引「魯直曰，吾不能知畫，而知吾事詩如畫，欲命物之意審。以吾事言之，凡天下之名知者莫我若

也。」（雞肋集卷三十頁二十）黃山谷既自稱他「事詩如畫」，則他當然能知道李公麟是作畫如作詩

因為在北宋時代詩畫的融合，在事實和觀念上已經成熟；所以在宋太宗雍熙元年（九八四）所設立的畫院，至徽宗時，「如進士科下題取士」，即以詩為試題。畫繼卷一徽宗皇帝條下，即載有「野水無人渡，孤舟盡日橫」，及「亂山藏古寺」的試題。由當時取捨的標準看，所重者乃在畫家對詩的體認是否真切，及由體認而來的想像力所能達到的意境。至此而可以說畫與詩的融合，已達到了公認的程度。

上述的詩畫融合的發展情形，從三部著名的畫史看，也表示得非常清楚。有「畫史中的史記」之稱的唐張彥遠歷代名畫記，起於傳說中的史皇，終於會昌元年，即西紀的八四一年。其中大概僅有三處提到詩。宋郭若虛的圖畫見聞誌，是有意繼承歷代名畫記而作的，所以他便起自會昌（按今日所能看到的圖畫見聞誌郭若虛的自序，均謂「續自永昌元年」；但唐代並無永昌年號；而張彥遠之書，終於會昌元年，是由他自己說得清清楚楚的；所以「永昌」當為「會昌」之誤）元年，終於宋熙寧七年（一〇七四）；其中提到詩的大約共十四處。上兩書提到詩的，都只是偶然的觸及，無關輕重。到了南宋鄧椿，繼承圖畫見聞誌而作畫繼，起於熙寧七年，終於乾道三年（一一六七），其中提到詩的地方，已與人以「詩與畫已結為不解緣」的感覺了。

但上面所說的融合的成熟，乃是精神上的，意境上的；距形式上的融合，依然還有一段距離。唐

代的題畫詩，在形式上是詩與畫各自別行，兩不相涉。北宋的題畫詩，大概和畫跋一樣，只是寫在畫卷的後尾，或畫卷的前面；而不是寫在畫面的空白地方。圖畫見聞誌卷二記有張文懿家藏的五代衞賢春江釣叟圖，「上有李後主書漁父詞二首」，就當時一般的情形判斷，這也會是寫在卷尾或卷前的。從形式上把詩與畫融合在一起，就我個人目前所能看到的，應當是始於宋徽宗。故宮名畫三百種圖八九，有徽宗蠟梅山禽圖；此圖的構圖，是一株梅花由右向上，橫斜取勢；於是左下方便留下了一大塊空白；徽宗便在這塊空白上，題下了「山禽矜逸態，梅粉弄輕柔；已有丹青約，千秋指白頭」的一首五絕。他的詩遠不如他的畫；他還是爲了要題下這首詩，所以便預先留下左方的空白呢？還是在隨意揮灑之後，發現左下方的空白太多，在構圖上有右重左輕之嫌，因此補上這首詩，以保持畫面的均衡呢？在我看，以出於後者的可能性爲最大。還有他的文會圖，實以中間的高柳與不知名的高樹，爲全畫面構成的制衡點。但他請蔡京在右上側題下了一首詩，便顯得右重而左輕，所以便不能不在左側由「臣象謹依韻和進」一首，以保持全畫面的上部均衡。由此不難推想，將詩寫在畫面的空白上，一方面固是詩畫在精神意境上已完成了融合以後，在形式上所應當出現的自然而然的結果；但同時寫在畫面空白的詩的位置，實際也是出於意匠經營，故因而得以構成畫面的一部分，以保持藝術形式上的統一。

宋徽宗有了上述的嘗試後，在南宋的作品中，也偶然能發現這種情形。但畫面題詩的風氣，實入

元而始盛。趙松雪及元季四大家，乃此風氣中的中堅人物。以後便成爲尋常的格式了。

三、融合的根據

現在應進一步說明兩者得以融合的根據是什麼？

魏晉玄學盛行的結果，引起了中國藝術精神的普遍自覺。清談的人生，是要求超脫世務，過着清遠曠達的藝術性的人生。寧靜而豐富的自然，與紛擾枯燥的世俗，恰形成一顯明地對照。於是當時的名士，在不知不覺之中，把自己的心境，落向於自然之中，在自然中，滿足他們藝術性的生活情調。自然由此時起，憑玄學之助，便浸透於藝術的各方面，以形成中國爾後藝術發展的主要路向與性格。

這我已有專文論述，在這裏只簡單提破。

詩與自然發生關係很早。詩經中的比興，即是詩與自然的關係。不過魏晉以前，在文學中的自然，只是偶然相遇，旋縮旋開的關係。人並不曾著意去追尋自然；也不曾把人生的意義要安放於自然之上。此時自然在文學中的地位，畢竟是處於消極地狀態。到了魏晉時代，人開始在文學中主動地追尋自然，並且要在自然中安放人生的價值。這從文心雕龍物色篇「窺情風景之上，鑽貌草木之中」的兩句話即可以看出。因此，便出現了謝靈運的山水文學，陶淵明的田園文學。流衍所及，遂至如隋李鄂

上書所謂「連篇累牘，不出月露之形。積案盈箱，唯是風雲之狀。」以後梅聖俞說「必能狀難寫之景，如在目前；含不盡之情，見於言外。」（六一詩話）上一句話正說明了自然在詩中的地位。總結的說，由魏晉所開關的自然文學，乃是人的感情的對象化，感情的自然化。於是詩由「感」的藝術，而同時成為「見」的藝術。詩中感情向自然的深入，即是人生向自然的深入。由此而可以把抑鬱在生命內部的感情，擴展向純潔地自然中去。

自然景物之見於繪畫，當然也很早。但這皆係作背景之用。因魏晉玄學與自然的關係，在人物畫盛行的當時，已出現有宗炳、王微等的山水畫，這比西方大約要早一千二百多年。宗炳在山水序中謂山水是「質而有趣靈」。王微在叙畫中謂山水是「本乎形者融靈」。靈即是精神；即是他們所追求的清高玄遠的意境。他們的所以愛山水、畫山水，是認為在山水之形中間，發現出了山水的精神，實即由作者自己的精神照射而出。所以宋黃山谷說「高明博大，始見山見水」。（畫繼卷五仲仁條下）而宋汪藻贈丹丘僧了本的詩便說「精神還仗精神覓」；元虞集題江貫道江山平遠圖更說「江生精神作此山」。簡單地說，這是自然的精神化。而在藝術性的精神中，必含有生活的感情在內；因此，也可以說這是自然的感情化。中國以山水為主的自然畫，是成立於自然的感情化之上。這是「見」的藝術，而同時成為「感」的藝

術。畫中自然向精神的迫進，即是自然向人生的迫進。由自然的「擬人化」，而使天地有情化。

詩由感而見，這便是詩中有畫；畫由見而感，這便是畫中有詩。歐陽修盤車圖詩「古畫畫意不畫

形，梅詩詠物無遁形。忘形得意知者寡，不若見詩如見畫。」也正說出了詩畫交融的事實。而晁補之在

捕魚圖序中謂「右丞妙於詩，故畫意有餘」，也正說明了詩對於畫的助益。而其中，都是以魏晉時代

玄學對自然的新發現爲兩者的共同根據，共同的連結點。畫與詩的融合，即人與自然的融合。所以在

中國藝術家的精神中，不僅沒有自然對人的壓迫感；並且自然對人生，發生一種精神解放、安息的作

用。董其昌以及米友仁黃大癡們所以能享大年，蓋得力於「畫中烟雲供養。」這和西方近代許多神經

質的藝術家，恰成一強烈對照。

由魏晉玄學對自然的新發現，雖然提供了兩者融合的連結點，但這只是精神上，內容上的連結

點。要由精神上的融合，發展向形式上的融合，尚必須另一條件之出現，即須要文人進入到畫壇裏面

的這一條件的出現。中國的所謂文人，多指的是長於詩、長於書法之人。到了唐代水墨畫的成立，構

成書法的媒材，和構成繪畫的媒材，更爲接近。當時的設色畫，顏色多不重濃而重淡，也都是以水墨

畫爲其基底。用與詩相通的心靈、意境，乃至用作詩的技巧，畫出了一張畫；更用一首詩將此心靈、

意境，詠嘆了出來；再加上與繪畫相通的書法，把它寫在畫面空白的地方，使三者互相映發，這豈非

由詩畫在形式上的融合，而得到了藝術上更大的豐富與圓成嗎？

詩畫的融合，當然是以畫為主；畫因詩的感動力與想像力，而可以將其意境加深加遠，這並不是一般人所能做到的，所以董其昌畫旨中便說「畫中詩，惟摩詰得之，兼工者自古寥寥。」同時，因詩的語言，而可使鑒賞者也容易得到啓發，加強印象，這真是一舉兩得。

但入畫的詩，我認為應以出之於畫家本人者為上，因為這才真是從畫的精神中流出的。他人所題的詩，除了少數大家外，便多成了應酬性的東西。至於因詩可提供繪畫以題材，逐使偸惰者不再肯直接深入於自然之中，以吸收藝術廣大的源泉，因而使畫流於粗率浮滑；那就違反詩畫融合的基本意義

故宮盧鴻草堂十志圖的根本問題 附後記

一、 問題的演變

在故宮博物院印行的故宮名畫三百種中，五一——十四，收有盧鴻草堂十志圖（以後簡稱故宮圖卷）及後面的兩個跋。盧鴻新舊唐書有傳。據新唐書卷一九六：

「盧鴻，字顥然。其先幽州范陽人，徙洛陽。博學善書籀；盧嵩山。玄宗開元初備禮徵，再不至。五年詔曰，鴻有泰一之道，中庸之德……今城闕密邇，不足爲勞。有司其齎束帛之具，重宣慈旨，想有以翻然易節，副朕意焉。鴻至東都（據舊唐書爲六年）謁見不拜……帝召升內殿置酒，拜諫議大夫，固辭。復下制許還山，歲給米百斛，絹五十，府縣爲致其家……賜隱居服，官營草堂，恩禮殊渥。鴻到山中，廣學廬，聚徒五百人。及卒，帝賜萬錢。鴻所居室，自號寧極云。」元以前多稱草堂圖；明代以後，始多稱草堂十志圖。此故宮圖卷，水墨畫共十景，每景自成一段，每段前有各體書法所寫十志詞，與十景相間。所謂十景：一、草堂；二、倒景

臺；三、檼館；四、枕煙廷；五、雲錦漾；六、期仙磴；七、滌煩磯；八、羃翠庭；九、洞元室；

十、金碧潭。無名款。茲錄十志詞中之草堂詞如下，以見一般。

「草堂者蓋因自然之磎阜；前〔原無「前」字；據全唐詩補〕據當墉汕，資人力之締構；後加茅茨。將以避燥濕；成
棟宇之用。昭簡易，叶乾坤之德道；可容膝休閑，谷神同道。此其所貴也。及靡者居之，則妄為
剪飾，失天理矣。詞曰：

山為宅兮草為堂，芝蘭兮藥房。羅薜蘿兮拍薜荔，荃壁兮蘭砌。靡薜薜荔兮成草堂，陰陰邃兮馥
馥香；中有人兮信宜常；讀金書兮飲玉漿。童顏幽操兮長不易。」

附印有兩跋，前一個跋文是：

「右覽前晉昌書記左郎中家舊傳盧浩然隱居嵩山十志。盧本名鴻，高士也。能八分書。兼製山水
樹石，隱於嵩山。唐開元初，徵為諫議大夫，不受。此畫可珍重也。丁未歲前七月十八日老少傅
弘農人題。」

附印的後一個跋，是宋周必大為考證前跋的「弘農人」，是五代的楊凝式而寫的。原文如下：

「右蒲林向氏所藏盧浩然草堂圖，後有老少傅弘農人題識，不記姓氏，而著爵里；不列紀年，而
述甲子；且繫以時月，而用「凝式」之章。伯虎來為盧陵郡幕，相過款曲，求為訂之。蓋為石晉

開運之四年，漢祖起於太原，復稱天福，是歲七月置閏；其所書『丁未前七月』者是矣。唐之

六臣傳，一曰楊涉，附載其子凝式，早有證羊之直，而不能自宅於義命；歷事梁唐晉漢周，晚以

太子太保致其政。抑當晉漢之際，官尚少傅耶？且楊姓之望，出於弘農，即以凝式爲文，其爲斯

人，夫復何疑？此畫歷歲既久；是題也，上溯開運，下逮本朝之淳熙，凡歷五丁未，至於今，三

百有餘年；其間經歷世變，不爲不多，是可尚也已。因考其顚末，以證其卷尾而歸之。慶元已未

春二月上日，平園老叟周必大書。」

在編印名畫三百種時，因周必大之跋而相信弘農人的跋即是五代時的楊凝式的跋，因有楊凝式的跋，

而相信此圖爲盧鴻的眞蹟。四十八年七月，莊慕陵先生之長公子莊申，寫成唐盧鴻草堂十志圖卷考的

（以後簡稱莊文）長文，收於歷史語言研究所集刊三十周年紀念專號，則「斷定故宮這卷盧鴻的草堂

十志圖，本是李公麟（伯時）的手筆」。而在莊文後記中更引馬叔平（衡）關於鑒別書畫問題一文

（原載商務印書館張菊生先生七十生日紀念論文集），亦謂此圖出於李公麟，以資互證。最近我曾請

教於中央研究院院長王雪艇先生，承於元月二日復書，謂圖及圖中之十志詞，皆出自臨本；而兩跋則

係眞跡。王先生未明指出臨摹的時代，但恐仍以爲係出自唐末或五代之初。否則沒有方法可以解釋何

以會有楊凝式之跋。叙述到這裡爲止，先總結一句，此故宮圖卷，不是盧鴻親筆，這在今日，已無可

爭論。後面我再將本問題提出作徹底地商討。用意是在對中國藝術史料的研究，在方法上，如何能從名士古玩家的範圍內，再向前走進一步。

二、 盧氏的名字問題

首先我想談談盧氏的名字問題。劉昫舊唐書卷一九二本傳謂「盧鴻一，字浩然」。新唐書卷一九六本傳謂「盧鴻，字顥然」。浩與顥因同音而互用，亦如宋初大畫家董元，又稱董源；這是古人常有的事。但盧氏到底是名「鴻一」，或者是名「鴻」呢？莊文認爲「唐人張彥遠歷代名畫記內所述盧氏姓名，亦與舊唐書中記載全同（按不確，見後）。唐人記載唐事，自然比較可信。因此，盧鴻的名與號，應以舊唐書爲準。」此一說法，我還可以補充一個證據，即是舊唐書盧氏本傳內，三引詔制之辭。其中一詔一制，皆稱「盧鴻一」，則莊文的看法，應當是不錯的。但是：㈠，歐陽修們新修唐書，雖自稱較之舊唐書「其事則增於前，其文則省於舊」；不過，對於舊唐書所記載的人的姓名，若另無確證，斷無輕加更改之理。（補注）。㈡，爲什麼宋人許多提到盧氏的地方，只稱「盧鴻」，而無一人稱「盧鴻一」的呢？若謂這是受了新唐書的影響，則宋葉夢得石林避暑錄卷一盧鴻草堂圖條下，引有唐末「涿郡子蔡記」的題跋，是葉氏曾親見此圖。若此圖的作者原題爲「盧鴻一」，則葉氏不得

改稱爲「盧鴻」。由此可以推知載有唐跋的草堂圖，其題名當爲盧鴻。不過上述題跋，從此圖的全般

情形看（見後），恐怕不一定是出於唐人的。㈢，宣和畫譜卷十，正式著錄有此圖，則著錄宣和畫譜者

曾親見此圖；但亦稱盧鴻而不稱「盧鴻一」，是此圖傳錄下來的題記，亦必爲「盧鴻」，而非「盧鴻

一」。我的推測是舊唐書的「盧鴻一」，乃因誤讀歷代名畫記的記錄而來；由此一誤讀，而將詔制中的

盧鴻，也加上一個「一」字。全唐文卷二十一由舊唐書迻錄此文時，亦因而不改，這是非常可能的。新唐

書所引詔書，便只稱「鴻」而不稱「鴻一」，即其一證。歷代名畫記卷九對盧氏的記載是盧鴻一名浩然。

若「盧鴻一」是名，而「浩然」是字，則應記爲「盧鴻一，字浩然」，而不能稱爲「名浩然」；此證以

同書「王維，字摩詰」，「竇師綸，字希言」之例而可見。若謂名「浩然」的「名」字，係「字」字之

誤，則于安瀾編畫史叢書所附校勘記，頗爲精審。在毛刻與張刻的互校中，此處的「名」字，完全相

同。我們把這種情形，再與宋人一般皆稱爲「盧鴻」而不稱爲「盧鴻一」的情形相對勘；則歷代名畫

記的記載，應讀爲「盧鴻，一名浩然」。到新唐書而始就一般名與字分之例，而改爲「盧鴻字顥然」

了。據朱自清陶淵明年譜中之問題一文中謂淵明名字，古今共有十說。其中一說是淵明一名潛字元亮。

所以梁啓超淵明年譜便說「先生名淵明，一名潛，字元亮。」由此可知一人兩名，古人並非無其例。而

新唐書之改「一名顥然」爲字顥然，可能是多此一舉的。

三、故宮圖卷與李公麟

其次要說到故宮圖卷的摹本問題。清高宗在此圖卷後面的第一次跋語中，有「因諦觀其畫法，與李公麟（伯時）山莊圖絕相似。是卷縱或傲作，亦非公麟不能」的話。這是以畫法來論斷此圖卷出於李公麟。但此一說法是很難成立的。第一、明李日華六研齋三筆卷四李伯時（公麟）山莊圖條下謂「此卷行筆設色，與伯時平日之作不倫，大類馮太史家王維江干雪霽，項子京家盧鴻草堂，高典客家郭忠恕輞川三圖。」由此可知：第一、與山莊圖相類的前人之圖有三；草堂圖乃相類的三圖中之一。因今故宮圖卷與李氏山莊圖相類，而即推斷此圖卷爲出於李氏，則江干雪霽圖及輞川圖是否亦出於李氏？若雪霽圖，輞川圖，草堂圖，不能同樣找出與李氏有關之確切脈絡，則上述推斷，皆係想當然耳的說法。第二、宣和畫譜卷七李公麟條下謂「公麟尤工人物，能分別狀貌，使人望而能知其廊廟館閣，山林草野……至於動作態度，犨伸俯仰，小大美惡，與夫東西南北之人，才分點畫，尊卑貴賤，咸有區別。」今故宮圖卷，山水已臻成熟；但人物的意態板滯，不僅不能代表發展已到高峯的唐代人物畫，恐怕也不能彷彿李公麟的人物畫於萬一。這是人物畫開始退步以後的作品。第三、元湯垕古今畫鑒李伯時條下謂伯時作畫，「獨用澄心堂紙爲之；惟臨摹古畫用絹素。」圖繪寶鑑卷三，亦有相同的記

載。若故宮圖卷出自伯時，正屬於他的「臨摹古畫」，當用絹素。而此卷分明爲紙本，且亦不能確切證明爲澄心堂紙；此與伯時平日作畫用材之習慣不合。第四、最有決定性的反證是宋周密的雲烟過眼錄卷下，盧鴻草堂十志圖林彥祥臨伯時本條下，錄有米友仁一跋，對李伯時所臨草堂圖，紀錄頗爲詳盡；茲錄如下：

「先子（米芾）畫史載劉子禮以五百緡置錢氏畫五百軸，初未嘗發緘，銓美惡也。既得之後，其間有草堂圖一卷，已是數百年物矣。後李伯時嘗臨一本，仍自書卷首歌一篇。次則秦少游，朱伯原，先子書也。又其次陳碧虛，仲殊師參寥子輩繼之；餘亦一時聞人。紹興已未仲春……是月二十七日米友仁元暉。」

同條後又謂：

「其後王子慶於毘陵得伯時畫十志，即元暉跋中所言者。錄其書人姓名於後；一、龍眠山人李伯時書。二、高郵秦觀書。三、樂圃居士朱長文書。四、吳郡周沔書（原注，內缺一永字）。五、靜常居士曹輔書。六、縉雲胡份書。七、襄陽漫士米芾書。八、碧虛子陳景元書。九、太平閒人仲殊書。十、參寥子道潛書」。

由上所記，則各人所書者皆曾自署其姓名別號，無所混淆。今故宮圖卷所書十志詞具在，有一與上述

諸人有關係嗎？並且上引同條米跋記有林彥祥摹李伯時所臨草堂圖，亦仿李伯時故事，「首書其篇」。而藏有李伯時臨本，並「屬林彥祥為摹」的石瑩中，也要米友仁「書先子所書一篇」，餘悉欲得一時名士繼之」。由此可見屬於李伯時臨本系統的草堂圖，受有由一時名士分書十志的影響。現故宮草堂圖卷所書十志詞，書體各異，或係受有李氏臨本的影響；但這些不同的書體，恐係出自一人，連由名士分書的風規也沒有守住。何況周密在上條記錄中，及他的志雅堂雜鈔卷三圖畫碑帖中均記有「林彥祥臨伯時本」遺草堂、橄館二，所存者八。」這是說當林彥祥臨摹時，伯時原臨本已僅存八圖。今故宮圖卷，十圖俱全。；若此圖卷出於李公麟，則南宋已遺失的兩圖，何由而能珠還合浦呢？尤其是前引同條下，紀有林彥祥摹李伯時係出於李公麟，如後所述，這和故宮圖卷的十志詞，是屬於兩個不同的系統。所以圖卷不僅非出自李伯時，並且與由李伯時臨本所產生的臨摹系統，也可以說是淵源很遠的。凡言此圖卷出於李伯時的，其理由均屬牽強傅會，不足採信。尤以馬叔平的說法，最為無識。

四、故宮圖卷的臨摹時限及兩跋的問題

故宮草堂圖卷既非李公麟摹本；而盧鴻的草堂故事，是一種很使人羨慕的故事。所以，不妨假定在宋元明清各代，除了莊文肆所述的草堂十志圖的摹本外，還有不能為我們所盡知的摹本。董其昌

畫旨已謂「世傳草堂圖，多名人所轉相臨撫也」。例如戴表元（宋咸淳中進士）的剡源戴先生文集卷

十八題盧鴻草堂圖中有謂「此圖本通幅。今改作十段，不失元致」；此改作十段的圖現時是否存在？今

不可考。後面還要提到的日人阿部所印爽籟館集中收有僅題十景之名而無詞的草堂圖，大村西崖遺編

中國名畫集第一冊中亦收有僅題十志之名而無詞的草堂圖，皆傳爲李公麟摹本；其非出於李公麟，固

屬顯然；但恐亦皆係不知姓名的早期臨本。今日故宮的草堂圖卷，當是許多不能考證出臨摹者姓名的

摹本之一。但在時限上說，此一摹本，究出於李公麟之前呢？抑出於李公麟之後呢？若如故宮名畫三

百種編者的說法，此圖「可以窺見未臻成熟時期之中國山水畫」，則此圖卷當然在李氏以前，甚至是

唐末的摹本。但上述的觀點是不能成立的。唐張彥遠歷代名畫記卷一論畫山水樹石條下謂「魏晉以

降，名跡在人間者，皆見之矣。其畫山水，則群峰之勢，若鈿飾犀櫛。或水不容泛，或人大於山。」

這才是未臻成熟時期之中國山水畫。在此故宮圖卷中，人像雖稍大，然決非「人大於山」；且皴染俱

全，結構完整，無法說它未臻成熟。而紙色之新，也不能支持它是出現於李公麟摹本之前的說法。足

以支持上述觀點的，乃是圖卷後面的兩個跋。現在便談到這兩個跋的問題。

莊文在字體問題項下，曾根據楊凝式的韭花帖及神仙起居法帖的字體，與故宮圖卷後面被周必大

稱爲楊凝式的跋的字體，作一番比較後說，「其基本精神，卻又各自迥異，絕不相同」，而懷疑楊凝式

的跋，不是眞跡。但亦不曾作進一步的交代。按舊五代史卷一百二十八楊凝式傳注引別傳云：

「凝式雖仕歷五代，以心疾閒居，故時人目以風子。其筆跡遒放，宗師歐陽詢與顏眞卿，而加以縱逸……有垣墻圭缺處，顧視引筆……其號或以姓名，或稱癸巳人，或稱楊虛白，或稱希維居士，或稱關西老農。其所題後，或眞或草，不可原詰。而論者謂其書自顏中書後，一人而已。」

據別傳，楊是天才型的書法家，特富於變化；在當時已：「不可原詰」；在今日要根據韭花帖和神仙起居法帖與此跋的「字蹟不同」，以斷定此跋之非眞，論證是相當薄弱的。何況三種字蹟的不同，並非前兩種是相同，而跋則獨異；乃是每一種都不相同；則何以能偏斷前二者是眞，而後者是僞呢？何況神仙起居法帖，爲米芾書史，東觀餘論，宣和書譜所不載。清初吳其貞書畫記卷三楊少師神仙起居法

一卷條下謂「紙墨烏黑，是先染墨水後作書，故墨不入紙，皆浮於上，多有飛白之筆。且書法深入惡道，全失筆墨之雅。然非今人之書，乃宋代俗子所作。卷後米元暉鑒定而然。……」（頁三四三——四）則此帖既僞，不足作互較的根據。並且楊字雖富變化，但他的根柢却是歐字，尤其是顏字；所以艇齋詩話謂東坡以「凝式配顏魯公」。此跋筆法之出於顏字，是極容易看得出的。毋寧謂此跋之字跡，更迫近

。有宋人釋文，及元人題跋。明文衡山題跋，又因米元暉鑒定而然。

於楊字的本色。我以爲楊跋的可疑，並不在此。

楊跂可疑之一是「老少傅弘農人」的款式，並未見於別傳所述各款式之中。他為草堂圖跂後，應

當是一件很鄭重的事情；在情理上，應當用他較為常用的款式，而不應用一個比較特出的款式。且楊

氏既因楊震之故，以弘農爲郡望；而弘農之與關西，是一地的兩種稱法。所以後漢書卷八十四楊震列

傳載楊震「弘農華陰人」，而時人即稱他爲「關西孔子」，「關西」即指的是「弘農」。楊凝式既有「

關西老農」的別號，何以又有「弘農人」的別號，以自相重複呢？

可疑之二是舊五代史卷一百二十八本傳謂「晉開運中，宰相桑維翰知其（楊凝式）絕俸，艱於家

食，奏太子少保，分司於洛。漢乾佑中，歷少傅少師…廣順申表求致政，尋以右僕射得請。顯德…元

年多卒於洛陽，年八十五，詔贈太子太傅」。按所謂「晉開運中」，是西紀九四四——九四七年，這

中間，楊凝式只當了太子少保。「乾佑中」是九四八——九五〇年，楊凝式在此時始歷少傅少師。現

被稱爲楊跂的「丁未」，乃晉開運四年，即西紀九四七年；劉知遠此年起於太原，以「開運」的年號

爲不吉祥，乃改用在開運前面的「天福」年號，而將開運年號加以抹煞，於是此年成爲天福十二年，

次年（九四八）始改元乾佑。若舊五代史本傳的紀錄爲可信，則楊凝式在丁未年仍爲少保；入乾佑後

始爲少傅。而此跂既明謂題於「丁未歲」，何得自稱爲「老少傅」？更重要之點是楊凝式歷少傅，而

任少師，是以少師而致仕的。所以自黃山谷起，一直是以「楊少師」爲其通稱。若楊凝式自署爲「老

「少傅」，則少傅之名，當較少師之名更爲顯著。後人何得僅稱楊少師而忘其爲「楊少傅」？我的推測

是少傅少師之名，極易混淆；我在寫此文時，亦曾多次混淆過；僞造此跋的人，一時把少師混爲少

傅，所以有此僅一見而不曾再見的稱謂——「老少傅」的稱謂（附註一）。

然對此問題有決定性的，仍爲周必大跋的眞僞問題。若周跋係眞，則上述疑點，皆可作其他解

釋。若周跋亦僞，則此圖卷的歷史，當全部爲之改觀。並且周跋的眞僞，必然關連到楊跋的眞僞。周

跋若是眞，固不能即以此證明楊跋之眞；但周跋若僞，則必然可以斷定楊跋是僞。因爲若楊跋是眞，

則以楊在書壇地位之高，爲什麼還要一個僞造的周跋爲其作證？從來無疑周跋爲僞的，但我發現它是

非常地可疑。

前面所引的周跋首應注意的是，楊凝式在宋代書名特高，而書跡流傳特少。假定此圖卷後的跋眞

出於凝式，這是書壇中的一件大事。向周必大「求爲訂之」的向伯虎，是宋代有名的世家「蒲林向

氏」；豈有對於印有「凝式」之印的名跡，流傳二百餘年，無人識破，必待周必大始爲之考訂，此乃

必無之理。而周跋的考訂，只根據新五代史唐六臣傳，而顯未看到舊五代史的楊氏本傳。新五代史六

臣傳中，楊凝式僅在其父楊涉傳中附見，寥寥數語，不足爲考訂楊凝式生平之典據。因新五代史行而

舊五代史漸廢；他人未看到舊五代史，不足爲奇；而周氏居史館甚久，以博雅見稱；考訂楊凝式而不

曾想到舊五代史中的本傳，這已經是非常可怪的。而且周跋「尙爲少傅耶」的口氣，是認爲楊在丁未年以前，久已爲少傅，那豈非更爲可怪嗎？

最重要的是，周跋謂「是題也（指楊跋），上溯開運，下逮本朝之淳熙，凡歷五丁未，至於今三百有餘年」的幾句話。按從楊凝式書跋的開運四年丁未（九四七），而至周題跋的慶元己未（一一九九），實爲二百五十二年，與周跋所說的「三百餘年」，相差頗遠。周必大能記得「凡歷五丁未」的甲子，何以記錯了實際年數幾近百年之久？樓鑰攻媿集卷九十三，忠文耆德之碑（即奉敕所撰周必大碑）述周必大於淳熙元年（一一七四）奏事中有「然太祖二百餘年之天下，德在聖躬」之語。按宋太祖即位之建隆元年（九六〇），下逮淳熙元年爲二百一十四年，故周氏稱爲二百餘年。由建隆元年上溯楊題跋時之開運四年丁未，爲十三年。由淳熙元年而下逮周題跋時之慶元己未（南宋寧宗慶元五年），凡二十五年。以居史職甚久，而又以博雅見稱的周必大，不應把自己在二十五年前所說的「二百餘年」，再加上太祖未得天下以前的十三年，即說成了「三百餘年」。中國人的習慣，「十」，「百」，「千」，是數字的大限。小的地方易疏忽，在這種大限的地方不應有疏忽。這應當算是此跋的一大漏洞。果然，我詳查津逮秘書中的益公題跋十二卷，未見有此跋。按益公題跋中收有蒲林向氏所題的共有五跋。卷四的大元帥康王與向子諲咨目及御筆等跋，爲「寶元六年二月」，與故宮圖卷周

跋的寶元巳未（五年），僅隔一年。五跋中提到向子湮之孫「士虎」者凡三次，可知周氏與向士虎是很熟識的。其中絕無士虎曾爲「盧陵郡幕」的痕跡；此與尙友錄稱士虎「遂不仕」的情形正合。以盧鴻草堂圖的高名，及楊凝式的名跋，何以周必大爲向氏所題其他各跋，皆經收錄，而獨遺此一重要題跋？何以在被收錄的各跋中，皆稱「士虎」，而獨此跋稱士虎之字——「伯虎」來爲盧陵郡幕」？則周跋之僞，更無可疑。何況大風堂名蹟第四集十王詵西塞漁社圖有周必大一跋，此跋收入益公題跋卷十一（附註二）。若將此跋與草堂圖卷後之跋兩相對勘，則一爲眞蹟，一爲摹仿周氏字體而爲之的形跡，一目即可了然。（附兩跋署名圖片）。作僞者，先僞造一楊跋，更僞造一周跋以證明楊跋之眞；由楊跋之眞以圖證明此圖卷爲唐代盧鴻的眞蹟；這是僞造者一整套的技倆。正因爲兩跋是出於僞造，所以在收藏印記中，只從明代項下元開始，絕無宋元兩代流傳之跡。這也是僞造者所留下的一個大漏洞。

現在旣可證明兩跋皆僞，則故宮圖卷的年代，其上限不能早於周必大之生年；而自明項元汴以次，收藏印記數十方，流傳有緒；則其年代的下限，也不能遲於明初。所以這大概是元代的贗品。

五、盧鴻草堂圖原跡上有無盧鴻親題的十志歌詞的問題

現在更進一步要追究到草堂圖的歌詞問題。即是草堂圖分為十景，每一景的前面，有一首歌，或稱之為詞；在盧鴻的草堂圖原蹟上，是否曾由他寫在自己畫面之上呢？這是過去沒有人認為有問題的，因為張彥遠歷代名畫記說盧鴻「工八分書」；而莊文在字體問題項下引有米芾畫史「小八分詩句，帶筆如行草，甚奇，今無此體」；兩相印合，則盧鴻曾親以八分體寫上十志詞，當無可疑了。但我認為是可疑的。畫史的原文是：

「劉子禮以五百千買錢樞密家畫五百軸，不開看，直交過，錢氏喜。既交面，只一軸盧鴻自畫草堂圖，已直百千矣。其他常筆固多也。」

「小八分詩句，帶筆如行草，奇甚，今無此體。」

按上面一段記錄中，若「小八分詩句」三語屬於草堂圖，且係指明盧鴻自書而言，即不。他常筆固多也」一語；因此語乃由草堂圖而移述草堂圖以外之作品。且「小八分詩句」三語，何以另為一行？我所能看到的美術叢書本及津逮秘書本，皆係如此，此可疑者一。

八分書，在宋已極少見。宣和書譜卷二十的八分書敘論中謂「今御府所藏八分者四人，曰張彥遠，曰具冷該，曰于僧翰，曰釋靈該」；此皆晚唐時人；除張彥遠外，皆無名聲於時。據書譜，此三人書法又不足觀。盧鴻係開元時人；若他曾在草堂圖上寫上了十志詞，字數在一千字以上，這是八分

書中的大事，較上述四人更爲重要；而草堂圖即著錄於宣和畫譜，兩書係姊妹篇，編書譜的人不容不見。但不僅書譜中一字未提，連畫譜中對此也一字未提，此可疑者二。

前引宋周密雲烟過眼錄卷下盧鴻草堂十志圖一條引米友仁跋林彥祥摹李伯時臨本最可靠的材料。其中記李伯時「自書卷首歌一篇」，以至其他一時聞人分題者甚詳；但無一語及盧鴻自題歌詞的情形；而盧鴻的八分書，在宋代乃不可多見的書體，何以未引起十位聞人的注意？此可疑者三。

據王雪艇先生函告宋人臨本，有僅題十景之名於每幅之上，而無詞者；旧人阿部所印爽籟館集中，收有一卷，相傳爲李伯時臨，即係如此。頃又托友人代查大村西崖遺編中國名畫集第一册（共六册）所收宋李公麟盧鴻草堂十志圖的情形，承函告，每幅之前，只題十景之名而無十志歌詞。上兩種草堂圖，究係是一物兩印？或原係別本分傳？我未親見原物，不敢妄斷；而上述各卷之不出於李公麟，亦不待多說。但後人皆傅會或推測爲李公麟，由此亦可推知其或係宋人臨本；但皆無十志歌詞。若草堂圖原有盧鴻親寫的歌詞，則臨摹者如出於僞造之心理，必當依樣葫蘆。如純出於藝術性的愛好，而將歌詞略去時，亦當有所注記。但連注記也沒有的上述宋代臨本，究由何而來？此可疑者四。

綜上四個疑點，再加上如後所述，此歌詞若曾由盧鴻親寫於草堂圖上，則此草堂圖上的歌詞，應即為定本，而不應有許多別本；但實際上是存有許多別本的；不妨這樣的推論：盧鴻草堂圖，原只題上十景的名稱，因而有時被人加上「十志」兩字；但並未親自寫上歌詞；所以他的正當名稱，只應稱為「草堂圖」，而不應稱為「草堂十志圖」。蘇子由欒城集卷十五有盧鴻草堂圖詩，黃山谷豫章黃先生文集卷五有自門下後省歸臥醻池寺觀盧鴻草堂圖詩，米芾的畫史，宣和畫譜的著錄，及米友仁的題跋，皆只稱為草堂圖。若原有「十志」二字，則著錄時不應把它略去。把歌詞寫在圖上的，可能即始於李公麟的摹本。因李公麟的聲名太大，而臨本上歌詞的題字，又都出於一時聞人之手，所以後來才有題寫歌詞的這一系統，掩蓋了本無歌辭的系統。故宮草堂圖卷歌詞書法之所以寫成十體，正受了李公麟臨本分十人書寫歌詞的影響。因歌詞的書寫，而「志」的意義更顯，於是南宋的周密，便稱之為草堂十志圖。但元代仍以「草堂圖」的名稱佔優勢；至明張丑清河畫舫錄出，添入「十志」兩字，反而成為此圖的正稱了；這是受了歌詞入畫的影響。至於米芾畫史中「小八分詩句」數語，當係另記一物，與此畫並無關係。畫史記有錢藻收張璪松一株，上有八分詩一首，安知所記者非指此物，而偶錯簡於此？

六、盧鴻曾否作有歌詞的問題

現在我要更進一步考查，不僅盧鴻未曾親書歌詞於其草堂圖上，甚至十志歌詞的本身，也是出於唐末的淺俗好事者之手。傳到北宋，便視為出於盧鴻本人所作，所以李公麟便鄭重地由他自己起，另由九位聞人，一起寫到他的臨本中去了。茲分別論證如後。

一、莊文在避諱問題條下，很有意義的指出有為唐人應避的諱，而在故宮圖卷的十志詞中，卻不曾避，以此證明故宮圖卷中的十志詞非出於盧鴻所手書。但不妨更進一步去推論，假定盧鴻曾作有十志詞，並親自寫在圖卷上面，他以特蒙恩眷的地位，那些應避諱的字，必定是或改字，或缺筆的。而臨摹圖卷的人，當以不失原形為目的，縱使把缺筆補上了，但改了字的一定會照舊。可是現時十志詞在各種別本中均無任何避諱的痕跡，這不僅可以補證盧鴻未曾書寫歌詞於圖卷之上，也可由此而推證此歌詞原未曾注意到避諱的問題，因而它並非盧鴻所作。

二、就唐書卷一九六盧鴻本傳看，他應當是一個有相當學問或文采的人。但所謂十志詞，詞意鄙俚，並且不是盧鴻自己的口吻。例如前引第一志草堂詞的「叶乾坤之德道」，「谷神同道」，「中有人兮信宜常」等語句，都是似通不通的語句。這種語句，十志中隨處可以看到。由此可知作者的文化。

水。。。準相當低，與兩唐書所述盧鴻的情形不稱。尤其是「及麋者居之，則妄為剪飾，失天理矣」的話，

若果出於盧鴻自己之口，則他是抑人揚己，而忘記了自己是受到特殊恩遇，連草堂也是出自官府建

置，不是一般隱士所能僥倖於萬一的人；而仍有這種抑人揚己的情形，那還有半點忘機息慮的襟懷氣

息。而且每志都有這一類的話，如「及世人登焉…」「及盪者鄙其隘聞…」「及機士登焉…」「及

匿士觀之…」「及邪者居之」等等，盧鴻簡直成為一個非常淺薄無聊的妄人了。這應作如何解釋呢？

但假定把十志詞看作是後來景仰他的人作以讚嘆他的遺踪逸跡，則上述的口氣，便不足為異。

三、十志詞的文字，莊文陸草堂十志圖的題詩條下，曾以十種板本作了一次校勘，這是很有意義

的事，可惜校勘得太不精密。其中(1)志雅堂雜鈔及(2)雲烟過眼錄皆出於周密，前者較之後者，句中

多缺「兮」字。(3)石林避暑錄，在校文中未出一字，恐係莊君虛列。(4)全唐詩，(5)大觀錄，(6)石渠寶

笈，(7)河南通志，(8)鐵網珊瑚，(9)眼福編，(10)五朝小說大觀；從(5)到(10)，其文字異同，或屬於前面某

一板本的支派，或出於印製時的疏漏，所以在校勘上的價值不大。但從(1)到(4)，與故宮圖卷上的文字

相校，已可發現出文字上的出入很大。這可以說明，十志詞有幾種不同的祖本。在幾種不同的祖本

中，我目前可以指出的是故宮圖卷中的十志詞，雖然與全唐詩二函七冊所載的，有若干字句上的出

入，但這是屬於同一的系統。在全唐詩中的十志詞，記有別本的異字，而稱為「一作某」的，有十五

處之多；但並未完全包括雲烟過眼錄中的異字。並且十志的次序，雲烟過眼錄與全唐詩，兩者既不相同；而兩者的稱謂亦不一致；雲烟過眼錄稱爲「歌曰」，故宮圖卷及全唐詩則稱爲「詞曰」。由此可以推斷雲烟過眼錄上所錄的是以李公麟臨本爲祖本的系統。

故宮圖卷的十志詞雖與全唐詩所錄的，屬於一個系統；但全唐詩中的兩個「淙」字，故宮圖卷中皆寫作不經見的「淙」字；兩個「迴」字，皆寫作俗體的「迴」字。並且如前所述，在草堂志「前當塘湚」一句中遺了一個「前」字；在金碧潭志「鑒空洞虛」一句中遺了一個「空」字，在枕烟廷志「可以超絕紛世，永潔精神矣」兩句中，「永」字下又多出一個「絕」字。上面的遺誤，皆足以使文句的意義不全或不通。唐宋人手寫卷，遇有此種遺誤情形時，必在旁添補，或加點勒以表示塗乙；孫過庭的書譜，即是眼前的顯例。在畫卷裡寫上了這麼多的題詞，對畫卷本身而言，是非常重要的一件事。寫成之後，豈有不再度過目之理？再度過目而尚不能發現有這樣嚴重的錯誤；而此種錯誤，爲同一系統的全唐詩中所沒有；在全唐詩的校字中，亦未注明有一種本子有這種錯誤；這可以說明兩點：一、說明全唐詩並非錄自此圖卷，而係二者有一共同的祖本。二、說明故宮圖卷的題詞者，乃是出自一個文理不太通順的法書摹寫家；因原文釋澀，不易斷句，便不能將原文完全句讀下來，所以在寫的時候，只求以字體之變，欺人耳目；而摹寫的本人不能發現有了這些錯誤。由此可以了解，在同一祖本

的系統中所衍出的兩種本子，却以故宮圖卷的本子最爲幼稚。

其次，若將上述系統的十志詞，與周密雲煙過眼錄所錄李伯時臨本的十志歌相比較，除李伯時臨本，現缺草堂及檻館兩歌，無從查考外，其餘几文字有出入之處，李伯時臨本絕對優於故宮圖卷本。如故宮本倒景台的「登路有三處可憩」，李本多一「處」字，在「三」字下應加一逗點。「超逸眞，瀏遐襟」，李本「眞」字作「輿」字。「傑屹崒兮零湏湧」，李本「零」字作「雲」字。「忽若登崑崙兮中期汗漫仙」，李本無「中」字。「鯊顆氣兮軼罨埃」，李本「鯊」字作「浚」字。几此都是顯而易見的。這說明李本的系統，實優於故宮圖卷本的系統。也說明李本是在故宮本系統之前。

把上述版本的情形提出以後，現在所要追問的是，盧鴻若曾作了十志詞，而又將其寫在草堂圖上，則草堂圖上的十志詞，應爲唯一地定本；何以會出現了系統不同的別本呢？即使盧鴻作了詞而不曾親自寫上去，在流傳中文字有了出入，這是詩文集裡常見的現象；但十志詞係附麗於草堂圖而得到重要的地位；文字上的出入，不應達到形成兩個或兩個以上的不同系統的程度。

唐末中原塗炭，一般知識份子對隱士的慕念愈深。而當時又流行一種近於粗俚的歌詞。假定把十志詞當作是此時一位不知名的人的作品，便把避諱的問題，別本的問題，歌詞口氣及水準的問題，一起順理成章的解決了。但因爲是無名氏的作品，所以傳到北宋，大家始誤以爲是出自盧鴻本人；李

伯時當臨摹草堂圖時，便將此歌詞由自己及其他九位聞人，寫在自己的臨本上面。這樣流傳下去，後人便不僅以此爲盧鴻所作，並且以此爲盧鴻所書了。在這一聯串的演進中，便出現了故宮圖卷；大概在元代及其以前的許多臨本中，這是品級最差的臨本。

七、盧鴻曾否自繪有草堂圖的問題

假定允許我再向前推論，則盧鴻豈不曾作過十志歌詞，並且他恐怕也不曾畫過草堂圖。說穿了，理由很簡單。第一、唐書本傳分明記有「鴻所居室，自號寧極云」。此寧極既爲盧鴻所居，則與其生活的關連，當比十景中的任何一景，更爲密切。何以畫有草堂，及其他九景，而不畫寧極呢？而十景中除草堂外，所取的名稱，都生湊鄙俚；這像出於一個高人逸士之手嗎？

第二、今日所見到的草堂圖臨本都是純水墨畫。由此可以推知原跡亦必係純水墨畫。但純水墨畫在盧鴻時代並未成立。由記載以窺此時所用顏色，是由濃彩進到淡彩的時代，或者可以說是「淡彩水墨畫」出現的時代。王維即是如此，所以今日所傳的江干積雪圖或江干雪意圖，雖出於後人臨本，但依然是淡彩水墨，而非純水墨。宋郭若盧圖畫見聞誌卷一論吳生（道子）設色條下謂吳道子「落筆雄逸，而傅彩簡淡」，亦其一證。由淡彩水墨再進一步，才出現了純水墨畫，這要到中唐以後。若盧鴻

的草堂圖原是傳有淡彩的，則臨摹者不會都改成純水墨。今日所看到的草堂圖臨本都是純水墨，則所根據的一定是純水墨。由這一點去推論，則最早的草堂圖應當是中唐或唐末時的作品，到了北宋，便相傳爲盧鴻的作品了。

總結這一故事的演進，大概是這樣的：

一、唐開元初，有盧鴻被賜草堂的故事，這是名利雙收的故事，所以樂爲中國士大夫所稱道。

二、到了中唐或唐末，有人根據此一故事，而在草堂以外，添上九景，畫成十景的草堂圖。並由同一人，或另一人，作成十志歌詞，但並未寫在圖上。這只是對於此一故事的宣揚，其動機並非出於作僞。以故事作繪畫的題材，這是早已流行的。

三、古人的繪畫，根本不題作者的姓名。所以上述的草堂圖和十志詞，到了北宋因盧鴻本有善書畫的記載，便認爲都出於盧鴻本人，所以開始出現了許多臨本。但在這些臨本中，有寫上歌詞的系統，有沒有寫上歌詞的，可能即始於李公麟。

四、因米芾畫史說一軸「已值百千」，所以到了元代或明初有人便僞造楊周兩跋，以圖證明今日故宮圖卷，爲盧鴻眞跡。因爲既證明此圖卷是眞跡，則此圖卷上所題的十志詞，也便以爲是出於盧鴻本人所親寫。於是圖、詞、書，都與盧鴻不可分了。故宮圖卷在許多臨本中，其品格所以爲最

低，因爲這是出於有心作僞者之手。

後　記

本文初稿，寫成於舊曆除夕；以後又不斷修補，始達到定稿時的結論。但四月三日（五十四年）在臺北國立圖書舘校閱其他資料時，偶發現宋董逌廣川畫跋卷六有如下的兩跋，對本問題的解決，實有照明的作用。茲錄如下：

書盧鴻草堂圖

盧顥然，在開元中（西紀七一三——七四一）嘗賜隱居服，官爲營草堂。逮還山，酒廣其學廬，聚（徒）肄業。其居之室號寧極，則取所謂深根而反一者也。鴻嘗自圖其居以見，世共傳之；其本嘗在段成式家（卒於唐懿宗咸通四年，西紀八六三）。當時號山林勝絕，不知逮今存不？高希中嘗出此圖，考之古本，則有樾館而無寧極者；又景物增多，致多煩碎；此後人追想勝槩而浪爲之也。

書草堂圖別圖

此畫本段鄒平公所收，流傳久矣。或者託其遺跡，又爲草堂別出。其後跋書，自天復（唐昭宗年

號。西紀九○一──九○三）歲前者皆攝字也。開寶（宋太祖年號。西紀九六八──九七五）以

後，則人競書於此矣。其稱柯古者成式也。大儀者安節也。隨蘭陵於都宮者，蕭思遠也。然此圖

所存，頗與書傳合，蓋本鴻之圖爲之，故可佳也。涿人子壽題當僖宗丁未年（西紀八八七年），

即光啓之三年矣。是歲三月甲申，車駕還京，次鳳翔，（按資治通鑑卷二百五十六作三月壬

辰，與此相差八日，此或指車駕啓蹕之日而言），以宮室未完，李昌符請留鳳翔，俟畢治。此書

不著月日，知在四月後題；以己酉（西紀八八九）知昭宗之改元合在此（按指丁未）後（按昭宗

於己酉年改元龍紀）；傳摹失之。（按據此語，則知由「柯古」至「涿人子壽題」，皆係此畫後之

題記。而董逌所見者，乃其摹本。）又有昇元三年（西紀九三九年）題者，李昇（南唐）之號。

（李昇之年號）也。熙載題者，韓文公也。」

四庫全書總目提要謂「遠在宣和中與黃伯思均以考據賞鑑擅名......所跋皆考證之文」。根據前跋知董

遂認爲盧鴻「嘗自圖其居」；「其本嘗在段成式家」；但董氏並未曾看到，所以說「逮今不知存否？」

董氏所看到的是出自高希中；高希中所出的草堂圖，曾「考之古本」，即是曾與古本作過比較的考查，

此「古本」當非曾經段成式家所收藏過的盧鴻自圖本，而只是較高希中所藏的爲更古；否則他不會對

段藏本而說「不知逮今存否」。但以意推之，應是與盧鴻「自圖」的更爲接近。高希中與「古本」比

較的結果是「則有樴館而無寧極者，」這是說古本「有樴館而無寧極」呢？還是說他所親見的高希中

本是「有寧極而無樴館」呢？考之李公麟臨本已有樴館而無寧極；自北宋以後所流行的各臨本，皆有

樴館而無寧極。則董氏在宣和中所看到的高希中本，不可能獨獨是「有寧極而無樴館」，而高希中本

文觀之，這句話只能解釋爲古本是有寧極而無樴館，而高希中本「則有樴館而無寧極」；這是與古本

的第一個不同點。第二個不同點是「又景物增多，致多煩碎」；由此二語推之，則所謂古本，並沒有

十景；十景是「增多」出來的。；而增多的結果，他認爲是「煩碎」；所以他認爲高希中本是「後人追

想勝槩而浪爲之」。

把董氏的話再加以條理，所得的結論是㈠盧鴻自圖的草堂圖董氏已不知其存否。㈡另有一古本，

是有寧極居而無樴館，且並沒有十景。他沒有說明此古本與盧所自圖的關係，因爲他沒有看到盧鴻自

圖本，所以他無從說起。（但就下一跋觀之，則他可能認爲古本近於盧鴻自圖本。）但此古本既與北宋

時流行之本皆不相同，則我們可以假定這是北宋以前的本子。此古本若摹自盧鴻自圖本，則盧鴻本亦

應有寧極居而無樴館；而由北宋流行至今的有樴館而無寧極居各本，皆與盧鴻自圖本全不相干。若此

古本非摹自盧鴻自圖本，則此古本亦當爲後人追想勝槩而浪爲之，但在時間上較北宋之流行本爲早，

而成爲另一孤寒之系統。由此亦可知草堂圖在北宋前並無定本。㈢董氏所看到的「有樴館而無寧極」，

且「增多」爲十景的高希中本，董氏認爲是出自「後人追想勝槩而浪爲之」；則李公麟等所摹臨之各本，內容與高希中本正同，亦皆是「後人追想勝槩而浪爲之」。除與盧鴻有故事上的關連外，並無圖卷上的關係。這便和我在本文中的結論，有一部分相接近。不接近的是董氏認定盧鴻曾「自圖其居」。

我發現上述材料時，我的本文尚未付印，但爲修改我認爲盧鴻只有官造草堂的故事，而並未曾自圖其居的結論呢？因爲根據這段材料，則草堂圖有顯然不同的兩個系統。若盧鴻曾自圖其居，則後人皆應以盧圖爲藍本，何至「追想勝槩而浪爲之」，以至出現兩個系統呢？我的想法，盧鴻並未自圖其居，段成式家所藏，依然是後人「浪爲之」而附會爲出自盧鴻；這算是最早出現的圖本。所以朱景玄的唐朝名畫錄未收錄盧鴻，而稍後的張彥遠的歷代名畫記，却收錄到盧鴻，這大概是因附會而畫名漸著的關係。

再談到前面所錄的後一個跋的問題。新唐書卷八十九段文昌本傳謂文昌「進封鄒平郡公」，故此跋之所謂「段鄒平公」，係指段文昌，文昌是段成式之父；所以他認爲盧鴻所自圖的是曾經段文昌家收藏過。但他此處所見的是「或者託其遺跡又爲草堂（圖）別出」，所以他的標題即稱爲「草堂圖別圖」，以免與盧鴻的「自圖」相混。不過，此圖雖係「別圖」，却是「本鴻之圖而爲之」，與前跋所稱「後人追想勝槩而浪爲之」的高希中藏本不同。因此，他認爲「此圖所存頗與書傳合」；他所謂

「與書傳合」，應當是指此圖有「寧極居」，與新唐書卷一九六盧鴻本傳「鴻所居室自號寧極云」之語。

相合。果爾，則此圖與前跋所稱的古本相近；而前跋的所謂古本，亦不妨推斷其出於段成式家藏本的

系統；因爲都是有寧極而無檻楯。但問題是出在董逌不僅未曾親見到段成式家藏本，並且連此本是

否仍在天壤間，則董逌也不知道；則董逌所據以推測此「別圖」之「蓋本鴻之圖而爲之」的根據，無非

是因此「別圖」後有由柯古（段成式）起，一直到韓熙載的題記。但此題記，係出之於「傳摹」；而

中間子摹題記所涉及的歲月，有與史不合的地方，所以董氏加一番考訂後，而謂「傳摹失之」。既是

「傳摹」，何以會把原題記的歲月也傳摹錯誤？所以此「別圖」所根據的原有題記，十九也是出於僞

托。因此，董逌只能因此別圖而推斷其出於兩跋所稱的「段藏本」的系統；至其是否是「本鴻之圖而爲

之」，仍屬可疑！不過，在董氏心目中的盧鴻「自圖」的圖，是圖有「寧極居」的，這却與我在本文

中的推斷相符合。

此跋最值得研究的是「其後跋書，自天復歲前者，皆搨字也。開寶以後，則人競書於此矣」的幾

句話。「其後跋書」，指的是從「柯古」到「熙載」的一系列的題記？則此種題記，當然是寫在圖

的後面；而且也用不上搨字。他說「開寶以後，則競書於此」，即是說大家爭著寫在圖的後面，而成爲

「其後跋書」，這是就一般草堂圖的臨本而言。若競寫的是上述題記，則豈非宋初後每種臨本皆有此

題記？事實上當然並不如此。再由他「開寶以後，則競書於此」(按指圖的後段)之語觀之，可知「自天復歲前者，皆揚字也」的「揚字」，是與圖別行的。然則有什麼與草堂圖有密切關係的文字，在天復前是揚字別行呢？這只能推斷到所謂十志歌或十志詞的上面去。因為是寫在圖的後面，所以他便稱之為「跋書」；跋書的本義便是指寫在後面的。這便證明了我在本文中推斷草堂圖與十志詞(歌)，原是別行的說法，是正確的。這也便附帶解答了米芾畫史中「八分書」一行記載的問題。更徹底解答了楊跋真偽的問題。因為在楊凝式時代，所謂十志歌詞，還不曾和草堂圖直接連在一起。而故宮圖卷將十志歌詞分寫於每景之前，和楊凝式的時代相差得太遠了。把歌詞寫在圖的後面，是始於北宋初的開寶以後；而把它分寫在圖中每一景的前面，有如今日故宮圖卷的情形，當更在其後；由董氏此跋而可證明詞與圖原是別行。然則盧氏本人到底曾作過十志詞(歌)沒有呢？今日不知道董氏所看到寫在「別圖」後面的，與流行至今的十志詞，是否相同？流傳至今的十志詞或十志歌，雖在文字上可分成兩個系統；但有「樾館」詞(歌)而無「寧極居」詞(歌)，則無二致。董氏既知道「古本」是有寧極居而無樾館，且並無十景之說；他所推想的盧鴻「自圖」，大概也是如此。則盧鴻怎麼會作出與他的圖不相符合的十志詞？或十志歌呢？假定他另有歌詞，則他的自作歌詞又到什麼地方去了？因此我在本文中說盧鴻不曾作過十志詞(歌)，是相當正確的。

附註一：此文寫成付印後，友人傅光海先生函告在晉少帝紀內，記有開運三年丙午「以太子少保楊凝式為太子少傅」。丙午在丁未的前一年，則丁未之跋，自稱「老少傅」為不誤。此係一重要發見。但從草堂圖的全般情況看，楊跋沒有理由可以說他是真。傅先生的發見，對此楊跋而言，只能算是偶合。

附註二：益公題跋卷十一此跋的標題是「跋李次山雪溪漁社圖」。故此圖係出於與周必大同時的李次山，而非出於北宋的王詵。已另寫一文加以考證。

補註：此文在東海學報上刊出後，友人陳定山、傅光海兩先生，皆前後來信謂資治通鑑卷第二百二十二考異曰「舊卷作盧鴻一」，本紀新傳皆作鴻；按中岳真人劉君碑云『盧鴻撰』，今從之。」傅先生又告以唐段成式酉陽雜俎五玄宗召見一行條內有一行「師事普寂於嵩山，師嘗設食于寺，大會羣僧及沙門……時有盧鴻者道高學富，隱于嵩山，因請鴻為文，讚嘆其會。至日，鴻持其文至寺……」則盧氏之名「鴻」而非「鴻一」，應可完全確定。補誌於此，以誌感謝之意。

故宮圖卷
周跋署名

大風堂名蹟
集王詵西塞
漁社圖周跋
署名

張大千大風堂名蹟第四集
王詵西塞漁社圖的作者問題

治中國繪畫史的人，將遇到四種困難。一是散在宋元人詩文集中的材料，頗有參考價值，但迄今尚無人作有計劃的纂輯整理，參閱不易。二是文人加入到畫壇後，有些文人的名士習氣，每喜去取任心，雌黃隨意；其在當時的名氣愈大的人，這種情形便愈甚；宋的米芾，即是一個例子。但他們又都是此中的重鎮。三是有些附庸風雅的人，對此道並無了解，却常東抄西綴，變亂前人著作，加上自己的姓名，以求欺世；此風在北宋已開其端，至明清而益不可問。今日則有專以江湖棍騙之術，售欺於上庠的人。四是骨董家必兼爲估客，專以作僞侔利，早成爲一種專門之技，容易魚目混珠。上述後三者，常是畫史史料的來源。而每一有名的畫蹟，常同時混有上述後三者的成分；甚至一個人，便常帶有後三者的意味。畫史的難治，決非偶然。

我既寫了一篇故宮盧鴻草堂十志圖的根本問題的文章，想突破上述後三者的困難，採用嚴格地考

據方法，作一新地處理的嘗試。因該文中考證到周必大一跋，出於偽造的問題，而參閱到張大千先生

大風堂名蹟第四集中王詵西塞漁社圖後的周必大跋，偶發現此圖根本與王詵無關；其所以標明是王

詵，這中間正含有上述後三者的混合因素。

周必大寫在西塞漁社圖後面的跋，是可靠的。此跋收在益公題跋卷十一，其標題是跋李次山雪溪

漁社圖，這便引起了我的注意。因為王詵（晉卿）是北宋的大畫家；而李次山與周必大，同為南宋末

年人物。若此圖真出於王詵，其標題便應該是「跋李次山藏王詵雪溪漁社圖」，這是兩宋題跋的通

例；也是周必大許多題跋中的通例。我再留心看周跋的內容是：

「唐元結字次山，嘗家樊社，與眾漁者為鄰，帶笭箵而歌欸乃，自號贅叟。今河陽李君，名，元

名也（按李亦當名結）；字，元字也。卜築雪溪，又號漁社，其善學柳下惠者耶。始乾道間余官中

都，君以先世之契，數携此圖求跋。自念身遊東華塵土中，欲為西塞溪山下語，難矣。屬者奉祠

歸廬陵，所居在城東隅，去江無五十步，洲名白鷺，橫陳其前，日以扁舟寅緣葦間，溫來相從，

百往而不止，雖未敢竊比張志和，亦庶幾乎元次山矣。而君方以尚書郎奉使全蜀……顧豈招隱時

耶？須君他日奉計甘泉，厭值承明，尚寄聲於我，當有以告君，今未可也。姑題卷軸歸之。紹熙

元年三月三日，適逢丁巳，青原野夫周必大。」

由上跋，漁社乃李次山所居霅溪之別名，因有此別名而遂有此圖，與王詵毫無關係，所以裏面提到元結張志和，而沒有一個字提到王詵。在周跋前尚有兩跋，一是「淳熙乙己上元石湖居士書」，這是范成大的跋。開首即謂「始余筮仕歙掾，宦情便薄，日思故林。次山時主簿休寧，蓋屢聞此語。後十年，自尚書郎歸故郡，遂卜築石湖。次山適為崑山宰，極相健羨，且云亦將經營苕霅間。又二十年，始以漁社圖來。噫！余雖早得石湖，而違已交病，奔走四方，心剸形瘵，其獲往來湖上，通不過四五年，何以過此……次山雖晚得漁社，而強健奉親，時從板輿，徜徉勝地，稱壽獻觴，子孫滿前，人生至樂，何以過此……」此跋中不僅未曾提到王詵；並且分明指出漁社圖乃李次山卜居霅溪漁社的產物，與前人毫無關係。另一是「淳熙戊申十月廿三日野處盧洪景書」的跋。此跋是說他公曾得「元真子（唐張志和）所作清江漁釣一軸」，而嘆「人世間無此景也。而河陽李次山一旦實得之；不得從元真子游，得從次山游足矣……」；這是說李次山的漁社，有如張志和所作清江漁釣圖中的風景；以見李次山的漁社圖所表現的生活意境，與張志和的「西塞山前白鷺飛，桃花流水鱖魚肥」一詞的意境相合；也沒有一字提到王詵。

周跋的後面，有「紹熙二年五月既望軒山居士王蘭」的跋；有「紹熙庚戌日南至賷中趙□（不能確認）溫叔書」的跋，又有「紹熙二年正月廿五日太原閭蒼舒書」的跋。又有「紹熙辛亥暮春中澣錫山尤袤書」的跋。上面四跋，皆出自李次山的朋友或者是行踪相接的人；內容只述李次山得隱居之

樂，未曾提到王詵隻字。此後則有「德祐乙亥良月莆陽口（不能確認）翁口（不能確認）敏書」的一首七言古的跋。按「德祐」係元世祖的年號，乙亥係德祐十二年，即西紀一二七五年；此詩中亦未提到王詵。此圖之與王詵無關，是毫無可疑的。

然則張大千先生何以認爲它是出於王詵呢？因爲在上述「德祐乙亥」的跋後面，有董其昌如下的一跋：

「王晉卿（詵）山水，米海岳謂其設色似普陀巖，得大李將軍法。余有夢游瀛山圖，與此卷相類。宋元名公嘆賞；尤物可寶也。董其昌觀。」

這樣一來，此漁社圖便變成爲王詵的了。至於在左上角還有「乾隆十一年丙寅孟夏既望西林鄂容安」一題再題的西塞漁社圖題王晉卿畫的幾首詩，雖然把此畫和王晉卿的關係說得更清楚；但這種更後出的材料，在文獻上不值得討論。

首先我要指出，在董其昌的畫旨、畫眼、畫原、畫訣、畫禪室隨筆中，找不到上面的跋。在漁社圖後各紙首尾相接的地方，都蓋有騎縫印；惟董跋前後紙相接處，沒有騎縫印。我們由此可以推測，此董跋根本是可疑的。而作僞的人，大概就是乾隆十一年題幾首打油詩的鄂容安。下面再作進一步的考查。

宣和畫譜卷十二附馬都尉王詵條後，錄有御府所藏王詵畫三十有五，內關於漁村的有四圖，計漁鄉曝網圖一，柳溪漁浦圖一，江山漁樂圖一，漁村小雪圖一，西塞漁社圖一。另值得注意的是，內中有烟江疊嶂圖及客帆掛瀛海圖。畫繼卷二王詵條下「其所畫山水學李成皴法，以金綠為之，似古今觀音寶陀山狀」；這幾句話，恐怕以用在客帆掛瀛海圖上，最為貼切。董其昌畫禪室隨筆中有題漁樂圖，只說明此類圖「起於烟波釣徒張志和」，而未指明此處之圖，係何人所作。其中亦無一語與上引漁社圖跋語相似。畫旨中則有下面一段話：

「右東坡先生題王晉卿畫（按指烟江疊嶂圖），晉卿亦有和歌，詩特奇麗，東坡為再和之。意當時晉卿必自畫二三本，不獨為王定國藏也。今皆不傳，亦無復副本在人間。雖王元美所自題家藏烟江圖，亦自以為與詩意無取，知非真矣。余從嘉禾項氏見晉卿瀛山圖（可能即係客帆掛瀛海圖），筆法似李營丘（李成），而設色似李思訓，脫去畫史習氣。惜項氏本不戒於火，已歸天上，晉卿跡遂同廣陵散矣。今為想像其意（按係想像王晉卿所作烟江疊嶂圖之意）作烟江疊嶂圖。於時秋也，輒從秋景。於所謂春風播江天漠漠等語，存而弗論矣。」

按容台集編定之年，董氏年七十有六；畫旨收為容臺別集卷四。根據上引畫旨中董氏自題烟江疊嶂圖的話，則他平生只見過王詵的瀛山圖（亦稱夢游瀛山圖）；並且係在項氏家中見過，非董氏所自有。

；則漁社圖董跋所稱「余有夢游瀛山圖」之「余有」，從何說起呢？且瀛山圖「惜項氏本不戒於火，

已歸天上」，則董氏到死亦不得而有之。而吳其貞書畫錄卷六王晉卿夢游瀛山圖青綠絹畫一卷條下，

一面說明這幅畫是出於元錢舜舉；又列舉宋人所題王晉卿原圖的題跋；結尾時又謂「又明有董思白

（其昌）胡世安題跋」；董氏已明說此圖已歸天上，吳其貞在董後數十年，又何從得見王氏原圖？又

何從得見董氏所題原圖之跋？現此圖收入故宮名畫三百種八六，其爲故宮諸公之「眼恕」，自不待

言。迸朗卍川湖中畫船錄王石谷倣唐宋畫册條中有謂「王晉卿眞跡，絕於世久矣」之語，與董氏「晉

卿同廣陵散矣」之語正合。則董除瀛山圖外，分明未再見到晉卿其他的畫跡；以王晉卿畫跡之貴重、

稀少，在我目前所能看到的許多畫錄典籍中，在乾隆以前的，亦未看到有王晉卿西塞（或霅溪）漁社

圖的著錄；是王氏根本無此圖，而董氏更無從見到此圖；然則此圖後面的董跋，分明是出於他人的僞

造。董氏曾謂「又吳子贗筆，借余名行於四方。余所至，士大夫輒以所收示余，余心知其僞而不辯。」

（容臺別集卷之二書品蘇端明畫古木竹石條）；則僞造此區區一跋，亦何足異？僞造者總會露出尾

巴，而此跋的尾巴，則露得更大吧了。

然則西塞（霅溪）漁社圖到底是出於誰人之手？由周跋的標題看，當然是出於漁社主人李次山之

手。元夏文彥圖繪寶鑑補遺「李次山，工山林人物。」大概這是一個好名心切的小畫家，所以畫出後

四處求人題跋；而在這些題跋中，只恭維他隱居之志，却無一人恭維到他的畫；觀此圖局勢迫促而氣象晦暗，又何足以比王晉卿的工麗平遠呢？

上述情形，我想張大千先生早經覷破；不過此中有一個現實問題，便只好將錯就錯了。但李次山的孤蹟，經八百餘年而仍能保存於天壤之間，還是非常有價值的。何況後面還有幾幅名貴的題跋？

附記：陳定山先生見到拙文後，於八月八日來信謂「王詵卷是王師子物，乃白堅武所作狡獪。然范周二跋是眞蹟。當年師子窮病，大千以六千金（按即六千銀元）收之，亦是買櫝還珠，但未向人說破耳。近代骨董家作僞，以〇〇湖帆白堅武爲三把手……」謹記於此。

附錄四

故宮盧鴻草堂十志圖的根本問題補志

本書付印已到末校時，接友人傅光海兄元月十六日來信，對此故宮圖卷的了解，甚有裨益，謹錄如後：

「復觀兄：本日偶閱劉後村大全集卷一百五有盧鴻草堂圖題跋一則（原信此處節錄劉跋。現改全錄於信後）；根據此跋，可作如下之推論：㈠後村所見之草堂圖，應即故宮現藏之盧鴻草堂十志圖。㈡後村指楊、周二跋為贗，雖未舉證據；但以後村與周益公（必大）年代相接，（周死時後村已十八歲），距楊風子（凝式）時代亦較近，所說當非全無依據。此跋可與兄文謂楊、周二跋皆僞相印證。㈢故宮現藏圖卷無劉跋，應緣當時圖爲方氏珍藏，後村既指所書十志多誤字，幾不可讀，二跋又皆贗，自不便題之卷上。兄文謂此圖卷『無宋元兩代流傳之跡……大概係元代的贗品』；證以此跋，此圖實已流傳於南宋，自亦非元代贗品。又關於盧氏名字問題，李太白集卷九有〈口號贈徵君鴻詩〉，亦稱盧名鴻，不稱鴻一……偶書所見，質之高明，以爲何如？弟光海上。

元、十六。

按我寫故宮盧鴻草堂十志圖的考證文章，意欲以實例說明對畫史資料、應重關新地研究方法。但因此

類材料零散，爲環境及時間所限，有價值之參考材料，頗有遺漏，得光海兄之補益良多。此次劉後村

有關此圖題跋之發現，對問題之解決，極有意義。茲將題跋全文錄後：

盧鴻草堂圖

「此孚君舊物也。今爲方楷敬則珍藏。第所書十志多誤字，幾不可讀。如期仙磴一章，謂『靈仙

彷彿可期，儒者毀所不見，則黜之，疑冰之言，信矣』，此用蒙叟夏蟲不知冰事，及荊公蟲疑冰

之意。今書『疑』爲『凝』，大可笑。楊風子之跋，贋也。周益公之跋，亦贋也。鄭編修家有絹

本亦然。余既借本命工摹寫，托竹溪林侯作小楷書十志；林薈訛字不可致詰，唐文集中無盧鴻，

又別無善本可參校，遇訛字則缺之」後村先生大全

集卷一百丹五

按後村與周必大時代相接。以周必大題跋之多，後村當然可以直接斷定周跋之眞僞。周跋僞，則楊

跋之僞不待言。後村跋中所稱「孚君」，雖不知何人；但其非薌林向氏，則可斷言。後村所見有楊、周

兩僞跋之草堂圖，既係周跋中所謂「孚君舊物」，則僞周跋中所謂「右薌林向氏所藏」云云，全係出於作僞者之

言。就楊、周兩僞跋及十志詞多訛奪的情形而言，則光海兄以今故宮所藏者即後村所見方氏藏本，

極近情理。但因下述各點，則恐今日故宮藏本，乃係僞中之僞。理由：

一、後村跋在指出兩跋皆僞之後，緊接著說「鄭編修家有絹本亦然」；這分明說鄭編修家藏絹本草堂圖，亦有同樣的兩僞跋。則有兩僞跋的草堂圖，在後村時已非一本。其繼續摹寫，極有可能。

二、觀後村跋文開頭便說「此孚君舊物也」的口氣，當然是寫在圖卷後面的。因草堂圖的聲名太大，所以後村雖明知其僞，而仍加以摹寫；不會因其對此圖卷有所斥破而便不把跋寫在後面。今故宮圖卷，並無後村之跋，則當係另爲一本。

三、後村跋中所引期仙磴一章中數語，較之故宮圖卷本，「可」字上少一「若」字，「儒」字上少一「及」字。因其係跋後，文字上不應有此異同。尤重要者，後村跋中，已明指出「書疑爲凝，大可笑」。但今故宮本係「疑」字而非「凝」字，則知摹寫者見後村之跋，而將原文之「凝」字改爲「疑」字。

四、此圖卷既有周必大的僞跋，則其僞造的時間，當與後村相去不久。中經有元以迄項元汴，百餘年間，無一收藏印記，究屬可疑。故宮圖卷數十方印記中，就常情推測，必有可疑的印記。可惜原跡在臺北博物院，無法就此點作進一步的考查。

五、我已說過，在元以前，以稱「草堂圖」佔絕對多數；明後始多稱「草堂十志圖」。後村所跋者

分明稱爲「草圖堂」；而今故宮本乃稱「草堂十志圖」，這也可以證明故宮本雖與後村跋本同屬

於附有兩僞跋的系統；但其並非一物；而且故宮本遠在其後。

綜上所述，可以推斷今日故宮本乃附有兩僞跋的孳乳本。這是我感謝光海兄對此問題所提供的貢獻；

而在材料批判上，却與光海兄的意見，不完全相同的。

五五、一、十七、夜，復觀謹補誌於東海大學寓廬

附錄五

蘭亭爭論的檢討

一、兩方爭論要點

郭沫若在一九六五年文物第六期刊出由王謝墓誌的出土論到蘭亭序的眞僞一文，結論是蘭亭序的文與字都是後人僞托的；在書史上作了一次大翻案。由此所引起的爭論，至今還餘波蕩漾。郭氏此文立論的要點如下：

一、一九六五年一月十九日在南京新國門外人台山，出土了與王羲之同時同行輩的王興之夫婦墓誌。在這以前的一九五八年，在南京挹江門外，發掘了四座東晉墓，皆屬於顏氏一家。一九六四年九月十日，在南京中華門外戚家山殘墓中，發現有謝鯤墓誌。上述墓志及磚刻的字體，皆是漢代隸書，與蘭亭序「楷行」書（以楷字爲基底的行書）不類。由此推斷在王羲之時代，不應有像蘭亭序帖這種書體。

二、全部接受李文田「梁以前之蘭亭與唐以後之蘭亭，文尚難信，何有於字」的結論。郭氏更將世說

新語企羨篇注所引的臨河序與傳世蘭亭序作一文字對比後，而斷定「蘭亭序是在臨河序的基礎之

上加以刪改、移易、擴大而成的」。卽是斷定世傳蘭亭序這篇文章，不出於王右軍之手。

三、斷定「蘭亭序的文章和墨跡，就是智永所依托」。又以神龍墨跡本，卽係智永稿本，亦卽係蘭亭

眞本。

四、在有關羲之的文獻中，只說他「善草隸」這一類話，因而斷定王羲之的字，「必須有隸書筆意而

後可」。

此外還有書后再書后的補充，因不太重要，以後將隨文附及。郭氏文章刊出後，光明日報七月二

十三日及文物第七期，刊有高二適蘭亭的眞偽駁議，其要點如下：

一、當時右軍「興樂爲文」，「可無命名」。但「世說本文，固已標舉王右軍蘭亭集序」。高氏認爲

「臨河序」乃劉孝標注世說隨意所加之別名。不能以注之別名，推翻本文蘭亭集序之名。按高氏

此說絕對可以成立，蘭亭序的大同小異的名稱，大概有十個左右。但都有「蘭亭」二字，則無異致。

二、據世說自新篇戴淵少時游俠條劉注引陸機薦淵於趙王倫牋，與陸機本集所載此牋相較，劉注顯有

刪節移動增減。以此例彼，劉注所引臨河序之文字，當亦係由蘭亭集序原文刪節移易而來。

三、以「定武蘭亭，確示吾人以自隸草變而爲楷，故帖字多帶隸法」。並舉「癸丑」之「丑」，「曲水」之「水」等十二字，證明變草未離鍾（繇）皇（象），未脫離隸式。

四、引宋羊欣采古來能書人名潁川鍾繇條：「鍾書有三體。一曰銘石之書，最妙者也。二曰章程書，傳秘書敎小學者也。三曰行押書，相聞（按與友人之簡札）者也」之言，謂「今右軍書蘭亭，豈能斥之以魏晉間銘石之文」。

五、神龍本乃褚摹蘭亭，不可歸之智永。

文物第九期，刊有郭氏駁議的商討，其要點如下：

一、强調注家引文，能減不能增。劉注臨河序有「右將軍司馬太原孫承公等二十六人」四十字，爲傳世蘭亭序所無，故臨河序非由刪節蘭亭序而來。

二、蘭亭序帖，「把東晉人書所仍具有的隸書筆意失掉了」。「王羲之是隸書時代的人，怎麼能把隸書筆意丟盡呢」。

三、此外又謂「蘭亭序大申石崇之志」，所以傳世蘭亭，自「人之相與」以下一大段文字，「確實是妄增」。

文物九期郭氏「商討」一文後，又有他的蘭亭序與老莊思想一文，認「一生死」「齊彭殤」，「是有

玄學的根據」。世傳蘭亭序比臨河序多出的一大段文字，「却恰恰從庸俗觀點而反對這種思想，與玄義之當時的思想背景不合」，故係智永僞託。

郭氏的上述文字刊出後，出現有好幾篇捧場的文章，彷彿已成爲定案。但一九七一年章士釗的柳文指要行世，中有一篇柳子厚之於蘭亭的文章，因柳子厚曾提到「蘭亭」及「永」字等，可見柳是承認蘭亭集序的文與帖是出自右軍。更申言筆札與碑版字體不同之史實；進而指出李芳農（文田）的「習有偏嗜，因而持論詭譎」。若如李之言，「蘭亭遭到否定，懷仁所集右軍各種字跡，將近百種，皆無存在……夫如是，吾誠不知中國書法史，經此一大破壞，史綱將如何寫法而可」。更指出李芳農卽曾寫晉唐雜帖及爨體（按指爨寶子爨龍顏兩碑之漢隸），意謂王羲之何以不能善精諸體。又指出王、爨並非截然兩體。「蘭亭使轉，每每含有隸意」。文中未指出郭氏之名，其爲全面反駁郭氏之說，至爲顯然。

一九七二年文物第八期刊出郭氏新疆新出土的晉人寫本三國志殘卷一文，對章氏之說加以答復。

其論點爲：

「看到這兩種（按一種指一九二四年發現，已流入日本者）三國志的晉抄本，又爲帖（按指蘭亭序帖）的僞造添了兩項鐵證。字體太相懸隔了……上述兩種三國志抄本都是隸書體。……三國志

的晉寫本既是隸書體，則其他一切晉寫本都必然是隸書體。新疆出土的晉寫本是隸書體，則天下

的晉代書都必然是隸書體，……在天下的書法都是隸書體的晉代，而蘭亭序帖却是後來的楷書

體，那麼，蘭亭序帖必然是偽迹。這樣的論斷正是合乎邏輯的。

我對上述正反兩面的辯論，特別引起注意的，是治學的態度與方法上的問題。郭氏在大陸居於學

術的領導地位。他年來的態度，主觀而顢頇；所用的方法，粗疏而武斷；對大陸全盤學術的研究工

作，會發生很壞的影響。所以我想對郭氏認為「已經解決了」的問題，提出來檢討一下。

二、先澄清書史上隸書楷書等名詞的內涵

爲了後面使用書體的名詞不致發生混亂，首先把「隸書」「楷書」兩個流行的名詞，提前加以澄

清。同時也對郭氏所提出的論證之一，加以解答。

大篆，小篆，隸書，章草，草書，行書，都是在文字上有特異的結構與形狀，所以各有一個特定

的名稱。至於隸書與今日之所謂楷書，則只是用筆有所不同，並不是在結構與形狀上有所改變。所以

自魏晉以迄唐代，把漢隸與今日之所謂楷書，皆稱爲隸書。間或把漢隸稱爲「古隸」。晉衞夫人筆陣

圖「警拔縱橫如古隸」。王右軍的「書衞夫人筆陣圖後」，「其草書亦復須篆勢八分古隸相雜」。今

日所謂楷書，在唐及其以前，爲了與漢隸分別，偶稱「今體」。「今隸」一詞，與「今體」同義，乃

對「古隸」而言。但在唐及其以前，史料上「今隸」一詞出現極少。因草書及行書的流行，針對草、行

書而言，魏晉六朝以迄唐代，又把古今體隸書稱爲「眞書」「正書」。梁以後「正書」一詞，逐漸佔了優

勢。但正書隸書兩詞可以互用，在唐以前，書家都是知道的。梁庾肩吾書品論：「尋隸體發源，秦時

隸人下邳程邈所作......故曰隸書，今時正書是也。」唐張懷瓘書斷中，將各家書法之成就，分爲神、妙、能三品。

大篆所作......徒隸之書，今正書也。」唐韋續墨藪「二十七：古隸書者，秦程邈獄中變

「隸書妙品二十五人」，由張芝到唐之陸柬之、褚遂良、虞世南、釋智永、歐陽詢。「隸書能品二十

三人」，由衛恒到唐之薛稷、孫過庭、高正臣、盧藏用。張懷瓘說「伯施（虞世南）隸行書入妙」。

「褚遂良......少則服膺虞監，長則祖述右軍，眞書得其媚趣......遂良隸行入妙。」「陸柬之......隸行

書入妙，章草書入能。」以上所舉唐代書家所寫的都是今日之所謂楷書。則在

唐以前，隸書一詞，實包括漢隸與今日之所謂楷書，至爲明顯。宣和書譜卷二十「八分書敍論」有謂

「蓋古之名稱，與今或異。今所謂正書（按此處卽指今日之所謂楷書）則古所謂隸書」。這話說對了

一半。所以郭沫若引用王羲之「善草隸」這類資料，以證明王羲之只寫漢代隸書，不寫今日之所謂楷

書，是完全無效的。把「隸書」與「正書」分爲兩類，在我目前所看到的材料，只能數出北宋末期的

宣和書譜（事實上分爲二類，當然會在宣和書譜成書之前）。它所說的「正書」，卽是今日之所謂楷書。但這裏有兩點應特別指出：第一、宣和書譜雖將隸、正分而爲二，但還沒有用上「楷書」的名稱。第二、魏晉以後的所謂隸書，雖可包括漢隸與今日所謂楷書兩類；而眞書正書亦卽是隸書。但稱「正書」時，則所指的多是今日的所謂楷書。陳僧智永題右軍樂毅論後，「樂毅論者正書第一，梁世模出，天下珍之」。智永所見者雖係模本，但原本之爲今日所謂楷書體，決無可疑。而宣和書譜卽將有別於漢隸之今世所謂楷書，稱爲正書，也是反映此一事實。

這裏另應提到「楷法」「楷書」的問題。

楊守敬楷法溯源凡例，「是書初名今隸篇，觀者頗以爲駭。因念晉書衞恒傳，已有楷法之稱，故定今名」。是楊氏以衞恒傳中之所謂楷法，卽後世之所謂楷書楷法。這是自宣和書譜卷三「正書紋論」：「在漢建初有王次仲者，始以隸字作楷法。所謂楷法者，今之正書是也」以來一貫的說法。在郭沫若諸人討論蘭亭的文字中，對王羲之前後所出現的楷書楷法等名稱，概未提及；以意推之，蓋亦以此時之所謂楷書楷法，卽後世之所謂楷書楷法，一經提及，便與晉代僅有隸書（漢隸）之論斷相矛盾。此一誤解，是千百年來慢慢形成的，故必須加以澄清。

晉書衞恒列傳載有他的「四體書勢」，以籀書、小篆、隸書、草書爲四體。中有謂「隸書者篆之

捷也。上谷王次仲，始作楷法。至靈帝好書，時多能者」。按梁庾元威論書，詳述當時文字訛亂的情形，而追源於「蓋由程邈變隸，流傳未一」。此證以隸釋一書中所錄東漢諸碑文，其字體結構，流變性甚大。王次仲東漢章帝時人；所謂「始作楷法」，乃指他寫隸書，寫得規規矩矩，可以為他人所取法而言。並非指他開始寫了今日之所謂楷書。三國志魏武紀注「衛恒四體書勢序曰，上谷王次仲，善隸書，始為楷法。」晉書節去「善隸書」三字，遂引起後人無數誤解。楷法溯源凡例又謂「隸書起於程邈，此謂分書體耳。隸法以徒隸得名，故楷書亦稱隸書，晉以後始稱楷書」。唐宋僅稱正書而未稱楷書，楊氏不得當時楷書楷法之解，故為此牽附之言。衛恒四體書勢中的草書謂「漢興而有草書，不知作者姓名，至章帝時齊相杜度，號善作篇……弘農張伯英（芝）者，因而轉精其巧……臨池學書，池水盡黑，下筆必為楷則」。此處之「楷則」，與上文之「楷法」同義。但上文係對當時的隸書而言，此處則係對草書而言。晉書索靖傳「靖與尚書令衛瓘，俱以善書知名，帝（武帝）愛之。瓘筆勝靖。然有楷法遠不能及靖」。此處的「楷法」，亦係對草書而言。成公綏（魏晉間人）隸勢謂：「適之中庸，莫尚於隸。規矩有則，用之簡易……若乃八分璽法，殊好異制……垂象表式，有模有楷」。此處之「有模有楷」，即等於楷法楷書，係指八分璽法等而言。宋羊欣采古來能書人名；「上谷王次仲，後漢人，作八分，楷法」。此楷法當指漢隸。又「姜詡梁宣及司徒韋誕，皆伯英（張芝）弟子，並善

草。……誕字仲將……善楷書。魏明帝起凌雲台，誤先釘榜而未題，以籠盛誕，使就榜書之，去地上二十五丈，誕甚危懼，乃擲其筆以下焚之，仍戒子孫，絕此楷法，故楷法楷書，實爲一事。此處當仍指漢隸或飛白書而言。又「飛白本是宮殿題八分之輕者，全用楷法」。此處之楷法，又指飛白而言。南齊王僧虔論書，晉「齊王攸書，京洛以爲楷法」。「亡高祖丞相導，亦甚有楷法」，此處乃泛稱，並不指某一固定書體。此與梁虞龢論書表中謂二王之書，「百代之楷式」正同。梁庾肩吾書品論謂草書是「移楷眞於重密」，「楷眞」乃指正規的眞書而言，「楷」字在此處爲形容詞。又「論曰，此二十人並擅毫翰，動成楷則」，此「楷則」亦係泛稱。唐武平一徐氏法書記「草書多於其前，貼以眞字楷書」。此句是說在草書之前，規規矩矩的寫眞字體以便認識。唐張懷瓘書斷在八分下謂「本謂之楷書。楷者法也式也模也……」又楷隸初制，太範幾同，故後人惑之」。此蓋對八分不得其解，故即以八分爲楷書。

綜上所述，在唐以前之所謂楷法、楷書，乃指寫得很規矩，很整齊而言，並非專指一體。今之所謂楷書，雖由此種意義衍申而來，但究起於何時，我還沒有查考。因宋代只稱「正書」而仍不稱楷書。但萬不可以今日之所謂楷書，即唐以前之所謂楷法楷書。惟劉宋王愔文字志列古書有三十六種，其中有「楷書」一目，梁庾元威論書，曾謂他嘗「作百體書」，即是他寫了一百種的書體，前五十種

中，亦有「楷書」一目。此僅可反映當時文人好奇，私立書體與名號。其所指楷書究爲何物，亦猶其他所列許多奇怪書體之不知爲何物，是同樣情形；決不能代表由魏晉以迄唐代對楷法楷書一詞的用法。

先把隸書、眞書、正書、楷書等名詞，在史書史上含義的演變弄清楚了，在書史研究上是相當重要的。

三、蘭亭帖字體，爲王羲之時代所必有

郭氏對蘭亭問題，秉承李文田遺說，而動機不同。清代乾嘉學派入主出奴的學風，愈演愈烈。經學今文之爭，主張今文者，至將古文之重要典籍，亦加以徹底否認，有如康有爲之僞經考。史記十二諸侯年表及有關本紀世家，主要取材於左氏，康氏則一口斷定左氏出自劉歆。清代書法，由唐帖而來之翰院體，至中葉而爛熟，於是激起對北碑的尊重；這在書法發展上，可以說是好的現象。但由此而引起推尊北碑者對南帖的卑視，視北碑南帖，一若水火之不相容，便沒多大意義了。李文田爲了達到徹底尊碑抑帖的目的，便把居南帖王座的蘭亭帖加以否定。爲達到徹底否定蘭亭帖的目的，更把蘭亭序亦加以否定，而謂「文且難信，何有於字」；此與康有爲寫僞經考的心理，是完全相同的。

郭氏的動機，則在利用地下新新資料的出現，創立新說，以提高自己在學術上的地位。他對蘭亭序

的論斷，因在書史上翻案太大，故假李文田之說以作自己的聲援。他的自信心，實際是建立在地下出土實物之上。由文獻上說世傳蘭亭序是偽托，就是在出土實物信心之上所大膽牽附出來的。若沒有其他與郭氏所掌握的相反的實物，而僅從文獻上提反證，是決不足以服郭氏之心的。所以現在先從這一方面着手。

郭氏最大的錯誤，第一，他不承認在同一時代中可以有幾種書體並行。從羊欣采古來能書人名看，後漢曹喜、蔡邕、陳遵等，皆以一人而兼善篆隸。則有晉一代，何至只流行漢隸一體。筆札與碑版所用文字之不同，高二適、章士釗言之鑿鑿，此乃關鍵性的問題之一，而郭氏始終避免作正面的肯定。第二，郭氏不了解，漢魏之際，書法已發生變化，亦即是開始由漢隸的書法，過渡而為後世所謂楷書的書法。；到了晉代，已經演變成熟。所以晉代漢隸與後世之所謂楷書並行，乃極自然之事。這一點，一九六五年文物十二期所刊甄予蘭亭序帖辯妄舉例一文的「辯體」「舉例」中，已說得相當清楚。文物十一期所刊徐森玉先生的蘭亭真偽的我見一文，說得更清楚。茲引一段在下面。

「在隸書普遍使用的時候，它就開始向楷書過渡了。拋棄隸書波磔的程式，使這種書體書寫起來更容易，而又不像隸草那樣只是在一定範圍內才能用，才能懂。楷書（包括行書）應該說還在隸書很盛行的時候（按當指東漢）就在民間緩慢地形成和發展起來了。西北出土的大批行草書的墨

中國藝術精神

五三六

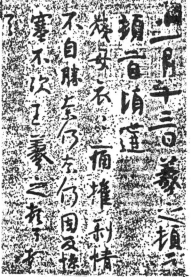

迹，證明了作爲書體的楷書，在三國和西晉初已接近成熟了。」

樓蘭出土書跡

王羲之「姨母帖」

由森玉先生根據出土實物所得的上述結論，事實上已把郭氏蘭亭序帖的字體與當時流行的漢隸字體不合，因而斷定其偽托的說法，完全推翻。但徐先生和甄予一樣，其處境不得不爲郭氏捧場，便不得不下自相矛盾的轉語，且敷衍以分明不能立足的許多游詞。最奇怪的是，郭氏看了這種文章後，到了一九七二年八月十七日，還寫得出新疆新出土的晉人寫本三國志殘卷這種文章（見前面所引的）。這不是顧頡剛的主觀主義是什麼？並且據郭氏的敍述，此次出土的除三國志殘卷外，「甕內有寫本佛經殘卷十三種」，其字體如何，郭氏何以概不齒及。而三國志殘卷，一眼便可看出，這是由漢隸過渡到後世所謂楷書的字體，沒有逆入反折的波磔，蓋非純粹的漢隸。但因郭氏的主觀性太強，便視而不見。

楊守敬著楷法溯源時，沒有看到西北出土的大批魏晉時的實物。但楷法（今日所謂楷書）收有後漢兩磚文，蜀漢「徐造碑文」，吳「天册」磚文。晉代收有磚文三十三，碑陰一，造橋題字一，買冢地卹一。他更將前秦鄧太尉碑，宋爨龍顏碑，列入爲有隸意之楷法。翟云升的隸篇，收錄的全是漢隸；其中西晉收有磚六，碑二，碑額一，太公呂望表一額一，造橋題名一，墓志一。由此可知晉代漢隸與今日之所謂楷書同時並行，乃係不刋的事實；而由磚文楷書字體之多，盆可證明徐森玉先生以今日之所謂楷書係始於民間之爲卓見。

所謂西北出土的大批行草書墨迹，當指瑞典地質學者赫得因於一八九九年在新疆羅布泊北岸古樓蘭地發現了晉代的簡牘；英國斯坦因在一九〇〇——九一一年在于闐等地發現了晉代的簡牘，一九〇七年，又在古長城殘壘，發現了兩漢乃至晉代的木簡等而言。這些寫在木簡或紙上的字體，其中有書史價值的，世人多概稱之為「樓蘭書」。木簡上有年號的，是魏末景元四年（二六三年）及前涼建興十八年，即東晉咸和五年（三三〇年），相隔凡七十年。紙上有年號的為西晉的永嘉四年（三一〇年）與六年。大體是與木簡為同年代的。其中大部分是尺牘，或者是草稿及寫壞了的東西。也有公文或書籍的斷片。據日本角川書店世界美術全集卷十四的編者說，「據這些魏晉肉筆書跡，此時代一般通行的書法，都是楷行草。」又說「樓蘭書跡，隸書的筆法完全沒有了；作為楷書，是進步階段的東西」。若樓蘭書的下限是東晉咸和四、五年，王羲之此時是二十四五歲。這不僅可十足證明王羲之可以寫出世傳蘭亭帖的字體，並且在樓蘭書中可以找出與世摹王羲之之姨母帖相似的墨跡。至於當時簡牘多用楷行草書，由此更得到鐵證。郭氏立足基礎的出土實物證明，在樓蘭書之前，可以說徹底崩潰了。

茲附樓蘭書與王羲之姨母帖對照圖片於上。

現在再從文獻上，看王羲之在隸楷並行中，能否證明他寫的是那一體。

「古隸」的名稱，始於衞夫人的《筆陣圖》，及王羲之的《題筆陣圖後》。所謂「古隸」，當然指的是漢

代流行的隸書稱為「古隸」，可知與當時所寫之隸書不同。亦卽是以今日之所謂楷書為隸書。

南齊王僧虔論書中有謂「亡曾祖領軍洽與右軍書云，俱變古形不爾」？這是說王洽曾寫信給王羲之，問他是不是把古形完全改變了呢？所謂「古形」，指的應卽是「古隸」，這分明反映出王羲之是改變了古隸的書法。

宋虞龢上明帝論書表「夫古質而今妍，數之常也。愛妍而薄質，人之情也。鍾張方之二王，可謂古矣，豈得無質妍之殊」。這分明說鍾繇張芝，與王羲之父子，在書法上，有古今之殊；古當然指的是古隸，而今當然指的是今隸，亦卽是後世之所謂楷書。

陶隱居又與梁武帝論書啓，「臣昔於馬澄處，見逸少正書目錄一卷。澄云，右軍勸進洛神賦諸書十餘首，皆作今體。」所謂「今體」，乃對古隸而言，卽為後世所謂楷書。

虞世南書旨述，「王廙王洽逸少子敬，剖析前古，無所不工……制成今體，乃窮奧旨」。這說的是王氏叔侄父子，皆是由古變今，由隸入楷。

唐李嗣眞後書品，「然右軍肇變古質，理不應減鍾」。又張懷瓘文字論，「夫鍾王眞行，一今一古，各有自然天骨」，這都說的是一樣的事情。出土實物證明，王羲之的時代，後世之所謂楷書行

書，已經發展成熟。而文獻上又證明他寫的是「今體」；則以行代的書體為立足點，否定右軍會寫出蘭亭序帖這種字體，真有些奇怪。

郭氏又從古人對羲之書法的鑑賞評語上，認為右軍不應有蘭亭帖的字體。他引淳化法帖中隋僧智果書評梁武帝書評謂「王右軍書，字勢雄強，如龍跳天門，虎臥鳳闕。故歷代寶之，永以為訓」。接着郭氏下斷語說，「但蘭亭帖的字勢，却絲毫也沒有雄強的味道。」按法書要錄卷二袁昂古今書評中引敕旨有「蕭思話書，走墨連綿，字勢崛強，若龍跳天門，虎臥鳳閣」。淳化閣法帖中所收智果書梁武帝書評，如屬可信，則智果把梁武帝品蕭思話的評語，誤為評王右軍，張冠李戴，甚為可笑。因右軍所書多為「今體」的楷、行、草，「古質而今妍」，古凝重而今生動，所以六朝及唐初評他的書法的，多有「妍」字及「生動」的意味。梁武帝答陶隱居書，「逸少跡無甚極細書，矯健，恐非真跡。太師箴小復方媚，筆力過嫩，書體乖異，」梁袁昂古今書評：「王右軍如謝家子弟，縱復不端正者，爽爽有一種風氣。」陳智永題右軍樂毅論後引「陶隱居云，大雅吟樂毅論太師箴等，筆力鮮媚，紙墨精新。」唐太宗晉書王羲之列傳：「論者稱其筆勢，以為飄若浮雲，矯若驚龍。」又「制曰……盡善盡美，其惟王逸少乎。觀其點曳之工，裁成之妙，烟霏露結，狀若斷而還連；鳳翥龍蟠，勢如斜而反正。」唐李嗣真書品後：「右軍正體，如陰陽四時，寒暑調暢。」唐張懷瓘書議，「

惟逸少筆跡遒潤，獨擅一家之美；天質自然，風神蓋代。且（但）其道微而味薄，固常人莫之能學。」

「逸少草有女郎村，無丈夫氣。」張懷瓘書斷下「若眞書古雅，道合神明，則元常（鍾繇）第一。若眞行妍美，粉黛無施，則逸少第一」。

上面對王羲之作評論的人，都是能看到羲之眞跡，或「下眞跡一等」的摹本的人。在他們的評論中，其共同之點是：在消極方面，決沒有「雄強」這類的印象；在積極方面，都表現了羲之的「今體」——亦卽正書、楷書——與「古隸」相對而來的「鮮媚」「妍美」「生動」的特性。我們今日雖然看不到羲之之眞跡；但從極少數較好的摹本中，都可與上述的評論相印證。郭氏提到了袁昂的古今書評，但因袁對王羲之的明白而適當的評論，與郭氏的主觀見解不合，所以視而不見。

韋續纂輯的墨藪續書品第四有「王羲之書，如龍躍天門，虎臥鳳闕，是故歷代寶之」的話，大概王羲之經過唐太宗的特別愛好提倡以後，自中唐起，有些人把他神化起來，盡可能的把好聽的評語加到他身上去。雖然如此，這兩句話也不過是「生動」的誇張，決用不上「筆勢雄強」這類的字眼。當把初唐以前所加在王羲之書法的評語加以綜合，也可證明他主要寫的是今體的楷書行書草書。當然他的時代，不可能不受古隸的影響，不可能不受鍾繇張芝的影響。以意推之，他的楷書行書草書，較之唐代的人，仍會保有若干「隸意」，這已有不少人說過。若謂他所寫的必與二爨乃至新出土的墓

中國藝術精神

五四二

碑同流，我覺得有點固陋可笑了。

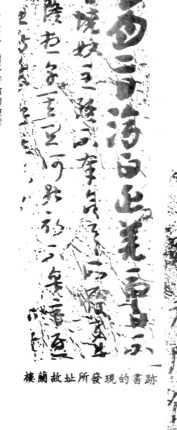

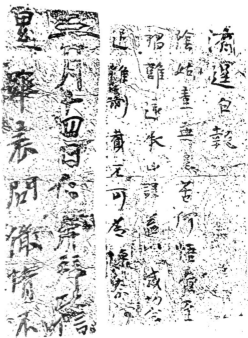

樓蘭故址所發現的書跡

樓蘭故址所發現的書跡

四、李文田的無根之談

現在談到蘭亭集序的問題。

李文田舉三證以明蘭亭集序之僞。欲明李說之妄，先應把蘭亭序的流傳情形作一交代。一般人常不知不覺地以爲蘭亭序之文，乃隨蘭亭帖而始同時出現。實則蘭亭帖與蘭亭序，乃各別流傳，特序因帖而更爲見重。歐陽詢等奉敕所編的藝文類聚，據中華書局印汪紹楹校本，編輯先生所寫的「前言」的考證，此書始於唐高祖武德五年，成於武德七年。此時蘭帖尚未出現，是可以斷言的（見後文）。其中收入了時間較後的幾首唐詩，經考證，是後人從初學記雜入進去的。但卷四「三月三日」下收有「晉王羲之三日蘭亭詩序」，自「永和九年」起，至「信足樂也」止，凡一百二十四字。其中文字的順序，與劉孝標所引臨河序不同，與世傳蘭亭序完全相同；則此節錄可斷言是來自蘭亭序而非抄自臨河序。蘭帖此時未出，若蘭亭序非獨自流傳，何以能爲編藝文類聚的人們節抄進去。

另外還有一確證，可以證明蘭亭序與帖的各自流布。蘭亭序缺少臨河序後面「右將軍司馬太原孫承公等二十六人」等四十字，李文田由此強調「注家有刪節右軍文集之理，無增添右軍文集之理」，

以證明臨河序不是由刪節蘭亭序而來；郭氏更由此斷定「蘭亭序是在臨河序的基礎之上，加以刪改、移易、擴大而成的」。至於蘭亭序既係由擴大臨河序而來，做此手腳的人為什麼把臨河序後尾的四十字擴大掉了，郭氏便不再想下去。但張彥遠法書要錄所收唐何延之蘭亭記中，謂「以穆帝永和暮春三月三日宦遊山陰，與太原孫統承公，孫綽興公，廣漢王彬之道生，陳郡謝安石，高平郗曇重熙，太原王蘊叔仁，釋支遁道林，並逸少子凝徽操之等四十有一人，修祓禊之禮」。上述除羲之以外的十人，固為蘭亭帖所未有，亦較劉注所引臨河序多出八人，且稱述的方式亦不相同。由此可以推知序文中有「故列序時人，錄其所述」二句，分明是在序文的後面，列記了參與是會者的姓名，並把他們所作的詩也記在後面。王羲之「揮毫製序」，再「興樂而書」時，只寫了序的本文，沒有寫序文後的與會者的姓名、作品。蓋禊帖之妙，乃在「興樂而書」，一氣揮洒。若把四十一人的姓名及其中二十六人的作品，也照樣寫下，則運筆勢必鈍滯，結果將完全兩樣。若非於禊帖之外，另有序文流傳，若此序文後面，未錄有全部姓名、作品，則何延之何從得此與會者之姓名，加以紀錄。

不特此也，序文中分明說是「列序時人，錄其所述」，則序文後面所錄的必定把作成了詩的二十六人及作品寫在前面，把沒有寫出詩來的十五人寫在後面，並記上各罰酒三斗。不可能如臨河序之僅錄有二人而無詩，也不可能如何延之所錄的僅十人而亦無詩。由此可以斷言，豈特臨河序的序文係由

節錄蘭亭序而來；其較序帖多出的四十字，及何延之所記，皆係由節錄蘭亭序後之文字而來。不過劉孝標當節錄時，因世說本文說，時人把蘭亭詩序方石崇的金谷詩序，而金谷詩序中有「或不能者，罰酒三斗」二語，所以劉孝標節錄的重點，使其與金谷詩序的格套相合，這便成為「右軍將軍司馬太原孫承公等二十六人，賦詩如左。前餘姚令會稽謝勝等十五人，不能賦詩，罰酒各三斗」的形式。

何延之的節錄則着眼在當時參與者的名望。宋張澂雲谷雜記有謂：「余嘗得蘭亭石刻一卷，首列王羲之序文，次則諸人之詩，末有孫綽後序。其詩四言二十二首，五言二十六首。自羲之而下，凡四十有二人（按將羲之本人計入）。成兩篇者十一人……成一篇者一十五人……一十六人詩不成，各罰酒三觥……」。我認為這是後人根據與蘭亭帖別行的蘭亭序全文上石的。

把上面的情形弄清楚了，再看李文田所提出的三疑問。他說世說新語企羨篇劉孝標注引王右軍此文，「稱曰臨河序，今無其題目；則唐以後所見之蘭亭，非梁以前蘭亭也。」按企羨篇本文是說「王右軍得人以蘭亭集序方金谷詩序」，著者臨川王羲慶，生年早於劉孝標，亦即是蘭亭集序之名，早於臨河序。何以早出的蘭亭集序之名，不能代表梁以前的蘭亭，而要由後出的臨河序之名代表梁以前之蘭亭？且此序中有「會於會稽山陰之蘭亭」一句，但全文無一「河」字；是蘭亭集序之名，正與序中所述之「蘭亭」相合，臨河序之名，在序中毫無着落，由此可知臨河序之名，僅一見而未再見，乃是

在歷史中受到自然地淘汰。李文田說「今無其題目」，正是受了淘汰的結果。

李文田又謂「金谷序文甚短，與世說注所引臨河序篇幅相應；而定武自『夫人之相與』以下多無

數字，此必隋唐人知晉人喜述老莊而妄增之，不知其與金谷序不相合也」。按「時人以蘭亭集序方

金谷序」，乃就其情境及文體而言，豈在字數之多少？此其一。「夫人之相與」以下，「死生亦大

矣，豈不痛哉」「固知一死生為虛誕，齊彭殤為妄作」，這都是反老莊的；而李氏乃以此為「喜述老

莊而妄增之」，是李氏對文義全無了解。此其二。金谷序二百三十字，臨河序一百五十三字，兩篇短

文，相差七十七字，又何以見二者的篇幅相應。此其三。注家引他人成篇文章，從無全錄之例。如我

上面的考證，臨河序是由刪節而成；金谷序以只見於世說品藻篇注者字數最多，但何以能斷定其末經

刪節？此其四。最後，也是最重要的，只要稍有點文學薰陶的人，讀蘭亭序，總感到這是一篇文學作

品。讀臨河序，局促生僵，根本不能感到是一篇文學作品。金谷序亦無情致。刪節之好壞，又經過刪

節與未經過刪節，在文學作品中最易感到。藝文類聚對蘭亭序的刪節，便好過劉孝標。李文田以為

在「錄其所述之下」，世說注多四十二字（按只有四十字），注家有刪節右軍文集之理，無增添右軍文集

之理，此又其與右軍本集不相應之一確證也」。李氏只知蘭亭帖無此四十字，而不知蘭亭序後面並不

止此四十字。此四十字正由刪節「右軍本集而來」。李文田這種無根之談，經過了七十五年之後，竟

為郭氏所全盤接受，不難由此看出我們百年來學術上的空白的情形。

五、蘭亭序的後半段，正出自王羲之的性格與生活背景

郭氏更從蘭亭序的內容，與王羲之的性格不合，來否定世傳蘭亭序的真實性。他認為「卽使樂極可以生悲，詩與文也可以不一致；但蘭亭序却悲得太沒有道理。既沒有新亭對泣諸君子的山河之異之感，更不適合乎王羲之的性格」。郭氏接着引了世說新語言語篇下面的故事，以證實他的說法。

「王右軍（羲之）與謝太傅（安）共登冶城。謝悠然遠想，有高世之志。王謂謝曰：夏禹勤王，手足胼胝。文王旰食，日不暇給。今四郊多壘，宜人人自效，而虛談廢務，浮文妨要，恐非當今所宜。」（此故事亦見晉書謝安傳）

郭引了上述故事後，接着說，「請把這段故事和傳世的蘭亭序對比一下吧」，那情趣不是完全像兩個人嗎?」接着他又引了羲之與殷浩勸停止北伐書，及誓墓文的故事，以證明「他（王羲之）決不至於像傳世蘭亭中所說的那樣，為了『脩短齊化，終歸於盡』而『悲夫』『痛哉』的人」。

郭氏上面引的材料，只證明了王羲之對當時國事，有眞正地責任感；及對自己的立身處世，決不同流合污。他是一個眞正有熱情的人，有骨氣的人。從什麼邏輯可以推出這種人對於人世死生之際，

不會發生悲感？從什麼事實可以歸納出對國家有熱情的人，對處世有骨氣的人，便對於人世死生之際，尤其是對於自己的骨肉生死之際，不會發生悲感？王羲之的蘭亭序後半段文章，有其骨肉生死間的真實背景。新亭的「山河之異」，可以流涕；為什麼想到死生骨肉之間，便不能「痛哉」「悲夫」？

凡是不被私欲完全掩沒了自己本性的人，這在中國便稱為「性情中人」。這種人，才有真的感情。真的感情，可發於政治、社會問題之上，也可發於人生問題之中。從論語子路問鬼問死來看，從莊子以

一般人繫戀於死生之際為一種倒懸（懸），而要用各種說法得到「縣解」來看，則中國早把死生問題看作是一個人生中的大問題，不僅是「佛因生死發心」。王羲之是有真性情的人；在蘭亭的「羣賢畢至，少長咸聚」，「信可樂也」的酒後，提起筆來寫一篇序文，情感便會由歡樂中沉潛下去（不如

此，便寫不出文章），平日所蓄積的骨肉死生之感，不知不覺的湧上心頭，便寫出了「夫人之相與」以下的後半段，成為富有感染力的文章。凡是性情篤至，又經歷過許多滄桑的文學家，在他寫遊記這類詩文的時候，常是憂樂無端的一齊奔赴筆下，這只要把名家的文集攤開一看，其例不勝枚舉。若如

郭沫若的看法，一個人在某種場合，其心情只能樂而不悲，那恐怕是一種無心肝的人了。

我認為蘭亭序的「痛哉」「悲夫」，不是泛說，而是有其真實生活背景；這可以看下面的材料（

以下皆從全晉文所收雜帖中摘錄）：

「羲之頓首，間又慘慘自舉哀，乏氣勿勿……」

「七日告期，痛念玄度，未能（闕）汝，汝臨哭悲痛，何可言，言及惋塞……但昨來念玄度，體中便不堪之。耶（爺）告。」

「延期官奴小女，疾病不救，痛愍貫心。吾以西夕，情願所鍾，唯在此等。豈圖十日之中，二孫夭命，惋傷之甚，未能喻心，可復如何。」

「敬豫今在剡，其後復亡，甚不可言。」

「七月十三日告。鄱陽兄弟大降制終去悔悼甚永絕，悲傷痛懷，切割心情也。」

「痛念玄度，立如志而更速禍，可愬可痛者。省君書，亦增酸。」

「四月五日羲之報，建安靈柩至，慈陰幽絕，垂卅年。永惟奔慕，痛徹五內，永酷奈何，無用言告。臨級摧哽。」

「十一月十一日羲之頓首頓首，從弟子夭沒，孫女不育，哀痛兼傷不自勝。奈何奈何。」

「庚新婦入門未幾，豈圖奄至此禍，情願不遂，緬然永絕，痛之深至，情不能已。況汝豈可勝任，奈何奈何。無由敍哀，悲酸。」

「君服前賢弟逝沒，一旦淹至，痛當奈何，當復奈何，臨紙咽塞。」

「司馬雖篤疾久，頃轉平除，無他感動；奄忽長逝，痛毒之甚。驚惋摧慟，痛切五內，當奈何奈

何?省書感嘆。」

「延期官奴小女，並得暴疾，遂至不救，愍痛心，奈何。吾以西夕至情所寄，惟在此等，以禁慰

餘年。何意旬日之中，二孫夭命。日夕左右，痛之纏心，無復一至於此，可復如何。

臨紙哽塞。」

「六月二十七日羲之報。周嫂棄背，再周忌日，大服終此晦，感摧傷悼，兼情切割，不能自勝，

奈何奈何……」

「頓首頓首。亡嫂居長，情所鍾奉。始獲奉集，冀遂至誠，展其情願。何圖至此，未盈數旬，奄

見背棄，情至乖喪，莫此之甚。追尋酷恨，悲惋深至，痛切心肝，當奈何奈何。兄子茶毒備嬰，

不可忍見，發言痛心，奈何奈何……」

「前使還，有書哀猥不能敍懷。情痛兼哀若割。當奈何奈何。省弟累紙，哀毒之極。但報書難為

心懷。況卿處之，何可具卒。有始有卒，自古而然。雖當時不能無情痛。理有大斷，豈可以之致

弊。何由寫心?絕筆猥咽，不知何言也。」

「七月五日羲之頓首。昨便斷草，葬送期近，痛傷情深，奈何奈何?……」

「七月十六日羲之報，凶禍累仍，周嫂棄背，大賢不救，哀痛兼傷。切割心情，奈何奈何？遺書感塞。……」

「六月十六日羲之頓首。秋節垂至，痛悼傷惻，兼情切割，奈何奈何……」

「六月十一日羲之報，道獲不救疾，惻怛傷懷。念弟聞問，悲傷不可勝，奈何奈何……」

「追尋傷悼，但有痛心，當奈何奈何？得吾慰之。吾昨頻哀感，便欲不自勝。且復服散，行之益頓乏。推理皆如足下所誨。然吾老矣，餘願未盡，唯在子輩耳。一旦哭之，垂盡之年，轉無復理，此當何益？冀小却漸消散耳。省卿書，但有酸塞。……」

「二十九日羲之報。月終，哀摧傷切，奈何奈何……」

「……勤以食噉爲意，乃勝前者。而氣力所堪，不如自喪初不哭，不能不有時惻愴。然便非所堪。哀事損人故最深，益知不可豁之。」

「羲之頓首。賢女殤歛永畢，情以傷惋，不能已已。兄足下愍悴深至，何可爲心，奈何奈何……」

「義之死罪，……此春以過，時速與深。兼哀傷摧，切割心情，奈何奈何？……」

「羣從雕落將盡，餘年幾何，而爲禍至此。舉目摧喪，不能自喩。且和方左右時務，公私所賴。何？……」

一旦長逝，相爲痛惜。豈惟骨肉之情，言及摧惋，永往奈何？……」

「初月一日羲之報，忽然改年，感思兼傷，不能自勝，奈何奈何？……」

「期小女四歲，暴疾不救，哀愍痛心，奈何奈何？吾衰老，情之所寄，唯在此等。奄失此女，痛之纏心，不能已已，可復如何？臨紙情酸。」

「十月十五日羲之頓首。月半哀傷切心，奈何奈何？……」

「羲之白，乖違積年，每爲乖苦，痛切心肝……」

「適得孔彭祖書，得其弟都下七日書，說雲子暴霍亂亡，人理乃當可耳，惋惋。桓公周生之痛，豈可爲心。」

「月十三日羲之頓首。追傷切割心，不能自勝，奈何奈何？……」

「兄靈柩垂至，永惟崩慕，痛貫心脅，痛當奈何。……發言哽絕，當復奈何……」

「庾雖篤疾，謂必得治力。豈圖凶問奄至，痛惋情深。半年之中，毒禍至此。尋念相摧，不能已已……」

「此公立德由來，而嬰斯疾，每以惋慨……哀惋深至，未能喻心……」

「且奉祀，感思悲慟……。」

「得[長風書]，靈柩幽隔卅年。心想平昔，痛慕崩絕，豈可居處……」

「奄至此禍，情願不遂，緬然永絕，痛之深至，情不能已……」

「月半哀感，奈何奈何？念邑邑罔極之至，不可居處……」

「……二旬期等，小祥日近，傷悼深至，切割心情。奈何奈何……」

「頃遭姨母哀，哀傷摧剝，情不自勝，奈何奈何？……」

「他等皆知孝思。先日之歡，於今皆為愁苦。觸事切人，處此而能令哀惻不經於心，殆空語耳」。

義之雜帖，皆係稱情急書，最能流露他的性格。我所以不憚煩地把雜帖中有關骨肉友朋生死之際的材料，抄在上面，好讓郭沫若們平心靜氣地去了解[王義之]的性格，使世人了解他捏造一種「與義之性格不合」的理由去否定世傳[蘭亭序]不出於[義]之的說法，是如何的瞞天過海的謊言。

從[雜帖]看，他的深厚篤至的感情，流露在骨肉友朋生死之際，也流露於憂國愛民之間，並自然彌綸為一個完整的偉大藝術家文學家的形相。他四十七歲寫[蘭亭序]，我的手頭材料不足（例如沒有他的年譜），又沒有時間自己動手去詳細考證他的生平，因而不能判斷前面所錄的材料，有那些是出現在他四十七歲以前或接近四十七歲乃至即在這年「暮春之初」以前。但可以推斷，到他四十七歲為止，他已是經歷了這類的變故不少。並且他的性格，不僅自哀其哀，而且還是哀他人之所哀的人，說他是

「多情善哀」也不爲過。若蘭亭序只有前面而沒有後面的一段文章，因與羲之性格不合而我倒要懷疑其眞實性了。同時，像這些雜帖，非因書法之美，便不能流傳下來。現在所能看到的雖出自輾轉摹揚，但大體上應當可以保持其若干面貌。不能由此證明蘭亭帖的字體，爲羲之時代所應有而實出自羲之的手筆嗎？

六、蘭亭序後半段，正出自王羲之的思想

郭沫若在蘭亭序與老莊思想一文中，是說蘭亭序後面的文字，「和晉人喜述老莊，是貌合而神離的。」「增加『夫人之相與』以下一百六十七字的人，是不懂得老莊思想和晉人思想的人。甚至連王羲之的思想也不曾弄通」。郭氏上面的說法，實在有點奇怪。

首先我應指出，郭氏是不太適合於談思想問題的人。他爲了造出蘭亭序的文與帖，都是王羲之七世孫智永所造，而智永是和尚，便說「不僅蘭亭序的『修短齊化，同歸於盡』的語句，很合於禪師的口吻，就其時代（陳代）來說也正相適應」。重要的禪宗語錄，我大概都翻閱過，我只知道他們喜歡談空、談寂、談涅槃、談無生、談生死不二。佛家乃至禪宗，援引老莊的名詞語句也不少，但什麼禪師曾經把莊子的生死觀當作禪宗的死生觀，而援引到類似上述的語句呢？何以陳代的思想，就是「修

短齊化，同歸於盡」的思想？證據在什麼地方？並且原文是「況修短齊化，同歸於盡。古人云，死生

亦大矣，豈不痛哉」。這幾句乃一口氣念下來，在意義上是不能分割的。難道說王羲之生存在老莊思

想盛行的時代，不能說出「痛哉」「悲夫」這類的話；而作為一個禪師，又很適合於說這類的話嗎？

這豈特不通思想，簡直是不通文義。

　郭氏在蘭亭序與老莊思想一文中說：「莊子是一位唯心論者，他認為宇宙萬物的背後，有一個超

越感官，超越時間和空間的大塊，即所謂道，亦即後人所謂本體。」按「塊」即是土塊。「大塊」是

很大的土塊，莊子用作大地的名稱。齊物論「大塊噫氣，其名為風」。是說大地噓氣，人稱之為風。

大宗師「夫大塊載我以形」，依然說的是大地承載我的形體。「大塊」指的是大地，古今從無異解。

大地是有形有質，它本身卽是空間。莊子在什麼地方說大塊大地是「道」？後來又有什麼人把大地說

成「本體」？郭氏太強不知以為知了。

　其次，相信老莊思想的人，為什麼當骨肉生死之際，而都能無所動心？晉書卷四十九阮籍列傳說

他「任性不羈」，「尤好莊老」。但他「性至孝。母終，正與人圍碁，對者求止，籍留與決賭。旣而飲

酒二斗，舉聲一號，吐血數升。及將葬，食一蒸肫，飲二斗酒，然後臨決，直言窮矣。舉聲一號，因

又吐血數升，毀瘠骨立，殆至滅性」。一個眞正的老莊學者，破人世之虛文，顯人生之眞情眞性。當

中國藝術精神

五五六

骨肉生死之際，事後可以寬解，當下豈無哀痛。只有泊沒於個人利欲，一切迎合勢利的人，性靈斲喪已盡，才會對骨肉的生死大故，眞能無動於中。

更重要的是，在老莊風氣之中，並不是每一個人都必然地非隨風氣流轉不可。王羲之雖不能不受當時風氣的感染，但從雜帖中看，他是感染得少而又少的人。郭沫若引用世說新語言語篇羲之對謝安所作的抗議，卽是對當時老莊風氣的抗議。他對國事的深憂遠慮，對人民疾苦的怛惻呼號，這都不是受老莊思想的人所容易有的態度。前引雜帖中說「處此而能令哀惻不經於心，殆空語耳」，這分明是說老莊思想，受不起眞實人生遭遇的考驗。又雜帖中有如下的一則：

「省示，知足下奉法（按：當指佛法），轉到理勝極此。此故蕩滌塵垢，研遣滯慮，可謂盡矣，無以復加。漆園（卽莊子）比之，殊誕謾如下言（按：『下言』與『理勝』相反）也。吾所奉（按：指五斗米道）設教意正同，但爲形跡小異耳。方欲盡心此事，所以重增辭世之篤。今雖形繫於俗，誠言終日，常在於此。足下試觀其終。」

這段話的重要意義有二。一、羲之認爲莊不及佛，斥之爲「誕謾如下言」。二、他說明自己虔誠終始於五斗米道，不改信佛教。在這段話中，他對莊子的態度，可以說表達得清清楚楚。所以蘭亭序後段中「固知一死生爲虛誕，齊彭殤爲妄作」，指斥莊子的話，是從羲之內心深處所發出來的，旁人僞不

得牛絲牛毫。

七、何延之蘭亭記的再肯定

現在討論蘭亭帖出現的問題，李文田及郭沫若等，提到了兩個文獻，一是何延之蘭亭記，一是劉餗的隋唐佳話。

唐末張彥遠法書要錄卷三何延之蘭亭記，凡二千二百九十二字。太平御覽七四八刪節爲二百二十三字。太平廣記卷二百八刪節爲一千三百四十二字，而稱爲賺蘭亭記。但注明「出法書要錄」。李文田既以世說新語劉註所引金谷序臨河序爲全文，他也以太平廣記所引的蘭亭記爲全文，便根據此以斷其不可信，於此可見李文田之陋。郭沫若看到了法書要錄上的原文，並辨明了李文田把劉餗放在何延之前面的錯誤。現在先把上面兩個文獻中的隋唐佳話作一交代。郭說劉餗的隋唐佳話「當是在天寶年間撰述的」，頗爲可信。其中有關蘭亭的記載如下：

「王右軍（蘭亭序），梁亂，出在外。陳天嘉中，爲僧永所得。至太建中，獻之宣帝。隋平陳日，或以獻晉王（按卽後來的隋煬帝），王不之寶。後僧果從帝借搨，及登極，竟未從索。果師死後，弟子僧辯得之。太宗爲秦王日，見搨本驚喜，乃貴價市大王書，（蘭亭）終不至焉。及知

在辯師處，使蕭翼就越州求得之。（一作『乃遣問辯才師，歐陽詢就越州求得之』）。武德四年入秦府。貞觀十年，乃搨十本以賜近臣。帝崩，中書令褚遂良奏，『（蘭亭），先帝所重，不可留』。遂秘于昭陵。」

按隋唐佳話，乃記隋唐逸事，內容多得之於口耳傳聞。口耳傳聞的材料，有的完全沒有根據，有的則有若干根據，但在傳聞中，因輾轉口耳相受，而發生模糊、遺漏、增補乃至錯誤。劉餗的這段紀錄，出在何延之蘭亭記之後，但很明顯的不曾受蘭亭記的影響，而係另有來源。兩者的內容，雖大有出入，但就本事說，可以互證；所以他的記載是有根據的。但就內容講，他說蘭亭序帖「梁亂出在外」，是認蘭亭序曾入梁宮；但梁中書侍郎虞龢書表中敍述了整理、裝製梁武帝所收集的名家書跡，對二王尤詳，並未及蘭亭帖。梁武帝與陶隱居論王羲之書，彼此往返凡九首，其中提到樂毅論太師箴等，未及蘭亭。六朝論書文字，亦皆未及蘭亭。所以劉餗這一段敍述，全不可信。可能是把樂毅論流傳的情形混到裏面去了。其次，劉餗說蘭亭序帖是高祖「武德四年入秦府（李世民封爲秦王）」。按武德三年，李世民轉戰山西一帶，旋奉命討王世充。四年四月雖破竇建德王世充，七月返長安，開天策府，設館於宮西，延四方文學之士。但十二月又奉命出征劉黑闥。且淮河以南，在李靖於武德七年克丹陽平輔公祏以前，沈法興、李子通、杜伏威、輔公祏等互爭雄長，非唐勢力所及。越州在武德四

年時，與中原隔絕，不可能與長安有交通來往。蘭亭以是年入秦府，乃不可能之事。又武德二年，竇建德以虞世南爲黃門侍郎，歐陽詢爲太常卿。故二人入唐，亦當在武德四年四月建德敗亡之後。秦府八月開府之十八學士，有虞世南而無歐陽詢（以上皆見資治通鑑八十七——九）。武德五年歐陽詢受命編藝文類聚，則是他歸唐後，入仕朝廷，而未曾入秦王府。「以歐陽詢赴越州求得」之說，尤爲荒誕。由此可知劉餗所記，雖與何延之所記，在本事上有互證的作用，但在其體內容上則乖謬百出，不足探信。所以下面只討論何延之的蘭亭記。

蘭亭記應當是由兩部分所構成。從開始的「蘭亭者，晉右將軍會稽內史瑯瑯王羲之，字逸少所書之詩序也」起，至「感前代之修禊而撰此志」止，應爲記的本文。本文的寫成，也當經過了兩個階段；一是長安二年（西紀七○二年）聽到此故事時便「略疏其本末」。到了開元二年（西紀七一四年）上己日，因感前代之修禊，方整理成現在所看到的一篇文章。從「主上每暇隙，留神藝術」起，至「軸題卷末，以示後代」止，這是因此記受到一種殊遇而加題於記的本文後面，以爲子孫光寵。這是開元十年（七二二年）五六月間寫的。本文中最值得重視的是下面的一段：

「吾嘗爲左千牛時，隨牒適越，航巨海，登會稽，探禹穴，訪奇書名僧處士，猶倍諸郡。固知虞預之著會稽典錄，人物不絕，信而有徵。其辯才弟子玄素，俗姓楊氏，華陰人也，漢太尉之

後。六代祖佺期，爲桓玄所害，子孫避亂，潛竄江東；後逐編貫山陰，卽吾之外氏近屬，今殿中侍御史場之族。長安二年，素師已年九十二，視聽不衰，猶居永欣寺永禪師之故房，親向吾說。聊以進食之暇，略疏其始末，庶將來君子，知吾心之所存。付永彭明察溫抱超叔令等兄弟。於時歲在甲寅季春之月，上巳之日，感前代之修禊，而撰此記。其有好事同志，須知者，亦無隱焉。」

某種紀錄可信的程度，主要決定於紀錄的內容，係通過何種途徑、何種方法所獲得。上段紀錄中，何延之說明了他到越州的原因，說明辯才弟子玄素的家世及和他的私人關係；向他說蘭亭故事的時間（長安二年）、地點（永欣寺永禪師之故房）。此一故事，在永欣寺是一件重大的掌故；在藝苑中更是珍貴的秘聞。不過社會上乃至藝苑中，只能有所風聞，獨有永欣寺辯才的弟子玄素，才能知其委曲。何延之因與玄素可以拉上親戚關係，才有聽到此一珍秘的機會，這真是希世罕有的善緣，所以當時便將所聞的記了下來，希望能流傳給社會的有心人及他的三個兒子。再過了十二年，又因有所感發而整理成這篇文章。他的資料，是第一手的資料；他寫此記的心情，是莊嚴虔敬的心情。友人臺靜農先生在他的智永禪師的書學及其對於後世的影響大文裏，涉及此一公案時說，何延之「絕不是有意爲小說」，他是仔細讀了此記後所說的一句平實的話。當我未讀此記時，和許多人一樣，以爲蕭翼賺蘭亭，不過是好事者編造出的風雅故事。等到讀了此記以後，立刻把觀念改變了。

太宗對王羲之書法的特好，到了他的兒子高宗已經淡然了。關於蘭亭的整個故事，因為與國政無

關，而又帶有點強取豪奪的意味，所以朝廷也沒有紀錄。等到富有文人性格的明皇即位後，打聽到此

一故事的紀錄在何延之的手上，便向他「訪所得委曲」。延之對此的記述是：

「王上每暇隙，留神術藝，迹逾華聖，偏重蘭亭。僕開元十年四月二十七日，任均州刺史，蒙恩

許拜掃至都，承訪所得委曲，緣病不獲詣闕，遣男昭成皇太皇挽郎吏部常選騎都尉永，寫本進。

其日奉日曜門宣敕內出絹三十疋賜永，於是負恩荷澤，手舞足蹈，捧戴周旋，光駭閭里。僕跼天

聞命，伏枕懷欣，殊私忽臨，沉痾頓減，輒題卷末，以示後代。」

這當然是何延之所得的最大報酬，也是此記內容所受的最大考驗。整個故事，都是以太宗為中心

而展開的。我不相信有任何臣子，能當着明皇的面前，編造他的開國祖先的假故事。但郭沫若却說：

「宋人王銍早就表示了懷疑。他說：『此事鄙妄，僅同兒戲。太宗始定天下，威震萬國，狂殘老

僧，敢吝一紙耶？誠又得之，必不狹陋若此！況在秦邸，豈能詭遣？台臣亦輕信之，何耶？』（

蘭亭考卷八引）。但特別離奇的還有太宗與高宗的耳語！太宗要以蘭亭陪葬，何必向他兒子乞

討？父子之間的耳語，又是誰聽來的？真是莫須有的妄擬了。」

按王銍曾僞造龍城錄而嫁名於柳子厚；僞造雲仙散錄而嫁名於陸勳。其所僞造者，皆怪誕誣枉之

談。他上述的說法，謬戾有二。第一，歷史上稱為賢明之主，不能無故而沒收人民的財產；何況屬於佛教盛行時的佛寺。太宗「威震萬國」，難道說可以公開去搜刮略奪嗎？蘭亭記太宗開始的辦法是：

「……辯才俗姓袁氏，梁司空昂之玄孫……。嘗於所寢方丈梁上，鑿其暗檻以貯蘭亭，保惜貴重，甚於禪師在日。至貞觀中，太宗以德政之暇，銳志翫書，臨寫右軍真書帖，購募備盡，唯未得蘭亭。尋討此書，知在辯才之所。乃降勅追師入內場供養，恩賚優洽，數日後，因言次乃問及蘭亭，方便善誘，無所不至；辯才確稱往日侍奉先師，實嘗獲見。自禪師歿後，存（荐）經喪亂，墜失，不知所在。既而不獲，遂放歸越中。後更推究，不離辯才之處。又勅追辯才入內，重問蘭亭，如此者三度，竟斬固不出。」

上述太宗的作法，應算相當合理。辯才並不是承認保有此帖而抗拒太宗的要求；乃是乾脆不承認保有此帖；威震八方，有何用去。

第二既說「太宗始定天下」，他已做了皇帝，何以還說「況在秦府」？蘭亭記分明說太宗是三次「追師入內道場供奉」，並非派人去索取而索取不到，何以可說「豈能詭遣」？從王銍所說的來看，他並沒有看到何延之的蘭亭記，而只看到劉餗隋唐佳話中的記載。郭氏也知道王銍是批評隋唐佳話的，却硬扯到何延之的蘭亭記上面來，而說王銍「駁得很有道理」。這是名副其實的「橫扯」。

據記，太宗軟求不獲，才由房玄齡推薦蕭翼親赴越州想辦法。蕭翼先帶着御府二王雜帖爲餌，以

中國藝術精神

「山東書生」「將少許蠶種來賣」作口實，「日暮入寺巡廊」，與辯才相遇。然後以棋、琴、文史，結辯才之歡，使辯才「恨相知之晚」。經歷時日後，翼出梁元帝自畫職貢圖，使辯才「嗟賞不已」。再由畫而及書，出自携二王雜帖，以引起辯才談及自己密藏的蘭亭。更以「數經亂離，眞跡豈在？必是響搨僞作」的話，激起辯才好勝之心，終使其「於屋梁上檻內出之」；蕭翼又「故指瑕纇曰，果是響搨書也，紛競不定」，以消除辯才矜貴防備之心；所以辯才「更不復安於梁檻上，並蕭翼二王雜帖，並借留置於几案之間」。「自是往還既數，童弟等無復猜疑。後辯才出赴靈汜橋南嚴遠家齋，翼逐私來房前，謂弟子曰，翼遺却帛子在床上，童子即爲開門，翼逐於案上取得蘭亭及御府二王書帖，便赴永安驛」，公開了自己身份，通知都督齊善行，由齊召辯才來，以實相告。「辯才聞語身便絕倒，長久始蘇」。「太宗初怒老僧之祕怵。俄以其年耄（八十餘歲），不忍加刑。數日後仍賜物三千段，穀三千石，便敕越州支給。辯才不敢將入己用，廼造三層寶塔，塔甚精麗，今猶存。老僧因驚悸患重，不能强飯，歲餘乃卒」。絞來絲絲入扣，合情合理，具體而眞實。世傳蕭翼賺蘭亭圖，乃狀其與辯才談詩論史，兩相欣悅，另僧在旁陪坐恭聽的情形；此圖不論出自何人之手，總是傳神妙筆。乃一九六五年十二期文物刊有史樹青從蕭翼賺蘭亭圖談到蘭亭序的僞作問題一文，認爲「如係蕭翼賺取

五六四

蘭亭，斷無三人對坐之理」。大概史氏以爲蕭翼必是採用今日扒手所用的方法，抑何幼穉可笑至此。

要斷定某一文獻的僞，必須有外證或內證。外證是舉出與文獻內容矛盾的堅強事實。內證是由文字分析以發現其本身的矛盾。郭氏對上述蘭亭記，除了用純粹情緒的語言加以否定外，他不能舉出任何的外證來加以否定。僅謂「太宗要以蘭亭陪葬，何必向他兒子乞討；父子間的耳語，又是誰聽來，眞是莫須有的妄擬。」按以蘭亭陪葬，非常制所有，只是出於臨死前過份的一念之私，當然只有吩咐自己的兒子。死後，一切爲兒子所有，所以吩咐的話，說得特別懇切。高宗引耳到快斷氣的父親口邊的情形，當時豈無侍臣在側？且高宗受他遺命後，必轉告其他親近有關之臣（如褚遂良），始可付之實行。此時他也可把受遺制的情形轉述出來。我不知道這段記載，有甚麼離奇之處。

郭氏把蘭亭序的文與字定爲羲之七世孫智永的僞造。他的證據，除前面提到的「脩短齊化，同歸於盡」兩句，他認爲適合禪師的口吻外，另一證據是：

「（『蘭亭序』）文章和墨跡就是智永所依托。請看世傳墨池堂祖本智永所書的王羲之告誓文吧，帖後有智永的題名，用筆結構和蘭亭序書法，完全是一個體系。」

智永因爲是羲之的七世孫，以畢生之力追模羲之的書法，他所寫的字，自然都是屬於羲之的體系。但用筆結構，和蘭亭是一個體系的，從宋齊梁陳以迄唐初，可以說是不可勝數。這可以作智永僞

作的證據嗎？智永臨羲之的告誓文後面題上「智永」兩字，這可以證明他根本不想冒充自己七世祖的書法，亦卽是他根本不是一個肯作偽的人。他以何動機，以何目的，而要偽造蘭亭的文與字，嫁名在他的七世祖身上呢？郭氏這種隨意猜度的論斷方式，可以把偽造者加在許多人身上。果然，郭沫若後來在一篇文章（一時我不暇查檢）中又說是唐太宗偽造的。那麼爲甚麼不可以說是虞世南或歐陽詢褚遂良等爲了迎合太宗尋求蘭亭的心理所僞造的呢？郭並硬說「神龍本」就是智永偽造的原物，看了徐森玉先生所說的神龍本的源流，郭氏不感到自己立言之妄嗎？

郭氏在「書後」中又補出了如下的一個證據：

「就字論字吧。依托者在起草時留下了一個大漏洞。那就是一開始的『永和九年，歲在癸丑』的『癸丑』兩個字。這兩個字是填補進去的，屬文者記不起當年的干支，留下空白待填。但留的空白只能容納一個字的光景，因此填補上去的『癸丑』二字比較扁平而緊接，『丑』字並且還經過添改。這就露出了馬腳，足以證明（蘭亭）決不是王羲之的。在干支紀歲盛行的當年，而已經是暮春三月了，王羲之寫文章，豈有連本年的干支都還記不得，而要留空待填的道理？……」

按王羲之的酒後乘興揮毫，一氣貫下，一時偶爾忘記了本年的干支，但不能因此停筆，以致阻滯了機勢，便留下空白，待全文一氣呵成後再加以填補；並且把「禊」字錯成「稧」字，始終未被發現；

中國藝術精神

五六六

其他掉的字錯的字，在寫成後都或補或改了。這只要想到一位大藝術家酒後揮毫的情形，是都可以解釋的。若如郭氏之說，文與字全出依託，並且文是在臨河序的基礎之上擴大起來的，則第一，依託者事先必詳作安排準備，何至先不把干支弄清楚便冒然下筆呢？難道說依託者的智永或唐太宗，不是生於以干支紀歲時的盛行時代嗎？。第二，既是以臨河序爲基礎所依託出來的，則臨河序的「癸丑」兩字赫然在目，在依託此文時，此兩字亦必赫然在目，書寫時照抄便好了，爲甚麼要留下空白？而「禊」字在臨河序中未錯，「崇山」兩字在臨河序上未落，爲甚麼在寫時却又錯又落呢？所以郭氏此處所舉的證據，只能證明蘭亭文與蘭亭帖，一定是出於王羲之。在帖入昭陵以前，「王麻子」只此一家，決無假冒。

法書要錄卷三，收有褚遂良撰「晉右軍王羲之書目」，只有正書行書而無草書，蓋已殘缺不全。

在「行（通行本誤作『草』字）書都五十八卷」下，記有「第一永和九年（原注：二十八行蘭亭序）縋利書（原注：二十二行）。」此蓋承太宗之命所整理的書目。故未及蘭亭入昭陵之事。

劉餗兩人提到蘭亭入昭陵之外，較兩人更早提到此事，而在蘭亭爭論中未被任何人提到的，則有法書要錄卷三武平一的徐氏（徐浩）法書記。記中說「平一齠齔之年，見育宮中，切覩先后（武后）閱法書數軸，將撝以賜藩邸」。因他有機會親見親聞，對當時書法之聚散偷竊等情形，記得非常眞切。中

有幾句是「貞觀初，下詔購求……蘭亭樂毅，尤聞寶重。嘗令揚書湯普徹等揚蘭亭賜梁公房玄齡以下八人。普徹竊搨以出，故在外傳之。及太宗晏駕，本入玄宮」。由此可知談及蘭亭陪葬的，先後有三人。而三人的紀錄，全無傳襲關係。益知此事之可信。

大陸發生蘭亭爭論後，還有些為郭捧場的文章，其論點皆不值得討論。最後似乎是以「政治壓力」收場。「求眞」是構成學術尊嚴的重要條件；而學術尊嚴也是構成一個國家民族尊嚴的一部份。假定把本無現實政治關係的學術問題，一定要扯上現實政治關係。而政治的壓力，逼使研究者逃避求眞之路，則我國三百年來的學術落後，眞不知伊於胡底了。我不僅對郭氏毫無成見；並且常常私下和朋友談天，認爲郭氏領導科學研究院，其規模氣度，遠勝於胡適之領導的中央研究院（當然指的是文革以前）。但看文革以後郭氏所發表的許多文章，常感到以郭氏今日在中共中的地位，應當自我抑制，儘量少動筆，以便做開他人求眞之路。

蘭千閣藏褚臨蘭亭的有關問題

一

去歲八、九月間，本省鉅室林伯壽氏的蘭千閣藏品，在故宮博物院作盛大的展出；一時報紙宣揚，達宦讚嘆，獲私人藏品過去所未曾有之殊榮。在快要收場的前兩天，我和友人趕往參閱，則發現贗品甚多，頗為失望。乃集中精力一觀「蘭千閣」賴以得名之褚臨蘭亭（以後簡稱蘭千閣本）及僧懷素小千字文。小千字文神氣索寞，流傳無緒，可置不論。及觀所謂褚臨蘭亭，後有米芾一跋，驚其與流傳的米氏書跡不類。細讀其跋之內容，不覺啞然失笑，茲先將米跋錄後：

右唐中書令河南公褚遂良字登善臨晉右將軍王羲之蘭亭宴集序。本朝丞相王文惠公故物（此後簡稱王文惠本）。辛未歲見於晁美叔齋，云借於公孫。辛巳歲購於公孫懷，黃絹幅，至欣字合縫；用證摹刻僧字，果徐僧權合縫書也。雖臨王書，全是褚法。其狀若岧岧奇峯之峻、英英穠秀之

華。翩翩自得，如飛舉之仙。爽爽孤騫，類逸羣之鶴。蕙若振和風之麗，霧露擺秋幹之鮮。蕭蕭慶

雲之映霄，矯矯龍章之動彩。九奏萬舞，鵷鷺充庭；鏘玉鳴瑤，窈窕合度。宜其拜章帝所，留賞羣

仙也。至於永和字全其雅韻，九觸字備著其真摽。浪字無異於書名，由字益彰其楷則。若夫臨倣莫

稱於薛魏，賞別不聞於歐虞。信百代之秀規，一時之清鑒也。

壬午八月二十六日寶晉齋舫手裝襄陽米芾審定真跡祕玩。

故宮博物院迄今尚爲蘭千閣闢一特展室，此本當然是其中的重鎮；並在說明上指出此本曾經高士

奇收藏。但「辛未歲」之「未」字，係改注於「辛巳」的「巳」字右側，則與卜永譽式古堂書畫彙考

（以後簡稱彙考本）書卷之五所著錄者相同。高士奇江村消夏錄卷三（以後簡稱江村本）所迻錄的並

無此改字。又「蕭蕭慶雲之映霄」句之「霄」字，係在「映」字下補出；「至於永和字全其雅韻」句

之「字」字，係在「和」字下補出；「全」字寫得像「全」字；又皆爲江村、彙考兩本所無。說

蘭千閣本卽是江村本，乃就「自然子」「貞」「元」等印章，及米跋後有莫雲卿二跋，王世貞二跋，

與周天球一跋而言。然蘭千閣本之王跋，書法稚弱；又較之江村本少文嘉、俞允文、徐益孫、王穉登

及沈咸五人之跋；合上述米跋的錯落各字以觀，其非江村本故物，彰彰明甚。

蘭千閣藏本另有一最顯著之漏洞，只要是稍通文字的人，卽可一望而指出的，乃在米跋「九觸字

備著其眞「標」的「標」字，自寶晉英光集起，一直到江村本、彙考本，我所看到的八九種材料，無一不從「木」作「標」；獨蘭千閣本從「手」作「標」。夫「標」與「標」之不可互通，此處作「標」字爲有義，作「標」字則無義。這不能以出於米氏一時誤筆所能解釋的。如係米氏誤筆，則著錄者斷無代爲改正而不加注明之理。尤其是江村與彙考兩本，在道理上皆係由原物迻錄。彭元瑞知聖道齋讀書跋曾有名言謂「從來鑑賞家多不學，文（文徵明）董（董其昌）亦不免。」我更作一補充的說：以巧宦而冒充鑑賞家的更不學。古今工於作僞者能鈎塡字畫，模刻印章，但文字則常常不通，常露出不值一笑的馬腳。蘭千閣本與其他各本的「標」「標」一字之差，卽可掃盡千般作僞的技倆。

二

若僅爲辨別蘭千閣本的眞僞，是不値得我動筆寫文章的。我所以動筆寫這篇文章，是想由此追溯上去，考證出它的來龍去脈，藉以指出若要把「鑑賞」建立爲一門學問，必須在由經驗而來的直感外，再加上一番思辯考證的工夫。

首先，我應指出，今日所能看到的王文惠本後的米跋，從時代上說，是經過了一次大演變，卽是經過了一次最顯著的僞造的。以這次僞造爲主幹，更出現了許多支裔的僞造。蘭千閣本乃許多支裔僞

造中之一種。

從文獻上看，最先著錄這樣一首米跋的，當爲岳珂所編的寶晉英光集。據一般傳說，米芾有山林集一百卷，南渡後已經散失，所以岳珂於紹定壬辰（理宗紹定五年，西紀一二三二年）編定此集時，搜羅遺佚，自稱「會萃附益，未十之一」（岳序）。但就後村先生大全卷十所載「米元章有帖云，老弟山林集多於眉陽集，然不襲古人一句。子瞻南還與之說，茫然嘆久之，似嘆渠欺也」之語觀之，所謂山林集百卷，恐係米氏隨意誇大欺人之辭。米芾子米友仁，南渡後很受到高宗的知遇，更無任其父書十九散佚之理。岳珂編集的寶晉英光集，流傳不廣，後人亦有附益，我這裏引用的是據別下齋校的八卷和補遺本。一般流行的米氏書史、畫史、硯史、寶章待訪錄等，皆不在內；與陸氏藏書志所述的內容亦不同。我將此本卷七所載跋褚模蘭亭帖，與蘭千閣本互校的結果，其文字之異同表列於下：

蘭千閣本	寶晉英光集
用證摹「刻」僧字	用證摹「本」僧字
雖臨王「書」	雖臨王「帖」
其狀若「岩岩」奇峯之峻	其狀若「巖巖」奇峯之峻

「蕭蕭」慶雲之映霄

爽爽孤「騫」

留賞羣仙也

至於永和字全其雅韻

佩文齋書畫譜卷七十二錄有此跋，注明出自寶晉英光集，

「蕭蕭」慶雲之映霄

爽爽孤「騫」

留賞羣賢也

至於永和字全效（多一效字）其雅韻

其雅韻」為「全呈其雅韻」外，凡文字異同之處，與別下齋本全同，而與蘭千閣本不同。佩文齋與別下齋本不同的兩處，以佩文齋本為優，尤其是「黃絹幅」三字語意不全，必作「黃絹兩幅」，對下一句的「至欣字合縫」的「合縫」兩字始有着落，在這種地方，可以說是別下齋本的失校。但除桑世昌的蘭亭考外，各本皆作「黃絹幅」，這是以訛傳訛之一例。這裏特別值得注意的是，明張丑的清河書畫舫字卷所錄米跋（以後簡稱清河本）除「蕭蕭慶雲」為「蕭蕭慶雲」外，與佩文齋本全同。而蘭千閣本則與江村本、彙考本全同。於是在文字異同上，由寶晉英光集以迄清河書畫舫為一系統；由江村本以迄蘭千閣本又為一系統。這中間應特別加說明的是桑世昌的蘭亭考，有高文偉嘉定元年十二月序；嘉定乃宋寧宗年號，元年係西元一二〇八年。其成書較岳珂編寶晉英光集時早二十年。但蘭亭考中所錄此跋，除「黃素兩幅」一句外，餘均與江村本的文字相同。是否由此可以說江村本是出自蘭亭

考，其來源很早呢？若如此，則蘭亭考最合理的「黃素兩幅」，不應在江村本系統中成爲「黃絹幅」的文義不全之句。今日流行的知不足齋的蘭亭考，據鮑廷博乾隆壬寅九月跋，此書早經「刪節失當」，

「經橋李翻雕，益增脫誤。百餘年來，藏書家再從項本輾轉傳鈔，則別風淮雨，幾無文義可言」；偶得

柳大中影宋寫本，喜其行款未移，略存面目」。按蘭亭考所錄米跋「本朝王文惠故物」數句，移作跋

文末段，與諸本皆不同，即鮑說的一證。乾隆時江村書已行於世，蘭亭考米跋文字之與江村本相同，

乃項氏或廷博們據江村書所校改。此一推測所以能成立，除了上述理由之外，更在於寶晉英光集系統

之文字，絕對優於江村系統的原故。

兩系統的文字異同，有的不易判定其優劣，如「肅肅」之與「蕭蕭」，「巖巖」之與「岩岩」。

有的則英光系統優而江村系統劣，但並非絕對的。「王帖」之與「王書」，稱王羲之們的書跡爲「王

帖」，乃相沿的專用名詞；故蘭亭序常稱爲「禊帖」。所以英光集系統之稱「王帖」，實勝於江村系

統之稱「王書」；此蓋作僞者爲了要諸四六文之平仄而改。其次有英光系統絕對優於江村系統的。如

（一）「摹本」之與「摹刻」。「摹本」是照原跡摹寫之本；「摹刻」是由摹本入石。「合縫」應當

只見於摹本，而不應見於摹刻。「摹本」之被改爲「摹刻」，蓋摹刻爲作僞者所習見，而摹本則甚少

流傳。此因習見而改。（二）按說文四上鳥部「鵞，飛皃，從鳥，寒省聲。」又說文十上馬部「驝，

馬腹熱也。從馬，寒省聲。」米跋「爽爽孤騫，類逸羣之鶴」，此乃必須用騫字。而江村本之改從鳥之「鶱」為從馬之「騫」，義不可通，此乃作偽者因不識鶱字而妄改。（三）以褚臨蘭亭為「留賞羣賢」，於義為可通。江村本改為「留賞羣仙」，於義為不可通。此乃因作偽者一時筆滑所誤。（四）

英光集「至於永和字全呈其雅韻」，較江村本多一「呈」字，始可與下句「九觴字備著其眞標」，字數相當；而「全呈」，「備著」兩詞，正相對稱。江村本僅有一「全」字，而失一「呈」字，乃作偽者一時的遺漏。由上述四點文字上的通與不通而言，這決不是在時間上的兩個平行的系統；而是在明清之際，有一個文字不通的作偽者，依照文獻上的米跋，偽造了若干本褚臨蘭亭，流佈出去。江村本是偽造得最精的一本；彙考上除米跋外無其他題跋，又無「自然子」「貞」「元」印記的，另是一本。而蘭千閣本，則是依照江村的偽本而再偽造下來的。清河書畫舫，我懷疑係根據英光集等文獻所迻錄的。

翁方綱蘇米齋蘭亭考卷第五謂「又按此跋（米跋）於世所行著錄之書，載此者三焉。一則張丑米庵清河書畫舫；二則高濠人（士奇）江村消夏錄；三則卞令之式古堂書畫彙考。詳此三書所載，清河書畫舫，於跋款下有眞跡二字，而所錄卻多訛字。卞令之所載，款下有楚國米芾印，恐亦後人所加。惟高江村消夏錄所載，止言小行書十八行，不言有米印。其所載前後諸印，亦皆符合。是高江村實親見此卷而筆錄之，特未嘗入石耳。」翁氏未能追溯本源，不以彙考及江村兩本多訛字，而

反以清河本多訛字；「鑑賞家多不學」，於此又得一證。彭元瑞知聖道齋讀書跋謂「江村愛價古」。

蓋古今巧宦，本無知識；因多受門客貢諛，遂更成愚肆。加以此輩與估人的性格相同，口談風雅，心

懷貨利；價物入手既易，一經塗附，便可轉售高價。此在今日，則先將贗品精印，更易於索價售欺。

彭氏巨眼，常能窺破此中奧秘。江村本後的王世貞周天球諸跋，以內容考之，無一不偽。蓋王氏乃能

窺破米芾一生詭譎行徑之人，根本不相信世傳所謂「三米蘭亭」與褚遂良有何關係；顧乃被此偽米跋

（見後）所愚，此乃最不近情理之事。

三

現在我要更進一步說明，上面所謂經人一偽再偽的米跋，其根源乃來自南宋時代之贗物；米芾本

人，並無此跋。因為：

一、米芾書史，對蘇耆家蘭亭三本，經詳盡的敍述。第一本是有蘇易簡題贊的，現著錄在

彙考書卷之五。第二本「在蘇舜元房上」，米芾「以王維雪景六幅，李王翎毛一幅，徐熙梨花大折

枝，易得之。」他認為「此定是馮承素、湯普徹、韓道政、趙模、諸葛貞之流，搨賜王公者……在

蘇舜元房，題爲褚遂良摹。余跋曰：樂毅論正書第一，此乃行書第一也。觀其改誤字，多率意爲之，

咸有褚體……贊曰：……欲歟元章，守之勿失。」此本亦著錄於彙考所錄米跋，乃

七古一首，與書史所述之跋與贊不同。據寶晉英光集卷三，此七古為「題永徽中所撫蘭亭序。」則知

彙考所錄者乃據自贋跡。第三本為「唐粉蠟紙摹，在舜欽房。」我尚未看到此本後來著錄的情形。上

三本中之第一第三兩本，米未嘗說是褚摹。他所最得意的第二本，也只說「咸有褚體」，而不能斷定

是真正出自褚手。他是非常推重褚書的，他以為顏書乃自褚出。同時，從「題永徽中所撫蘭亭序」七

古中「後生有得苦求奇，尋購褚撫驚一世」的話來看，假定他真從王文惠的孫子手上得到了褚臨蘭亭，

這在當時是一件驚天動地的大事。何以在書史中毫無蹤跡。江村本後面的題跋中竟有人援引書史為

據，此乃作偽者不學而妄為牽附之故。何況其他被稱為唐模蘭亭，及所謂「蘇者家蘭亭三本」，都有

北宋時的許多名公的題識與印章。何以被認為出自王文惠的褚臨蘭亭，除米氏一跋外，更無當時他人

的一題一印？且自米跋後，又一直要到莫雲卿而始有題跋；這都是很奇怪的情形。

二、由晉至唐，蘭亭原跡的傳承情形，以張彥遠法書要錄中唐何延之的蘭亭記，紀錄得最有系

統，也最為詳備。此記初撰於「歲在甲寅季春之月」，即開元二年，西紀七一四年。若謂此序不可

信，則其他材料更不可信。據此序，則徐僧權沒有機會在蘭亭序「欣」字合縫處寫上自己的名字以作

「押縫」。合縫處有一僧字的故事，首見於黃伯思的法帖刊誤。但桑世昌蘭亭考八載王銓的蘭亭跋中

有「或云，第十五行有僧字；蓋時搨本至多，惟此僧果所藏爲眞本，故署僧字以別之。」說僧字不是徐僧權而是僧果，更增一層糾葛。姑不論此故事的眞僞。但合縫處，如眞有一僧字，亦係指王羲之的蘭亭原跡而言，臨模者斷無連此押縫之僧字亦加以臨模之理。且何延之蘭亭記分明說太宗獲得蘭亭後僅「命供奉搨書人趙模、韓道政、馮承素、諸葛貞四人各搨數本，以賜皇太子諸王近臣。」太宗死，此帖遂入昭陵。故凡謂太宗曾命虞褚臨摹，皆係由米芾稍開其端，米芾以後逐漸附益的妄說。我這次追索的結果，北宋名家，只承認有唐模蘭亭，幾乎沒有承認有褚臨蘭亭。米芾「題永徽中所摹蘭亭鼓」的收尾四句是「後生有得苦求奇，尋購褚摹驚一世。寄言好事但賞佳，俗說紛紛那有是。」可見他只稍微露出他所收的一本「咸有褚體」，以抬高身價；但他本人並不眞正相信有褚摹蘭亭。退一百步說，縱使褚遂良曾經摹過蘭亭，也只能根據上述四人摹搨之本，怎麼會在合縫處有「僧」字？所謂出自王文惠本的米跋謂「至欣字合縫，用證摹本僧字果徐僧權合縫書也」云云，與褚遂良摹寫的（假定說曾摹寫過）情形，完全不合；而係由後來輾轉附益的故事，僞造上去的。翁方綱雖以米芾以下諸跋爲眞，但亦知「惟褚臨絹本，不知何人僞作。」而弇州（王世貞）儼齋所藏，皆卽此物，無怪孫月峯云，作僞者眩離婁也⋯⋯據此米跋，則褚臨黃絹本，必亦至此欣字一行絹素，截然作前一幅；而此下一行，乃另起絹幅，方是褚臨黃絹本，與米跋乃合耳。今此卷前之所謂褚臨者，雖亦極舊之黃絹，而

此處實無二絹接續合縫之跡，則其偽作無疑。」翁氏能辯褚臨之偽，却信附於偽品褚臨後之米跋為

眞；知此流傳之褚本，無接縫之跡，與米跋所述情況不合；而不知若眞有褚臨，卽不應有合縫處，因

而正可證明米跋之偽；此猶一粒眯目，天地易位；蓋爲名人之姓名所眯。至蘭千閣之褚書，則只可謂

爲黃絹鑲邊，且並非極舊的黃絹。

三、桑世昌蘭亭考卷五載有米芾的一段話：「王文惠孫居高郵，收逯良黃絹上臨蘭亭，許以五十

千質之。余方襄大事，爲沈存中（沈括）借去，拊髀驚曰，書不復歸矣，遂過問焉，沈曰，且勿驚，

得之當易王維雪圖，因不復言。數日，王君攜褚書見過，大歡曰，沈使其婿以二十星貿其行，亦不復

取。」這段話常被後來題跋家所引以證明王文惠本米跋之眞，而不知這與王文惠本米跋內容，是互相

矛盾的。(1)王文惠卽王隨，宋史卷三百十一有傳。他是河南人，最後是以「同中書門下平章事，判河

陽」卒於官，他的孫居江蘇高郵的可能性甚少。這一居處，我懷疑是因米氏晚年踪跡多在江蘇所造出

的。(2)沈氏的夢溪筆談卷十七書畫類，何以未提及此一煊赫名跡？而王維雪圖，不是已經米氏換了蘇

舜元房上的蘭亭模本嗎？(3)尤其是據夢溪筆談校證所附的沈括事蹟年表，沈括死於紹聖二年乙亥（西

紀一○九五）；而米跋記他購入此帖爲辛巳。辛巳是靖國元年（西紀一一○一年），上距沈氏之卒已

經六年，沈氏此時何能使其婿以二十星貿行王君，因而王君把褚臨送給他呢？跋文中的關係人是晁美

叔，何以又變成了沈存中呢？這些顯著的矛盾，數百年來的鑑賞家皆熟視無睹。

四、米芾除此跋之外，所有題跋，決沒有用四六體的。並且我閱盡他一切著作，包括寶晉英光集及補遺，除此跋外，他決沒有一篇四六的文章。補遺中有「賜袞謝表」，這在當時是應當用四六體的，但他寧願用古賦體。蘇東坡稱他是「清雄拔俗之文」（蘇米遺事）；宋高宗的翰墨志稱他的詩文「語無因襲，出風煙之上，覺其詞翰間有凌雲之氣」。但他對褚臨蘭亭，却寫出一篇獨一無二，庸俗軟弱的四六體的跋文，我認爲這是不可能的事情。

綜合上述四點，以判定米氏並無此跋，應當是可以成立的。

五九、八、十一、於臺北市寓所

附錄七

溥心畬先生的人格與畫格

先生生於清光緒二十二年七月二十五日。宣統二年庚戌，清室將貴胄陸軍學堂改爲貴胄法政學堂，凡王公大臣，勳藩子弟，年屆十五者，即可奉命入學。先生之入學，以是年九月十五日。宣統三年辛亥，革命成功，清帝遜位，學校並入清河大學，旋又並入法政大學；先生即畢業於此，時年十八歲。畢業後，赴青島省親，遂在禮賢書院習德文，得德國亨利親王之介遊德，入柏林大學；三年畢業後返國。是年夏五月在青島完婚，時年二十二歲。先生嫡母居青島，生母住北京馬鞍山戒台寺。婚後依生母讀書寺中。秋八月又赴德入柏林大學研究院三年半，得博士學位，時年二十七歲，返國後仍居戒台寺讀書。年二十九，移居城內。七七事變發生，避地萬壽山。日寇再三強先生參與僞政權，先生大節凜然，稱病不復入市。日人以鉅金求一畫且不可得。而其學問之醇，藝事之卓，實來自前後閉戶山居約二十年，專心壹志，心無雜念，所得所積之厚。世變後，先生由北平而杭州，由杭州而臺灣，

雖於顛沛流離之中，未嘗一日改其度，未嘗一日廢其學，未嘗一日不著書，未嘗一日不作畫。

先生做人植基於經學，著有《四書經義集證》、《爾雅釋言經證》，皆採以經證經的堅實方法，卓然成家，其手稿藏臺北中央圖書館。文則直追六代，詩則直追盛唐，根深華茂，沉麗深醇，非時流所能企及。書法植基於說文，立規於虞褚，歙宏肆於矩矱之中，鑠骨力於風神之際，為近代所罕見。先生之於繪事，因體悟特深，功力特熟，實與其現實生活，融為一體。朋輩與先生相聚，先生談經論文，詼諧間出，常娓娓不倦者數小時；而手不停揮，煙雲林巒，出自腕底者亦數小時。蓋先生之性情趣味，自然流露之於書，尤流露於畫。取途北宋，故格調之高，一掃董其昌後卑弱濡懦之習。胸無俗念，故風神之雅，一洗近百年來繁雜單寒之體。香港某書畫店，數次開近代畫展，先生畫跡，亦真偽雜陳，其真者有如魏晉大名士，雍容談笑於強顏作達者之間，深醇淡定，望之使人鄙吝都消，神情自遠。我私自計度，現時所標先生之畫值，僅及一時風頭勁健者十分之二、三；但百十年後，如社會尚有藝術氣氛，則輕重取捨之間，必會倒轉過來，使先生得到公平的待遇。

一九五七、五八年，我主持私立東海大學的中文系，以全力請先生蒞校指導諸生藝事，先生前後約來三次，每次約停留一週。在這段短時間內，先生以極簡單的語言，道出書法畫法中的奧奧。一字一石，一樹一山，如何下筆，如何變化，如何由一筆而發展成一完整的形體，歷程分明，方法簡捷；

真盡到循循善誘的能事。我每次披對先生所遺留下來的這一束教材，如見他盤膝而坐。口講手揮，面色凝重叮嚀的神氣，不覺爲之感歎。

文學藝術的高下，決定於作品的格！格的高下，決定於作者的心；心的清濁深淺廣狹，決定於其人的學，尤決定於其人自許自期的立身之地。我希望大家由此以欣賞先生之畫，由此以鑑賞一切的畫。

國家圖書館出版品預行編目資料

中國藝術精神

徐復觀著. – 初版. – 臺北市：臺灣學生，1966[民 55]
面；公分 – （新亞研究所叢刊）

ISBN 978-957-15-0401-8 (平裝)

1. 藝術 – 中國

901.92　　　　　　　　　　　　　　　　81003343

中國藝術精神

著　作　者：徐　　復　觀
出　版　者：臺灣學生書局有限公司
發　行　人：楊　　　　雲　龍
發　行　所：臺灣學生書局有限公司
臺北市和平東路一段七五巷十一號
郵政劃撥戶：〇〇〇二四六六八號
電話：(〇二)二三九二八一八五
傳真：(〇二)二三九二八一〇五
E-mail:student.book@msa.hinet.net
http://www.studentbook.com.tw
本書局登
記證字號：行政院新聞局局版北市業字第玖捌壹號
印　刷　所：長　欣　印　刷　企　業　社
新北市中和區中正路九八八巷十七號
電話：(〇二)二二二六八八五三
定價：新臺幣五〇〇元

一九六六年二月初版
二〇一三年十二月初版再刷

徐復觀教授著作　目錄（根據出版年月先後編訂）

一九九二年四月五日　編訂